經典CD縱橫觀

2

典型影響與典型轉移

焦元溥 著

聯經

謹以此書題獻給我的父母親
焦仁和先生與談海珠女士

感謝與祝福

焦元溥

很多人問我，站在評論的角度，什麼文章最難寫？

這些年來，我總是在不同的時間給不同的答案。反正，想寫但還沒寫的文章永遠最難寫。一次次我為自己設定目標，一步步往自己的理想前進。結果當然有成功有失敗，但我自己始終慶幸，能在過程中學習與成長。

但我到今天終於知道，所有的文章，都不會比這篇所謂的「序言」難寫。如果六十三萬字還不能把我的觀點說完，這篇序寫得再好也是徒然。

不過，這篇序仍然無比重要。因為我希望能藉這個機會，感謝並紀念這些年來曾經幫助過我的師長與朋友。由於要感謝的人實在太多，而我又不願意說「既然要感謝的人太多，那就感謝天吧！」這種偷懶的話。所以，我只能盡可能地把範圍限制在和我音樂研究與寫作有關的師長朋友。我不是一個計較排名的人，也希望被我感謝的人不要在意自己於本文中出現的位序。請相信我是以無比真誠的心來表達多年來的感謝。只是，這篇「序言」一定存在某些可怕的盲點。從提筆到完稿，我不止一次地從睡夢中驚醒，打開電腦再次加入一些重要的名字。這樣的經驗比自己上台演奏還不好受，希望一些若被我筆下忽略的師長和朋友能夠原諒並和我聯絡，讓我在再版的時候更正。當然，這是樂觀地建立在本書能夠再版的情形之下。

首先要感謝的是聯經林載爵總編、林芳瑜主編和鄭天凱特約編輯。衷心感謝您們的支持、鼓勵、付出和教導。這是一次辛苦但愉快的學習經驗，而我所得到的則遠超過我的想像。沒有簡麗莉的鼓勵和刺激，我不會下定決心增寫二十萬字，這本書也不會成形。在本書的出版過程中，也特別感謝何穎怡、蕭秀琴、簡秀枝等的熱心建議。感謝好友張永健與許惠品負責校稿，也提供許多寶貴的修正意見。感謝申學庸與吳漪曼兩位教授多年來的鼓勵，甚至願意在百忙之中提筆為文。對一個喜愛音樂的小孩而言，能得到這樣的鼓勵其實該是可望而不可及的夢想。感謝吳欣盈執行長與新光人壽慈善基金會的支持與贊助，使許多訪問成為可能。感謝舍妹安溥負責製作索引，慈溥負

責校對圖說與頁碼。慈溥尤其證明了即使在學校音樂曾考零分，仍能幫忙出版音樂書籍。

感謝劉漢盛、汪若芯和林智意，這十多年來的支持與鼓勵。如果不是劉漢盛，我不會開始寫樂評，感謝他給一個十五歲的孩子寫近萬字專欄的機會。如果不是汪若芯，我不可能發展出今日的評論體系和詮釋史觀，這套書也就不會問世。沒有一個精神正常的人，會把同樣的曲子蒐集上百的版本，三年、五年、十年，對著樂譜一聽再聽，一而再、再而三地思索詮釋之間的異同與演奏歷史的變遷。我始終清楚，這是我對讀者的承諾與面對音樂所應當負起的責任。感謝他們給予我這個機會去承擔這個承諾與責任，逼著自己寫了一百二十多萬字。在《CD購買指南》和《古典音樂雜誌》寫作的十年之間，曾有幸與許多同仁一起努力，感謝劉漢琦（惜已遇逝）、徐淑鈴、張凌鳳、李凌、薛介維、張維志、唐千雅、葉旭峰、吳美菁等曾給予的協助與鼓勵。在音樂評論與討論上，感謝符立中、莊裕安、阮一凡的意見與建議，特別是符立中十餘年來的鼓勵與協助。

感謝指揮家呂紹嘉與作曲家杜文惠。近八年來，從樂譜到食譜，無論是音樂還是人生，我從他們身上學到太多，也得到許多指導與鼓勵。感謝呂慕茵的龍貓和牛奶糖，以及呂伯父與呂伯母的親切招待。我也永遠不會忘記與漢諾威歌劇院的宵夜。那是一次極為愉快的聚會，特別是藝術總監願意包涵我破爛的德文。

感謝Pierre-Laurent Aimard、安寧（Ning An）、Dimitri Bashkirov、Michel Beroff、 Roger Boutry、汴和璟（Wha Kyung Byun）、Martin Canin、莊雅斐（Ya-Fei Chaung）、陳毓襄（Gwhyneth Chen）、簡佩盈（Gloria Chien）、Jean-Philippe Collard、鄧泰山（Dang Thai Son）、Peter Donohoe、Brigitte Engerer、傅聰（Fou Tz'ong）、Jean-Francois Heisser、Stephen Hough、Byron Janis、 Vladimir Krainev、Elisabeth Leonskaya、Robert Levin、劉詩昆（ShiKun Liu）、Garrick Ohlsson、白建宇（Kun-Woo Paik）、Mikhail Pletnev、Pascal Roge、Mikhail Rudy、Gyorgy Sandor、 Russell Sherman、Naum Shtarkman、Ruth Slenczynska、Jean-Yves Thibaudet、Rosalyn Tureck、Lars Vogt、王青雲（Bobby Wang）、Elisso Wirsaladze、Oxana Yablonskaya、嚴俊傑（Chun-Chieh Yen）、殷承宗（Cheng Zong Yin）、Lilya Zilberstein等，所有

我曾訪問與請益過的鋼琴家。如果沒有您們，我所有閉門造車，透過錄音建構出的學派傳承與詮釋解析將無法獲得當事人的實證，我也無法真正肯定與修正自己對音樂/表演/詮釋的認識與分解能力。然而令我想像不到的，是訪問結束後往往竟是友誼的開始。特別感謝陳毓襄、嚴俊傑、安寧、簡佩盈、莊雅斐與王青雲。多年來忍受我尖刻評語不說，還能慈悲為懷，善心指導我對鋼琴技巧的認識與了解（曾閱讀或正在閱讀本人作品的讀友，應能想像本人苛薄的程度）。也感謝尹靜姬、Tatjana Komarova、Alexander Volchonok、Alexander Gerzenberg的鼓勵。感謝Russell Sherman願意讓我旁聽他於新英格蘭音樂院的大師班與忍受我的各式古怪意見，以及周文中教授和Robert Levin慷慨而直接的指點。也要感謝潘慶仙、朱鍾堂、張眉、林淑眞、葉綠娜、劉慧謹、蘇顯達、潘世姬、陳美鸞、林正枝、樊曼儂等教授在各方面的鼓勵與指導。

雖說「追求音樂必須學會享受寂寞」，感謝蔡明勳、劉信良、郭彥廷、譚文雅、Stephen Naumann、Sebastien Chretien多年來的支持鼓勵，讓我知道追求音樂也有可能不必孤獨。十年多來，看著許多曾經認識的人變得不再熟悉，我仍能幸運地知道何謂「友誼」。感謝我的 "Italian Family"：Rosetta del Sesto、Peppino Madonna、Luciano Rodighiero、Emilia Madonna、Marco Rodighiero、Elena Rodighiero、Gianni Madonna、Lia Shultz、Stefano Madonna、Cinzia Madonna、Silvia Giorgetti，讓我把米蘭當成第二個家。Marco Rodighiero總是帶來最燦爛的義大利的陽光，即使在波士頓的我也能感受到友情的溫暖。

感謝呂榮華、蘇蘭、郭麗華等師長在音樂與文學上的建議與指導，和呂榮華與康軒出版社的合作更是難得的學習經驗。也感謝林演鎧、鄭芳枝、黃琇玫、林威志、陳麗芳、袁香琴、林麗雲、古清美、周惠初、黃默雅、鍾力生等老師對中文或音樂上的建議。王文英與曾榮鏗老師，給予一個在聯考體制下仍熱愛音樂的學生最大的空間，「導致」我得以在高一就開始寫樂評，特別感謝。

感謝附中828班的同學，尤其在遭受我擔任指揮的虐待之後，仍能在合唱比賽時以歌聲和笑容來面對這一切折磨，悠悠然在窗戶玻璃上畫下樹葉。感謝台大政治系的師長與同學。感謝石之瑜、吳玉山、包宗和、明居正、高朗、江宜樺、楊永明和林俊宏等師長的教誨與容忍。特別感謝包宗和、明居正、石之瑜與吳玉山四位老師，多年來看著我在政治與音樂間騎牆不定，仍不忍把我逐出師門。中山大學的黃競娟老師也給予相當的鼓勵。政治系的同學給了我相當愉快的大學四年，在此特別感謝張志涵、盧孟宗、陳彥揚、洪子絢、王怡仁、高金鈴、蒲昱榕、簡馥茗、王富民在1998年4月13日為我的《C大調七重奏》作首演，以及林君文、余文琦、呂冠頤、黃雅詩、蔡尚志的協助。感謝策劃「法律之夜」的台大法律系同學以及劉宗榮教授，願意讓我親自首演「劉宗榮主題幻想曲」，讓長期在台下苛薄評論的我，終能體驗台上演出的辛酸。感謝在Fletcher School的許多師長同學，不但繼續容忍，甚至還出手相助。感謝Prof. Alan Henrikson指導文化外交政策，Prof. Lawrence Harrison和Prof. Alan Wachman的協助，以及Dean Stephen Bosworth, Prof. Leila Fawaz、Prof. Lisa Lynch的鼓勵，與Josh Strauss、Everett Peachey、 Jason Maddix、Karim Rozwadowski、丹羽正爾（Seiji Niwa）、Park Wertz、 汪健雯（Jane Wang）、Jorge J. De Vicente、Alberto Comenge、Devadas Krishnadas、崔賢珍、金廷恩、Juan Arellano、Roberto Porzecanski、Timothy Delaune、George Kiziria， 小林雅彥（Masahiko Kobayashi）、Michael Kugelman、Doreen Lwanga、Emil Milushev、Tenzin Chokey Rubling、Stephane Tomagian、Iryna Neborachko、Patrin Watanatada、Ben Mazzotta等同學的幫助。也相當感謝Tufts音樂圖書館的Michael Rogan和Abigail Al-Doory與新英格蘭音樂院圖書館的員工在本書寫作過程的幫助。

本書許多篇章完成於波士頓。在波士頓的生活與學習中，感謝鍾耀星、劉廣琴、譚嘉陵、簡偉德、王嘉薇、李大中、黃大綱、黃大綸、劉怡君、張重華、Tufts台灣同學會與Tufts Online等在各方面的幫助，特別是鍾耀星、劉廣琴、譚嘉陵對音樂與訪問上的建議與協助。在寫作與旅行的過程中，我也有幸得到來自各方面的支持，感謝陳韻元、吳純美、陳毓鴻、胡志強、俞冰清、嚴忠、張繡華、辜成允、陳長文、藤卷暢子、程宗熙仉儷、李家宣、元偉琴、李聲淇、陳尚青、林柔華、孫國華、黃文王、王趙莉莉、徐能、徐

萍、張北齊伉儷、陳西忠伉儷、蔡爾晃伉儷、饒剛、胡薇莉、邱媛、張德威、章朝盛、李宜鴻、周敦仁、藍雅菁、張佳慧、黃淑琳、盧珮如、林娟代、何信翰、楊必成、楊索、翁林樣、鄭景文、王豐玉、張碧玉、新逸藝術、亞藝藝術、覃思齊、陳羽心、張成璞、王維如、陳思維、朱慧慈、陳淑屏、上海音樂學院、台北藝術大學音研所、實踐大學室內設計系、台大法言社、台中清水國中音樂班、民生國小、行政院文基會以及我從小到大的音樂老師,多年來在各方面曾給予的協助與鼓勵。

感謝張夢瑞、施佩琳、趙靜瑜、黃俊鳴、鍾寧、王瑋、李蝶菲、魏德瑜、徐蘊康、傅雁、尹乃菁、佟建隆,從報紙到廣播,在這些年曾給予我鼓勵與指導的媒體工作者。特別感謝鍾寧與陳素娟在復興電台的合作——在分秒必較的時間控制裡,讓當年那個十歲的小孩學習如何介紹音樂,為十五年後的著作打下基礎。也感謝馬利、林芳宜、莊珮瑤等在平面媒體的合作與指導。

感謝所有曾經支持與鼓勵過我的讀者,您們的每一封來信與鼓勵都是我努力的動力。也感謝許多充滿奇思妙想的指控和批評,讓我在一次次的自我檢討裡能夠更誠實且直接地面對音樂,而不是追求不必要的虛榮掌聲或名氣。

最後要感謝我的家人。雖然我沒有出生在一個音樂家庭,但家人始終給我最大的支持與鼓勵,不僅讓我有自由的空間追求理想,也讓我能有足夠的勇氣去面對生活中的挑戰和堅持自己的信念。如果沒有愛,音樂不會存在;如果沒有這樣的家庭,我也不會知道音樂的意義。

1993年9月,我交出一篇六千字的〈柴可夫斯基第一號鋼琴協奏曲版本比較〉給《CD購買指南》。那年我十五歲,剛上師大附中高一。

2004年10月,我在新英格蘭音樂院為碩士論文找資料。學校所在的波士頓,正是當年柴可夫斯基《第一號鋼琴協奏曲》首演之處。

我常在想,十一年來,自己究竟在寫作中得到什麼?

我仍然不知道答案。唯一可以確定的,是音樂始終給我無窮的快樂。在快樂之外,更獲得許多珍貴的友誼和教導。

也祝福現在正在閱讀此文的你,在音樂中得到快樂並認識自己。

前言
——音樂評論的專業與觀點

焦元溥

為什麼要寫樂評？

> 記住，沒有一座雕像是給樂評的！
> ——作曲家西貝流士（Jean Sibelius）

無論是作曲家或是演奏家，對於樂評總是愛恨交織。既是對不中聽的評論恨之入骨，節目單上又幾乎少不了補上幾句「權威人士」的稱讚。然而，在討論音樂表演時，所出現的要角總是「創作者（樂譜）—詮釋者—欣賞者」這三項關係。樂評，似乎是不重要的。

既然樂評不重要，為什麼要還要寫樂評？

筆者無法為別人解答，僅能提出自己寫作十年來的心得和經驗。就本文的討論範圍而言，筆者將「音樂評論」限縮在對錄音資料的研究，而非對現場演出的評論。首先，先讓我們重新檢視「傳統」的音樂評論。

「傳統」的音樂評論

「傳統」的音樂評論寫作，普遍而言缺乏成為音樂評論的專業性。首先，就音樂評論所需的專業而言，多數樂評寫作者缺乏對音樂與樂器的知識。不僅對樂器的技巧認識不深，寫作評論也不看樂譜，甚至根本不懂樂理與樂譜。如此寫作方式，自導致「音樂評論」成為主觀的「音樂聆聽報告」。既提不出演奏技術的分析與討論，感想也流於空泛。然而，由於多數音樂評論寫作者缺乏專業素養，多年積非成是再加上自我催眠的尋找藉口之下，「不懂

演奏技術、不看樂譜、不懂樂理」似乎已是「理所當然」。只是在這樣的「理所當然」之下，這些所謂的「音樂評論」自也缺乏價值。畢竟，「音樂欣賞」與「音樂評論」是兩回事。沒有作為評論的專業性，又怎能稱為「評論」？

　　然而，即使能掌握音樂與演奏知識，就筆者的觀點而言仍不足以成為「評論」。筆者於此三冊著作所討論的問題，並不只是「基本」的技術或音樂，而是「評論音樂的角度」──就筆者觀點而言，這才是音樂評論是否得以成為一門專業的關鍵。一位嫻熟樂譜與演奏技巧的評論者，在寫作評論時固然擁有足夠的「音樂專業」，但是否具有「評論專業」，則仍不得而知，真正的關鍵仍在於「評論角度」。現今大部分的音樂評論都是單純地「以今非古」或「以古賤今」，以單一的標準衡量百餘年來錄音（或現場）中的演奏。即使評論者能本著樂譜作專業分析，但若僅固守著單一美學標準，卻忽略了演奏與詮釋在百餘年歷史中的變化過程，所能評論出的成果自是相當有限。以技巧而言，許多評論以現代的技巧水準要求以往的演奏，卻忽略技巧訓練本身在百餘年來的進步，自然難以得到公允的見解。筆者認為真正理性的方法是建構完整的演奏歷史觀，就各個時代的水準來衡量演奏者的成就。也唯有如此，才能真正顯現出如霍洛維茲等人超越時代的大師地位。就詮釋觀點而言，百年來的音樂美學一如文學創作，風格與表現手法皆不斷改變以適應變遷中的美學標準。以今日的美學標準衡量過去，或以過去的風尚批評現代，皆是最簡單、最廉價、最不需要考證與分析的評論方式。雖然這些都是「觀點」，卻不能討論處於時代轉變或突破時代的演奏。惟有建立起完整的歷史脈絡，才能為各個演奏找到定位，也才能顯現出許多天才超越時代，甚至創造時代的成就。如果音樂評論不能建立具歷史觀的評論美學，評論者也就只能依樣畫葫蘆地將許多「經典演奏」或「音樂大師」奉為圭臬，卻無從判別他們是否足以成為「經典」或「大師」，也無從提出自己的標準。這樣的「評論」，能有多少價值，值得重新檢討。

筆者的心路歷程

　　事實上，這也是筆者寫作十年來所遇到的最大問題。當十一年前筆者開始寫作音樂評論時，能力僅達要求自己對樂譜作詳盡的判讀。就「評論音樂

的角度」而言,僅能在評論之前將自己的標準作說明,依此標準來開展評論。當時筆者自以爲已經努力地盡到作樂評的責任,在呈現自己的主觀立場後力求客觀的詮釋與技巧解析。

然而,一如前述,這樣的「努力」很快就出現盲點。像是蕭邦的鋼琴協奏曲,法國、俄國和波蘭鋼琴學派都各有言之成理的主張,蕭邦鋼琴大賽更提出一套獨到觀點。四派見解都有其可貴之處,相當程度上卻彼此相悖。如果偏向任何一方似乎都對其他派別不公,評論者該持什麼樣的角度立論?一個最簡單的方式便是略過學派的不同見解,完全從樂譜和樂曲本身作邏輯性討論。然而,學派的影響力不只反映在音樂表現,也同時表現在技巧成果。換句話說,學派本身幾乎是無法去除的影響。再者,無論是鋼琴家或是評論者,都必須致力於對作曲家風格與語彙的了解。許多演奏的詮釋本身忠實樂譜,情感和音樂表現卻和作曲家大相逕庭,甚至完全相反。身爲一個評論者,又該如何提出自己的標準?

十餘年來,這些問題始終是筆者最爲關注的焦點。畢竟,筆者並不只想做技巧分析與樂譜判讀,而評論也不可能只限縮在看似客觀的技巧分析與樂譜判讀,因爲演奏者所展現的技巧其實正反映出他的主觀詮釋,而主觀詮釋來自於對樂譜的解讀。音色或踏瓣的運用、彈性速度的處理、聲部的呈現與對應,都不只是技巧的表現。換言之,評論者無可避免地要討論詮釋與提出主觀性的評論立場。如果評論者不能提出創造性的見解或立論標準,找到一個最適當的角度分析演奏,其成果也就相當有限。

音樂評論的觀點

筆者在六年前開始於《古典音樂雜誌》的「版本春秋」專欄,則嘗試根據每首作品本身的詮釋歷史來尋找最適當的評論角度。希望藉由廣泛且深入的錄音資料,以百餘年來的演奏建立具歷史發展性的評論觀點。在此次於聯經出版的三冊著作,正是這多年心得的呈現。筆者將以音樂作品的詮釋特點歸納爲「歷史進展與詮釋變化、典型影響與典型轉移、樂曲分析與學派特性」三項,以歷史觀點與樂曲/學派觀點進行詮釋分析,爲各個錄音找出詮釋史上的定位。三冊內容簡介如下:

一、歷史進展與詮釋變化：

　　以歷史的角度衡量各個演奏的時代意義，向來是筆者評論關切的核心。藉由豐富的錄音資料，我們也確實能得到許多關於樂曲詮釋與表現轉變的知識，並得以掌握不同的美學標準。

　　例如李斯特的《第一號鋼琴協奏曲》的詮釋，從二十世紀初李斯特學生所講求莊嚴的堂皇慢速，逐漸發展至注重技巧的凌厲快速，其間的差異是截然不同的美學思考。

　　德布西《二十四首前奏曲》由作曲家原意解析與法國風格出發，最後竟呈現出差異甚大的不同觀點，詮釋逐漸抽離作曲家的意圖，甚至以純音樂的方式表現。

　　蕭邦的兩首鋼琴協奏曲經由蕭邦鋼琴大賽的提倡與影響，使得演奏風格在二十世紀逐漸擺脫歐陸舊式浪漫派的誇張，轉為精確、理性、健康的明朗表現；同樣是比賽影響，柴可夫斯基《第一號鋼琴協奏曲》在柴可夫斯基大賽上的詮釋變化卻和蕭邦鋼琴協奏曲相反，不僅呈現出極為有趣的比較，眾多經典詮釋也成為二十世紀鋼琴史上最燦爛的紀錄之一。

　　透過廣泛的對比，筆者在音樂詮釋的歷史脈絡下探討各個演奏的時代意義，分析藝術家在傳統與創新之間的努力。至於創作於二十世紀的哈察都亮鋼琴協奏曲，從作曲家與俄國（世界）首演者的錄音、俄國重要詮釋者的錄音、英美兩地首演者的錄音和亞美尼亞鋼琴家的錄音，都完整地記錄在錄音資料之中。此曲的詮釋與風格變化幾乎能從錄音中完整呈現，是二十世紀音樂中少數所有重要演奏皆被完整記錄的作品，其詮釋史本身就值得研究，也是錄音時代的特色。

二、典型影響與典型轉移：

　　這裡的「典型」借用孔恩（Thomas Kuhn）的「典範與典範轉移」（Paradigm and Paradigm Shifts）觀念，強調某一詮釋（錄音）因其特殊演奏／詮釋成就，導致後來演奏此曲者深受其演奏影響，則筆者將此具有特殊影響力的詮釋（錄音）稱為「典型」。如此詮釋現象無疑是錄音發達且普及的二十世紀才出現的特色。

　　以拉赫曼尼諾夫《第二號鋼琴奏鳴曲》與穆索斯基《展覽會之畫》為例，霍洛維茲以其驚人的改編聞名於世，藉由錄音而轟動全球。雖然他並沒有將其改編版本寫成樂譜發行，但後輩鋼琴家卻藉由聆聽霍洛維茲的錄音而模仿彈出相近的演奏，使得他的詮釋成為樂譜之外足以影響演奏家表現的「典型」。在1958年以前，拉赫曼尼諾夫《第三號鋼琴協奏曲》演奏以刪節為風尚，但演奏家刪節的依據並非樂譜指示，而是以作曲家本人與霍洛維茲的演奏錄音為準。「作曲家—樂譜—演奏者」的關係因為錄音的出現而改變，「典型演奏」形成的經典地位與影響力甚至超越樂譜本身而成為左右音樂詮釋的圭臬。

　　在這些作品詮釋／演奏討論中，如果評論者不能掌握這些「典型演奏」的影響力，還是單純地以樂譜與作曲家風格來衡量演奏，不僅失去詮釋歷史觀，更使評論缺乏焦點。舉例而言，若純以音樂和技巧表現而言，范克萊本所演奏的拉赫曼尼諾夫《第三號鋼琴協奏曲》早已被後人超越。然而，如果將其演奏放到他的時代，其詮釋卻是革命性的劃時代演奏，其影響力甚至撼動整個俄國鋼琴學派。如果評論者僅以「今日」的標準來衡量其演出，自然不能了解其重要的經典意義與典範價值。

　　較錄音影響力更為微妙的則是「演奏傳統」與「學派意見」的影響力。在普羅柯菲夫《第七號鋼琴奏鳴曲》的詮釋中，俄國首演（世界首演）者李希特與美國首演者霍洛維茲截然不同的詮釋固然各自形成「典型」，但莫斯科音樂院教授諾莫夫個人的意見，卻因其眾多學生的演奏成就而成為不可忽視的詮釋，其觀點也成為具影響力的「典型」。即使諾莫夫的見解相當程度地悖離作曲家的樂譜指示，但如欲討論本曲的演奏與詮釋，就不得不掌握如此觀點，否則完全以樂譜為依歸卻不知此曲在特定派別下的解釋，評論者在面對眾多詮釋相近卻大幅偏離樂譜的解釋時必感無所適從，也無法掌握評論標準。

三、樂曲解析與學派特性：

　　此一部分在主題上回到較傳統的評論方式。就「樂曲解析」而言，許多作品由於本身之複雜與特殊，導致演奏者不得不以該曲本身為出發點作詮釋。樂曲本身再度成為詮釋的重心，學派、歷史與「典型」並不成為最重要

的影響因素。

以舒曼《交響練習曲》為例。舒曼原本刪除了五首練習曲（變奏），但後來還是由布拉姆斯將其附於樂譜後出版。在二十世紀起，鋼琴家不僅演奏舒曼定版，更開始自由添加舒曼原本刪減的五首變奏。不同排列組合下的演奏，其實已是不同作品，鋼琴家自身對該曲所持的結構觀點成為決定性的因素。

又如李斯特奏鳴曲，由於其結構的複雜深奧與曲義的模糊曖昧，導致音樂學者與鋼琴家提出各自不同的結構分析，也使本曲詮釋面貌大異其趣。由於鋼琴家對樂曲所設定的結構不同，評論者必須先就鋼琴家的設計來對照樂譜指示，才能進一步討論其詮釋，而無法先以評論者自身的觀點解讀樂曲，再套用到不同鋼琴家的演奏之中。

至於以「循環曲式」創作的聖桑《第四號鋼琴協奏曲》，也唯有在詳盡地分析結構之後，方能就各個主題的變化做比較與討論。評論者如果對這些作品缺乏樂曲本身結構的認識，不僅評論缺乏標準，也無法深入樂曲本身的精髓。

然而，也有許多作品由於本身風格或是不同學派間解釋差異過大，導致以學派為主而形成各具特色的詮釋。匈牙利作曲家巴爾托克的三首鋼琴協奏曲為匈牙利與東歐系統鋼琴家廣泛演奏，西班牙作曲家法雅的《西班牙花園之夜》，其演奏與錄音更以西班牙、法國與拉丁語系鋼琴家為大宗。學派特性造就特定音樂語法，而評論者必須同時了解樂曲與學派語法，才能更完善地討論其演奏和詮釋。至於法國作曲家拉威爾的《加斯巴之夜》，更在法國與俄國鋼琴學派兩方截然不同的表現下呈現出多樣的風格。如果不能就特定曲目掌握關鍵的學派特性，而僅以單一標準衡量所有的演奏，評論自難以周延，也缺乏比較與分析的價值。

在上述三冊的分類討論中，筆者僅是依各曲最重要的特色為分類。事實上，「歷史演變，典範影響與典範轉移，樂曲解析與學派特性」等因素，在各篇文章中仍是交互影響。如在舒曼《交響練習曲》錄音中，法國鋼琴家柯爾托的添加變奏方式至少被三位鋼琴家模仿。對這三者而言，柯爾托在此曲的詮釋便成為具決定性影響力的「典型」。哈察都亮的鋼琴協奏曲英國首演者對樂譜的刪節，竟也「傳承」於後輩英國鋼琴家的錄音裡。巴爾托克《第

三號鋼琴協奏曲》首演者的速度選擇,更在一定地域中影響了一段時期的鋼琴家的詮釋。這些演奏與詮釋上的變化與特色,都存在於錄音而非樂譜,但其影響力卻不亞於樂譜。

為什麼要寫樂評?樂評在於專業化研究錄音資料並提出其在音樂詮釋上的意義

藉由嚴格的分析與地毯式的錄音蒐集,筆者必須再次強調,「作曲家—樂譜—演奏者」的關係因為錄音的出現而改變,而這筆者此三冊著作的核心論點與研究成果。由於錄音的出現,百年來眾多演奏家的觀點得以保存,也無可避免地影響一代代的演奏者。然而,如何發現不同錄音之間的關係,則需要長時間、大規模地對某樂曲的演奏錄音按年代順序依次聆聽比較,尋找樂譜指示與詮釋之間的不同,而由這些不同整理出連貫性的詮釋脈絡或發現足以改變風潮的「典型」演奏。筆者深信,這是有志成為音樂評論者所應努力的方向。所謂的「版本比較」並非平面化地品評,而是要從版本中尋找其中的詮釋發展與技巧進展。畢竟,每一代的演奏家都面對相同的音符和相同的技巧考驗,評論者應要能熟知這些考驗並發掘問題,藉由比較眾多演奏者解決問題的方式找到自己的評論定位。

筆者深知,這並非一條容易之路。以李斯特鋼琴奏鳴曲為例,從構思到完成,筆者耗費了將近四年的時間,最後仍未在雜誌上先行發表。在四年的時間中除了蒐集版本之外,更重要的是構思一個能夠兼容各家學說的「評論觀點」。然而,身為演奏者又何嘗容易?惟有對音樂誠實,展現出足為一家之言的觀點,音樂評論才能自成一門學問,也才能得到真正的肯定與尊敬。不敢敝帚自珍,但求野人獻曝,筆者此三本著作僅是拋磚引玉,期待台灣樂評討論能不斷進步,永遠記得音樂給人的感動,也能在感動中追求更深刻的省思。

第二章　新世代的音樂會寵兒 ──拉赫曼尼諾夫《第二號鋼琴奏鳴曲》

第三章　　戰火下的華麗與狂野
　　　　　——普羅柯菲夫《第七號鋼琴奏鳴曲》

第四章　不可能的任務

——史特拉汶斯基《彼得路希卡三樂章》

第五章　忠實原作與改編創意

——穆索斯基《展覽會之畫》

第六章　聖靈與慾望的意亂情迷
——史克里亞賓《第五號鋼琴奏鳴曲》

第一章

絕技競奏與典型轉移

——拉赫曼尼諾夫《第三號鋼琴協奏曲》

　　拉赫曼尼諾夫《第三號鋼琴協奏曲》不僅是堪稱整合之前所有鋼琴技法的百科全書，也是一部深邃而動人的偉大作品。因此，此曲一方面成為鋼琴家們自我挑戰的試金石，另一方面也成為向世人炫耀的最佳利器。隨著對鋼琴技巧掌握的普遍性提升，本曲已不再如當初般僅數人可彈，本曲在協奏曲中的崇高地位更吸引眾多鋼琴家競相演奏。然而，本曲卻圍繞著拉赫曼尼諾夫典型、霍洛維茲和范‧克萊本三者的詮釋，形成超越樂譜而影響演奏者的「典型」。本文旨在討論此三大「典型」的特色、形成原因以及「典型」的影響實證。

創作背景分析

俄國音樂家拉赫曼尼諾夫（1873-1943），是偉大的鋼琴家、作曲家、指揮家。

　　拉赫曼尼諾夫《第三號鋼琴協奏曲》是音樂史上最偉大的創作之一，然其創作背景卻頗令人玩味。1909年的拉赫曼尼諾夫早已走出《第一號交響曲》失敗的陰影，以膾炙人口的《第二號鋼琴協奏曲》贏得世人瘋狂的讚賞。他重新建立起鋼琴演奏、指揮和作曲三方面的能力，同時也在這三方面獲得壓倒性的勝利。拉赫曼尼諾夫的臉上不再盡是淒風苦雨，他暢快地出遊，也找到了心愛的伴侶，婚後的生活除了愜意之外更是甜蜜。雖然俄國革命的浪潮也曾讓細膩敏感的他徬徨不安，但整體而言，拉赫曼尼諾夫仍是愉快地享受陰霾後的陽光。隨著葛令卡大獎的錦上添花，交響詩《死之島》的大獲好評和俄國皇家音樂學會副主席的任命通過，拉赫曼尼諾夫在此時真正登上了傑出作曲家的尊位，成為輿論和學界中最出色的樂壇才子[1]。也就在這段黃金歲月，拉赫曼尼諾夫將他巨人的手掌叩向新世界的大門，《第三號鋼琴協奏曲》便順應而生[2]。

　　《第三號鋼琴協奏曲》表面上是為了美國首演而創作，但其蘊釀的時間卻可追溯到1907年。拉赫曼尼諾夫泉湧的樂思和「如工人做苦力般」地寫作，終使他一股作氣地完成了這首複雜驚人的鉅作。是故，從創作背景的分析，我們可以知道這首結構龐大，情思細膩的深邃作品並非出於作曲家精神耗弱，痛苦悲淒之時。相反地，拉赫曼尼諾夫以昂揚的鬥志和天才的靈思，融會作曲法和鋼琴演奏技巧之極至於快意奔放中燦爛呈現。第一樂章的主題不斷循環變化，出現於

1
見Bertensson, S. & J. Leyda, (1956). *Seigei Rachmaninoff: A lifetime in Music*, London: George Allen & Unwin Ltd. 129-175.

2
本曲主題極為渾然天成。關於第一樂章迷人至極的第一主題，拉赫曼尼諾夫生前就不斷被人詢問其旋律的來源，但拉赫曼尼諾夫僅是微笑表示「是它自己寫成的」，見Bertensson and Leyda, 158-159.

二、三樂章之主題、副題、插入句和管絃樂之中，使得全曲可謂一以貫之[3]。拉赫曼尼諾夫此曲不僅成就二十世紀傳統鋼琴協奏曲之最，也為鋼琴協奏曲的黃金歲月畫下句點。

詮釋史觀分析

　　音樂史上從未出現過一首曲子如拉赫曼尼諾夫《第三號鋼琴協奏曲》般，技巧艱深至極，音樂又無比深刻壯麗，教天下無數演奏者前仆後繼，屢敗屢戰。而在近百年的詮釋歷史上，筆者以收藏的120個版本作資料分析，則發現本曲演奏竟圍繞著三個「詮釋典型」作各種發展，實是絕無僅有的特例。本文將以歷史發展順序為主軸，分別介紹三個「典型」的特質和其何以成為「典型」的原因、俄國鋼琴學派和西歐對「典型」的適用，以及「典型」影響力的消退。

一、拉赫曼尼諾夫的演奏和「拉赫曼尼諾夫典型」的形成

1. 拉赫曼尼諾夫的演奏

　　拉赫曼尼諾夫將超越當代人類想像所及的絕代奇技，盡悉薈萃於這首鬼神見愁的艱深大曲之中，一時之間不但無人能有此等功力演奏此曲，其本身精湛的絕藝也讓天下意圖挑戰的鋼琴家全都自嘆弗如。拉赫曼尼諾夫既已傲然成為世界之最的鋼琴聖手，其親自演奏版本的超級權威也就自然樹立。拉赫曼尼諾夫和奧曼第／費城交響於1939至40年留下極珍貴的歷史錄音，不但為一代傳奇留下見證，也因錄音而得以留傳其詮釋手

3
見Piggott, P.(1974) *Rachmaninov Orchestral Music*. Seattle: University of Washington Press. 48-53

法，進而深深影響到後來企圖挑戰此曲的鋼琴家，創造了本曲詮釋上的第一個「典型」（BMG）。

我們先來看看拉赫曼尼諾夫在此一錄音中的表現手法。和他《第二號鋼琴協奏曲》錄音及文獻記載的形容相符，拉赫曼尼諾夫的情感表現偏於理性而精確，熱情但不脫序地將浪漫的想像逐步地釋放。拉赫曼尼諾夫在這個版本中已然達到下列成就：

(1)技巧的巔峰呈現：不愧是本世紀足稱傳奇的鋼琴聖手，拉赫曼尼諾夫將譜上所有「不合理」的技巧苛求一一克服，將鋼琴演奏的極限推前一大步。由於天賦異稟的手掌／手指構造，拉赫曼尼諾夫將圓滑奏發展到難以想像的完美。不但在單純的旋律線（如第一樂章第一主題，第二樂章結尾的快速圓舞曲），或是三度、八度的音階上（如第三樂章的第48和51編號）有無懈可擊的表現，他更能悠遊於艱深的三聲部甚至四聲部中。縱然曲速急如星火，依然能歌唱出每一句旋律且各個聲部音量變化自如（如第一樂章發展部和第二樂章）就筆者所聞之三〇年代歷史錄音而言，幾乎無人能以如此優異的技巧將圓滑奏彈得這般震人心魄。飛也似地裝飾奏和第三樂章足以令勤學苦練的鋼琴家怨恨上蒼的不公，也狠狠地將後輩競爭者一竿子掃到腦後。時至今日，就筆者所聽過的百餘版本中，能在技巧和曲速上追及拉氏本人者已是寥若晨星，圓滑奏能和其媲美者更是鳳毛麟角。

然而，真正後無來者的成就，或許還是拉赫曼尼諾夫對「塊狀和絃」的掌握。由於有一雙異

常巨大且指間有肉的手掌，他演奏起厚重繁複的和絃竟是易如反掌，而他也掌握到這先天優勢，將令人望而生畏的大塊和絃，組成悠長的線條，創造獨樹一幟的「拉赫曼尼諾夫式旋律」。鋼琴家若不能有效克服演奏上的困難，且以優秀的圓滑奏修飾旋律的抑揚頓挫，往往拉赫曼尼諾夫最為人稱道的鄉愁夢語就淪為一盤零亂敲擊的散沙。然其獨到之處乃在於他不但能完美彈出線條飄逸的動人旋律，更能在保持琴音的優美下於強音中持續加壓以至極強，在極強音之中又以源源不絕的力量再將音量逼至鋼琴的極限，在樂句戲劇張力之巔騁其千迴百折，又毫無痕跡地收放音量於無形。這種神秘的本能在第二樂章中達到了無法形容的境界。雖然六十多年來名家輩出，拉赫曼尼諾夫在這一點上至今仍無人能望其項背，留給後世鋼琴家一道難以逾越的高牆。霍洛維茲雖然能彈出同等激情和戲劇性張力，卻不能如拉赫曼尼諾夫將內部和聲燦然大備地盡悉呈現；卡佩爾固然將和聲的美感完美表達，但樂句的推進張力仍輸拉赫曼尼諾夫一籌。

⑵詮釋的深刻練達：先前筆者之所以特別強調拉赫曼尼諾夫創作此曲的手法，在於此曲確有「一以貫之」的主題特性。拉赫曼尼諾夫是第一個彈出此點重要性的鋼琴家。這並非因為他是作曲家而能根本地了解此曲，而是表示身為作曲家本人，他希望這種旋律不斷出現的特質能不被零亂地分割，而是有系統地整合。拉赫曼尼諾夫為了達到此點，不但強化了主題出現時的相關性（包括奧曼第的指揮），更以一路到底的暢快手法使長大的三樂章趨於一致。這種詮釋方式無疑更

拉赫曼尼諾夫和奧曼第/費城交響於1939至1940年留下本曲錄音，不但為一代傳奇留下見證，也因錄音而得以留傳其詮釋手法，進而深深影響到後來企圖挑戰此曲的鋼琴家，創造了本曲詮釋上的第一個「典型」。在本曲中，拉赫曼尼諾夫將令人望而生畏的大塊和絃組成悠長的旋律，創造獨樹一幟的「拉赫曼尼諾夫式旋律」。

4
Martyn, B 1990, *Rachmaninoff: Composer, Pianist, Conductor* Vermont Gower Publishing Company 211-212.

5
短捷版59小節，長大版75小節見Norris, G 1993, *Rachmaninoff* New York Schirmer Books 117.

6
霍洛維茲和J. Pfeiffer之訪談BMG 09026-61564-2.

增加演奏的難度，拉赫曼尼諾夫卻讓一切化為流水行雲。

2.「拉赫曼尼諾夫典型」的出現

　　拉赫曼尼諾夫本身的詮釋雖然傑出而且權威，但若往後的詮釋者皆不受其影響，其也難以成為「典型」。經筆者多年研究發現，拉氏的詮釋影響力確實真切而深刻地存在。筆者認為所謂的「拉赫曼尼諾夫典型」至少有下列特徵：

　　(1)裝飾奏的選擇：拉赫曼尼諾夫為第一樂章譜寫了兩種版本但結尾相同的裝飾奏（Cadenza），根據目前存於大英博物館的手稿顯示，較長大的版本是先於較短捷版譜成[4]，但拉赫曼尼諾夫本身卻演奏較快的第二版，同時也出現於1939年的錄音當中[5]。霍洛維茲自己也演奏此版，他曾對此說出自己的解釋：「我彈原典版（此語指較短版），拉赫曼尼諾夫也總是彈它。裝飾奏必須實際上地建構了這首協奏曲的結束，而另一版（較慢版）卻好像自己就是一個結束！在一首協奏曲結束前就以裝飾奏結束了它，這並非明智之舉。拉赫曼尼諾夫是超絕技巧家，他能彈出任何他寫的音符，但當他發現這版裝飾奏關係到整首協奏曲時，他覺得不妥。拉赫曼尼諾夫因此不演奏它，我也如此。」[6]在拉赫曼尼諾夫和霍洛維茲的影響下，較短、較快速的裝飾奏一時之間成為鋼琴家心中的定版，其影響力已然確立。

　　(2)曲速的選擇：拉赫曼尼諾夫本身以「輕快」且「一致」的曲速演奏第一樂章，此點也成為眾多鋼琴家效法的主因。原因在於拉赫曼尼諾夫對第一樂章第一主題的提示是模稜兩可的「快但不

要太快」（Allegro ma non tanto），且在經過區之後出現「更快些」（Più mosso）的指示。拉赫曼尼諾夫本身的演奏不但為曲速提供模範，也對速度變化提出自己的解釋。

(3)刪節的選擇：拉赫曼尼諾夫極在意他人的評論。此曲在美國紐約首演時，重要的報紙如 *New York Herald*、*New York Sun* 和 *New York Daily Tribune* 的樂評都批評這首協奏曲過長[7]，我們雖無法考證當年首演時拉赫曼尼諾夫是否有刪減樂段，但可以肯定的是，拉赫曼尼諾夫日後在世人印象中並未完整地演奏《第三號鋼琴協奏曲》的所有音符[8]。因此，在依樣畫葫蘆或是世人真的缺乏耐心之下，直到六○年代，此曲幾乎以刪節版行世。

以上三點的強大影響幾乎使六○年代以前的所有版本皆無法逃離其控制，但是連拉赫曼尼諾夫本人也意想不到，他一生技巧修為的精華竟讓一個17歲的孩子輕鬆自在地練成，在《第三號鋼琴協奏曲》首演後不到20年，就再創出連他本人也心動的「典型」，這就是再掀此曲熱潮的另一鋼琴奇才──霍洛維茲（Vladimir Horowitz, 1903-1989）的超技詮釋！

二、霍洛維茲的演奏和「霍洛維茲典型」的形成

1.霍洛維茲和拉赫曼尼諾夫的情誼

拉赫曼尼諾夫是霍洛維茲從小心中的鋼琴之神，也是最崇敬的作曲家。當霍洛維茲以石破天驚的美國首演贏得拉赫曼尼諾夫的注意後，霍洛維茲得到機會向這位「神明」請教。識才的拉赫

[7]
Walker, R. (1979) *Rachmaninoff: His Life and Times.* New York: Walker Hippocrene Books. 211-212.

[8]
關於本版錄音，另一個可能的考量是為了發行方便，見Norris引述John Culshaw 的觀察，Norris 117-118.

曼尼諾夫親自為霍洛維茲彈此曲管絃樂的伴奏，霍洛維茲則在作曲家面前演奏這首協奏曲。「你吞了這首曲子！」拉赫曼尼諾夫目瞪口呆地望著這個24歲的孩子，從此奠定下他們一生的友誼。

由於霍洛維茲第一次錄製此曲在上述會面的兩年之後（1930），所以我們很難說霍洛維茲沒有受拉赫曼尼諾夫的影響。然而，就算有影響，程度也不大[9]。拉赫曼尼諾夫太欣賞霍洛維茲的表現，忘情地推崇霍洛維茲是「這部作品世界唯一的演奏者」。霍洛維茲1942年在Hollywood Bowl演奏此曲完接受聽眾喝采時，拉赫曼尼諾夫一生中第一次走到台上擁抱演奏者：「你彈出了我夢中的詮釋！」尤有甚者，當1939年拉赫曼尼諾夫錄製此曲時，他竟當著樂團的面不斷地問奧曼第：「霍洛維茲是怎樣彈這段的，是快？還是慢？」[10]我們必須為這兩大絕世天才的惺惺相惜感到慶幸，在拉赫曼尼諾夫寬廣的心胸下，霍洛維茲成就了他自己的獨到詮釋，進而以其影響力創造了超越拉赫曼尼諾夫的新「典型」。

2.「霍洛維茲典型」的出現

從霍洛維茲前兩次「較理性」的錄音來看（特別是1930年版），霍洛維茲的詮釋手法已和拉赫曼尼諾夫有程度上的差異，特別在理解表情符號上尤為明顯。然而霍洛維茲的處理卻較拉氏更能影響後世，其「典型」指標有：

(1)曲速設計強調戲劇化：相對於拉赫曼尼諾夫對第一樂章「輕快」且「一致」的演奏，霍洛維茲則在第27小節區分出差異，之前以慢速舖陳，其後以快速奔馳。這種詮釋手法基本上影響

[9]
筆者於2003年11月於紐約訪問霍洛維茲弟子堅尼斯（Byron Janis）時，堅尼斯謂霍洛維茲曾告知其與拉赫曼尼諾夫會面時對此曲的討論。拉赫曼尼諾夫表示：我當初並不是這樣想的（見霍洛維茲的詮釋），但我喜歡你的演奏

[10]
見Schonberg, H. C. (1992) *Horowitz: His Life and Music*, New York: Simon & Schuster. 111.

在拉赫曼尼諾夫寬廣的心胸下，霍洛維茲成就了他自己獨到的詮釋，進而以其影響力創造了超越拉赫曼尼諾夫的新「典型」。此為其1930年版。

了霍洛維茲以降的演奏者，因爲如此更能突顯第一主題的淒豔絕色。除了這明顯的區分外，霍洛維茲以精緻的設計來刻畫每一段旋律的手法至此也獲得肯定，遂而和拉赫曼尼諾夫「一以貫之」的典型分道揚鑣。然而，霍洛維茲對連貫主題的掌握仍超越絕大多數鋼琴家，他和拉赫曼尼諾夫對第三樂章結尾有相同的處理方式，曲速皆按樂譜的快速演奏，而筆者個人以爲這才是本曲精神所在（個別特殊設計自另當別論）。

⑵詮釋著重浪漫和詩意：霍洛維茲的技巧可能更勝拉赫曼尼諾夫，但眞正讓拉氏折服的並非霍洛維茲在技巧上的超越，而是他感性的浪漫和永不熄滅的熱情。霍洛維茲在此已經樹立起一個充滿自信和朝氣的版本，同時也鼓勵後進創造幻想和保持自由的心靈。

⑶裝飾奏的選擇和詮釋：關於霍洛維茲選擇快版裝飾奏的原因已在先前詳述，筆者在此要強調的是他的處理手法。霍洛維茲慣於在此版裝飾奏第27小節起運用自由的彈性速度，這點絕對不同於拉赫曼尼諾夫本人的詮釋。然而，這種原屬於霍洛維茲個人的處理卻被爲數眾多的鋼琴家研習，蔚爲風潮，霍洛維茲的魅力可見一般。

⑷刪節版的選擇：這是「拉赫曼尼諾夫典型」對霍洛維茲最大的影響，但或許也是最可惜的一點。以霍洛維茲當年所興起的熱潮，他有足夠的能力讓此曲完整地出現於音樂會中而無人會批評其沉悶，但霍洛維茲卻選擇了刪節版，連帶讓刪減演奏成爲風潮。關於刪節程度和其影響，請見本文附表。

3.霍洛維茲的演奏

霍洛維茲以此曲轟動樂壇也和作曲家本人成為知己，其傳奇色彩自是無庸置疑，特別是在親獲拉赫曼尼諾夫本人的授權下，霍洛維茲也視此曲為自己的印記，留下將近橫跨50年，三個不同版本以饗世人。若再加上筆者所蒐集的三款現場／廣播錄音與錄影，霍洛維茲的詮釋變貌可說是極完整地呈現在研究者的面前。先就1930年的版本來說，這真是讓人難以置信的超絕演奏（EMI）。一個26歲的少年竟然可以將鋼琴的一切技巧都修練得爐火純青，甚至開創出前所未見的嶄新視野，實在太令人驚訝、著迷！風馳電掣無所不能，情韻流轉壯麗奔放，舖陳細膩劇力萬鈞……。印象中就算是拉赫曼尼諾夫本人也沒有這等功力呀！難怪當時歐美兩洲皆拜倒在霍洛維茲的丰采之下，因為「霍洛維茲」這個名字就是鋼琴的化身、不可思議的力量泉源。

進軍美國無往不利，深得指揮大師托斯卡尼尼的賞識，霍洛維茲也在功成名就之際找到人生的伴侶——托斯卡尼尼的女兒——溫達（Wanda Toscanini），但岳父泰山壓頂式的壓力逼得他必須尋找自己。霍洛維茲於1936年閉門休養三年，這三年不但讓他的技巧更為精進，音樂詮釋更是自狂野的熱情中昇華為練達圓融，將無人可敵的技巧和音樂的靈魂緊緊相繫。1941年和巴畢羅里／紐約愛樂的廣播錄音就是霍洛維茲更上層樓的最佳證明（APR）。和十年前的霍洛維茲相較，我們不能說三〇年代的他青澀，只能讚頌四〇年代的霍洛維茲已成無庸置疑的偉大巨擘，技藝之高恐怕可說是前無古人而來者難追。他演奏的第二樂章真能教人落淚，深刻演奏出真誠而

霍洛維茲1941年和巴畢羅里／紐約愛樂的本曲廣播錄音，其技藝之高恐怕可說是前無古人而來者難追，曲速已逼到令人無法想像的快！霍洛維茲本身已化作風息，順著音樂的陰晴雲雨千變萬化。就算音樂廳裡沒有燈光，蒸騰的琴絃也會把黑暗的大廳燒成白晝！

自然雋永的浪漫。最驚人的是，霍洛維茲在此又超越了自己所創下的極限，將曲速逼到令人無法想像的快！三○年的版本尚有急躁之嫌，但如今在更快的曲速下，霍洛維茲卻讓音樂更顯流暢。若說十年前的他是御風而行，十年後的霍洛維茲本身已化作風息，順著音樂的陰晴雲雨千變萬化。在霍洛維茲指下，每一段樂句都是光，都是熱，就算音樂廳裡沒有燈光，蒸騰的琴絃也要把黑暗的大廳燒成白晝！若說一年多後拉赫曼尼諾夫所聽到的現場也是如此完美，無怪乎他會興奮得無法自己。這個版本所創下的技巧水準二十世紀已然無人可及，阿格麗希雖然天生快手，仍難以望其項背。

五○年代霍洛維茲的表現同樣精彩，他又回到了讓拉赫曼尼諾夫飛奔台前的舞台，一樣的地點，一樣的樂團，一樣的指揮，霍洛維茲一樣在萬人呼喊中接受喝采，但拉赫曼尼諾夫卻再也不會給他一個忘情的擁抱；他已在七年前遠去，回到那隔海之遙，有生之年魂牽夢縈的俄羅斯。這些年，霍洛維茲自己也變了。愈是接受喝采，人們彷彿離他愈遠；拉赫曼尼諾夫第三號鋼琴協奏曲仍是他的最愛，但聽眾是來分享他和拉赫曼尼諾夫的交心，還是像看賽馬一樣地看他耍弄琴鍵魔法？1951年，霍洛維茲又在錄音室中錄製這首超技協奏曲，一時之間又成為世人注目的焦點（BMG）。火樹銀花的璀璨技巧仍在，錯彩紛呈的音色更擅勝場，但合作的對象竟是連拉赫曼尼諾夫都不願與之共事的萊納！霍洛維茲早已把圓滑奏修整得完美無瑕，每一力道的綻放都無懈可擊，但在氣韻的和諧上卻遠遠不如前一年和庫塞

霍洛維茲1951年的錄音室版本，火樹銀花的璀璨技巧仍在，錯彩紛呈的音色更擅勝場。他早已把圓滑奏修整得完美無瑕，每一力道的綻放都無懈可擊。但這也是壯年霍洛維茲的最後一瞥。兩年後，他終因巨大的心理壓力而退出樂壇。

維斯基的洛杉磯現場。這也是壯年霍洛維茲的最後一瞥。兩年後，霍洛維茲終因巨大的心力理壓力而退出樂壇。49歲的他暫別樂壇，一別就是12年。

復出了又再退隱，退隱後又復出。轉眼間已是1978年，距霍洛維茲美國登台首演已過半個世紀。75歲的老人決定最後一次公開演奏拉赫曼尼諾夫《第三號鋼琴協奏曲》，為自己，也為這個世界，留下最後一次傳奇見證[11]（BMG）。

拉赫曼尼諾夫已經逝世35年了，昔日年輕俊美的少年郎也已成為古靈精怪的老霍洛維茲。這是一場爭議性頗高的演出。很多人都說霍洛維茲在這場音樂會中彈得太任性，太隨意，太不合章法，太難以捉摸，但他們也都不能否認，霍洛維茲的超技依然精湛絕倫。錯音是多了，塊狀和絃所堆疊的樂句有些吃力，但那瞬間爆發的力道仍令人動心駭目。年輕時如日中天的氣勢雖不再，但七十年來的音色修練在此已達爐火純青；斑爛多彩、迷幻變化的琴音如雲霓虹影，順著夕陽飛霞無盡翻騰，每一句歌唱的旋律線都是深情款款，整體架構又是何等雍容大度！觀眾依然拼了命地嘶喊喝采，只有霍洛維茲能分辨這五十年來的不同。

1978年，霍洛維茲在此親手闔上了他所創造的典型，留給世人另一番天地去自由翱翔。

三、「拉赫曼尼諾夫典型」和「霍洛維茲典型」的影響

既然筆者稱為「典型」，表示拉赫曼尼諾夫和霍洛維茲的演奏在拉赫曼尼諾夫《第三號鋼琴

霍洛維茲1978年最後一次公開演奏本曲。他的表現雖然不合章法且難以捉摸，但瞬間爆發的力道仍是令人動心駭目。年輕時如日中天的氣勢雖不再，但七十年來的音色修練在此已達爐火純青。

11
霍洛維茲在盛情難卻之下，除留下錄音外，更首肯與梅塔／紐約愛樂合作錄影。

《協奏曲》的詮釋上具有強大的影響性。綜觀在六
○年代以前成長／養成的鋼琴家，幾乎都在這兩
個典型的籠罩之下。典型的具體影響一則反映在
刪節的取捨，另一反映在樂曲的詮釋。就前者而
論，鋼琴家研習此曲「應該」首重樂譜，應以樂
譜作詮釋的根本。然而從這些鋼琴家的本曲錄音
中，筆者驚訝地發現他們往往越過樂譜而從拉赫
曼尼諾夫和霍洛維茲的演奏／錄音來學習本曲
——若說是只存在於「拉赫曼尼諾夫典型」，或
可解釋爲鋼琴家尊重作曲家後來的見解。但是事
實上是連「霍洛維茲典型」也一樣自鋼琴家們的
刪節選擇中顯現，此更能證實其確有足稱「典型」
的影響力。就樂曲詮釋而論，除了少數例外，這
段期間在此二典型影響下的演奏，幾乎都選擇較
短的裝飾奏並快速地演奏全曲，除了技巧高下和
分句表現外，大體而言並無二致——而這也是此
二典型的共同特徵！

在典型影響範圍上，基本而言，筆者認爲
「拉赫曼尼諾夫典型」主導歐陸，而「霍洛維茲
典型」統馭美國。就筆者錄音資料所及，史密斯
（Cyril Smith, 1909-1974）、馬庫茲尼斯基
（Witold Malcuzynski, 1914-1977）、琳裴妮
（Moura Lympany, 1916-）與馬卡洛夫（Nikita
Magaloff, 1912-1992）等四位鋼琴家的演奏，從
刪節選擇、甚至演奏方式上，都確實反映出「拉
赫曼尼諾夫典型」的影響力。

英國天才女鋼琴家琳裴妮以旋風威力橫掃歐
陸，也專挑難曲表現。她的「拉三」在力道和速
度上都表現良好，樂句轉折行進流暢；第二樂章
情感表現相當浪漫，起伏掌握貼切，也時有靈光

英國天才女鋼琴家琳裴妮當年以旋
風威力橫掃歐陸，也專挑難曲表
現。她的「拉三」在力道和速度上
都表現良好，樂句轉折行進流暢；
第二樂章情感表現相當浪漫，起伏
掌握貼切，也時有靈光乍現的抒情
美。

馬卡洛夫的演奏在快速中兼顧技巧的表現，在音色、音響與層次上都有可取之處。他也掌握了「拉赫曼尼諾夫典型」中的律動感，在輕快的節奏和緊湊的段落中狂飆全曲。

馬庫茲尼斯基完全按照「拉赫曼尼諾夫典型」作刪節，其輕快的節奏與速度掌握也和拉赫曼尼諾夫的錄音極為神似，甚至在刪節段作出承上啟下的處理，可謂全心融入典型之中。

乍現的抒情美，是當時相當成功的演奏（Decca）。但整體而言琳裴妮的技巧並不充分，其不完美的觸鍵面臨複雜快速樂段即顯得不均不清，音色變化、層次設計與多聲部的處理更力有未逮。馬卡洛夫的演奏則能在快速中兼顧技巧的表現，在音色、音響與層次上都有可取之處（Arkadia）。在詮釋上，他也掌握了「拉赫曼尼諾夫典型」中的律動感，在輕快的節奏和緊湊的段落中狂飆全曲。然而，馬卡洛夫的布局章法雖能充分表現自己的情感與所欲傳達的效果，成果卻失於粗糙。除了第二樂章開頭表現尚佳外，多數樂段皆缺乏細膩的轉折，樂曲行進更顯得躁進（尤以第三樂章為最）。不過，能在技巧上有如此掌握，也在第二樂章彈出精心設計的悠長句法和音量控制，馬卡洛夫的成就仍值得肯定。

　　至於就「典型」影響力而論，馬庫茲尼斯基和史密斯的演奏則更具比較趣味。馬庫茲尼斯基不但完全按照「拉赫曼尼諾夫典型」作刪節，在輕快的節奏與速度掌握上也和拉赫曼尼諾夫的錄音極為神似，甚至在刪節段作出承上啟下的處理（如第一樂章5'31"處），可謂全心融入典型之中。詮釋上他注重主旋律線的發展，第二樂章兼具詩意與氣勢的演奏也相當傑出（Dante）。但馬庫茲尼斯基畢竟未有拉赫曼尼諾夫的琴技，主旋律的明晰並不代表他能掩蓋聲部不清的缺點，雖有傑出的節奏掌握，但未能進一步賦予旋律之外的個人見解，是其所失。

　　馬庫茲尼斯基在1964年於EMI再次錄製此曲，經過15年的錘鍊後果然更上層樓。不但聲部交代清晰，音樂也保持當年的凌厲快速。第一

英國鋼琴家史密斯擁有足以和拉赫曼尼諾夫比美的巨掌。他的「拉三」模仿拉赫曼尼諾夫也模仿霍洛維茲，是兩大典型影響下的產物。

樂章在指揮全力配合下，一開始就呈現出壯闊的宏偉格局，完全不帶一絲感傷，第二樂章更是氣勢驚人。第三樂章第一主題雖然終於顯出歲月的痕跡，技巧表現不如前兩樂章出色，但仍維持一貫的張力和格局。然而令筆者感到可惜的，是馬庫茲尼斯基還是保持原本的刪節方式，卻未能如前版般彈出承上啟下的處理。雖然奏出罕聞的氣魄，卻失去了原本的浪漫與詩意。

英國鋼琴家史密斯則以足堪與拉赫曼尼諾夫比美的巨掌聞名。他以六週時間學完此曲並廣為演奏，也曾獲得拉赫曼尼諾夫本人的稱許。他的「拉三」較上述三人都要「統一」，從頭至尾就是一個「快」字，快得讓人感覺急躁（APR）。不但第一樂章第一主題飛奔而過，連第二主題也急如星火，快得無法詮釋情感。第二樂章樂思也是片段，但在他的巨大音量和氣勢下卻能逼出壯麗格局與華彩，快速圓舞曲一段也有極佳的技術表現——不過這都是其次！史密斯此版的趣味性在於他真的在模仿拉赫曼尼諾夫！第一樂章裝飾奏的分句、第三樂章模仿拉赫曼尼諾夫突然放慢的第二主題（1'28"／8'55"）和尾奏一段的情感與斷句，在在都與拉赫曼尼諾夫的錄音同出一轍！不只是拉赫曼尼諾夫，史密斯也學霍洛維茲1930年版在第三樂章第一主題處（0'35"-0'36"／第40編號第12至13小節）省略滑奏，甚至全曲的瘋狂速度，也充滿霍洛維茲該版的影子！史密斯1946的「拉三」錄音是學習兩大「典型」的最佳證據，在演奏成就外更具有重要的歷史意義！

就如史密斯的錄音反映了兩大典型的共同影

卡佩爾在「拉三」的音樂表現和整體句法仍然以霍洛維茲為最終的榜樣。而他詮釋的第二樂章，其成就則超過了三〇年代的霍洛維茲而能和霍氏四〇年代的絕演分庭抗禮，對和絃的掌握甚至直追拉赫曼尼諾夫的傳奇，彈出了連霍洛維茲也不曾演奏出的豐美壯麗！

響，美國兩大天才鋼琴家卡佩爾（William Kapell, 1922-1953）與堅尼斯（Byron Janis, 1928-）的演奏中也能找到類似的影跡，但霍洛維茲的身影更為強烈。他們兩人中最受「霍洛維茲典型」影響的無疑是卡佩爾。雖然他在許多樂句的處理上承襲拉赫曼尼諾夫甚多，刪節段落的選擇也更接近拉赫曼尼諾夫的錄音，但就音樂表現和整體句法而論，卡佩爾仍然以霍洛維茲為最終的榜樣。從現今尚存的現場錄音裡，我們不難體會到為何全美國的愛樂者會為了卡佩爾因空難喪生而放聲一哭！在錄音裡25歲的卡佩爾絲毫不輸當年的霍洛維茲，技巧之超卓令人心神一振，而其音樂性之好，歌唱旋律品味之高，在在顯示出他天生不凡的氣質格調（VAI）。第一樂章的裝飾奏和霍洛維茲一般完美，淋漓盡致的力道展現竟也同霍洛維茲一般石破天驚！而他所詮釋的第二樂章，成就則超過了三〇年代的霍洛維茲而能和霍氏四〇年代的絕演分庭抗禮，對和絃的掌握甚至直追拉赫曼尼諾夫的傳奇，彈出了連霍洛維茲也不曾演奏出的豐美壯麗！第三樂章的昂揚激越，就算有拉赫曼尼諾夫和霍洛維茲的名演在前，卡佩爾的無礙超技也能馴服難纏的樂句，在極快的速度、極強的音量下，依然縱情快意地歌唱出奔放狂野的幻想……當然，卡佩爾並不像史密斯般落入「模仿」的陷阱。畢竟是懂得學習、知道思考的鋼琴家，卡佩爾仍彈出自己的創見，以卓越的技術融會各家之長，在「霍洛維茲典型」下也彈出自己的樂思。

　　相對於卡佩爾，自1944年即接受霍洛維茲指導的堅尼斯，卻在有意無意中追求「拉赫曼尼

堅尼斯在演奏速度的選擇上尚未跳脫拉赫曼尼諾夫以降的偏快速度，裝飾奏也延用較輕快的版本，但其抒情和詩意卻頗獨到。他細心刻畫每一段旋律所應有的感情深度，再流暢融合各個精金美玉為一不可割裂的整體。

堅尼斯與孟許／波士頓交響的錄音。

12
堅尼斯共錄下兩次本曲演奏。在筆者與堅尼斯的訪談中，他表示他個人較滿意第二次與杜拉第合作的演奏。就風格而言，他也承認以拉赫曼尼諾夫的錄音為主要參考，但他誤認霍洛維茲版的刪節和拉赫曼尼諾夫版相同，因此採取霍洛維茲版的刪節。

諾夫典型」 12。從第一樂章第一主題開始，堅尼斯就以模仿「拉赫曼尼諾夫典型」的曲速「輕快」且「一致」作為其詮釋的開端。隨著樂曲的不斷行進，堅尼斯意圖使全曲整合為一的處理手法也越來越明顯。然而，此時的堅尼斯還沒達到如拉赫曼尼諾夫或是霍洛維茲那樣完美演奏塊狀和絃的能力，事實上他也無須如此做，因為他已找到一條屬於自己的詮釋方法（BMG）。

堅尼斯的詮釋向以氣質出眾、詩意盎然聞名於世，他的技巧雖也令人驚美，但卻非熱情誇張之輩。堅尼斯雖然不能和散發光熱的拉赫曼尼諾夫、霍洛維茲和卡佩爾比力量，但他卻知道自己獨特的浪漫詮釋。雖然堅尼斯在演奏速度的選擇上尚未跳脫拉赫曼尼諾夫以降的偏快速度，裝飾奏也沿用較輕快的版本，但他就是能彈出別人所沒有的抒情和詩意。或許，在這首氣魄雄渾、技巧艱鉅的超級大曲中強調「抒懷感性」是非常不切實際的浪漫幻想，但聽聽堅尼斯對第二樂章的旋律線處理，我們不得不承認他天賦的音樂感悟力確實高人一等。霍洛維茲要到1978年才出現的分句手法，堅尼斯早在二十年前就已詮釋得極為出色且表現得面面俱到，第二樂章鋼琴的登場更屬開創性的成就。堅尼斯細心刻畫每一段旋律所應有的感情深度，再流暢融合各個精金美玉為一不可割裂的整體；就技巧的掌握而言，堅尼斯的快速精確也極為驚人。最為可貴的，是在音樂最激昂、最需重擊力道的第三樂章結尾，他不但彈出足夠的音量，厚重的和絃在他指下竟仍能保持優美的歌唱句！

堅尼斯的版本固然不夠暴力誇張，輕淡飄逸

季雪金對「拉三」的貢獻其實遠遠超過我們的想像，拉赫曼尼諾夫本人就極為稱許季雪金對此曲的詮釋。其1939年的演奏是目前留傳最早未刪減完整版的有聲資料，也是最早演奏長大版本裝飾奏的歷史錄音。他真正拋開「拉赫曼尼諾夫典型」和「霍洛維茲典型」，而就樂譜本身來研究此曲的演奏方式，是真正現代理性演奏風格的代表。

的柔美也稍嫌分量不夠，但無論是技巧或音樂，堅尼斯都彈出至今仍為頂冠的演奏，筆者也極力推崇他在此曲詮釋上所開創出的新格局！

提了6個版本證明兩大「典型」的存在，難道當時就沒有鋼琴家能讓自己居於「典型」之外，詮釋出不同於「典型」的拉赫曼尼諾夫嗎？要有這樣鋼琴家存在，其先決條件必須要和霍洛維茲輩份更高或相近，且擁有足以完美掌控此曲的超絕技巧。這樣的巨匠的確存在過，季雪金（Walter Gieseking, 1895-1956）和徹卡斯基（Shura Cherkassky, 1909-1995）都留下兩大「典型」之外的詮釋。

季雪金對拉赫曼尼諾夫《第三號鋼琴協奏曲》的貢獻其實遠遠超過我們的想像，拉赫曼尼諾夫本人就極為稱許季雪金對此曲的詮釋[13]。目前所留下的季雪金本曲錄音僅有1939年2月與巴畢羅里／愛樂交響和1940和孟根堡／阿姆斯特丹音樂廳管絃的實況錄音（以前者錄音為佳）。季雪金在兩次的詮釋都略有不同，但共同的特點是這大概是目前留傳最早未刪減完整版的有聲資料，也是最早演奏長大版本裝飾奏的歷史錄音（Music & & Arts）！雖然季雪金在裝飾奏有漏失（1939年版在11'21"-11'22"與11'40"處各漏一小節；1940年版則出現記憶失誤），但筆者相信這是背譜之誤，並非有意的刪改。特別在1939年版中，季雪金連第一樂章第一主題第13小節處也彈錯旋律（0'34"／結尾再現時亦錯15'32"-15'33"），筆者更確信應是出自所得樂譜抄寫錯誤所致，並非故意奏錯。就此詮釋態度而言，季雪金真正拋開「拉赫曼尼諾夫典型」和「霍洛維

13
Piggott, 48-49.

季雪金1940年現場演奏錄音。

茲典型」，而就樂譜本身來研究此曲的演奏方式
——這是真正現代理性演奏風格的代表，也是值
得格外注意的重要演奏！我們還必須認知一點，
那就是拉赫曼尼諾夫的作品，或者說是俄國音
樂，基本上都不是季雪金的演奏範圍（季雪金是
以「現代音樂」的觀點來演奏史克里亞賓）。為
推廣這首不算通俗且艱深非常的協奏曲，若非真
能識其真價，絕不會自找如此麻煩。這和阿勞既
認定拉赫曼尼諾夫音樂膚淺蕪雜，但又偶一為之
的演奏心態截然不同！而一位既忠於原譜不作刪
改，嘗試連作曲家都不演奏的裝飾奏版本，且得
到作曲家親口讚賞的鋼琴家，其大名竟然絕少出
現在討論拉赫曼尼諾夫《第三號鋼琴協奏曲》的
文章之中，實是匪夷所思！

　　就實際演奏而言，季雪金對此曲的理解較霍
洛維茲更異於「拉赫曼尼諾夫典型」，1939年表
現尚稱理性，但1940年版就相當激動，對旋律
的琢磨更顯粗糙，從速度運用到樂句表情，加上
孟根堡誇張的管絃樂，都和拉赫曼尼諾夫風格差
距頗大。但是若細究曲譜上的表情記號，筆者認
為季雪金仍忠於原譜，只是表現手法受限於學
派，其感情抒發和俄式句法差距不小，故而造成
奇突之處。以1939年版為例，第二樂章鋼琴出
場時的漸強（2'36"），其實是誇張讀譜的結果。
但即使句法奇特，季雪金仍塑造出有思考的結構
和詮釋。他刻意以慢速塑造第一樂章第一主題，
結尾重現時亦然；第二主題在浪漫中而有寬廣的
幅度，甚至以此格局營造出緊張的懸疑感，都是
季雪金的獨到創意。不過，整體而言季雪金在此
曲除了具有超越典型的歷史意義外，最大的成就

徹卡斯基於1957年的倫敦現場演奏，選擇短捷版裝飾奏，但罕聞地演奏完全未刪減的全曲，技巧表現相當傑出，音色的瑰麗美質與扎實穩健的觸鍵都足稱一代技巧名家。

或許還在於技巧；不僅聲部清晰，第二樂章快速圓舞曲的音色和流暢線條，第三樂章第48編號處陡然改變音色而成的朦朧美感（3'07"），都是一代絕技的證明。如果季雪金當年能錄下此曲，或許能在兩大典型外搶先創造「季雪金典型」，為本曲詮釋面貌更添趣味。

雖然季雪金無論是在技巧掌握或音樂的處理上都有缺失，但筆者仍要大力肯定其詮釋的價值。畢竟，這是「典型」之外的思考結晶。就徹卡斯基的演奏而言，對於這首既是炫技名家終極挑戰的協奏曲，又是提獻給恩師霍夫曼的協奏曲，更是在其出生之年問世的協奏曲，徹卡斯基有著極為濃厚的感情，也是他具有獨到心得的曲目。就其於1957年的倫敦現場演奏而言，徹卡斯基選擇短捷版裝飾奏，但罕聞地演奏完全未刪減的全曲，更具歷史意義（BBC）。

就技巧而言，徹卡斯基的表現可謂相當傑出。些許快速段落雖有瑕疵，但音色的瑰麗美質與扎實穩健的觸鍵都足稱一代技巧名家。而其獨特性格，從第一樂章第一主題就以分別誇張強調左右手的方式呈現。第二主題導入發展部一段，其昂揚的奏法宛如迎向戰鬥的鼓號曲（6'10"），發展部特異的強弱設計，也的確表現出戰爭的恐怖感，使第一樂章如同一首敘事詩。第三樂章奏法最為多變，但如第二主題的節奏處理（1'34"），徹卡斯基的設計別有洞見，也彈出良好的效果。最為驚人的，或許還是第二樂章。即使速度對比更為強烈，徹卡斯基卻展現出霍夫曼式樣的傳統句法，在絕佳的歌唱旋律下將各段統整為一，表現出壯麗豐美、氣韻悠長又獨一無二

徹卡斯基遲至85歲，才於1994年
首度錄製「拉三」作商業發行。他
的演奏仍然完整且全面，音量平均
與強弱控制都十分出色，音色更琢
磨地溫潤光滑。他將所有的旋律連
成一氣，全曲從頭至尾皆是連綿不
絕的歌唱，婉轉悠然走過八十餘載
的琴藝人生。

的「徹卡斯基式」浪漫。綜觀徹卡斯基1957年
版的演奏，雖然風格表現和「拉赫曼尼諾夫典型」
有相通之處，第二樂章也和其後的「范·克萊本」
呼應，但以其詮釋而論，徹卡斯基、拉赫曼尼諾
夫和霍洛維茲都相差甚大，第二樂章句法也和
范·克萊本不同，是獨立於「典型」之外卻又言
之成理的個人化演奏。

　　然而，誰也想不到徹卡斯基竟遲至85歲，
才於1994年首度錄製此曲作商業發行，也創下
錄製此曲鋼琴家中最年長的記錄（Decca）。在這
徹卡斯基最後的大型曲目中，雖然指力和強奏表
現衰退，第三樂章更慢至16分13秒，但就技巧
而言，他仍表現出相當完整且全面的演奏，觸鍵
仍有傑出控制，音量平均與強弱控制都十分出
色，音色更琢磨得溫潤光滑。最重要的，是徹卡
斯基完全捨棄不必要的「特殊」設計，回到最根
本的音樂——沒有誇張的對比和節奏，徹卡斯基
將所有旋律連成一氣，全曲從頭至尾皆是連綿不
絕的歌唱，婉轉悠然走過八十餘載的琴藝人生。
第二樂章的紛亂開頭，徹卡斯基靈性的分句堪稱
經典的神來之筆，其後所有的樂句皆承載著內斂
的情感，不僅段落轉折流暢順達，更充分細膩地
呈現內聲部的精妙。能有如此老練圓融的演奏已
是足稱鋼琴演奏史上的傳奇，第二樂章快速圓舞
曲（8'11"）和第三樂章導入再現部（8'38"）兩
段，徹卡斯基在繽紛華彩下竟彈出恍然若夢的笑
看滄桑，更提升全曲境界。冥冥之中或許真要成
就徹卡斯基的「拉三」，鬼使神差地調走原定指
揮的阿胥肯納吉，換上真正的大師泰米卡諾夫
（Yuri Temirkanov），以和諧的速度、音量和悠長

句法，爲徹卡斯基提供最好的協奏。在他們的技巧與智慧之下，本版成爲獨一無二也無法重現的紀錄；爲徹卡斯基，也爲本曲，再度寫下令人動容的詮釋經典。

四、1958年以前「俄國／蘇聯的」拉赫曼尼諾夫《第三號鋼琴協奏曲》

出生於俄國的徹卡斯基最後仍在美國長住，而俄國鋼琴學派對此曲的看法又是如何呢？由於拉赫曼尼諾夫遠走他鄉，對俄國／蘇聯音樂界來說，由於政治上的隔閡，他們已然失去了拉赫曼尼諾夫在新大陸的訊息。再者，拉赫曼尼諾夫曾因無意間譴責史達林政權，導致其音樂在1931年被禁演……凡此種種，皆使得拉赫曼尼諾夫的音樂和蘇聯新一代的音樂學子們產生距離。訓練精良的蘇聯鋼琴好手面對技巧繁複的曲譜並不畏懼，但樂譜下的音樂該如何表現，卻深深打擊著每一個演奏者的心——特別是拉赫曼尼諾夫的《第三號鋼琴協奏曲》！每個習琴者都知道這是俄國鋼琴世界裡最艱深，也最偉大的絕作，但是，想成功演奏這首難中之難的協奏曲，對音樂詮釋的考驗竟更甚於技巧的苛求。「誰能演奏拉赫曼尼諾夫《第三號鋼琴協奏曲》？誰敢演奏拉赫曼尼諾夫《第三號鋼琴協奏曲》？」同樣的問題在愛樂者的心中浮現千遍，一次又一次，他們尋找著答案。

由於拉赫曼尼諾夫《第三號鋼琴協奏曲》帶給俄國／蘇聯鋼琴家空前絕後的演奏壓力，有能力演奏此曲者並不多見。然而，也正因爲此曲過於艱難的技巧要求，使得能演奏者皆是俄國鋼琴

學派足稱大師的重要人物。就筆者目前資料所得，錄於1958年以前，「由生活在俄國／蘇聯的鋼琴家」所演奏的版本，伊貢諾夫（Konstantin Igumnov, 1873-1948）門下的三大名家歐伯林（Lev Oborin, 1907-1974）、格林襄（Maria Grinberg, 1908-1978）和費利爾（Yakov Flier, 1912-1977）皆留下演奏，郭登懷瑟（Alexander Goldenweiser, 1875-1961）門下的芬伯格（Samuel Feinberg, 1890-1962）雖未留下此曲錄音，但其學生馬札諾夫（Victor Merzhanov, 1919-）則留下難得的演奏。紐豪斯（Heinrich Neuhaus, 1888-1964）門下的吉利爾斯（Emil Gilels, 1916-1984）也令人意外地錄製此曲，使俄國鋼琴學派三大門派皆留下此曲的詮釋記錄。

　　身為伊貢諾夫門下最著名的弟子之一，在二十世紀初期（1907-1974）即能掌握如此傑出的技巧，自不難想像歐伯林在俄國的崇高地位。他的「拉三」演奏技巧扎實而乾淨清晰，仍以「輕快」作為全曲基調（Dante）。第一樂章樂句舖陳章法嚴謹，第二主題的歌唱句雖顯僵硬，但音量控制堪稱完美。第二樂章的句法較第一樂章更為傑出，不一味追求拉赫曼尼諾夫和霍洛維茲的句法，而以自己的音量盤旋開展深刻的情感與多重層次，快速圓舞曲一段輕盈弱奏更顯得技巧傑出。雖然在整體架構和速度上仍不脫兩大典型，但相較於史密斯等歐陸鋼琴家，歐伯林最可貴之處即在於他彈出自己的詮釋：第一樂章第二主題處，歐伯林令人驚艷地彈出一道希望之光──這不是一時的靈感，因為歐伯林成功地在第三樂章同主題出現處再度表現（5'06"）！如此充滿溫

歐伯林的「拉三」演奏技巧扎實而乾淨清晰，也仍以「輕快」作為全曲基調。他的演奏無論在技巧面或詮釋面都值得尊敬。其全無刪節的演奏，更完全跳脫兩大典型，和季雪金的錄音一樣具有歷史意義。

暖與憧憬的樂想不僅動人，筆者認為其境界也勝過季雪金等名家的詮釋。除此之外，歐伯林在第一樂章發展部第二句強調左手聲部（6'49"），以慢速與浪漫情思演奏短捷版的裝飾奏等等手法，都為後輩俄國鋼琴家帶來詮釋上的靈感。第三樂章歐伯林逼出最大的音量和氣勢，輝煌地結束全曲，唯在樂句處理上無法更增新意，音色與技巧也沒有進一步的發揮，是其局限所在。但以其所處的年代來衡量，歐伯林的「拉三」無論在技巧面或詮釋面都值得尊敬。更重要的是，歐伯林的演奏全無刪節，在此點上完全跳脫兩大典型，和季雪金的錄音一樣具有歷史意義！

　　和歐柏林相同，筆者所收藏之費利爾於1941年所錄製的本曲演奏，也是全無刪節的全曲版本（Melodiya）。就音樂性和技巧的表現而言，費利爾甚至較歐柏林更為傑出，詮釋也更有個性。費利爾的第一樂章第一主題較慢的演奏，即表現出異於兩大典型的觀點。他的第二主題則有極為迷人的歌唱性，旋律清新雋永而抒情典雅，發展部樂句則真正一氣呵成，輕鬆地將音樂張力拓展至樂曲的巔峰。其後的短捷版裝飾奏，費利爾也彈出獨到的詼諧趣味和壯闊的音色與音響，真正表現自己的音樂個性。同樣的抒情句法，在第二樂章則化為真正大氣的俄式恢弘浪漫。費利爾雖未能重現霍洛維茲的綿密張力和拉赫曼尼諾夫的彈性樂句，但其樂思轉折流暢而音量控制傑出，句法仍是揮灑自如。結尾的快速圓舞曲也乾淨清晰，確實是一代超技名家。雖然終樂章費利爾的演奏顯得不夠凝聚，速度也不夠快，但其溫暖樸實的音色和優游於管絃樂團之上

馬札諾夫將其師芬伯格一派注重「音粒清晰」的宗旨全面發揮,高超的手指功夫確實是昔日蘇聯頂尖。無論曲速的控制或裝飾奏的選擇,馬札諾夫皆傾向「拉赫曼尼諾夫典型」。

的歌唱句法仍屬頂尖,也成功地以個人音樂風格整合三個樂章。相較於歐伯林節制的情感,筆者更欣賞費利爾無入而不自得的揮灑,也演奏出更爲遠離兩大典型的詮釋。

然而,兩大典型的影響力眞的在俄國消失嗎?馬札諾夫的演奏則再度告訴我們其影響仍然存在!馬札諾夫曾於1946年和李希特共享全蘇鋼琴大賽冠軍榮耀,也是莫斯科愛樂的獨奏家。他在37歲所留下的「拉三」錄音,技巧展現上雖然音色變化單調,但芬伯格一派強調「音粒清晰」的宗旨卻得到全面發揮(Vista Veva)。馬札諾夫強調手指獨立且下壓式的手法,成功克服複雜的三聲部,其高超的手指功夫確實是昔日蘇聯頂尖。在詮釋上,無論曲速的控制或裝飾奏的選擇,馬札諾夫都和歐伯林相同,傾向拉赫曼尼諾夫的版本。但較歐伯林不同者,在於馬札諾夫更強調「拉赫曼尼諾夫典型」,例如裝飾奏的演奏上,馬札諾夫連分句和曲速變化都模擬拉赫曼尼諾夫的演奏甚多,堪稱「用心良苦」。當然,馬札諾夫並不只是一個模仿者,他在第二樂章的傑出表現就非「模擬」可以形容;如同歐伯林採取未刪減全曲版演奏的態度,也再次反映了俄國鋼琴學派的理性思維與其所強調的「要把此曲視爲一首偉大深邃的作品,而非展示技巧的炫耀之作」的精神。然而,馬札諾夫畢竟尚未走出一個新局面。他並不能彈出拉赫曼尼諾夫氣韻悠遠的情思,卻還照著拉赫曼尼諾夫的輕快曲速演奏,使得其詮釋在「雲淡風輕」之下顯得柔若無物。紐豪斯看清當前鋼琴家演奏此曲所遭遇到的困境,因此大聲疾呼,要求學生先聽拉赫曼尼諾夫

吉利爾斯於1949年在蘇聯錄製的本曲錄音，是當年少數足以和霍洛維茲匹敵的傑出演奏。最艱深的塊狀和絃推進與多重聲部處理，在他無礙的技巧下都令人無法苛評，旋律線的蜿蜒歌唱和金屬琴音的華燦亮麗更是不負其「鋼鐵鋼琴家」的美譽。

吉利爾斯於1955年在西方世界的錄音，表現更為細膩，結構掌握也更成熟自然，卻意外作出刪減。

的錄音，讓這位偉大鋼琴聖手的演奏魅力感動演奏者，再從中找出自己的風格。

馬札諾夫確實聽了拉赫曼尼諾夫本人的演奏，但問題的癥結不在於他體會不到拉赫曼尼諾夫的演奏風格和獨特句法，而在於他太受拉赫曼尼諾夫的風範所震撼，以至於詮釋時每以「拉赫曼尼諾夫典型」為準，不敢背離而另求發展。事實上，就連紐豪斯的高足吉利爾斯也難以突破這個兩難局面。吉利爾斯於1949年在蘇聯錄製的本曲錄音，不但技巧面上更勝歐伯林與費利爾，甚至可稱當年少數足以和霍洛維茲匹敵的傑出演奏（Doremi）。英華正茂的吉利爾斯，其高超的技巧實在令人驚嘆。最艱深的塊狀和絃推進與多重聲部處理，在他無礙的技巧下都令人無法苛評，旋律線的蜿蜒歌唱和金屬琴音的華燦亮麗，更是不負其「鋼鐵鋼琴家」的美譽。尤為難得，的是吉利爾斯能以過人的組織能力整合貫穿各個樂章的主題，並在自然的段落調度下，以極快意自信的曲速飛馳而走。他以剛直明朗的句法彈出自然直接的詮釋。不僅在第一樂章第二主題有著優雅的歌唱性，第二樂章也顯得格外豪邁壯闊，於巨大的強弱對比下，始終保持順暢的旋律行走。而和兩位前輩相同，吉利爾斯也演奏全曲而不刪減，更是尊重樂譜的詮釋態度。就鋼琴演奏的角度而言，吉利爾斯在這個版本所呈現的驚人成就，已是另一重要的里程碑，也是蘇聯鋼琴家的代表作。

然而若就詮釋精神而言，吉利爾斯卻未能自費利爾的視野上更作開拓，反而回歸到「拉赫曼尼諾夫典型」和「霍洛維茲典型」。他的速度調

度雖佳,嚴謹端正的句法也不同於拉赫曼尼諾夫和霍洛維茲的浪漫,但控制其速度選擇的確屬兩大典型。不過,1949年的錄音基本上仍在俄國鋼琴學派之內,真正趨向兩大「典型」的演奏,當為吉利爾斯於1955年於西方世界的錄音(Testament)。

就技巧而言,吉利爾斯的表現更為細膩,結構掌握也更成熟自然。對於拉赫曼尼諾夫版刪減的樂段,他更以周到的速度變化作承上啟下的處理,第一樂章第二主題接發展部時的過門樂段較1949年版更為深刻動人。西方世界相對先進的錄音技術也更能保留其優美的音色與抒情句法,記錄下吉利爾斯的驚人超技。然而,非凡技巧和細膩處理並不足以征服這首協奏曲。吉利爾斯越是用心經營,越是將旋律線琢磨得完美無瑕,其流暢的樂句也就越無法承擔感情的負荷。音樂雖是行雲流水,卻反而少了1949年版淡定的霸氣——甚至,吉利爾斯還在第三樂章回復刪減(5'05")!筆者始終不明白,為何在蘇聯錄製完整全曲的吉利爾斯,到了西方世界卻選擇刪減。一個可能的解釋即是吉利爾斯仍然重視兩大「典型」。身為蘇聯第一把交椅的鋼琴大家,到了西方世界仍必須參考兩大「典型」的詮釋,更可見「典型」超越樂譜的制約力量。

綜觀歐伯林、馬札諾夫和吉利爾斯,雖然他們都有傑出的技巧和具個人主見的詮釋,但從他們的速度選擇和句法設計,甚至從吉利爾斯在第三樂章的刪節,仍然顯示出兩大「典型」的強烈影響,僅是程度多寡而已。然而,俄國畢竟和西方有所距離,偉大的藝術心靈也多有動人的創

格林褒在其五十大壽紀念音樂會上所演奏的「拉三」,不僅是她藝術成就的里程碑、蘇聯超越兩大典型的真正代表,也是風格最接近當下演奏的模範。

造。除了費利爾之外，筆者認為伊貢諾夫門下另一傳奇女鋼琴家格林褒，在1958年1月25日50大壽所辦的紀念音樂會上所演奏的「拉三」，不僅是她藝術成就的里程碑，也是俄國超越兩大典型的真正代表（Denon）。

從速度上，格林褒就迥異於兩大典型的慢速開展第一樂章。她的慢速並非如季雪金般只限於第一主題，而是整體性的慢，和霍洛維茲與拉赫曼尼諾夫的快完全是不同的美學思考！在悠然的抒情美感中，格林褒以厚實但富有色彩的琴音，配合深邃的情韻，翩然歌唱出拉赫曼尼諾夫的獨特長句——就這一點而言，格林褒無疑是現今本曲詮釋的先驅，也是風格最接近當下演奏的模範。再次回顧格林褒所處的年代，筆者更能肯定她擺脫兩大典型的不凡識見。而第一樂章裝飾奏，格林褒雖然仍選擇短截版，卻以相當慢的速度細膩地刻劃此版的所有細節，彈出融合兩版風格的綜合性演奏，也是突破兩大典型的詮釋方式。第二樂章複雜的聲部與情感，第三樂章龐大的結構與段落，格林褒也能將其整理得清晰分明；雖然技巧並非無懈可擊，全曲錯音亦多，但她的句法卻是真正的瀟灑，雍容大度地將本曲彈得高貴而宏偉，音量也能和樂團抗衡。即使在最困難的段落，格林褒的旋律仍能保持優雅的歌唱性，全曲演奏毫不刪減的做法，更是難得的歷史記錄。

五、歷史轉捩點：1958年第一屆柴可夫斯基鋼琴大賽與「范・克萊本典型的誕生」

在搶先發射人造衛星,大幅拉開和美國的防禦距離後,蘇聯志得意滿地舉辦第一屆柴可夫斯基鋼琴大賽。本想藉此向世人證明其舉世無雙的文化水準,不料冠軍竟給一個24歲的德州孩子奪去。從此,這個幸運的小伙子——范·克萊本,頓時成為美國的民族英雄,世界樂壇光環的中心。然而,世人所不知道的是,在音樂的啓發上,蘇聯因禍得福地得到了前所未有的嶄新視野。神秘的關卡終於在一個異邦年輕人身上找到了鑰匙,在拉赫曼尼諾夫《第三號鋼琴協奏曲》上開啓一扇無限寬廣的音樂天地。

1. 范·克萊本的演奏

范·克萊本的技巧並非特別驚人,音色也無俄國學派那獨特的絢金華彩,但是,當年的他能以拉赫曼尼諾夫《第三號鋼琴協奏曲》贏得評審和觀眾一致壓倒性的讚賞,憑藉的就是其純眞而浪漫的熱情詮釋。在「拉赫曼尼諾夫典型」和「霍洛維茲典型」的影響下,就算是吉利爾斯也得先求技巧面的完美和曲速上的快感,其次才求感情上的抒發。但在1958年的比賽現場,范·克萊本完全無視於前人的風範典型,自信滿溢地彈出一個少年心中的拉赫曼尼諾夫。就其比賽現場錄音而言,那確實是足稱傳奇的經典演奏(Moscow Conservatory)。即使圓滑奏並非面面俱到,但無論是主旋律或伴奏,范·克萊本都以浪漫的歌唱句法表現。即使是第一主題接第二主題的過門段,他也能爲每一小段作不同的旋律處理。甚至,在裝飾奏和第二樂章的分句上,范·克萊本竟能於比賽現場表現創意,堪稱神來之筆的靈感更讓音樂表現生動而有趣。最爲艱深的第

范·克萊本回到美國後留下卡內基音樂廳慶功的現場錄音,讓我們得以體會他的勇敢創新和天賦才情。他的長大版裝飾奏和慢速演奏,也在拉赫曼尼諾夫第三號鋼琴協奏曲的演奏史上,開啓難以預料的革命性典型。

三樂章，范‧克萊本更彈得壯麗而燦爛，音樂同時燃燒著昂揚鬥志與浪漫深情。他在舒緩的速度中，以雙手歌頌著陽光和青春。原是順風而行的暢適，在他指下化成了神秘的激情，該是驚濤駭浪的狂飆，在他心中卻有著無限的溫柔……然而，即使在前兩樂章將風馳電掣留給拉赫曼尼諾夫和霍洛維茲，范‧克萊本在第三樂章卻也全力一搏，彈出飛快的速度和壯麗的音響，狠狠地從莫斯科愛樂和孔德拉辛手上奪下主控權！原來，拉赫曼尼諾夫《第三號鋼琴協奏曲》還有這般綺麗的姿彩，原來，傳說中的冷面琴聖竟有著如此深刻的情思。「除了拉赫曼尼諾夫之外，就屬范‧克萊本把《第三號協奏曲》彈得最好！」即使是偉大的郭登懷瑟，也忘了范‧克萊本和「拉赫曼尼諾夫典型」的迥然不同，忘了理性控制的一切，和觀眾一同為范‧克萊本獻上最誠摯的祝福和最無私的讚譽[14]。

　　范‧克萊本在回到美國後留下在卡內基音樂廳慶功的現場錄音，讓我們得以體會他的勇敢創新和天賦才情（BMG）。雖然，時間證明這個德州少年終究未能成為真正的大師，但至少在拉赫曼尼諾夫《第三號鋼琴協奏曲》的演奏史上，范‧克萊本開啓了連他自己也想像不到的革命性「典型」！

2.「范‧克萊本典型」的形成

　　范‧克萊本在比賽中的吉光片羽竟能成為影響俄國鋼琴界四十餘年的典型，聽來似乎令人難以置信，特別他當年僅是一位參賽者而非一名偉大鋼琴家，如此結果的確令人震驚。然而，從以下的分析中，我們可以明確的發現，「范‧克萊

14 見Chasins, A. and Villa Stiles, 1959 *The Van Cliburn Legend*, New York: Doubleday & Company, Inc. 109-110.

本典型」的確存在，其影響力甚至遠超過一般人的想像。

　　(1)曲速的選擇：和「拉赫曼尼諾夫典型」與「霍洛維茲典型」不同，范‧克萊本在曲速上的設定幾乎是前所未見的緩慢，連激動的第三樂章也減少了炫目的電光石火，只有柔美的純純浪漫。當然，此處特別指范‧克萊本卡內基版本，而非比賽現場的演奏。在柴可夫斯基大賽上，他在前兩樂章所採取的速度僅是「偏慢」，而非「緩慢」[15]，第三樂章更是足稱快速。然而，無論是「偏慢」或「緩慢」，如此速度選擇已屬驚人。在范‧克萊本之前，鋼琴家就算其手指技巧不足以快速奔馳，也寧可讓自己的技巧出現破綻，而不願放棄速度上的快意（如琳裴妮、馬卡洛夫和馬札諾夫等），范‧克萊本「膽敢」以慢速演奏，不僅說明了他對自己詮釋的自信，更給所有觀眾一次全新的體驗——原來，這首曲子可以被演奏得如此動人，沒有誇示技巧的驚心動魄，只有抒懷的詩情畫意。

　　(2)刪減的取捨：雖然歐伯林、費利爾、格林褒和馬札諾夫等都已演奏完整不刪減的全曲，吉利爾斯到西方世界演奏拉赫曼尼諾夫《第三號鋼琴協奏曲》時，仍必須刪節第三樂章以順應民情。然而，來自西方世界——美國的范‧克萊本卻能在慢速演奏中，且不對曲譜加以刪減而完整地演奏，這實是非常了不起的成就！連拉赫曼尼諾夫當年都使聽眾覺得冗長，霍洛維茲在同期與萊納合作錄音室版本仍保留些許刪減的時候，范‧克萊本此舉真正讓拉赫曼尼諾夫第三號鋼琴協奏曲從此擺脫刪減的束縛，以完整的面貌在演

15
范‧克萊本於比賽現場的三樂章演奏時間為16'22"，10'02"，13'38"，但卡內基實況則是17'26"，10'38", 14'31"。就音樂表現而言，比賽現場是神來之筆的夢幻演奏，但卡內基實況則有更細膩完整的詮釋觀點。

奏會上出現。范‧克萊本唯一刪減的樂段，和格林褒相同，就是霍洛維茲所稱「避免反高潮的絕對手段」的第19編號前的第9和第10兩個小節。筆者認爲此處的確是拉赫曼尼諾夫的錯誤，從「拉赫曼尼諾夫典型」、「霍洛維茲典型」到「范‧克萊本典型」都對此兩小節有志一同的刪減，其中道理值得聆賞者深思。

⑶情感表現：衡諸范‧克萊本比賽現場的音樂表現，他其實和費利爾與格林褒恢弘的演奏頗爲相似，但只有他以熱情浪漫句法來表現拉赫曼尼諾夫。拉赫曼尼諾夫和霍洛維茲的詮釋都太注重技巧表現，也強調輕快自然的情感。費利爾與格林褒在較慢速度下彈出大氣開闊的格局，但音樂本質仍是抒情寫意。然而，范‧克萊本的演奏卻和他們完全不同，是以極深情的浪漫表現出較厚重的句法。故在情感表現上，范‧克萊本也有異於兩大典型，成爲「范‧克萊本典型」在風格上的特殊之處。

⑷裝飾奏的選擇：這是「范‧克萊本典型」最重大的影響。范‧克萊本打破了霍洛維茲對兩種裝飾奏的詮釋，堅持以自己的浪漫美感，重塑較長大的裝飾奏版本。此一選擇非同小可，拉赫曼尼諾夫「大塊文章」的沉鬱神秘遇上了陽光少年的青春溫柔，范‧克萊本以其超卓的個人魅力將這段艱澀的音樂彈得美侖美奐，氣韻綿長而眞誠感人。當費利爾與格林褒都必須遷就短捷版裝飾奏的性格，而就其樂風作出詮釋調整時，他們的演奏也不免仍被兩大典型制約。范‧克萊本以個人詮釋爲考量，選擇了之前僅有季雪金演奏過的長大版裝飾奏，在厚重浪漫風格下以長大版裝

飾奏整合第一樂章，更使全曲性格完全融合為一，確實是極為正確而勇敢的選擇。從此以後，凡是親身感受范‧克萊本魅力的俄國鋼琴家，皆以此版裝飾奏為依歸，連帶地，俄國鋼琴學派也從此教導學生以較長大的裝飾奏版本為演奏時的首選。范‧克萊本在因此樹立了前所未見的強大影響力！當年季雪金所首倡的選擇，如今卻由24歲的青年完成，只能說是命運的異數。

以上四點，是「范‧克萊本典型」最重要的四個特徵。其實，范‧克萊本的詮釋之所以能成為典型，真正的原因仍在於其詮釋和俄國鋼琴學派詮釋方法相同。喜好「巨大風格」的俄式演奏法，對「拉赫曼尼諾夫典型」和「霍洛維茲典型」早已有不同的看法，但是這兩個典型中又有太多寶藏值得學習（這也就是「典型」之所以為典型的原因），遂而一直苦無突破之道。費利爾和格林褒雖然已彈出新意，但他們還是受制於短捷版裝飾奏，無法全面開展浪漫的句法。如今，范‧克萊本的詮釋說出了他們心中想說的話，讓詮釋得以從前輩的影子中解放，其成為「典型」乃屬必然。試想當年技巧並非絕佳的范‧克萊本，能以拉赫曼尼諾夫一曲定江山，毫無異議地奪得冠軍，我們就可揣摩出其詮釋所帶來的革命性震撼有多麼驚人！

六、三個典型的實證分析

在范‧克萊本的詮釋成為「典型」以後，三分天下（其實是二分）的局面就此形成。「范‧克萊本典型」和俄國鋼琴學派結合，就此主導了俄系演奏拉赫曼尼諾夫《第三號鋼琴協奏曲》的

天下。「拉赫曼尼諾夫典型」和「霍洛維茲典型」大致合流，影響著俄系以外的演奏者。

若從實證的角度來分析，我們將更清楚此一事實：就筆者目前錄音資料所得，在第一屆柴可夫斯基大賽後，俄國鋼琴家一反以短捷版為準的演奏，幾乎全數改採長大版裝飾奏，第一樂章演奏的平均時間在17分左右（甚至超過18分鐘）；俄國以外的鋼琴家，在裝飾奏的選擇上則仍多效法拉赫曼尼諾夫及霍洛維茲，以演奏短捷版為尚。筆者將先以俄國學派下的「范‧克萊本典型」為主軸，討論其詮釋方向和典型的再突破。各版本的刪減比較請見附表1-1。

1. 俄國鋼琴學派內的演奏

(1)「范‧克萊本典型」下的俄國鋼琴學派

莫古里維斯基的天才演奏

莫古里維斯基的「拉三」均衡優雅但曲速偏慢，不僅回應了「范‧克萊本典型」，也表現出獨特抒情性格。他用心於管絃樂的互動對答，第二主題在婉轉吟咏中更有區分細膩的聲部。

在俄國前輩們仍以「拉赫曼尼諾夫典型」和「霍洛維茲典型」為考量的年代，證明「范‧克萊本典型」確實出現於俄國的最佳證明，莫過於俄國天才鋼琴家莫古里維斯基（Evgeny Moguilevsky，1945-）的演奏。較范‧克萊本更年輕的莫古里維斯基，19歲就以此曲在1964年比利時伊麗莎白皇后大賽奪下冠軍。從其當年在首獎得主音樂會上的同曲演奏錄音觀察，莫古里維斯基自第一樂章第一主題均衡優雅但曲速偏慢的表現，既為全曲打下抒情而充滿歌唱的基調，也為「范‧克萊本典型」作出回應（Cypres）。他用心於管絃樂的互動對答，第二主題在婉轉吟咏中更有區分細膩的聲部。在精心設計下，連發展部的力道鋪陳都穩健而理性，在傑出的音量控制下導入裝飾奏——而莫古里維斯基所演奏的長大版裝

飾奏，不僅盡得范・克萊本的神髓，更在技巧、音樂、氣勢與情感等各個面向上超越范・克萊本！如此驚人的表現，讓人不得不讚嘆俄國鋼琴學派演奏菁英的驚人學習力與領悟力！第二樂章的抒情歌詠與第三樂章的快速靈動，莫古里維斯基都表現得全面而完整，篤定的自信讓人難以想像這是一位19歲青年的現場演奏！這版1964年的音樂會錄音已堪稱完美，唯一可挑剔處在於莫古里維斯基在樂曲架構的掌握上顯得青澀，僅能善盡旋律表現之職而未能進一步開展自己的想法。如此缺點在其兩年後的錄音中則大幅改善（LYS）。他的演奏保持了原有的穩健，但樂句更加凝鍊，結構掌握也更緊湊。原先的青年夢幻想像仍在，但兩年後更添了成熟的調度，樂句更加勻稱完美，甚至也加強了戲劇性的效果。此時的莫古里維斯基不重音響的設計，而傾向線條的美感，即便是最艱深的段落，其演奏仍乾淨俐落而一絲不苟，只剩下單調的音色變化和樂句延展性需要加強——即使如此，21歲的莫古里維斯基以其清新優雅的風格，已在蘇聯為「范・克萊本典型」寫下最好的見證；一份融會范・克萊本的啟發又超越范・克萊本的精采演奏！

阿胥肯納吉的四次錄音

　　輩分較范・克萊本更輕的莫古里維斯基，在此曲詮釋完全以吸收「范・克萊本典型」為主。相較於此，較范・克萊本稍長而深受「范・克萊本典型」影響的前俄國鋼琴學派教育下的阿胥肯納吉（Vladimir Ashkenazy, 1937-），其轉型變化更值得玩味。阿胥肯納吉在錄音版本上至少有四次演奏傳世（Decca / 1963、Decca / 1971、

阿胥肯納吉移居英國和倫敦交響合作的「拉三」，不僅第一樂章速度大幅放慢，連第三樂章都顯得欲言又止，表情含蓄，直到結尾方衝出應有的熱情。一方面顯示反動和變化已經有了肇端，另一方面更相當程度反應了「范・克萊本典型」的影響力。

BMG／1975、Decca／1985），詳實記錄了他演奏此曲的不同變貌，以及「范‧克萊本典型」的影響力如何漸次發展。

先就1963年的版本討論，這是阿胥肯納吉接受其妻建議移居英國後（1963年）和英國樂團（倫敦交響）合作的版本。師承歐伯林的阿胥肯納吉不會不清楚老師著名的詮釋，但他深知范‧克萊本的演奏所帶來的騷動與變革──他也是在范‧克萊本的奪冠壓力下，才被迫以25歲高齡參加第二屆柴可夫斯基鋼琴大賽。此時的阿胥肯納吉技巧銳利驚人，所有艱深的段落全都迎刃而解，但在速度上卻未刻意表現。不僅第一樂章速度大幅放慢，連第三樂章都顯得欲言又止，表情含蓄，直到結尾方衝出應有的熱情。雖然第一樂章阿胥肯納吉仍演奏短捷版裝飾奏，但曲速卻較歐伯林更加放慢，旋律線也多所曲折，迥異於拉赫曼尼諾夫和霍洛維茲的句法：一方面顯示反動和變化已經有了肇端，另一方面更相當程度反映了「范‧克萊本典型」的影響力。

阿胥肯納吉對「范‧克萊本典型」的學習，到1971年和普列汶合作全集錄音時終於開花結果，阿胥肯納吉終於臣服於「范‧克萊本典型」而徹底拋開舊日俄國教育，不但第一樂章採取較長大的裝飾奏，第一樂章的演奏時間也放慢至18分41秒，幾乎是筆者手上最慢的演奏（直到白建宇於1998年的19分10秒才被「超越」）。阿胥肯納吉此版的問世，等於昭告全世界「范‧克萊本典型」的權威已然確定，一個新詮釋方法的誕生以及一個新時局的展開。在討論版本變貌上，這個版本有其相當的里程碑意義和經典價

阿胥肯納吉對「范‧克萊本典型」的學習，到1971年和普列汶合作全集錄音時終於開花結果，阿胥肯納吉終於臣服於「范‧克萊本典型」而徹底拋開舊日蘇聯教育。此版等於昭告全世界「范‧克萊本典型」的權威已然確定，一個新詮釋方法的誕生以及一個新時局的展開。

阿胥肯納吉於1975年和奧曼第/費城交響的合作，音樂表現較為生動，成功地將速度內化為合宜的音樂呼吸。

阿胥肯納吉真正達到其詮釋能力巔峰的演奏，出現在1985年和海汀克指揮阿姆斯特丹大會堂管絃樂團的版本。他以更明確的節奏使旋律在合宜的拍點中定形，以戲劇性的環環相扣逼迫樂句彈性速度不得逾矩。默契良好的搭配也使此版具有競奏的熱鬧興味，是相當難得的快意演奏。

值。

作為一個經典演奏，阿胥肯納吉傑出的技巧足以讓世人驚豔，其特殊的音色也頗富魅力。但就一個精采的演奏而言，阿胥肯納吉仍有不足之處。他的觸鍵太過粗糙，詮釋上也顯得零亂而無統一章法。裝飾奏在舖陳的段落彈得可圈可點，卻結束得虎頭蛇尾而令人惋惜。第一樂章第二主題出現了新的分句方式令人欣喜，但其他抒情樂段竟只有單面向的清淡浪漫而已，千曲一腔的詮釋手法在本曲複雜的結構下更顯得幼稚。更重要的問題是，這樣一個慢速演奏的「拉三」，真是阿胥肯納吉心中的詮釋嗎？筆者尊敬阿胥肯納吉融整「范‧克萊本典型」後的見解，但這樣的演奏仍然缺乏詮釋主見！

阿胥肯納吉於1975年和奧曼第／費城交響的合作，則稍稍走出普列汶版的慢速迷思。阿胥肯納吉在技巧面的長處和缺點也維持原狀（音質甚至更為粗糙），但音樂表現卻較為生動，成功地將速度內化為合宜的音樂呼吸。雖然兩版在速度上的差異微乎其微，阿胥肯納吉所表現出的技巧缺點也多過優點，筆者仍願給予此版正面的評價，也肯定阿胥肯納吉找尋詮釋方式的用心。

阿胥肯納吉真正達到其詮釋能力巔峰的演奏，出現在1985年和海汀克指揮阿姆斯特丹大會堂管絃樂團的版本。就結構而言，阿胥肯納吉凝鍊了原本渙散的第一、三樂章，以精準的控制力使樂句間的聯繫更為緊密。最易被零散演奏的第三樂章，阿胥肯納吉以更明確的節奏使旋律在合宜的拍點中定形，以戲劇性的環環相扣逼迫樂句彈性速度不得逾矩。海汀克的指揮向來結構謹

嚴，在其穩固的曲速掌握下，阿胥肯納吉也樂於嚴守分際。兩人默契良好的搭配使得這錄音室版本擁有活躍的電光火石，競奏的熱鬧興味使人想要反覆聆賞，是相當難得的快意演奏。就詮釋面而言，阿胥肯納吉也有罕見的進步。雖然分句太過零碎而失去了拉赫曼尼諾夫的悠遠之美，但第一樂章的發展部仍屬用心之作。在裝飾奏中，他也終於達到收放自如的樂句塑造能力，真正彈出長大版的精神。第二樂章的旋律行走也有了豐富的生命，表現出真正的浪漫，而非電影背景音樂般的柔若無物。阿胥肯納吉始終是俄國鋼琴家中最沒「俄國味」的演奏者之一，他在第二樂章的句法也只是浪漫式的抒懷，但其精煉過後的情思確有其感人之處。

　　然而，阿胥肯納吉在此輯中最大的缺憾，則是技巧已經不復當年傑出。他在第三樂章的音色更加粗糙狂暴，第一樂章發展部的三聲部竟也一片模糊；好不容易在裝飾奏大有斬獲，退化的技巧又令人若有所失。對於一個指揮、樂團、錄音和個人詮釋皆佳的版本而言，技巧上的退步雖然可以容忍，但總是一項遺憾！向來被譏為「全集」演奏者的阿胥肯納吉，終於在本曲中以不斷求新，求精進的態度詮釋出讓人敬佩的成績。身為范‧克萊本後蘇聯力捧之第一人，阿胥肯納吉終於還是在拉赫曼尼諾夫第三號鋼琴協奏曲上，為祖國贏得一分難得的殊榮。

貝爾曼過人的詮釋

　　天才的莫古里維斯基，其演奏的抒情性仍可見費利爾詮釋的影響。真正較阿胥肯納吉更早將「范‧克萊本典型」和俄國厚重式浪漫風格加以

師承郭登懷瑟的貝爾曼擁有頂尖的超級技巧和纖細多變的璨美琴音，清楚地分出各個精緻的聲部並兼備動人的歌唱性美感。貝爾曼在本曲的表現也的確整合「范‧克萊本典型」與俄式句法，卻能以精到的分句和優雅的歌唱性，將旋律線琢磨地絢爛而深情。

成功結合者，則當屬技巧驚人的貝爾曼（Lazar Berman, 1930- ）。師承郭登懷瑟的貝爾曼，擁有頂尖的超級技巧和纖細多變的璀美琴音，他在此曲中大大展現驚人的圓熟技巧（Sony）。其第二樂章不僅旋律線完整，甚至還能像霍洛維茲那般為每一段迴折設計不同的音色，清楚分出各個精緻的聲部而兼備動人的歌唱性美感。縱使超技名家如阿胥肯納吉，在先前所提到的版本中也未有如此驚人成就，可見貝爾曼的用心。尤有甚者，貝爾曼在強音的戲劇性塑造上也非同小可；第一樂章發展部和管絃樂的互爭高下，第三樂章排山倒海的音量競技，貝爾曼永遠是不敗的贏家。至於論及靈敏快速的觸鍵，以李斯特《超技練習曲》成名的他，自是不讓人失望。第一樂章的裝飾奏，自霍洛維茲和卡佩爾後，貝爾曼再一次讓世人見識到速度所能帶來的聽覺滿足，其技巧本身已然成為一種藝術！

技巧上的成就在此版中尚屬其次，貝爾曼真正的成就在於詮釋。郭登懷瑟當年正是在評審席上忘情讚賞范‧克萊本的一代大師，貝爾曼在本曲的表現也的確整合「范‧克萊本典型」與俄式句法。被阿胥肯納吉彈得沉悶無趣的第二樂章，貝爾曼卻能以精到的分句和優異的歌唱性，將旋律線琢磨得既絢爛又深情。每一段轉折在他指下都有不同的意義，交疊錯綜盤旋迴繞，拉赫曼尼諾夫的鄉愁和感懷、神秘與雋永，全在這第二樂章中娓娓道來。結尾的圓舞曲，貝爾曼以極悠揚婉約的抑揚頓挫彈出難以想像的層次，淒清而又溫馨的詭譎迷離在此有了另一種美麗的可能。而他在第一樂章的曲速掌握，延續了范‧克萊本所

提示的緩急調度，而變化轉折上則更爲順暢。第二主題的分句較阿胥肯納吉更早彈出自己的風格，音量由極細、極弱、極幽靜的私語，一路至極強、極激越的慷慨放歌，完美的技巧控制和練達的情韻流轉，配合得天衣無縫，成熟圓融的樂思揮灑出深邃的高妙境界。他雖然沒有霍洛維茲那般讓天地爲之變色的駭人氣勢，但在精緻微妙的樂段卻是細心鑽研。說他氣勢不足其實也不公允，貝爾曼演奏的裝飾奏，在音量動態變化上可說已達鋼琴演奏的極限，更難得的是其情感淋漓盡致而瀟灑奔放，強弱控制也無懈可擊，是筆者所聞較長大版裝飾奏詮釋中，最令人激賞的一次演奏！雖然貝爾曼的詮釋路線自「范‧克萊本典型」中得到莫大的啓發，但他自身的詮釋能力也在此版中作了極成熟的發揮，就演奏成果而言，這是在深度內涵上超越范‧克萊本，以俄式情思重塑感懷的浪漫經典，也爲此曲再立下一個典範性的標竿[16]。

諾莫夫門下四家的演奏

　　從莫古里維斯基到貝爾曼，俄國鋼琴學派快速地藉「范‧克萊本典型」跳脫拉赫曼尼諾夫和霍洛維茲的陰影，但又迅速地將偉大的傳統與新典型融合，創造出屬於俄國鋼琴學派的詮釋。在新一代的演奏中，就紐豪斯助教諾莫夫（Lev Naumov）門下鋼琴家而言，艾瑞斯科（Victor Eresko）、費亞多（Vladimir Viardo, 1949-）、尼可勒斯基（Andrei Nikolesky, 1959-1995）和加伏里洛夫（Andrei Gavrilov, 1955-）都表現出相近的「范‧克萊本典型」。就艾瑞斯科同質性甚高的1983與1984年錄音版本中，所表現出的技巧

艾瑞斯科演奏的拉赫曼尼諾夫，充分發揮俄式浪漫。

16
貝爾曼目前有兩版錄音，皆錄於1977年。分別是與伯恩斯坦／紐約愛樂合作的美國首演、與阿巴多／倫敦交響的錄音版本。兩者的演奏在概念上完全相同，但阿巴多版無論是樂團配合度或裝飾奏的表現都更爲傑出，筆者並不特別推薦伯恩斯坦版。

並不特別突出，力道掌握和張力不平均更是其致命傷（Karussell / BMG）。第一樂章雖達到區分三聲部的要求，但聲部處理並不全面（1983年版較佳）；第二樂章的快速圓舞曲雖刻意設計民族風的韻味，但同音連奏簡直是場災難；第三樂章在速度與靈巧上也無法令人滿意，特別在樂團表現稍嫌強勢的不利處境下，更突顯出其技巧的窘境。然而就情感表現而論，艾瑞斯科以嚴謹的段落設計控制旋律情感，爲第一樂章第二主題設計出深刻的表現。當此一主題在第三樂章再現時，艾瑞斯科更添以沉溺的感傷，將俄式浪漫作成功的發揮。裝飾奏的句法和氣勢也有相當水準，第二樂章緊湊的句法也使其情感表現更加成功，筆者認爲是音樂完成性高於技巧完成度的詮釋。

加伏里洛夫當年以未滿19歲的稚齡在柴可夫斯基大賽奪冠，決賽所演奏的拉赫曼尼諾夫第三號鋼琴協奏曲至今仍是莫斯科的傳奇。然而，他於1986年與慕提指揮費城交響的錄音，既充分表現其個人特色，更也呈現出「後范‧克萊本典型」的演奏式樣（EMI）。就前者而言，加伏里洛夫偏好「快板更快、慢板更慢」的極端速度處理，在本曲的各個段落中亦得到充分發揮。就後者而論，加伏里洛夫第一樂章在長大裝飾奏與徐緩綿延的句法下，演奏時間竟至18分30秒，和阿胥肯納吉1971年版相似。「范‧克萊本典型」在結構與整體速度上的種種特色，加伏里洛夫都完全繼承，確可見其影響。

然而，自大賽後累積12年的經驗，加伏里洛夫的演奏已完全是他自己的成熟詮釋。第二樂

加伏里洛夫的「拉三」在戲劇性的音量對比下仍以抒情清秀的旋律推動音樂進行，情韻與風格的絕妙掌控迥異於范‧克萊本的寬廣厚實，反而接近堅尼斯的優雅雋永。第三樂章在音色變化、音響清晰和旋律表現上都有驚人成就，實爲當代技巧名家之典範。

章在戲劇性的音量對比下仍以抒情清秀的旋律推動音樂進行，情韻與風格的絕妙掌控迥異於范‧克萊本的寬廣厚實，反而接近堅尼斯的優雅雋永。在速度趨向兩極下，加伏里洛夫在艱深、快速樂段中表現也格外激進銳利，技巧之精湛高超更勝阿胥肯納吉，裝飾奏的音量與音色控制亦足以和貝爾曼比美。第三樂章在音色變化、音響清晰和旋律表現上都有驚人成就，實為當代技巧名家之典範。雖然筆者對加伏里洛夫誇張的強奏仍持保留態度，但以全曲的詮釋和技巧成就而言，加伏里洛夫此版已立下令人尊敬的里程碑。

　　同樣是精心設計，曾獲第四屆范‧克萊本大賽冠軍的費亞多則表現出更特殊的個人設計。費亞多的演奏事業並非全然順遂，雖然他在1973年震驚美國，但隨後即被深鎖鐵幕，直到1988年方以拉赫曼尼諾夫《第三號鋼琴協奏曲》重回美國。他在巡演後隨即錄下此曲，作為其多年苦練與深思的代表演奏（Intersound）。

費亞多音色穩重而醇美，更能彈出巨大的音量。他延續「范‧克萊本典型」的速度，詮釋以結構對比為重心，更刻意作出樂譜上未標示的強弱與音色對比。

　　就技巧而言，費亞多音色穩重而醇美，色彩變化雖然幅度不大，卻精確且能塑造不同層次。不僅觸鍵扎實，更能彈出巨大的音量。他延續「范‧克萊本典型」的速度，甚至連第三樂章都彈得不慍不火。雖少了狂飆的快感，技巧表現卻相當全面。除了些許張力欠平均之外，幾無明顯缺點。詮釋上，費亞多以結構對比（映襯）為重心，也以結構作為分句的思考。筆者認為其最成功的設計在於發展部至裝飾奏的處理：他在發展部第一主題出現時，即以歐伯林和徹卡斯基曾運用的強弱對話效果設計樂句（7'13" / 7'23"），至裝飾奏同主題時（12'36"），更刻意作出樂譜上

未標示的強弱與音色對比。如此既在豐富的層次中開展對話體的應答效果，更自然地將兩段作結構上的整合，也能在其後的獨奏段放手表現內聲部，設計堪稱高妙。

費亞多的第二樂章則以細膩的分句作微觀式的雕琢，其聲部表現之精細更是突出的成就，充分彰顯隱藏其間的第一樂章主題。然而，他的旋律表現仍保持「范‧克萊本典型」精神，句法綿延且張力勻稱，從容地推展深刻的浪漫。第三樂章的風格轉為直接明確，技巧嚴謹而結構工整，使全曲在齊一風格中劃下句點，技巧和詮釋都至為可觀。

同樣是首獎得主，尼可勒斯基於1987年比利時伊麗莎白大賽的現場演奏，則在「范‧克萊本典型」下彈出更年輕的熱情（Rene Gailly）。就詮釋而言，尼可勒斯基的結構設計和加伏里洛夫相似，都在徐緩的速度下開展各段主題，強弱的對應表現也大致相同，只是速度不如加伏里洛夫極端。他的第一樂章第二主題，從開始到結束樂句完全連成一線，甚至發展部整段也都能整合彈之，形成罕見的恢宏句法。如此句法在第二樂章則有更傑出的表現，尼可勒斯基的快速圓舞曲也能凌厲炫技。雖然他在強奏的氣勢和力道顯得不足，但就比賽現場而言，能演奏出如此快速、完整且失誤甚低的長大版裝飾奏已屬難得。第三樂章的抒情段落，尼可勒斯基的速度轉折則幾乎完全模仿范‧克萊本，忠實反映「典型」的影響力。或許是比賽現場氣氛影響，尼可勒斯基在第一樂章顯得施展不開，但進入第二樂章就逐漸恢復信心，第三樂章更有熱情浪漫的表現。整體技

波絲尼可娃並非以結構式的角度區分段落和營造段落間的對比，而是將自己的延展性句法完美結合拉赫曼尼諾夫的長句，進一步使全曲整合於連綿不絕的旋律線之中，是筆者所聞「以旋律線統整全曲」的罕見詮釋。

巧表現雖然不夠驚人，但穩健端正的音樂與精心設計的長句仍相當出色。

波絲尼可娃的交響詩詮釋

在其他俄國鋼琴家方面，費利爾門下的波絲尼可娃（Viktoria Postnikova, 1944-）向以演奏偏慢聞名，與夫婿羅傑德史特汶斯基合作的本曲現場演奏錄音，卻一反往昔地以「范‧克萊本典型」下的「正常速度」詮釋此曲。如此速度選擇本身就預示了這會是一場特別且用心的演奏，而事實也是如此（Revelation）。

波絲尼可娃的技巧仍屬傑出，在此曲中她更將音色音質修磨得均勻而美麗，仔細控制音量與聲部。第二樂章的聲部處理與歌唱性尤佳，觸鍵扎實而音粒清晰，技巧表現普遍高出她其他錄音作品，實為用心之作。但技術層面僅是其次；波絲尼可娃和艾瑞斯科與費亞多等人在此曲詮釋上最大的不同，在於她並非以結構式的角度區分段落和營造段落間的對比，而是將自己的延展性句法完美結合拉赫曼尼諾夫的長句，進一步使全曲整合於連綿不絕的旋律線之中，是筆者所聞「以旋律線統整全曲」的罕見詮釋。在指揮的全力支持下，無論是第一樂章第二主題「消散式」的處理（6'29"），或是隨後轉入發展部的加速度設計，她始終都能成功地維持旋律線的一貫性，第二、三樂章也在他們的合作下格外顯得緊密相連。

總論其詮釋意義，筆者認為波絲尼可娃與羅傑德史特汶斯基不僅真正將裝飾奏融入全曲架構，甚至消解此曲協奏曲性格中的對抗關係，反使「拉三」成為一部博大精深的鋼琴交響詩。這

樣的美學觀自然使其詮釋顯得卓越且特殊，也為本曲增添新穎的表現手法。

詮釋普通的演奏

　　雖然波絲尼可娃在第三樂章的失誤率大為增加，羅傑德史特汶斯基的配合也出現許多失誤，筆者仍對該版本給予極高的敬意，因為能在此曲彈出獨到見解的演奏，確屬難能可貴。比較貝爾松（Vitalij Berzon）、歐洛夫斯基（Alexei Or-lowetsky）和佩褚可夫（Mikhail Petukhov, 1954-）的演奏，我們更能珍惜波絲尼可娃的創意。貝爾松音色亮麗而音質甜美，技巧也具水準（Leningrad Masters）。第一樂章，他演奏自然而歌唱性高，每一段旋律也都修飾得優美光潤（但第一樂章裝飾奏卻未能有一氣呵成之感）。但光注重主旋律的結果便是喪失多聲部的層次表現，聽來柔弱無物。第二樂章貝爾松一樣以優美的旋律為主，但段落轉折（3'31"／4'30"／5'24"）顯得生硬，進入第三樂章的獨奏更是罕有的「石化」演奏。第三樂章在指力控制上雖較艾瑞斯科為佳，但表現不夠全面。最特別的是在1990年錄製本曲的貝爾松，竟然仍在第三樂章作「懷古」的兩大段刪減（2'32"／4'51"），反倒成為其演奏最突出之處。和貝爾松在演奏手法與音色上都極為神似的則是歐洛夫斯基的演奏（CMS／Infinity Digital），他的兩個版本雖然未如貝爾松刪減第三樂章，但旋律表現較貝爾松更差，技巧表現也不如貝爾松完整，最誇張的是他全曲都以如此柔弱的演奏為風格，莫名其妙的沉溺與慢速，他甚至將第二樂章的快速圓舞曲與第三樂章都彈得孱弱無力。不僅缺乏應有的技巧水準，也將此

佩褚可夫橫衝直撞的現場演奏，表現出特別的暴力美學。

曲化爲餐桌音樂。

貝爾松和歐洛夫斯基仍保持以較慢的速度詮釋此曲，但佩褚可夫的演奏卻在「范・克萊本典型」下回復到追求快速的式樣，1998和2001年的兩版現場錄音中皆然（Opus / Monopoly）。就前者而言，其演奏幾乎一味重擊，喪失旋律線的優美，圓滑奏和樂句的處理都不細膩，強音更是爆裂。他的第一樂章第二主題依然採用較快的速度，但旋律也僅是單純地顯出表情，缺乏音樂重心，技巧表現更不認眞。發展部佩褚可夫採用歐伯林的強弱設計，但層次感仍未有完善的發揮，樂句也越來越僵化。他的裝飾奏大膽地彈出許多突兀的斷奏與不用踏瓣的設計，但這並不能使其演奏具有吸引力，反而更顯粗俗。由於佩褚可夫在後續樂章也是保持這種演奏，這個橫衝直撞的現場錄音雖有零星刺激之處，對筆者而言僅有第二樂章開始時所塑造的音色足以令人回味（2'22"）。所幸，佩褚可夫在三年後的演奏大幅修正原先的暴力奏法，音色和技巧都有悉心修飾，裝飾奏和第三樂章都更爲清晰，和之前判若兩人。整體音樂表現熱情但不誇張，第一樂章發展部也不再作特別處理，而是維持樂句的線條穩定地綿延演奏。第二樂章樂句雖不夠凝聚，強弱控制和聲部表現卻相當細緻。雖然佩褚可夫的詮釋並無特殊之處，但其完整而成熟的音樂表現卻是筆者所聞其個人錄音之最。西蒙諾夫（Yuri Simonov）指揮莫斯科愛樂的協奏也有傑出的表現，爲全曲更添光彩。

至於在莫斯科音樂院習藝的前東德鋼琴家約塞爾（Peter Rösel），於1990年的本曲錄音仍有

貝瑞佐夫斯基所錄製的「拉三」，在速度和情感上也屬於「范‧克萊本典型」的延續。然而，他卻更急於表現其獨到的「創意」。為其協奏的殷巴爾，在管絃樂處理上也頗多怪異之處，更添意外效果。

相當俄式句法，也呈現出「范‧克萊本典型」的影響，其長大版裝飾奏、裝飾奏之刪減與第二樂章熱烈的情感表現尤為明證（Berlin）。然而，約塞爾的技巧雖仍扎實有力，但音色表現退步，強奏時音質更顯粗糙爆裂。他的樂句工整但缺乏良好的圓滑奏，不僅歌唱旋律延展受限，更形成不必要的稜角。其平板僵硬的句法和「范‧克萊本典型」大相逕庭。桑德林（Kurt Sanderling）的協奏也不傑出，更是出乎意料的遺憾。

標新立異的貝瑞佐夫斯基

當范‧克萊本的詮釋成為演奏「典型」，也就對演奏者的詮釋形成一定的制約力；鋼琴家要如何提出新見解也就顯得特別困難。1990年柴可夫斯基大賽冠軍得主貝瑞佐夫斯基（Boris Berezovsky, 1969-）所錄製的「拉三」，在速度和情感上也屬於「范‧克萊本典型」的延續。然而，他卻更急於表現其獨到的「創意」（Teldec）。他的第一樂章兩主題皆如波絲尼可娃般將旋律連成一線，但皆刻意以漸弱收尾，形成奇特的樂句。在發展部與裝飾奏，他也以驚人的音量對比塑造出震撼的戲劇性效果，但後者在第一主題突然轉弱的手法卻也使音樂更添「驚喜」。第二樂章貝瑞佐夫斯基的詮釋並不特別，僅以「范‧克萊本典型」的恢宏格局與激烈情感，塑造出一個熱血澎湃的演奏。然而自快速圓舞曲起，無論是特殊強化的重音，或是導入第三樂章刻意「不平均」的獨奏，都再度讓人聽覺一振。第三樂章在面對技巧難關下顯得收斂，但他既作復古式的刪減（5'13"），甚至故意不合拍點（如第三樂章7'27"），仍盡可能地保持了一貫的

紀辛和小澤征爾／波士頓交響樂團的「拉三」，是為了紀念拉赫曼尼諾夫逝世50年而作。小澤征爾搬出當年拉赫曼尼諾夫與孟都合作此曲時，指揮詳細記下作曲家指示的總譜，作為演奏的依據。紀辛也在第三樂章第237~238小節處採用現今已絕跡的另版演奏，為此版增添重要的文獻價值。

17
本曲另一個著名的Ossia在第三樂章最後的鋼琴下行段（Ossia是四連音八度，現行版本是三連音，且首拍為和弦）。然而，紀辛在此並未採用此一Ossia，倒是瓦沙利、庫勒雪夫和瓦茲等人採用如此演奏。不過由於拉赫曼尼諾夫Ossia並未全段改成四連音，如此作法將導致與後續三連音形成衝突。多數鋼琴家避免追求數小節的快意而破壞整段的順暢，筆者也同意紀辛此處的選擇。

特殊設計。事實上不只是貝瑞佐夫斯基，連為其協奏的殷巴爾，在管絃樂處理上也頗多怪異之處（如砲聲般的突出銅管），為其演奏更添意外效果。

然而，貝瑞佐夫斯基如此設計只是標新立異。他的特殊設計僅止於段落，缺乏結構的對應與一貫的邏輯。雖然彈出與眾不同的效果，卻缺乏說服力。他的技巧表現傑出，但音色的變化顯得單調，在特殊的詮釋下也往往顧此失彼，無暇用心於細節修飾，相當可惜。

「范‧克萊本典型」的最後榮耀

紀辛和小澤征爾／波士頓交響樂團的「拉三」，是為了紀念拉赫曼尼諾夫逝世50年而作（BMG）。為了這場音樂會，小澤征爾搬出當年拉赫曼尼諾夫與孟都（P. Monteux）於1919年合作此曲時，孟都詳細記下作曲家指示的總譜，作為演奏的依據。從許多弦樂的滑音與濃烈的音色處理，小澤征爾和波士頓交響確實在精準之外更留下獨到的韻味。紀辛也在第三樂章第237-238小節處採用現今已絕跡的另版演奏（指樂譜上標示的Ossia另版段落；紀辛演奏版出現於8'42"-8'48"，即重回第一主題前的上行樂句），為此版增添重要的文獻價值[17]。

然而，就音樂風格而言，與其說紀辛回歸到拉赫曼尼諾夫的總譜，還不如說他其實是將俄國風格的「范‧克萊本典型」作個人化的發揮。無論是慢速或裝飾奏選擇，紀辛的演奏都和拉赫曼尼諾夫本人截然相反。然而，紀辛的演奏卻又和范‧克萊本那般深情不同。縱然擁有絕佳技巧，紀辛卻不營造戲劇性的張力，第一樂章盡是一派

費爾茲曼的創意表現在特別突出部分聲部的演奏手法。他對結構的思考和掌握仍然傑出，其技巧和音色也有傑出的表現。

悠閒寫意，第二樂章也全是理性控制下的成果。第一樂章第一主題緩慢便罷，紀辛連第二主題都能彈得雲淡風清，所有難纏的聲部在他指下皆化爲極其抒情恬適的樂句，優美地在管絃樂之上盤旋。發展部雖然增加了衝擊的力道，三聲部的開展也極爲傑出，紀辛的表情仍然沒有太大起落，力道的平均更是罕見的工整。第二樂章聲部區分細膩，旋律優美如詩，樂句章法嚴謹，音量控制更幾無缺點。第三樂章轉入再現部一段（8'04"-8'48"），紀辛神乎其技的表現簡直令人嘆爲觀止，也完美呈現出失傳已久的「另版」——光憑此魔術般的炫技，紀辛此版就足以成爲本曲必聽演奏之一！

然而，這樣一個青春年少、洋溢抒情美的「拉三」，除了紀辛晶瑩的音色與優異的技巧，我們還能聽到什麼？第三樂章若非小澤征爾的渲染與爆發力，21歲的紀辛或許仍將繼續「自在」地演奏，而沒有如此電光石火的精采表現。在紀辛的超技下，就算是「拉三」也顯得簡單；但或許也就是「太過簡單」，筆者貪心地希望在夢幻美感外再聽到些「困難」的演奏。

(2)突破「范‧克萊本典型」的演奏

紀辛的演奏仍在「范‧克萊本典型」的架構之內，但「范‧克萊本典型」的影響也終隨時代演進而被打破。一如貝瑞佐夫斯基的考量，俄國鋼琴學派也開始思索新的方向，而「霍洛維茲典型」和「拉赫曼尼諾夫典型」也再度重回舞台。

費利爾門下的費爾茲曼（Vladimir Feltsman, 1952-）、魯迪（Mikhail Rudy, 1953-）和普特雷涅夫（Mikhail Pletnev, 1957-），則都延續了費利

爾在此曲的成就，彈出屬於自己的見解。費爾茲曼的創意表現在特別突出部分聲部的演奏手法（皆是樂譜所未指示之處）。他的第一樂章第一主題就已出現如此奇特奏法（1'36"），第二主題更顯得跌跌撞撞（Sony）。如果佐證以其巴赫詮釋，對於費爾茲曼會如此演奏「拉三」自當不足爲奇。問題是面對這部數一數二的難曲，費爾茲曼的技巧並不足以讓他作全面性的整體設計，第三樂章許多突出的聲部僅造成張力不平均的失敗效果，也讓其詮釋顯得破碎而無主軸，陷入貝瑞佐夫斯基所面臨的困境。不過，費爾茲曼對結構的思考和掌握仍然傑出，其技巧和音色也有良好的表現。第一樂章即使樂句奇突，對架構的安排仍然精準，在不運用誇張段落對比的情況下，仍成功地在裝飾奏營造懾人的戲劇性張力。第二樂章他則讓鋼琴融入管絃樂團之中，塑造波濤洶湧的旋律起伏，直到快速圓舞曲一段才重新主導樂句。雖然費爾茲曼在此放棄了鋼琴獨尊的地位，但和梅塔／以色列愛樂合作的成果卻也別具魅力。當然，必須特別提出的是費爾茲曼第三樂章保留了刪節（5'07"），不過從他該樂章皆以緊湊連結、快速演奏的詮釋而言，刪減此段確實讓其詮釋更具說服力，是言之成理的處理。而以一個現場演奏錄音而言，能有如此完整的詮釋更值得肯定。

　　較費爾茲曼版更爲和諧完美的詮釋，則是魯迪與楊頌斯指揮聖彼得堡愛樂的演奏（EMI）。此版鋼琴與指揮合作默契之佳，甚至超越波絲尼可娃和羅傑德史特汶斯基，而成爲一個眞正屬於「共同合作」的精采詮釋。楊頌斯指揮聖彼得堡

魯迪與楊頌斯指揮聖彼得堡愛樂的演奏，是鋼琴家與指揮「共同合作」的精采詮釋。魯迪的技巧相當傑出，以明顯的音色變化表現情感層次。他的快速樂段始終保持清晰乾淨，第三樂章不但瀟灑快意，旋律轉折更隨心所欲。

普雷特涅夫的第一樂章緊扣兩個
主題的發展，第二樂章則以短小
的樂句，在層層音量加壓下舖陳
旋律開展和音響效果。他在第三
樂章更提出精湛且具創造力的詮
釋，是具有獨到見解的演奏。

愛樂的協奏，無論是句法或音色，都和魯迪取得
完美的搭配，本身即是一項動人超技。例如第一
樂章第一主題開始時鋼琴堅定但管絃樂團靈動，
管絃樂接過主題後則輪到鋼琴句法成為流水潺
潺；第二主題結尾管絃樂伴著鋼琴下行的開展
（6'35"），弦樂的吟唱是筆者所聞最動人的演奏
之一。第三樂章也在如是契合的表現下展現出令
人驚歎的完成度，節奏調度和聲部協調都是罕聞
地完美！不讓樂團專美於前，魯迪技巧上也有全
方位的傑出表現。第一樂章第二主題他的音質由
先前的堅實轉為透明，更以明顯的音色變化表現
情感層次。他的快速樂段始終保持清晰乾淨，第
三樂章不但瀟灑快意，旋律轉折隨心所欲，魯迪
所設計的張力與效果也都完整實現，堪稱近十年
來技巧表現最佳的版本之一。

　　然而，筆者認為魯迪在此曲詮釋上的成就較
技巧更為可觀。本質上，他和費爾茲曼一般希望
能彈出不同的設計，因此也常以重音刻劃細節。
但魯迪的句法卻遠較費爾茲曼順暢；不但能彈出
新意，對樂句的掌握也更洗練，結構也邏輯嚴
謹。第一樂章裝飾奏巧妙融合神秘與詼諧，確實
引人回味；第三樂章在極理性的音量與層次設計
下仍有熱情的揮灑，既刺激又抒情。唯一可挑剔
的或許只剩第二樂章的層次並不分明：魯迪雖以
不斷強化的低音塑造對比，但段落組合缺乏更突
出的張力。但綜觀整體表現，無論是鋼琴或指揮
／樂團，技巧或詮釋，魯迪和楊頌斯都創下驚人
的成就，也為此曲提出嶄新的視野。

　　身為費利爾最後一位學生，普特雷涅夫則展
現出更個人化的技巧和音樂，也為「拉三」帶來

更不一樣的詮釋（DG）。在此曲中，普特雷涅夫展現出迷人的多變音色，在弱奏效果上尤有微妙的變化。然而就音粒清晰度和力道穩定度而言，卻是令人吃驚的失敗[18]。他的鋼琴似乎調整失當，既使得音量偏弱，錄音時又心虛地將收音偏重鋼琴。如此作法雖能騰移靈敏，甚至在金屬音質中呈現獨到的透明感，但觸鍵卻易於虛浮不實，許多快速複雜樂段含混而過，手指張力也不平均——第一樂章發展部甚至連音量控制都不平均，長大版裝飾奏至第二、三樂章的艱深段落更模糊不清。就一位曾掌握至高技巧的鋼琴奇才而論，這樣的成果實令筆者惋惜。

　　儘管技巧出現缺失，甚至影響其詮釋表現，普雷特涅夫仍能提出自己的創意。第一樂章他緊扣兩個主題的發展，不但在第二主題設計出豐富的內聲部，也能在再現部結尾第一主題重現時，設計戲劇性的轉折。第二樂章普雷特涅夫不按拉赫曼尼諾夫本人的句法，反而以短小的樂句，在層層音量加壓下鋪陳旋律開展和音響效果。在指揮羅斯卓波維契的烘托下，普雷特涅夫成功地以綿密的精練短句創造出另一番詮釋邏輯，在作曲家本人的長句之外另闢詮釋空間。第三樂章段落銜接緊湊，也如費爾茲曼般刪減樂段（5'13"），其第一主題始終維持昂揚的鬥志，節奏的處理也頗見心得。最令筆者佩服的，則是普雷特涅夫於中段運用的彈性速度和突兀強奏：如此設計不但和第一樂章結尾遙相呼應，更為刪減樂段和第一樂章第一主題重現作出完美的結構性解釋（在如此設計下，刪減才是合理的做法），較費爾茲曼的刪減更具說服力。即使技巧上未盡理想，能在

18
筆者於普雷特涅夫錄音同年5月，在柏林聆賞其本曲現場演奏，演奏之失常堪稱荒腔走板。兩相比較，除了清晰度以外，普雷特涅夫在錄音中已較現場大幅進步。而現場演奏的刪減段和錄音中相同，可視為普雷特涅夫的定見。

第三樂章提出如此精湛且具創造力的詮釋，筆者以為此版已因其獨到見解而立下標竿。

(3)「霍洛維茲典型」的重現與融合「典型」的努力

費爾茲曼、魯迪和普特雷涅夫雖然在裝飾奏各有觀點，但都已脫離「范‧克萊本典型」。另一方面，「范‧克萊本典型」長期主導俄國詮釋，多年之後終於物極必反，使得鋼琴家重回「霍洛維茲典型」。1986年柴可夫斯基大賽亞軍得主特魯珥（Natalia Trull），在1993年的錄音裡即表現出向「霍洛維茲典型」與「拉赫曼尼諾夫典型」看齊的演奏（Audiophile）。她的第一樂章第一主題極為快速，按照拉赫曼尼諾夫本人的演奏式樣彈奏，轉換至第二主題的過門句也捨棄范‧克萊本的深情歌唱，而以輕快的斷句表現出其為第一樂章所設定的快速基調。雖然旋律線的塑造並非面面俱到，但特魯珥高超的技巧確能成功地在快速中呈現各個聲部，音符也都乾淨清晰。然而，雖是崇尚「霍洛維茲典型」，特魯珥卻令人驚訝地選擇了長大版裝飾奏；更讓人吃驚的是，她即使面對艱深厚重的塊狀和弦，也毫不改其凌厲的句法，速度亦不妥協。但也就在驚心動魄的裝飾奏之後，特魯珥彈出第一樂章最為抒情的旋律，張弛之間形成絕妙對比，又自然地將速度轉回開始的快速，設計堪稱嚴謹。第三樂章在如此快速下自然氣勢懾人，特魯珥更和費爾茲曼一般刪減一段（5'23"），但速度的調度卻較費爾茲曼自然，是難得的華麗炫技演奏。

然而，在首尾兩樂章都能保持結構對應性的特魯珥，在第二樂章卻出現速度過快之弊。雖然

盧岡斯基的兩次錄音，從延續「范‧克萊本典型」彈出偏慢的詮釋，到轉向「霍洛維茲典型」而在緊湊樂句中表現艱難技巧。其成功地展現個人風格並彈出至為精湛的技巧，成就令人十分尊敬。

其高超的分部技巧仍然驚人，卻無法兼顧旋律線的歌唱性，快速圓舞曲一段甚至快到險些和樂團脫拍。筆者不解特魯珥爲何容許自己彈出如此零碎的樂句，畢竟她在首尾樂章的表現都足以證明其過人技巧，第二樂章在快速下喪失歌唱性徒然令人惋惜。

另一足以觀察詮釋變化者，則是盧岡斯基（Nikolai Lugansky, 1972-）的兩次錄音。雖然未能一舉於1994年奪下柴可夫斯基大賽冠軍，在首獎從缺下僅得亞軍的盧岡斯基，經過多年努力後也在歐洲累積起極高的聲望。他於大賽後的本曲錄音，以23歲之齡卻表現出難得的音樂與技巧成熟度（vanguard）。此時的盧岡斯基仍是妮可萊耶娃的好學生，仍然延續「范‧克萊本典型」而彈出偏慢的詮釋，但卻選擇短捷版裝飾奏，以中庸的速度企圖整合詼諧靈動與浪漫氣韻。他的音色細緻而煥發銀亮的光彩，觸鍵乾淨清晰。其旋律歌唱性佳，句法抒情溫柔，既爲第一樂章帶來清新明朗的朝氣，也在第三樂章展現順暢流利的樂句。第二樂章雖然沒有強烈的性格，但結構掌握穩固，層次開展有條不紊。整體而言，全曲充分表現技巧優勢與青年的抒情，已是相當傑出的演奏。

隨著聲望與日俱增，盧岡斯基於2003年重新錄製的拉三，更被視爲新生代超技名家的「展示性」作品（Warner），而盧岡斯基也真不負眾人期望——不僅音色更具層次變化，快速樂段凌厲精確，力道掌握和強弱表現更大幅精進。然而就詮釋意義上，真正重大的改變則是已完全放棄「范‧克萊本典型」而轉向「霍洛維茲典型」，在

庫勒雪夫「處處」模仿霍洛維茲的奏法和音色表現，其認真用心的演奏並不只是對大師提攜的感念，而已虔誠到近乎宗教的情懷，甚至「神入」到霍洛維茲的思想世界。

緊湊的樂句中表現此曲的艱難技巧。原本的抒情句法仍然存在，甚至蛻變爲獨到的輕盈律動。他同樣在第一、三樂章表現出清淡爽朗的旋律，但第二樂章甚能同時表現豐富的內聲部和雋永的詩意，在浪漫的情感下亦呈現出罕聞的透明感。雖然盧岡斯基遠離了俄式的厚重浪漫，詮釋也無意探索深刻的內涵，但能如此成功展現個人風格並彈出至爲精湛的技巧，筆者對其成就仍十分尊敬。

較盧岡斯基更爲熱烈擁抱「霍洛維茲典型」，並以自己的努力證明「典型」確實存在者，則是庫勒雪夫（Valery Kuleshov, 1962-）這位得到霍洛維茲生前首肯收爲弟子，卻因霍洛維茲逝世而徒留遺憾的俄國鋼琴家，在2001年同時發行本曲（Belair）和霍洛維茲改編曲專輯（BIS），虔誠而公開地向大師致敬。在本曲詮釋上，庫勒雪夫也的確「處處」模仿霍洛維茲的奏法和音色表現，其認真用心的演奏並不只是對大師提攜的感念，而以虔誠到近乎「宗教」的情懷，甚至「神入」霍洛維茲的思想世界。庫勒雪夫在鋼琴界向以技巧聞名，當年在范‧克萊本大賽僅得第二，甚至引起一同入圍決賽「敵手」的不平，苦心鑽研霍洛維茲多年後竟也幾乎追上其風馳電掣的演奏神髓和獨到的輕盈節奏，音粒之乾淨清晰、觸鍵之平均勻整，皆是難得的技巧成就，結尾採用原始版八度的順暢銳利，更大幅超越瓦茲的演奏。雖然庫勒雪夫的演奏和霍洛維茲仍有不同，但對於這個神乎其技，宛如霍洛維茲「附身」的模擬演奏，除了敬佩其努力之外，筆者更希望能聽到庫勒雪夫自己的心得。

佛洛鐸斯以極為扎實且精湛的技
巧完美地掌握住此曲的艱難苛
求，不僅演奏快速流暢，歌唱句
表現出色，其觸鍵更是乾淨清
晰。他的詮釋「狡猾」地以霍洛
維茲1951年版為基準，在該版
「慢處快奏、快處慢奏」，刻意表
現出「反霍洛維茲典型」。

相較於庫勒雪夫的臨摹、普雷特涅夫的技巧
退化，佛洛鐸斯（Arcadi Volodos, 1972-）為本
曲所付出的努力確實獲得令人驚訝的成果
（Sony）。他以極為扎實且精湛的技巧完美地掌握
住此曲的艱難苛求，不僅演奏快速流暢，歌唱句
表現出色，其觸鍵更是乾淨清晰，幾乎每一音符
都清晰可辨，音響效果也平衡明確。雖然音色變
化不足，但音質的美感仍相當傑出，強音也不至
爆裂。無論是第一樂章裝飾奏或第二、三樂章曲
折迴旋的聲部，佛洛鐸斯都表現得毫無缺失。這
樣的技巧不僅是佛洛鐸斯目前最佳表現，在所有
「拉三」版本中也顯得出類拔萃。

除了優異的技巧表現外，佛洛鐸斯對樂句的
思考是其詮釋最迷人之處。事實上，以霍洛維茲
改編曲成名的佛洛鐸斯，在本曲卻技巧性地玩弄
了「霍洛維茲典型」。不僅完整不刪減，選擇長
大版本裝飾奏，佛洛鐸斯更「狡猾」地以霍洛維
茲1951年版為基準，在該版「慢處快奏、快處
慢奏」。簡言之，佛洛鐸斯仍是臨摹「霍洛維茲
典型」，但在掌握結構邏輯後卻刻意表現出「反
霍洛維茲典型」。如此設計在第三樂章尤具有驚
人效果，將舊式浪漫「倒反」成具現代感的流
利，以佛洛鐸斯本身的抒情，表現悠揚的歌唱。
沒有標新立異的句法，沒有誇張做作的旋律，佛
洛鐸斯卻能將每一段習以為常的樂句重新思考其
演奏方式，讓每一段都可圈可點，內聲部明確呈
現，段落銜接又不至割離，確實是極具才情的演
奏。加上李汶輕盈而效果絕佳的管絃樂處理與柏
林愛樂的超技和音色，此版不僅是新時代堪稱經
典的卓越詮釋，也是脫穎於所有版本至為傑出之

作。

　　就演奏模式而言,我們得以見到如魯迪等人以自我思考為出發的詮釋,以及如盧岡斯基般重回「霍洛維茲典型」的思考。魯迪的版本之所以傑出,在於他不但能以優秀的技巧掌握全曲,更能以自己的思考為拉赫曼尼諾夫的樂句下註腳。旋律線既有獨特的流暢,又不落於三個典型,結構的處理也令人驚喜。然而,有無可能真正將「霍洛維茲典型」與「范‧克萊本典型」在詮釋精神上作融合,但又提出強烈個人見解?筆者以為齊柏絲坦(Lilya Ziberstein, 1965-)的詮釋正是這樣的演奏,為融合性的詮釋寫下驚人的成就(DG)。

　　齊柏絲坦最為成功之處,在於她能使自己的句法融入拉赫曼尼諾夫的音符,既有開創又能向作曲家看齊。魯迪和普雷特涅夫都因自己的情思抒發而多用短句以求輕快的律動,但齊柏絲坦卻能演奏出清新的長句,技巧亦是一絲不苟。她對第一樂章第一主題的曲速掌握雖較拉赫曼尼諾夫本人的演奏為慢,但在情感的處理——輕快的演奏——這一層面上,確是最接近拉赫曼尼諾夫本意的詮釋之一(包括曲速變化),甚至,她能將詩意的句法和「范‧克萊本典型」沉重的情感相結合,在激烈的戲劇性場面以無礙的技巧逼使出極大的音量和管絃樂抗衡。為其協奏的阿巴多與柏林愛樂也堪稱面面俱到。不僅表現出極具俄國風的旋律與情感,也和齊柏絲坦配合得無懈可擊。甚至阿巴多較為粗獷豪邁的音響與音色,更和齊柏絲坦溫暖的琴音互相輝映,足為本曲最佳協奏之一。

齊柏絲坦的詮釋真正將「霍洛維茲典型」與「范‧克萊本典型」在詮釋精神上作融合,又提出強烈個人見解。她演奏出清新的長句,將詩意的句法和「范‧克萊本典型」沉重的情感相結合,在激烈的戲劇性場面,以無礙的技巧逼使出極大的音量和管絃樂抗衡。

馬席夫的演奏，第一樂章是目前所
知倒數第二慢的演奏。

帕沙瑞夫的演奏，句法和技巧皆有
良好表現。

　　齊柏絲坦在本曲更大的突破，來自對結構的
整合。在她設計下，原本樂章間的各個小段竟都
奇異地消失，甚至較波絲尼可娃更能將全曲主題
完美地整合為一。就算是霍洛維茲在第二樂章，
也只是以強烈的張力和快捷的速度，驅使樂句行
進，而非根本地解決旋律的連繫問題，但齊柏絲
坦卻成功地作到了。在第三樂章第54編號一段
（6'12"），她更彈出唯一在偏慢速度中使筆者感
受不到樂句分割的演奏。而如此精雕細琢竟也能
兼具華麗展技與超卓的分部技巧，對塊狀和絃的
掌握亦遊刃有餘。就整合「典型」的努力而言，
齊柏絲坦此版堪稱經典，阿巴多與柏林愛樂精美
的協奏也使其詮釋更為完整。

　　事實上，如齊柏絲坦般試圖結合「典型」特
色的詮釋，也是九○年代以後的特色。由於蘇聯
瓦解，俄國鋼琴學派的傳統與精神也隨著學院名
家的出走而逐漸消失，自然也使得1958年後以
「范‧克萊本典型」為基準的詮釋不再成為唯一
準繩。然而，真正能就融合「典型」提出成功詮
釋者，卻是屈指可數。在新生代的鋼琴家中，馬
席夫（Oleg Marshev, 1961-）在技巧上並不特別
出色（特別是清晰度），但銀亮的音質卻相當討
喜。他的詮釋雖然未有「范‧克萊本典型」所強
調的濃烈浪漫情感，但卻能延續阿胥肯納吉的演
奏，以更輕柔的手法表現拉赫曼尼諾夫（Dna-
cord）。特別是以抒情的樂句表現清淡的浪漫情
思，旋律與音色更能相輔相成。第一樂章超過阿
胥肯納吉，在慢速下緩緩歌唱至18分41秒，第
二樂章更在維持主旋律的前提下盡情歌唱。如此
優美如電影配樂的演奏自有其迷人之處，但如裝

飾奏就顯得缺乏推進力,第三樂章雖然轉為熱情激昂,音色變化甚至更為豐富,但也沒有強勁且凝聚的音樂張力,是美中不足之處。

帕沙瑞夫(Andrei Pisarev, 1962-)手指掌握和力道控制都勝過馬席夫。然而他下壓式的指力卻造成音質偏硬,在第一樂章影響到圓滑奏的表現(Nova Arte)。不過,如此觸鍵所達成的乾淨清晰,卻在第三樂章得到極佳的發揮。第二樂章強奏雖因敲擊而未能表現歌唱性的長句旋律,內聲部處理與氣勢表現卻相當用心,在快速下逼使旋律層層交疊相連,讓人想起音質同樣偏硬的道格拉斯(Barry Douglas, 1960-)在最佳狀態下的表現,也是正視技巧缺點而求突破的設計。然而,帕沙瑞夫的演奏僅表現出良好的句法、情感和技巧,和馬席夫相似,他並沒有提出邏輯性的結構設計,相當可惜。

1999年伊麗莎白大賽冠軍薩瑪什柯(Vitaly Samoshko, 1973-)於比賽現場的演奏,表現穩健而工整,全曲錯音寥寥無幾,但細節修飾時而粗糙(以第三樂章為最),歌唱性表現未盡理想,段落轉折更有突兀之處(Cypres)。第一樂章演奏快速,但卻選擇長大版裝飾奏,試圖結合「典型」卻適得其反。然而,在所有轉折突兀的樂段,薩瑪什柯都彈出狂熱的快速與爆發力,或可謂其「暴力美學」。雖然其音質偏薄,但在不斷加壓的重擊力道下也有強勁的表現,快速音群也相當清晰,精準完整的表現也可彌補詮釋的不足。2000年雪黎大賽季軍烏崁諾夫(Evgeny Ukhanov, 1982-)年紀雖輕,但其詮釋卻較薩瑪什柯成熟,不僅歌唱性和樂句表現都有傑出表

現，張力塑造和音色表現也更爲討喜（ABC）。
就風格而言，他的第一樂章較爲徐緩，但卻選擇
短捷的裝飾奏，不過音樂表現倒沒有薩瑪什柯的
扞格而能自圓其說。第二樂章情感表現稍顯生
澀，但仍是沉穩且自然的演奏，傑出的技巧在第
三樂章更獲得全面發揮。然而，令筆者「佩服」
與不解者，則是烏崁諾夫竟敢在比賽現場作刪減
（第二樂章5'10"／第三樂章4'58"）！或許18歲
的烏崁諾夫確有其堅持，但以如此傑出音樂和技
巧，或許正因如此刪減而成爲他奪冠的阻礙。

　至於鋼琴家齊維瑞利（Nato Ts'vereli）和喬
治亞提比里斯交響合作的版本，詮釋相當貧弱無
力，技巧表現也顯得十分勉強（INF）。第一樂
章尚能維持一定水準，到了第二樂章複雜的聲部
就全數破功，第三樂章更完全被樂曲征服，速度
和力道都不足以挑戰此曲，更遑論詮釋成果，實
不知錄製這般演奏所爲何來，是筆者所聞技巧表
現最不堪的版本之一。

2.1958年後美國鋼琴家對「典型」的反應

(1)「拉赫曼尼諾夫典型」和「霍洛維茲典型」
　　的延續

　探討完俄國鋼琴學派的發展，再讓我們回顧
美國與歐陸對不同「典型」的反應。1958年之
後，美國和歐陸兩邊在拉赫曼尼諾夫《第三號鋼
琴協奏曲》的演奏上，仍然受「拉赫曼尼諾夫典
型」和「霍洛維茲典型」的影響。就霍洛維茲所
處的美國而言，潘納里歐（Leonard Penario,
1924-）、懷爾德（Earl Wild, 1915-）和波雷
（Jorge Bolet, 1914-1990）的同期錄音等等，即反
映出如此影響。

懷爾德的演奏一方面沿用兩大典型
的刪節，另一方面也追求拉赫曼尼
諾夫與霍洛維茲的驚人快速。全盛
時期的懷爾德擁有優異的圓滑奏與
清晰的音粒，在本曲中甚至連音色
音質都琢磨傑出，更顯難能可貴。

潘納里歐此版仍用短捷版的裝飾奏，但其演奏卻完全不刪此曲任何一段，可能是蘇聯以外，西方世界第一個完整全曲演奏的錄音版本。

錄於1965年，懷爾德的演奏仍然忠於兩大典型（Chandos）。一方面他大量沿用此二典型的刪節，另一方面懷爾德也在追求拉赫曼尼諾夫與霍洛維茲的驚人快速（特別是後者），而他也的確成功了！就技巧上，全盛時期的懷爾德擁有優異的圓滑奏與清晰的音粒，在第一樂章有極具音樂性的表現。除了裝飾奏缺乏彈性速度調和以外，他成功地在飛馳的琴音中仍保有流暢的線條，即使快速至此也不令人感到急促。就技巧和音樂性的表現而論，此版確實相當成功，甚至連音色音質都琢磨得較懷爾德其他演奏為佳，更顯難能可貴。然而，到了第二樂章，懷爾德的演奏也僅止於快速緊密，和第一樂章並無分別。快速圓舞曲一段論及音樂或技巧，也未如堅尼斯完美全面。第三樂章在刪節與快速之下，懷爾德以11分38秒衝完，但卻讓該樂章成為一首快速的詼諧曲，失去應有的戲劇張力和情感表現，也讓其演奏缺乏詮釋意義。筆者肯定懷爾德的獨立思考，特別是第一樂章第二主題的演奏和段落設計，懷爾德也未模仿兩大典型的處理而能彈出自己的心得。只是這樣的演奏結果，筆者認為仍無法自外於兩大典型的陰影之下。

同樣的問題亦出現在潘納里歐的演奏當中。錄製此曲時方37歲的潘納里歐，是當時美國鋼琴家的代表之一（今日他與海菲茲等人的室內樂應更為愛樂者熟悉）潘納里歐雖然未有懷爾德般燦爛的飛指，但仍以兩大典型的偏快曲速詮釋「拉三」（EMI）。他的技巧亦屬傑出，音色也有細膩的銀采，但他最嚴重的問題便是缺乏詮釋！懷爾德至少有熱情的表現與傑出的音樂性，潘納

里歐卻只是呈現出一個流暢的演奏，除了流暢以
外，音樂所需的強弱對比，情感表現，音色變化
與戲劇張力，潘納里歐的演奏竟一體闕如。爲什
麼在巨匠與同儕的壓力下，潘納里歐苦練技巧多
日後所呈現的「拉三」竟是如此模樣？筆者完全
想不出解答。然而，潘納里歐此版仍具有相當重
大的歷史意義──雖是1961年的錄音，且仍用
短捷版的裝飾奏，但潘納里歐的演奏卻完全不刪
此曲任何一段，是眞正的完整版演奏（可能是蘇
聯以外，西方世界第一個完整演奏全曲的錄音版
本）。由此觀之，潘納里歐此版自具有特別的意
義。

　　別以爲缺乏詮釋是多麼「難得」，在潘納里
歐錄音問世15年後，美國鋼琴家艾比・賽門
（Abbey Simon）也踏上這條有趣的道路
（VoxBox）。賽門的詮釋較潘納里歐更注重段落
的對比，但僅是大塊分割，音樂缺乏自我性格。
第一樂章僵硬發展部與後繼無力的裝飾奏，第二
樂章生硬的線條，在在令人懷疑賽門的音樂性。
第三樂章技巧表現雖能乾淨清晰，但細節卻缺乏
修飾。賽門的音色較爲透明，但強奏時音質又偏
硬。總而言之，其演奏失之粗糙，在詮釋上回歸
兩大典型，卻更顯得不合時宜（第三樂章沿用刪
減），未若潘納里歐的演奏具有歷史意義。倒是
史拉特金和聖路易交響的協奏具有良好的細節處
理，預示他們後來的成功發展。

　　另一方面，瓦茲（Andre Watts, 1946-）於
1969年的演奏錄音，雖然極具「個性」，卻是更
爲難堪的失敗演奏（Sony）。錄音時25歲的瓦
茲，正享受被伯恩斯坦捧紅後的快速走紅。但

安涅瓦斯於1973的錄音則可稱美
國「拉三」走向「范·克萊本典型」
的肇端。

是，這位琵琶第音樂院的學生，技巧和音樂其實
皆未臻成熟，除了八度外並無真正值得稱道的技
巧。天賦的音樂性雖然讓他的旋律有一定水準，
但情感與詮釋均和其強音一般難以聆聽，第三樂
章的和絃擊奏，其粗糙爆裂簡直是對聽者的酷
刑。

在樂句處理上，瓦茲則不知是從何處得來的
膽量，他既將第一樂章發展部起段轉低八度演奏
（6'28"），更史無前例地將兩版裝飾奏混合演
奏。瓦茲在這方面的處理尚能令人接受，但令筆
者無法容忍的，則是他在「拉赫曼尼諾夫典型」
的基礎上繼續刪改，竟將第三樂章第52編號至
第59編號前6小節間共52小節全數刪除！如此
一來雖避開第三樂章最繁瑣的手指技巧，卻讓第
一樂章第二主題完全消失——其演奏也毫無音樂
詮釋，僅留下結尾炫耀其最拿手的八度！想知道
拉赫曼尼諾夫此曲能被蹧蹋到何等地步，請聽瓦
茲此版缺乏音樂、品味與格調的低俗演奏。

⑵「典型轉移」的開始：「范·克萊本典型」
　的出現

「拉赫曼尼諾夫典型」和「霍洛維茲典型」
固然在新大陸取得主導力量，但范·克萊本何嘗
不是美國代表性的鋼琴家？相較於俄國鋼琴學派
幾乎要等到蘇聯瓦解後才遠離「范·克萊本典
型」，美國鋼琴家則更快速地擁抱新「典型」。就
筆者所得錄音之中，安涅瓦斯（Augustin
Anievas, 1934-）於1973年的錄音則可稱美國
「拉三」走向「范·克萊本典型」的肇端
（EMI）。安涅瓦斯不僅對全曲開闔起伏的控制良
好，對音量的強弱掌握與樂句的修飾，也都較潘

波雷於1969年的現場錄音，無論是所採用的短捷版裝飾奏與刪減，都明確反映出「拉赫曼尼諾夫典型」和「霍洛維茲典型」的影響。然而就詮釋表現而言，波雷倒能走出自己的道路。

納里歐和賽門為佳。他選用長大版裝飾奏、慢速柔和的詮釋基調與演奏全曲不刪減的態度，更是明確向「范‧克萊本典型」靠攏，第二樂章浪漫而熱情的旋律開展也相當出色。然而，除了完整以外，安涅瓦斯未能在結構與句法上有突出的設計，音色變化也單調，唯一的創意或許僅是他演奏的第一樂章第一主題竟強調左手低音。筆者肯定安涅瓦斯力求突破的用心，特別錄音時西方並不如蘇聯效法「范‧克萊本典型」，更顯其演奏的特殊，但其詮釋與技巧仍未見突破，並不具有明確的詮釋邏輯。

　　另一反應「典型」之間轉變過程者，則是波雷的兩版演奏。波雷於1969年的現場錄音，無論是所採用的短捷版裝飾奏與刪減，都明確反映出「拉赫曼尼諾夫典型」和「霍洛維茲典型」的影響（Palexa）。然而就詮釋表現而言，波雷倒能走出自己的路。他的第一樂章第一主題的狂奔速度雖然依循兩大典型，發展部之強勁爆發力也直追霍洛維茲，但他畢竟懂得發揮其技巧優勢。波雷的第二主題格外注重旋律的歌唱美感，細膩地處理圓滑奏而表現其透明清澄的音色。第二樂章也表現出細膩的聲部控制，音樂追求動態的誇張對比，表現厚重的浪漫。然而，也就是這樣的浪漫，使得波雷沉溺於各小段落間，既無法塑造恢宏的長句，也無法就短捷句法組合成環環相扣的聯繫，導致第二樂章顯得零散雜亂。不過值得特別注意者，在於第二樂章第27編號後第7至12小節（4'45"-5'03"），波雷罕聞地採用另版（ossia）而形成特殊的效果，而結尾刪減後的管絃樂段也極為順暢地接過鋼琴的氣勢，成為具有詮

釋意義的刪減。第三樂章波雷更展現出驚人的技巧,無論是速度或音量都是頂尖,也是一代名家不凡身手的證明。

　　擁有如此驚人技巧卻懷才不遇,波雷直到晚年突然「成名」後,才於1982年留下本曲的錄音版本(Decca)。除了短捷版的裝飾奏仍保留刪減外,波雷如范‧克萊本般完整地演奏全曲,演奏風格也完全趨向「范‧克萊本典型」。除了第一樂章第一主題的輕快演奏仍然反映其原本的美學概念外,此版無論是速度或是句法,都幾乎是范‧克萊本卡內基演奏的翻版。然而,波雷並非模仿范‧克萊本,而是其本身偏向傳統浪漫式的音樂風格,本就和范‧克萊本契合,經過多年思考後更在此曲表現出獨特的浪漫。他的音色更為純粹光潔,歌唱句法更為出色,段落速度也更調和。第二樂章在他指下完全融整為一,旋律揮灑收放自如。而波雷在每段管絃樂間奏皆刻意搶拍的手法,更讓音樂表現顯得熱情激昂。第三樂章第一主題雖已無法維持快速輕巧,第二主題也無法表現樂句張力,但觸鍵仍然扎實,整體結構也掌握良好。在第52至59編號之間(5'49"-9'59"),波雷更完全沉「醉」於音樂之中,詮釋之動人更勝范‧克萊本。即使技巧衰退,他仍然堅持詮釋,結尾一段仍有傑出的速度與力道表現。全曲不僅將「范‧克萊本典型」作淋漓盡致的發揮,音樂完整而有個性,音色與圓滑奏更是頂尖,是波雷最傑出的演奏之一。

　　(3)突破「典型」的嘗試:懷森伯格的演奏

　　除了「典型」轉移,在三大「典型」齊聚一堂的美國,自也激發鋼琴家提出超越「典型」的

懷森伯格的「拉三」大量運用不同音色塑造效果,以浮腫的旋律線延展旋律,不斷地製造旋律間的內在衝突,使其音樂刺激而新鮮,也走出自己的詮釋。

詮釋。懷森伯格（Alexis Weissenberg, 1929-）於1967年的錄音，就是這樣的演奏（BMG）。然而，他拋開「典型」的方式並非回到樂譜，而是「反求諸己」。經歷十年的苦修，懷森伯格在1966年重返樂壇，獲得極大好評。1967年更得到卡拉揚賞識，得以與柏林愛樂一同巡迴美國，出盡鋒頭。懷森伯格自是乘勝追擊，同年錄下本曲以奠定他的名聲與地位。然而，自第一樂章第一主題開始，他就以破壞平均與詭異的結尾，昭告世人他要彈出「懷森伯格式」的拉赫曼尼諾夫。一方面，他大量運用不同音色塑造效果，即使是過門樂段也都設計出不同處理。另一方面，他則以浮腫的旋律線延展旋律，不斷地製造旋律間的內在衝突，伴隨一連串速度變化（段落）與彈性速度（樂句）、不知何故的強音和斷奏與截然分明的速度轉折。在他全盛時期的卓越技巧下，音樂顯得刺激而新鮮，也確實迥異於三大典型而走出自己的路。

　　然而，這樣的演奏究竟有何意義？每段設計雖然都有引人注目的「效果」，但若以全曲形式而言，則效果與效果之間缺乏邏輯性。突強突弱毫無章法可言，與前後分離的暴力裝飾奏更是莫名其妙。尤有甚者，懷森伯格的效果設計是以段落為考量，但他的段落切割既非旋律亦非主題，而端視他所欲表現的效果而定。其結果往往破壞旋律線的進行，連帶也讓全曲支離破碎，樂曲進行遲滯。

　　平心而論，懷森伯格的效果單獨看來仍有可取之處，如第一樂章發展部對第一主題設計出的強弱互答效果較歐伯林更為成功。第二樂章鋼琴

懷森伯格第二版「拉三」在音量對比上更為誇張，第三樂章甚至將段落微分至前所未見之境。伯恩斯坦稱職地為其提供最配合他速度的協奏，也隨著鋼琴家一同沉溺。

進入的錯亂美，在他偏執的演奏下也別有一番獨特之美。而就技巧而論，懷森伯格也有傑出的表現。只是以他的天分，在本曲詮釋上竟只停留在譁眾取寵的層次，實令人嘆息。

然而就事實而論，懷森伯格此一浮誇的錄音竟然得到不少好評，也成為其重要代表作之一。12年後與伯恩斯坦合作的二次錄音中（EMI），他仍未放棄昔日突兀的設計，甚至在音量對比上更為誇張，對比更莫名其妙，第三樂章甚至將段落微分至前所未見的地步（也使得該樂章拖至近16分鐘）！只是懷森伯格的技巧已經不如當年完美，裝飾奏（11'42"）還能彈得虎虎生風，音色變化甚至更為進步，但第三樂章卻出現老化的歲月痕跡。伯恩斯坦稱職地為懷森伯格提供最配合他速度的協奏，卻無法如之前普瑞特爾指揮芝加哥交響的協奏能稍微矯正其過分的偏執，反而隨著懷森伯格一同沉溺（第二樂章管絃樂導奏竟能長至3分8秒！）這樣「自由心證」的詮釋，筆者也無話可說。

⑷趨向「范·克萊本典型」

一如波雷錄音室版本的轉變，美國鋼琴家在八○年代後也開始擁抱「范·克萊本典型」，第一樂章演奏速度趨緩且選擇長大版裝飾奏，如利維力（David Lively, 1953-）、布朗夫曼（Yefim Bronfman, 1958-）和巴托（Tzimon Barto, 1963-）都是如此演奏。利維力在乾淨的音響下呈現相當直接的演奏（Discover）。他的樂句表現「直線型」，旋律以設定的音量準則表現，缺乏歌唱性。和如此樂句配合的，則是截然兩分的段落區隔，全曲被切割為十餘小段，段落內音量和情感

布朗夫曼的旋律抒情而不帶濃烈的情感，和其如陶瓷般純淨的音質頗為相稱。沙羅年指揮愛樂管絃樂團在音響和音色上也呈現相似的美學，整體演奏相當協調，第三樂章結尾更在良好默契下塑造出白熱化的升騰，是全曲最令人驚艷之處。

非裔美人巴托的第一樂章以衝擊性的強奏詮釋發展部，運用大量彈性速度表現長大版裝飾奏，展現其獨特的創意。

表現皆趨同。能彈出如此演奏，自然需要扎實強勁的手指訓練，而利維力也毫不保留地展露暴力的敲擊奏法，第二樂章的浪漫也因此消磨殆盡，但利維力的第三樂章也未有儡人超技。或許利維力錯把拉赫曼尼諾夫當成巴爾托克，即便如此，演奏巴爾托克仍需要生動的音樂性。

布朗夫曼的演奏則中規中矩，旋律抒情而不帶濃烈的情感，和其如陶瓷般純淨的音質頗為相稱（Sony）。雖然沒有細膩的內聲部，幾處艱難的圓滑奏也改以斷奏表現（第三樂章居多），他仍能維持音響的清晰，技巧表現堪稱嚴謹。沙羅年（Esa-Pekka Salonen）指揮愛樂管絃樂團在音響和音色上也呈現相似的美學，整體演奏相當協調，第三樂章結尾更在良好默契下塑造出白熱化的升騰，是全曲最令人驚艷之處。然而，布朗夫曼全曲皆以同一風格表現；即使在長大版裝飾奏與第二、三樂章表現出激動的熱情，但他並沒有提出明確的詮釋邏輯而僅是情感的波動，樂句也時有失焦之弊。雖然旋律和技巧都表現良好，情感表現合宜，但筆者期待更多。

非裔美人巴托則沿襲懷森伯格，在26歲同時錄製本曲和巴爾托克第二號鋼琴協奏曲此兩大艱深鉅作，以證明自己的演奏實力（EMI）。巴托的錄音向以創意見長，第一樂章以截然不同的速度和音量設定兩主題僅是普通的詮釋，但以衝擊性的強奏詮釋發展部，運用大量彈性速度表現長大版裝飾奏的手法，就令人耳目一新。特別是後者在速度的對比中亦融合了音色與音響的設計，效果更格外傑出。然而他於第二樂章刻意慢奏的圓舞曲（8'57"），音樂效果和情感表現都難

以說服筆者。轉入第三樂章以弱奏表現的獨奏過門，鬼鬼祟祟的滑稽感也僅止於諧趣而已。第三樂章充滿瑣碎的細節設計，段落間也有強烈的彈性速度對比，但在艾森巴赫（Christoph Eschenbach）的配合下倒能言之成理，巴托刻意注重左手的奏法顯得獨具巧思（8'02"），陡然轉慢的終尾更舖展出一派壯麗輝煌（12'59"）雖然巴托的技巧並未表現出開創性的成就，音色變化也不豐富，但少許詮釋創意仍值得肯定。

3. 歐陸與美洲（美國以外）鋼琴家對「典型」的反應

在歐洲大陸學習的鋼琴家，基本上仍然延續「拉赫曼尼諾夫典型」和「霍洛維茲典型」，在速度和句法上偏向快速銳利，裝飾奏也多演奏短捷版。園田高宏（Takahiro Sonoda, 1928-）的演奏就是一例（Evica）。園田高宏是日本早期留德的代表鋼琴家。1954年卡拉揚首次訪日時賞識其才華，推薦至柏林高等音樂院深造。他於1966年擔任京都市立藝術大學鋼琴教授，隔年錄下本曲。園田高宏擁有透明的音質，但技巧並不特別出色，對於本曲許多艱深段落也無法顧及觸鍵的扎實度。就音樂而言，他也未表現出生動的旋律和歌唱性，音量對比與樂句表現都顯得平板。第二樂章雖然用心於聲部的塑造，但效果有限，倒是快速圓舞曲和第三樂章在速度上堪稱優秀，顯示除了塊狀和絃，園田高宏仍能掌握相當快速技巧，衡量其年代和所受的教育，成就更屬不易。值得注意的是園田高宏雖然未刪減短捷版裝飾奏，卻刪減第三樂章（5'05"），反映出「典型」的制約。

西班牙鋼琴女皇拉蘿佳以纖纖小手力戰「拉三」，風格甚至傾向「霍洛維茲典型」，是極為奇特的演奏。

以12歲稚齡在樂團前完整演奏「拉三」的希臘神童蘇古洛斯，其13歲時演奏的錄音確實具有驚人的技巧天分。全曲皆快的演奏明確傾向「霍洛維茲典型」，也留下本曲至為難得的紀錄。

在風格上受「典型」制約最深者，堪稱拉蘿佳（Alicia de Larrocha, 1923-）於1975年的錄音（Decca）。就技巧而言，她的琴音凝聚扎實，音色層次變化多。其第一樂章第二主題和第二樂章也能為各個聲部賦予不同音色，音量的爆發力也毫不遜色。不但指力均衡，第二樂章快速圓舞曲一段的靈活騰移與平均也均極為傑出。然而，拉蘿佳在此曲所展現的最佳技巧也僅止於此，其纖纖小手面對此曲仍有相當困難；第一樂章發展部，拉蘿佳就僅能強調高音部，她的強勁指力面對繁複樂段時也往往干擾旋律的歌唱性。有氣無力的裝飾奏、每每重新以弱奏開始旋律的第二樂章，以及快不起來的第三樂章，在在顯示她的努力仍然有其現實上的限制。然而，即使限制甚大，拉蘿佳在風格上仍傾向「霍洛維茲典型」，也讓其音樂表現更為艱辛。

伊比利半島另一大老，葡萄牙鋼琴家柯斯達（Sequeira Costa, 1931-）在60歲錄製的演奏則洋溢透明清澄的音質，在第二樂章尤能表現音色光澤之美（Carlton）。但柯斯達的手指持續力已經衰退，演奏長句繁複音符段落時無法維持旋律的歌唱性與圓滑奏，跳躍音程的音色也無法修飾。不僅短捷版裝飾奏在清晰度和音量表現上受限，對其他多聲部的強弱控制也未盡理想。第二樂章犧牲清晰度以求旋律與情感的完善表現，已是柯斯達技巧的極限，第三樂章則是太過辛苦的奮鬥。柯斯達所塑造音色美感仍然優秀，但那只是技巧的一部分。

和兩位前輩相對，當年以12歲稚齡在樂團前完整演奏「拉三」的希臘神童蘇古洛斯

柯拉德的「拉三」雖然細節修飾不足，但其技巧表現仍屬傑出，演奏更是凌厲。在第一樂章第二主題的各段，他完全不以俄式傳統或一般見解演奏，另求快慢編排而彈出新意，發展部的高潮塑造也頗具心得。

柯西斯的「拉三」兼顧清晰和音色，彈出快到極點的演奏。他在13分54秒內就彈畢完全不刪節的第一樂章，全曲僅花37分14秒，是筆者所知完整版本中最快的演奏。

（Dimitris Sgouros, 1967-），13歲時演奏的錄音確實具有驚人的技巧天分（EMI）。雖然技巧面諸多不足，但若相較於紀辛14歲時的普羅柯菲夫《第三號鋼琴協奏曲》錄音，蘇古洛斯的技巧顯然更為可觀，特別是快速的第三樂章。或許對「兒童」而言，長大版裝飾奏的悲劇精神顯然不宜，因此只能選彈短捷版。然而蘇古洛斯全曲皆快的演奏卻明確傾向「霍洛維茲典型」，也留下本曲至為難得的紀錄。

歐陸鋼琴家中風格以「霍洛維茲典型」為準，真正在技巧有傑出表現者，則是柯拉德（Jean-Philippe Collard, 1948-）和柯西斯（Zoltan Kocsis, 1952-）的演奏。柯拉德師承法國名技派鋼琴家桑槓（Pierre Sancan, 1916-），於1970年在季弗拉大賽奪冠後，即以高超的技巧開拓寬廣的曲目。他於1977年錄製拉赫曼尼諾夫鋼琴協奏曲全集時尚不滿30歲，可見其旺盛的企圖心（EMI）。在本曲中，雖然細節修飾不足，強奏也顯得生硬，但其技巧表現仍屬傑出，也有相當凌厲的速度。然而此版最迷人之處，還是柯拉德獨特的音樂句法。第一樂章第二主題的各段，他完全不以俄式傳統或一般見解演奏，另求快慢編排而彈出新意，發展部的高潮塑造也頗具心得。第二樂章柯拉德一樣熱情地投入，但其較為古典工整的句法和本身的抒情性格，仍使音樂顯得清新且特別。第三樂章柯拉德則全力表現年輕人的銳利剽悍，快板更是氣勢凌人。整體而論，柯拉德幾乎不曾塑造拉赫曼尼諾夫式的長樂句，而以短小分句取代，但在緊湊的演奏下又別具特色，速度上趨向「霍洛維茲典型」。倒是普拉頌和吐魯

西班牙鋼琴家歐若茲柯於1973年的錄音，試圖融合「霍洛維茲典型」與「范‧克萊本典型」。其前兩樂章幾乎完全以「范‧克萊本典型」為模範，但在第三樂章又再度回到「霍洛維茲典型」。

斯首府樂團表現不佳，時而拖累柯拉德的演奏，是較大的缺失。

　　更為凌厲炫技的演奏，則出自柯西斯的瘋狂版本（Philips）。某種程度上，柯西斯的「拉三」是懷爾德的翻版，兩人都能兼顧清晰和音色，彈出快到極點的演奏。但事實上，筆者認為柯西斯所達到的「成就」甚至遠超過懷爾德：⑴柯西斯版為完全未刪減的全曲演奏；⑵柯西斯在技巧完成度上較懷爾德更全面，音色變化與技巧變化性更豐富，第二樂章的快速圓舞曲技巧也遠勝懷爾德；⑶在句法和音樂表現上，柯西斯表現的結構性更為嚴謹，第二樂章雖然快，樂句與情感的表現仍相當完整；⑷柯西斯甚至較懷爾德更快——完全不刪節的第一樂章柯西斯13分54秒就彈完，第三樂章也只用了13分26秒！全曲僅花37分14秒，是筆者所知完整版本中最快的演奏。

　　雖然柯西斯的段落設計仍有一貫的邏輯性，但快速到讓人坐立難安的第一樂章第一主題與過分「跳躍式」的第三樂章第一主題，仍讓筆者無法理解。不過也正因柯西斯的瘋狂快速，當他放慢速度細心醞釀第三樂章中段的情韻時（4'48"-7'28"），成果格外感人，成為逆向操作下的靈光乍現。

　　然而，相較於美國鋼琴家的表現，歐陸鋼琴家在七〇年代的演奏仍反映出較強的個人風格與見解，當然也有走出「霍洛維茲典型」而趨向「范‧克萊本典型」的詮釋。西班牙鋼琴家歐若茲柯（Rafael Orozco, 1946-1996）於1973年的錄音，則試圖融合「霍洛維茲典型」與「范‧克萊本典型」（Philips）。他的第一樂章在慢速間穩定

開展樂句，也選用長大版裝飾奏，本質上是浪漫的演奏方式，雖然其樂句受到剛硬觸鍵影響，旋律行進轉折並不流暢。第二樂章歐若茲柯則設計出全曲最佳的音色表現，樂句在調度合宜的彈性速度運用下，也能有環環相扣的推進句法，並以音量塑造出寬廣的幅度。快速圓舞曲一段雖無特別出色的技巧，但重音設計則表現出他的創意。就前兩樂章而言，歐若茲柯幾乎完全以「范・克萊本典型」為模範，但在第三樂章，無論是炫技為尚的手法或是刪節，他又再度回到「霍洛維茲典型」。雖然其第三樂章仍能呼應第一樂章的浪漫性格，但炫技的意味遠大於詮釋表現，也使得三樂章輕重失衡。

另一介於兩典型之間的，則是匈牙利鋼琴家瓦沙利（Tamas Vasary, 1933-）的演奏（DG）。他的「拉三」詮釋相當「輕鬆自在」。其第一樂章第一、二主題都是綿延歌唱的句法，也未刻意營造內在的張力，而是以單一情感順著音樂行進而不斷表述。由於瓦沙利並未在結構面上作特殊安排，這樣的演奏自然失去詮釋的重心，瓦沙利的意志則依附在旋律之下，僅在小樂句的處理上方能見其個性。第二樂章在如此詮釋下化為柔情浪漫與自我陶醉，旋律也僅剩單純的歌唱性意義。所幸瓦沙利並不放棄展示技巧的機會，第三樂章還能有生動的表情與奮鬥的氣勢，回歸到「霍洛維茲典型」而終為該版注入熱情與活力，結尾令人興奮的爆發力也證明其扎實技巧。不過瓦沙利並未展現他最高的技巧水準，多處爆裂的音色、不甚清晰的分部，以及第二樂章快速圓舞曲，都是可惜的敗筆。

加拿大鋼琴家拉龐特在1978年柴可夫斯基大賽奪得亞軍的決賽現場錄音，也是精湛銳利的精彩演奏。他以「霍洛維茲典型」為榜樣，音樂表現直接簡潔且熱情洋溢，在快速下仍能保持高度精準。

巴西女鋼琴家歐蒂絲的演奏擁有快速流暢的句法，在最強奏仍保持音質的透明。她的「拉三」未就結構面作邏輯性的對比呼應，而是運指由心，是相當自由寫意的演奏。

　　就美洲鋼琴家的表現而言，在北美洲方面，加拿大鋼琴家拉龐特（Andre Laplante）在1978年柴可夫斯基大賽奪得亞軍的決賽現場錄音，雖不及冠軍加伏里洛夫具有傳奇性，卻也是精湛銳利的精彩演奏（Analekta）。拉龐特的演奏以「霍洛維茲典型」為榜樣，音樂表現直接簡潔且熱情洋溢。他的手指控制卓越，在快速下仍能保持高度精準，實為難得的成就。第一樂章雖演奏短捷版裝飾奏，但源源不絕的衝勁卻是熱血沸騰。第二樂章延續第一樂章的情感，但熱情中更有不同的情感層次，激動但真誠地呈現豐富的音樂內涵。第三樂章自是一場技巧的展示，但他仍維持音樂的平衡，段落變化間的情感表現也和第二樂章一樣動人。音色表現雖略顯單調，但勻稱的樂句張力已足夠表現細節變化。美中不足的，是拉龐特全曲穩健的表現竟在結尾出現搶拍（13'47"），即使指揮拉扎瑞夫（Alexander Lazarev）極力挽救，仍失之混亂。不過以比賽的激動興奮而言，這僅是不足道的小瑕疵，拉龐特仍然創造了歷史。

　　和拉龐特的演奏類似，演奏風格同受美國與歐陸系統影響的南美學派，仍以「霍洛維茲典型」為準，幾位代表性鋼琴名家也幾乎都以炫技見長。巴西女鋼琴家歐蒂絲（Cristina Ortiz, 1950-）的演奏即擁有快速流暢的句法（Collins）。第一樂章發展部與裝飾奏的爆發力道，第二樂章永不止息的巨大音量以及第三樂章的過人快速，都是她傑出的技巧表現。特別是歐蒂絲能在最強奏仍保持音質的透明，最屬難得。不過，她的樂句張力並不平均，旋律線缺乏細膩的修飾。音色雖

古提瑞茲訴諸熱烈狂放的炫技,盡情表現速度的快感。他的力道強勁但音色透明,音粒也清晰分明。其詮釋直接而不多作修飾,以齊一的整體觀演奏本曲複雜的段落。

羅德利古茲的透明音質泛著黃金般的光彩,以淋漓盡致的揮灑求得暢快無比的炫技表演。第三樂章他的狂速連綿團銅管的雙吐都應接不暇,再現部至尾奏更快到霍洛維茲早年的水準,簡直令人難以置信。

佳,但踏瓣的運用卻不夠謹慎。第一樂章發展部三聲部雖有區別,但中間聲部並不清楚。第三樂章更隨性的踏瓣而損及技巧完成度。事實上,歐蒂絲大而化之的技巧也反映了她的詮釋。第一樂章前後兩段第二主題,其彈性速度和樂句音量都顯得隨性,第二樂章更宛如一首幻想即興曲,缺乏層次的設計而僅有源源不絕的熱情。就詮釋態度而言,歐蒂絲並未就結構面作邏輯性的對比呼應,而是運指由心,就每一段落彈出自己的處理,是相當自由寫意的演奏。

來自古巴的古提瑞茲(Horacio Gutierrez, 1948-)和羅德利古茲(Santiago Rodriguez),在本曲則皆訴諸熱烈狂放的炫技,盡情表現速度的快感。古提瑞茲的力道強勁但音色透明,音粒也清晰分明(Telarc)。他的詮釋直接而不多作修飾,以齊一的整體觀演奏本曲複雜的段落。第一樂章第二主題各小段在他指下完全融合為一,發展部至短捷版裝飾奏也完全一脈相承,表現持續的張力與爆發力。馬捷爾的指揮向來節奏明快,和古提瑞茲搭配之下,更使第一樂章充滿鮮活的生命力與銳利的節奏感,在快速下盡展華麗的音符。然而,同樣的表現在第二樂章就顯得缺乏重心,樂句的呼吸起伏也顯得急促(雖然速度並非特別快),內聲部也沒有細膩的處理,僅以馬捷爾在結尾延長的銅管堪稱獨到的心得(11'24")。或許古提瑞茲此版真正成功處還是他賴以成名的技巧;第二樂章的快速圓舞曲和第三樂章都有罕聞的快速,後者旋律更如脫韁野馬般奔馳,13分20秒就飆完整個樂章,讓人瞠目結舌。

　　羅德利古茲的透明音質也泛著黃金般的光彩，力道和速度表現都和古提瑞茲在伯仲之間。羅德列古茲共錄下兩次錄音（Elan）；他於1989年的錄音即展現出爲凌厲的技巧和過人的快速，第一樂章以15分38秒結束。然而，雖然速度快且技巧高超，他的樂句連結仍不夠流暢自然，音樂表現也不夠深刻，第二樂章更顯得浮面。五年後的現場演奏則一改前者的缺失，徹底放棄音樂內涵的探索，而以淋漓盡致的揮灑求得暢快無比的炫技表演。羅德利古茲在快速中仍保有極高的準確度，音樂表現更加興奮熱情。他的段落銜接雖未若古提瑞茲嚴密緊湊，但其華麗快速的炫目卻是罕見。第一樂章發展部從頭就開始加速，短捷版裝飾奏更是全意求快，兼以自添左手低音八度強化音響（10'58"），果然塑造出天崩地裂式的爆炸性效果。但一如古提瑞茲的盲點，羅德利古茲的第二樂章也顯得紛亂喧鬧，暴力的強奏雖然極具震懾效果，旋律卻缺乏格調。第三樂章他的狂速連樂團銅管的雙吐都應接不暇，再現部至尾奏更快到霍洛維茲早年的水準，簡直令人難以置信。所幸中段他仍放慢速度琢磨情感表現，也讓段落呈現調和之美。

普拉茲的演奏音色透明，句法更有不同於俄式的特別表現。

　　同樣來自古巴的普拉茲（Jorge Luis Prats, 1956-）雖然不能在快速上與前二位比美，但其透明光輝的音色仍頗具水準。普拉茲此版特別之處（ASV），在於其以源源不絕的熱情演奏此曲，但句法卻和俄式旋律完全不同。第一樂章發展部和裝飾奏，在指揮推波助瀾下，自有驚人的爆發力。第二樂章氣勢不凡的樂句延展也甚爲突出。但最爲特別的，還是其第三樂章。雖然是錄

阿格麗希驚人的「拉三」,在句法與速度調度上相當遵循「拉赫曼尼諾夫典型」,整個樂章在段落聯繫上也和拉赫曼尼諾夫相似。她也能在部分樂段彈出足以和霍洛維茲抗衡的快速。第三樂章第一主題快到幾乎無法辨識樂譜上的音符,足稱演奏奇觀。

音室作品,此版第三樂章卻錯音不斷,但普拉茲似乎毫不在意,硬是彈出截然不同但也言之成理的樂句處理。就學派特性而言,普拉茲的演奏反而更能表現出南美熱情與俄式浪漫的對話,也是有趣的詮釋。

和羅德利古茲一樣在特定樂段彈出驚人快速,但詮釋更保留個人性格者,則是阿格麗希(Martha Argerich, 1941-)的演奏(Philips)。阿格麗希曾表示自己心中的鋼琴家偶像就是拉赫曼尼諾夫和霍洛維茲,這版驚人的「拉三」則是阿格麗希向偶像致敬的演奏。就詮釋方面,雖然第一樂章第一主題未若拉赫曼尼諾夫快速,但阿格麗希在句法與速度調度上卻相當遵循「拉赫曼尼諾夫典型」,整個樂章(特別是裝飾奏)在段落聯繫上也和拉赫曼尼諾夫相似。然而,就技巧的凌厲性而言,阿格麗希卻能在部分樂段彈出足以和霍洛維茲抗衡的快速。裝飾奏厚重的和絃,在她指下竟是罕聞地乾淨俐落(1'18")。第三樂章第一主題阿格麗希更彈出筆者所聞最快的演奏(0'02"),快到幾乎無法辨識樂譜上的音符,足稱演奏奇觀。

然而,演奏奇觀下卻也顯示阿格麗希技巧的破綻。無論是這快到離譜的第三樂章第一主題,或是第二樂章快速圓舞曲的同音連奏(8'10"),阿格麗希瘋狂速度的演奏都未能達到應有的清晰。就風格而言,阿格麗希的音樂表現仍屬自然流暢,但她輕鬆自信下的熱情卻未能切合拉赫曼尼諾夫的句法。第二樂章雖然努力表現內聲部,但卻未能就結構與樂句作細膩的分析,仍以零散的旋律演奏俄式的悠長句法。段落各自為政,情

感表現卻始終相同，詮釋成果自不理想。如果說阿格麗希在本曲詮釋上有何貢獻，也僅在於她的獨到音樂性確實爲「拉三」帶來難得的清新，但這樣的清新也止於即興式的揮灑。對於一位曾在柴可夫斯基第一號鋼琴協奏曲創下獨到詮釋心得的鋼琴奇才而言，如此演奏雖然也有其新奇刺激之處，但筆者仍覺得些許遺憾。

4.典型融合的新時代

　　一如俄國鋼琴學派在蘇聯解體後，「拉三」詮釋不再獨尊「范‧克萊本典型」，西方世界自八〇年代起已逐漸自典型中解放，九〇年代更進入典型混雜的世界，地域與學派不再具有對詮釋典型的主導影響力。除了俄國鋼琴學派仍有清晰的脈絡外，我們已進入一個學派混合的新時代。從八〇年代中已降，我們看到各式各樣的「拉三」，也爲此曲呈現出各多元的面貌。

　　在英國鋼琴家方面，和凱爾涅夫（Vladimir Krainev, 1944-）共享第四屆柴可夫斯基大賽冠軍的里爾（John Lill），18歲就在鮑爾特爵士指揮下以本曲驚艷英國樂壇。然而他於1993年的錄音，卻是好壞參半（Ninbus）。第一樂章呈示部里爾以緩慢速度開頭，隨後逐步轉快，其強弱控制卻令人意外地表現不佳，導致樂句失去重心。第二主題雖能維持音響與音粒的清晰，但旋律卻缺乏歌唱性，讓人難以相信這是他的成名作。遲至發展部和長大版裝飾奏，里爾才以扎實且強勁的力道表現驚人的音量爆發力，展現出優秀的技巧、熱情澎湃的音樂和顯著的個人觀點。第二樂章里爾演奏得沉穩恢弘，威儀堂堂的浪漫情感表現卓越，但內聲部和音色卻又不甚傑出。第三樂

里爾18歲就以「拉三」驚艷英國樂壇。若以傑出面論之，他在本曲表現出練達心得和個人創見，也能展現快速強勁的演奏，成就亦是不俗。

謝利的速度處理相當合宜，在偏快速度下表現端正的結構和理性的樂句。他注重音粒的乾淨，多用手指本身的力道控制斷奏，用心地以綿密的連結，表現具說服力的演奏。

章技巧面並不特別，但進入尾奏的直線加速又讓人聽得血脈賁張（11'52"）。若以傑出面論之，里爾本曲表現出練達心得和個人創見，也能展現快速強勁的演奏，成就亦是不俗。

謝利（Howard Shelley）這位首位錄完拉赫曼尼諾夫鋼琴獨奏作品全集的英國鋼琴家，對於本曲則相當戒慎小心（Chandos）。他的速度處理相當合宜，在偏快速度下表現端正的結構和理性的樂句。謝利的音色明亮，技巧則注重音粒的乾淨，多用手指本身的力道控制斷奏。如此奏法自難以表現恢弘的圓滑奏，但他卻能用心地以綿密的連結，表現具說服力的演奏。其工整規矩的第一樂章既無法在歌唱句上占優勢，那便更加強調快速音群的乾淨，所選擇的短捷版裝飾奏在強勁的指力下更顯銳利，表現出該樂章最生動的音樂表情。第二樂章即使沒有悠長句法，但卻有緊湊凝聚的旋律銜接和濃烈的情感表現，良好的踏瓣運用塑造出適當的音響效果。第三樂章對節奏感的掌握尤其突出，穩定地於再現部作精密加速，推向白熱化的結尾。全曲環環相扣而銜接縝密，確實是極富心得的演奏。

法國女鋼琴家歐瑟（Cecile Ousset, 1936-）、柯麗達（France Clidat, 1938-）和賈彤（Lydia Jardon），她們的演奏皆受制於技巧而無法完整表現詮釋。歐瑟的樂句力道平均，音色琢磨佳，聲部區分也相當用心，但她僅能將旋律作平整的延展，並非演奏出真正的拉赫曼尼諾夫長句（EMI）。歐瑟對小細節的演奏相當用心，但音色與層次並沒有豐富的變化，精心修飾的樂句反而顯得瑣碎。第一樂章發展部雖能開展出三聲部，

RACHMANINOV
PIANO CONCERTO NO. 3
PIANO SONATA NO. 2 (original version/version originale/Urtextausg.)
CÉCILE OUSSET
THE PHILHARMONIA/GÜNTHER HERBIG

歐瑟帶有法式透明音色的演奏。

柯麗達具有厚實音色的演奏。

但卻無力營造高潮，動態表現有限。發展部後夢遊式的句法和笨重的裝飾奏，皆顯得她對此曲仍缺乏完整的掌控。同樣的局限也反映在第二樂章的聲部控制和音量層次，以及第三樂章的快速音群和力道要求。

歐瑟以純法式的音色演奏拉赫曼尼諾夫，在穿透力上自然吃虧。柯麗達厚實的音色則使她避開這種障礙（Forlane）。雖然速度相像，柯麗達的詮釋其實和歐瑟相反。前者將樂句連結但音量對比有限，柯麗達則以不同主題來設定速度，意求段落的對比。第一樂章第一主題速度慢、性格孱弱且平舖直敘，第二主題卻樂思興奮而不斷加速，但轉到以第一主題為主的發展部又再度歸於緩慢。第二樂章則在轉折處作突如其來的強奏，層層營造巨大的音量對比——就此點而言，柯麗達的第一樂章裝飾奏和第二樂章都已達到切合俄式句法的演奏。但是其第三樂章聲部控制與樂句細節都差強人意，技巧也不突出。至於賈形的演奏，完全缺乏演奏此曲應有的技巧水準（ILD）。觸鍵不扎實以外，音色空虛乾瘦的程度已達筆者容忍的極限，音樂也浮誇而空洞。除了第三樂章結尾的快速外，音樂和技巧皆毫無可取之處。

在北美洲方面，加拿大的鋼琴家歐佐林斯（Arthur Ozolins）、美國的韋恩斯（Frank Wiens）、永松炯（Jon Nakamatsu）都再度選擇短捷版演奏，卻脫離典型的羈絆。歐佐林斯循規蹈矩地推展全曲，沒有明確的音樂個性（CBC）。第一樂章雖演奏短捷版，但與其所塑造的徐緩性格並不搭配。歐佐林斯對歌唱旋律也表

永松炯的音樂沉穩，結構掌握端正而對比確實，段落銜接也能提出自己的設計。第二樂章雖然不採悠長句法的浪漫鋪展，但分割式的小段設計卻也表現出錯綜迷離的狂想，可謂深思熟慮之作。

龐提完全不把結構作為詮釋考量，其種種處理手法都在挑戰常規，甚至組合兩版裝飾奏而提出「融合版」，徹底推翻結構。

現拘謹，第一樂章第二主題轉折並不順暢，第二樂章也未能表現出恢宏的長句，未能盡抒情之感。然而，歐佐林斯仍能掌握樂章性格，技巧表現扎實穩健，快速樂段乾淨清晰，更能維持銀亮的音色，仍屬用心演奏的版本。韋恩斯則更是中規中矩，音樂表現內斂而溫和。雖然他也用心於技巧表現，但其程度僅是一般，一段短捷版裝飾奏即忠實呈現出其技巧的所有能力，第二樂章更顯得迷惘於眾多聲部之中，僅能抒情地演奏全曲。

日裔美籍的永松炯以1981年後首位美國人在范‧克萊本大賽奪冠之姿（1997），成為美國鋼琴界的新星。他於大賽的決賽曲目正是本曲，經過三年磨練後的錄音，也展現其最傑出的音色與技巧（Harmonia mundi）。永松炯的音樂沉穩，結構掌握端正而對比確實，段落銜接也能提出自己的設計。第二樂章雖然不採悠長句法的浪漫鋪展，但分割式的小段設計卻也表現出錯綜迷離的狂想，可謂深思熟慮之作。然而，永松炯的技巧並不能忠實表達其音樂內涵。雖然能達到清晰和快速，卻不能有效控制強弱，內聲部和主旋律的區隔在音量和音色上都不明確。由於音色變化不多，層次塑造自打折扣；由於強弱控制不佳，除了第三樂章第一主題因此呈現「機械化」的異樣美感外，全曲旋律大多趨於僵化生硬。本曲要求的並非只是「舉重」，而是「舉重若輕」，永松炯尚在前者徘徊。

總而言之，韋恩斯和永松炯之所以能脫離典型，乃在於他們都因不同程度的技巧問題而無法表現詮釋。另一方面，美國鋼琴家中也有如龐提

（Michael Ponti, 1937-）和郎朗（Lang Lang, 1982-）之流以作怪為尚。炫技為主的龐提，在本曲並沒有真正超技的表現，引人注目的反倒是其隨興的詮釋。他在第一樂章雖然沒有太誇張的表現，但興之所至的強奏仍形成邏輯與結構外的狂想。但他本人仍完全不把結構作為詮釋考量，其種種處理手法都在挑戰常規，第二、三樂章也充滿重擊、斷奏和奇特分句。最為誇張的還是裝飾奏，龐提顯然不能滿足兩版中的任何一版，卻又同時喜愛兩者，因此他乾脆全部演奏！龐提先演奏短捷版，在兩版合一處（11'08"）再從長大版開頭演奏，等於演奏了拉赫曼尼諾夫所譜寫的所有裝飾奏。這是繼瓦茲之後另一種「融合版」的裝飾奏演奏，自也徹底推翻結構。這是一個技巧表現激烈而盡興的演奏，也因其誇張和不守成規而呈現許多「趣味性」，但和詮釋見解卻屬兩回事。

就鋼琴技巧而言，郎朗在速度與精準度都堪稱傑出，在扎實與清晰上也取得同輩間較突出的成就，音量也相當出色（Telarc）。但在技巧的全面性與音色表現上，郎朗卻僅是一般。第二樂章快速圓舞曲彈得讓人錯愕，音色的變化與層次也相當單薄。或許是為了錄音而追求「安全至上」——所有八度與跳躍段落，他都彈得如履薄冰，甚至不惜切斷旋律以求準確（如第二樂章接第三樂章過門段）。但真正的敗筆，都在其企圖表現不同彈法的樂段，如時而如手指練習曲般呆板，時而浮誇地扭曲旋律線，違逆樂譜達到不同的處理。然而無論是呆板或是浮誇，他的音樂都缺乏與作品的相關性。除了突兀之外，未有邏輯性可

韓國鋼琴家白建宇顯示出獨特但合理的詮釋。其第一樂章是目前最慢的演奏，但音樂並非沉悶拖延。長大版裝飾奏在冷靜計算下從容表現音量與速度，旋律收放自如而流暢通順，亦屬難得的成就。

中村紘子的演奏。

言。郎朗本身較抒情的音樂性在許多樂句上確實有傑出的表現，但這些傑出表現卻往往被他自作聰明的奇特旋律處理破壞。泰米卡諾夫與聖彼得堡愛樂展現出極為傑出的協奏，線條與聲部的輕晰細緻，反成為該錄音唯一正面之處。

郎朗的成名顯示了西方世界對亞洲的迷思。而在西方樂壇奮鬥的亞洲先驅，韓國鋼琴家白建宇（Kun-Woo Paik, 1946-）於1998年的錄音，則顯示出獨特但合理的詮釋（BMG）。白建宇的第一樂章長至19分8秒，打破阿胥肯納吉和馬席夫的記錄而成為筆者所聞最慢的第一樂章錄音。然而，白建宇的慢並非沉悶拖延。例如第一樂章發展部仍維持快速，僅在呈示部與再現部等能夠放慢的段落慢速演奏。他的第二主題雖是慢中之最，但樂句旖旎婉轉，蜿蜒曲折自也言之成理。第一樂章結尾第一主題重現時，白建宇在擺盪慢速下所表現的幽怨暗恨更令人動容。長大版裝飾奏在冷靜計算下從容表現音量與速度，旋律收放自如而流暢通順，也是難得的成就。第二樂章白建宇速度「正常」，演奏熱情投入，旋律句句交疊而張力強勁。第三樂章速度和力道也都相當傑出，中段重回第一樂章主題時的慢速既達成良好的前後呼應，也能加深音樂的內涵。本版真正「怪異」之處，筆者認為反倒是費多斯耶夫（Vladimir Fedoseyev）的指揮。他刻意塑造許多奇特的效果，甚至更改配器（如第三樂章首拍添加鈸）雖然並不明目張膽，但也難以掩人耳目。

和白建宇同樣師承列汶夫人，日本女鋼琴家中村紘子（Hiroko Nakamura, 1944-）則表現出截然不同的技巧（Sony）。其手指移動靈巧但觸

鍵並不特別扎實,音質純淨但缺乏色彩變化,無法塑造細膩的層次。雖能以音量來區分聲部,但各個聲部都顯得僵化甚至失序,強奏時琴音更是乾澀。不只如此,中村紘子對段落銜接處的處理也相當「奇特」(如第一樂章6'09"／8'21"和第二樂章全部),毫無音樂邏輯可言。裝飾奏既暴露其技巧與音樂的缺失,第二樂章的音樂表現更浮面而不成熟。史維泰諾夫(E. Svelanov)的協奏充滿突兀的強奏,相輔相成合作出一詭異的音樂世界。不過,中村紘子的「拉三」還是有些許動人片刻,如裝飾奏後回的第二主題重現(12'55"),精心琢磨的音色和聲部堪稱全曲之最。第一樂章結尾以弱奏吟唱的第一主題也讓人難忘,是此版少數可貴優點。

小川典子的演奏。

中村紘子所缺乏的優美音色和音樂性,在小川典子(Noriko Ogawa)的演奏中則得到些許補償(BIS)。雖然沒有特別突出的技巧,她透明的音色卻反映其抒情自然的音樂性格。這樣缺乏張力的演奏雖使其詮釋遠離俄國風,但她終能自圓其說;不僅在第二樂章彈出格外清新的樂句,第三樂章第一主題兼顧圓滑線,甚至連長大版裝飾奏都能有冷靜的理性之美。然而,優美的樂句和優雅的表情,卻不能幫助小川典子克服此曲艱深的技巧。她透明的音色雖然討喜,但層次設計一樣不充分。中村紘子至少能彈出乾淨的音粒,但小川典子恬淡的樂想卻忽略了音響的清晰,快速樂段的模糊也成為她最大的敗筆。

較小川典子在技巧上更為精確者,則是曾得1987年比利時伊麗莎白大賽亞軍的若林顯(Akira Wakabayashi)。若林顯在比賽決賽的現場錄音

中，表現出透明的音色和大將之風（Rene Gail-ly）。他的詮釋以「范‧克萊本典型」為準，第一樂章也演奏長大版裝飾奏，第二樂章浪漫且樂句恢弘，甚至第三樂章也穩健沉著。雖然音樂表現不夠絢麗，歌唱句法也未盡完善，但整體而言仍屬完成度佳的演奏，他在裝飾奏全力一搏所逼出的快速與張力，亦令人欣賞。在技巧表現上，除了圓滑奏仍然不夠理想，若林顯的力道表現和音粒清晰度都較中村紘子和小川典子為佳，雖然缺乏魅力，但整體而言仍屬嚴謹而認真。

韓國女鋼琴家金海蓉（Hae-Jung Kim）的音色沒有小川典子的透明或中村紘子的光澤，相形之下顯得樸素，其演奏也表現出相當溫和的樂句（Kleos）。即使是第一樂章發展部，她的音量表現與音樂張力都較小川典子還要柔弱，反倒是指揮與樂團在支撐著音樂行進。文靜的樂思雖也能在獨奏段與第二樂章中有所發揮，但金海蓉卻僅以節制的歌唱句帶過，缺乏扣人心弦的處理，第三樂章緩慢的速度更顯其演奏之單調（15分20秒！）。金海蓉在踏瓣的謹慎運用固然避開小川典子的缺點，但她也無力塑造細膩的層次，聲部一樣不清。台灣女鋼琴家仙杜拉（Sandra Wright）的演奏則音色甜美，不僅力道表現傑出，快速樂段也相當清晰（River Music），除了樂句張力欠平均，技巧上可謂傑出。然而，仙杜拉此版可貴的並不在於技巧，而是動人的音樂。她在第一樂章就已將第二主題演奏得極為用心，到第三樂章該主題重現時，雖然刪除先前的醞釀樂句（5'21"），其深刻而誠摯的情感，還是能將思緒隨放慢的曲速一同沉澱（5'46"）；仙杜拉在第

RACHMANINOV
Piano Concertos Nos. 2 and 3

Bernd Glemser, Piano
Polish National Radio Symphony Orchestra
Antoni Wit

格林賽本曲第二次錄音在技巧上進
步甚多,不僅細節表現更為深入,
裝飾奏也更熱情奔放。第二樂章則
更成熟穩重,表現出工整且完整的
演奏。

二樂章鋼琴內省的獨白也是極具深度的詮釋,更可貴的是技巧並無金海蓉等人的捉襟見肘。江靖波和樂團在段落銜接與旋律合奏的整齊度都不理想,但終樂章結尾慢速下表現出巍峨壯麗的精神昇華,仍是值得嘉許的傑出構想。

對新生代鋼琴家而言,本曲無疑是證明技巧實力的最佳典範,能見度無論在錄音版本或鋼琴比賽都大幅提升。德國鋼琴家格林賽(Bernd Glemser)即以此曲進軍錄音世界。在1992年的初次錄音中,他的演奏抒情而能掌握拉赫曼尼諾夫的句法與情感(Naxos)。第二樂章在偏慢的速度下甚至表現出獨特的神秘感,旋律設計也相當出色。然而,整體而論其詮釋仍然粗糙,技巧也沒有特別驚人的成就。透明的音色雖然傑出,但音響設計並不全面,在長大版裝飾奏中即可見其缺失。在四年後的全集錄音中,格林賽在技巧上進步甚多,不僅細節表現更為深入,也將之前僅僅點到為止的效果作良好呈現,裝飾奏也更熱情奔放(Naxos)。他的詮釋則變得更為直接,樂句凝聚、銜接緊湊、演奏速度也更快。歌唱性的成長雖然有限,但在快速流利的句法下也沒有太嚴重的缺失,第二樂章則更成熟穩重,表現出工整且完整的演奏。

較格林賽更年輕的德國鋼琴家黎姆(Julian Riem, 1973-),其演奏充滿熱情,在端正的結構下試圖彈出深刻的內涵(Triptychon)。然而,他的音色變化有限,手指也無法掌握旋律細節,演奏只能說是工整地將全曲熱情地彈完。

荷蘭鋼琴家索耶勒嘉第(Wibi Soerjadi, 1970-)則以此曲作為個人的演奏代表作

荷蘭鋼琴家索耶勒嘉第的技巧天分反映在他快速的手指運動，不但許多樂段刻意營造刺激感，甚至還時而陡然增快。如此直線性猛然加速的奏法成為其最特別的詮釋。

（Philips）。他的技巧天分反映在快速的手指運動，不但許多樂段刻意營造刺激感，甚至還時而陡然增快。如此直線性猛然加速的奏法成為索耶勒嘉第本身的最特別詮釋，如第一樂章裝飾奏第一主題（11'59"-12'39"）、第三樂章進入結尾前的雙手接奏（12'19"-12'27"）與結尾突如其來的狂速收尾（14'13"-14'21"）等等。然而他的技巧並不足以支持如此快速，第一樂章快速換來的是極不扎實的觸鍵和內聲部的棄守，在上述樂段也均處於被樂團超前的險象當中。事實上，諸如第三樂章再現部前的一段右手四度（8'37"-8'42"），毫無圓滑奏的演奏、敲擊而缺乏修飾能力的樂句與對多聲部的不良控制，都使其抒情性無法於此曲中發揮，成就僅止於勉力彈出音符。

1996年雪梨大賽季軍，義大利鋼琴家柯米那提（Roberto Cominate, 1969-）的比賽演奏，則是相當個人化的「拉三」詮釋（ABC）。他第一樂章呈示部彈得極為緩慢且柔弱。雖然旋律修飾極為抒情，但未免矯揉造作，旋律盡是長吁短嘆，缺乏本曲應有的氣勢。隨著音樂轉入發展部，他突然表現出猛烈的力道，以傑出的技巧精準地彈出刺激的華彩，但又隨之轉回哀嘆。柯米那提的技巧相當傑出，樂句修磨精整，精準度更是奇高。長大版裝飾奏一段在快速中彈得幾無失誤且音粒清晰，第二、三樂章也極為準確，後者更有罕見的快速（12分57秒彈完！）就技巧水準和精確度而言，柯米那提的表現確實讓人驚豔。然而，他缺乏深度的音樂設計與二元化的單調情感表現，卻使本曲喪失應有的詮釋成熟度。

柯米那提的義大利前輩伊安諾尼（Pasquale

Iannone），其現場演奏錄音僅能說是一個在偏快速度中完整奏畢全曲的演奏（Phoenix）。他的觸鍵堪稱拳拳到肉、缺乏輕重的分別。他的演奏架構工整，但充滿敲擊之聲，長大版裝飾奏尤其慘烈。全曲雖然大錯沒有，小錯卻是從未間斷。伊安諾尼幾乎沒有真正彈錯旋律，但錯誤的和絃頻率之高，已超乎筆者所能容忍的範圍。

捷克鋼琴家蘇可烏馬（Adam Skoumal）的演奏選用短捷版裝飾奏，全曲輕盈流暢，更有難得的快速，是回復「拉赫曼尼諾夫典型」和「霍洛維茲典型」但不刪減的詮釋（ArcoDiva）。在他抒情的演奏下，裝飾奏也能彈出詼諧趣味，第二樂章更顯溫柔優雅。然而，蘇可烏馬的演奏也因此顯得分量不足。他的力道表現較輕，無法有效驅策和絃推進，情感詮釋也無法深刻。第三樂章第一主題他竟能彈出類似阿格麗希的快速，但音粒更是模糊不清。這是一個具有高度技巧與音樂天分的演奏，筆者期待蘇可烏馬能保持自己的音樂個性，在未來彈出更精湛的演奏。

葡萄牙鋼琴家皮薩洛（Artur Pizarro）在1990年里茲大賽決賽上，則以本曲贏得勝利。他於大賽八年後的錄音作品，也有傑出的技巧和完整的詮釋（Collins）。師承柯斯達的皮薩洛也具有透明的音質，但其力道更為強勁，技巧也更全面。第一樂章發展部至長大版裝飾奏一段，皮薩洛的熱情奔放和格林賽相似，但音響控制更為優秀。他的第二樂章有相當熱烈的情感抒發，旋律在壯麗的聲響中馳騁，導入第三樂章後更有一番華麗燦爛的技巧炫示。整體而言，皮薩洛的詮釋段落工整而結構方正，在規矩的旋律中以音色

葡萄牙鋼琴家皮薩洛的演奏。

阿根廷鋼琴家郭納以「拉三」在布梭尼大賽奪冠。他的技巧相當優秀,觸鍵扎實且快速靈活,頗能表現音色的層次感。全曲演奏風格清新爽朗,樂句兼顧旋律歌唱性和節奏輕盈感。

安斯涅於25歲的現場剪接版本,展現出清新抒情的音樂和傑出技巧,在最快速複雜的樂段也能保持音粒清晰。其演奏調度之老練,轉折之自然,實是遠超過其年齡的傑出成就。

變化與強弱對比來呈現不同層次,技巧也頗具水準。唯一的缺點在於皮薩洛並沒有提出獨到的設計或詮釋,僅在第三樂章於各段表現些許不同於樂譜的音量設定,讓筆者略感失望。

同樣在1990年,來自阿根廷的郭納(Nelson Goerner, 1969-)也以「拉三」在布梭尼大賽奪冠。他於2002年錄下現場演奏,再度證明自己的實力(Cascavelle)。郭納的技巧相當優秀,觸鍵扎實且快速靈活,頗能表現音色的層次感。但筆者最欣賞的還是其良好的詮釋與音樂性。他的演奏清新爽朗,樂句兼顧旋律歌唱性和節奏輕盈感。即使如第一樂章發展部的三聲部,也能保持線條與拍點,更賦予各個聲部不同的音色。如此樂風延續至短捷版的裝飾奏,郭納也恰如其分地點出其詼諧與抒情的特質。第二樂章開頭的轉折就極富詩意,其後旋律塑造與內聲部設計也相當細膩,揮灑自如的旋律既能表現熱烈的情思,結尾的快速圓舞曲更有驚人的敏捷流暢。第三樂章雖有瑕疵,但郭納在前兩樂章的優點,於此仍有同樣精湛的發揮。全曲風格統一而技巧卓越,雖然同樣未提出新穎的詮釋觀點,但其獨到的句法已足使全曲光彩煥發。

相較於上述兩人艱辛的比賽史,挪威鋼琴家安斯涅(Leif Ove Andsnes, 1970-)以少年天才之姿竄起北歐,進而風靡歐陸和美國,不經國際大賽而成功開展自己的事業。他於25歲的現場剪接版本,展現出清新抒情的音樂和傑出技巧(EMI / Virgin)。雖然音色仍舊灰暗,但安斯涅在最快速複雜的樂段也能保持音粒清晰。第一樂章發展部在如此音樂和技巧下表現得刺激且狂

提鮑德的樂句快速流利，對各式技巧都有良好掌握，能以自然但節制的歌唱旋律表現。第二樂章他呈現出精細的聲部層次，既充分表現音色的美感，提出相異於俄式連結不絕句法的分段敘述詮釋觀，也是不同學派激盪下的優秀作品。

19
其演奏長大版裝飾奏並非其本意，而是出自阿胥肯納吉的建議。

熱，進入長大版裝飾奏後又能回復冷靜平穩，從容地舖陳情感與音量，表現恢弘的浪漫。其調度之老練，轉折之自然，實遠超過其年齡的傑出成就。第二樂章安斯涅的演奏也不遜於郭納，樂句穩健而旋律秀麗，流暢而自然地表現聲部與段落設計。終樂章雖在音量對比與強奏掌握上略感吃力，技巧未有郭納的熟練精湛，但快速樂段仍是一絲不苟，整體而論仍相當傑出。兼備沉穩與清新，青春活力與老成練達，安斯涅的成就和郭納相當，都是樂壇新銳中的佼佼者。

相較於安斯涅，提鮑德（Jean-Yves Thibaudet, 1961-）於33歲的錄音擁有更穩定成熟的技巧，演奏也更直接簡潔（Decca）。提鮑德的樂句快速流利，對各式技巧都有良好掌握，能以自然但節制的歌唱旋律來表現。第一樂章發展部和第三樂章等塊狀和絃，他也能在快速中維持清晰。後者與第二樂章結尾快速圓舞曲之乾淨俐落、冷靜敏捷，都是當世最頂尖的技巧表現之一。雖然其透明且不夠厚重的音質並不適合挑戰此曲，在長大版裝飾奏等獨奏段落中尤其顯得格格不入[19]，但為其協奏的正是以音響清澈透明聞名的克里夫蘭樂團，兩者在音色上的協調性堪稱絕配。第二樂章提鮑德呈現出精細的聲部層次，既充分表現音色的美感，也提出相異於俄式連結不絕句法的分段敘述詮釋觀。指揮阿胥肯納吉雖未協助提鮑德的詮釋，卻識趣地作忠實的陪襯，烘托鋼琴的旋律主線。全曲充分炫技而能表現個人音樂特質，提鮑德的表現確實值得讚賞，也是不同學派激盪下的優秀作品。

筆者最後所討論者，則是碧瑞特（Idil Biret）

的離奇錄音（Naxos）。離奇之因，乃此版音準離奇地偏高，約超過四分之一音，完全超過一般調律所能接受的範圍，也造成欣賞上的嚴重干擾。特別是碧瑞特的音色本就乾澀，在此版中更顯得尖銳刺耳。離奇之二，在於第一樂章第一主題結尾潦草馬虎，第二主題也急躁快速；第二樂章氣勢磅礡但細節缺乏修飾，此皆非碧瑞特的應有風格。筆者強烈懷疑本版錄音被不正常調快，導致全曲音律偏高，也影響音樂和音色表現。

若撇開對音準的懷疑，對於當年選作自己美國首演曲的鉅作，碧瑞特的詮釋確實頗具心得。第一樂章長大版裝飾奏設計出戲劇性的速度落差，其中第一主題採取費亞多式的互答效果，也有良好的表現。第二樂章快速圓舞曲確實至為快速平均，甚至勝過郭納等年輕好手的表現。第三樂章碧瑞特則表現出最獨特的個性。不但違逆全集精神刪減樂段（5'30"），更在步向結尾的過門彈出罕聞的詭異與恐怖（11'27"）雖然筆者對其詮釋的「真實性」仍有高度懷疑，但能有上述樂段的精彩表現，亦不吝給予讚賞。

碧瑞特的演奏尚且能夠評論，真正令筆者難以置評的演奏，則是巴克（Jeffrey Reid Baker）和赫夫考（David Helfgott, 1947-）的錄音。巴克的版本是將拉赫曼尼諾夫此曲的雙鋼琴版本（JRB）──作曲家伴奏練習用的管絃樂部分鋼琴版本和獨奏部分作合成錄音，成為目前獨一無二的世界首錄（巴克也參照管絃樂版作適當的聲部添入，裝飾奏部分也略添音符）。本版錄音效果尖銳，鋼琴聽來宛如電子鋼琴，除了滿足好奇心以外，並無技巧或詮釋面上的成就。赫夫考是

電影《鋼琴師》的故事主角，親自演奏其成名曲自然具有珍貴的紀念價值（BMG），然而就演奏水準而言，赫夫考的技巧和職業水準仍有不小差距，詮釋也相當「特殊」。既然本版紀念性質大於聆賞，筆者也不願以正常標準看待此版。

結語

藉由建構拉赫曼尼諾夫第三號鋼琴協奏曲的演奏史，我們得以發現三大「典型」的存在與其影響力。無論是樂譜的刪節或是演奏風格，此三大「典型」都超越樂譜而制約了鋼琴家的演奏，也證明詮釋錄音本身的重要性。在三大「典型」逐漸消失的二十一世紀，本曲還能表現出如何不同的面貌，鋼琴家在技巧上又如何再提出足稱經典的演奏，則值得我們共同期待。

不得不增添的一筆新紀錄

原本筆者決定此三冊所有文章的參考錄音僅收集到2004年7月，然而賀夫（Stephen Hough, 1961～）於十月發行的現場錄音卻讓筆者不得不破例在最後截稿時懇請編輯加入。原因無他，這是一個極度獨特的卓越演奏，其詮釋更具劃時代的重要意義。

賀夫在此曲的創新其實在於「復古」。他認為既然拉赫曼尼諾夫本人和其最欣賞的詮釋者霍洛維茲都留下錄音，演奏者就應該能從錄音中學習他們的見解。賀夫的詮釋可謂直接點出「范克萊本典型」與樂譜之間的衝突。畢竟按照樂譜指示，本曲絕對不該被彈得過於緩慢，特別是第一

賀夫於2004年4月的現場錄音，其演奏句法完全符合拉赫曼尼諾夫與霍洛維茲的演奏，詮釋與設計卻沒有一絲模仿，更不做任何刪減。既是鋼琴家潛心研究歷史錄音的例證，也是堪稱偉大經典的演奏。

樂章和第三樂章結尾。悖離樂曲指示的速度其實
也就失去了音樂本身的意義。雖然在「范克萊本
典型」下，鋼琴家逐漸發展出另一套慢速美學，
但這並非作曲家本意。「並非演奏巴洛克或古典
樂派才要講究忠實，演奏浪漫派音樂亦然」，賀
夫清晰地表明他的詮釋就是要忠實呈現拉赫曼尼
諾夫與霍洛維茲在本曲的演奏風格。因此，本版
給人最直接的震撼，也就在於賀夫所呈現的超絕
技巧。他不但直追霍洛維茲在1941年現場的速
度，甚至彈出連阿格麗希也未彈出的清晰音符，
第三樂章既快得無法想像，所有的細節也都清楚
分明。就技巧和速度而言，賀夫此版實在完美得
無法置信，也再次將演奏此曲的技巧成就提昇至
另一高峰。

　　然而速度僅是他對此曲的演奏設定，並非詮
釋。和柯西斯等快速版本不同，賀夫眞正掌握到
演奏此曲的音樂語彙，在忠於原譜之際，尚能以
自己的方式提出全新見解。他的演奏和霍洛維茲
1941年版一般能完全融入本曲的音樂，速度雖
快卻無一絲急迫，反而能在快速中展現拉赫曼尼
諾夫悠長恢弘的線條，避免一般慢速版本將旋律
線零碎切割之弊。賀夫的句法完全符合拉赫曼尼
諾夫與霍洛維茲的演奏，其詮釋與設計卻沒有一
絲模仿，更不做任何刪減。全曲行進如風馳電
掣，歌唱句法卻如流水行雲。

　　總論賀夫的演奏，其在技巧與詮釋面的成果
都堪稱無懈可擊，更難得地以自己的方式重現作
曲家本人所要求的演奏風格。既是鋼琴家潛心研
究歷史錄音的例證，也是堪稱偉大經典的演奏。

附表1-1：拉赫曼尼諾夫《第三號鋼琴協奏曲》各家錄音刪減一覽表

		S.Rachmaninoff 1939	V.Horowitz 1930	Horowitz 1941	Horowitz 1950	Horowitz 1978	V.Cliburn 1958
第一樂章	1.第10編號後三小節至第11編號	V					
	2.第19編號前第九至十小節	V	V	V	V	V	V
	3.第27編號後四小截至第28編號				V		
	4.第27編號後六小節至第28編號後8小節	V	V	V			
第二樂章	5.第36編號第一至二小節		V	V			
	6.第36編號後六小節至第38編號		V				
第三樂章	7.第45編號至第47編號前四小節	V	V				
	8.第51編號至第52編號前二小節					V	
	9.第51編號至第54編號						
	10第52編號後二小節至第54編號	V	V	V	V		
	11.第65編號至第66編號前三小節			V			
編號:總譜上之管絃樂排練編號							

		W.Kapell 1948	B.Janis 1957, 1961	C.Smith 1946	M.Lypanmy 1952	N.Mgalof f 1961	E.Wild 1965
第一樂章	1.第10編號後三小節至第11編號	V		V		V	
	2.第19編號前第九至十小節	V				V	V
第二樂章	3.第27編號後四小截至第28編號		V				
	4.第27編號後六小節至第28編號後8小節			V			V
	5.第36編號第一至二小節			(V)			
	6.第36編號後六小節至第38編號			(V) 該版刪除第36至第38編號		V	
第三樂章	7.第45編號至第47編號前四小節						V
	8.第51編號至第52編號前二小節						
	9.第51編號至第54編號						
	10第52編號後二小節至第54編號	V		V	V	V	V
	11.第65編號至第66編號前三小節						

		W.Malcuzynski 1949	Malcuzynski 1964	T.Sonoda 1967 A.Simon 1975	A.Watts 1969	J.Bolet 1969	J.Bolet 1982
第一樂章	1.第10編號後三小節至第11編號	V	V		V		
	2.第19編號前第九至十小節	V	V		V	V	V
第二樂章	3.第27編號後四小截至第28編號						
	4.第27編號後六小節至第28編號後8小節	V	V				
	5.第36編號第一至二小節						
	6.第36編號後六小節至第38編號		V			V	
第三樂章	7.第45編號至第47編號前四小節	V	V				
	8.第51編號至第52編號前二小節						
	9.第51編號至第54編號					V	
	10第52編號後二小節至第54編號	V	V	V	V		
	11.第65編號至第66編號前三小節						

		R.Orozo 1973	E.Moguilevsky 1964,1966	B.Berezovsky 1991 N.Trull,1993 I.Biret, 1998 S.Wright 2000	V.Feltsman 1988 M.Pletnev 2002
第一樂章	1.第 10 編號後三小節至第 11 編號				
	2.第 19 編號前第九至十小節	V 只刪一小節 13'01"	V		V
第二樂章	3.第 27 編號後四小載至第 28 編號				
	4.第 27 編號後六小節至第 28 編號 後 8 小節				
	5.第 36 編號第一至二小節				
	6.第 36 編號後六小節至第 38 編號				
第三樂章	7.第 45 編號至第 47 編號前四小節				
	8.第 51 編號至第 52 編號前二小節				
	9.第 51 編號至第 54 編號				
	10.第 52 編號後二小節至第 54 編號	V		V	V
	11.第 65 編號至第 66 編號前三小節				

		Berzon 1990	E.Ukhanov 2000	V.Viardo,1988 J.L.Prats, 1989 R.Rosel,1990 V.Kuleshov, 2001
第一樂章	1.第 10 編號後三小節至第 11 編號			
	2.第 19 編號前第五至十小節	V	V	V
第二樂章	3.第 27 編號後四小截至第 28 編號			
	4.第 27 編號後六小節至第 28 編號 後 8 小節		V	
	5.第 36 編號第一至二小節			
	6.第 36 編號後六小節至第 38 編號			
第三樂章	7.第 45 編號至第 47 編號前四小節	V		
	8.第 51 編號至第 52 編號前二小節			
	9.第 51 編號至第 54 編號			
	10.第 52 編號後二小節至第 54 編號	V	V	
	11.第 65 編號至第 66 編號前三小節			

本文所討論之拉赫曼尼諾夫《第三號鋼琴協奏曲》錄音版本

Vladimir Horowitz, A. Coates / London Symphony Orchestra, 1930 (EMI CHS 7635382)

Walter Gieseking, J. Barbirolli / Philharmonic Symphony Orchestra, 1939 (Music & Arts CD 1095)

Sergei Rachmaninoff, E. Ormandy / The Philadelphia Orchestra, 1939~40 (RCA 5997-2-RC)

Walter Gieseking, W. Mengelberg / Amsterdam Concertgebouw, 1940 (Music & Arts CD-250)

Vladimir Horowitz, J. Barbirolli / New York Philharmonic Orchestra, 1941 (APR 5519)

Yakov Flier, Khaikin / Moscow Philharmonic Orchestra, 1941 (Melodiya M10-44341/2)

Cyril Smith, G. Weldon / City of Birmingham Orchestra, 1946 (APR 5507)

William Kapell, E. MacMillan / Toronto Symphony Orchestra, 1948 (VAI/IPA 1027)

Lieff Oborin, K. Ivanov / URSS State Orchestra, 1949 (Dante HPC 159)

Emil Gilels, K. Kondrashin / URSS State Orchestra, 1949 (Doremi DHR-7815)

Witold Malcuzynski, P. Kletzki / Philharmonia Orchestra, 1949 (Dante HPC 144)

Vladimir Horowitz, S. Koussevitzky / Hollywood Bowl Orchestra, 1950 (Music & Arts CD 963)

Vladimir Horowitz, F. Reiner / RCA Victor Symphony Orchestra, 1951 (RCA 7754-2-RG)

Moura Lympany, A. Collins / New Symphony Orchestra, 1952 (London POCL-3914)

Emil Gilels, A. Cluytens / Orchestre de la Societe des Concerts du Conservatoire, 1955 (Testament SBT 1029)

Victor Merzhanov, N. Anosov / The USSR TV and Radio Symphony Orchestra, 1956 (Vista Vera VVCD-97015)

Shura Cherkassky, R. Schwarz / BBC Symphony Orchestra, 1957 (BBC BBCL4092)

Byron Janis, C. Munch / Boston Symphony Orchestra, 1957 (BMG 09026-68762-2)

Maria Grinberg, K.Eliasberg / USSR State Symphony Orchestra, 1958 (Denon COCO-80743)

Van Cliburn, K.Kondrashin / Moscow Philharmonic Orchestra, 1958 (Moscow Conservatory SMC 003/4)

Van Cliburn, K.Kondrashin / Symphony of the Air, 1958 (RCA 6209-2-RC)

Byron Janis, A. Dorati / Minneapolis Symphony Orchestra, 1960 (Mercury 432 759-2)

Nikita Magaloff, W. Sawallisch / Suisse Romande Orchestra, 1961 (Arkadia CDHP 595.1)

Leonardo Pennario, W. Susskind / Philharmonia Orchestra, 1961 (Seraphim Classics 7243574522

29）

Vladimir Ashkenazy, A. Fistoulari / London Symphony Orchestra, 1963 (Decca 425 047-2)

Witold Malcuzynski / W. Rowicki / Warsaw National Philharmonic Symphony Orchestra, 1964 (DCL 706782)

Evgeny Moguilevsky, D. Sternefeld / Symphony Orchestra of the BRT, 1964 (Cypres CYP9612-3)

Earl Wild, J. Horenstein / Royal Philharmonic Orchestra, 1965 (Chandos CHAN 6507)

Evgeny Moguilevsky, K. Kondrashin / Moscow Philharmonic Orchestra, 1966 (LYS 568-573)

Takahiro Sonoda園田高弘, H. Muller-Kray / Stuttgart Radio Symphony Orchestra, 1967 (Evica HTCA5005)

Alexis Weissenberg, G. Pretre / Chicago Symphony Orchestra, 1967 (BMG 09026-61396-2)

Jorge Bolet, Webb / Indiana University Symphony Orchestra, 1969 (Palexa CD-0503)

Andre Watts, S. Ozawa / New York Philharmonic, 1969 (Sony SBK 53512)

Vladimir Ashkenazy, E. Ormandy / Philadelphia Orchestra, 1971 (RCA 09026-68874-2)

Agustin Anievas, A. Ceccato / New Philharmonia Orchestra, 1973 (EMI 7243 568619 23)

Rafael Orozco, E. de Waart / Royal Philharmonic Symphony Orchestra, 1973 (Philips 438 326-2)

Vladimir Ashkenazy, A. Previn / London Symphony Orchestra, 1975 (Decca 426 386-2)

Alicia de Larrocha, A. Previn / London Symphony Orchestra, 1975 (Belart 461 3482 10)

Abbey Simon, L. Slatkin / St. Louis Symphony Orchestra, 1975~77 (VoxBox CDX 5008)

Tamas Vasary, Y. Ahronovitch / London Symphony Orchestra, 1976 (DG 447 181-2)

Jean-Philippe Collard, M. Plasson / Toulouse Capital Orchestra, 1977 (EMI 0777 767419 25)

Lazar Berman, C. Abbado / London Symphony Orchestra, 1977 (CBS MYK 37809)

Lazar Berman, L. Bernstein / New York Philharmonic Orchestra, 1977 (New York Philharmonic Special Editions NYP 2004/05)

Andre Laplante, A. Lazarev / Moscow Philharmonic Orchestra, 1978 (Analekta FL 23107)

Alexis Weissenberg, L. Bernstein / France National Orchestra, 1978 (EMI TOCE-9498)

Vladimir Horowitz, E. Ormandy / New York Philharmonic Orchestra, 1978 (BMG 09026-61564-2)

Vladimir Horowitz, Z. Mehta / New York Philharmonic Orchestra, 1978 (DG / DVD)

Jorge Bolet, Ivan Fischer / London Symphony Orchestra, 1982 (Decca 414 671-2)

Martha Argerich, R. Chailly / RSO Berlin,1982 (Philips 446 673-2)

Victor Eresko, V. Ponkin / Leningrad Symphony Orchestra, 1983 (Karussell 423 513-2)

Zoltan Kocsis, E. de Waart / San Francisco Symphony Orchestra, 1983 (Philips 411 475-2)

Dimitris Sgouros, Y. Simonov / Berliner Philharmoniker, 1983 (EMI 0777 767573 22)

Victor Eresko, G. Provatorov / USSR Symphony Orchestra, 1984 (BMG 74321 24211 2Melodiya)

Vladimir Ashkenazy, B. Haitink / Concertgebouw Orchestra, 1985 (Decca 417-239-2)

Hiroko Nakamura中村紘子，E. Svetlanov / The State Symphony Orchestra of USSR, 1985 (Sony Classical 32DC500)

Andrei Gavrilov, R. Muti / The Philadelphia Orchestra, 1986 (EMI CE33-5098)

Akira Wakabayashi若林顯，Georgers Octors / TNO of Belgium, 1987 (Rebe Gailly CD 87504)

Andrei Nikolsky, Georgers Octors / TNO of Belgium, 1987 (Rene Gailly CD87501)

Vladimir Viardo, E. Mata / Dallas Symphony Orchestra, 1988 (Intersound CDD 442)

Vladimir Feltsman, Z. Mehta / Israel Philharmonic Orchestra, 1988 (Sony SMK 66934)

Jorge Luis Prats, E. Batiz / Mexico City Philharmonic Orchestra, 1989 (ASV CD DCA 668)

Tzimon Barto, C. Eschenbach / London Philharmonic, 1989 (EMI CDC 749861 2)

Santiago Rodriguez, Emil Tabakov / Philharmonic Orchestra, 1989 (Elan CD 2220)

Cecile Ousset, G. Herbig / The Philharmonia Orchestra,1989 (EMI CDC 7499412)

Howard Shelley, B. Thomson / Scottish National Orchestra, 1989~90 (Chandos CHAN 8882/3)

Peter Rosel, K. Sanderling / Berlin Symphony Orchestra, 1990 (Berlin Classics 0093022BC）

Yefim Bronfman, E. P. Salonen / The Philharmonia, 1990 (Sony SK 47183)

Vitalij Berzon, A. Dmitriev / Leningrad Philharmonic Orchestra, 1990 (Leningrad Masters LM 1312)

France Clidat, Z. Macal / Royal Philharmonic Orchestra, 1990 (Forlane 013)

Boris Berezovsky, E. Inbal / Philharmonia Orchestra, 1991 (Teldec 9031-73797-2)

Sequeira Costa, C. Seaman / Royal Philharmonic Orchestra, 1991 (Carlton 30367 01142)

Horacio Gutierrez, L. Maazel / Pittsburgh Symphony Orchestra, 1991 (Telarc CD-80259)

Cristina Ortiz, I. Fischer / The Philharmonia, 1991 (Collins 12462)

Viktoria Postnikova, G. Rozhdestvensky / State Symphony Orchestra, 1991 (Revelation RV 10003)

Mikhail Rudy, M. Jansons / St. Petersburg Philharmonic Orchestra, 1992 (EMI CDC 754880 2)

Bernd Glemser, J. Maksymiuk / National Symphony Orchestra of Ireland, 1992 (Naxos 8.550666)

Evgeny Kissin, S. Ozawa / Boston Symphony Orchestra, 1993 (BMG 09026-61548-2)

Alexei Orlovetsky, A. Dmitriev / St. Petersburg Philharmonic Symphony Orchestra, 1993 (CMS WCD 98015)

John Lill, T. Otaka / BBC National Orchestra of Wales, 1993 (Nimbus NI 1761)

Natalia Trull, A. Anikhanov / St. Petersburg State Symphony Orchestra, 1993 (Audiophile Classics 101.038)

Arthur Ozolins, M. Bernardi / The Toronto Symphony Orchestra, 1993 (CBC SMCD5128)

Santiago Rodriguez, P. A. McRae / Lake Forest Symphony, 1994 (Elan CD 82412)

Jean-Yves Thibaudet, V. Ashkenazy / The Cleveland Orchestra, 1994 (Decca 448 219-2)

David Lively, A.Rahbari / Brtn Philharmonic Orchestra Brussels, 1994 (Discover International DICD 920221)

Frank Wiens, P. Freeman / Slovakia National Orchestra, 1994 (Intersound3540)

Lilya Zilberstein, C. Abbado / Berliner Philharmoniker, 1994 (DG 439 930-2)

Alexei Orlovetsky, A. Titov / St. Petersburg New Classical Orchestra, 1994 (Infinity Digital QK 57260)

Shura Cherkassky, Y. Temirkanov / Royal Philharmonic Orchestra, 1994 (Decca 448 401-2)

Leif Ove Andsnes, P. Berglund / Oslo Philharmonic Orchestra, 1995 (Virgin 7243 454173 27)

David Helfgott, M. Horvat / Copenhagen Philharmonic Orchestra, 1995 (BMG 74321-40378-2)

Nikolai Lugansky, I. Spiller / State Academy Symphony Orchestra of Russia, 1995 (Vanguard 99091)

Roberto Cominate, E. Tchivzhel / Sydney Symphony Orchestra, 1996 (ABC 454 975-2)

Pasquale Iannone, M. Yoritomo / Bari Province Symphony Orchestra, 1996 (Phoenix PH 97314)

Bernd Glemser, A.Wit / Polish National Radio Symphony Orchestra, 1996 (Naxos 8.550810)

Lydia Jardon, Jean-Paul Penin / Slovak Radio Symphony Orchestra, 1997 (I.L.D. ILD642177)

Michael Ponti, H. Beissel / Halle State Philharmonic Orchestra,1997 (Dante PSG9871)

Noriko Ogawa小川典子, O. A. Hughes / Malmo Symphony Orchestra, 1997 (BIS CD-900)

Kun-Woo Paik白建宇, V. Fedoseyev / Moscow Radio Symphony Orchestra, 1998 (BMG 09026 68867 2)

Andrei Pisarev, S. Friedmann / Russian Philharmonic Orchestra, 1998 (Arte Nova 74321 67509 2)

Idil Biret, A. Wit / Polish National Radio Symphony orchestra, 1998 (Naxos 8.554376)

Artur Pizaro, M. Brabbins / Hannover NDR Radio Philharmonic Orchestra, 1998 (Collins 15052)

Mikhail Petukhov, P. Feranek / Bolshoi Symphony Orchestra, 1998 (Opus 91 2672-2)

Jeffrey Reid Baker / J. R. Baker (two piano version）, 1999 (JRB CD 2002)

Julian Riem, M. Mast / Munich Youth Orchestra, 1999 (Triptychon 2001 99)

Arcadi Volodos, J. Levine / Berliner Philharmonic, 1999 (Sony SK 64384)

Vitaly Samosko, M. Soustrot / Belgian National Orchestra, 1999 (Cypres CYP9607)

Wibi Soerjadi, M. G. Martinez / London Philharmonic Orchestra, 2000 (Philips 464 602-2)

Evgeny Ukhanov, E. Tchivzhel / Sydney Symphony Orchestra, 2000 (ABC Classics 461654-2)

Hae-Jung Kim, G. Rozhdestvensky / Ministry of Culture Orchestra, 2000 (Kleos KL5102)

Jon Nakamatsu, C. Seaman / Rochester Philharmonic Orchestra, 2000 (Harmonia Mundi, HMU 907286)

Sandra Wright仙杜拉, Chiang / Philharmonia Moment Musical, 2000 (River Music)

Oleg Marshev, J. Loughran / Aarhus Symphony Orchestra, 2001 (Danacord 582 583a and b)

Valery Kuleshov, D. Yablonsky / The Russain State Orchestra, 2001 (Bel-Air Music BAM 2020)

Lang Lang 郎朗，Y. Temirkanov / St.Petersburg Philharmonic Orchestra, 2001 (Telarc CD-80582)

Mikhail Petukhov, Y. Simonov / Moscow Philharmonic Orchestra, 2001 (Monopoly GI-2067)

Mikhail Pletnev, M. Rostropovich / Russian National Orchestra, 2002 (DG 471 576-2)

Adam Skoumal, L. Svarovsky / Prague Symphony, 2003 (ArcoDiva up 0057 2 131)

Nelson Goenrer, V. Sinaisky / BBC Philharmonic Orchestra, 2002 (Cascavelle VEL3051)

Nikolai Lugansky, S. Oramo / City of Birmingham Symphony Orchestra, 2003 (Warner 0927 47941-2)

Stephen Hough, A. Litton / Dallas Symphony Orchestra, 2004 (hyperion CDA67501 / 2)

Nato Ts'vereli, J. Kakhidze / Tbilisi Symphony Orchestra, 19?? (INF 92)

參考書目

Bazhanov, Nikolai (1983). *Rachmaninov* (Andrew Bronmfield, Trans.) . Moscow: Raduga Pub-

lishers. 217-218.

Bertensson, Seigei, Jay Leyda (1965). *Seigei Rachmaninoff: A lifetime in Music.* London: George Allen & Unwin Ltd. 129-175.

Chasins, Abram, Villa Stiles (1959). *The Van Cliburn Legend.* New York: Doubleday & Company, Inc. 109-110.

Martyn, Barrie (1990). *Rachmaninoff: Composer, Pianist, Conductor.* Vermont: Gower Publishing Company. 179-217.

Norris, Geoffrey (1993). *Rachmaninoff.* New York: Schirmer Books. 117.

Piggott, Patrick (1974). *Rachmaninov Orchestral Music.* Seattle: University of Washington Press. 48-53.

Plaskin, Gleen (1983). *Horowitz.* New York: William Morrow and Company, Inc. 107-108.

Schonberg, Harold.C. (1992). *Horowitz His Life and Music.* New York: Simon & Schuster. 111.

Walker, Robert (1979). *Rachmaninoff His Life and Times.* New York: Walker Hippocrene Books. 66.

新世代的音樂會寵兒

──拉赫曼尼諾夫《第二號鋼琴奏鳴曲》

　　無論是國際大賽、音樂會節目或是錄音版本，拉赫曼尼諾夫《第二號鋼琴奏鳴曲》的曝光率可說與日俱增，甚至已到氾濫的地步。究竟這部音樂會大熱門作品，是以什麼樣的魅力吸引鋼琴家們演奏？本曲1913年原始版和1931年修訂版之間又有什麼異同？霍洛維茲得到拉赫曼尼諾夫親自許諾的改編版又是什麼面貌？本文以拉赫曼尼諾夫本人兩個版本為詮釋與演奏分析，進而討論各式改編版本與霍洛維茲改編版的影響力。藉由本曲演奏中的「改編」與「詮釋」呈現此曲的多元豐富面貌，並確立「霍洛維茲改編版」成為一項「典型」的地位。

1913年版與1931年版之異同

一、1913年版創作背景

　　沒有什麼特別的故事,夏日休閒中的拉赫曼尼諾夫繼1909年驚天動地的《第三號鋼琴協奏曲》後,在1913年再度回到奏鳴曲式,寫下技巧艱深的《第二號鋼琴奏鳴曲》。很明顯地,《第三號鋼琴協奏曲》身影和編號在此曲中依然出現,但影響更大的是在此曲之前完成的合唱交響曲《鐘》。自《第二號鋼琴協奏曲》即纏繞不去的鐘聲,在《第二號奏鳴曲》中一樣出現在第一樂章發展部和第二樂章中段。拉赫曼尼諾夫將寫作《鐘》的心得運用於鋼琴音響之中,一方面錘鍊出更魅惑的效果,另一方面也企圖在鋼琴上發揮如管絃樂般的聲響。第二號鋼琴奏鳴曲中充滿了交織錯綜的多聲部,音響設計更是窮盡高低音的效果,以戲劇性的音量對比表現出強勁的張力[1]。

二、1931年修訂版:原始版和修訂版之比較

　　究竟1913年原始版和1931年修訂版有何不同?由於拉赫曼尼諾夫所更動之處太多,無法用表列的方式整理。以下筆者則以「結構、刪除或縮減、簡化、旋律改變」四項分述,討論拉赫曼尼諾夫修訂版的新思維。

1. 結構

　　討論一部作品的更改首要在於檢視其結構的處理。比較前後兩版,我們可以發現拉赫曼尼諾

1
Martyn, B. (1990). *Rachmaninoff: Composer, Pianist, Conductor*. Vermont: Gower Publishing Company. 248-253.

夫對主題皆未作旋律上的改變，但在第一、二樂章卻作了結構上重新的思考，對樂句和主題作結構上的整合。原始版第一樂章長大的發展部（第67到121小節）在修訂版中大幅縮減，原第67到85小節處拉赫曼尼諾夫將原主題強化，並將鐘聲般的樂句作剪輯穿叉，成為更明確的發展部。第二樂章兩版更是不同，拉赫曼尼諾夫放棄了原始版中第36至45小節的樂句，改以第一樂章的編號編輯後導入修訂後的旋律，更在第65小節處帶回第一樂章第二主題，整合兩個樂章的主題。就整體結構面觀之，修訂版在概念上較原始版更有「全曲一體」的概念，而事實上也是如此——拉赫曼尼諾夫在原始版第一樂章結尾處用的是結尾記號，但在修訂版卻用分段記號（譜例一A、B），表示拉赫曼尼諾夫確實在修訂版中讓全曲成為「三段式單一樂章」的作品，也是許多

譜例一A 1913年版

譜例一B 1931年版

鋼琴家詮釋此曲的方向。

2. 刪除或縮減

　　面對原始版過於長大的問題，拉赫曼尼諾夫一方面結構調整，另一方面則刪減或縮節。就刪減而言，原始版第一樂章呈示部第二主題第53至66小節的過門引句在修訂版中完全被刪除，同性質的再現部第二主題第150至159小節處也予以刪除。第三樂章除了「惡名昭彰」、讓人亟欲除之而後快的第255至284小節被刪除外，其餘樂句也多所刪除。就縮減而言，拉赫曼尼諾夫將原始版中許多重複樂句縮減，如第一樂章發展部的下行樂句和再現部接尾奏前的樂句、第二樂章的鐘聲樂段和第三樂章主題，使得音樂更為簡潔明快。綜合觀之，在修訂版中拉赫曼尼諾夫將不屬於主題的樂段多所刪除，衍生出的過門樂句盡量精減，將主題旋律明晰化並更切合型式章法。拉赫曼尼諾夫自己就曾抱怨：「蕭邦的《第二號鋼琴奏鳴曲》只用了19分鐘就說了那麼多，我的《第二號鋼琴奏鳴曲》卻達不到！」拉赫曼尼諾夫對這「19分鐘」似乎念茲在茲，所以1931年的修訂版，他果真將音樂縮至19分以內！[2]

3. 簡化

　　「簡化」指技巧與和聲的重新思考。就技巧而言，修訂版並無原始版艱澀難奏，拉赫曼尼諾夫對技巧要求採取較簡化設計，第一樂章第一主題即是最好的明證（譜例二A、B）。在技巧簡化下更重要的是對和聲的重新思考：究竟原始版的厚重和絃是否真的有其必要性？如果用較輕的和絃、較少的音符，是否還能達到原來的音響效

2
Martyn, 320-324.

果，甚至得到更好的效果？向以厚重和絃出名的
拉赫曼尼諾夫，在修訂版中作了徹底的反省和調
整，特別在第一、三樂章，拉赫曼尼諾夫的修訂
版可說直指原始版之非，不刻意求低音的轟然作
響和內聲部的「扎實」，而以輕盈的音響達到出
色的效果。

譜例二 A 1913年版

譜例二 B 1931年版

4. 旋律改變

對於旋律素材的處理，拉赫曼尼諾夫在新舊
兩版間的表現其實難論高下。就修訂版而言，拉
赫曼尼諾夫對第一樂章發展部第74至75小節的
寫法確實較原始版第92至93小節出色（譜例三
A、B），但第一樂章結尾處兩版則各有千秋，

譜例三A 1931年版

譜例三B 1913年版

原始版反較修訂版更具清晰的旋律，修訂版則顯得神秘複雜。至於第二樂章第20小節，則是少數通認原始版較修訂版效果更佳之處。拉赫曼尼諾夫雖然簡化了樂句，但原本的美感也打了折扣（譜例四A、B）。故在旋律素材這一點上，往往

譜例四A 1913年版

譜例四B 1931年版

本曲初版譜封面。

成爲鋼琴家的爭論點，也成爲各改編版自由心證剪貼之處。

　　綜合以上四項，筆者認爲拉赫曼尼諾夫在修訂版中對原始版的主題樂句予以強化，突顯旋律的呈現和發展。一方面刪減和主題樂句關係較淺的樂段，另一方面則以強化的主題重組結構，使得全曲成爲「三段式的單一樂章奏鳴曲」，並以較簡單的技巧要求和輕盈的音響重整樂曲，顯示出不同於原始版的面貌。目前眞正演奏原始版的錄音並不多見，除了極欲展現技巧而挑戰厚重艱困的原始版外，大多數的鋼琴家多傾向演奏修訂版。但也因爲作曲家本人的修訂版仍有值得討論的空間，因此從霍洛維茲以降，許多鋼琴家自前後兩版間自行拼貼出屬於自己的改編版，形成本曲演奏上的另一特色。

拉赫曼尼諾夫《第二號鋼琴奏鳴曲》之演奏趨勢

一、鋼琴學派的交會

　　拉赫曼尼諾夫的鋼琴作品幾乎皆洋溢著濃厚的俄國情感，其作品中獨特的悠長樂句和奇妙的和聲，更是將自東正教聖歌到現代音響的各式浪漫，融於「拉赫曼尼諾夫式」的俄式旋律中。因此，就音樂詮釋而言，俄系鋼琴家在拉赫曼尼諾夫作品詮釋上自占有極重要且近乎獨占性的地位。普遍而論，無論就錄音作品數量或詮釋表現討論，我們皆不難發現非俄系學派鋼琴家確實在表現拉赫曼尼諾夫作品上不如俄國學派。然而，

拉赫曼尼諾夫《第二號鋼琴奏鳴曲》卻是一項例外。在筆者此次所提出討論的版本中，俄國鋼琴家的演奏固然重要，來自其他學派的錄音亦爲數衆多。歐陸和南北美洲的鋼琴家皆廣於演奏，出自法國鋼琴學派的版本更占有可觀的地位。之所以形成這種奇特的現象，筆者認爲原因有二：第一，拉赫曼尼諾夫《第二號鋼琴奏鳴曲》雖然有俄式句法，但相較於拉氏其他作品，本曲並不具有特別濃郁的俄式旋律，且旋律線也相對較短。由於旋律線的俄式風情降低，而拉赫曼尼諾夫音樂浪漫依舊，因此即使對俄式音樂表現較不擅長的演奏者，也能以純粹浪漫式的詮釋演奏此曲，在不構成歌唱性問題的短樂句下發揮自身的詮釋。第二，拉赫曼尼諾夫此曲不但俄式風情不特別明顯，第二樂章神似拉威爾的主題也讓人驚訝。雖然第二樂章本質仍是俄式音樂，但其樂句絕對可由法國鋼琴學派對音樂處理的概念來解釋。這或許可以解釋爲何許多法國鋼琴家樂於演奏並錄製此曲，卻不將拉赫曼尼諾夫的《前奏曲》等作品納入演奏曲目。

二、新一代鋼琴家普遍演奏此曲

筆者就國際比賽自選曲和唱片錄音版本兩方面的觀察，拉赫曼尼諾夫《第二號鋼琴奏鳴曲》在近十五年來成爲年輕鋼琴家的寵兒。不但在各鋼琴大賽中時時可聞，爲數衆多的新生代鋼琴家，甚至包括許多名家的首次錄音，也都選擇此曲作爲進軍世界樂壇的曲目。爲什麼會造成如此演奏風潮，原因之一在於此曲的鋼琴學派限制不深，因此各學派下的鋼琴家皆能演奏且樂於演

奏。其二，就錄音史的角度而言，由於此曲在
1980年以前並不是演奏會上的熱門，錄音版本
也不多，新生代的鋼琴家在避免直接挑戰大眾名
曲的情況下，自然會將目光置於此曲之上，由另
闢蹊徑的手法贏得世人的注意。第三，無論是原
始版本或修訂版本，拉赫曼尼諾夫《第二號鋼琴
奏鳴曲》前後二版皆具備艱深的技巧要求和傑出
的音響效果。只要能有扎實的掌握，演奏此曲既
有舞台效果和音響效果，亦有優美的旋律，自然
受到演奏者的重視。拉赫曼尼諾夫的作品具有深
刻的情感，但對演奏者而言卻沒有沉重的詮釋壓
力，也讓年輕的鋼琴家感到自在。最後就樂曲結
構而言，此曲原始版本樂思複雜，故年輕的演奏
者可以在複雜的旋律中掩飾對結構掌握的不足；
就此曲修訂版本而論，該版結構簡單、樂思清
晰，即使是年輕的演奏者也能勝任愉快。綜合以
上四點，筆者認為除非此曲已讓世界聽眾聞而生
厭，除非此曲在主要大廠的錄音版本已經飽和，
否則在未來的十至二十年，拉赫曼尼諾夫《第二
號鋼琴奏鳴曲》仍是新銳鋼琴家在錄音與比賽上
的寵兒。

三、自行改編版本

由於拉赫曼尼諾夫編寫了兩種版本，更授權
霍洛維茲改編出「霍洛維茲版本」，如此前例讓
鋼琴家依例改編，強化自己對樂曲的控制。關於
霍洛維茲及種種改編版本，筆者將特別區隔討
論。

四、缺乏詮釋「典範」但出現改編「典型」

　　新生代鋼琴家首張錄音或參加比賽的選擇曲目，通常以「趨吉避禍」作爲考量。除非能造成話題或有絕對驚人的把握，否則極少新銳鋼琴家會選擇貝多芬《第三十二號鋼琴奏鳴曲》、舒曼《幻想曲》或舒伯特《第二十一號鋼琴奏鳴曲》等曲目。拉赫曼尼諾夫《第二號鋼琴奏鳴曲》樂風浪漫討好又能表現技巧，本就讓年輕鋼琴家喜愛。更「有利」的一點，是拉赫曼尼諾夫本人竟然沒有錄下自己的詮釋！事實上，除了霍洛維茲的詮釋外，本曲並未形成任何有影響力的「典範性演奏」。「典範缺乏」對新世代演奏者而言，其實提供了詮釋上更自由的空間，新一代鋼琴家在演奏此曲時無須如詮釋貝多芬般得時時思考「巴克豪斯怎麼彈？肯普夫怎麼彈？塞爾金怎麼彈？」也不必顧忌自己的詮釋在聽眾已有定見下難以討好。由此觀之，因爲「典範缺乏」所帶來的詮釋自由，亦是此曲深受年輕鋼琴家喜愛的原因。

　　然而，這僅是指詮釋與演奏而言。若論及本曲的改編，得到作曲家親自授權的霍洛維茲，其兩次改編皆足以成爲經典，更成爲影響其他鋼琴家改編的「霍洛維茲典型」。討論「霍洛維茲典型」和其他改編版本的異同，亦是本文重點之一。

實際演奏討論與本文指涉

　　本曲既然有前後兩版，又有自行改編，故在

分類上，筆者以「1913年原始版本演奏錄音、1931年修訂版演奏錄音、鋼琴家自行改編版演奏錄音」爲三大項，討論在眾多版本中所呈現的各鋼琴學派影響與演奏者詮釋見解。就演奏分析而論，拉赫曼尼諾夫《第二號鋼琴奏鳴曲》在原始版本中分成兩段，修訂版則是全曲連成一體。然而爲了欣賞之便，目前絕大多數的錄音皆將全曲分成三段。爲求統一，無論是原始版或修訂版，本文寫作則一律分成「三樂章」討論（事實上並不能稱爲三樂章），但小節數計算則按原始版的區分，將第二、三樂章合而計之。其中第三樂章各錄音版本分軌不一，有從L'istesso tempo開始（即開頭爲第二樂章開頭旋律），也有從Allegro molto開始（進入全新段落），筆者則按大多數錄音的分軌，採取由L'istesso tempo計算。因此，筆者全文之討論基準如附表一。

原始版本

第一樂章	Allegro agitato	B1-B185
第二樂章	Non allegro	B1-B89
第三樂章	L'istesso tempo	B90-B96
	Allegro molto	B97-B385

修訂版本

第一段	Allegro agitato	b1-b138
第二段	Non allegro	b1-b76
第三段	L'istesso tempo	b77-b83
	Allegro molto	b84-b325

（B指原始版小節數；b指修訂版小節數）

一、1913年版（原始版本）演奏錄音

在前後兩個版本中，修訂版技巧較容易但演

歐瑟扎實的觸鍵既能掌握音符乾淨與準確的控制，其富法式魅力、在透明中蘊含溫潤光澤的音色，更表現得柔和而迷人。她在演奏弱音時能以踏瓣塑造出夢囈般的悄然，彈奏強音也能表現明亮的音質。

奏效果卻幾乎與原始版一樣好，因此鋼琴家們多半選擇修訂版演奏也就不足為奇。但也因為原始版本演奏難度高，仍吸引了不少志在挑戰技巧、挑戰自我的鋼琴家。此次筆者所提出討論的9個版本中，就不乏自視技巧超群絕倫之輩。另一方面，原始版中的樂句雖較修訂版冗雜，但拉赫曼尼諾夫獨特的俄式浪漫與神秘也最為精采，亦是鋼琴家們詮釋的重點。

法國鋼琴女傑的浪漫：歐瑟和吉荷德

以此觀點，法國女鋼琴家歐瑟（Cecile Ousset, 1936-）和吉荷德（Marie-Catherine Girod）的演奏，各自表現出她們技巧的極致，也認真地在克服拉赫曼尼諾夫艱深技巧要求之餘，努力詮釋音樂內涵。

首先就歐瑟的演奏而言（EMI），這位擔任鋼琴大賽評審似乎較舉行演奏會更為活躍的鋼琴家，十餘年前確實以卓越的技巧和廣泛的曲目享有盛名。在此曲中，歐瑟扎實的觸鍵既能掌握音符乾淨與準確的控制，她那極富法式魅力、在透明中蘊含溫潤光澤的音色，更表現得柔和而迷人。在演奏弱音時歐瑟能以踏瓣塑造出夢囈般的悄然，彈奏強音時也能表現出明亮的音質。如此成就在第二樂章自得到極大的發揮，第一樂章第71小節起（4'25"-5'12"）的四聲部，歐瑟對音色層次的處理亦相當成功，也是此版最傑出之處。但是就缺點而言，本曲從頭至尾歐瑟都無法彈出可觀的強音，在第一樂章第100小節起（6'06"）極勉強的樂句刻劃與因不斷苦推樂句而旋律線顯得遲緩拖延的第三樂章，都顯示其力道不足的缺失。或許也因為力道不足，歐瑟並未在演奏中營

吉荷德以快速和熱情配合力道演奏出爆發力強的衝擊句法，她的音色也有法式的輝澤，但音質能有亮而銳利的表現，整體風格偏向俄式。

造戲劇性的張力，但第一樂章結尾與第二樂章第46小節起的樂段（4'13"）也就顯得平板而單調，缺乏結構上的對比。若歐瑟能在音量上求突破，此版的成就將不止於此。

　　相較於歐瑟，吉荷德則無音量與強音演奏的問題，力道的表現與一般男性鋼琴家無異（Solstice）。就樂句表現和詮釋而言，吉荷德也以快速和熱情，配合力道奏出爆發力強的衝擊句法，和歐瑟的平穩大異其趣。在音色上，吉荷德也有法式的輝澤，但音質亮而能有銳利的表現。綜合吉荷德在力道和樂句上的熱烈表現，除了在音色上仍然帶有傳統法式的特色外，其演奏其實偏向俄式。吉荷德在第三樂章所彈出的氣勢與快速和第一樂章的力道強弱對比，皆是歐瑟版中所欠缺。然而，在結構均衡上，吉荷德則未若歐瑟穩健，樂句也非完全流暢，可謂各有得失。在分部技巧上，吉荷德於音量對比上的控制較爲傑出，在第二樂章她便成功地以不同的力度表現出不同的聲部和旋律，弱音的控制亦十分動人。但就音色變化和踏瓣技法而論，吉荷德在第一樂章第71小節起（3'42"-4'17"）的層次處理就不理想。值得特別一提的是吉荷德雖然未自行組合樂曲，但她在第二樂章第27小節處將和絃改以琶音演奏的作法（2'24"），其實是在原始版的音符上引用了修訂版的處理，算是小小的「逾越」。

英美兩地技巧名家之作：里爾與龐提

　　里爾（John Lill）這位爲英國人寫紀錄的鋼琴家，常讓人忘了他曾和凱爾涅夫（Vladimir Krainev, 1944-）共享第四屆柴可夫斯基大賽冠軍的殊榮。就手指技巧而言，里爾的確有扎實的功

里爾指法敏捷而觸鍵精準，力道表現也相當傑出。他以忠實樂譜的態度與工整樂句演奏，相當「標準」地為我們勾勒出此曲原始版本的結構和章法，也將其優缺點一一呈現，具有相當參考價值。

力，他指法敏捷而觸鍵精準，力道表現也相當傑出（Nimbus）。但若以全面性的標準衡量，里爾在音色與詮釋上的局限則為其最大的缺點。本曲演奏中，就前項而言，里爾近似歐瑟的音色表現雖不炫目，弱音的控制和強奏時，不爆裂的音色也是極卓越的成就，但在音色變化和層次上便讓人失望。面對第一樂章第71至82小節（4'13"-4'51"）和第二樂章第46至62小節（3'48"-4'45"）兩處四聲部樂段，里爾僅能以力道的不同作相應處理。就詮釋而言，里爾以極工整合拍的樂句和忠實於樂譜指示來詮釋拉赫曼尼諾夫，卻未能掌握到拉赫曼尼諾夫的彈性速度和浪漫。筆者同意演奏者以較冷靜的態度詮釋拉赫曼尼諾夫（作曲家本人的演奏風格也是如此），但里爾的表現已顯得過於拘謹而喪失旋律的自由，旋律的歌唱性亦受限制。不過其傑出的技巧和音量的控制，在第一樂章的結構對比上則有良好的表現。除了第三樂章樂句顯得零碎且不靈活外（且在結尾自行將和絃改成琶音），里爾忠實於樂譜的態度與工整的樂句演奏，相當「標準」地為我們勾勒出此曲原始版本的結構和章法，也將其優缺點一一呈現，具有相當參考價值。

　　和里爾演奏技巧類似的，是美國鋼琴家龐提（Michael Ponti, 1937-）的錄音。龐提和里爾一樣，擁有相當扎實的技巧。也就是仗著扎實的技巧，龐迪以豐富的曲目、罕見作品與全集錄音演奏而聞名於世。只可惜他也和里爾一樣，並未掌握到音色的訣竅，層次平淡且音質單薄。更可惜的缺失是龐提對樂曲演奏不甚用心，往往只是將音符彈出而缺少情感、樂句與結構的琢磨。在此

龐提以相當自由的彈性速度演奏拉赫曼尼諾夫,無論是樂句的張弛或是速度的快慢,他都以大動態而沉溺的浪漫手法詮釋,企圖表現俄式濃烈情感。

龐提本曲現場演奏更為隨意,彈性速度運用更為自由,音量對比也更誇張。他的技巧表現銳利,指力的強勁均衡也確實有其過人之處,音色甚至更上層樓。

版錄音中,龐提演奏的全部優劣均一覽無疑(VoxBox)。相對於里爾的工整拘謹,龐提則以相當自由的彈性速度演奏拉赫曼尼諾夫,無論是樂句的張弛或是速度的快慢,他都以大動態而沉溺的浪漫手法詮釋,企圖表現俄式濃烈情感。然而,龐提對樂句的粗糙表現卻又每每破壞浪漫的表現,如第一樂章發展部第86到121小節漫無章法的樂句推進(4'10"-5'15")、第二樂章第16至23小節音色和力道皆缺乏設計、粗糙到難以令人接受的旋律刻劃(1'22"-2'07"),和第三樂章因為彈性速度而導致樂句缺乏穩定節奏,遂而無法產生前進推動力的遲滯感等等,都是相當失敗之處。尤有甚者,龐提對音色的忽視,造成強音乾裂不說,更讓每個和絃音皆可聽出其「明顯地存在」,毫無音響設計可言。平心而論,龐提的浪漫式演奏多少反應了世人對拉赫曼尼諾夫的觀感,就詮釋而言也未必全無可取之處。例如原始版中被認為蕪雜的樂段,如第三樂章第215小節起的樂段(2'40"),龐迪反而彈出通順的表現,特別是第255至284小節一段(3'25"-4'23"),可說是全曲表現最出色之處。但就全曲技巧和詮釋表現而言,龐提辜負了自己苦練多年的快速指法,也未能細心地推敲音色音響和結構。雖然個別樂段仍有精采表現,且全曲演奏忠實樂譜音符而不自行更動,筆者仍不認同其整體的詮釋態度。

類似的詮釋在1988年的現場錄音中顯得更為隨意,彈性速度運用更為自由,音量對比也更誇張(Newport)。龐提的技巧大致維持相當水準,但表現更為銳利,指力的強勁均衡也確實有

謝利技巧相當優秀，音色也有銀亮的色澤，足以掌握拉赫曼尼諾夫艱深的技巧考驗。他相當程度地按樂譜指示詮釋，在自己的解讀下忠實地表現樂句。特別是音量和速度，他對旋律的詮釋幾乎皆能在樂譜上得到對應。

過人之處，音色甚至更上層樓，是令人佩服的成就。但是，他不斷暴力敲擊的奏法仍喪失旋律美感，過分誇張個別強奏的作法也導致音樂失去脈絡，在糾結的線條中找不到方向。即使是第三樂章，在龐提刻意耍弄快速斷奏技巧下也支離破碎，是無法正視自己演奏缺點的詮釋。

忠實樂譜的全集演奏者：謝利和碧瑞特

　　相較於龐提的粗枝大葉和沉溺式的浪漫，更可見錄下拉赫曼尼諾夫鋼琴作品全集的謝利（Howard Shelly）和碧瑞特（Idil Biret）之詮釋苦心。先就碧瑞特的詮釋而言，她再度展現出相當老成穩健的詮釋（Naxos）。這位自巴黎音樂院成名的鋼琴神童並不特長於法國音樂，而以深刻的音樂思考對各式作品作既廣而深的涉獵。碧瑞特在音色和踏瓣上的技巧並不傑出，但除此二缺點外，只要涉及手指技巧，她的成就堪稱驚人。特別是她對音量和純粹指力上的強勁力道，更讓人難以相信這種表現竟是出於一名身材嬌小的女性之手。在本曲中，碧瑞特也充分展現她的力道和技巧，為全曲撐起恢宏寬廣而劇力萬鈞的架構和氣勢，技巧表現上足稱卓越。然而，她向來深刻的思考在原始版中顯得沉重遲滯，第一樂章尚有氣勢壯闊的表現，第三樂章就過分厚實。由於碧瑞特在兩版的詮釋基調相同，而以修訂版表現為佳，因此筆者在此並不多作分析。然而，若論及第二樂章中段在極慢速中的神秘美感，或第一樂章氣韻悠長的結尾餘響，碧瑞特此版都有筆者所聞最傑出的表現，也是精湛的演奏。

　　和碧瑞特相反，謝利的演奏則在原始版中更為出色（hyperion）。謝利技巧亦相當優秀，音色

也有銀亮的色澤，足以掌握拉赫曼尼諾夫艱深的技巧考驗。在詮釋上，謝利相當程度地按樂譜指示詮釋，在自己的解讀下忠實表現樂句。特別是音量和速度，謝利對旋律的詮釋幾乎皆能在樂譜上得到對應。然而，樂譜判讀僅是藝術家工作的一部分，如何以音樂本身和詮釋智慧為作曲家未下指示的段落提出具說服力的詮釋，無疑是較讀譜更大的考驗。謝利在第一樂章各段之間的表現皆極為傑出，但在段落的聯繫上便缺乏說服力。第86小節的分句就讓人有樂思被截斷的突兀感（5'14"），呈示部第35小節處第一主題接第二主題的過門句亦有相同的缺失（1'55"）。對於如此用心的詮釋而言，這類細節缺點實令人惋惜。

謝利在最需要結構處理的第一樂章雖出現樂句銜接上的缺失，但在第二樂章立即扳回一城。忠實於樂譜的詮釋使謝利以樂譜的指示重新考量旋律的表現，在第23小節起的主題旋律重現（2'12"），樂譜上對主旋律的音量指示是中強（mf），卻要求右手伴奏的音符以弱音表現（pp）。謝利以熱情激昂的情感演奏此段，成功地就樂譜指示表現出貼切的詮釋。較令筆者不解的，則是謝利在第三樂章的演奏，於樂句間保持了相當的「自由度」。他的樂句基本上仍屬工整嚴謹，不似龐提不知節制的矯作，但在漸慢時大幅放慢樂句的處理，卻破壞了音樂行進的流暢。而如第215小節重回第三樂章第一主題處（2'57"），謝利弱勢而缺乏力道與速度的演奏就顯得相當「奇特」。同樣此一主題在第285小節的再現，謝利也一樣以「溫和」的方式演奏（4'53"-5'32"）。雖然是有系統的詮釋，筆者實無

布朗寧在音色變化和力道控制都有極佳表現，弱音控制更堪稱微妙。他強化左手聲部的作法也讓樂句前後呼應，在複雜的樂想中織成環環相扣的旋律。如此細膩的處理，的確極成功地表現了「複雜旋律和內聲部」，足為後世典範。

法了解其用意何在。綜觀全曲表現，雖有不少進步空間，筆者仍然欣賞謝利的詮釋成就。謝利在音色、音響和旋律歌唱性刻劃上的用心，也讓他演奏的第二號鋼琴奏鳴曲，不僅是全集錄音中的一部分，而是具有成熟樂思的傑出演奏。

技巧超卓的浪漫演奏：布朗寧的野心之作

　　布朗寧（John Browning, 1935-2003）是技巧相當傑出的美國鋼琴名家，身為巴伯學生的他，除了致力於巴伯的作品推廣外，也擁有成功的演奏生涯。他於1986年為Delos唱片公司所錄製的拉赫曼尼諾夫專輯中，認為此曲旋律奇特而內聲部複雜，有太多聲部旋律需要表現，獨特的「鐘聲」更是一大特色。在版本選擇上，布朗寧則道：「拉赫曼尼諾夫無法滿意他自己的原始版，而我則無法滿意他的修訂版」，並強調他完全忠實於原始版演奏而未刪節或更動，「就我所知，我的演奏是唯一完全按照原始版演奏而不加更動的錄音」。布朗寧年輕時即頭角崢嶸，彈遍各式難曲，但對於拉赫曼尼諾夫《第二號鋼琴奏鳴曲》卻戒慎恐懼，這份錄音是他多次演奏後的心得，也是他多年鑽研的詮釋成果。

　　就資料意義而言，龐提版（1977年）、歐瑟版（1980年）和謝利版（1985年）都在布朗寧版之前，故布朗寧版並非原始版本的首次錄音。但就詮釋成果而論，布朗寧確實表現出最卓越的成果。在布朗寧強調的內聲部和複音音樂式的旋律表現上，第一樂章第71小節起（4'04"-4'51"）和第二樂章第46小節起（15'38"）兩處多聲部中，他都在強弱和音色上有不同的設計，確實將各旋律線和聲部表現出來，音色的醇美和踏瓣的

運用亦讓詮釋生色不少。而布朗寧在第一樂章發展部中（第100小節起，5'52"），更獨具巧思地配合先前的樂句，突顯隱藏在左手和絃中的聲部，造成極佳的樂句連繫。在第162小節後半起（9'25"），他強化左手聲部的作法也讓樂句前後呼應，在複雜的樂想中織成環環相扣的旋律。就布朗寧而言，如此細膩的處理的確將他所言的「複雜旋律和內聲部」作極成功的表現，足爲後世典範。

在技巧表現上，師承列汶夫人的布朗寧，無論在音色變化或力道控制上，都有極佳的表現。在他念茲在茲的「鐘聲」上，布朗寧也以踏瓣做出效果出衆的處理，特別是第一、二樂章都相當出色，弱音的控制更堪稱微妙。對於布朗寧的演奏，筆者較持異議的則是他對彈性速度和結構的處理。在第一樂章中，筆者完全信服布朗寧的詮釋，特別是他在第134小節（7'24"）的彈性速度，更讓旋律線不像其他版本般驟然斷裂。然而在第二樂章，布朗寧對旋律的掌握卻十分零碎，第三樂章誇張速度也大幅降低樂句的順暢。布朗寧在整體結構上按修訂版的設計，將三樂章通篇演奏成一段，但這並不意味其中各段旋律就可以喪失自主性，缺乏獨立存在的流暢感。布朗寧對樂譜的忠實度，最後也功虧一簣地毀於結尾忘情的自添音符。不過論技巧的各方面表現與結構、樂句的處理，布朗寧的錄音仍是令人傾服的演奏。第三樂章雖然不夠流暢，對比性卻極爲強烈，音色與音響的魔幻效果也十分突出，是立下一家之言的深思熟慮大作。

冷冽理智下的完美絕技：柯西斯的獨特見解

柯西斯以冰冷而理性的表現方式詮
釋拉赫曼尼諾夫，即使是在為大多
數鋼琴家所刻意「浪漫化」的樂
段，他仍不假詞色。然其精湛的技
巧和良好的音樂性，亦使得他全曲
皆快的演奏仍能保有一定的旋律歌
唱線，在流暢的樂句中塑造一氣呵
成的氣勢與流暢感。

和布朗寧一樣擁有高超技巧的匈牙利鋼琴家
柯西斯（Zoltan Kocsis, 1952-），在多年前錄製技
巧驚人的拉赫曼尼諾夫鋼琴協奏曲全集後，又在
1994年向拉赫曼尼諾夫鋼琴作品挑戰
（Philips）。從協奏曲到奏鳴曲，柯西斯不曾改變
以「冰冷而理性」的方式詮釋拉赫曼尼諾夫，以
極少的彈性速度和感情表現拉赫曼尼諾夫的悠長
旋律。即使是在為大多數鋼琴家所刻意「浪漫化」
的樂段，柯西斯仍不假詞色。就某種程度而言，
如此演奏方式可說相當忠實於作曲家本人的演奏
風格，因為拉赫曼尼諾夫本人的演奏即偏於冷
靜，詮釋自己作品時更是如此。柯西斯在此曲的
表現較拉赫曼尼諾夫更為冷淡，然其精湛的技巧
和良好的音樂性，卻使得他全曲皆快的演奏仍能
保有一定的旋律歌唱線，在流暢的樂句中塑造一
氣呵成的氣勢與流暢感。第三樂章席捲風雲、勢
如破竹的力道與速度，即是柯西斯最具個人特質
的演奏風采。也就因為這份淡然與冷冽，面對
「蕪雜」的第三樂章各段，特別是第255至第284
小節一處（3'13"-4'22"），柯西斯的演奏反而有
他人難以企及的清晰樂思與明朗樂句。就力道、
速度、音響清晰和音樂結構的處理而論，柯西斯
的詮釋成功地化繁為簡，慧劍斬亂絲地整出澄澈
的紋理，帶來另一風貌的拉赫曼尼諾夫。

然而冷淡理智並非拉赫曼尼諾夫演奏的全
部，這位偉大鋼琴家在自省之外更有過往世代的
優雅與高貴，旋律在悠長的歌唱句中總伴隨著自
在的彈性速度。柯西斯的演奏雖然結構上幾無縫
隙，情思的醞釀和樂句的「呼吸空間」卻也不留
轉折迴旋的餘地。第一樂章充滿強音與驟然加速

的演奏固然極為刺激，但緊密的樂句連結也足以令聽者窒息。拉赫曼尼諾夫作品的本質並非桎梏與逼迫，在柯西斯高壓式的樂句處理與強勁音量下，「浪漫」也就所剩無幾。筋骨盡露、稜角齊現的第二樂章是否還能予人一絲心動之感？筆者和柯西斯顯然各持不同的想法。

柴可夫斯基大賽到范・克萊本大賽的超技薈萃：新生代好手F・肯普夫、卡斯曼和伊奧登尼契的展技之作

英國鋼琴家F・肯普夫（Freddy Kempf, 1977-）和俄國鋼琴家卡斯曼（Yakov Kasman, 1967-）都是比賽的「落選者」，前者在柴可夫斯基大賽上得到季軍，後者則在1997年范・克萊本大賽上得到亞軍。然而，他們卻是該屆比賽中最引人注目的鋼琴好手。F・肯普夫以迷人的台風和高超的技巧贏得比賽場上觀眾的瘋狂支持，而卡斯曼技巧之凌厲與扎實更是在該屆冠軍永松炯（Jon Nakamatsu）之上。在比賽過後，F・肯普夫旋即在BIS發行自己最得心應手的舒曼作品專輯，而早就錄製許多傑作的卡斯曼更確立自己的地位。卡斯曼在比賽時以驚人的拉赫曼尼諾夫第一號鋼琴奏鳴曲贏得眾人的讚賞，他錄製的兩首奏鳴曲更是國際話題之作。而F・肯普夫在第一張舒曼錄音打下成績後，第二張乘勝追擊推出拉赫曼尼諾夫專輯。兩位新生代技巧極為出色的好手終在拉赫曼尼諾夫技巧要求至深的原始版《第二號鋼琴奏鳴曲》上碰面，自是引人好奇。

先就卡斯曼的演奏（Calliope）討論。這位曾來台演奏的俄國鋼琴家，在擊鍵的力道上直追吉利爾斯的琴音，然而在音色和音質上皆較薄，

音色變化亦不夠豐富，缺乏吉利爾斯的厚實和
"singing tone"的美感。但卡斯曼確實在整體觸
鍵重量的表現上達到傑出的成就。藉著觸鍵的厚
重，卡斯曼將其力道均勻延展至樂曲的每一個角
落。第一樂章第一主題在如是表現下，果然凝聚
了極驚人的力道，每一個小音符皆乘載著凌厲樂
句的氣勢，以極大的音量營造出豐沛的動能，各
小段之間彈性速度的轉換亦相當圓熟，轉折間音
量控制也能配合旋律的設計。順著氣勢過人的第
一主題，卡斯曼對第二主題則留意於音粒的清
晰，將音響自第一主題的渲染中凝聚收回。也由
於卡斯曼在第二主題的處理，他在第71小節後
（4'19"）的多聲部樂段，方能在音色層次不特別
傑出的技巧限制下，仍能以音量的處理表現出三
聲部的線條（但仍有未盡全功之處）。就詮釋上
而言，卡斯曼在第83小節（5'01"）處對第二主
題做特別強化的音色和旋律設計，也使其詮釋周
詳而嚴謹。從發展部第86小節（5'26"）起至第
122小節（6'39"）進入再現部一段，卡斯曼俄式
的音量堆疊和彈性迴折旋律，亦讓拉赫曼尼諾夫
的樂句發揮強勁的張力。雖然較為單調的音色讓
再現部的表現顯得乏味，卡斯曼在第一樂章極為
成熟老練的樂思掌握和傑出技巧表現，仍是筆者
所聞版本中可圈可點的詮釋。

　　卡斯曼第一樂章中因力道表現而喪失的細膩
與音色層次，在第二樂章中得到相當補償。無論
是第16小節（1'46"）對音色明暗處理、踏瓣的
朦朧效果與明晰主旋律下極弱音內聲部的刻劃，
或是第63小節起（5'47"）對鐘聲效果的處理，
卡斯曼的表現都不愧是俄國鋼琴學派的偉大傳

承。較音色處理更令筆者欣賞的是其樂句處理。他成功地掌握到俄式厚重句法的浪漫精神，旋律表現又不因情感的深刻投入而顯得停滯。第27小節尾（3'22"）以弱音演奏，迂迴接下主題多聲部對話的設計，更是扣人心弦的手法。終樂章卡斯曼將延音音響擴散效果和音粒清晰，做出他所能達到的最佳平衡，展現其最強勢的擊鍵和強奏。筆者雖不完全肯定卡斯曼仍以厚重浪漫式的樂句演奏需要靈動節奏的第三樂章，但就在此詮釋下，卡斯曼成功地就255小節至284小節此旋律轉折段（4'22"-5'36"），提出足稱一家之言的戲劇性詮釋。整體而論，卡斯曼在成熟的詮釋架構下既表現出最佳的技巧，也在許多為人詬病的蕪雜贅句上提出深具說服力的解釋，是相當成功的演奏。

肯普夫以圓滑的旋律線輕柔地處理每一段樂句。他的歌唱線如海浪般波波相疊，樂思雖然浪漫卻不帶一絲沉重，表現出既迥異於俄國傳統，也不流於膚淺的拉赫曼尼諾夫。全曲成功表現「輕淡抒情的浪漫」，結合優異的技巧而演奏出具說服力的詮釋。

若說卡斯曼極盡一切努力，在拉赫曼尼諾夫此曲中表現如吉利爾斯般的鋼鐵琴音與力道，F・肯普夫（BIS）追求的則是如李希特般清澄的音色與均衡的音樂性。就音色亮度而言，F・肯普夫朦朧的音質確實不如卡斯曼炫目，但在音色層次的營造上，他的細心表現則往往更在卡斯曼之上。給人炫技印象的F・肯普夫在此曲中最驚人的表現，便是他放下力道和速度的炫示，溫柔抒情地「唱完」23分鐘半。從頭至尾，F・肯普夫皆以圓滑的旋律線輕柔地處理每一段樂句。他的歌唱線如海浪般波波相疊，樂思雖然浪漫卻不帶一絲沉重，表現出既迥異於俄國傳統，也不流於膚淺的拉赫曼尼諾夫。筆者以為F・肯普夫在歌唱性和音色上的成就，已經結合歐瑟和里爾的長處而避其缺失，確實彈出一更出色的原始版

演奏。

　　就肯普夫對各樂章的表現而論，筆者認爲他成功地以自己「輕淡抒情的浪漫」，結合優異的技巧而演奏出具說服力的詮釋。第一樂章中F‧肯普夫「反其道而行」地以流動性的第一主題和節奏穩固的第二主題開展呈示部，但效果一樣出色，節奏感亦相當優異。從第53至70小節（3'16"-3'56"）進入發展部一段，肯普夫表現得極其輕盈，飄飄然的旋律要到第71小節後的三聲部才眞正落定，在第86小節（4'50"）開展出全新的段落。然而，這也是筆者以爲肯普夫詮釋最失敗之處——他似乎不知如何區隔呈示部和發展部，於是他單純地以第86小節爲分水嶺來解釋結構。但此種作法一方面使得樂段割離而喪失連結，另一方面也使得第53至85小節成了缺乏意義的旋律垃圾。換言之，F‧肯普夫對發展部的處理反而強化了拉赫曼尼諾夫原始版的缺點。另一方面，F‧肯普夫對發展部和再現部的分野也不甚清楚，他連綿不絕的樂句將發展部和再現部連成一起，導致第一樂章實質上自第86小節切成前後兩塊，是相當可惜的敗筆。

　　不過F‧肯普夫的平衡音樂性在第一樂章再現部第二主題後則有傑出的表現，在第二、三樂章更是如魚得水。第二樂章第16小節起細膩的分部、層次和弱音控制（1'20"）、第24小節後深情開展的優美對話旋律（2'34"）等，都讓人訝異其成熟表現。第63小節後快速而輕柔逸去的旋律線，流轉間竟帶著迴旋飄浮的美感，更是美得令人心驚。第三樂章F‧肯普夫則一雪前失，以不留痕跡的連接，順暢地演奏拉赫曼尼諾夫所

為人詬病的段落。如在第255小節（3'24"），此處無數演奏家彈得窘態百出的樂段，他卻能以極自然的轉折，成功地詮釋出此段獨特的美感。F・肯普夫在此曲所表現出的「輕」，也在第三樂章中發揮得淋漓盡致——快速音群輕重有序且音音清晰，良好的節奏感下更有過人的抒情美，對多聲部的控制也毫不馬虎。結尾自第355小節起，F・肯普夫以強化節奏和截斷式重音擊鍵的手法逼出曲終的高潮。年輕的他在第384小節處（6'21"）也終於拋開樂譜而彈出霍洛維茲的更改奏法，雖破壞了對樂譜的忠實度，精采的演奏卻是無可置疑。

在上述兩人的光彩之下，真正的得勝者——第十一屆范・克萊本大賽冠軍，出生於烏茲別克的伊奧登尼契（Stanislav Ioudenitch），他於比賽的演奏反而顯得缺乏獨特個人魅力和驚人超技（Harmonia mundi）。伊奧登尼契的技巧雖然傑出，演奏也相當精確，但音色缺乏變化與美感，強奏時也有敲擊之弊。然而，他的演奏極為冷靜，對於各樂句與段落的發展皆仔細用心，旋律走向極為清晰，但情感表現也顯得保守。伊奧登尼契的第一樂章在如此「透明」的架構下自顯得爽朗自然，毫無一些俄派鋼琴家刻意營造音量與強奏的造作處理。但就音樂邏輯而言，其線條之間的聯繫並非十分合理，演奏也未就結構面作對比發展。第二樂章伊奧登尼契乾淨的聲線塑造出明確的層次，多聲部的發展也有良好處理，但情感表現仍不深刻，歌唱性也不突出，中段鐘聲效果也不理想，僅能說是穩定而冷靜的精確演奏。終樂章他格外強調音響的乾淨清晰，卻也因此喪

伊奧登尼契的演奏極為冷靜，對於各樂句與段落的發展皆相當仔細用心，旋律走向甚為清晰，情感表現也顯得保守。他的第一樂章在如此「透明」的架構下自顯得爽朗自然，毫無刻意營造音量與強奏的造作處理。

失音響效果的變化。雖屬扎實老練，但音樂張力和音色變化表現皆受限，面對段落的多重轉折也沒有凝聚音樂行進。這是一個技巧傑出且失誤極少的演奏，但就藝術家的個人特質與詮釋的深刻度而言，伊奧登尼契似乎是為了安全而犧牲一切，缺乏大膽的創意和鮮明的表情。

二、1931年版（修訂版）演奏評析

　　一如前述，本曲深受俄法兩派鋼琴家喜愛，錄音版本也反映此一事實。就學派和演奏風格而言，筆者以分類討論的方式評析修訂版的演奏錄音，就技巧和詮釋方式提出筆者的評論。

1.俄國鋼琴家的演奏

音色甜美的馬席夫

　　馬席夫（Oleg Marshev, 1961-）師承Mikhail Voskresensky，自1988年畢業於莫斯科音樂院後便在數個中小型國際比賽中奪冠，展開其演奏與教學生涯（Danacord）。馬席夫擁有扎實的技巧和明亮纖細的音色，演奏強音時略有瑕疵，但整體而論音質仍有仔細的控制。馬席夫似乎也深諳發揮自己甜美的音色，在第一樂章第一主題開頭的和弦重擊，馬席夫就將其表現得有如鐘聲的迴響，使整個首樂章沉浸在由遠而近、如夢似真的強弱鐘聲裡，別具迷人的特色。在如此神秘而浪漫的樂曲造境下，馬席夫更以優異的歌唱線條營造出一個抒情而清淡、浪漫但沉穩的靜謐世界。第一樂章第59至67小節（4'06"-4'42"）和第129小節（7'28"）至結尾兩段，馬席夫都將迷亂的情思在優雅的旋律線中作浪漫的調和，也成功地表現出音色的美質。如此難得的詮釋在第二樂章

馬席夫擁有扎實的技巧和明亮而纖細的音色，在第一樂章第一主題開頭的和弦重擊，他就將其表現得有如鐘聲的迴響，讓整個首樂章沉浸在由遠而近、如夢似真的強弱鐘聲裡，別具迷人的特色。

中更得到充分的發揮,馬席夫淡然觀賞第36小節起的樂念變化,沉靜幽思在冰冷的音色下更顯情韻綿長。就其第一、二樂章的詮釋表現,雖然音色變化不夠豐富,力道控制亦有進步的空間,筆者仍極為讚賞他思索音樂的努力與精采表現。

然而馬席夫雖在情韻和音色效果上表演出色,卻在第三樂章誇張的彈性速度與第一樂章發展部中,嚴重暴露其樂句張力不足和快板節奏調度不當的缺點。筆者實難相信為何在前二樂章有極出色表現的馬席夫,在此卻以極不通順的速度和處處停滯、拖泥帶水的樂句行進,作為此曲的終結。如第218到253小節一段(3'42"-4'21"),筆者實不知馬席夫一步一摔跤的演奏方式究竟能詮釋出何種效果!雖然馬席夫在其間第152小節和260小節兩處的浪漫樂段表現仍屬出色,筆者卻只能對此版感到遺憾。

內聲部處理細心的卡薩柯維契

雖沒有馬席夫銀亮的音色,卡薩柯維契(Mikhail Kazakevich, 1959-)的拉赫曼尼諾夫卻以獨特的「冷」詮釋出結構謹嚴的《第二號鋼琴奏鳴曲》(Conifer)。這位以教學著稱的學者鋼琴家,詮釋相當冷峻。在眾人強調奔放浪漫情感的第一樂章,卡薩柯維契卻以奇特的強化重音將第一主題彈得稜角畢現,旋律銳利而具戲劇性的衝擊力。他極少運用彈性速度,頂多以樂段或樂句為單位變化曲速,而不在小節內作誇張的變化。樂句也相當簡潔直接,旋律線可能具有的浪漫與神秘感,在卡薩柯維契指下也化約為結構中的元素而非樂曲的精神,全曲表現偏向理智而非情感。

卡薩柯維契極少運用彈性速度,頂多以樂段或樂句為單位變化曲速,而不在小節內做誇張的變化。樂句也相當簡潔直接,全曲表現偏向理智而非情感。

　　然而拉赫曼尼諾夫《第二號鋼琴奏鳴曲》之所以神秘複雜，其盤根錯結的內聲部乃為箇中關鍵。卡薩柯維契雖然在情感表現上顯得冷淡，對於內聲部卻極為用心。無論是第一樂章的交纏線條，還是第二樂章隱藏在旋律中的聲部，特別是第16到35小節（1'21"-3'13"）一段，卡薩柯維契細膩的聲部處理將樂曲抽絲剝繭，在乾淨的音響下呈現作曲家的精心布局。雖然其音色質感和變化皆非特殊，但仍能明晰的表現各個旋律線，堪稱極富巧思之作。第三樂章卡薩柯維契以特別強化重音節奏的低音，使第一主題樂句產生如迴力球般的擺盪感，而他在第152小節（1'35"）和260小節（4'04"）清楚的三聲部表現和對低音節奏強化的設計，更使右手高音部旋律宛如「飄浮」於和聲之上，乃是相當成功且獨到的詮釋。只可惜卡薩柯維契在第三樂章竟和馬席夫一般犯了樂句不順的大忌，雖無馬席夫嚴重，但如第237小節（3'32"）起的旋律停滯，也是令人難以了解的缺失。

技巧、詮釋普通的馮可夫、迪登科和卡曼茲

　　和卡薩柯維契相似，另一位「學者型鋼琴家」馮可夫（Oleg Volkov, 1958-）的演奏，在第三樂章的表現也不盡理想。這位師承馬札諾夫（Victor Merzhanov, 1919-）的鋼琴家擁有俄式銀亮的音色，技巧亦具一定之水準，但無法在快速與力道上傑出表現（Brioso）。在需要快速騰移手腕與運動手指的第三樂章，馮可夫時而觸鍵不扎實，時而缺乏力道的演奏，確實無法滿足聽眾對演奏者的期待。然而，馮可夫的優點在於音色。和卡薩柯維契相較，馮可夫銀亮的音色確實迷人

馮可夫銀亮的音色，使其對第二樂章的抒情浪漫更用心琢磨。第一樂章雖然沒有炫技式的華彩，樂句則有良好歌唱性的表現，結構處理也相當傑出。

俄國鋼琴家迪登科的演奏。

至德國發展的俄國鋼琴家卡曼茲，
其演奏快速而炫技。

得多。既然無法在快速與力道上稱雄，馮可夫對於第二樂章的抒情浪漫自更用心琢磨。第一樂章雖然沒有炫技式的華彩，樂句則有良好的歌唱性表現，結構處理也相當傑出。不過整體成就仍屬中規中矩、毫無驚人表現的演奏。

馬札諾夫另一位高徒，也是擔任其助教的迪登科（Yuri Didenko, 1966-），在彈法和音色上繼承了馬札諾夫強調斷奏與注重音粒清晰的特點（Vista Vera）。迪登科的演奏雖然清晰，音色變化卻不出色，僅能在不甚明亮的琴音下塑造更黯淡的音色，無法彈出明確的對比或豐富的層次。他的演奏工整規矩，音樂表現也不強化戲劇性的效果，而是溫和謹慎地舖陳全曲發展。第一樂章發展部和第三樂章都沒有誇示的音量或速度對比，第二樂章更是溫和自然。但和馮可夫相似，他的技巧也非真正傑出，無法表現更豐富的音樂。

學者和演奏家可以合而為一，但演奏家不能沒有技巧。另一技巧不足的例子出於身兼指揮的鋼琴家卡曼茲（Igor Kamenz, 1965-）。和馮可夫相反，卡曼茲在快速樂段的演奏倒有理想的水準，但他的觸鍵卻更不扎實，音質普通而音色缺乏變化（ARS Musici）。不扎實穩固的技巧直接反映在含混的強弱控制與音響效果中，第三樂章在卡曼茲演奏下不但無截斷音可言，甚至沒有乾淨清晰之處。不過在音樂表現上，卡曼茲的演奏倒可稱優秀。樂思轉折運行流暢，旋律線在俄式浪漫下更歌唱出柔和的詠嘆，情境塑造也十分成功。如果卡曼茲能有更卓越的技巧，他在第一樂章發展部前半（3'23"-4'19"）的氣氛營造，效果

艾瑞斯科的演奏速度偏快，運用重擊力道和延音踏瓣塑造擴散式的音響，表現拉赫曼尼諾夫的壯闊氣勢。他的詮釋掌握一貫的旋律線條，將全曲連成一體。

將倍勝於現在的演奏。綜觀全曲，卡曼茲技巧表現上唯一堪稱傑出之處，在於第二樂章精巧（1'25"-3'32"）的多聲部與強弱處理，但仍不足以改善整體演奏水準偏低的事實。

諾莫夫門下菁英的成就與弊端

說到本曲第三樂章的詮釋，不通順的樂句與速度似乎已成了一群俄國鋼琴家的通病。這個問題在紐豪斯助教諾莫夫（Lev Naumov）的三位學生：艾瑞斯科（Victor Eresco）、尼可勒斯基（Andrei Nikolsky, 1959-1995）和薛爾巴可夫（Konstantin Scherbakov, 1963-）的演奏中似乎更為明顯。年齡最長的艾瑞斯科在俄國錄下拉赫曼尼諾夫鋼琴協奏作品全集，也熱衷演奏拉赫曼尼諾夫作品。在本曲中艾瑞斯科的演奏速度偏快，運用重擊力道和延音踏瓣塑造擴散式的音響，以表現拉赫曼尼諾夫的壯闊氣勢（Melodiya）。如此手法在第一樂章第一主題確有極佳的效果，第一主題於再現部重現時更是情韻生動。然而，艾瑞斯科卻也以同樣的手法演奏第二樂章，導致音響混濁不清，聲部處理缺乏層次，鐘聲效果亦不理想。詮釋上，艾瑞斯科掌握住一貫的旋律線條，將全曲連成一體（特別是第二、三樂章）。雖然整合性強，但他在第一樂章卻也因此而未注重段落的設計，對於主題與細節的著墨不深；第二樂章中段，艾瑞斯科雖能以簡潔的手法呼應第一樂章，情感表現卻也點到為止，其後的抒情樂句更是僵硬。終樂章在技巧上明顯不足，雖然他以大量彈性速度作為緩衝，但力道控制和觸鍵扎實都未有傑出水準，破綻頻出。

尼可勒斯基和薛爾巴可夫都是許多國際比賽

Prelude Op. 2 No. 3
Preludes Op. 23 Nos. 1–10
Corelli-Variations Op. 42 · Sonata No. 2 Op. 36

Sergei Rachmaninov

ARTE NOVA CLASSICS
DDD

Andrei Nikolsky, piano

尼可勒斯基能在有限的音色下充分
塑造明暗層次，旋律表現也相當流
暢。他的詮釋注重細節，也能以壯
大的氣勢塑造傑出的效果。全曲維
持良好的技巧、精準與清晰，也將
奏鳴曲式做工整的對應，是相當規
矩而傑出的演奏。

RACHMANINOV

STEREO
NAXOS
DDD
8.554669

Variations on a Theme of Chopin, Op. 22
Piano Sonata No. 2 · Morceaux de fantaisie, Op. 3

Konstantin Scherbakov, Piano

薛爾巴可夫在本曲運用大幅彈性速
度，速度轉折更為明顯。如此手法
在第一樂章第一主題就毫不保留地
展現，發展部與第三樂章更是極盡
曲折之能事。

的贏家，他們兩人年齡相近，在本曲的演奏上竟
也相當相似：速度都較慢，技巧傑出而音色銀
亮，但缺乏色調變化。其中，筆者較欣賞尼可勒
斯基的表現（Arts Nova）。他不但能在有限的音
色下充分塑造明暗層次，旋律表現也較流暢。尼
可勒斯基的詮釋注重細節，第一樂章他為主題作
分明的處理與對應，發展部尤其強化左手主旋
律，使其成為導入再現部的主線。第二樂章尼可
勒斯基以浪漫的手法表現首尾兩段後旋律，中段
又轉以靜謐，表現出神秘的樂想，情韻控制相當
成功。終樂章尼可勒斯基所採取的彈性速度仍破
壞其旋律行進感，節奏的表現也顯得生硬，但他
終能以過人的音量爆發力突破速度的羈絆，以壯
大的氣勢塑造傑出的效果。整體而論，尼可勒斯
基雖然未能將旋律線作完整的琢磨，音色變化和
層次設計也較單薄，但他畢竟維持良好的技巧、
精準與清晰，也將奏鳴曲式作工整的對應，是相
當規矩而傑出的演奏。

　　曾任諾莫夫助教的薛爾巴可夫似乎較尼可勒
斯基更貼近諾莫夫的見解。他在本曲所運用的彈
性速度幅度更大，速度轉折更為明顯（Naxos）。
如此手法在第一樂章第一主題就毫不保留地展
現，發展部與第三樂章更是極盡曲折之能事。然
而，如此千迴百折的演奏，除了破壞旋律的流暢
性以外，筆者實難以觀察出有系統的詮釋脈絡。
第三樂章最為失策：薛爾巴可夫為了表現彈性速
度，竟放棄快速的表現，也更難以如尼可勒斯基
般以音量的表現彌補缺失。薛爾巴可夫的音色和
層次表現不如尼可勒斯基傑出，但在旋律線與層
次的掌握上卻時有勝出之處，唯其思考仍不周

查拉費昂茲在音色音質變化上尤為卓越，音響設計效果豐富。他以強烈的彈性速度和音量對比開展此曲，強化其最高音或最低音以塑造更豐富的聲部，在極度扭曲的旋律轉折下表現出奇特的神秘感。

穆爾斯基的演奏，第二樂章分句尤其用心。

延，情感表現往往流於暴力。雖然細節表現也相當清晰，技巧亦屬傑出，薛爾巴可夫卻在本曲呈現出一矯揉造作的詮釋，至為可惜。

誇張自我的查拉費昂茲

薛爾巴可夫的問題出在他的樂句或段落間速度轉折過當，但如果演奏者將每一樂句都作誇張的處理，每段旋律都表現出音量和速度上的轉折，又會是怎樣一番表現？音樂叛逆，曾獲波哥雷利奇大賽亞軍的查拉費昂茲（Evgeny Zarafiants, 1959-）就表現出如此詮釋。查拉費昂茲擁有相當傑出的技巧，在音色音質變化上尤為卓越，音響設計效果豐富，大幅勝過其他俄國鋼琴家（ALM）。在詮釋上，查拉費昂茲以強烈的彈性速度和音量對比開展此曲。他極為強調內聲部，甚至將和絃分解，強化其最高音或最低音以塑造更豐富的聲部。如此作法雖然表現出許多創新效果和獨到見解，但查拉費昂茲卻往往顧此失彼，過於強調內聲部而忽略主旋律的表現，整體誇示的結果也使得段落分際模糊。然而，如以此曲三樂章的一體性而言，查拉費昂茲這種作法又自然地將全曲統一，在極度扭曲的旋律轉折下也能表現出奇特的神秘感，第二樂章更有詭異而蠱魅的紛亂與疏離，是全曲最成功之處。第三樂章查拉費昂茲傑出的音色和技巧自有過人的表現，但速度再度流於扭捏作態──如果查拉費昂茲能審慎調和內聲部與彈性速度，其成就當不止於此。

英雄出少年的盧岡斯基和加伏瑞里吾克

馬席夫、卡薩柯維契等人所未在第三樂章表現出的流暢與快速，在年紀遠小於他們的穆爾斯

基（Eugene Mursky, 1975-）、盧岡斯基（Nikolai Lugansky, 1972-）和加伏瑞里吾克（Alexander Gavrylyuk, 1984-）的演奏中，則得到相對成功的表現。穆爾斯基技巧扎實，音色明亮，演奏音粒清晰而且力道強勁，技巧表現堪稱良好（hänssler）。然而，他的踏瓣運用並不突出，全曲三個樂章幾乎完全在同一種踏瓣下演奏。雖是聲部清晰，但第一樂章結尾應有的神秘感與第二樂章的鐘聲效果卻都付之闕如。穆爾斯基在第三樂章樂句開展穩健而自信，但第一樂章發展部接再現部的推展卻略顯僵硬，旋律也施展不開。不過，若衡量他在第二樂章分句上的用心，即使效果未必傑出，也是相當平衡沉穩的演奏。

盧岡斯基對宏大音量和快速樂段的演奏至為出色。在需要手腕快速騰移和強音的第三樂章中，他以年輕的衝勁和熱情彈出精采的演奏，展現過人的實力。

目前正逐漸在國際樂壇嶄露鋒芒的盧岡斯基，於1994年柴可夫斯基大賽奪得銀牌後（第一名從缺），便開展他走出俄國的演奏生涯（Vanguard）。師承妮可萊耶娃（Tatiana Nikolaye-va, 1924-1993）的他，擁有相當傑出的技巧，對宏大音量和快速樂段的演奏尤為出色。在需要手腕快速騰移和強音的第三樂章中，盧岡斯基的樂句處理不夠周延，在前三者跌跤的第234小節（3'22"）起的樂段也有速度不穩之弊，但至少盧岡斯基是失於過快而非過慢，仍能憑著年輕的衝勁和熱情彈出令人滿意的表現。似乎樂譜上越是艱困的技巧，越是需要音量營造的樂段（如第一樂章再現部第一主題5'19"處），盧岡斯基的表現就越好，音樂詮釋也相對出色，展現其過人的實力。

然而盧岡斯基雖然和老師習得了扎實的技巧和明亮的音色，卻未在此曲中表現出妮可萊耶娃

擅長的複音音樂處理。他的音色變化幅度雖不
大，其明暗對比面對本曲的三聲部仍是綽綽有
餘，但在此曲中他卻吝於表現自己的才華。面對
拉赫曼尼諾夫的複雜聲部與內在旋律，盧岡斯基
幾乎視若無睹，直到第二樂章第28小節處
（2'44"），盧岡斯基總算處理出明晰的左手旋
律，但才過三小節又埋藏於主旋律之下。除了對
樂曲不夠細心外，盧岡斯基在情韻的表現與鐘聲
等音響效果設計上皆未有突出的詮釋，忠實樂譜
的指示卻缺乏統一性的概念，導致旋律分割離散
而連繫性不強，無法作更深刻的詮釋。如果考量
到錄音時的盧岡斯基年僅21歲（本錄音錄於得
獎前一年），或許能體諒他在樂曲表現上的青
澀。但以他的技巧天分來看，如此詮釋仍令人覺
得可惜。

　　原籍烏克蘭的加伏瑞里吾克，以16歲之齡
在第四屆濱松國際鋼琴大賽上技壓群倫，勝過年
長甚多的上原彩子（Ayako Uehara, 1980-）和凱
倫（Olga Kern, 1975-）而奪得冠軍。由於後二者
後來各是柴可夫斯基大賽（2002）和范‧克萊本
大賽（2001）的冠軍，不僅顯出其實力，也突顯
當年加伏瑞里吾克奪冠之不易。就加伏瑞里吾克
在本曲的表現而言，他不僅擁有極為明亮的金屬
琴音，更能在亮彩中表現色澤的變化，塑造細膩
的線條與層次（Fontec）。音量控制雖不夠老
練，第三樂章最後也稍有氣力放盡之嫌，但整體
仍具備出色的音量和爆發力，也能彈出快速且乾
淨的樂句，將上原彩子與肯恩黯淡的音色比得相
當慘澹。就詮釋而言，第一樂章加伏瑞里吾克的
演奏工整而穩健，音量控制平衡而樂句舖展寬

加伏瑞里吾克不僅擁有極為明亮的
金屬琴音，更能在亮彩中表現色澤
的變化，塑造細膩的線條與層次。
他在本曲千遍一律的演奏中彈出自
己的心得和特色，最是難能可貴。

廣,對結構的對應表現和情感的處理都十分成熟。第二樂章開頭他即展現出優美的多聲部塑造,右手主旋律也始終抒情溫潤,不像許多顧此失彼的偏頗演奏。中段鐘聲效果雖一度混亂,但他終究能保持合宜,整個樂章修磨精整而情韻悠遠,音樂性又相當自然,遠遠超過他的年齡。第三樂章加伏瑞里吾克在快速與大音量下仍能注重節奏與細節的設計,甚至表現出具有自己的特色的詮釋。無論是老師指點有方或是個人天資聰穎,加伏瑞里吾克精湛的技巧都令人驚豔,更讓人意外的是他在千篇一律的演奏中彈出自己的心得和特色,成就更勝眾多前輩,最屬難能可貴,亦是值得期待的鋼琴名家。

2. 法國鋼琴家的演奏

　　法系鋼琴家對此曲向來偏愛。除了演奏原始版的歐瑟和吉荷德,在修訂版本上更是人才輩出,成為聆賞的重要詮釋。

美少女的超齡表現——16歲的葛莉茉

葛莉茉16歲的法國少女演奏,「年輕」的表現確實有著讓人留意的美妙段落,別有一番抒情的美感。

　　和歐瑟與吉荷德兩版遙相呼應的,是葛莉茉(Helene Grimaud, 1969-)和凡妮莎‧華格納(Vanessa Wagner)的演奏錄音。目前在新大陸人氣正旺的「美少女」鋼琴家葛莉茉,在1985年所錄下的拉赫曼尼諾夫第二號鋼琴奏鳴曲,無論是力道表現或觸鍵扎實度,其錄音所顯示出的成果都讓人難以想像這是出於一位16歲法國少女之手(Denon)!雖然今日的葛莉茉,其技巧並未進步,音色和音質似乎也早已定型,但如此「年輕」的演奏也確實有著讓人駐足留意的美妙段落。第一樂章呈示部她以右手音「點」與「線」的表現,處理一向為人「塊狀和弦化」演奏的樂

句，的確別有一番抒情的美感。第二樂章有著天才式的自由樂想，抒情的表現更爲動人。葛莉茉良好的音樂性，也讓她指下的第三樂章在偏慢的速度下仍具流暢的樂句推進力，在重音強奏與華彩旋律間取得自然的協調。然而年齡依然限制了本版的成就，除了技巧上的早熟與抒情本質的表現外，葛莉茉對此曲的詮釋難掩青澀。第一樂章發展部的表現顯得單調，再現部第一主題（5'01"）音樂甚至出現嚴重的中斷！第二、三樂章內部結構的對比與處理也相對草率，線條連繫亦時顯缺失。不過綜觀整曲表現，本版仍擁有相當傑出的成就，是葛莉茉早慧技巧與才華的見證。

「意識流」下的「自由自在」──顛覆樂句的華格娜

法國新銳女鋼琴家凡妮莎·華格娜在1995年的演奏是她的首度錄音，也爲法國鋼琴家的詮釋添上極「有趣」的一筆（Lyrinx）。就鋼琴技巧而言，華格娜的表現並不出色，她的觸鍵不夠扎實，指力不足以貫徹對旋律的意志，導致許多音符爲伴奏音響吞噬，樂句線條的歌唱性也大打折扣。雖有足以表現拉赫曼尼諾夫的力道，但也僅止於稱職。甚至她在音色的處理上也差強人意，踏瓣技巧更無法解決音響的渾濁！若純就技巧論之，華格娜演奏實無特別之處，不如16歲時的葛莉茉。

但若論及詮釋，華格娜的演奏便極引人注目了。這位女鋼琴家完全不在乎結構或作曲家的指示。在她的彈奏下，奏鳴曲式可以被拆解，結構上不同的兩段可以被彈在一起，明明是同一樂句

華格娜完全不在乎結構或作曲家的指示，強弱快慢的邏輯完全由她重新整合，彈出即興式的拉赫曼尼諾夫。

竟也可以拆成兩段旋律。強弱快慢的邏輯完全由她重新整合，在她的演奏下彈出即興式的拉赫曼尼諾夫。如此詮釋手法在樂思較複雜混亂的原始版中應能有很好的發揮，但華格娜在旋律較簡明的修訂版中竟也有具說服力的表現。結構框架最明確的第一樂章，在她如「意識流式」的演奏下，展現出不同以往的全新風貌。筆者雖難以認同，卻承認華格娜如是詮釋下所表現的特殊性格與美感。畢竟她的旋律重新整合是以「旋律」為單位，而非在個別旋律內以矯揉造作的彈性速度扭轉原旋律線。雖然歌唱線條表現平平，她倒能以極佳的音樂性演奏此曲，使得音樂仍有流暢的表現。無論是快速的第三樂章還是浪漫的第二樂章，她的演奏在恣意妄為間仍保有音樂對比的平衡，讓其詮釋具有一定的可聽性。第二樂章第36至62小節（3'45"-4'46"）處的演奏，是精心設計下的解構樂句，或是不經思考也不看譜的亂彈，或許只有華格娜自己知道。

學派衝突的例證──提鮑德的超技演奏

相較於眾多在技巧上顧此失彼的法國鋼琴家，向來以驚人超技和快速指法聞名的提鮑德（Jean-Yves Thibaudet, 1961-）則在此曲中展現出極高的演奏水準（Decca）。提鮑德在強音力道和音量幅度的表現雖不特別驚人，但其朦朧珍珠光澤的音色和明暗變化，卻足以讓他表現出多聲部的層次（如第一樂章第50小節，2'46"處的三聲部），精湛的手指分部技巧更是頂尖。就力道的控制而言，提鮑德扎實的觸鍵和強勁的指力使旋律線得以有強勢的舖展，在浪漫的情思下亦能充分展現出樂句的氣勢。以此技巧修為演奏拉赫曼

向來以驚人超技和快速指法聞名的提鮑德，其朦朧珍珠光澤的音色和明暗變化足以讓他表現出多聲部的層次，精湛的手指分部技巧更是頂尖。他扎實的觸鍵和強勁的指力使旋律線能有強勢的舖展，在浪漫的情思下亦能充分展現出樂句的氣勢。

尼諾夫，提鮑德確實有卓越的成就。不但在法國
鋼琴家中顯得突出，在同曲所有版本中亦不減其
光芒。

　　然而超卓的技巧只能保證演奏上的高水準，
並不一定保證詮釋的成功。提鮑德雖展現出法國
鋼琴學派最優異的技巧，但他的詮釋也出現法式
音樂訓練和俄式音樂最大的扞格與衝突。提鮑德
極力想表現拉赫曼尼諾夫式的浪漫句法與長句呼
吸，他也的確在旋律線張力上迭有斬獲，只是他
仍以法式平整均衡的內聲部處理配合戲劇性的旋
律，結果導致樂句彼此區隔，樂句本身亦衝突不
斷。特別是提鮑德充滿「創意」的設計，如第一
樂章第 5 小節的自加重音（0'09"）和第 55 小節
的切分音跳躍式處理（3'12"），亦令人感到不
解。在自相矛盾的句法下，提鮑德又以法式的踏
瓣設計處理俄式的音響效果，在乾淨的音粒下更
凸顯旋律的突兀。在這樣的內在衝突下，第一樂
章的結構自然表現不佳。第三樂章雖有高超的技
巧展現，但碎裂的樂句卻破壞了應有的流暢與氣
勢。

　　不過最奇怪的還是提鮑德對第二樂章的詮
釋。和華格娜小姐有「異曲同工之妙」，提鮑德
在第 53 至 62 小節（3'43"-4'05"）的快速和雜亂
處理一樣予人「亂彈」之感。但華格納畢竟是在
通篇恣意的自由度下演奏，提鮑德卻是在樂曲的
正常框架內「突然瘋狂」。筆者實無法理解如此
詮釋的內在邏輯，且提鮑德在第二樂章其他樂段
的表現亦相對不佳，音色和旋律的處理皆顯得粗
枝大葉。筆者以為，錄音時的提鮑德並未對拉赫
曼尼諾夫此曲作充分的準備。雖有技巧長才，詮

穆拉洛強化擊鍵下壓的重力而塑造出金屬性的銀亮音色。他極力營造輕盈的演奏，讓音色清淡地渲染出抒情的樂想。就學派互補而言，穆拉洛確實提出成功的融合詮釋，音樂清新自然。

釋卻無法令人滿意。

觸鍵輕盈的穆拉洛

穆拉洛（Roger Muraro, 1959-）師承梅湘夫人蘿麗歐（Yvonne Loriod），曾代表法國參加柴可夫斯基大賽得到第四名，或許因這樣的背景，穆拉洛在梅湘與法國曲目之外，也多方演奏並錄製俄系曲目（Accord）。雖然音量不算大，卻能和俄派在音色上互通；就音色的考量上，穆拉洛勝過提鮑德而有更好的學派協調性，因爲他繼承了蘿麗歐的觸鍵法，強化擊鍵下壓的重力而塑造出金屬性的銀亮音色。然而，即使銀亮的音色來自於下壓力道，穆拉洛在本曲卻極力營造輕盈的演奏，讓音色清淡地渲染出抒情的樂想，即使是第一樂章發展部和第三樂章，他都不強調力道的表現，重音也相當保守。在這樣的詮釋下，第二樂章更加夢幻優美，連中段的鐘聲都飄逸雅致，旋律更脫離俄式的濃烈感情。就學派互補而言，穆拉洛確實提出成功的融合詮釋，音樂也清新自然。然而在技巧表現上過度放輕的結果，終影響音色的層次變化。終樂章雖然演奏快速，但一片飄忽之下卻缺乏重心，技巧失去強勁且扎實的表現，音樂張力也顯得不足。

3.法俄鋼琴學派外的詮釋

忠實樂譜而技巧精湛的奧格東

英國傳奇鋼琴家奧格東（John Ogdon, 1937-1989）在高超的手指技巧之外最爲人津津樂道的兩項長處，便是他強力擊鍵下的巨大音量和如水晶般澄澈的音色。奧格東對拉赫曼尼諾夫也相當偏愛，在本曲1968年的錄音中，奧格東雖未彈出風雲變色的驚人音量，但音色的表現則特別優

奧格東在本曲既能表現巨大音量，也能彈出如水晶般澄澈的音色。他以強勢的樂句表現全曲，展現真正的超技。

秀（Philips）。前一項評斷或許不夠公允，因爲如第一樂章第一主題的呈示，奧格東的表現是整段彈得過重而缺少輕重間的音量對比，甚至內聲部也彈得極爲響亮而喪失多層次的處理。不過奧格東若純以強勢的樂句詮釋出第一主題，他的表現倒難以挑剔。而在結構處理上，奧格東確實展現獨到的處理觀點：他以較常人皆快的速度演奏第二主題，但又能在4小節的鐘聲樂段（2'44"）和接下來的發展部作巧妙的順暢銜接。然驚人的是奧格東以罕聞的快速演奏第86小節起之下行樂句（4'11"）。絕大部分的鋼琴家皆因此段技巧艱深而難以做極快速的表現，故以放慢曲速、增強音量來推進樂句，直至第一主題重現時方達到頂點。如此詮釋在良好的彈性速度配合下自有極佳的效果，但嚴格就樂譜而言，拉赫曼尼諾夫並未在第86小節處標示任何漸慢的指示！相較於一般鋼琴家的詮釋，奧格東的演奏在樂譜判讀意義上眞正實現了拉赫曼尼諾夫的要求，在忠實樂譜指示下以驚人的超技將樂句高潮，成功凝聚於再現部第一主題（4'34"）。再添上奧格東神秘深幽的結尾處理，他在第一樂章的詮釋堪稱經典。

　　同樣忠實於樂譜的表現，在第二樂章的鐘聲樂段中也有特別的處理。在第53小節處（4'12"），大部分鋼琴家的詮釋皆放在鐘聲的迴響效果，並逐漸增強音量。但樂譜上在第53小節標示的強弱記號是"pp"，且漸強程度緩和。本於此，奧格東也以弱音（包括左手的低音部）演奏此段，且音量沒有巨幅變化。不過值得爭議的是，若此段左手是鐘聲效果，奧格東的處理顯然沒表現出鐘聲，而其過弱的音量似乎已不是"pp"

而是"ppp"了。就第二樂章整段而論，奧格東並無精雕細琢的內聲部，旋律線亦只是自然的歌唱，但在透明而浮著金屬光澤的音色下，整段的表現仍相當動人。終樂章在其高超的技巧和過人音量下自有出色的表現，奧格東流暢的樂句也讓技巧獲得凌厲的發揮，爲全曲劃下完美的句點。

奧格東在1988年的二度錄音，則是其最後的演奏之一（EMI）。他的音色仍然優美，但全曲演奏嚴重失神，錯音和忘譜（彈錯旋律或和弦）不斷且嚴重。雖然仍有些許傑出片段，整體演奏的水準卻相當不理想。對筆者而言，這是一款紀錄下奧格東晚年受精神病變摧殘的見證，也是不應被出版的演奏。

懷爾德的浪漫沉思

「雖然修訂版沒有原始版的複雜，但也更爲明晰：拉赫曼尼諾夫在修訂版中總是回到他與生俱來的絕妙旋律線。相較之下，原始版顯得太迂迴且即興，樂思失去焦點。這種問題在第一、二樂章中尤爲明顯。在親自彈過兩個版本後，我認爲樂思較清晰明確的修訂版是較理想的版本」。美國「浪漫派」鋼琴家懷爾德（Earl Wild, 1915-）如是表達他對此曲前後兩個版本的意見，同時也在錄音中努力實現自己的美學觀點（Chesky）。

懷爾德既以「旋律明確」來選擇版本，他對於旋律的表現自是筆者所關心的重點。就主旋律的表現而論，懷爾德確實有清楚的演奏，特別在其豐潤的音響塑造與華麗奔放的樂句開展下，主旋律（多是高音部）更顯明晰。然而，在內聲部旋律的處理上，懷爾德的演奏便相當空泛。或許懷爾德認爲修訂版「較不複雜、旋律線明確」，

在懷爾德豐潤的音響塑造與華麗奔放的樂句開展下，其主旋律演奏更顯明晰。

而將此特點當作詮釋重心表現。但筆者以爲拉赫曼尼諾夫既然在修訂版中仍保留相當多的三聲部和內在旋律，作曲家自是認爲其有存在的必要，而鋼琴家也就必須對此提出周詳的詮釋。準此而言，懷爾德在第一樂章發展部第80小節起（4'15"），對左手旋律的忽視和對第二主題三聲部的粗略處理，實是極大的缺失（筆者之所以會對懷爾德在第一樂章的表現提出質疑，在於第二樂章懷爾德表現出相當精采的分部技巧和多旋律表現，第一樂章的粗略是不爲而非不能）。而懷爾德在第一樂章第二主題與第二樂章的旋律處理皆無優美的歌唱性（尤以前者爲最），也讓音樂感染力大爲降低。

　　懷爾德另一項可議之處是對樂譜的忠實度。這位浪漫大師向來喜愛自改和弦爲琶音，在本曲中更是屢見不鮮，筆者對此舉並不欣賞。在樂譜判讀上，懷爾德也往往有自己的見解。例如他完全不模擬鐘聲效果，第二樂章中段如此，第一樂章第53小節（2'58"）和124小節（6'43"）兩處亦然。但懷爾德於後者甚至在失敗的踏瓣效果下以悖離樂譜強弱指示的大音量粗暴演奏，實令人難以接受。整體而言，79歲的懷爾德仍以高超的技巧、醇實的音色和華麗的演奏掌握拉赫曼尼諾夫艱深的技巧要求，但情韻卻未有動人的表現，對樂譜既未盡忠實之責，個人的創見也未必成功。多年過去，懷爾德仍是「一以貫之」的懷爾德。

「從一而終」的特別版本──快慢天平兩端的懷森伯格和索蕾爾

　　在拉赫曼尼諾夫《第二號鋼琴奏鳴曲》的衆

懷森伯格以讓人驚訝的快速和力道征服所有的技巧難關。即使在需要各式跳躍與強大音量的第三樂章，他一樣以幾無間隙的緊密連接、明亮的音色、快速的演奏和凌厲的樂句震懾人心，逼迫聽者屏息以聆。

多版本中，懷森伯格（Alexis Weissenberg, 1929-）的演奏占有相當特殊的地位（DG）。對此曲的表現而言，懷森伯格的演奏可說代表了「冰冷炫技派」的巔峰。就懷森伯格個人而言，這是他在錄製拉赫曼尼諾夫第二、三號鋼琴協奏曲與《前奏曲》全集後對拉赫曼尼諾夫作品最後的重要錄音，也是他截至目前為止最後也最重要的錄音作品（1988年）。

懷森伯格的技巧相當扎實，雖不在公認的超技鋼琴家之列，但其對音粒乾淨精準的控制、手指運動與強勁力道上的表現，仍足稱技巧名家。在以技巧艱深著名的此曲中，懷森伯格以讓人驚訝的快速和力道征服所有的技巧難關。即使在需要各式跳躍與強大音量的第三樂章，他一樣能有炫耀奪目的表現，以幾無間隙的緊密連接、明亮的音色、快速的演奏和凌厲的樂句震懾人心。這樣強勢霸氣的第三樂章是筆者所聞之最，逼迫聽者屏息以聆。

若只聽懷森伯格所演奏的第三樂章，筆者仍可用「精采」來形容其詮釋，問題是懷森伯格不只在第三樂章如此演奏，對全曲的演奏亦皆是如此快速、凌厲且「間不容髮」。第一、三樂章從頭至尾皆用一種速度快速飛奔而過，完全不顧樂譜上的漸快或漸弱，也幾無任何彈性速度或樂句調度可言！懷森伯格此曲三個樂章的演奏時間分別是5分59秒、4分44秒和4分30秒，全曲僅花15分14秒（這還已包括懷森伯格的結尾「拖音」。對於三個樂章的結尾，懷森伯格皆按鍵不放，讓音響拖延6至7秒「自然結束」，故若以時間探究其速度，應視為15分整）！這樣「奇特」

索蕾爾的演奏緩慢而充滿彈性速度。她將本曲視為一個整體，其中只有段落而無樂章的分別，以處處稜角的旋律彈完全曲。

的演奏並非懷森伯格在本輯所獨有，他在DG同期另一「大作」──德布西作品集亦是如此（1985年）。雖然拉赫曼尼諾夫似乎較適合如此任性的演奏，但事實上懷森伯格在此僅能強力、快速演奏，無法在音色上做出他在德布西中彈出的層次和變化。而他在第二樂章冷淡的情感表現與中段瘋狂失焦的鐘聲演奏（3'12"-3'40"），也讓人難以認同。就筆者觀點，懷森伯格在此的成就是彈出一極燦爛輝煌且瘋狂炫技的第三樂章，並留下其任性的「快速」詮釋，昭告世人他為何被世界遺忘。

和懷森伯格在樂句處理上有「殊途同歸之妙」的女鋼琴家索蕾爾（Claudette Sorel），在今日已為絕大多數人遺忘（Channel）。相較於懷森伯格的快和缺乏彈性速度，索蕾爾的演奏則是慢和「充滿彈性速度」（事實上是快板慢彈、慢板快彈）。懷森伯格的演奏除了第二樂章外，全曲其實沒有速度變化可言，索蕾爾則是包括第二樂章都沒有什麼變化，因為她的速度每一段都在變化！事實上這的確是索蕾爾的詮釋觀：她將本曲視為一個整體，其中只有段落而無樂章的分別。這表現本曲在CD製版上僅分一軌，且第一樂章和第二樂章結尾皆無休止地接至下一樂章（包括第二樂章第62小節13'30"之迅速收尾以接下一樂句的作法）。但索蕾爾段落相連、樂句相連的作法，再配上她一致的彈性旋律和曲速，實讓人聽而生膩。這位師承薩瑪蘿芙（Olga Samaroff, 1882-1948）的天才少女，又擁有金屬性的亮麗音色和鋼鐵般擊鍵，不但樂句詮釋從一而終，連演奏都是從頭敲擊至尾，以僵硬的旋律和處處稜

角的旋律彈完全曲。雖然筆者對於索蕾爾神似霍洛維茲的擊鍵法極感興趣（索蕾爾有討論鋼琴技巧的著作出版），但就本曲的詮釋而言，她的演奏僅是歷史意義大於欣賞價值的一份文獻。

音色光輝的范倫鐵諾

相較於懷森伯格自國際舞台淡出，索蕾爾為世人遺忘，范倫鐵諾（Sergio Fiorentino, 1927-1998）這位晚年復出的義大利鋼琴家，以實際的演奏讓樂界記得他的存在（APR）。范倫鐵諾以68歲高齡挑戰此曲，光輝澄澈的音色和寬宏大氣的樂句都讓人佩服，樂句強勢且充滿朝氣活力，音響亦有如懷爾德版般豐沛。第一樂章第一主題范倫鐵諾以由遠至近的鐘聲擴散效果詮釋，在極佳的效果下更有動人的美感。發展部第86小節（4'47"）起的樂段雖無奧格東的快速，但范倫鐵諾一樣能忠實於樂譜速度的要求，只可惜在戲劇性張力塑造上未能凝聚於再現部（在第一樂章並無另一樂句高潮的前提下），使第一樂章失去焦點。第二樂章中段的鐘聲（4'28"），范倫鐵諾則結合了奧格東的弱音和自行誇張的休止，彈出一非常特別的「停頓式」處理，筆者個人並不欣賞，但范倫鐵諾則在此琢磨出優美的弱音，也是他在全曲演奏中唯一彈出成功弱音之處。第三樂章范倫鐵諾的快速與擊鍵頗有懷森伯格之風，但速度調度更為自然而無懷森伯格演奏的窒息感，是其詮釋上的優點。

就缺點而論，范倫鐵諾在此曲中最大的不足之處在於踏瓣。他對踏瓣技巧的運用並不多變，千篇一律的音響渲染效果並不能表現出多層次的處理。收音不夠乾淨的後果也導致快速音群含

RACHMANINOV
Piano Sonata No. 2, Op. 36
Variations on a Theme of Corelli, Op. 42
Moments Musicaux, Op. 16

Idil Biret

1989 Recording　Playing Time : 59'16"

碧瑞特的演奏在年輕的音樂下表現
深刻的思考，她仔細審視各樂句的
性格，就不同旋律在三個樂章中的
出現做結構上的對比，技巧表現相
當傑出。

糊，內聲部旋律不清。就這樣一個音樂性佳而手
指技巧出色的版本而言，如此缺點實令人惋惜。
范倫鐵諾在訪台評審後的音樂會上也演奏了此
曲，返義後未久即過世，在本地愛樂者心中留下
深刻的懷念。

老成穩健的碧瑞特

　　若說范倫鐵諾的錄音是老年者表現的青春熱
情，碧瑞特的演奏則是在年輕的音樂下表現深刻
的思考，她的創意修飾也處處可見（Naxos）：
第三樂章中，她大膽地在沒有圓滑線處以截斷式
重音表現，一方面區分各段落，另一方面也表現
出拉赫曼尼諾夫的魔鬼氣質。而碧瑞特極為乾淨
的音響處理，更是迫使每一音符皆必須彈得力道
扎實而音粒清晰。如懷爾德或范倫鐵諾般渲放音
響容易，如碧瑞特般音音清楚卻十分困難。碧瑞
特精采的表現既展現出她傲人的技巧，也贏得更
高的讚譽。

　　碧瑞特演奏真正精采之處或許還不是技巧，
而在於精心設計的詮釋。就全曲概念而言，碧瑞
特和索蕾爾一樣將全曲視為單一樂章，以樂章間
緊密的連繫表現她的觀點。但和索蕾爾「一以貫
之」的拙劣手法迴然不同的是，碧瑞特確實仔細
審視各樂句的性格，就其在三個樂章中的出現做
結構上的對比。舉例而言，碧瑞特在第一樂章不
但就奏鳴曲式結構做出清楚的表示，就第一主題
中各小樂句也做出明確的性格塑造。這使得碧瑞
特在第98小節（5'45"）起進入再現部第一主題
時得以採取誇張的漸慢，但在第106小節時
（6'25"）又能截然轉變速度，比照對該樂句在呈
示部的處理，迅速轉變樂思以進入第二主題。而

在第二樂章第36小節（3'16"）起回溯第一樂章各樂句時，碧瑞特也以分段式段段區隔的作法，彈出第一樂章同樂句的相同處理，表現出時空交錯的迷茫與混亂下的浪漫。而爲了表現第二段中段的錯亂迷離，碧瑞特自第28小節起就以動人的三聲部歌唱爲上述的樂段舖陳（2'33"），千錘百鍊的圓熟情韻掌控更令筆者折服。碧瑞特的演奏告訴我們，詮釋的智慧永遠能爲音樂找到精采的表現，她精湛的技藝亦爲此曲詮釋立下一深思熟慮的典範。

全集挑戰者——謝利和羅德利古茲

碧瑞特在Naxos錄下拉赫曼尼諾夫鋼琴作品全集，爲自己再創紀錄。而已在hyperion錄下知名全集的謝利（Howard Shelley）和正在錄製全集的羅德利古茲（Santiago Rodriguez），對此曲的詮釋亦有可觀的成就。謝利的演奏忠實樂譜，技巧表現亦佳。他敏銳地掌握到修訂版明確的旋律線和較輕盈的和弦，在處理上確實成功表現出拉赫曼尼諾夫修訂的目的。然而，能在原始版表現傑出的謝利，在修訂版的演奏卻反而不如前者精湛。筆者最不解的是謝利對第三樂章的處理法：自第201小節起（3'01"），謝利一到樂句結尾便放慢速度且減低音量，而筆者完全不知其用意爲何！特別是第253小節結尾（3'54"），樂譜上明明標示重音指示，謝利偏偏以弱音演奏，成爲筆者所聞版本中的首例。如此奇怪的演奏，恐怕只有鋼琴家自己才能解釋。

相較於謝利，曾和陳秋盛指揮台北市交合作拉赫曼尼諾夫《第三號鋼琴協奏曲》的古巴鋼琴家羅德利古茲，其演奏則熱情浪漫，更不忠實樂

羅德利古茲以熱情的態勢演奏此曲，第一、三樂章樂句澎湃激昂，第二樂章則是華麗但抒情的鋪敘。他的演奏華麗奔放且流暢通順，第三樂章更是節奏合度而旋律自然。

譜的指示（ELAN）。對於本曲的版本討論，羅德利古茲認為兩個版本皆有所長，鋼琴家最好都演奏，但他並不贊成鋼琴家自行「剪接」的作法，認為此舉會造成聽眾的困擾。或許就是為了讓聽眾能更了解此曲，羅德利古茲將全曲分成十一軌，親撰解說導聆，確實讓聽眾能對本曲結構有更深入的了解。話雖如此，這位1981年范・克萊本大賽銀牌得主仍加了「自己的心得」，如第二樂章第23小節（第五軌2'12"）和第三樂章第260小節（第十一軌0'00"）自改琶音，結尾也將和弦分開演奏。論及鋼琴技巧，羅德利古茲的觸鍵相當扎實，力道的控制和演奏快速樂段的能力皆有傑出水準。他的音色有透明的質感，音質卻不出色，在演奏強音時顯出重擊下的僵硬和粗糙，不過整體而論仍相當傑出。羅德利古茲以熱情的態勢演奏此曲，第一、三樂章樂句澎湃激昂，第二樂章則是華麗但抒情的鋪敘。就筆者觀點而論，羅德利古茲的演奏太過「流行」甚至「流氣」，旋律處理像是廉價電影配樂。但另一方面，他華麗奔放且流暢通順的演奏亦相當難得，特別是第三樂章的演奏，更是節奏合度而旋律自然。雖然樂思不夠深刻，情感表現浮面，但仍屬動人的演奏。

4. 新世代鋼琴家嶄露頭角之作

　　如同筆者在上期所言，拉赫曼尼諾夫此曲是新世代鋼琴家在比賽與錄音上的寵兒。先前所提的盧岡斯基就是新銳鋼琴家錄音中的良好演奏，華格娜和卡薩柯維契也選擇此曲向唱片市場扣門。就錄音資料而言，1989年范・克萊本大賽季軍盧波（Benedetto Lupo）與1991年冠軍得主

皮德羅尼的演奏。

盧波的演奏。

傑布朗斯基在手指快速運動上頗具
天分,能就樂句做出稱職的掌握,
對此曲浪漫的詮釋單純而中規中
舉。

皮德羅尼(Simone Pedroni)都以此曲參賽,瑞典天才鋼琴家傑布朗斯基(Peter Jablonski, 1971-)和錄音當時19歲的郎朗(Lang Lang)也都選擇此曲作為與Decca和Telarc簽約的首張獨奏錄音,捷克的新銳鋼琴家卡席克(Martin Kasik, 1976-)也選擇此曲作為第二張錄音的曲目。

就皮德羅尼的比賽現場錄音(Philips)而言,他在音色、技巧和踏瓣的運用上皆非常成功,穩健的表現也令人印象深刻。他在比賽中彈出相當成熟的詮釋,樂句調度得心應手,以抒情式的清淡浪漫彈奏甜美的旋律,確實極為討好,第三樂章大力擊鍵全速猛衝的演奏更富煽動效果(不過錯音也大幅增加)。相形之下,同出於義大利,盧波的演奏更值得喝采(Teldec)。盧波的觸鍵方式偏硬,但音色帶有俄式的鋼鐵質感,其演奏相當工整穩健,對各式技巧也有扎實的掌握,展現出相當成熟的演奏。第一樂章刻意放慢的結尾成功地塑造出迷人的神秘,第二樂章抒情的樂句也能承載深刻的情感,第三樂章更以強勁的力道彈出過人的氣勢,結尾的漸快也極為刺激……即使在比賽現場,盧波的演奏仍具有驚人的完成度與精準度,若非音質過於僵硬,定能有更佳的成就。盧波如此成熟穩健的演奏也才獲得第三,反觀皮德羅尼,筆者更認為其名不符實。

傑布朗斯基在觸鍵的扎實度上不如皮德羅尼,但第三樂章的節奏感卻較皮德羅尼傑出。傑布朗斯基在手指快速運動上頗具天分,能就樂句作出稱職的掌握,對此曲浪漫的詮釋雖然單純而中規中矩,但除了踏瓣的處理外倒也無多少缺失。至於和皮德羅尼一樣畢業於米蘭威爾第音樂

卡席克的現場演奏以極快的速度奔馳而過，音樂卻相當清新自然，和其銀亮的音色相得益彰。

院的義大利鋼琴家明齊（Carlo Levi Minzi），音色甚至較皮德羅尼更爲甜美（Antes Classics）。他將全曲視爲同一樂章，和索蕾爾等鋼琴家一樣以延音將三樂章不分割地連成一氣，就各樂句做詮釋。然而明齊並沒有出色的技巧，過慢的速度使得全曲演奏籠罩在一股難以想像的沉悶氣息之中，第三樂章竟如催人入睡的「安眠曲」，總演奏時間竟拖至24分鐘長——演奏修訂版本還能有如此「佳績」，也算是一項「可觀」的紀錄了。

　　和明齊音色相近，卡席克的現場演奏卻以極快的速度奔馳而過，三樂章共16分26秒，和明齊形成極大的對比（Arcodiva）。雖然他的演奏仍有失誤，速度掌控亦非完美，但其音樂卻相當清新自然，和其銀亮的音色相得益彰。卡席克的樂句和穆拉洛相似，都希冀在輕盈的旋律中表現飄逸的美感，但年輕的卡席克旋律歌唱更爲抒情，第三樂章也能表現節奏力道與華麗炫技。雖然不少地方快過了頭，卡席克的演奏仍然不使人覺得矯作突兀，將其音樂性發揮至極。

　　來自瀋陽的郎朗以穩札穩打的技巧和極佳的時運成爲當今美國的紅星。13歲拿下第二屆柴可夫斯基青少年鋼琴比賽冠軍，他確實有扎實而不虛浮的觸鍵和足稱成熟鋼琴家的指力，各式技巧掌握也已成熟。音色變化雖不豐富，但也琢磨出乾淨的瓷器質地，在踏瓣運用上更力求乾淨清晰。同樣是現場，郎朗似乎一味追求安全，導致他在本曲中的表現像個參加考試的學生，但其穩健精準的演奏已有大將之風。特別是郎朗未一味求快而喪失扎實，每一個音皆實實在在，是值得

郭納的演奏如行雲流水般自然均衡，速度調度收放自如。他對第一樂章鐘聲段落一反忠於樂譜的彈奏方式，改以強音量、快速度的轉折式設計，是極特別且效果極佳的創意表現。

嘉許與肯定之處。

值得期待的樂壇新星郭納與安寧

在眾多新生代鋼琴家的演奏中，真正令筆者欣賞的詮釋是阿根廷鋼琴家郭納（Nelson Goerner, 1969-）與華裔美籍鋼琴家安寧（Ning An, 1976-）的演奏。就技巧的完備度而言，郭納除了音色較為普通外，他在手指技巧和踏瓣運用上皆足以和盧岡斯基分庭抗禮（Cascavelle）。無論是第一樂章的力道表現和音粒清晰，還是第二樂章的多聲部，郭納的表現都面面俱到，第三樂章雖然無法逼出驚人的音量，但仍屬傑出之作。事實上，郭納早在1990年的日內瓦音樂大賽中就以艱深的拉赫曼尼諾夫《第三號鋼琴協奏曲》奪魁，過人的技巧天分確屬不爭的事實。

優秀的技巧只是詮釋的基本，郭納在此曲演奏中最迷人之處在於他極佳的音樂性、樂句轉換間的流暢調度、動人的旋律歌唱性和巧妙的節奏掌握。筆者敬重如碧瑞特等經過深思熟慮的詮釋，但也佩服郭納如行雲流水的自然均衡。這種行雲流水的旋律表現和收放自如的速度調度實是極難得的音樂天賦，也是郭納此版最迷人的特色。郭納在第二樂章的情感表現不夠深刻固是缺點，但他對第一樂章鐘聲段落一反忠於樂譜的彈奏方式，改以強音量、快速度的轉折式設計，卻也是極特別且效果極佳的創意。筆者極欣賞郭納本曲的詮釋，也將持續期待其成長。

拉赫曼尼諾夫也是安寧在卡佩爾大賽奪冠的拿手曲目，而他的技巧表現較郭納更為驚人且全面。安寧純粹光潔的琴音和郭納相似，但音色變化更為傑出，對踏瓣的運用更富創意，能展現多

Ning A[...]

Haydn: Piano Sonata no.60 in C major Hob. XUI.50
Mendelssohn: Variations Serieuses op.54
Berg: Piano Sonata op.1
Rachmaninoff: Piano Sonata no.2 op.36

安寧的演奏兼顧流暢和思考，真正彈出拉赫曼尼諾夫作品中的長句旋律。他的第二樂章雖然結構嚴謹，但段落連結與速度調度卻又別出心裁，第三樂章甚至能表現音樂中微妙的諧趣元素，結尾也能放手一搏。

樣的音響效果。他的第二樂章聲部細膩又區隔分明，既能營造強大的音量對比，控制也能無微不至。其第一、三樂章觸鍵乾淨清晰，演奏流暢洗練，在強弱變化間仍能維持樂句的平衡，更是卓越的技巧表現。

　　和郭納相同，安寧也擁有良好的音樂性，但他歌唱句的表現更經深思熟慮，真正彈出了拉赫曼尼諾夫作品中的長句旋律。然而最讓筆者欣賞的，則是安寧的詮釋創意。他的第二樂章雖然結構嚴謹，但段落連結與速度調度卻又別出心裁，中段鐘聲的分句也能彈出獨到的一家之言。既非一般式樣的演奏，所表現出的創意又完全合乎邏輯與音樂。第三樂章在艱深的技巧要求下，安寧竟能在表現俄式浪漫的同時，兼顧到音樂中微妙的諧趣元素。不僅在炫技中不忘幽默，結尾也能放手一搏，彈出罕見的熱情奔放。綜觀安寧的詮釋，筆者認為已真正成功結合音樂性、樂譜要求、情感深度與詮釋創意，情感表現浪漫而不氾濫，在眾多錄音中提出與眾不同卻又非譁眾取寵的見解，可謂筆者所聞1990年代至今，最為傑出的修訂版詮釋。

三、鋼琴家自行改編版本

　　作曲家既有兩個版本，但又親自授權霍洛維茲改編，本曲自改寫之始就註定其不斷改編的命運，而霍洛維茲的改編又影響了後輩鋼琴家的演奏，再加上效果傑出的改編版本自有其影響力，因此在本文寫作上，筆者以「霍洛維茲改編版」作為分野，將改編版本區分為「霍洛維茲1968年版之前的改編」、「霍洛維茲的改編」、「在霍

范·克萊本在第一屆柴可夫斯基大賽上奪冠,也成為蘇聯人心中塑造全新風貌的「拉赫曼尼諾夫專家」。大賽後兩年,范·克萊本受邀回到蘇聯演奏,他也以拉赫曼尼諾夫《第二號鋼琴奏鳴曲》重返莫斯科。然而大賽時以完整、不做刪節的態度演奏《第三號鋼琴協奏曲》的范·克萊本,在兩年後竟然以自行組合剪貼的《第二號鋼琴奏鳴曲》在蘇聯「表演」,成為特別的思考轉變。

洛維茲之後,受其影響的改編版本」,以及「在霍洛維茲之後,未受其影響的改編版本」四項析論,並以演奏時間和小節數標示鋼琴家的改編版本(符號運用:B代表原始版小節數,b代表修訂版小節數。如另有刪節、修改、增加等變化,筆者以文字註記說明之)。

1. 霍洛維茲1968年版之前的改編

曇花一現的拉赫曼尼諾夫專家:范·克萊本全盛時期的演奏

第一樂章:

B1-B83(4'33")→b66(4'33")→b67(4'45")→B86(4'45")→B91(4'56")→b74(4'56")→b85(5'22")→B108(5'23")→B134(以B134前半(6'30")接下B34-B35(6'32"),含克萊本自加銜接音符)→B137(6'37")→B181(9'24",結尾右手多繞一圈琶音)→B185(9'45")

第二樂章:

B1-B62(5'13")→b53(5'14")→B64(5'18")→B71(5'36",縮改後半小節)→B75(6'05")→b64(6'05")→b66(6'28",前半小節)→B79(6'28",後半小節)→B87(7'20")→b75(7'20")→b76(7'42")

第三樂章:

B90(7'72")→B97(0'00")→B314前半(5'00")→b247後半(5'00")→b253(5'06")→B321(5'06")→B384(6'35"自改琶音)→B385(6'43")

在1958年首屆柴可夫斯基大賽以獨樹一幟、樂句寬廣延展的拉赫曼尼諾夫《第三號鋼琴

協奏曲》贏得關鍵的壓倒性勝利後，范‧克萊本（Van Cliburn, 1934-）一夜之間成為美國人心中的英雄，也成為蘇聯人心中塑造全新風貌的「拉赫曼尼諾夫專家」。大賽後兩年，范‧克萊本受邀回到蘇聯演奏，他所排出的重頭戲仍是拉赫曼尼諾夫！十分幸運地，錄音記錄下范‧克萊本1960年回到莫斯科演奏拉赫曼尼諾夫《第二號鋼琴奏鳴曲》的現場實況（BMG），讓我們得以一窺范‧克萊本全盛時期的傳奇。

就版本選擇而論，出乎意料之外的，在大賽時以完整、不作刪節的態度演奏《第三號鋼琴協奏曲》的范‧克萊本，在兩年後竟然以自行組合剪貼的《第二號鋼琴奏鳴曲》在蘇聯「表演」。就范‧克萊本改編版及詮釋而言，筆者認為這有三項特色：

⑴保留原始版本。相較於各式各樣的改編版，范‧克萊本版本的特殊處在於其完整留下原始版本的結構。原始版本中所有為人垢病、認為雜蕪零碎之處，他皆保留。尤有甚者，范‧克萊本似乎嫌原始版還不夠過癮，又將修訂版中出現的新旋律添加其中，使得全曲變得更為長大。綜合而言，范‧克萊本的改編一方面在保持原始版的架構下，以修訂版中同段樂句替換原始版（如以修訂版第一樂章第74到77小節換原始版第92到99小節，或是以修訂版第二樂章第53小節替換原始版第63小節等），另一方面也在原始版既有的架構中增加修訂版中的「新旋律」。

⑵強化第一樂章第二主題。前項所述之「新旋律」，皆屬第一樂章第二主題的種種變體。對此主題作明晰處理，本就是修訂版的重心。范‧

克萊本掌握到如此神髓，將原始版所無但在修訂版各樂章出現的第二樂章主題，依出現樂章各自嵌入原始版本中。如第一樂章在原始版第83小節後接上修訂版第66、67小節（4'33"），第二樂章在原始版第75小節後接上修訂版第65、66小節兩段第二主題旋律。在詮釋上，范‧克萊本確實成功地為自己的改編彈出具說服力的詮釋。如前者添入句位於第一樂章發展部，范‧克萊本在快速中讓聲部錯雜出現的手法或許不夠細膩，分部技巧也偏於力道的突顯而非音色的不同。但由於范‧克萊本加入了修訂版的第二主題，竟能在分崩離析式的錯亂中整合複雜的旋律，使主題重現自渾沌中歸整出秩序，流露讓人驚豔的美感。位於第二樂章中段鐘聲樂段之後的第二主題添入句，更是一如前者，有著迷離擺盪間，回首卻見舊時相識之動人情韻。能如此表現自己的改編，范‧克萊本的巧思值得敬佩。

　　(3)自行增刪音符並剪貼樂段。為了銜接自修訂版，甚至自原始版本身「移植」而來的旋律，范‧克萊本亦自行添加音符以為修飾。除此之外，如第一樂章第181小節右手多繞一圈琶音等隨興作法，亦包括在自加音符之列。鋼琴家自行改編版多半是前後兩版的「拼貼」，讓所演奏的音符至少仍完全出自拉赫曼尼諾夫之手。然范‧克萊本卻在1960年的演奏中首開自加音符之先例，自具歷史意義。

　　就演奏成果而言，22歲的范‧克萊本仍處於技巧的黃金時段，手指運動表現良好，音色音質透明而光彩亮麗。筆者以為范‧克萊本演奏此曲最成功之處在於無入而不自得的彈性速度，以

及運用大音量和踏瓣渲染所造成的豐美音響效果。前者展現在各段浪漫、強韌的歌唱線條，與快慢頓挫間自然通暢的旋律。第三樂章為人詬病的紛亂樂句，在他指下依然流暢奔放。第一樂章第24小節起（1'05"）強化左手樂句的彈性速度，和自行提高八度演奏的第30小節第一音（1'24"），更堪稱神來之筆。對音響的控制一方面表現在收放自如的音量，另一方面則在於華麗燦爛的音色光澤，較同是以此演奏的懷爾德或范倫鐵諾等名家更為出色，不愧是令蘇聯聽眾也為之傾倒的精采演奏。

整體而論，范・克萊本的手指和踏瓣技巧雖非頂尖，卻能藉著音響控制和旋律處理，在透明音色下既掩飾技巧上的缺點，更以此發展出他人難望其項背的獨特音樂句法，在精心設計的改編下發揮最大的美感。雖然范・克萊本的句法以今日角度觀之未必合宜，但確實有其難以取代的音樂魅力。無論就演奏效果或是改編的詮釋邏輯而言，我們都應給予范・克萊本此版極高的評價。

2. 霍洛維茲的改編版本

無論是原始版或改編版，拉赫曼尼諾夫《第二號鋼琴奏鳴曲》都是作曲家本人的成就。然而本曲卻在一位演奏家的意見下作了面貌上的改變，在1913和1931年版外更添新版影響後世，這個另改新版者不是別人，就是以拉赫曼尼諾夫《第三號鋼琴協奏曲》讓作曲家本人驚嘆並與之結成忘年之交的霍洛維茲（Vladimir Horowitz, 1903-1989）！早在霍洛維茲仍在俄國之時，這位擁有絕世超技的青年鋼琴家就將1913年原始版本納入演奏曲目，對此曲鍾愛有加。然而，在

*
就筆者訪問霍洛維茲好友柯拉德（Jean-Philippe Collard），他謂霍洛維茲本人並不認為自己的改編具有「絕對權威」，反而認為拉赫曼尼諾夫本人應能歡迎各式不同的組合／改編。

霍洛維茲1968年版是他為紀念拉
赫曼尼諾夫逝世二十五週年,特別
於卡內基音樂廳安排的《第二號鋼
琴奏鳴曲》演奏。他以本曲「復興
者」的身分向世人宣示他得到作曲
家本人授權後的改編,其改編技巧
上偏向原始版,音樂上偏重修訂
版。

拉赫曼尼諾夫1931年修訂版問世後,最為失望
的也是霍洛維茲!「既然如此,你就自己改編一
個版本吧!」1943年1月,在拉赫曼尼諾夫過世
前兩個月,霍洛維茲終於提出他自己的改編,成
為本曲繼1913年版和1931年版本後,唯一獲得
作曲家認可與完全授權的改編版,也成為影響後
世的「典範性演奏」*。然而美中不足者,在於
就現今錄音資料而言,霍洛維茲於1940年代既
未錄製此曲,目前也未發現任何霍洛維茲當時現
場演奏此曲的錄音資料。就筆者個人所得,此次
僅能提出霍洛維茲於1968、1979(1970?)和
1980年三次現場演奏錄音討論。雖然我們沒有
任何資料證明霍洛維茲在1943至1968這25年中
未曾改變他的改編觀點(尤其1968和1980年兩
版的改編並不相同),不過由於1968和1980年這
兩場演奏都是霍洛維茲個人強烈意願下的表現,
並不能視同一般演奏。因此,就霍洛維茲的改編
而言,此兩次演出的確可以視為霍洛維茲「宣示
性」的詮釋,是霍洛維茲改編版決定性的典範演
奏。

⑴霍洛維茲1968年版

　　Sony SK 53472

　　第一樂章:

　　B1-B23(0'57")→b24(0'58")→B48
(2'29")→B49(2'30")→B62(3'06")→b53
(3'07")→b64(3'41")→B78(後半,3'42")
→B91(4'24")→b74(4'25")→b95(5'03")
→B116(5'03")→B121(5'12")→b98(5'13")
→b109(5'50")→B134(5'51")→B165
(7'42")→(刪B166-169)→B170(7'43")→

B182（8'07"）→b137（8'08"）→b138（8'23"）

第二樂章：

B1-B11（0'53"）→b12（0'53"）→b19
（1'43"）→B20（1'44"）→B35（3'06"）→b36
（3'07"）→b52（3'46"）→B63（3'47" / 3'51"-
3'52"多彈一遍）→B68-B69（4'04"-4'07"左手改
編）→B70-B72（4'08"-4'13"添加、改編且縮減）
→B73（4'14"）→B80（4'54"）→b68-b72/B81-
B85（4'55"-5'20"，霍洛維茲右手演奏修訂版，
左手則演奏原始版）→B86（5'21"）→B89
（5'41"）

第三樂章：

B90（5'42"）→B97（0'00"）→B171
（1'07"）→B172-B177縮減一半（1'08"-1'11"）
→B188缺一音（1'33"）→B254（3'05"）→
（B255-275前半，刪除）→B275後半（3'06"）
→B303（3'36"）→b237（3'37"）→b238前半
（3'38"）→B305後半-B308（3'38"-3'40"）→
b242-b243前半（3'40"-3'42"）→B310後半-
B311（3'42"-3'43"）→b245前半（3'43"）→
B312後半-B313（3'44"-3'45"）→b247前半
（3'45"）→B314後半-B319（3'46"-3'49"）→
b253（3'50"）→B321（3'51"）-B385（5'13"，
結尾改編）

　　首先就1968年版而言，這是霍洛維茲為紀
念拉赫曼尼諾夫逝世25週年，特別於卡內基音
樂廳安排的演奏（1968年12月15日）。四分之一
個世紀匆匆過去，霍洛維茲選擇演奏他具有絕對
「權威」的奏鳴曲，一方面追憶他和拉赫曼尼諾
夫的情誼，另一方面也以本曲「復興者」的身分

向世人宣示他得到作曲家本人授權後的改編，並以發行錄音的手法影響世界樂壇。就霍洛維茲的改編方式，筆者認為其觀點可分成下列四項討論：

①技巧上偏向原始版，音樂上偏重修訂版。這是筆者以為霍洛維茲對此曲兩個版本改編的最基本作法。就技巧表現而言，霍洛維茲並不願捨棄原始版艱深的技巧要求和複雜旋律，也不忍拋棄原始版許多優美的樂段。因此在1968年的演奏中，霍洛維茲的改編可說以原始版為主體。他參考修訂版對相同樂段的不同編寫，但大致保留原始版的技巧難度和篇幅。然而，就拉赫曼尼諾夫對旋律更動最大──前後版本幾乎完全不同的第一樂章發展部與第二樂章中段兩處，霍洛維茲則尊重拉赫曼尼諾夫思考後的心得，反以修訂版為主軸。就技巧和音樂的綜合考量來說，霍洛維茲確實提出兩全其美的主張。

②樂段的刪減與旋律的修改。和絕大多數的改編版相似，霍洛維茲也對長大的原始版進行刪減，尤以第一、三樂章「修剪」最多。霍洛維茲在段落選取上傾向大段落間的速度統一，因此如第三樂章原始版第255至275小節速度改變之處，霍洛維茲便予以刪除，其整體演奏也表現出較工整精準的結構與節奏。就旋律本身的修改而言，一方面，霍洛維茲對原旋律加以改變（第二樂章）；另一方面，霍洛維茲也和范·克萊本一樣添加自己的音符。第三樂章結尾為加強效果的盡興揮灑或可說是人之常情，但霍洛維茲對第二樂章鐘聲段落的改編便令筆者費解（3'47"-4'18"）。霍洛維茲不但更動了右手的迴折音群，

更以近似他對穆索斯基《展覽會之畫》之〈基輔
城門〉的改編方式更動左手的音符。但筆者以為
霍洛維茲在此段的表現並不理想，無論霍洛維茲
是否欲表現鐘聲，他在此段的演奏都太過急促。
既沒有特別豐富的音響效果，瘋狂偏執的右手轉
折也不見得能激起聽者情感上的共鳴。如果改編
不能較原譜更具效果，筆者個人傾向尊重作曲家
的意見。霍洛維茲在此段的表現就「效果」而
論，實是令筆者難得錯愕的「意外」。

　　③兩個版本的「融合」。對本曲前後兩版，
霍洛維茲並非完全採取二擇一的組合法，而是以
「融合」的觀點整合兩版。也因此，霍洛維茲的
改編亦非僅是兩版之間樂段的套用，而是旋律的
連結與整合。在第一樂章發展部中，霍洛維茲雖
以修訂版為開頭，但卻接上了原始版的結尾
（3'41"），在前後調性相同而旋律線亦能互通的
情況下，其匠心獨具的融合雖是「移花接木」，
但也不至於勉強彆扭。在第二樂章結尾處
（4'55"-5'30"），霍洛維茲右手演奏修訂版，左手
演奏原始版的作法也成功地綜合原始版的音響與
修訂版的旋律，得到極佳的效果。這是拉赫曼尼
諾夫《第二號鋼琴奏鳴曲》改編版中的創舉，也
是筆者認為霍洛維茲改編版的最大特色。而在剪
貼組合上，第三樂章兩版間繁複細密的替換，更
令人驚嘆霍洛維茲「錙銖必較」的用心（3'27"-
3'50"）。上述三項是霍洛維茲此版最能影響後輩
鋼琴家的演奏特色，也是除刪節樂段外，反映
「霍洛維茲典範」存在的最佳證明。

　　④琶音的設計運用。演奏風格沿續十九世紀
末浪漫表現的霍洛維茲，相當自由地以琶音演奏

76歲的霍洛維茲於1980年的演奏錄音，再次修改出新的版本，為本曲的改編創造更多詮釋空間。他的改編強化原始版本，旋律改變更多，琶音運用也更自由。

本曲中的和絃，如第一樂章B46（2'15"）、B144（6'22"）、B146（6'32"）和B162（7'25"）數處。然而，霍洛維茲對琶音的運用並非隨興施為，而是經過設計的表現。綜觀全曲演奏，對相同編號、旋律的樂段，霍洛維茲對琶音皆有相同的演奏。手法自由但不隨便，霍洛維茲對音樂的深思熟慮仍是無庸置疑。

(2)霍洛維茲1980年版

　　RCA 7754-2-RG

　　第一樂章：

　　B1-B23（1'12"）→b24（1'13"）→b48（2'51"）→B49（2'52"）→B62（3'35"）→b53（3'36"）→b64（4'17"）→B78後半（4'18"）→B86（4'50"，右手刪除休止符，直接演奏第一音）→B91（5'02"）→b74-b75（5'03"-5'07"）→B94（5'07"）→B121（6'05"）→b98（6'06"）→b109（6'47"）→B134（6'48"）→B182（9'21"）→b137-b138（9'21"-9'39"）

　　第二樂章：

　　B1-B11（0'55"）→b12（0'56"）→b19（1'41"）→B20（1'42"）→B35（3'12"）→b36（3'13"）→b44（3'35"，並不演奏b45-b52）→B63（3'36"）→B68-B69（3'55"-3'59"，左手更改）→B71（4'02"，刪節）→B80（4'54"）→b68-b70/B81-B83（4'49"-5'06"，霍洛維茲右手演奏修訂版，左手則演奏原始版）→B84（5'07"）→B89（5'37"）

　　第三樂章：

　　B90（5'38"）→B97（0'00"，右手G音改為八度）→B171（1'12"）→B172-B177縮減一半

（1'13"-1'16"）→B188（1'43"，刪除一音符而改變旋律）→B254（3'25"）→（B255-B275前半，刪除）→B275後半（3'25"）→B301（3'55"）→b235（3'55"）→b238前半（3'58"）→B305後半（3'59"）→B308（4'02"）→b242（4'02"）→b243前半（4'03"）→B310後半（4'04"）→B319（4'12"）→b253（4'13"）→B321（4'14"）→B337（4'38"，右手旋律改變）→B373、375、376、377（5'27"、5'29"、5'30"、5'31"，左手首拍低音改變）→B378（5'31"-5'34"添加音符）→B382（5'39"-5'41"延長）→B385（5'43"，結尾改編）

　　拉赫曼尼諾夫全權授予霍洛維茲進行改編，但霍洛維茲本身對此曲的觀點亦隨著歲月改變。1968年版問世十二年後，76歲的霍洛維茲再度於1980年的音樂會上排出這首奏鳴曲。除了證明自己寶刀未老，更重要的是提出再次修改的新版本，為本曲的改編創造更多詮釋空間。姑且不論拉赫曼尼諾夫如果尚在人間，是否還會認同霍洛維茲的「新版本」，筆者也不討論霍洛維茲晚年更「任性」的演奏風格是否左右了應為理性設計的改編思維。可以肯定的是，在錄音與錄影的發行下，霍洛維茲1980年版和1968年的演奏同樣對後世產生了巨大的影響，也成為一「典範性的演奏」。就1980年版改編成果而言，筆者以為霍洛維茲此版的特色如下：

　　①強化原始版本。霍洛維茲在1968年版中即以原始版為主軸，到1980年版更加強了原始版的比重。特別是第一樂章，不但原先被刪除的結尾原始版第166至169小節予以保留（8'41"-

9'00"），連1968年版中以修訂版替換原始版發展部第92至98小節也予以還原（5'07"-5'19"）。在強化原始版的比重之外，霍洛維茲也縮減原先選用的修訂版樂段。第二樂章中段，霍洛維茲將1968年版中出現的修訂版第45至52小節予以刪減（3'35"），直接接回以原始版爲主的鐘聲──如此不惜破壞音樂平衡性的大膽作法，是筆者認爲霍洛維茲1980版最具爭議性的作法，但也是新版最大的特色之一。

　　②旋律改變更多、琶音運用更自由。除了沿續1968年對第二樂章鐘聲段落與第三樂章結尾的改編外，霍洛維茲在1980年版中加入更多屬於自己的音符。第三樂章結尾第373、375、376和377小節處（5'27"、5'29"、5'30"、5'31"），霍洛維茲將拉赫曼尼諾夫原本相同的首拍低音改成以半音逐漸升高低音，第382小節也曲隨意轉地延長（5'39"-5'41"），以求更奔放盡興的表現。在琶音的運用上，霍洛維茲的演奏也更爲自由浪漫，在在展現出其對樂曲全然掌控的權威地位。而霍洛維茲在第三樂章原始版第188小節（1'43"）和第337小節（4'38"），將其旋律改變成修訂版的旋律（b180和b268），以及第一樂章原始版第86小節處（4'50"），霍洛維茲右手刪除休止符，直接演奏第一音等三處改編，是本版最具霍洛維茲個人色彩卻屬於「隱而不顯」的特色，值得特別留意。

　　③「宣示性」的詮釋。究竟霍洛維茲1980年版是否足以代表霍洛維茲個人的意見？筆者持肯定的見解。一方面由於本版是霍洛維茲認可的錄音，另一方面，在於1979年版的比對（由Mu-

霍洛維茲錄音時間不詳（疑為1979
年版）的演奏。

sic & Arts出版的演奏在錄音上並未標示錄音時
間、地點，僅標明是1968至1970年間的演奏。
但在哈洛德・荀伯格所著的霍洛維茲傳記中，則
指此錄音為1979年演奏。就演奏本身判斷，此
版的確極為接近1980年版，因此為1979年演奏
的可信度較高）。1979年版雖然極為接近1980年
版，但霍洛維茲的改編觀點卻在些許小段落上游
移擺盪，如第一樂章「B1-B25」和「b98-b99→
B124→b101」這兩段，霍洛維茲在1968和1980
版中的改編皆選用修訂版，但在1979年演奏中
卻出現原始版段落。若以這些「態度遊移」的段
落觀察，霍洛維茲應是經過種種嘗試考量，方以
1980年演奏作最後決定版。對筆者而言，能觀
察到霍洛維茲的改編觀點轉變並肯定1980年版
的「宣示性演奏」地位，是1979年版最重大的
意義。

⑶霍洛維茲1979（？）年版

　　Music & Arts CD-666

　　第一樂章：

　　B1-B25（1'14"）→b26-b27（1'15"-1'20"，
應是母帶損毀而用1980年版填補）→b48
（2'47"）→B49（2'48"）→B62（3'26"）→b53
（3'27"）→b64（4'02"）→B78後半（4'02"）→
B91（4'45"）→b74-b75（4'46"-4'48"）→B94
（4'49"）→B121（5'43"）→b98-b99（5'44"-
5'50"）→B124（5'50"）→b101（5'53"）→
b109（6'23"）→B134（6'24"）→B182（9'10"）
→b137-b138（9'11"-9'33"）

　　第二樂章：

　　B1（9'34"）→B11（10'29"）→b12

（10'29"）→b19（11'19"）→B20（11'20"）→
B35（12'52"）→b36（12'52"）→b45開頭琶音
（13'15"，並不演奏b45-52）→B63（13'15"，多
繞一圈13'19"-13'20"）→B67末拍-B69（此段重
複五遍且左手改編，13'34"-13'44"）→B71後半
（13'45"）→B80（14'32"）→b68-b70/B81-B83
（14'32"-14'49"，霍洛維茲右手演奏修訂版，左
手則演奏原始版）→B84（14'50"）→B89
（15'23"）

第三樂章：

B90（15'23"）→B97（15'52"）→B171
（17'02"）→（B172-B177／17'03"-17'07"縮減一
半）→B188（17'33"，刪除一音符）→B254
（19'17"）→（B255-B275前半，刪除）→B275
後半（19'18"）→B303（19'49"）→b237
（19'49"）→b238前半（19'50"）→B305後半
（13'51"）→B308（19'53"）→b242（19'54"）
→b243前半（19'55"）→B310後半（19'56"）
→B319（20'05"）→b253（20'05"）→B321
（20'06"）→B337（右手旋律改變，20'34"）→
B378（21'28"-21'31"添加音符）→B382
（21'36"-21'37"延長）→B385（21'39"，結尾改
編）

⑷從1968年版到1980年版：霍洛維茲的演奏與
　詮釋

　　和改編版同樣影響後世的，是霍洛維茲對本
曲的演奏與詮釋，而他本人的演奏也確實彈出鋼
琴演奏史上罕見的奇蹟。不僅是改編有異，霍洛
維茲在兩次中的詮釋也各有千秋，都是足稱經典
的偉大演奏。

　　就1968年的演奏而言，霍洛維茲以無可匹敵的力道和張力，彈出劇力萬鈞、氣勢磅礡的演奏。輝煌燦爛的音色和收放自如的音量，都是頂尖的絕藝，而細緻的層次設計與旋律轉折則是霍洛維茲在宏偉架構下的深刻浪漫。無論就大格局的吞吐開闔或小細節的微妙刻劃，霍洛維茲都彈出面面俱到的表現，不愧是讓拉赫曼尼諾夫「避此人而出一頭地」的偉大鋼琴家。除了技巧的成就以外，霍洛維茲此版最令筆者嘆服者，則是情韻表現與彈性速度運用。拉赫曼尼諾夫《第二號鋼琴奏鳴曲》既以結構自由的奏鳴曲式寫成，如何以圓熟的情韻表現與恰到好處的彈性速度處理各段落間的對比與連繫，是詮釋本曲成功與否的關鍵。筆者認為霍洛維茲在此曲中所展現的全面性與說服力，甚至超過他在拉赫曼尼諾夫《第三號鋼琴協奏曲》的表現。除了自行改編的第二樂章鐘聲段落外，實令人無置喙之餘地。第三樂章讓天地為之變色的高壓力道與風馳電掣速度，更是連拉赫曼尼諾夫本人都不見得能彈出的演奏。1968年12月15日，霍洛維茲藉著無與倫比的技巧與音樂，以自行改編的《第二號鋼琴奏鳴曲》，向拉赫曼尼諾夫獻上最高的敬意。

　　相較於1968年光芒萬丈的歷史記錄，霍洛維茲在1980年的演奏則表現出更個人化的演奏與詮釋。短短12年間，霍洛維茲已將音色和力道琢磨成前所未見的鋼琴魔法。瞬息萬變的色彩與優美無比的singing tone自不待言，輕按淡拂之際即招來毀天滅地的音量或許才是霍洛維茲最神奇的技法。左手雖顯得模糊，右手扎實的觸鍵和凌厲的指法仍是舉世驚嘆的奇蹟，霍洛維茲卻

悄悄地放慢速度，以更突出的音響設計變幻俄國
神秘浪漫的幽思。第三樂章的演奏仍然技絕寰
宇，第一、二樂章深刻而沉穩的恬適歌唱與淡定
霸氣則是更令人神往的風範。在自我添加音符更
多、段落變動更大的新版本中，霍洛維茲也將此
曲化為自身的創作。分不清是拉赫曼尼諾夫還是
霍洛維茲，也難以一一比較12年來的詮釋變
貌，霍洛維茲在自己立下的典範之上重新創造嶄
新的視野，為歷史再添一筆不朽的傳奇。

四、霍洛維茲之後，受其影響的改編版本

筆者之所以用「典範」來指稱霍洛維茲
1968年與1980年的兩次實況錄音，在於其無論
在改編或是詮釋上確對後輩演奏者產生巨大的影
響力，使後繼者起而傚效而成為一種 "para-
digm"。就筆者所搜集的錄音而言，「霍洛維茲
典範」表現在庫茲明（Leonid Kuzmin, 1964-）、
蘇坦諾夫（Alexei Sultanov, 1969-）、拉蕾朵
（Ruth Laredo,1937-）和柯拉德（Jean-Philippe
Collard, 1948-）四位鋼琴家的演奏上。其中，出
自俄國鋼琴學派的庫茲明和蘇坦諾夫不但幾乎在
改編上完全模仿，甚至連詮釋也向霍洛維茲看
齊。而拉蕾朵和柯拉德則程度不同地走出「霍洛
維茲典範」，彈出屬於自己的見解。

1.改編及演奏詮釋皆受霍洛維茲影響的俄國鋼琴家：庫茲明與蘇坦諾夫

庫茲明依據霍洛維茲1968年版的改編

Russian Disc RDCD 10025

第一樂章：

庫茲明演奏的拉赫曼尼諾夫《第二
號鋼琴奏鳴曲》，其不僅在改編上
按照霍洛維茲1968年版，連音樂
表現和詮釋手法也都模仿霍洛維
茲。而庫茲明不僅在強音的力道與
音量設計上模仿得極為傳神，他似
乎用不盡的持續強音也撐起全曲源
源不絕的強勁張力，甚至彈出超越
霍洛維茲、破紀錄的極致速度。

B1-B23（0'53"）→b24（0'54"）→b37
（1'27"）→B38（1'27"）→B62（2'52"）→b53
（2'53"）→b64（3'26"）→B78後半（3'26"）→
B91（4'00"）→b74（4'01"）→b95（4'36"）→
B116（4'36"）→B121（4'42"）→b98（4'43"）
→b109（5'15"）→B134（5'16"）→B165
（7'03"）→（刪除B166-B169）→B170（7'04"）
→B182（7'26"）→b137（7'27"）→b138
（7'41"）

第二樂章：

B1（7'42"）→B11（8'32"）→b12（8'32"）
→b19（9'15"）→B20（9'16"）→B35（10'30"）
→b36（10'30"）→b52（10'55"）→B63（10'56"）
→B80（12'03"）→B81-B83／b68-b70（12'04"-
12'17"，右手演奏修訂版，左手則演奏原始版）
→B84（12'17"）→B89（12'45"）

第三樂章：

B90（12'46"）→B97（13'14"）→B171
（14'15"）→B172-B177縮減一半（14'15"-14'18"）
→B254（15'48"）→（B255-B275前半，刪除）
→B275後半（15'49）→B303（16'17）→b237
（16'18"）→b238前半（16'19"）→B305後半-
B308（16'19"-16'21"）→b242-b243前半
（16'22"-16'23"）→B310後半（16'23"）→B385
（17'58"）

雖然屢屢在比賽上受挫，這位藉著快速飛手
和強力擊鍵的俄國鋼琴家也以錄音和音樂會建立
起一定的名聲。庫茲明的演奏向來快意奔放，而
他用盡心力挑戰拉赫曼尼諾夫，更是讓人好奇其
成果如何。

就版本改編而言，庫茲明在錄音中即言明他按照「霍洛維茲1965年版」演奏。然而就筆者所知霍洛維茲並無1965年版錄音，庫茲明所指應為1968年版。根據筆者的實際比對，除了第二樂章中段鐘聲段落回歸1913年版本和第三樂章改編未若霍洛維茲「精細」外，他的確細心且忠實地按照霍洛維茲1968年版演奏，「臨摹」表現相當完整。

霍洛維茲1968年版對庫茲明的影響不僅表現在庫茲明對其改編的摹擬，甚至更進一步影響庫茲明的音樂表現和詮釋手法。如果霍洛維茲在1968年的演奏可以歸納出令人瞠目結舌的力道和動心駭目的速度等兩項特點，那麼庫茲明的演奏則是極欲在此兩項特點上達到與霍洛維茲分庭抗禮的成就，而他的表現確實令人驚豔！庫茲明銀亮但變化不多的音色自不能和絢爛神奇的霍洛維茲相比，霍洛維茲石破天驚的音量爆發力也非庫茲明所及，但庫茲明仍然掌握到霍洛維茲的演奏神髓，不僅在強音的力道與音量設計上模仿得極為傳神，庫茲明似乎用不盡的持續強音也撐起全曲源源不絕的強勁張力。在速度的表現上，演奏向來瘋狂炙熱的庫茲明果然逼出個人的極限，僅以17分58秒便彈完全曲，比演奏修訂版用了15分14秒的懷森伯格更為驚人！庫茲明目前所錄製的錄音，大部分都在挑戰曲速的極限。在此版拉赫赫曼尼諾夫《第二號鋼琴奏鳴曲》演奏中，他終於「得償宿願」，彈出超越霍洛維茲、破記錄的極致速度。就此點而論，庫茲明此版確實有其不容忽略的特殊意義。

然而「彈得快」和「彈得好」並非同一回

庫茲明在2001年新錄音中一改先前的瘋狂，雖保持原有的改編，但琶音運用收斂許多，對旋律線與歌唱性也都有更佳的琢磨。

事。庫茲明在速度和力道上展現出驚人的實力，他扎實的觸鍵也沒有因求快而有虛浮之弊，在技巧上確實能達到「又快又好」的要求。但是在樂句處理和詮釋表現方面，在技巧所帶來的震撼之外，庫茲明的音樂卻相當空洞乏味。第一樂章在庫茲明不斷持續加壓的力道和段段相逼的速度下，已使音樂顯得急躁而缺乏情感的迴折，第二樂章莫名其妙的快速更讓音樂顯得不知所云。除第三樂章外，庫茲明對全曲速度的選擇和調度欠缺邏輯性與情感表現上的說服力，以至於讓這首浪漫而豐富的奏鳴曲僅僅剩下技巧的炫耀。更可議的是庫茲明對琶音不知節制的運用。和霍洛維茲相較，庫茲明自添的琶音不但缺乏章法，更缺少應有的音樂品味，在高超的技巧下留下筆者最深的感慨。

　　如此狂暴的缺點，庫茲明在2001年的新錄音中作出極大的改進。全曲時長增至20分9秒，確實較先前瘋狂的快速緩和許多（Cogam）。在新版中，庫茲明保持原有的改編，琶音運用卻收斂許多，對旋律線與歌唱性也都有更佳的琢磨。經過8年的思考與歷練，庫茲明終於體會到音樂的重要，而他的技巧表現也因此更為完整。雖然仍有些許急躁之處，筆者對其努力仍相當肯定。

蘇坦諾夫依據霍洛維茲1980年版的改編

Teldec 2292-46011-2

　　第一樂章：

　　B1-B23（1'15"）→b24（1'16"）→b48（2'57"）→B49（2'58"）→B62（3'47"）→b53（3'48"）→b64（4'31"）→ B78後半（4'31"）→B91（5'21"）→b74-b75（5'21"-5'25"）→B94

蘇坦諾夫擁有極駭人的力道和高超技巧，也以力道和技巧來震懾聽眾。他的演奏以霍洛維茲1980年版為準繩，但第二樂章是較霍洛維茲更向原始版靠攏的改編。

（5'25"）→B121（6'21"）→b98（6'22"）→b109（7'00"）→B134（7'00"）→B182（9'57"）→b137-b138（9'58"-10'14"）

第二樂章：

B1-B35（3'15"）→b36（3'15"）→b44（3'39"，並不演奏b45-b52）→B63（3'40"）→B68-B71（3'59"-4'06"，左手更改，且B69後半至B70前半刪減）→B80（4'59"）→B81-B83/b68-b70（4'55"-5'20"，右手彈修訂版，左手彈原始版）→B84/b71（5'20"-5'26"，右手彈原始版，左手彈修訂版）→B86（5'27"）→B89（5'37"）

第三樂章：

B90（6'02"）→B97（0'00"，右手G音添高八度音）→B171（1'14"）→B172-B177縮減一半（1'14"-1'20"）→B254（3'45"）→（B255-B275前半，刪除）→B275後半（3'46"）→B303（4'18"）→b237（4'19"）→b238前半（4'20"）→B305後半（4'21"）→B308（4'23"）→b242（4'24"）→b243前半（4'26"）→B310後半（4'27"）→B319（4'35"）→b253（4'35"）→B321（4'36"）→B371、373、375、376、377（5'47"、5'49"、5'50"、5'51"、5'52"，左手首拍低音改變）→B382（5'59"-6'00"尾拍延長）→B385（6'04"，結尾改編）

演奏生涯較庫茲明略為幸運的，是以19歲之齡在1989年范·克萊本大賽創下最年輕奪魁者記錄的蘇坦諾夫。和庫茲明一樣，蘇坦諾夫擁有極駭人的力道和高超技巧，也以力道和技巧來震懾聽眾。拉赫曼尼諾夫《第二號鋼琴奏鳴曲》

是蘇坦諾夫極爲拿手的曲目，曾向霍洛維茲當面請益的他，也在此曲的演奏上反映出霍洛維茲的影響。在版本選擇上，蘇坦諾夫以霍洛維茲1980年版爲準繩，包括第三樂章原始版第371小節起的左手首拍低音改變與第382小節的尾拍延長，蘇坦諾夫的演奏可說極爲仔細地重現霍洛維茲的創見。不過在第二樂章的演奏上，蘇坦諾夫在前35小節則完全按原始版演奏，中段鐘聲的改編也和霍洛維茲不同，是較霍洛維茲1980年版更向原始版靠攏的改編。

除了在改編手法上遵循霍洛維茲的典範外，受霍洛維茲1980年版影響的蘇坦諾夫在詮釋上也向此版看齊。蘇坦諾夫效法晚年霍洛維茲的演奏方式，只是速度放得更慢、情感更深，在第一樂章中沉穩地舖展出神秘的情韻，且將第二樂章浸潰在俄式濃厚的浪漫之中。蘇坦諾夫的音色變化也較庫茲明豐富。錄音時僅25歲的他雖然在音響上未能有極成功的效果，但整體重音、強弱、音響渲染與音色變化仍足稱頂尖。對樂句與樂段的詮釋上，蘇坦諾夫在抒情段與歌唱句都以偏慢的速度演奏，包括第三樂章第二主題亦然。特別是第二樂章中段，或許得自霍洛維茲的啓示，蘇坦諾夫的穩健，表現在衆多雜亂無章的演奏中，更顯可貴，也是他傑出的演奏成就之一。

然而，和庫茲明偏急浮誇的演奏相反，蘇坦諾夫詮釋的缺失便在於穩健外的過於深沉自溺。可觀的音量固然驚人，但沉重的旋律和略顯遲滯的節奏行進卻破壞應有的流暢與自然。第一樂章第一主題（0'00"-1'55"）中各段的速度變化與對比，蘇坦諾夫的演奏即顯得單調且缺乏驅使音樂

蘇坦諾夫波蘭版現場演奏，極盡暴力敲擊之能事。

行進的內在推動力。在節奏性更強的第三樂章，
如此缺點更為嚴重。如果蘇坦諾夫能有更平衡的
音樂性和更客觀的冷靜，他的成就絕不僅止於
此。

　　蘇坦諾夫 6 年後另有一波蘭華沙現場錄音版
本（FCD）。就改編而言，此版也和原本的設計
相同，但音樂卻變得極為暴力狂放，似乎非得將
琴弦彈斷為止。演奏成果僅止於暴力敲擊，再次
令筆者感到惋惜。

2.改編受霍洛維茲影響的非俄系鋼琴家：拉蕾朵 和柯拉德

拉蕾朵依據霍洛維茲 1968 年版的改編

　　Sony SMK 48470

　　第一樂章：

　　B1-B37（1'45"）→b38（1'46"，b39 自加裝
飾音 1'55"）→b48（2'37"）→B49（2'37"）→
B62（3'18"）→b53（3'18"）→b64 前半（3'56"）
→B79 後半（3'56"）→B91（4'43"）→b74
（4'44"）→b95（5'23"）→B118（5'24"）→
B121（5'32"）→b98（5'33"）→b109（6'14"）
→B134（6'15"）→B165（8'11"）→（刪 B166-
B169）→B170（8'12"）→B182（8'45"）→
b137（8'46"）→b138（9'07"）

　　第二樂章：

　　B1（0'00"）→B11（0'52"）→b12（0'53"）
→b19（1'34"）→B20（1'35"）→B35（2'53"）
→b36（2'54"）→b52（3'36"）→B63（3'36"）
→B67（3'54"）→b58（3'54"）→b62（4'13"）
→B74（4'14"）→B80（4'44"）→B81-B85/b68-
b72（4'45"-5'07"，右手演奏修訂版，左手則演

拉蕾朵的改編保留霍洛維茲最精髓的「旋律融合」，但仍然表現出不同的觀點，整體設計更回歸於拉赫曼尼諾夫。她的演奏擁有扎實的技巧，音樂也有其深刻和感性。

奏原始版）→B86（5'08"）→B89（5'29"）

　　第三樂章：

　　B90（5'30"）→B97（0'00"）→B171（1'14"）→B172-B177縮減一半（1'15"-1'18"）→B254（3'09"，最後和絃刪除）→（B255-B275前半，刪除）→B275後半（3'10"）→B385（5'34"）

　　受霍洛維茲改編版影響的並不僅僅止於將其奉為神明的俄國晚輩們，美國女鋼琴家拉蕾朵和法國鋼琴家柯拉德的錄音也參考霍洛維茲版本而改編。就改編的大方向而言，由於兩者的錄音時間皆在1980年以前，因此拉蕾朵和柯拉德僅能參考霍洛維茲1968年版的錄音，事實上也的確如此！首先就拉蕾朵的改編而言，她的版本保留了霍洛維茲最精髓的「旋律融合」，第一樂章發展部她就模仿霍洛維茲在修訂版第64小節（3'56"）後接下原始版，第二樂章後段也如霍洛維茲融合前後兩版左右手部分演奏。然而，拉蕾朵並未對「霍洛維茲1968年典範」照單全收，他表現出了不同的觀點。第一樂章發展部的「融合段」，拉蕾朵雖然模仿霍洛維茲，但所銜接的樂段卻從原始版第79小節後半開始，而非如霍洛維茲自第78小節後半。就整體改編而言，拉蕾朵的演奏也較霍洛維茲「單純」，除了第一樂章自加的裝飾音和琶音的運用外，拉蕾朵並未更動樂譜的音符，第二樂章中段鐘聲即未自加音符。對於樂段的選擇拉蕾朵也以大段落為主，第三樂章並未出現霍洛維茲精細至極的思考，而是原始版的刪減。就改編的成果而論，拉蕾朵雖仍深受霍洛維茲影響，整體設計卻更回歸於拉赫曼

尼諾夫。

就演奏與詮釋而言，拉蕾朵擁有扎實的技巧，音樂也有其深刻和感性。然而，面對拉赫曼尼諾夫，她的技巧與音樂仍顯得不足。在力道的表現上，無論是長樂段逐步增強的氣勢，或是短截音瞬間的爆發力，拉蕾朵都顯得力不從心。而如是左支右絀之下，音量控制也讓全曲的對比性不彰，樂句變化顯得單調。尤其拉蕾朵對長段樂句的掌握並不理想，在此曲她更將長段切成短句表現，使其演奏顯得零碎而千遍一律。拉蕾朵在音符的明晰和速度表現上仍有傑出的水準，但其單調的音色卻是難以彌補的缺陷。第二樂章應有的層次分析、音響效果和音色變化，在拉蕾朵乏味、單薄而黯淡的琴音中一律欠奉。總評拉蕾朵在拉赫曼尼諾夫《第二號鋼琴奏鳴曲》中的演奏成就，在版本改編上，拉蕾朵成為「霍洛維茲1968年典範」的追隨者，但較庫茲明更增加自己的意見。就演奏效果而論，筆者只能說拉赫曼尼諾夫此曲並不適合拉蕾朵的技巧，甚至在音樂上也未見突出之處。雖然拉蕾朵的詮釋仍屬用心之作，本版的文獻意義仍大於演奏成就。

柯拉德依據霍洛維茲1968年版的改編
EMI 0777 762745 22

第一樂章：

B1-B23（1'00"）→b24（1'01"）→b26（1'09"）→B27（1'10"）→B62（3'15"）→b53（3'15"）→b95（5'09"）→B116（5'10"）→B121（5'17"）→b98（5'18"）→b109（6'00"）→B134（6'00"）→B165（8'00"）→（刪B166-B169）→B170（8'00"）→B182（8'26"）→

法國鋼琴家柯拉德的演奏，其改編更遠離霍洛維茲1968年版，也具有清楚的思考和規律，樂句也更明朗。除結尾外，柯拉德並不添加任何不屬於拉赫曼尼諾夫的音符，也不融合原本不相連的旋律，僅是拼貼段落以求最佳效果的表現。

b137（8'27"）→b138（8'45"）

第二樂章：

B1（0'00"）→B35（3'47"）→b36（3：48"）→b52（4'33"）→B63（4'34"）→B64（4'44"）→b55（4'45"）→b62（5'08"）→B74（5'09"）→B80（5'48"）→B81-B83/b68-b70（5'49"-6'06"，右手演奏修訂版，左手則演奏原始版）→B84（6'07"）→B89（6'43"）

第三樂章：

B90（0'00"）→B97（0'34"）→B171（1'47"）→B172-B177縮減一半（1'48"-1'51"）→B254（3'54"，最後一和絃音刪除）→（B255-B288前半，刪除）→B289（3'55"）→B303（4'08"）→b237（4'08"）→b238前半（4'10"）→B305後半（4'10"）→B308（4'13"）→b242（4'13"）→b243前半（4'14"）→B310後半（4'15"）→B385（5'56"，結尾更改）

　　較之於拉蕾朵，法國鋼琴家柯拉德的演奏，其改編更遠離「霍洛維茲1968年版」，不但第一樂章發展部並未照霍洛維茲的融合法演奏（3'55"-4'02"），第二樂章也未對中段鐘聲進行改編。然而，霍洛維茲1968年版的經典性仍對柯拉德產生極大的影響。除了發展部外，第一樂章柯拉德仍本著霍洛維茲的手法選取段落和刪減樂段，第二樂章的結構設計和原始版第81至83小節（修訂版68至70小節）處，柯拉德右手演奏修訂版，而左手演奏原始版的方式也和霍洛維茲完全相同（5'49"-6'06"）。種種相似之處實在難以「雷同」視之，因此筆者仍將柯拉德此曲1974的錄音，歸於霍洛維茲1968年經典影響下

的詮釋之一。

　　同受霍洛維茲經典影響，柯拉德在改編上卻較拉蕾朵更具有清楚的思考和規律，樂句也更明朗。除結尾外，柯拉德並不添加任何不屬於拉赫曼尼諾夫的音符，也不融合原本不相連的旋律，僅是拼貼段落以求最佳效果。在拼貼手法上，除了霍洛維茲設計最精的第三樂章外，柯拉德也僅是大段落拼貼。他不像霍洛維茲般對每一段落、每一小節皆予以思考，而是求大段落的順暢和統一，但所保留的樂句卻比拉蕾朵更具效果。在原始版為主體的第三樂章，柯拉德完全刪除第255至292小節（霍洛維茲仍保留第275至292小節），第二樂章也忠實於修訂版的鐘聲。柯拉德如此作法一方面使結構更清晰，也使整體成果更傾向修訂版，使他的版本成為降低霍洛維茲個人影響，但保留原始版技巧難度，也忠實反映拉赫曼尼諾夫修訂心得（包括旋律更動最多的第一樂章發展部和第二樂章中段）的改編，可謂原始版與修訂版並重的改編。

　　為何柯拉德會大幅修改霍洛維茲1968年版的改編而成自己的版本？一方面，筆者以為柯拉德可能想更忠於拉赫曼尼諾夫；另一方面，似乎也只有就霍洛維茲的版本再作改編，柯拉德才能彈出自己的詮釋。拉蕾朵所犯的最大缺失，便是以其單調的音色和不甚全面的力道控制，力搏霍洛維茲最具俄式張力的改編。柯拉德似乎清楚明白自己的音樂氣質和音色質感皆非俄式，故不能如庫茲明和蘇坦諾夫等人，以幾乎完全沿用的方式演奏霍洛維茲的改編版。如果霍洛維茲改編版的真正精神，在於「選取演奏效果最佳的段

落」，那麼柯拉德的改編則是在霍洛維茲的基礎上，重新思考最適合其音色與技巧表現的組合，確實較拉蕾朵更有自知之明且更具智慧。由柯拉德的改編來檢視其音樂表現，更能見兩者的契合。在溫和醇美但變化較少的音色下，柯拉德自不像具有金屬性亮彩琴音的庫茲明和蘇坦諾夫，以狂放的擊鍵塑造效果，但他輕重有序的重音設計和音量對比仍十分出色。柯拉德的演奏向以抒情見長，樂句明朗而紋理明晰。這些特質也在他謹慎而乾淨的踏瓣處理下，於第一、二樂章產生良好的效果，成功地將拉赫曼尼諾夫俄式的神秘與浪漫轉化為法派的清新。在最適合俄式技巧表現的第三樂章，柯拉德一方面在結構上予以精簡，刪減俄式的悠長樂句而保留工整的節奏，另一方面則以更輕巧的觸鍵和乾淨的音響，在卓越技巧下彈出一明快輕盈的詮釋。雖然柯拉德的演奏將此曲脫離了俄式情韻與句法，但筆者仍相當欣賞其調合學派差異而另闢蹊徑的表現。

五、霍洛維茲之後，未受其影響的改編版本

「霍洛維茲典範」並非絕對，如同范・克萊本自行改編那樣，仍有鋼琴家繞過霍洛維茲而創作自己的改編。就筆者目前所得共計有阿胥肯納吉（Vladimir Ashkenazy, 1937-）、白建宇（Kun Woo Paik, 1946-）、孟特蘿（Gabriela Montero, 1970-）和方騰（Ian Fountain, 1980-）等四位鋼琴家，其改編手法與詮釋觀點分析於後。

阿胥肯納吉

Decca 443841-2

阿胥肯納吉在拉赫曼尼諾夫《第二號鋼琴奏鳴曲》上也參考范‧克萊本改編版。他炫散色彩、金屬性極強的敲擊式音色，在此曲中更大大發揮出驚人的美感，在各種層次與色彩間表現拉赫曼尼諾夫複雜的旋律。

第一樂章：1913年原始版

第二樂章：

B1-B14（在原始版音符上採用修訂版上的琶音記號1'25"）→B76（6'09"）→b64（6'09"，有更改）→b66（6'30"）→B80後半（6'30"，B80-B85皆採b67-b72之琶音記號）→B87（7'14"）→b75（7'16"）→b76（7'30"）

第三樂章：

B90（7'30"）→B97（0'00"）→B310前半（5'06"）→b243後半（5'07"）→b253（5'15"）→B321（5'16"）→B385（7'00"，結尾自行改編）

當許多不看樂譜就憑想像寫作的樂評們每每以「忠實樂譜」形容阿胥肯納吉時，這位技巧出眾的俄國名家卻在此曲中「悄悄地」動了手腳。就此版而論，其實稱不上「改編」而只是「添加」。阿胥肯納吉幾乎完全依原始版本演奏，僅在第二樂章既參照修訂版的琶音演奏，第76小節處加入原始版所無的第二主題樂句等。然而值得玩味的，身為第二屆柴可夫斯基大賽冠軍的阿胥肯納吉，不但在范‧克萊本著墨最深的拉赫曼尼諾夫《第三號鋼琴協奏曲》上參考了前屆冠軍的慢速演奏，在拉赫曼尼諾夫《第二號鋼琴奏鳴曲》上也表現出參考范‧克萊本改編精髓的演奏。雖然筆者並不將其視為此曲改編版中「范‧克萊本典型」的形成，但這種「雷同神似」之處確實讓筆者感到意外。

就本版的演奏和詮釋而論，阿胥肯納吉在兩者間表現出極大的落差。以技巧面觀之，阿胥肯納吉的表現極為傑出，手指技術足以勝任曲中所

有困難的樂段，觸鍵的扎實和力道的控制皆屬頂
尖水準，足爲俄國鋼琴學派最出色的表現之一。
特別是阿胥肯納吉炫散色彩、金屬性極強的敲擊
式音色，在此曲更大大發揮出驚人的美感，在各
種層次與色彩間表現拉赫曼尼諾夫複雜的旋律。
阿胥肯納吉能成就他在拉赫曼尼諾夫作品詮釋上
的名聲，筆者以爲其優異技巧是關鍵因素。

　　然而擁有高超的技巧並不表示就一定能有好
表現。許多樂段阿胥肯納吉是「不爲」而非「不
能」的偷工減料。例如阿胥肯那吉在第一樂章第
148到151小節（8'11"-8'26"）彈出令人驚嘆的
分部處理和音色之美，卻在分部技巧要求最重的
發展部第71小節起（4'00"）彈出含混不清的三
聲部。第二樂章第53小節起的三聲部（4'37"）
也僅是「以簡馭繁」般地彈出一主要旋律，其他
旋律則模糊處理。有如此卓越之音色和分部能力
卻吝於表現，明明能彈好的樂段偏偏混水摸魚，
阿胥肯納吉自毀長城的作法實破壞了此版所應達
到的技巧成就。

　　就詮釋面而言，阿胥肯納吉以相當慢的曲速
開展此曲第一、二樂章，企圖以沉膩式的浪漫表
現拉赫曼尼諾夫的悠長樂句。至第三樂章則加快
曲速，充分表現力道和技巧。如是詮釋也的確在
第二、三樂章得到良好的表現，但在第一樂章卻
因對彈性速度和樂句連結的處理不佳，反得支離
破碎、有句無篇的結果。筆者實難以明白，爲何
阿胥肯納吉會將第一樂章各主題切割得四分五
裂，主題與主題間缺乏連繫，各主題間的各樂句
也缺乏連繫。如第20小節（0'59"）適得其反地
音量頓減，第30小節（1'29"）粗暴地分段，第

67小節起節奏遲滯、僵硬笨拙的過門段（3'48"）等等，都是非常可怕的演奏。而第三樂章第255小節（3'25"）起的樂句雖然不好掌握，但范·克萊本等人就能有通順的處理，阿胥肯納吉則完全以切斷式的作法另起爐灶，好似樂句和全曲無關一般，是極令人不解，或說是極富「冒險精神」的莽撞分句。

綜觀阿胥肯納吉在此曲的成就，一方面是第二樂章的改編，另一方面則是技巧水準的高超表現。至於就詮釋而論，如果說拉赫曼尼諾夫的原始版本有何缺點，聽聽阿胥肯納吉的演奏，他以實際演奏告訴我們一切。

技巧扎實的白建宇

Dante PSG 9327

第一樂章：

B1-B23（1'08"）→b24（1'08"）→b48（3'04"）→B49（3'05"）→B91（5'29"）→b74（5'30"）→b95（6'19"）→ B118（6'20"）→B121（6'26"）→b98（6'27"）→b109（7'06"）→B132（7'07"）→B185（10'27"）

第二樂章：

b1-b26（2'53"）→B27（2'53"）→B80（6'41"）→b68（6'42"）→b76（7'38"）

第三樂章：

B90（7'39"）→B97（0'00"）→B120（0'24"）→（刪除B121-B128）→B129（0'24"）→B230（2'53"）→ b198（2'54"）→b259（3'54"）→B329（3'55"）→B385（5'25"，B384改以琶音演奏5'15"）

雖然沒有「鄭氏姐弟」出名，但這位曾在十

年前訪台的南韓鋼琴家，實是當今韓國最傑出的
音樂家之一。為Naxos錄下著名的普羅柯菲夫鋼
琴協奏曲全集後，白建宇又於前年在BMG錄下
拉赫曼尼諾夫鋼琴協奏曲全集，向世人證明他的
演奏實力。而這版錄於1992年的拉赫曼尼諾夫
《第二號鋼琴奏鳴曲》，既讓我們回顧白建宇所展
現的銳利風采，也為本曲的改編版更添新的見
解。就改編而論，可歸納出以下兩項特色：

　　⑴本於原始版本。綜觀白建宇的改編，雖然
他引用許多修訂版的樂段，但是在第一、二樂章
中並未更動原始版的結構，特別在第一樂章發展
部和第二樂章中段（拉赫曼尼諾夫在修訂版中根
本更改旋律之處），白建宇皆保留原始版本的結
構。第三樂章則是白建宇在結構上最趨近修訂版
的樂段，但除了採用修訂版第198至259小節外
（2'54"-3'54"），白建宇仍以原始版本的音符演
奏，僅在原始版的架構上刪減樂句以達到近似修
訂版結構的成果。若以整體結構、樂句發展和樂
段取用而論，白建宇的改編是以原始版為本，在
第一、二樂章保留原始版，第三樂章保留修訂版
結構的演奏。

　　⑵以旋律結構相同的修訂版樂句替換原始版
樂句。白建宇既已在第一、二樂章保留原始版的
結構和樂句，他所做的更動其實僅是替換，在旋
律結構相同的樂段選擇拉赫曼尼諾夫的修訂版
本。特別在第一樂章發展部至再現部，白建宇可
謂將拉赫曼尼諾夫修訂版的心得，盡數嵌入原始
版的長大結構中，是極「靈活」的改編手法。前
述在第三樂章引用修訂版第198至259小節，也
是在同旋律結構下採取其所能表現較好效果的段

落，可謂「人之常情」的改編方式。

　　白建宇既然以1913年原始版本爲主，其詮釋也忠實反映出他的改編。和多數演奏原始版本的鋼琴家相似，白建宇在第一、二樂章選擇以慢速表現拉赫曼尼諾夫的濃郁俄式浪漫與神秘情韻，亦以慢速刻劃原始版複雜的旋律細節和即興式的自由結構。然而，如此詮釋手法所帶來的成果，卻因白建宇的音色和節奏而大打折扣。就前者而言，白建宇的音色並不突出，雖有透明的音質，卻無清澄的美感，變化亦不豐富。以如此音色表現原始版本中複雜的多聲部，自然力不從心。就後者而論，「慢速」和「彈性速度」並非等號，白建宇卻往往自陷於浪漫的迷思中而喪失警醒的節奏感。不但導致第一樂章發展部和第二樂章中段頓失重心，甚至連第三樂章的演奏也差強人意，樂句在節奏不彰的情況下顯得鬆散而疲軟。同是慢速，蘇坦諾夫的演奏在節奏的律動下仍保有穩固的結構，白建宇卻將此曲詮釋成即興的隨想。就筆者個人的觀點，白建宇奇特的演奏並非理想的演奏，也非具說服力的詮釋。

「語出驚人」的孟特蘿

Palexa CD-0501

　　第一樂章：

　　b1-b59（3'57"，自行改編）→b62（4'03"）→自撰（4'04"-4'11"）→b53-b54（4'12"-4'20"，皆改編）→b55（4'21"）→b58（4'28"）→b59-b60（4'29"-4'34"）→b68-b69（4'35"-4'39"）→b74（4'39"）→b138（8'34"）

　　第二、三樂章：1931年修訂版

　　和郭納一樣，同樣參加1995年蕭邦大賽的

孟特蘿的改編極爲大膽。她以修訂版發展部的音樂爲「拼貼素材」，自行改編拉赫曼尼諾夫音樂並剪接旋律組合，甚至加入在兩版樂譜皆所無，而是她自己所編寫的樂句。就其「重寫」第一樂章發展部的表現而論，實是筆者所聞衆多版本中最驚世駭俗的表現。

孟特蘿也以此曲作為進軍樂壇的扣門曲。和郭納
不同的，孟特蘿是受到評審團青睞的幸運兒，為
該屆銅牌得主。此版拉赫曼尼諾夫《第二號鋼琴
奏鳴曲》錄於她得獎一年後的現場音樂會，讓人
一聆她的演奏實力。

⑴本於修訂版本。相異於絕大部分的改編版
本，孟特蘿的改編則以修訂版本為主體。事實上
除了第三樂章第238小節（2'53"）漏失一和絃
音，第324小節改以琶音演奏（4'41"）以及錯音
之外，孟特蘿在第二、三樂章並未對樂譜作任何
更動，全曲皆以修訂版為本。

⑵拼貼樂句、自行編寫。孟特蘿在第一樂章
發展部真正地「改編」了拉赫曼尼諾夫的音樂。
她以修訂版發展部的音樂為「拼貼素材」，自行
改編拉赫曼尼諾夫音樂並剪接旋律組合，甚至加
入兩版樂譜皆無、孟特蘿自己所編寫的樂句。雖
然孟特蘿並未更動第二、三樂章，就她「重寫」
第一樂章發展部的表現而論，實是筆者所聞所有
版本中最驚世駭俗的大膽演奏。

如此「驚人」的改編究竟效果如何？筆者認
為其差無比！（樂評人的責任也在於此。若評論
孟特蘿的演奏卻不指出其改編段落，不明究裡的
聆賞者豈不以為拉赫曼尼諾夫竟會寫出如此拙劣
的音樂？！）既無旋律的美感也缺乏結構的思
考，樂句銜接不見重點，旋律拼貼不知所云。至
於為何孟特蘿會採取如此莫名其妙的改編（或有
膽量以如此改編貽笑世人）？如此「神妙」的演
奏究竟是孟特蘿的「改編」還是她「忘譜」的結
果？是有意的設計或是瘋狂的即興？筆者無法從
CD文案得到答案。唯一可以肯定的是筆者個人

方騰的改編結合兩版之長，是以「修訂版」增益「原始版」的精采改編。他的演奏極為流暢自然，不僅音響清晰音色純淨，歌唱句更是抒情悠揚，開展出拉赫曼尼諾夫獨特的長樂句但絲毫不覺沉重累贅。

實無法接受這種改編，她的演奏也嚴重破壞了修訂版的結構與優美旋律。

就演奏成果而論，這位曾來台兩次的女鋼琴家確實有出色的技巧天分。孟特蘿擁有相當快速的運指法，音樂性也很好。第三樂章在孟特蘿指下調度合宜，凌厲如輕風疾行呼嘯而過，在分部、力道和重音的表現上也相當理想。第一樂章發展部相當快速，可見其確有技巧的天分。而孟特蘿在第一樂章第二主題的歌唱樂句與第二樂章的歌唱表現，亦是本於良好音樂性而表現出的流暢自然。只可惜孟特蘿一方面以「神奇」的改編破壞了她的旋律處理成就，另一方面過於快速的演奏也造成些許樂段模糊不清，手指僅是「碰到琴鍵」而非扎實地彈出音符，是極可惜的缺失。音色處理上孟特蘿的表現亦不優秀，相對於在蕭邦作品中所細心琢磨出的效果，她在此曲中的音色偏硬，變化也不足，強奏更是音音爆裂。綜合觀之，若孟特蘿能更細心於音色的處理和觸鍵的扎實，並根本檢討在第一樂章發展部的作法，筆者將期待她另一次此曲的演奏錄音。

略為改編的方騰

EMI 7243 5 74164 2 9

第一樂章：1913年原始版

第二樂章：

B1-B35（3'04"）→b36-38（3'12"）→b40（3'12"）→b41後半（3'12"-3'14"/前後自行添加聯繫樂句）→b42-44（3'15"-3'21"）→B56-B89（5'56"）

第三樂章：

B90→B172-B177縮減一半（7'46"-7'51"）

→B178-B339（11'59"）→b253（12'00"）　→B321（12'01"）-B385（13'38"）

　　19歲就在魯賓斯坦大賽奪冠的英國鋼琴家方騰於大賽後錄製的本曲演奏以1913年版為主。他的第一樂章完全演奏原始版，第三樂章也僅少部更動，更動最大處則是第二樂章中段至鐘聲的處理。方騰在此開頭以修訂版為本，但剔除第一樂章的編號（第39小節）後，再回復原始版的複雜樂段，但鐘聲略為更動。就改編技巧而言，方騰保留了原始版最美的段落，又在第二樂章去除其冗長。為求樂句連貫的添加音符極為自然，讓人難以察覺這並非拉赫曼尼諾夫的手筆，堪稱極為成功之作，也是結合兩版之長，以「修訂版」增益「原始版」的精采改編。筆者以為方騰在此的改編足為模範，是筆者所聞最傑出的改編版本之一。

　　就音樂表現而言，方騰的演奏極為流暢自然；不僅音響清晰音色純淨，歌唱句更是抒情悠揚，開展出拉赫曼尼諾夫獨特的長樂句，但絲毫不覺沉重累贅。除了第三樂章音色表現略差以外，艱深的1913年版在他指下竟被馴化得柔和甜美，確實是難能可貴的成就。第三樂章方騰將音樂的抒情美與神秘感發揮極致，但尾奏的音量和速度卻顯得貧弱，相當可惜。然而若就改編版本的成果和演奏效果衡量，方騰此版堪稱近年來最佳演奏之一，也是新生代鋼琴家中具有鮮明個人特質的詮釋。

六、改編版本的綜合評析

　　拉赫曼尼諾夫當年曾努力在自己的音樂會中

「推廣」《第二號鋼琴奏鳴曲》修訂版本，但仍得
不到聽眾的好評，直到霍洛維茲出現，才讓世人
驚覺到此曲的深邃與美麗、浪漫與神秘，也掀起
本曲的演奏風潮。霍洛維茲既是本曲的「復興
者」，又是作曲家本人唯一授權的指定改編者，
其「典範地位」自不難想像，也足以成爲和
1913原始版、1931修訂版鼎足而三的「霍洛維
茲版」。然而，霍洛維茲的改編既是求結構設計
與演奏效果的最大公約數，倣效者除了必須掌握
霍洛維茲版的結構外，更需擁有和霍洛維茲派別
類似的技巧。而無論鋼琴家是否沿用霍洛維茲的
改編，都必須對自己的改編提出具技巧表現與結
構性說服力的演奏。這也是除霍洛維茲本人以
外，筆者最欣賞范‧克萊本、柯拉德和方騰改編
版本的主因。若不論技巧與結構表現，則阿胥肯
納吉和白建宇的演奏亦是良好的改編，值得參
考。

結語

　　霍洛維茲在本曲的演奏不僅使其詮釋成爲
「霍洛維茲典型」，更使得其改編版得以成爲和拉
赫曼尼諾夫的兩個版本平起平坐的經典。也因爲
原典的規範性不夠，缺乏詮釋傳承，而能夠成爲
詮釋傳承者的霍洛維茲卻又演奏改編之版本，使
得本曲得以在自由的表現空間下展現不同的面
貌，也成爲新世代鋼琴家比賽或演奏的寵兒。未
來本曲發展如何，實是值得矚目的焦點。

本文所用譜例

Rachmaninoff Piano Sonata No.2 (1993). Authentic Edition. New York: Boosey & Hawkes.

本文所討論之拉赫曼尼諾夫《第二號鋼琴奏鳴曲》錄音版本 (Ori:表1913年版；Mix：改編版本)

Van Cliburn (Mix), 1960 (BMG 7941-2-RG)

Vladimir Horowitz (Mix), 1968 (Sony SK 53472)

John Ogdon, 1968 (Philips 456 913-2)

Claudette Sorel, 1973 (Channel CS98001/2)

Michael Ponti (Ori), 1977 (Vox Allegretto ACD 8162)

Ruth Laredo (Mix), 1978 (Sony SMK 48470)

Jean-Philippe Collard (Mix), 1978 (EMI CZS 7 62745 2)

Vladimir Horowitz (Mix), 1979 (?) (Music & Arts CD-666)

Vladimir Horowitz (Mix), 1980 (RCA 7754-2-RG)

Marie-Catherine Girod (Ori), 1980 (Solstice SOCD 15)

Vladimir Ashkenazy (Mix), 1980 (Decca 443 841-2)

Howard Shelley, 1982 (hyperion CDS44046)

Helene Grimaud, 1985 (Denon CO-1054)

Howard Shelley (Ori), 1985 (hyperion CDS44043)

John Browning (Ori), 1986 (Delos D/CD 3044)

Michael Ponti (Ori), 1988 (Newport Classics NCD 60088)

John Ogdon, 1988 (EMI 7243 5 67938 28)

Alexis Weissenberg, 1988 (DG 427 499-2)

Idil Biret, 1989 (Naxos 8.550349)

Victor Eresco, 19?? (SEM DE 0199)

Cecile Ousset (Ori), 1989 (EMI CDC 7 49941 2)

Benedetto Lupo, 1989 (Teldec 246 103-2)

Carlo Levi Minzi, 1990 (Antes Classics bm-cd 901009)

Roger Muraro, 1990 (Accord 205412)

Alexei Sultanov (Mix), 1990 (Teldec 2292-46011-2)

Andrei Nikolsky, 1991 (Arte Nova 74321 27795 2)

Peter Jablonski, 1992 (Decca 440 281-2)

Kun Woo Paik 白建宇 (Mix), 1992 (Dante PSG 9327)

Leonid Kuzmin (Mix), 1993 (Russian Disc RDCD 10025)

Nikolai Lugansky, 1993 (Vanguard 99009)

Mikhail Kazakevich, 1993 (Conifer 75605 51235 2)

Santiago Rodriguez, 1993 (ELAN CD 82248)

Earl Wild, 1993 (Chesky CD 114)

Simone Pedroni, 1993 (Philips 438 905-2)

Nelson Goerner, 1993 (Cascavelle VEL 1037)

John Lill, 1994 (Nimbus NI 1761)

Sergio Fiorentino, 1994 (APR 5552)

Zoltan Kocsis (Ori), 1994 (Philips 446 220-2)

Idil Biret (Ori), 1994-1995 (Naxos 8.553003)

Vanessa Wagner, 1995 (Lyrinx LYR 153)

Yuri Didenko, 1995 (Vista Vera VVCD-96006)

Alexei Sultanov (Mix), 1996 (FCD 001)

Gabriela Montero (Mix), 1996 (Palexa CD-0501)

Jean-Yves Thibaudet, 1997 (Decca 458 930-2)

Yakov Kasman (Ori), 1998 (Calliope CAL 9259)

Oleg Volkov, 1988 (Brioso BR 116)

Igor Kamenz, 1999 (ARS Musici AM 1263-2)

Martin Kasik, 1999 (Arcodiva UP 0018-2 131)

Konstantin Scherbakov, 1999 (Naxos 8.554669)

Oleg Marshev, 1999 (Danacord DACOCD 525)

Freddy Kempf (Ori), 1999 (BIS CD-1042)

Ian Fountain (Mix), 2000 (EMI 7243 5 74164 2 9)

Alexander Gavrylyuk, 2000 (Fontec 9146/8)

Eugene Mursky, 2001 (Hanssler CD98.412)

Evgeny Zarafiants, 2001 (ALM Records ALCD-7066)

Stanislav Ioudenitch, 2001 (Harmonia Mundi HMU 907290)

Lang Lang, 2001 (Telarc 80524)

Leonid Kuzmin (Mix), 2001 (Cogam 488009-2)

Ning An安寧, 2003 (New Art JCD070012)

參考書目

Martyn, Barrie, (1990). *Rachmaninoff: Composer, Pianist, Conductor*. Vermont: Gower Publishing Company. 248-253.

第二章

戰火下的華麗與狂野
——普羅柯菲夫《第七號鋼琴奏鳴曲》

　　普羅柯菲夫《第七號鋼琴奏鳴曲》是音樂史上最能反映時代的作品之一。然而，本曲的詮釋面貌卻相當多變。首演者李希特的詮釋成為「典型」，但同時在美國進行新大陸首演的霍洛維茲，卻以完全不同的觀點提出解析，也成為另一具有影響力的「典型」。然而，和李希特師出同門的紐豪斯之助教諾莫夫卻從第三樂章提出新見解，以全新的解釋塑造新的「典型」，而本曲本身的現代性也足以自成一格。本曲複雜的面貌使其成為音樂史上最難詮釋的作品之一，而本曲的各類詮釋「典型」與演奏，則是本文的重心。

俄國作曲家、鋼琴家普羅柯菲夫
（Sergi Prokofiev, 1891-1953）。

創作背景

你也許對戰爭不感興趣。但是，戰爭對你卻深感興趣。

——托洛斯基

戰爭，根據政治學家辛格（David Singer）在其名著「戰爭的代價」（*The Wage of War*）中所下的定義，是「兩個以上的主權國家進行持續性、死傷超過一千人的軍事衝突。」然而，如果我們相信政治的本質是藝術而非科學，透過藝術家的心靈，我們似乎更能真實且深刻地認識人類活動——即使是戰爭。

看完羅曼·羅蘭十巨冊小說《約翰·克里斯多夫》後[1]，身處亂世的普羅柯菲夫即決定創作《戰爭奏鳴曲》——「偉大的音樂，其內涵和技法必須能反映時代的動力！」作曲家的意念具體化作第六、七、八號三首鋼琴奏鳴曲[2]，成為蘇聯當時和蕭士塔高維契第七、八、九號交響曲並駕齊驅的《戰爭三部曲》，慷慨激昂地映照烽火連天的時代悲劇。

然而，和首部曲第六號所不同者，普羅柯菲夫創作《第七號鋼琴奏鳴曲》時，第二次世界大戰已然開打，德蘇之間的攻防，日後更成為二十世紀戰史中最慘烈的紀錄。面對風雷驚變的亂世崩離，普羅柯菲夫的情感已從原本「觀望」的冷然，轉為一種「不得不投入的熱切」，而正是如此「疏離的親切感」，既激發普羅柯菲夫的民族情感，同時也觸動其桀傲不群的自我，註定本曲劃時代地位的產生。一如德軍橫掃歐陸的閃電

1
見普羅柯菲夫妻子Mira的回憶，Robinson, H. (1987). *Sergei Prokofiev*. New York: Viking Penguin Inc. 366.

2
事實上，普羅柯菲夫乃三首奏鳴曲，共十樂章一起寫作。見Robinson. 371.

戰，泉湧的樂思使普羅柯菲夫在極短的時間內完成本曲──「好像是它自己在創造自己」，興致勃勃的作曲家如是說[3]。

第一樂章「不安的快板」在令人不寒而慄的氣氛下快速開展。其崢嶸銳利的旋律，狂暴的節奏和執拗的低音，甚至讓普羅柯菲夫對友人形容這是「無調性」的作品。然而，千頭萬緒的紛亂樂思仍被普羅柯菲夫穩穩地收服在奏鳴曲式裡，既有第二主題展眼蠻煙瘴雨、黯淡悽惶的蕭颯，又有發展部驟雨疾風、地裂天崩的恐怖；尾段神來之筆的惡魔獰笑更畫龍點睛地表現出戰爭的荒謬本質。第二樂章普羅柯菲夫則巧妙地引用了舒曼《連篇歌曲，作品三十九》（Liederkreis Op.39）中的〈悲傷〉（Wehmut）一曲。該曲寓悲傷於曖昧，在痛苦中期盼自由的詞意，正是對那動亂時代的反應。在三拍子的節奏中，普羅柯菲夫傳神地表達出戰時低迷的生活氣氛；滿目瘡痍下，蒸黎怒吼聲中深藏著對過往時光的緬懷。希望與毀滅、戰爭與和平在此奇異而迷惘地交手，雲淡風輕下盡是血染江山。第三樂章以詭異的「八七拍子」聞名於世[4]。俄羅斯的野性於低音部升C的瘋狂反覆中展露無遺，普羅柯菲夫將諷刺、浪漫、混亂的世代與英雄的凱旋，完美地在這如地獄觸技曲的終樂章中合而為一。這是普羅柯菲夫的勝利，也是音樂的勝利！

「每個人都想再聽一次這首奏鳴曲……聽眾們真切地抓住了這首作品的精神，因為它反映出心靈最深處的感情。」1943年在莫斯科成功首演此曲的李希特（Sviatoslav Richter, 1915-1997），如此回憶當時的盛況[5]。雖然人類的愚蠢

[3]
普羅柯菲夫於1939年，也就是寫作《第六號鋼琴奏鳴曲》時，即著手創作此曲。然而，作曲家自謂無法完成此曲，直到1942年的春天才突然靈思泉湧地迅速完成. 見 Nestyev, I. V. (1960). *Prokofiev* (Florence Jonas, trans.). Stanford: Standford University Press. 335.

[4]
這是本曲最驚人之處，也是普羅柯菲夫蘇聯時期創作中不對稱 meter 的代表，見 Fiess, S. C. E. (1994). *The Piano Works of Serge Prokofiev*. London: The Scarecrow Press, Inc. 86-88.

[5]
本曲於1942年5月2日完成，李希特於1943年1月18日在莫斯科 Hall of the Home of the Unions 首演，見 Jaffe, D. (1998). *Sergey Prokofiev*. London: Phaidon Press Limitied. 171.

位於莫斯科的普羅柯菲夫之墓。

仍在一次又一次的戰爭中重複搬演，但至少藉由上世紀的一次大錯，普羅柯菲夫用音樂爲我們留下深深的反省。

奇特的詮釋面向——多項典型的並存

普羅柯菲夫第七號鋼琴奏鳴曲不僅是其《戰爭奏鳴曲》中最著名也最通俗的作品，也足稱普羅柯菲夫最具代表性的經典之一。米亞斯柯夫斯基形容此曲爲「華麗的狂野」，確實言簡意賅地道出本曲眞髓。然而，在精簡短小的篇幅之下，俄國鋼琴學派各家卻提出差異頗大的詮釋，甚至由作曲家背書的首演者詮釋也無法定於一尊。對詮釋研究而言，這實在是極爲奇特的案例，也值得深入剖析。按筆者的觀點，本曲至少具有「李希特典型」、「霍洛維茲典型」、「諾莫夫典型」和「現代派典型」四大詮釋方向。其中前三項都出自俄國鋼琴學派，其間之異同不僅令人玩味，也足以讓人深刻思考「典型」與「傳統」對詮釋的影響。由於典型之間爭議最大者在於第三樂章的速度，筆者將本文所討論之所有版本製成演奏時間表，供判斷典型的參考依據（附表3-1）。

一、首演者的權威典範——李希特與「李希特典型」

當年僅以四天即練完並背譜上台首演此曲的李希特，以傑出技巧和音樂所呈現的詮釋不僅得到作曲家本人的信任，其說服力強勁的演出更使其錄音成爲後人詮釋此曲的依循「典型」[6]。

雖然筆者目前無法透過任何錄音資料一聞首

6
李希特曾於1946年作曲家55歲生日慶祝音樂會上演奏三首《戰爭奏鳴曲》，Nestyev, 385.

FIRST PUBLICATION!

SVIATOSLAV RICHTER IN THE 1950s

SCHUMANN
CHOPIN
LISZT
TCHAIKOVSKY
RACHMANINOV
PROKOFIEV
DEBUSSY

PARNASSUS

1

當年僅以四天即練完並背譜上台首演此曲的李希特,以傑出技巧和音樂所呈現的詮釋,不僅得到作曲家本人的信任,其說服力強勁的演出更使其錄音成為演奏此曲的依循「典型」。他於1958年4月的莫斯科現場演奏,是目前所知其最早的本曲錄音。

李希特故居一景。

演成果,但就李希特於1958年(4月/6月)和1970年的三次現場錄音,我們仍能從他精妙且權威的詮釋中遙想當年的盛況。

　　就1958年的演奏而言,第一樂章李希特完全以節奏驅策音樂行進,段落與樂句銜接緊密連結,環環相扣間不容髮。如同紐豪斯(Heinrich Neuhaus, 1888-1964)的讚嘆,李希特確實擁有百年罕聞的天才節奏感,即使他以巨大的音量和駭人的氣勢縱走全曲,其所表現的節奏感仍舊無比敏銳和自然,不受強勁的力道影響,但又充分表現出音樂原始而野性的魅力。4月版尚在呈示部第一主題有些許浮動(Parnassus),6月版的演奏即脫胎為無懈可擊的完美演出(BMG)。

　　李希特對第一主題的詮釋也是筆者最心服的演奏。他並不以誇張的戲劇性手法來強調此主題的尖銳,而是以直述但生動的節奏,賦予樂句冷漠且絕然的寡情,在多重層次的音色變化下,高低聲部的旋律皆有了自主的生命,各自離散卻又註定緊緊相繫。在細緻卻冷冽的情感表現下,李希特彈出的第二主題欲言又止,藉第一主題重現才徹底讓戰爭大鳴大放地爆發。穩如磐石的曲速調度和靈活的節奏處理已將樂句詮釋得一氣呵成,深踩不放的踏瓣不僅塑造出迷離音象和錯雜冥想(5'08"),其效果之卓越更被無數後輩俄國鋼琴家們奉為金科玉律。然而,筆者更佩服的是他自狂亂中再轉回第二主題之凝定功力:在無因而生,不知其所以然的莫名中,李希特於第一樂章深刻地描繪出戰爭的本質和殘暴。

　　第二樂章是一段對於過往歲月的抒情隨想,也是本曲最能讓詮釋者發揮深度思考的段落。李

李希特的 1970 年現場，對音響採取更凝聚集中的控制，樂句表現與聲部對話也更顯清晰，強弱之間的掌握和音色層次的變化更是爐火純青。但第三樂章情感卻變得極為冷酷，甚至成為機械性的僵直，是全曲精神最大的轉變。

希特一方面維持節奏的工整明確，但另一方面又能注入強大的情感於旋律之中。雖然李希特幾乎未運用彈性速度，但其情感表現已足以表現出紛亂時代的迷惘。他的詮釋深入樂思但不沈溺，始終讓本樂章三拍節奏清楚地浮現；高超的音色音響處理與足稱完美的強弱控制，更以精湛的效果完整地表現其心中的詮釋，層層交疊人們對和平的渴求，和無情環境的寂寞以對。李希特以截然分明的三聲部，和硬質但流暢的歌唱旋律線，張起千迴百折的網絡，凝煉出第一樂章亦未曾出現過的矛盾衝突和悲愴張力，並在第一主題重現時，歸於絕望的冷清。

　　第三樂章一開始就採取極強勢的力道，以遠遠超過譜上「中弱」音量指示的強奏演奏，但驚人的是李希特竟能在強音起始下仍不斷平均地增強音量和力道，在結尾以最強音作終。他並不刻意求快，而是注重氣勢的磅礡壯闊，在排山倒海席捲而來的音量下，營造殘酷瘋狂的戰爭恐怖意識，真正地從技巧的炫麗走進深刻的內涵。終樂章也是最能發揮李希特天賦節奏感的艱深樂段。他將「二－三－二」複合成的七拍子彈得出神入化，也為本曲立下至高的演奏典範。

　　1958 年的兩版現場演奏已和首演相距 15 年；再隔 12 年之後的 1970 現場（Revelation），李希特第一樂章變較為內斂，在樂曲中段重回第一主題後才展現出真正強勁的力道和巨大音量，和 1958 年 4 月從第一音就予人當頭棒喝的表現大為不同，情感表現更加理性，樂句塑造和音色變化也有更豐富深刻的表現，從理性的直率悄悄轉向人性化的協調。第二樂章第一主題的情感更加

深刻，李希特對音響採取更凝聚集中的控制，樂句表現與聲部對話也更清晰，強弱之間的掌握和音色層次的變化更屬爐火純青。第三樂章和第一樂章同樣改採壓低開頭音量的手法，但情感卻一反前兩樂章情感化的趨勢而變得極爲冷酷，甚至成爲機械性的僵直，是全曲精神最大的轉變。

二、「李希特典型」影響下的演奏

李希特以其精湛的技巧與詮釋，作爲首演者的權威，和與普羅柯菲夫的友情，自然爲此曲樹立起供後輩學習仿效的「典型」。因此，與其說這是「李希特典型」，不如說這事實上是「普羅柯菲夫／李希特典型」，因爲李希特的演奏相當切合樂譜，也符合普羅柯菲夫本身的音樂風格和演奏風格，甚至更能結合俄式情感和現代音響。多方融合之下，「李希特典型」成爲主導此曲詮釋的主流，其具體表現在於第一、三樂章快速的詮釋、情感表現直接，以及第一樂章再現部大量延音踏瓣運用。不僅是詮釋方向，就筆者觀察，甚至連音響設計和分句處理，此版都有極大的影響力，作爲「典型」自是當之無愧。

1.阿胥肯納吉的三個版本

「李希特典型」在20歲出頭的阿胥肯納吉（Vladimir Ashkenazy, 1937- ）於1957年的錄音中，即可見其深遠的影響（Testament）。年輕且接連奪下國際大賽獎項的阿胥肯納吉，在此展現出無比銳利而鮮明的演奏。他的音色明亮、力道強勁、快速樂段乾淨清晰，終樂章狂飆的曲速更讓人瞠目結舌，果然是蘇聯引以爲傲的鋼琴高手。詮釋上，筆者認爲阿胥肯納吉雖然在速度上

阿胥肯納吉1957年版展現出無比銳利而鮮明的演奏。他的音色明亮、力道強勁、快速樂段乾淨清晰，終樂章狂飆的曲速更是讓人瞠目結舌，果然是蘇聯引以爲傲的鋼琴高手。

阿胥肯納吉1968年版不僅表現出均衡扎實的指力，旋律樂句張力和觸鍵控制都更為平均，技巧進步且發展成熟，就設計和句法而言已較舊版大為進步。

融合了李希特和霍洛維茲兩大典型的觀點——第一、三樂章採取李希特式的快速直接，也參照了李希特的音響設計和踏瓣運用；第二樂章卻轉爲霍洛維茲神經質的快速，但就情感表現而論，阿胥肯納吉的第二樂章和霍洛維茲大相逕庭，仍是以李希特式的理性爲主軸，只是壓不下表現的衝動而快速演奏。然而，阿胥肯納吉並不如李希特能表現出理性精準的自然節奏感，第一樂章第一主題再現部雖然爆發力十足（3'33"），段落組合卻零碎雜亂，速度也不統一，乃憑藉著氣力一味作衝擊式的表現。第二樂章在情韻處理上也遠不及霍洛維茲的深度，在過快的曲速下也難以表現旋律線的歌唱性與年輕人特有的抒情與浪漫，甚至連基本的層次推展都相當混亂，所失大於所得。

　　阿胥肯納吉雖在1957年版展現出驚人的技巧和快速，但還是有許多張力不均、指力不足之憾。這些缺點在十一年後的二次錄音中則得到大幅進展（Decca）。新版中阿胥肯納吉不僅表現出均衡扎實的指力，旋律樂句張力和觸鍵控制都更爲平均，技巧進步且發展成熟。第三樂章雖然沒有以往的快速，但技巧表現堪稱面面俱到，甚至能兼顧音色的設計。阿胥肯納吉的詮釋仍保持原來的設計，但整體速度放慢，細心地思考樂句的表現和音響效果，情感處理更偏向李希特的理性。第一樂章段落間的速度控制雖未臻完美，但也未見昔日的青澀，可稱傑出且具個人特色的詮釋。第二樂章阿胥肯納吉在樂句連繫上的功力仍有不及，旋律線轉折與音量層次控制都未盡理想，但就設計和句法而言已較舊版大爲進步。

阿胥肯納吉1994版的詮釋已不外求，而是將自己原本的詮釋再作整理。他成功結合旋律的緊張感和衝擊式的音樂進行，將第一主題的狂暴和第二主題的內斂，做出具邏輯性的鮮明對比和戲劇性演繹。

阿胥肯納吉個人在本曲詮釋最圓熟的表現，仍屬1994年的最新錄音（Decca）。阿胥肯納吉至此的詮釋已不外求，而是將自己原本的詮釋再作整理，終於將其自加的重音與不穩的曲速，成功結合旋律的緊張感和衝擊式的音樂進行，將第一主題狂暴的和內斂的第二主題，做出具邏輯性的鮮明對比和戲劇性演繹。特別是第二主題，阿胥肯納吉在音響上的精到設計，適切地把此段光影交會的色澤及隱藏的邪惡魅力一一呈現，是其最成功的詮釋。只可惜最關鍵的第一主題再現，阿胥肯納吉較為模糊的音響破壞了應有的銳利，緊接的第二主題亦沒有更深的情感厚度支撐；第二樂章阿胥肯納吉成功的掌握住中段的戲劇張力，鐘聲效果與音色變化也更為傑出（4'13"），但凝聚的力道顯得不足，各聲部旋律走向也顯得蕪雜，反不若舊版感人。終樂章阿胥肯納吉對七拍子表現得更為得心應手，但音量設計卻不如以往細膩。事實上就整體技巧表現而論，阿胥肯納吉雖在音色變化上表現更為精湛，但除此之外，無論是強弱控制、強奏時的粗糙音質或樂句張力的平均，他的演奏都未達以往的水準，也是影響本版詮釋成果的關鍵因素。雖然阿胥肯納吉並沒有表現出足稱經典的演奏，但仍在三次錄音中展現出他的詮釋經驗與智慧，是極為聰穎的優秀演奏。

2.佩卓夫與莫古里維斯基

較阿胥肯納吉更接近「李希特典型」的版本，則出於另一大賽常勝軍佩卓夫（Nikolai Petrov, 1943-）之手（Melodiya）。佩卓夫雖然沒有李希特壯大的力道和氣勢，但他對第一樂章主

佩卓夫對第一樂章主題性格和第二
樂章整體架構的設計，在速度與樂
句表現上幾乎就是李希特的翻版。
不僅整體節奏感相當工整，也追求
李希特的力道和氣勢。

莫古里維斯基在詮釋設定上雖也傾
向李希特，但樂句優雅細膩，速度
也隨之和緩。第三樂章快速音群不
僅乾淨清晰，力度表現和音響設計
都有別出心裁的效果，甚至能兼顧
細節的修飾，是在「李希特典型」
下充分表現個人風格的演奏。

題性格和第二樂章整體架構的設計，在速度與樂
句表現上幾乎就是李希特的翻版（Melodiya）。
不僅整體節奏感相當工整，不曾出現阿胥肯納吉
零碎的樂句和段落，他更追求李希特的力道和氣
勢。然而，佩卓夫並不如李希特用相同的速度驅
策整段第一樂章：他於再現部即以較慢的速度切
入，以速度的轉折而非音量來營造樂句的張力，
展現出個人的音樂思惟。結尾段的演奏也端正合
宜，使整個樂章呈現出平衡的結構，也將普羅柯
菲夫風格作明確的表現。

　　第二樂章佩卓夫並未表現出良好的歌唱性，
情感也未有特別深刻動人的表現，但音樂表情沉
穩而有條理，樂句設計緊密相連。佩卓夫金屬性
的明亮音色亦能表現出纖細的質感，在此一樂章
更將其音色特質作最成功的發揮。他對音量的控
制也相當老練，樂句的彈性速度和段落銜接處的
呼吸空間都掌握得恰到好處，是十分嚴謹而精確
的演奏。佩卓夫的乾淨快速在第三樂章亦能和阿
胥肯納吉相提並論，力道與速度的配合皆屬頂
尖，分明的層次感也是一代名家風範，是相當成
功的演奏。

　　和佩卓夫相似，莫古里維斯基（Evgeny
Moguilevsky, 1945）在詮釋設定上雖也傾向李希
特，但一樣取其架構而非音量表現，甚至樂句更
爲優雅細膩，速度也隨之和緩（MK）。莫古里
維斯基的第一樂章樂句彈性幅度更大，也更具個
人特色；再現部雖追求李希特的流暢和精準節
奏，但導入再現部時所展現的速度轉折卻更勝佩
卓夫，第二主題再現時的旋律表現也有更深的情
感，對比結尾的銳利而使全曲展現出極爲平衡的

設計。莫古里維斯基的第二樂章則擁有佩卓夫的所有優點，但旋律歌唱性和音樂深刻度都更上層樓，甚至連音色對比和音響效果都更突出。他融合了死寂的靜默和夢囈式的衝突效果，對比前後優美的主題，自然帶出濃厚的諷刺與無奈的嘆息。第三樂章莫古里維斯基的技巧表現甚至較阿胥肯納吉更爲傑出，快速音群不僅乾淨清晰，力度表現和音響設計都有別出心裁的效果，甚至能兼顧細節的修飾，是在「李希特典型」下充分表現個人風格的演奏。

三、新大陸的戰火悲情——霍洛維茲與 「霍洛維茲典型」

相較於李希特在蘇聯所反應出疏離冷漠和逼迫壓力，在美國首演《戰爭奏鳴曲》的霍洛維茲（Vladimiv Horowitz, 1903-1989），對《第七號鋼琴奏鳴曲》則採取了另一種與樂譜截然相反的解析。霍洛維茲於 1945 年所留下的演奏，是筆者目前所聞最早的錄音版本，也較「李希特典型」更先影響世人對此曲的概念（BMG）。

霍洛維茲的第一樂章以較慢的曲速緩緩開展，並以此作爲全曲主軸速度而不炫技式地加快。他朦朧的音響模糊了第一主題旋律線的稜角，但在左手低音和右手塊狀和絃上又斷然地切割分明，在誇張對比卻刻意壓抑的音量下，霍洛維茲將煙硝火藥蒸融成的愁雲慘霧，和血腥殺戮的暴虐無情做極富張力和衝突的表現。第一主題在霍洛維茲指下尚是工整嚴格的節奏表現，但其第二主題就充滿刻意設計的彈性速度和流線性的樂句處理，更鮮明地描繪出大戰下人們不安的焦

在美國首演「戰爭奏鳴曲」的霍洛維茲，對《第七號鋼琴奏鳴曲》則採取相反於樂譜的解析。他以注重旋律線而非打擊的處理，營造和李希特大相逕庭卻風格獨具的氣勢，更注重情感的表現。

慮和徬徨。轉進第一主題再現時，霍洛維茲又以大幅渲染的浪漫式句法，營造令人心驚的死亡陰影。在瑰奇的音色和陰暗的音響處理下，他更讓恐懼化成恐怖，甚至神來之筆地留下一句惡魔似的獰笑（5'45"），讓聆者不寒而慄──也就是這種邪惡的「幽默感」，霍洛維茲對第一樂章採用了「詼諧式」的收尾，在崩散消失的第一主題中留下深深的嘲諷，把自李斯特以降的「恐怖美」曲趣，在後浪漫式的表現手法上，於普羅柯菲夫的作品中，成功地賦予現代的新精神。

在令人動心駭目的第一樂章後，霍洛維茲並沒有在第二樂章中讓沈重的氣氛消散，相反地，他敏感的激烈演奏將已繃緊的心神再度逼至顛狂。和第一樂章偏慢的速度截然相反，他在第二樂章採取較快的曲速，並刻意地將左手的節拍和右手的旋律分割錯落的交隔，讓樂句顯得豐富而複雜，表現惶然的不安。進入中段發展後（1'45"），霍洛維茲更以渲染式的俄國浪漫，在苦痛中揮灑大起大落的情思，特別當轉入3分54秒處，霍洛維茲絕技的踏瓣和音色，在重重迷霧之中飄盪著喪鐘的迴響，美得令人難以置信，也美得令人不敢捉摸，唯恐一伸手，戰爭就要現身於眼前……

終樂章令人意外地，霍洛維茲未一味求快，僅以較一般的曲速為本曲作結。他以注重旋律線而非打擊的處理，營造和李希特大相逕庭卻風格獨具的氣勢。或許，也只有敏感如霍洛維茲，才能在這有如地獄觸技曲的終樂章，彈出許多早已被遺忘的詩意。若非刻骨銘心地對此曲心領神會，霍洛維茲用不著以炫示快速手指的詮釋，

主動地爲此曲作美國首演，而他所帶給此曲的深邃和博廣、狂野和溫情，更樹立起另一種無可動搖的典範。

四、「霍洛維茲典型」影響下的演奏

霍洛維茲的詮釋其實和作曲家風格和樂譜有相當大的出入，第一、三樂章偏慢的速度和注重歌唱句的奏法更顯得不合時宜。因此，「霍洛維茲典型」並不如「李希特典型」般強烈地主導詮釋，而是提供一種精神上或樂句處理上的指引，片段性地影響後輩鋼琴家的詮釋。就筆者的觀點，普雷特涅夫（Mikhail Pletnev, 1957-）的首次錄音和蘇坦諾夫（Alexei Sultanov, 1969-）的演奏，忠實反映出「霍洛維茲典型」的影響力。然而，「霍洛維茲典型」既是一種「指引」，普雷特涅夫和蘇坦諾夫自也能發揮其個人特色，彈出屬於自己的詮釋。其中，最具創造力者仍爲普雷特涅夫（蘇坦諾夫的演奏則混合「諾莫夫典型」，筆者將於下一段再行討論）。

普雷特涅夫目前共留下兩版概念相近但風格不同的演奏。就其第一次錄音而言，自第一樂章第一主題起，普雷特涅夫即以刻意誇示的斷奏，表現出迥異於「李希特典型」的冷漠和疏離感，而接近「霍洛維茲典型」（BMG）。其後的音樂發展，無論是大幅放慢的第二主題，再現部第一主題的段落分割，或是小節起的音量和音響設計（5'26"），普雷特涅夫的演奏都和「霍洛維茲典型」高度神似——但一如他在第一主題所表現的截斷式句法，普雷特涅夫並未一味模仿霍洛維茲，而是自霍洛維茲的版本汲取靈感後，轉化爲

普雷特涅夫的首次錄音即以刻意誇示的斷奏，表現出迥異於「李希特典型」的冷漠和疏離感，而接近「霍洛維茲典型」。其在觸鍵平均、樂句平衡和力道控制都有傑出的表現，確是一代技巧名家風範。

自己的詮釋，使第一樂章在深刻情感下仍能保持精確的節奏，音樂行進也保持自然。普雷特涅夫的第二樂章則融合李希特的速度和霍洛維茲式的情感，以細膩的聲部設計，開展出深刻的音樂世界，結尾無限延長的弱音更帶來幽遠的詩意。而論及技巧，即使受到錄音重製的干擾與破壞，但仍能聽出普雷特涅夫在音色變化和音響塑造的非凡功力。第三樂章速度稍慢，但觸鍵平均、樂句平衡和力道控制也都有傑出的表現，確是一代技巧名家風範。

　　普雷特涅夫個人在此曲的種種特殊表現，到近二十年後的DG新錄音中，終於毫無保留地呈現。更慢的速度、更多變的音色、更明確的性格，普雷特涅夫展現出一個屬於情感而非理性、訴諸旋律而非節奏的普羅柯菲夫《第七號鋼琴奏鳴曲》，也是本曲最大膽的詮釋之一。然而，弔詭也諷刺的，是普雷特涅夫愈是如此表現，他的詮釋也愈接近霍洛維茲典型，反而不如舊版具有獨特性。普雷特涅夫對情感的深刻表現絕對足以和霍洛維茲比美，但第一樂章中他的樂句實不如霍洛維茲能在慢速中保持張力，再現部的處理更因失去張力而顯得零碎。普雷特涅夫孱弱的第一樂章確實表現出對戰爭的無奈和無力，但用9分多鐘僅表現這一概念，又未免失之浪費。第二樂章著眼於浪漫卻忽略了節奏的嚴整，也是應能避免的缺失。所幸普雷特涅夫仍保持頂尖的技巧，第三樂章速度仍慢，但樂曲掌握舉重若輕，也能關照細節（特別是左手），琢磨出纖巧的效果和音色變化。僅以此精雕細琢的第三樂章，普雷特涅夫的成果就值得讚嘆，也是本曲演奏上的又一

普雷特涅夫近二十年後的DG新錄音，以更慢的速度、更多變的音色、更明確的性格，展現出一個屬於情感而非理性、訴諸旋律而非節奏的普羅柯菲夫《第七號鋼琴奏鳴曲》，也是本曲最大膽的詮釋之一。

突破。

五、「紐豪斯─諾莫夫學派」的傳承影響：凱爾涅夫與加伏里洛夫的詮釋

　　從「霍洛維茲典型」出發，「諾莫夫典型」以形象化的解釋消解本曲的抽象性，以敘事、描述的手法表現戰爭的恐怖。諾莫夫（Lev Naumov）是紐豪斯生前最後的助教。在紐豪斯過世後，諾莫夫接下紐豪斯的學生，自己也開創出傑出的教學生涯而成為一代教育大師。由於諾莫夫並不以鋼琴演奏聞名，故未能以演奏表現其詮釋。然而，就其所教導出的第四屆柴可夫斯基大賽冠軍凱爾涅夫（Vladimir Krainev, 1944-），和第五屆柴可夫斯基大賽冠軍加伏里洛夫（Andrei Gavrilov, 1955-）的本曲錄音而言，我們得以清楚地發現兩者間詮釋的相通之處，也證實諾莫夫的獨到見解*。

　　首先，就凱爾涅夫的詮釋方法而言，這位擁有超絕技巧的大師，對本曲卻不追求快速凌厲的表現，反而採取極為嚴肅而深刻的詮釋（MCA）。凱爾涅夫認為第二樂章是蘇聯人民在地下室中偷偷跳舞，在高壓政治下仍不放棄對自由的渴望。而第三樂章則是戰爭的表現，中段的左手強奏則一如機槍掃射下的人民哭號。就實際演奏來說，凱爾涅夫的第三樂章甚至不以節奏為考量，在偏慢的速度下，將詮釋著重於旋律的表現。在第一、二樂章中，凱爾涅夫也削弱節奏的力感，反而以強烈的音色對比和浪漫的深刻情感表現戰爭。

　　加伏里洛夫的詮釋在本質上也採取同樣的態

*紐豪斯當年共有諾莫夫、馬里寧（Evgeny Malinyin, 1930-2000）和紐豪斯其子 S・紐豪斯（Stanislav Neuhaus, 1927-1980）三位助教。就曾和 S・紐豪斯學習五年的法國鋼琴家安潔黑（Brigitte Engerer, 1952-）表示，S・紐豪斯對本曲第三樂章的看法一如李希特。而李希特當年更是在紐豪斯家中準備此曲首演（筆者訪問安潔黑本人，2004 年於巴黎）。

加伏里洛夫認為第三樂章的七拍子
其實正是「模仿史達林說話，一個
「說話大舌頭、不斷重複的喬治亞
人」。藉由多變的音色和觸鍵，豐
富的句法和表情，加伏里洛夫確實
表現出令人不寒而慄的恐怖，混合
淒涼與暴力，而讓諾莫夫的詮釋成
爲「典型」。

度，但他卻將凱爾涅夫對第二樂章的解釋轉移至
第一樂章，強化第二樂章的抒情性以塑造其與第
三樂章的強烈對比（DG）。諾莫夫此派對第三樂
章最特別的論點，也由加伏里洛夫於CD解說中
明確指出——普羅柯菲夫奇特的七拍子其實正是
模仿史達林說話，一個「說話大舌頭、不斷重複
的喬治亞人」。既然是模仿，第三樂章自然不
能，也不該彈得過快，而應以模仿口吃結巴的語
調爲重。加伏里洛夫也確實表現出令人生厭的累
贅重複，模仿一個不善俄語的獨裁魔頭的言語。
一如凱爾涅夫，加伏里洛夫也點出諾莫夫派的觀
點，本曲中段是「人民的悲鳴和監獄的號角」，
將這個樂章作最「非人性」的表現。藉由多變的
音色和觸鍵，豐富的句法和表情，加伏里洛夫確
實表現出令人不寒而慄的恐怖，混合淒涼與暴力
而讓諾莫夫的詮釋成爲「典型」。

六、「諾莫夫典型」影響下的演奏

然而，「諾莫夫典型」不僅是「李希特典型」
的反面，更違背普羅柯菲夫樂譜的指示。「霍洛
維茲典型」對第三樂章仍有所「保留」，但在
「諾莫夫典型」中，第三樂章對語氣的模仿才是
關鍵，較「霍洛維茲典型」更加背離樂譜。即使
凱爾涅夫以驚人的技巧表現出豐富的音色效果和
深刻的情感，其過於浪漫的句法終究無法和普羅
柯菲夫此曲相容，以致音樂行進不甚流暢。加伏
里洛夫的版本之所以能較凱爾涅夫版成功，一方
面在於他採取較快的速度（較符合樂譜指示），
另一方面則是加伏里洛夫仍然重視節奏的表現
（較符合普羅柯菲夫的音樂性格）。然而，這似乎

尼可勒斯基的第三樂章將諾莫夫的
解釋發揮至極點。他在誇張的緩
慢、奇突的重音、不按樂譜演奏的
強弱和傳神的說話體句法下，以4
分16秒的慢速描繪恐怖獨裁者，
宛如蘇聯人民命定的潛意識。

德米崔耶夫的第三樂章在樂句設計
上宛如加伏里洛夫的翻版。雖然力
道和音色與前輩相距甚遠，但也成
功地在偏慢的速度下，模仿嘲弄史
達林的說話。

已是「諾莫夫典型」的極致表現。從同是諾莫夫學生的伊麗莎白大賽冠軍尼可勒斯基（Andrei Nikolsky, 1959-1995）、德米崔耶夫（Peter Dimitriew, 1974- ）莫吉列伏斯基（Alexander Mogilevsky, 1977- ）和范·克萊本大賽冠軍蘇坦諾夫的演奏中，我們更能檢視此一詮釋的發展空間和侷限性。

尼可勒斯基的第一樂章試圖在「李希特典型」與「諾莫夫典型」之間找到融合性的見解（Arte Nova）。他在節奏上維持李希特式的流暢與工整，樂句也以斷句為主，但另一方面，他相當注重音樂旋律的「解釋」，強調旋律的意義。第一樂章在他指下充滿了諷刺和諧謔，結尾段左右手的對應開展與速度轉折更是傑出的設計。雖然筆者對其於再現部第一主題效果不彰的設計持極大保留態度，但也尊重尼可勒斯基為突破李希特音響設計所作的試驗和努力。尼可勒斯基的第二樂章具有成熟的情感深度，樂句發展穩健，是相當傑出的演奏，但論及此版真正「驚人」之處，乃在於其第三樂章——尼可勒斯基將諾莫夫的解釋發揮至極點——他以遠遠超越加伏里洛夫、蘇坦諾夫等人的慢速，極為誇張地描述史達林的形貌。在誇張的緩慢、奇突的重音、不按樂譜演奏的強弱和傳神的說話體句法下，這位生於史達林死後六年的鋼琴家以最誇張也最大膽的幻想，在長達4分16秒（！）的慢速中描繪恐怖獨裁者，宛如蘇聯人民命定的潛意識，在嘲弄中揶揄彼此的悲劇。

尼可勒斯基因車禍在1995年過世，原先的普羅柯菲夫鋼琴奏鳴曲全集錄音計畫因而告終，

唱片公司Arte Nova索性再找同樣出自諾莫夫門下東京大賽冠軍德米崔耶夫（Peter Dimitriew, 1974-）重新錄製全集，果然也是「諾莫夫典型」又一再現。他的第三樂章在樂句設計上宛如加伏里洛夫的翻版。雖然力道和音色與前輩相距甚遠，但也成功地在偏慢的速度下，模仿嘲弄史達林的說話。第二樂章在旋律對應行進和音色處理上也有相當傑出的表現，情感處理謹慎用心。德米崔耶夫的第一樂章速度偏慢，以浪漫的演奏表現沉重的壓力，第二主題更大量運用彈性速度，盡可能誇張旋律線。再現部開展穩健，也能層層逼出強大的音量和氣勢。雖然較少個人創意，但全曲設計謹慎，不失為良好的演奏。

受阿格麗希提拔的俄國鋼琴新秀莫吉列伏斯基，也遵照諾莫夫的指示演奏出「說話體」的第三樂章，速度放慢而強調左手（EMI）。第一樂章莫吉列伏斯基則極為強化第二主題的左手聲部，塑造出豐富的對應線條，其後的再現部也同樣注重不同句法的表現。然而，忠於諾莫夫的結果卻不見得忠於普羅柯菲夫。莫吉列伏斯基表現出的句法豐富但雜亂，自添的重音和強調的聲部，彼此之間也沒有具說服力的邏輯關係，甚至嚴重破壞音樂的行進感與樂曲本身的節奏。莫吉列伏斯基的第二樂章也同樣強化聲部表現，但旋律表現缺乏重心，情感表現亦不深刻，越拖越慢的速度更使其詮釋顯得矯揉做作。整體而言，莫吉列伏斯基演奏的普羅柯菲夫第七號鋼琴奏鳴曲，既無成熟動人的音樂表現，技巧上也無傲人之處，實令人懷疑阿格麗希的眼光。

蘇坦諾夫的演奏前兩樂章都向「霍洛維茲典型」看齊，進入第三樂章後則又轉而反映諾莫夫的見解，是典型融合的演奏。

七、典型交互影響的演奏

　　蘇坦諾夫在范‧克萊本大賽後所錄製的本曲，則是典型之間交互影響的明證（Teldec）：蘇坦諾夫此時的演奏雖然在在顯示出霍洛維茲的影響，但也強烈顯示出其師諾莫夫的詮釋。就「霍洛維茲典型」的影響而言，蘇坦諾夫雖施展出強大的力道，但第一樂章的樂句也是斷奏多於連奏，和霍洛維茲的演奏相異。但是，「霍洛維茲典型」的諷刺與悲劇感仍然灌注此一樂章，蘇坦諾夫對第一樂章再現部的聲部設計和節奏推展極爲神似霍洛維茲──特別是最後的第一主題重現（霍洛維茲版7'28"；蘇坦諾夫版7'33"），蘇坦諾夫更堪稱完全模仿了霍洛維茲的處理。第二樂章除了速度較慢外，無論是演奏句法、段落設計或情感表現，蘇坦諾夫都向「霍洛維茲典型」看齊，也能以傑出的技巧和音色表現出霍洛維茲的深刻樂想。就第一、二樂章而言，縱使些許彈法不同，蘇坦諾夫仍未脫於「霍洛維茲典型」。

　　然而，進入第三樂章後，蘇坦諾夫則又轉而反映諾莫夫的見解：如此年輕氣盛的一代炫技快手，竟然採取放慢的曲速演奏此一魔鬼式的樂章，而強化左手和塑造「說話體」語氣的詮釋，更是諾莫夫的獨到見解。不過，即使是在慢速之下，蘇坦諾夫仍充分展現出驚人技巧，特別是其罕聞的音量爆發力，在結尾形成震耳欲聾的巨大聲響，成爲繼加伏里洛夫之後，以「諾莫夫典型」彈出卓越成果的又一傑作。

　　相較於蘇坦諾夫，筆者更爲欣賞蘇可洛夫（Grigory Sokolov, 1950-）融合「李希特典型」與

蘇可洛夫的現場演奏，是至高技巧
與典型融合的經典之作。

「諾莫夫典型」的努力（Naive）。在巴黎現場演
奏錄影中，蘇可洛夫以穩定的速度開展全曲，節
奏工整且控制精準。即使是第三樂章結尾，他仍
然將節奏與速度作最嚴格的掌握。然而，雖然擁
有絕世超技，蘇可洛夫卻刻意將全曲控制在較慢
的速度，以結合李希特的準確節奏和諾莫夫一派
的解釋。他的第三樂章速度雖慢，也彈出「諾莫
夫典型」所要求的語氣模擬，但蘇可洛夫並未扭
曲節奏，更未誇張旋律，確實成功地結合兩者之
長，提出新穎的解釋。倒是第二樂章，蘇可洛夫
運用較多的彈性速度，速度也相當緩慢，但詭異
的鐘聲效果和淒涼的音樂情境都讓人聯想到霍洛
維茲，可謂將俄國三典型結合為一的經典之作！
值得特別一提者，是這位傳奇大師果不負其傳奇
的名望，彈出足以和齊瑪曼相提並論的清晰與控
制，音色的變化與力道的掌控都無懈可擊，音響
效果更令人嘆為觀止，實是偉大的大師風範。

八、三大典型下的新發展：俄國鋼琴家
　　的詮釋變貌

　　無論是前述三大典型中的任何一項，其創始
者都源於俄國鋼琴學派。三大典型雖然詮釋重心
各異，但卻為俄國鋼琴家帶來寬廣的詮釋空間。
從錄製全集的歐伏契尼可夫（Vladimir Ov-
chinikov）、特魯珥（Natalia Trull）、卡斯曼
（Yakov Kasman, 1967-）和馬席夫（Oleg Mar-
shev, 1961-）的演奏中，我們得以見到新一代俄
國鋼琴家的傑出成就，以及他們自傳統與「典型」
之中提出個人見解的努力。

　　第七屆柴可夫斯基大賽亞軍歐伏契尼可夫的

歐伏契尼可夫的演奏試圖在「李希特典型」與「諾莫夫典型」之間作融合。整體而論，仍是相當成功而具個人特色的演奏。

特魯珥對此曲的詮釋相當中肯而直接，與其說她回到「李希特典型」，不如說她回復樂譜，而以自己的見解為原曲作詮釋，是思考相當周詳的演奏。

演奏，試圖在「李希特典型」與「諾莫夫典型」傳統之間作融合（EMI）。他的第一樂章仍以「李希特典型」的流暢性與節奏感主導音樂走向，音樂表現也以理性直觀為主，不多作彈性速度和情感的轉折。雖然再現部第一主題仍未展現出完美的流暢，音色上也顯得粗糙，但其努力仍然值得尊敬。第二樂章歐伏契尼可夫的樂句本質上較為抒情，但中段一樣轉折出激烈的控訴，兩相融合下倒表現出夢境破碎的失落與茫然，在難得的詩意下對其音樂性和技巧作充分的發揮。第三樂章歐伏契尼可夫則再度回到「李希特典型」，其演奏精確、理性且精細，雖然沒有普雷特涅夫微觀式的設計，但層次與強弱控制都屬頂尖。尤為可貴者，是歐伏契尼可夫在穩定的節奏中維持音樂的行進。即使曲速並不特別快，他的演奏依然具有不斷前進的音樂行進感，勝過多數錄音的表現，而能達到如是成就，完全賴於嚴謹的技巧和警醒的旋律和節奏控制。整體而論，是相當成功而具個人特色的演奏。

曾獲1986年柴可夫斯基大賽亞軍的俄國鋼琴女傑特魯珥，以扎實的技巧和寬廣的曲目建立起國際令譽（Triton）。她對此曲的詮釋相當中肯而直接，與其說回到「李希特典型」，不如說她回復樂譜，而以自己的見解為原曲作詮釋。在樂譜有明確指示之處，特魯珥幾乎完全尊重樂譜；對於樂譜上未著明的段落，特魯珥也把握機會提出自己的想法，從斷奏與圓滑奏的取捨到段落之間的對比，特魯珥都提出具有個性且符合邏輯的詮釋。第一樂章在主題設計上，特魯珥確實就呈示部和再現部兩者間作出明確的對應，主題發展

和聲部處理也十分細膩，是思考相當周延的演奏。第二樂章特魯珥同樣在音樂內涵和音樂性之間作出良好的平衡，音量控制和旋律線掌握都至為出色，只可惜她的音色變化不足，無法以更豐富的色彩創造聲部。終樂章特魯珥完全拋棄諾莫夫一派的「說話體」見解，重新就音樂論音樂，追求速度、音量與銳利的表現。無論是速度、音量、音色、清晰度和聲部表現，特魯珥都表現出絕佳的技巧，音樂更維持一貫的衝擊性與前進感，成果令人激賞。

　　1997年范·克萊本大賽亞軍卡斯曼的演奏也相當理性而謹慎，以優異的技巧強烈表現其音色與力道（Calliope）。卡斯曼的節奏工整，但也能運用彈性速度作出適宜的轉折，全曲音樂行進順暢自然。第一樂章導入再現部時，卡斯曼強調多聲部，節奏與力道的表現都十分優秀，音響效果乾淨清晰；第二樂章他的詮釋較第一樂章更為理智內省，雖然有情感的起伏，但本質上仍是冷靜而理性的音樂解析。第三樂章卡斯曼極為強調左手的八度，但又不如諾莫夫一派模擬語氣的表現，而是以音樂性、抽象性的單純表現，塑造旋律的豐富纏繞。只是卡斯曼在對應效果的處理上並非相當理想，他對左手的重視甚至壓倒右手的表現，顯得喧賓奪主。甚至隨著樂曲進入結尾，卡斯曼的速度也略為放慢，破壞了音樂的行進感，是相當明顯的缺失——但至少卡斯曼維持住右手的乾淨清晰，技巧仍是傑出水準。

　　而和卡斯曼師出同門的馬席夫，第三樂章一樣強調左手（Danacord）。但馬席夫就不偏廢右手的表現，雖然在音量控制與樂句平均上未若卡

卡斯曼的節奏工整，也能運用彈性速度作出適宜的轉折，全曲音樂行進順暢自然。雖不乏情感的起伏，本質上仍屬冷靜而理性的音樂解析。

馬席夫的第二樂章將內聲部塑造成右手主旋律的倒影,雖不突顯其旋律,但永遠和主旋律一同出現,形成詭譎的心理陰暗面,傳神地表現出特務時代的恐怖。

斯曼優秀,卻沒有卡斯曼速度扦格的問題。馬席夫在技巧面上雖未能面面俱到,在清晰度上也不如卡斯曼,但他卻表現出相當生動活潑的演奏,將普羅柯菲夫的諷刺在流暢的句法下開玩笑似地表現。然而,馬席夫第一樂章也因此少了些戰爭的陰影,再現部第一主題甚至熱烈過頭而顯得雜亂,是相當嚴重的缺失。第二樂章他則展現出極為細膩而深刻的情感表現,更特別的是馬席夫將內聲部塑造成右手主旋律的倒影,雖不突顯其旋律,但永遠和主旋律一同出現,形成詭譎的心理陰暗面,傳神地表現出特務時代的恐怖。僅以此樂章的詮釋成就,筆者認為馬席夫此版即足以成為一家之言,也是現代少數能提出傑出新詮釋的演奏。

過猶不及的兩版演奏

和前四者的演奏相較,曾於里茲與伊麗莎白大賽獲獎的俄國鋼琴家克魯欽(Semion Kruchin),雖然也在本曲展現出扎實的技巧,但音樂的表現力卻明顯不及(Meridian)。克魯欽的演奏較為保守,第一樂章在音量對比和樂句表情上都顯得拘謹,再現部第一主題的段落失之瑣碎,音響效果的變化處理也缺乏醞釀而顯得突兀。詮釋上克魯欽相當注重樂句的均衡表現,也展現出良好的音樂性,但其自我設限的音量既無法在第一樂章塑造戲劇性效果,連第二樂章的旋律轉折也缺乏張力,連帶削弱其音樂表現與詮釋完成度。第三樂章克魯欽終於表現出應有的技巧,清晰的聲部和纖巧的轉折都有良好佳績,只是仍然保守而缺乏音量和氣勢,未能有更理想的成果。

馬促耶夫具有傑出的技巧和明亮的金屬性音色，狂放地表現暴力的敲擊。

　　至於在1998年於爭議中奪得柴可夫斯基大賽冠軍的馬促耶夫（Denis Matsuev, 1975-），其演奏則是另一種缺失（DICJ）。馬促耶夫亦有傑出的技巧和明亮的金屬性音色，只是其音樂遠不及其技巧。第一主題凡遇強奏，馬促耶夫即努力地敲擊，製造不成比例的巨大音量。然而他所塑造的樂句風格實在太過鄙俗，非但難以傳達戰爭的緊張，反令人發噱。他雖然在第二主題立刻收斂先前的張狂，轉而塑造浪漫的旋律線，但他的旋律線並不深刻，也未能成功地將張力內化──如此用心詮釋的努力，於再現部第一主題出現時又隨著瘋狂的擊鍵化為烏有。馬促耶夫此段在技巧上並無問題，在巨大惱人的音量下仍能保持低音的清晰，但如此粗暴的樂句和拙劣的音樂品味，已超出筆者所能容忍的界線。第二樂章馬促耶夫開頭快速演奏，隨著音樂發展逐漸轉為戲劇化，最後主題重現則以漸緩處理，營造敘事性的對比。就設計而言，他的安排自然合理，但在音樂表現上，他的演奏仍然空洞無物，捨棄句法的思考，再度訴諸暴力與音量表現效果，成果自然單薄。第三樂章可想而知是緊湊的急板，馬促耶夫也毫不遮掩地彈出最暴力的擊鍵。筆者佩服馬促耶夫能彈出的巨大音量，但論及音樂詮釋，卻是乏善可陳。

九、「現代派典型」

　　至今，在國際鋼琴大賽中，普羅柯菲夫的作品仍被視為「現代曲目」。若回到本曲創作之時，普羅柯菲夫的風格在當時無疑更顯得「前衛」。一如「李希特典型」尊重樂譜本身的表

現，若降低該典型的俄式情感，代替以現代式的
解析，普羅柯菲夫的《戰爭奏鳴曲》亦能退去其
標題性的內涵而成為「純粹」的音樂，在詮釋手
法上自也能傾向「曲式分析」而非出於情感考
量。在西方世界，如此表現手法可視為對「霍洛
維茲典型」的反動，更和「諾莫夫典型」大相逕
庭。

　　就筆者的錄音資料，美國鋼琴家波拉克
（Daniel Pollack, 1935-）在1958年第一屆柴可夫
斯基大賽上的演奏，和在美國校訂普羅柯菲夫鋼
琴作品全集的匈牙利鋼琴家桑多爾（Gyorgy
Sandor, 1912-）之錄音，可視為「現代派風格」
最早的有聲紀錄。當年23歲的波拉克表現神似
年輕的阿胥肯納吉，理性、銳利、快速，完全不
見諾莫夫一派的詮釋，而是直接地訴諸節奏和力
道（Cambria）。波拉克在第一樂章極為難得地展
現出絕佳的速度與節奏控制，音樂性也相當傑
出，是十分優秀的演奏。第三樂章雖有不少疏
漏，但沒有重大失誤，波拉克完全將此曲當成打
擊樂，甚至彈出駭人的快速（2'51"!），是難得
的歷史紀錄。然而或許仍受限於年齡，波拉克在
第一、二樂章的情韻表現皆不理想，第二樂章甚
至遠較阿胥肯納吉缺乏重心。桑多爾的演奏和波
拉克都以理性的思維詮釋此曲（VoxBox）。他的
旋律明確，速度自然，音響也乾淨清晰。但他的
第一樂章完全無視普羅柯菲夫 "Allegro inquieto"
的指示，第一主題演奏速度緩慢且缺乏節奏力道
——事實上，桑多爾的第一樂章嚴重缺乏節奏感
和音量強弱對比，速度也是快板放慢。第二樂章
桑多爾在清晰的聲部和穩定的速度下表現浪漫的

桑多爾的旋律明確，速度自然，音
響也乾淨清晰。其第三樂章表現出
現代式的敲擊演奏，也特別強化左
手八度，塑造出咄咄逼人的壓迫
感。

真正將「現代派風格」彈出足稱「典範」者，仍是偉大的波里尼。當年重返樂壇的波里尼，就是以此精警冷酷的理性分析，遠遠拋開俄國鋼琴學派與諾莫夫等「詮釋見解」，就音樂論音樂，不但提出真正經典性的詮釋，也建立起他的不朽名聲！

樂思，總算表現出詮釋深度；第三樂章他也終於恢復節奏與力道，表現出現代式的敲擊演奏，也特別強化左手八度而塑造出咄咄逼人的壓迫感——只是桑多爾在第二、三樂章的表現，使其失神的第一樂章更顯突兀，令人不解。

1. 精準冷冽的現代觀點——波里尼

　　然而，真正將「現代派風格」彈出足稱「典範」者，仍是偉大的波里尼（Maurizio Pollini, 1942-）。當年於蕭邦大賽奪冠沉潛八年後重返樂壇的波里尼，就是以此精警冷酷的理性分析，遠遠拋開俄國鋼琴學派與諾莫夫等「詮釋見解」，就音樂論音樂。不但提出真正經典性的詮釋，也建立起他的不朽名聲（DG）！

　　波里尼以極快的曲速演奏第一樂章第一主題。他的詮釋不僅沒有霍洛維茲的情感深度，在音色對比上甚至較李希特的冷漠還要平淡，但其攻擊式的語氣和驚人的指力，讓右手的單音和左手的八度凝聚出懾人的壓力，將戰爭的威嚇明確地顯現。如此乾淨精純卻凌厲出眾，指力強勁但張力均衡，節奏感完美，速度又穩如磐石的技巧表現，除了風格寬廣的李希特外，蘇聯鋼琴家中縱使演奏功力驚人的阿胥肯納吉和加伏里洛夫，也未曾達到如此成就。波里尼的錘鍊功深由此可見一斑。

　　然而波里尼並非只有理性的分析，他仍然沒有忽略音樂性的表現。轉到第二主題時，他一改冷酷的面貌而投以淡然的溫柔，音色也轉為透明晶瑩。但即使情感上作出如此轉變，波里尼的節奏仍如李希特般工整，更理性地導入再現部——波里尼詮釋出的是令人窒息的崩潰離散，速度緊

繃得毫無一絲自由彈性的苟且，但他對旋律線的掌握又是無比生動地將昂揚的鬥志表露無疑，在理智的計算下呈現人性的執迷瘋狂！當第二主題再度悄悄浮現時，波里尼更強化了左手的低音旋律，和右手的美麗歌唱對應出豐富的效果。雖說波里尼的解析手法完全是現代的，但他在第一樂章的情韻詮釋絕不遜於霍洛維茲和李希特的偉大成就。

同樣驚人地，波里尼在最為私密深邃的第二樂章裡，依然對複雜的樂念作了完美而深刻的詮釋。靜靜旋律在波里尼指下化為戰間片刻的和平，清淡但綿長的旋律遊走，為中段所需的張力累積出深厚的情韻。波里尼比李希特和霍洛維茲更加注重普羅柯菲夫的分部旋律，在冷靜的解剖下，他以正確的分句和明晰的音色層次，將主題的變形和延伸作強而有力的發展。當許多鋼琴家仍陷於結構的陷阱時，波里尼卻以精確的節奏和穩定的速度，開展出細膩的主題變化與對應，也設計出豐富的音響效果。夢幻般的極弱音和歌唱性的樂句，亦為第二樂章輕描一句雋永的詩語。

終樂章是波里尼超絕技巧的驗證。他在無比清晰而精準的演奏中舖展音量的設計，音樂表現更是熱情而流暢，劇力萬鈞地讓第三樂章始終在烈焰中燃燒。筆者從未在其他版本中，聽到如此「理智」的狂速，如此清晰的分部和無可置喙的節奏和音色處理。波里尼以此理性計算的普羅柯菲夫建立起絕技大師的地位，在現代音樂的演奏上，他更創下了另一嶄新的里程碑！

2.「現代派典型」的多重面貌

綜觀波里尼在本曲的成就，他不以歷史或文

布朗夫曼的演奏音色純粹乾淨，色彩變化不多，但層次塑造良好，在力道與節奏感上也有不錯的表現。

字上的「戰爭」背景爲詮釋依據，而以處理現代音樂的解析手法表現本曲，但又能兼顧良好的音樂性和技巧表現，自然成果卓著。如此「現代式」的表現手法，在眾多非俄系演奏家中更蔚爲主流（尤以英美兩地演奏者爲最），成爲俄國「霍洛維茲典型」與「諾莫夫典型」兩項「標題式」詮釋手法的對照。然而，一如筆者所強調的，波里尼演奏的傑出之處不僅在於解析，而是他能在理性中融入情感，表現自然的音樂性與歌唱句。

⑴英美兩地鋼琴家的演奏

美國鋼琴家布朗夫曼（Yefim Bronfman, 1958-）的演奏，在詮釋手法上足稱波里尼版的再現（Sony）。布朗夫曼的演奏音色純粹乾淨，色彩變化不多，但層次塑造良好，在力道與節奏感上也有不錯的表現。布朗夫曼的第一、二樂章宛如放慢後的波里尼，理性而工整，但音樂的張力明顯不及。然而至少在第一樂章第二主題和第二樂章中，布朗夫曼表現出合宜的抒情之美，後者的旋律設計與段落轉折也都相當穩健而成熟，情感也能有深刻的表現，在工整的速度中歌唱出一句句的嘆息。中段速度雖然越來越慢，但布朗夫曼所營造的旋律張力卻足以支撐速度上的變化，維持音樂行進的自然。然而，和眞正的技巧名家相較，布朗夫曼在本曲所展現的張力平均和聲部塑造並未有突出的成就。第一樂章再現部的快速音群雖然清晰，但線條並非特別流暢，段落間的掌握也不夠緊密。第三樂章甚至在清晰度上也不及前二樂章，僅在速度和音量上取得佳績，卻更顯雜亂無章，殊爲可惜。

相較之下，第八屆柴可夫斯基大賽冠軍道格

道格拉斯的詮釋將本曲徹底「現代化」，盡可能地使用斷奏，塑造出尖銳的稜角。他的零碎斷句和重音，讓俄國情感和曲意解釋在如此演奏中完全消失。

拉斯（Barry Douglas, 1960-）則是將本曲徹底「現代化」（BMG）。布朗夫曼演奏的第一樂章第一主題至少注重旋律線的處理，但道格拉斯的演奏則是徹底以敲擊為主，盡可能地使用斷奏，塑造出尖銳的稜角。道格拉斯雖然在第二主題轉為浪漫式的奏法，但本就生硬的觸鍵，於第二主題的旋律轉折間仍形成處處突兀的強奏，使得其詮釋更為「奇特」——道格拉斯最為僵硬的演奏終於在再現部出現，導致旋律被截斷成數十段零碎的短句，僅有垂直下壓的強奏，而無水平向的旋律表現。正如筆者所一再強調，強調所有拍點等於沒有強調拍點，道格拉斯誇示重音，甚至自行製造重音的做法，其實破壞了樂曲原有的韻律而使其演奏缺乏節奏感。相較於第一樂章吝嗇的踏瓣運用，道格拉斯慷慨地在第二樂章強化延音效果與音響變化，但他仍然強調左手聲部，不讓右手旋律主導音樂的浪漫性。綜觀道格拉斯的詮釋，筆者認為他以零碎的斷句和重音，打破第一樂章的旋律行進而塑造出普羅柯菲夫口中的「無調性」；第二樂章則以分割明確的段落和強化左手聲部的表現，展現樂曲本身的織體和結構，第三樂章更是冷靜而疏離。俄國情感和曲意解釋在如此演奏中完全消失，道格拉斯刻意表現普羅柯菲夫的現代性，卻忽略了最基本的音樂性。

道格拉斯的英國前輩，第四屆柴可夫斯基大賽冠軍里爾（John Lill），則以另一種冷漠的方式表現本曲的現代性（ASV）。里爾的音色透明，在本曲中甚至能表現出金屬性的色彩，賦予各個聲部多樣的變化，是其最為成功之處。但就整體技巧而言，他的樂句張力不夠凝聚，強弱對

里爾以冷漠的方式表現本曲的現代性。他的音色透明，在本曲中甚至能表現出金屬性的色彩，賦予各個聲部多樣的變化，是其最為成功之處。

比亦不夠明確。雖能維持穩健的速度，但節奏與力感的表現卻僅是一般，對細節處理也不夠用心。在詮釋上，里爾雖不刻意強調普羅柯菲夫的銳利，但也未以情感作深刻的處理。第一樂章再現部顯得失去重心，整體演奏缺乏主軸，延音效果稍過的音響也是一弊。第二樂章里爾似乎追求李希特的簡潔句法，但他又以不合樂譜的巨大音量落差，塑造出奇特的失落感（3'32"），雖能表現出深刻的情感，但里爾生硬的樂句舖陳又讓一切化為機械性的僵化。雖然筆者無法認同里爾的詮釋，但不可否認，如此冷漠而彆扭的奏法確實能形成詭異的「現代」效果。只是詮釋成功與否或許見仁見智，但技巧表現卻是絕對的。里爾的第三樂章在技巧上仍延續第一樂章的缺失，雖然節奏仍然穩健老練，卻沒有更精湛的技巧展現，相當可惜。

　　同樣是技巧的不足，麥克拉赫連（Murray McLachlan）的演奏則缺陷更大（Olympia）。他對本曲的詮釋以簡潔理性為主，第一、二樂章在他指下展現出工整平衡的演奏，然而麥克拉赫連的技巧僅有一般的表現，無法作效果的設計。第一樂章再現部雖然乾淨清晰，但速度掌握不夠穩健，技巧也不夠扎實，觸鍵平均、力道表現、強弱對比和音響處理等等都不甚突出。第二樂章在缺乏音量對比與情感投入下更顯得無趣。第三樂章麥克拉赫連大膽地以左手八度為主，但他卻完全忽略右手的清晰與節奏，進入結尾時甚至左手也一同消失，蔚為奇觀。

　　相較於麥克拉赫連和里爾等全集錄音，同樣錄製普羅柯菲夫鋼琴奏鳴曲全集的妮絲曼（Bar-

妮絲曼的音響和樂句設計都旨在表現普羅柯菲夫的現代性，她理性地呈現音樂的架構，表現音樂本身的張力。

唐納修如同音樂學者般對本曲進行結構、和聲與素材的分析。他在較慢的速度下精細縝密地開展詮釋，以極為清晰的聲部與乾淨的音響表現普羅柯菲所寫的每一個音符，就樂曲結構為每一個表現出的音符賦與意義。

bara Nissman），其演奏就更為注重節奏與力感的表現（Newport）。雖然就技巧本質而論，妮絲曼並未勝出多少，甚至在音色塑造上頗有不及，但她的《第七號奏鳴曲》就是展現出他們所未表現出的銳利與氣勢。妮絲曼的音響和樂句設計都旨在表現普羅柯菲夫的現代性，對於第一樂章第二主題和第二樂章也僅是自然地歌唱，並非就情感面作深刻詮釋。然而，她卻能清晰地掌握住結構與段落的對比，即使第二樂章樂句顯得零散急躁，妮絲曼仍能理性地呈現出音樂的架構，表現音樂本身的張力。第三樂章以敲擊方式表現，但又能成功融合彈性速度的轉折（僅在結尾顯得失當），同樣成為具有特色的詮釋，是理性與創意的展現。

在波里尼的經典錄音後，真正能以現代解析角度提出深刻詮釋者，筆者以為仍屬唐納修（Peter Donohoe, 1953-）。在第一樂章中，唐納修將其「個人」的主觀詮釋降至最低，反而如同音樂學者般對此曲進行結構、和聲與素材的分析（EMI）。唐納修在較慢的速度下精細縝密地開展他的詮釋，以極為清晰的聲部與乾淨的音響表現普羅柯菲夫所寫的每一個音符，就樂曲結構賦與每一個表現出的音符。因此，唐納修的第一主題極為疏離而冷淡，第二主題也不作情感表現。第一主題再現部各個和絃都有明確的定位，唐納修甚能給予其不同的音色，塑造出豐富但又有秩序的效果。他所呈現的音響完全是立體的效果，而非一般平面或線條式的演奏——波里尼的解析仍然以句法和結構為主，但唐納修卻能關注到和聲的對應。雖然唐納修必須犧牲曲速以呈現如此細

膩的對比，但也眞正創造出深刻而精湛的一家之言。

　　然而若要吹毛求疵，筆者認爲唐納修的詮釋在第一樂章雖然足稱完美地表現出樂曲的「作曲面分析」，但他也連帶放棄了銳利的旋律和強烈的音量對比，著重立體效果卻難以全面兼顧音樂的線性行進。然而，如此可能的弊端在第二樂章中則取得較平衡的表現。唐納修的第二樂章雖然也強調左手聲部，但他還是回歸以旋律爲主導的詮釋方式，表現出全曲最出色的強弱變化與音量塑造。只是情感上他仍保持中立，以較快的速度演奏而過，同時也不運用彈性速度，而讓音樂冷冽地結束。終樂章唐納修再度塑造立體式的音響，技巧表現十分優秀，但進入結尾的速度波動卻是可惜的瑕疵（2'59"）。整體而言，他的詮釋畢竟令人尊敬，也眞正爲此曲提出新穎的見解。

　　(2)其他鋼琴家的「現代派」詮釋

　　同樣是現代性的演奏，在不同的演奏家手中仍呈現出相當不同的面貌。俄國鋼琴家柏爾曼（Boris Berman）是歐伯林（Lev Oborin, 1907-1974）的高徒，但之所以不將其詮釋和其他俄國蘇聯鋼琴家並列（如列爲「李希特典型」），是因爲柏爾曼的詮釋在音響設計上完全沒有沿用「李希特典型」，風格也更爲現代冷冽（Chandos）。他所詮釋的普羅柯菲夫第七號鋼琴奏鳴曲相當理性，音響和樂句都十分清晰。然其音色缺乏變化，雖有良好的節奏感，但力道與音量對比卻不強勢。第一樂章即使有良好的節奏表現，在柏爾曼平淡的演奏下也顯得乏味，僅能說是工整精確的演奏。就情感表現而言，柏爾曼也表現出「現

柏爾曼所詮釋的普羅柯菲夫《第七號鋼琴奏鳴曲》相當理性，音響和樂句都十分清晰，情感表現也是「現代音樂」的冷漠。

代音樂」的冷漠。在第一樂章第二主題，他尚表現出淡淡的抒情，第二樂章他則專心於塑造不同聲部，中段的強奏也缺乏情感投入，段落間也不以彈性速度做情韻的醞釀。第三樂章柏爾曼終於在強奏中營造出更富變化的音色，良好的節奏感也發揮理性的功效，為全曲留下傑出的結尾。

對普羅柯菲夫別具心得的華裔鋼琴家裘元樸（Frederic Chiu），對本曲的詮釋則更為冷冽。裘元樸極為乾淨的音響（甚至盡可能不用延音踏瓣），呈現彷彿情感絕緣體的第一樂章（Harmomia Mundi）。他的旋律塑造精確，分句明晰而理性，節奏掌握也相當良好，唯力道掌握與音量對比仍然不足。乾淨的音響雖然利於旋律表現，但裘元樸的詮釋卻未免矯枉過正。第一樂章即使連第二主題都很難稱得上具有真正的圓滑奏，更遑論歌唱性。再加上他並未彈出豐富的音色變化，整體效果因此顯得單調乏味。第二樂章裘元樸運用較多的延音踏瓣效果，音響也較柔和，音色有更細膩的層次，但他的解析既非現代式的理性，亦非情感面的琢磨，音樂表現仍缺乏重心。第三樂章裘元樸表現出許多特別的強弱對比，也真正將踏瓣運用和樂句設計搭配出具邏輯關係且具明確效果的處理。雖然力道的表現依舊不足，但裘元樸終於完整地提出他的獨特見解，也提出一具有個人特色且設計周詳的第三樂章。

法國鋼琴家卡巴索（Laurent Cabasso, 1961-），在本曲的詮釋仍注重現代性的表現，注重強化段落的對比（Valois）。第一樂章兩個主題就以明確的快慢區分作對應，第二樂章中段也與前後區隔。然而，僅作主題區隔並不足夠，卡巴索未

裘元樸的詮釋格外冷冽。他塑造極為乾淨的音響，呈現彷彿情感絕緣體的第一樂章。其旋律塑造精確，分句明晰而理性，對節奏的也掌握也相當良好，第三樂章則有特別的強弱對比。

就主題之間的轉折作舖陳，導致段落銜接僵硬。不過就音樂性而言，卡巴索對節奏感和旋律線都有良好的掌握，前者雖受限於力道表現而打折扣，但後者在第二樂章仍有傑出的發揮。只是卡巴索的技巧實未有特別的成就，音色變化與強弱對比皆未有突出的表現，只能保持乾淨清晰、扎實穩健的要求。第三樂章速度雖不出色，但也相當稱職，誠屬中規中矩的演奏。

　　法國前輩布可夫（Yury Boukoff, 1923-）在本曲的演奏，則展現出鋼琴家多年思考後的獨到心得（DRB）。就技巧而言，布可夫的音色雖美，但音響表現嫌呆板，分部塑造也時有缺陷。然而，本版可貴之處，在於布可夫將本曲每一句旋律都做出明確的掌握，將全曲拆解成對位行走線條，以演奏巴赫作品的方式表現普羅柯菲夫。他甚至能在截斷式的句法下表現對長句線條的控制，以極宏觀的角度審視全曲。即使演奏不甚合拍，布可夫的演奏仍能予人順暢之感，奇異地將現代式的音樂以浪漫派精神來表達。他的第二樂章速度甚快，但音樂表現卻相當動人。第三樂章自由的旋律行走獨樹一幟，音色變化最為傑出，是布可夫最傑出的技巧表現。

　　德國鋼琴家格林賽（Bernd Glemser）在本曲演奏上也不採取極端的設計，展現出相當中庸的演奏，在力道與強弱對比上也有傑出的表現（Naxos）。然而，除了透明的音色和乾淨的音響外，格林賽的技巧在第一、二樂章同樣沒有更豐富的發揮，甚為可惜。詮釋上，格林賽也注重段落與主題的設計，但段落之間的銜接卻相當生硬。他在第一樂章的節奏表現甚至不如卡巴索，

布可夫將全曲拆解成對位行走線條，以演奏巴赫作品的方式表現普羅柯菲夫。他甚至能在截斷式的句法下控制長句線條，奇異地將現代式的音樂以浪漫派精神來表達。

再現部樂句零散、段落彼此缺乏連結;第二樂章的聲部與結構處理都不精細,情感表現也僅是一般。第三樂章格林賽完全追求機械性的演奏效果,乾淨、平均而冷靜,既是全曲最沒有人性情感的樂章,也為其詮釋下了最合適的註腳。

芬蘭鋼琴家瑞卡里歐(Matti Raekallio, 1954-)的演奏,則較格林賽極端,也有更傑出的技巧(Ondine)。他的第三樂章以2分55秒演奏完畢,直追波拉克的嚇人演奏,力道的強勁與音粒的清晰甚至尤有過之,是該樂章最快速的演奏之一。然而,瑞卡里歐的詮釋相當兩極化。凡是在快的樂段,如第三樂章和第一樂章第一主題,他都以毫無彈性速度的快速機械性地演奏;但在慢的樂段,如第二樂章和第一樂章第二主題,瑞卡里歐卻又大幅放慢,頗能表現歌唱性旋律。雖然演奏技巧相當傑出,亦能就音樂本身做分析,但這樣的演奏顯得精神分裂,難以了解其系統化的詮釋。

韓國鋼琴家白建宇(Kun Woo Paik, 1946-)的演奏,表現出銳利的重音,也注重力道的展現(Dante),但是白建宇的節奏表現卻直追道格拉斯,暴力的敲擊則和馬促耶夫神似,製造出可怕的嘈雜音響,音色頻頻爆裂,樂句也奇突古怪。第一、二樂章都在如此演奏下喧囂而過,樂句因不斷的重擊而顯得零碎,也難以表現音樂性或歌唱性,詮釋自也浮面而不深刻。和馬促耶夫相同,白建宇的扎實技巧和暴力演奏在第三樂章終於毫無保留地展現。雖然無暇顧及音色和平均,中段也顯得混亂,不過3分1秒結束該樂章的快速卻足以和阿格麗希比美,也是筆者認為本版最

PROKOFIEV
Piano Sonatas Vol. 1
Nos. 2, 7 and 8

Bernd Glemser, Piano

格林賽的第三樂章完全追求機械性的演奏效果,乾淨、平均而冷靜,也是全曲最沒有人性情感的樂章。

瑞卡里歐的第三樂章以2分55秒演奏完畢,力道的強勁與音粒的清晰相當傑出,是該樂章最快速的演奏之一。

傑出的成就。

　　和白建宇的粗暴相反，日本女鋼琴家兒玉眞理（Mari Kodama, 1967-）的演奏則相當細膩用心（ASV）。第一樂章第二主題和第一主題再現都有冷靜理性的處理，樂句章法也井然有序。然而，她的力道與速度仍然不足，在需要快速凌厲的表現時便顯得捉襟見肘。第二樂章雖然力道足夠，但強弱控制卻不夠理想，無法塑造音樂的張力。所幸兒玉眞理以較快的速度演奏此一樂章，多少彌補其對長句旋律的控制。然而，她的第三樂章雖然力求清晰準確，卻也無力表現速度與力道，僅能稱之爲是一用心但不突出的演奏。

　　在白建宇與兒玉眞理兩端之間，永野英樹（Hideki Nagano, 1968-）的詮釋則平衡地同時表現出技巧與現代式的解析思考（Denon）。雖然音色變化不多，他仍極力塑造出乾淨的音響和清晰的聲部，並強化旋律素材之間的對比。第一樂章相當冷靜工整，第二主題雖然曲速偏慢且情感節制，但聲部對應卻表現得相當細膩。然而，不知是否受限於聽覺慣性，永野英樹的第一樂章第一主題，無論是呈示部、再現部或結尾，皆有節奏不順的缺點（拍點間停頓過久），若非永野英樹刻意的設計，就是令人錯愕的缺失。第二樂章永野英樹則大膽地將前後主題表現成各聲部的水平練習，除了主旋律的些微起伏外，主題竟成了永野英樹的平均練習。然而，如此絕斷的設計卻是爲了突顯中段的戲劇性效果，永野英樹在此彈出全曲最自由且最強烈的音樂表現，只是情感仍然保持冷靜。永野英樹的第三樂章則沿用波里尼式的音量與段落設計，穩定地將樂句推向結尾。

永野英樹的詮釋平衡地同時表現出技巧與現代式的解析思考。雖然音色變化不多，他仍極力塑造出乾淨音響和清晰聲部，並強化旋律素材之間的對比。

雖然在速度和音量控制上和波里尼仍有一大段距離，但技巧面仍有完整的表現，稱得上傑出的演奏。

十、俄國之外的可能──三大典型外的個人特質

除了「李希特典型」、「霍洛維茲典型」、和「諾莫夫典型」之外，「現代派」可謂本曲的詮釋主流。然而，也有許多鋼琴家脫離「典型」的影響，試圖以個人演奏特質詮釋本曲。波歌雷立基（Lovro Pogorelich, 1970-）的演奏就是一個難以歸類的「創紀錄」演奏（Lyrinx）。他的第一樂章長達 9 分 46 秒，第二樂章長達 8 分 4 秒，都是筆者所聞最慢的演奏。第三樂章雖有尼可勒斯基「奪其鋒芒」，但波歌雷立基長達 3 分 54 秒的演奏也令人吃驚。就實際演奏而言，波歌雷立基雖然特別強調第一樂章第二主題和第二樂章的慢，但本質上仍是整體放慢，而非刻意塑造速度上的落差。第二樂章在慢速中仍有良好的表現，但他並未彈出細膩的聲部處理和音色變化，音樂凝聚力顯得不足。第一樂章第一主題在節奏的支撐下仍有合宜的表現，但第二主題已慢到難以表現旋律線的張力與歌唱句法，再現部更是支離破碎，速度也不甚穩固。第三樂章雖然慢，但波歌雷立基慢得單純，並未採取諾莫夫派的「說話體」，音樂也更顯單調。總而言之，波歌雷立基試圖展現一個離心而崩解的世界，但受限於自己所設定的慢速和平庸的技巧，筆者難以聽到更多的詮釋。

論及個人特質在本曲真正成功的表現，就筆

les introuvables
de
SAMSON
FRANÇOIS
2

富蘭梭瓦本身所寫的樂曲，其風格就極為近似普羅柯菲夫。他的節奏感縱使是在自由的旋律線中，依然能使樂句顯現出驚人的力道。終樂章永不懈怠的左手八度，如咒語般打擊得辛辣而刺耳，又能和右手旋律互相呼應，堪稱神來之筆。

者所聞，富蘭梭瓦、阿格麗希與顧爾德三人可謂最為傑出的範例。而其南轅北轍的風格，更為本曲帶來意想不到的新面貌。

　　富蘭梭瓦（Samson Francois, 1924-1970）的演奏向以突發奇想、自由恣興聞名，但他的優異節奏感卻也因此而為人忽視，其對普羅柯菲夫的詮釋也被人遺忘。事實上，富蘭梭瓦本身所寫的樂曲，其風格就極為近似普羅柯菲夫，這正說明了他對普羅柯菲夫作品的愛好。富蘭梭瓦的節奏感縱使是在自由的旋律線中，依然能使樂句顯現出驚人的力道（EMI）。第一樂章第一主題，富蘭梭瓦的詮釋充滿衝突但又不時顯露諷刺嘲弄。第二主題他冷淡以對，將右手的主旋律當成無調式樂句自由隨想，但以踏瓣和左手的和絃帶出虛幻的迷樣氣氛。再現部的發展則繽紛燦爛，鋼鐵般的擊鍵和錯彩斑斕的音色，將各聲部所潛藏的激情，如化學反應般瞬間引爆！只不過誇張的效果多少已超出了奏鳴曲所賦予的發展空間，樂句發展顯得侷促，是可惜的瑕疵。但進入再現部第二主題後，富蘭梭瓦則以情感和呈示部作對比，和結尾以歌唱句開頭的設計互為呼應，讓音樂自說自話結束，為第二樂章留下餘韻悠長的伏筆。

　　富蘭梭瓦指下的第二樂章，是筆者所聞最為浪漫且純粹的詮釋，在奔放的情感和自由的彈性速度中，將無垠寬廣的想像空間開展在聽者的面前。在高超的技巧、奇特的音質和嚴謹的處理下，富蘭梭瓦從淡然抒情發展出浪漫熱烈的句法，既自由地從追逐纏鬥的八度中退下，以悠悠的鐘聲凝聚美感，又能在主題重現時以踏瓣醞釀徨茫孤寂的感受，卓然出眾的才情實遠超過筆者

的想像。終樂章富蘭梭瓦則展現令人詫異的力道。雖然速度並不特別快，但永不懈怠的左手八度卻如咒語般打擊得辛辣而刺耳，又能和右手不時「跳」出的旋律互相呼應，讓樂句顯得更加豐富繽紛。

較富蘭梭瓦更為自然的演奏，則出於快意奔放的阿格麗希（Martha Argerich, 1941-）。普羅柯菲夫《第七號鋼琴奏鳴曲》向是阿格麗希的代表作；此曲不僅是她保留多年的獨奏曲目，甚至當年在卡內基作美國首演，遠離獨奏舞台二十餘年後再度以獨奏復出，阿格麗希都選擇此曲。雖然令人更為訝異與遺憾的，是阿格麗希並未在其演奏的全盛時期錄製此曲，甚至至今都沒有留下此曲的錄音室演奏。然而，藉由至少三次現場錄音，我們仍能觀察阿格麗希對此曲的詮釋，感受她那無法形容的音樂魔力。

在 1966 年美國首演中，阿格麗希的詮釋仍受到霍洛維茲的影響（Artists）。無論是第一樂章第一主題的歌唱句法、結尾第一主題的重現，或是快速而敏感的第二樂章，在在可見霍洛維茲的身影。然而，阿格麗希仍以其百年罕聞的自然音樂性彈出極動人的表情。第一樂章第二主題，阿格麗希的旋律悠揚婉轉，天真浪漫而又柔情似水，但再現部的力道與速度又無比強勁銳利，渾然天成的節奏感也能媲美李希特。第二樂章阿格麗希的速度甚至較霍洛維茲還要快速，但音樂的旋律線與歌唱性卻絲毫不減；中段阿格麗希彈出「有秩序的混亂」，雖有些失控，但樂句發展和節奏處理仍能維持精準，將「霍洛維茲典型」作另一番成功的演繹。

在阿格麗希1966年美國首演中，她的詮釋仍受到霍洛維茲的影響。然而，她仍以其自然音樂性彈出極動人的表情，將「霍洛維茲典型」作另一番成功的演繹。

阿格麗希1969年的威尼斯現場，表現更為自由奔放。其第一、二樂章皆創下筆者所聞錄音紀錄中最快的演奏。然而，即使快得超乎想像，阿格麗希仍能作出合理且合情的演奏，音樂性和旋律處理一樣自然流暢。

即使是性格瀟灑的阿格麗希，對於自己的首演仍是小心謹慎。從她美國首演的演奏中，我們仍能不時聽出她的緊張和拘謹，但三年後在威尼斯的演奏則告訴世人，這才是「真正的阿格麗希」（Exclusire）！第三樂章阿格麗希表現更為自由奔放，但速度已趨極限，改變不大。但在第一、二樂章，阿格麗希各以6分47秒和4分24秒創下筆者所聞錄音中最快的演奏紀錄。然而，即使快得超乎想像，阿格麗希仍能作出合理且合情的演奏，音樂性和旋律處理一樣自然流暢。雖然第一樂章再現部稍顯凌亂，整體而言仍是極佳的演奏。

雖然此兩版都具有阿格麗希年輕的神采與獨特魅力，但筆者認為阿格麗希真正成熟的詮釋，仍在十年後1979年的阿姆斯特丹現場（EMI）。她的第一、二樂章都不復昔日快速，轉變得更為成熟且深刻。第一樂章第二主題與第二樂章的彈性速度更為自由，但段落銜接與節奏控制仍是頂尖。最讓筆者欣喜者，則是阿格麗希已完全將「霍洛維茲典型」整合為自己的詮釋，雖然昔日的句法和設計仍在，但意義與風格卻更為統一，成為獨一無二的阿格麗希。技巧表現上，阿格麗希第一樂章再現部與第三樂章的快速、精準、清晰，不僅保有以往的水準，對音量與旋律的控制甚至更上層樓。特別是第三樂章，阿格麗希在如此快速下仍能塑造出豐富的旋律與細節，中段樂句音色設計和自由的轉折，較凱爾涅夫更能表現出槍砲的形象，甚至也更傳神地模擬說話的語調，但其演奏仍是一派自然清新，完全沒有諾莫夫一派過份詮釋的缺失，更能彰顯阿格麗希舉世

在1979年的阿姆斯特丹現場,阿格麗希展現出真正成熟的演奏,完全將「霍洛維茲典型」整合為自己的詮釋,成為獨一無二的阿格麗希。

難再的音樂才華。

和阿格麗希洋溢天賦才情的演奏相似,鋼琴奇才顧爾德(Gleen Gould, 1932-1982)則以其天賦表現出感性的解構式詮釋。顧爾德讚揚李希特而敵視霍洛維茲,當年會挑戰此曲也大有和霍洛維茲一別苗頭之意。然而,具有絕佳節奏感和複音音樂創見的顧爾德,卻走上和李希特完全不同的道路,也註定他在此曲詮釋上「奇特」的成就。

就筆者目前所得,顧爾德至少留下1962現場錄音與1967錄音室版本兩次演奏。這兩次演奏雖然大體一致,卻各自表現出不同的詮釋概念。以1962年的演奏而論,顧爾德的第一樂章演奏得極為緩慢且沉痛,彈性速度運用亦多,樂念的發展更是感傷而無奈(Memories)。第二樂章延續前一樂章的痛苦,充分利用三段體架構而在中段塑造激動的情感轉折。即使在終樂章,顧爾德也保持一貫的沉痛,在偏慢的速度下表現聲部與節奏。這是一個詮釋上極端感情用事,但音樂解析上卻又極為鞭辟入裡的詭異演奏。顧爾德放縱大膽的表現方式確實別無分號。

在相近的概念下,顧爾德在五年後的錄音版本中則展現出更精練的思考與更優異的技巧(Sony)。第一樂章第一主題明顯增快,第二主題也更直接,但旋律句句仍表現出沉痛的情感。顧爾德的節奏掌握堪稱二十世紀鋼琴界少見的異數,他並不以波里尼般的稜角式樂句演奏,而接近李希特的自然,在不同音色層次間將第一主題詮釋得洗練但含著淡淡的憂傷。優美的第二主題也儼然化為條理井然的複音音樂,高低兩條交織

顧爾德的演奏以「不含發展部的奏鳴式」此一型態為詮釋重心,融合深刻的情感與理性的分析,真正掌握了結構的妙處。終樂章在中段刻意以延音踏瓣塑造出詭異的「悠閒」效果,諷刺手法之絕更是神來之筆!

融錯的旋律線自始就在抒情與衝突間抗衡,隨著一波波的節奏脈動,在難以收拾的無解中直接進入第一主題再現。不再流於沉溺感傷,顧爾德此版的情思流轉,甚至更較霍洛維茲自然,也說出更多李希特未言之語。進入第一主題再現,顧爾德巧妙地藉著左手的低音節奏,將一開始的曲速放慢,再順勢乘著逐步增強的音量加快速度,把秩序的崩解和戰禍的災亂表現得恐怖而詭譎。當第二主題再現部重出時,顧爾德加強了節奏的力道,讓一個個重音皆承受著奇異的情感壓力,最後化為曲末的奇突而消失無蹤。

　　縱使顧爾德的詮釋較為「特別」,但筆者認為也只有顧爾德能真正以「不含發展部的奏鳴式」此一型態為詮釋重心,將一、二主題的呈示和再現、主題和變化彈得如此豐富而具說服力!和他相較,李希特是以獨特的氣質和想像力,霍洛維茲是以深切投入的情感,波里尼則以樂句素材,唐納修則是以和聲對應作為整合方向,而顧爾德則融合深刻的詮釋與理性的分析,真正掌握了結構的妙處。

　　第二樂章是顧爾德詮釋改變最大,但也最為精進之處。顧爾德將曲速放慢,音樂張力卻更凝聚,音樂表現也不再是單一面向的痛苦感傷,而融合了多種情感與表現方式。許多探討此曲的論述,謂此段的優美旋律乃出自對過去的回憶,一如第三號奏鳴曲等作品加了「取自舊筆記本」的標題。顧爾德的演奏以迥然不同於俄系演奏的詮釋,在朦朧的踏瓣和清澈的琴音間,將深刻的感情於中段吶喊出無奈的控訴。尾段的圓舞曲重現,顧爾德幽幽的嘆息將甜美換成了淒清,為此

樂章下了扣人心弦的休止符。無論是聲部與旋律
的控制，或是音色的處理，顧爾德都展現出卓越
的技巧表現，更為其詮釋增色。

　　終樂章顧爾德終於以快速演奏。在完美的節
奏感主導下，顧爾德自在悠遊於艱深厚重的和絃
中，甚至還能在中段後將左手低音作更有力的發
揮（2'19"），一路奔騰至終。最為特別的是，顧
爾德在中段刻意以延音踏瓣塑造出詭異的「悠閒」
效果（0'54"），諷刺手法之絕，實為神來之筆！
雖說顧爾德並不以普羅柯菲夫聞名，但能在本曲
有如此卓越且獨到的成就，亦足以名列偉大的普
羅柯菲夫詮釋者。

結語

　　很難想像一首如此「現代」的作品，在詮釋
方法上竟一如浪漫樂派有各家創見，甚至繞過樂
譜與首演者的演奏而另求解釋。即使「李希特典
型」、「霍洛維茲典型」和「諾莫夫典型」都出
於俄國鋼琴學派，其觀點之不同也導致極度相異
的發展。然而，一如蘇可洛夫的成就，「典型」
之間仍能截長補短，創造出嶄新的詮釋。即使
「現代派典型」仍為主流之一，但我們仍能發現
鋼琴家的個人風格，甚至取得如顧爾德般的獨到
詮釋。然而，對於評論者或欣賞者而言，由於
「典型傳統」和「樂譜指示」在本曲竟產生嚴重
衝突，如何在了解學派背景後獲得自己的標準，
則是最為關鍵的問題，也再一次證明「典型」足
以超越樂譜的重大影響力。

附表3-1

普羅柯菲夫第七號鋼琴奏鳴曲各樂章演奏時間比較表					
演　奏　者	錄音年代	錄　音　資　料	第一樂章	第二樂章	第三樂章
S.Richter	1958	Parnassus PACD 96-001/2	7'22"	6'29":	3'14"
S.Richter	1958	BMG 74321 29470 2	7'54"	6'08"	3'27"
S.Richter	1970	Revelation RV 10094	7'49"	6'26"	3'41"
V.Ashkenazy	1957	Testament SBT 1046	7'11"	5'17"	2'59"
V.Ashkenazy	1968	Decca 425 046-2	8'17"	6'01"	3'28"
V.Ashkenazy	1994	Decca 444 408	7'57"	6'13"	3'32"
N.Petrov	1972	Melodiya SUCD10-00208	7'46"	6'39"	3'19"
E.Mogilevsky	1974	MK 418021	8'34"	6'17"	3'31"
V.Horowitz	1945	BMG 60377-2-RG	8'13"	5'22"	3'41"
V.Horowitz	1953	BMG 09026-60526-2			3'15"
M.Pletnev	1978	BMG 74321 25181 2	8'30"	6'59"	3'38"
M.Pletnev	1997	DG 457 588-2	9'06"	6'36"	3'31"
V.Krainev	1990	MCA Classics AED-68019	7'29"	6'48"	3'22"
A.Gavrilov	1991	DG 435 439-2	7'26"	6'38"	3'38"
A.Nikolsky	1991	Arte Nova 74321 27794 2	8'24"	6'48"	4'16"
P.Dimitriew	2002	Arte Nova 74321-99052 2	8'58"	6'50"	3'46"
A.Mogilevsky	2002	EMI 72435 67934 2 2	9'06"	6'58"	3'29"
A.Sultanov	1990	Teldec 2292-46011-2	8'20"	6'09"	3'46"
G.Sokolov	2002	Naïve DR 2108 AV127 (DVD)	9'12"	8'03"	3'52"
V.Ovchinikov	1993	EMI 7243 5 55127 2 7	8'00"	6'53"	3'33"
N.Trull	1995	Triton DMCC-60001-3	8'46"	7'05"	3'09"
Y.Kasman	1994	Calliope CAL 9607	7'56"	6'05"	3'25"
O.Marshev	1991	Danacord Dacocd 391	7'51"	7'11"	3'21"
S.Kruchin	2002	Meridian CDE 84468	8'17"	6'29"	3'32"

演　奏　者	錄音年代	錄　音　資　料	第一樂章	第二樂章	第三樂章
D.Matsuev	1998	DICJ-25001	7'57"	6'22"	3'14"
D.Pollack	1958	Cambria-CD 1133	7'14"	5'25"	2'51"
G.Sander	1967	VoxBox CDX3 3500	8'24"	6'10"	3'11"
M.Pollini	1971	DG 419 202-2	7'27"	6'07"	3'09"
Y.Bronfman	1987	CBS MK 44690	8'10"	6'55"	3'13"
B.Douglas	1991	BMG 60779-2-RC	8'46"	6'54"	3'18"
John Lill	1991	ASV CD DCA 755	8'27"	6'40"	3'22"
M.Mclachlan	1989	Olympia OCD 256	8'33"	7'13"	3'28"
B.Nissman	1988	Newport Classic NCD60093	7'53"	5'51"	3'17"
P.Donohoe	1991	EMI CDC 7 54281 2	8'25"	5'51"	3'26"
B.Berman	1990	Chandos CHAN 8881	8'12"	6'27"	3'38"
裘元樸 F.Chiu	1991	Harmonia mundi 907087	8'55"	7'05"	3'19"
L.Cabasso	1991	Valois V 4655	7'46"	6'21"	3'25"
Y.Boukoff	1993	DRB AMP 104	8'11"	5'30"	3'23"
B.Glemser	1994	Naxos 8.553021	8'28"	6'48"	3'11"
M.Raekallio	1988	Ondine ODE947-3T	8'00"	6'52"	2'55"
白建宇 Kun Woo Paik	1992	Dante PSG 9126	8'12"	6'42"	3'01"
兒玉真理 Mari Kodama	1991	ASV DCA 786	8'23"	6'21"	3'42"
永野英樹 Hideki Nagano	1999	Denon COCQ-83395	9'04"	6'38"	3'31"
L.Pogorelich	1993	Lyrinx LYR 137	9'46"	8'04"	3'54"
S.Francois	1961	EMI CZS 762951 2 A	8'03"	5'47"	3'19"
M.Argerich	1966	FED 074	7'26"	4'40"	3'05"
M.Argerich	1969	Exclusive EX92T65	6'47"	4'24"	3'01"
M.Argerich	1979	EMI 72435 5 56975 2 3	7'03"	5'15".	3'05"
G.Gould	1962	Memories HR 4415/16	9'55"	6'01"	3'35"
G.Gould	1967	Sony SM2K 52 622	8'18"	7'35"	3'16"

參考書目

Fiess, Stephen C.E. (1994). *The Piano Works of Serge* Prokofiev. London: The Scarecrow Press, Inc. 86-88.

Jaffe, Daniel (1998). *Sergey Prokofiev*. London: Phaidon Press Limitied. 171.

Nestyev, Israel, V (1960). *Prokofiev*. (Florence Jonas, Trans.) Standford: Standford University Press. 335.

Richter, S.(？) On Prokofiev. (Andrew Markov, Trans.) In *Sergei Prokofiev: Materials, Articles, Interviews*. Progress Publishers. 192~193.

Robinson, Harlow (1987). *Sergei Prokofiev*. New York: Viking Penguin Inc. 366.

不可能的任務
──史特拉汶斯基《彼得路希卡三樂章》

　　在鋼琴音樂的歷史上，困難的曲子層出不窮。有些曲子難在詮釋，有些作品難在表現，但更有些刁鑽頑劣的曲子，鋼琴家若硬是能成功確實地彈出所有的音符和所要求的速度，本身就是一則奇蹟！從李斯特的《鬼火》到《唐璜回憶錄》，從巴拉其列夫的《伊士拉美》到拉威爾的《加斯巴之夜》，從拉赫曼尼諾夫的《第三號鋼琴協奏曲》到巴爾托克《第二號鋼琴協奏曲》……少之又少的顯赫名字得以和這些千古難曲合而為一，共同寫下永遠的傳奇。而這其中又有一首居心特別不良、整死人不償命的曲子，自問世後就考驗著萬千鋼琴家的意志與天分。不是別的，這鋼琴獨奏曲中最橫蠻無理的「不可能任務」，就是史特拉汶斯基的《彼得路希卡三樂章》（Three Movements from Petrushka）！

　　由於此曲之技巧要求實在太過艱深，因此本文以時間為主軸，呈現鋼琴家技巧的進展。然而，本曲的詮釋上明顯出現「吉利爾斯典型」和「波里尼典型」，前者的改編手法更深深影響俄國鋼琴家的表現，確實成為鋼琴史上罕見的「典型」。因此筆者在時間脈絡下亦討論兩大「典型」的分析，並提出自己的觀察與感想。

《彼得路希卡三樂章》的技巧分析

《彼得路希卡三樂章》是作曲家本人於1921年完成，為鋼琴家魯賓斯坦（Artur Rubinstein, 1887-1982）所作的曲子[1]。作曲家本人並不認為此曲是其芭蕾舞劇《彼得路希卡》的「改編」，而是選取原管絃樂中〈俄羅斯舞〉、〈在彼得路希卡房間〉與〈懺悔節前節日〉所組成之三樂章鋼琴獨奏作品，是純粹為鋼琴音樂而作[2]。且不論當初史特拉汶斯基為何要將此曲寫得如此艱深，八十年的光陰過去，此曲確實難倒天下鋼琴家[3]。就本曲的技巧要求而言，實是「不可能的任務」，而其艱深至極的技巧，依筆者的分類可以分成以下數項：

⑴塊狀和絃演奏。一如拉赫曼尼諾夫《第三號鋼琴協奏曲》，繁重的塊狀和絃極難被演奏得既快又響亮，但在第一樂章開頭，鋼琴家就必須面臨層出不窮的折磨，樂譜上也標明應該彈得既強而快。（見譜例一）

譜例一[3]

⑵和絃顫音演奏。這幾乎是本曲要求的基本技巧，不但鋼琴家得和一般密集顫音搏鬥（見譜例二），還得和史特拉汶斯基獨創的左手單獨顫

1
見White, E. W. (1966). *Stravinsky: The Composer and his Works*. Berkeley, Los Angeles: University of California Press. 203.

2
巧合的是，在當年俄國聽眾尚未聽過全本《彼得希卡》時，在俄國演出的選段即和《彼得路希卡三樂章》吻合，可見本曲確實包含芭蕾舞作最精華的元素，見Walsh, S. (1999). *Stravinsky: A Creative Spring*. New York: Alfred A. Knopf. 164-165 和 Taruskin, R. (1996). *Stravinsky and the Russian Traditions*. Berkeley, Los Angeles: University of California Press. 763.

3
史特拉汶斯基本人也無法立即演奏此曲，魯賓斯坦的演奏也未照原譜，而添加自己對管絃樂版本的改編；這也是他未曾錄下此曲的原因，見Walsh, 338-339.

音挑戰。若鋼琴家天生左手第三、四、五指不能
完全獨立，則無法清楚彈出作曲家的要求（見譜
例三）

譜例二

譜例三

　　⑶左右手交替騰移。史特拉汶斯基考驗鋼琴
家是否能如特技表演般間不容髮地接合所有的樂
句，鋼琴家必須雙手迅速正確地大幅跳躍才能演
奏「流暢」（譜例四），甚至有十二次雙手連續大

譜例四

4
史特拉汶斯基自述魯賓斯坦也只
在埃及孟斐斯彈了一次，而他自
己則從未在公開場合彈過此曲，
因為他缺乏技巧，見Stravinsky,
I., & Craft, R. (2002). *Memories
and Commentaries*. New York:
Faber and Faber. 142.

5
Stravinsky, V., & Craft, R.
(1978). *Stravinsky in Pictures
and Documents*. New York: Si-
mon and Schuster. 215.

譜例五

跳（譜例五）

　　⑷聲部區分。史特拉汶斯基在此曲中動輒三至四聲部的設計，而每一部中又包含各種難技，實是「燦爛繽紛」，茲舉第三樂章第275至280小節爲例。（譜例六）

譜例六

各家版本評析

　　由於《彼得路希卡三樂章》最特殊之處就是極盡刁難的技巧要求：若無技巧，或技巧不足，則根本談不上詮釋，或詮釋必然受限於技巧層次而無由表現[4]。然而本曲雖然難，卻有著極爲創新的鋼琴技巧，值得演奏家們學習與討論[5]。因此本文改將以技巧成就爲主軸評量各版本，並由技巧的成就討論各鋼琴家的詮釋。在討論上，筆者則以年代爲經，以《彼得路希卡三樂章》出現的兩個典範詮釋——吉利爾斯和波里尼的版本爲緯，討論眾多版本的技巧成就與詮釋上的互動影響。

一、1950年代及以前的版本

　　就選曲而言，阿勞（Claudio Arrau, 1903-1991）、易衛斯・奈（Ives Nat, 1890-1956）和霍

洛維茲（Vladimir Horowitz, 1903-1989）都留下第一樂章〈俄羅斯舞〉的演奏（Dante／EMI／EMI）。前兩者的演奏都不算特別好（在當時則是相當好），不過易衛斯‧奈快速演奏的能力倒是讓筆者驚奇。真正神奇的是霍洛維茲，他的演奏有至今無人超越的速度與力道，特別是力道。筆者實在無法相信，那樣「恐怖」的右手滑音是如何彈出來的！僅此一曲，霍洛維茲就留給世人一份鋼琴演奏的奇蹟，讓人無法忘懷他的偉大。

1.梅耶的演奏

筆者目前所收藏最早的《彼得路希卡三樂章》全曲版本，是法國女鋼琴家梅耶（Marcelle Meyer, 1898-1958）的演奏（EMI）。這並不是非常理想的演奏，就梅耶的技巧而言，她應能應付此曲的要求，筆者以為是她不夠用心，在當時除了魯賓斯坦外幾無對照的情況下，梅耶的演奏也和早期的魯賓斯坦一般錯音不斷且漏音眾多，而這還是錄音室作品！第一樂章梅耶已彈出夠水準的速度，但分部並不清楚，節奏感和力道也差強人意，而她對第25、26小節（0'26"）左手改以琶音，刪除（或是漏彈）第31小節，也都破壞她詮釋的完整性。第三樂章梅耶則很努力地彈出多聲部，音量和踏瓣效果仍非理想，許多艱難的多聲部她也力有未逮，只能盡量彈出帶過。但即使如此，梅耶畢竟努力地向《彼得路希卡三樂章》挑戰。手小的她極努力地用琶音或是補接的方式勉力彈出譜上的音符，而她對音樂的生動詮釋、在第二樂章現代式的犀利，以及直接單純的情感表現，則忠實反映了當時對此曲的音樂認識，是相當珍貴的歷史記錄。

梅耶的演奏可說是現今最早的《彼得路希卡三樂章》全曲版本。而其對音樂的生動詮釋和在第二樂章現代式的犀利，以及直接單純的情感表現忠實反映了當時對此曲的音樂認識，是相當珍貴的歷史紀錄。

2.布倫德爾的演奏

　　在梅耶之後，另一個讓人意外的全曲版錄音則是布倫德爾（Alfred Brendel, 1931-）的演奏（VoxBox）。當年的布倫德爾下了相當大的苦功來克服本曲的技巧，甚至到了要用繃帶將手指綁起來以避免受傷的地步。不過事後看來，布倫德爾的苦練確實有所收穫。他彈出了相當理想的速度，分部也算傑出。技巧的表現雖稱不上超技，卻也毫不含糊。布倫德爾在《彼得路希卡三樂章》中最大的問題並不在於技巧，而是詮釋。布倫德爾的演奏就技巧面而言較梅耶傑出，但在節奏感和力道上卻沒有勝出多少。在第一、二段中，布倫德爾始終在俄式浪漫和現代音樂中游移不定，而他的俄式句法又極不對味，現代音樂式的表現也不銳利，所彈出的旋律盡是衝突。第三樂章在流暢的樂句下雖然表現傑出不少，但節奏和力道不足的問題仍然存在。另一方面，本版錄音不夠清楚，讓布倫德爾的演奏彷彿浸在水中的音響，讓聆賞價值減低。平心而論，布倫德爾的演奏仍是可貴的版本。他和梅耶都以一般對俄國音樂的理解詮釋樂句，並賦予他們所認識的現代風格，表現出當時的演奏方式。

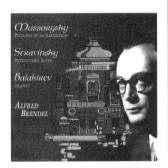

布倫德爾以一般對俄國音樂的理解詮釋本曲，並賦予其所認識的現代風格，表現出當時的演奏方式。

二、吉利爾斯的詮釋與「吉利爾斯典型」

　　身為二十世紀中期以後最偉大也最重要的俄國鋼琴學派當家大師之一，吉利爾斯（Emil Gilels, 1916-1984）的《彼得路希卡三樂章》不僅彈出了俄國鋼琴學派驚人的技巧，同時也成為影響俄國鋼琴學派後輩極深的「典型」演奏。對於吉利爾斯的演奏，筆者以「改編」與「演奏」

吉利爾斯對《彼得路希卡三樂章》最特別的思考在於他的改編。目前可得吉利爾斯最早的1957年版中,他所演奏的竟是《彼得路希卡五樂章》。

兩方面分開討論。

1.吉利爾斯對《彼得路希卡三樂章》的改編

　　吉利爾斯並未將他威名遠播的《彼得路希卡三樂章》帶入錄音室,我們只能從現場錄音中一窺吉利爾斯的技巧與詮釋。吉利爾斯對《彼得路希卡三樂章》最特別的思考在於他的改編。目前可得吉利爾斯最早的演奏中(1957年,Mezhdunarodnaya Kniga),我們發現吉利爾斯所演奏的是《彼得路希卡五樂章》——一方面,吉利爾斯加入了自管絃樂《彼得路希卡》改編的兩曲:〈摩爾人〉與〈摩爾人與芭蕾舞伶之舞〉。另一方面,在史特拉汶斯基《彼得路希卡三樂章》原譜的三段,吉利爾斯也將其「回復」到原始的管絃樂版本。在第二段,吉利爾斯將鋼琴版第87小節的裝飾奏(譜例A1)改編成管絃樂的版本,依管絃樂版演奏(譜例A2),而結尾第113小節也比照管絃樂版小號的樂段演奏。在鋼琴版第三段,吉利爾斯自行改編「加回」了史特拉汶斯基在管絃樂版中介於〈保姆之舞〉和〈吉普賽人與商人〉之間的〈農人與熊〉(3'27",第97節)但結尾則又自第288小節到第355小節刪除,第368小節後的顫音也予以縮減,未彈出原鋼琴譜上所要求的時值。除了添加和刪減外,吉利爾斯也延續他在鋼琴版第二段的模擬管絃樂式的更動,開頭樂段以左手上行滑奏模仿管絃樂版的豎琴,第116小節處左手則加入管絃樂版中的小提琴獨奏。

　　吉利爾斯對《彼得路希卡三樂章》的演奏和詮釋態度隨著時間而改變,1957年版的演奏是目前僅得的《彼得路希卡五樂章》。在此之後

譜例A1

譜例A2

（Orfeo、Supraphon），吉利爾斯仍彈《彼得路希卡三樂章》，放棄自己曾改編的兩段。然而，吉利爾斯的基本觀念仍然沒有改變：在第二、三段中，他還是照著如1957年版的改編，而不照史特拉汶斯基的鋼琴版演奏。總而言之，就目前筆者所得錄音資料判斷，吉利爾斯依管絃樂版修改鋼琴版，雖以模仿管絃樂為主，但吉利爾斯仍自行刪減第三段的結尾，成為極特殊的演奏。

　　這樣的改編，筆者認為相當奇怪而沒有道理。首先，作曲家既然明說是「非改編而是鋼琴獨創音樂」，且選了三樂章，就表示有其結構上的安排考量。再者，既是鋼琴版本，作曲家也為此鋼琴版寫出專屬於鋼琴版的樂段，如第二樂章第57小節的裝飾奏，吉利爾斯又何苦視鋼琴版本為敝帚，硬改回管絃樂版本的段落？如果真要改編，也必須改編的有道理。吉利爾斯加回〈農人與熊〉或有其考量，但他並沒有繼續改編〈彼得路希卡之死〉，將此段加回鋼琴版就顯得突兀。就算突兀與否見仁見智，吉利爾斯毫無道理地將鋼琴版結尾自第288至355小節刪除，刪掉管絃樂版本也有的段落——筆者實在無法為吉利爾斯的行為找出合理的解釋。這完全是自相矛盾的行為，在棄鋼琴版而就管絃樂版後，最後又同時放棄鋼琴和管絃樂版！甚至吉利爾斯對自己的詮釋也拿不定主意。從其三次現場演奏中，對於第二樂章開頭時而刪減左手低音，時而又加回，造成筆者極大的困擾，乾脆不要分析！對筆者而言，如此反覆且破壞原作的處理實是這位作風謹慎的鋼琴家最「脫線」的表現之一。

　　然而，因為這樣的改編，「吉利爾斯典型」

吉利爾斯1972年薩爾茲堡現場演奏錄音。

吉利爾斯1973年布拉格現場演奏錄音。

也因而形成。吉利爾斯對此曲的思考雖不周詳，卻能帶給後輩模仿的參考，這是極為有趣之處。

2. 吉利爾斯的演奏。

費德尼可夫是蘇聯繼尤金娜之後又一現代音樂推廣者。他於1963年的《彼得路希卡三樂章》錄音，同樣具有改編和演奏雙重成就。其演奏流暢自然，不僅在許多艱難樂段表現出色，層次和速度也有良好表現，完整度更超過吉利爾斯的演奏。

　　就吉利爾斯的演奏而言，依筆者的觀察，吉利爾斯在現場的穩定度較差，演奏機械性技巧重的樂曲時錯誤偏多。《彼得路希卡三樂章》是機械性技巧的頂冠，吉利爾斯也表現出極多的錯音，而且都集中在第二樂章後段與第三樂章的跳躍音群，聽來相當可惜。特別是第三樂章第168小節後的四聲部樂段，吉利爾斯在三個現場中的錯音和混亂，都讓筆者為吉利爾斯感到難堪，甚至懷疑吉利爾斯究竟真正練好過這段沒有！然而論及音色音量，吉利爾斯則展現出他獨特的鋼鐵琴音，以讓人驚訝的重擊營造出巨大的音量與銳利的音響。吉利爾斯對於分部處理並非特別細膩，許多樂段確有含混之嫌，但是其扎實技巧仍不失其大家風範。特別是他以模擬管絃樂為主，極為用心於情感的表現與音色的琢磨。吉利爾斯也真的能在其演奏裡說出生動的故事，樂句極富個性，對於模仿管絃樂的音效更足稱奇觀。吉利爾斯在此踏瓣的使用較多，但在極強力的擊鍵下琴音仍清楚分明，音響效果出眾。綜觀吉利爾斯的演奏，論清楚精準自非第一，但他的改編與對管絃樂音響的模擬，卻深深影響了以後的俄國鋼琴家，在後輩的仿效下成為一個「典範」性的演奏。

三、1960年代的版本

1.超越「吉利爾斯典型」的演奏──費德尼可夫

　　「吉利爾斯典型」來回反覆的改編，在費德

尼可夫（Anatoly Vedernikov, 1920-1993）的演奏
中才得到真正成功的演奏（Denon）。這位吉利
爾斯的師弟，出生成長於中國哈爾濱的蘇聯鋼琴
家，為追求音樂而付出至為悲慘的代價。本身和
普羅柯菲夫友好，並改編其《第七號交響曲》為
鋼琴版的費德尼可夫，是蘇聯繼尤金娜（Maria
Yudina, 1899-1970）之後又一現代音樂推廣者。
他於1963年的《彼得路希卡三樂章》錄音，同
樣具有改編和演奏雙重成就。就改編而言，筆者
認為其特色有二：

　　⑴「吉利爾斯典型」的影響：費德尼可夫基
本上幾乎完全照史特拉汶斯基的音樂演奏，但第
二樂章卻採取吉利爾斯1957年版的更改（譜例
A1和A2 2'53"-3'12"）

　　⑵鋼琴版《彼得路希卡三樂章》和管絃樂版
《彼得路希卡》的融合：和吉利爾斯1957年版一
樣，費德尼可夫也試圖增加《彼得路希卡三樂章》
的篇幅，從管絃樂版再擷取精華。就鋼琴版本的
演奏，除了第二樂章參考吉利爾斯「偷樑換柱」
外，費德尼可夫不更改史特拉汶斯基的樂句，僅
適時添加八度或顫音增添效果。就管絃樂版的融
合，費德尼可夫也捨棄吉利爾斯的插入句法，而
在第三樂章結尾增加原樂團接續段並導入〈彼得
路希卡之死〉（8'41"-12'38"）如此做法既保留鋼
琴版的順暢，也加入管絃樂版的故事精神，是真
正合理的改編。

　　就技巧表現而言，費德尼可夫展現出極為流
暢自然的生動演奏。不僅許多艱難樂段表現出
色，層次和速度也有良好表現，完整度更超過吉
利爾斯的演奏。無論就技巧、音樂或改編而論，

費德尼可夫都有極為優秀的演奏，也更令筆者為其懷才不遇而嘆息。

2.懷森伯格與芭喬兒的演奏

除了費德尼可夫的俄國版本外，六○年代筆者目前所得的西方錄音室版本只有懷森伯格（Alexis Weissenberg, 1929- ）和芭喬兒（Gina Bachauer, 1913-1976）的演奏。懷森伯格的演奏技巧稱得上傑出，但在此曲技巧的表現上仍非面面俱到（EMI）。他雖用心地彈出每個聲部（特別是第一樂章），但彈得清楚和彈得好，在《彼得路希卡三樂章》中不見得能劃上等號。懷森伯格清楚地彈出了聲部，但在聲部音色力道的區分上就未能有更上層樓的表現。在第二樂章的數次顫音樂段，懷森伯格僅能將各聲部「一樣大聲」地彈出，談不上細節的刻劃。第三樂章的左手顫音也沒有很好的表現，聲部常模糊不清，踏瓣運用和音色處理也不佳。事實上，此版最值得批評的還不是技巧，而是懷森伯格的詮釋。和他演奏的《展覽會之畫》一樣，懷森伯格似乎非得彈出作怪式的演奏才甘心。然而，懷森伯格的「特別」演奏並非著眼於樂譜結構，而是相當隨興地運用大量彈性速度，以懷森伯格自己的思考「隨意」詮釋樂句。如此演奏自是非常「與眾不同」，但卻沒有結構上的連結性，只能說是「樂句處理」而非「音樂詮釋」。對於如此演奏方式只能任憑聽者自由心證，筆者本身對此並無好評。

芭喬兒的演奏雖沒有飛快的速度，但她卻扎實認真地彈出本曲的各項技巧要求（Mercury）。不僅音響穩定平衡，旋律舖陳開展也有邏輯章法。然而，這位鋼琴女皇雖然已展現出強勁的力

les introuvables de
Alexis Weissenberg

懷森伯格的演奏並非著眼於樂譜結構，而是相當隨興地運用大量彈性速度，以懷森伯格自己的思考「隨意」詮釋樂句。

徹卡斯基的演奏也相當隨意，不理
會拍點和時值而隨興演奏，彈性速
度極為誇張，但在音色創意上倒是
傑出。

道，但第二樂章許多困難的顫音與指力要求，她
的表現仍差強人意。第三樂章極為「實在」的觸
鍵也導致旋律能重而不能輕，往往流於暴力的敲
擊。不過芭喬兒全力以赴的衝勁仍值得尊敬，其
平均和快速的表現也是當時少見的成就。芭喬兒
的演奏即使在今日褪色，相較於之前的數家版
本，她在本曲的表現仍屬傑出之作。

3.徹卡斯基的演奏

　　除了錄音室版本外，六〇年代中倒是出了不
少現場《彼得路希卡三樂章》演奏錄音。其中和
懷森伯格相「呼應」的是徹卡斯基（Shura
Cherkassky, 1911-1995）的演奏。若我們將徹卡
斯基1963年現場（Ermitage）和1979現場（Dec-
ca）錄音相較，徹卡斯基較懷森伯格更是任性隨
意，眼裡只有音符而無作曲家。與其1985年的
錄音室版本相較（Nimbus），徹卡斯基的個性也
未曾收斂，只是老邁的手指讓他不得不放棄許多
快速炫耀的表現罷了。就技巧面而言，徹卡斯基
還是較懷森伯格為佳，力道的控制與顫音的清晰
度都「能」有不錯的表現。但是，在徹卡斯基的
「詮釋」下，技巧也不能發揮其作用。筆者不知
道從徹卡斯基家家酒般的第一樂章〈俄羅斯
舞〉，能聽到什麼高超的技巧表現。而徹卡斯基
的隨意也表現在前後兩版第二樂章的演奏裡，徹
卡斯基的「自由」已經超越了「小節線」，不理
會拍點和時值而隨興演奏，彈性速度極為誇張。
1963年現場甚至在第三樂章第115和151小節處
自加滑奏。當一位演奏家不曾認真思考詮釋，而
僅以「隨想」方式演奏，他也就難以真正面對樂
曲的困難，而每每以放慢速度或誇張的彈性速度

帶過──這就是徹卡斯基和懷森伯格對《彼得路希卡三樂章》的演奏方式！不過，徹卡斯基在音色的創意上倒是較懷森伯格傑出許多（特別是Decca版第三樂章），亦不乏現場感染力。1985年的錄音室版本雖然沒有良好的力道，但音色更為突出，是其可取之處。

4. 龐提和迪希特的演奏

　　六〇年代較為傑出的演奏並非徹卡斯基和懷森伯格，而是兩位美國鋼琴家龐提（Michael Ponti, 1937-）和迪希特（Misha Dichter, 1945-）各自在布梭尼和柴可夫斯基鋼琴大賽上的實況錄音。經過先前兩次挑戰後，1964年當時27歲的龐提終於在第三度參賽後以《彼得路希卡三樂章》奪得冠軍（Nouva Eva）。由於是現場比賽錄音，錯音在所難免，但龐提的穩定度已極為驚人，更驚人的是他所演奏出的速度，那是諸如梅耶、布倫德爾和懷森伯格等皆未彈出的速度，分部技巧和力道與節奏感都很好。第三樂章雖顯得粗糙，也較有分部不清的問題，但第二樂章的謹慎處理樂句與抒情表現仍值得稱道。

　　技巧表現更為驚人的則是迪希特（BMG）。1966年這位23歲的加州青年代表美國參加第三屆柴可夫斯基大賽，迪希特的技巧較第一屆冠軍范·克萊本（Van Cliburn, 1934-）更好，但他遇上的對手則是當時才16歲的蘇聯鋼琴天才蘇可洛夫（Grigory Sokolov, 1950-），最後得到第二名。迪希特的音色變化較平面，音響設計也較普通，但他的手指技巧卻極為高超。任何艱難的分部與複雜的和絃，迪希特都能以極快的速度演奏，並且保有力道的精準控制和節奏力感。極刁

迪希特面對任何艱難的分部與複雜的和絃，都能以極快的速度演奏，並且保有力道的精準控制和節奏力感。特別是他穩定與幾乎不出錯的演奏，更是比賽現場罕見的異數。第三樂章尾段毫無失手的十二次大跳，確實是天才、苦練與幸運所交織的奇蹟。

難的顫音、極複雜的多聲部、極困難的精準與極具挑戰性的快速,迪希特竟然皆在比賽現場完成。這樣的演奏較龐提更推進一步,是以前演奏版本中所沒有的技巧成就。特別是迪希特的穩定與幾乎不出錯的演奏,更是較當時坐在台下的評審長吉利爾斯當年的演奏高明太多。雖然在音色和力道上有所不及,但迪希特現場毫無失手的第三樂章十二次大跳確實是天才、苦練與幸運所交織而成的奇蹟,也是吉利爾斯從未彈出的精準。雖然迪希特後來未在錄音室中錄下更理想的詮釋,但這份現場錄音的問世讓我們知道,《彼得路希卡三樂章》可以被彈得如此精準清晰,如此接近夢想。

四、七〇年代的典範突破——波里尼劃時代的經典演奏

如果說迪希特的演奏是接近《彼得路希卡三樂章》演奏的夢想,那麼波里尼的演奏就是這個夢想。波里尼(Maurizio Pollini, 1942-)演奏的《彼得路希卡三樂章》是二十世紀最偉大,也可以說是影響最深遠的鋼琴音樂演奏之一。在波里尼之前,沒有人能將《彼得路希卡三樂章》彈得如此清晰完美;在波里尼之後,所有挑戰《彼得路希卡三樂章》的鋼琴家莫不以向波里尼的演奏挑戰為目標,使波里尼此版的詮釋方式成為「波里尼典型」(DG)。綜觀波里尼演奏的《彼得路希卡三樂章》,其技巧與詮釋成就可分下列數項討論:

1.技巧成就

波里尼藉《彼得路希卡三樂章》建立起他縱

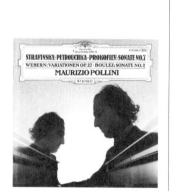

波里尼演奏的《彼得路希卡三樂章》是二十世紀最偉大,也可以說是影響最深遠的鋼琴音樂演奏之一。在波里尼之前,沒有人能將《彼得路希卡三樂章》彈得如此清晰完美,在波里尼之後,所有挑戰《彼得路希卡三樂章》的鋼琴家莫不以向波里尼的演奏挑戰為目標,使波里尼此版的詮釋方式成為「波里尼典型」。

橫天下的超技聲望。就其技巧而言，筆者以爲他
的成就有三：

(1)快速與清晰。能演奏的快速並不代表音符
清晰，能清楚演奏出細節者也未必能彈出讓人滿
意的速度。波里尼演奏的《彼得路希卡三樂章》
則是一又快又好的奇蹟，無論是第一樂章極難推
動的塊狀和絃、左右手銜接大跳，還是第三樂章
奇難無比的三度音，波里尼的演奏都極爲快速且
清晰。幾乎不可能演奏的三聲部和四聲部，波里
尼一樣從容彈完，每一聲部清清楚楚，旋律走向
一目瞭然。而曲中所充斥的和絃顫音，在波里尼
乾淨的踏瓣處理和神奇的手指下，也呈現出前所
未有的乾淨俐落。和波里尼相較，包括吉利爾斯
在內，所有之前的版本都顯得不夠清晰或不夠快
速。波里尼的版本一出，確實讓人「耳目一
新」。

(2)完美的力道控制。波里尼對於力道的掌握
在此已達爐火純青。特別在強截斷音的演奏上，
波里尼的短捷強音擊鍵，之前也只有吉利爾斯和
霍洛維茲能夠與之相較。特別值得一提的是波里
尼的指力，在第二樂章46至59秒一段，波里尼
以純指力所彈出的強勁力道已大到讓人不敢相
信。波里尼在這一段的演奏至今仍然是獨一無二
的成就，挑戰人類手指肌肉的極限。

(3)音色設計與踏瓣處理。波里尼的音色雖非
俄式的色彩繽紛，但音質的明亮輝煌、清澄透明
與豐富的層次，亦是驚人的成就。波里尼甚至運
用較銳利的音色以處理史特拉汶斯基的多聲部，
但他演奏強音時仍保持音色的美質而未使琴音爆
裂。這一點極爲難得，無論是錄音室版本還是現

場，太多版本皆是以強力敲擊爲尙，使全曲充斥爆裂的琴音，實稱不上多傑出的技巧成就。波里尼在音色上的表現則是爲所有鋼琴家樹立起一至高的標竿。而波里尼對踏瓣的謹愼運用更使音響在乾淨之餘猶有縱深，詮釋出《彼得路希卡三樂章》的各個面向。

2.詮釋成就

雖然迪希特的演奏已經相當程度地跳脫俄式句法，但只有波里尼是眞正以現代音樂的角度來詮釋《彼得路希卡三樂章》。這並不表示波里尼的演奏冷漠或缺乏表情，波里尼演奏的《彼得路希卡三樂章》一樣有動人的旋律，第二樂章的抒情旋律就美得讓人摒息，自然的歌唱線條也是波里尼極重要的詮釋手法。 波里尼的現代感在於他精準無比的節奏和樂譜判讀。他的樂句極爲工整，絕無譜面上沒有的加速或放慢，也不會自添音符，甚至於波里尼也完全拋棄了原來芭蕾舞劇的故事，純粹就《彼得路希卡三樂章》這一部鋼琴作品詮釋，和俄國鋼琴學派的觀點迥然不同。這是全然現代的音響，現代的洗練與現代的美感，配合上波里尼的超絕技巧，此版《彼得路希卡三樂章》眞正建立起一個新的典範，也以其現代風格建立影響深遠的「波里尼典型」。

五、1970年代的版本

1.托拉德澤的演奏

七〇年代是《彼得路希卡三樂章》一曲的好時光，除了波里尼創造出現代式的超技新典範外，精采的演奏還有托拉德澤（Alexander Toradze, 1952-）在1977年范‧克萊本大賽的現

THE FIFTH
CLIBURN
COMPETITION
1977

Steven De Groote
Alexander Toradze
Jeffrey Swann

VAN CLIBURN INTERNATIONAL
PIANO COMPETITION
RETROSPECTIVE SERIES
VOL. 2

VAi
AUDIO
VAIA 1146

托拉德澤在比賽現場，將《彼得路希卡三樂章》彈成一團火燄，帶著源源不絕的能量從頭燃燒至尾。他的演奏除了超級快速，更有強大的爆發衝擊力。其滑奏的氣勢與音量似乎已達傳奇的霍洛維茲，如雷電般讓人不敢逼視。

場演奏（VAI Audio），與貝洛夫（Michel Beroff, 1950-）和朗基（Dezso Ranki, 1951-）1979年的錄音室版本（EMI／Teldec）。托拉德澤在范‧克萊本大賽上的《彼得路希卡三樂章》演奏，是至今仍常被鋼琴家提起的名演。論音符的乾淨清晰，托拉德澤沒有波里尼精準；論詮釋，屬於俄國鋼琴學派的托拉德澤也沒有多少創新。托拉德澤的現場演奏之所以能被人記憶，甚至無法忘懷，在於他演奏的「急速」。雖然錯音難免，含糊的音符與隨興所添的音符也不少，但是托拉德澤就是將《彼得路希卡三樂章》彈成一團火燄，毫無邊際，帶著源源不絕的能量從頭燃燒至尾。

托拉德澤的演奏除了超快速外，更有強大的爆發衝擊力。當他第三樂章瘋狂地彈完，白熱化的蒸騰讓人懷疑鋼琴是否已經被他的力道劈成碎片，或是在散盡光熱後早已化為烏有。特別值得一提的是托拉德澤的滑音，那種氣勢與音量似乎已達傳奇的霍洛維茲，如雷電般讓人不敢逼視。整個大賽會場在托拉德澤演奏的那一刻，似乎已成為托拉德澤自己的音樂會，任他在鋼琴上呼風喚雨，發狂似地猛力擊鍵。托拉德澤本身的音色變化並不豐富，但他一樣在《彼得路希卡三樂章》中大玩音響效果，配合力道與急速讓人耳不暇給。7分41秒即彈完的第三樂章，這是何等的瘋狂呀！這樣的演奏是筆者在所有版本中僅見，也是人生難得幾回聞的演奏。不知道美國人是否「禮尚往來」，在爭議中，托拉德澤僅得第二，不過他現場的《彼得路希卡三樂章》傳奇將隨著錄音而永遠流傳。

2. 貝洛夫和朗基的演奏

貝洛夫的演奏也是現代式的代表，樂句和旋律處理都依樂譜，也不以發揮芭蕾舞劇故事為詮釋，著重於音響效果與技巧表現。

接在波里尼的名演之後，貝洛夫此版確實面對更多比較的壓力，特別是貝洛夫以現代音樂成名，也是早慧的鋼琴天才，極容易被人和波里尼比較。若非波里尼的名演在前，貝洛夫的演奏將是有史以來最精彩的《彼得路希卡三樂章》全曲錄音版本（EMI）。貝洛夫的演奏也是現代式的代表，樂句和旋律處理都依樂譜，也不以發揮芭蕾舞劇故事為詮釋，著重於音響效果與技巧表現。貝洛夫在快速上足以和波里尼相較，但是他的音色設計較多樣，踏瓣使用較多而未曾注意音響的乾淨，使得許多樂段雖然仍是清楚，卻喪失了現代感與銳利性（特別是第一樂章）。貝洛夫在短截斷音強奏上也沒有波里尼強力且迅速，手掌騰移之間就使得緊密的節奏出現縫隙。雖然這些都屬吹毛求疵的批評，但在《彼得路希卡三樂章》這樣要求絕對精準的樂曲裡，鋼琴家確實要達到「間不容髮」的要求，否則即使是在第三樂章第236小節起（5'56"起），左手稍微應接不及而導致的「些微」放慢，仍會被輕易地察覺。

整體而言，貝洛夫在技巧表現上極為傑出，但是強弱對比顯得不足，音量處理有些大而化之。音色設計非常成功，但踏瓣應更謹慎。不過貝洛夫的演奏仍是活力四射的版本，在他流暢的樂句下，我們聽到了一個迷人而自信的《彼得路希卡三樂章》。他在第三樂章第73小節（2'36"）的「粗糙」演奏，配合他的分部與音色，成功地釋放出托拉德澤也未彈出的原始能量與音樂張力，是筆者極欣賞的演奏。

匈牙利鋼琴家朗基所演奏的《彼得路希卡三樂章》，無論在力道或速度上都能和貝洛夫分庭

抗禮，許多段落的表現可說不相上下，皆是相當
精采的演奏（Teldec）。朗基的音樂活潑，節奏
表現良好。他也不以舞劇故事為發揮，就音樂本
身的現代性作合宜自然的演奏。就整體速度的控
制而言，他比貝洛夫更為穩定，若有不同之處也
幾乎全是加速。然而，論及音色的變化或是音粒
的清晰度，甚至力道的表現，貝洛夫仍然技高一
籌。貝洛夫無力進一步刻劃的音響效果，朗基也
無法實現，他的第三樂章結尾也後勁乏力，已達
其演奏極限。

3.史特拉汶斯基之子的演奏

　　相對於上述技巧名家，史特拉汶斯基之子索
利瑪（Soulima Stravinsky, 1910-）於1975年的演
奏，則僅能視為一紀念性質的錄音（Dentaur）。
一方面，65歲的鋼琴家其技巧已經退化，難以
掌握此曲（雖然索利瑪本來就不是傑出的鋼琴
家）；另一方面，他的演奏太過隨意。索利瑪隨
性地加入管絃樂版本的素材，也挪動音高，但技
巧又無法表現，只能在拖拍與錯漏音中呈現一個
殘破的演奏。或許，也只有身為作曲家之子的索
利瑪，才得以如此自由地更動樂譜且不考慮技巧
要求。不過，若是就1970年代之前的演奏水準
來衡量，再考慮演奏者的年齡，能在1975年現
場表現出如此演奏已屬相當不易；而索利瑪時而
玩樂式的樂句表現，也彷彿重現史特拉汶斯基晚
年遊戲人間的作曲風格，可說是一項難得的紀
錄。

六、1980年代的版本

　　相較於七○年代《彼得路希卡三樂章》的驚

朗基演奏的《彼得路希卡三樂
章》，無論在力道或速度上都能和
貝洛夫分庭抗禮，許多段落的表現
可說不相上下，皆是相當精采的演
奏。

人技巧突破，八〇年代的現場演奏或是錄音版本就讓人失望。像是薩巴（Geoffrey Saba）的演奏（IMP Classics），技巧完成度較梅耶或布倫德爾更差，根本無法達到《彼得路希卡三樂章》應有的技巧要求。他以9分37秒彈完的第三樂章讓這部全世界最艱難的鋼琴鉅作，成為催人入睡的安眠曲，也算一項奇聞。

比較讓筆者意外的是波提南（Roland Pontinen, 1963-）的版本（BIS）。筆者沒料到他所演奏的《彼得路希卡三樂章》竟然如此枯燥乏味，技巧也只是能彈出音符和基本要求。第三樂章波提南的音樂性和技巧表現都較薩巴好，但他越彈越慢的演奏竟也將此樂章拖到9分30秒（第一樂章更拖至2分53秒），樂曲愈是艱難他彈得愈慢。或許《彼得路希卡三樂章》真的對當時僅21歲的波提南而言過分艱深了，期待他再次挑戰此曲。

在現場錄音中，當年在范·克萊本大賽位於托拉德澤之後，得到第三名的美國鋼琴家史旺（Jeffrey Swann, 1951-）也留下他的演奏（Hunt Productions）。史旺手指技巧相當好，但在音色和層次上便只是普通。由於錄音音效頗差，許多樂段實聽不出層次和分部，因此難以評論。但史旺本身對踏瓣缺乏有效運用也是造成音響混淆的原因。不過若論及技巧表現，史旺以相當快的速度與俐落的指法彈出讓人滿意的速度，穩定度也高，錯音並不算多。雖然詮釋並不特別，史旺的表現仍屬出色。而1978年得到伊麗莎白大賽第四名的史密特（Johan Schmidt，1964-），其大賽現場演奏也有良好的技巧（Cypres）。他的力道

和節奏感皆佳，錯音也不特別多，但整曲穩定性不夠，第三樂章甚至出現左右手速度不一的窘況，速度也常衝過頭。雖然能維持一定的快速乾淨，但演奏並沒有展現真正燦爛的技巧成就。對筆者而言，在八〇年代中表現最出色的版本還非史旺，而是加拿大鋼琴家羅特（Louis Lortie, 1959-）的錄音室版本（Chandos）。而德國鋼琴家柯赫倫（Benedikt Koehlen, 1944-）的「綜合版」，則是最特別的演奏（Arte Nova）。

　　就技巧和音色的表現而言，羅特的演奏和貝洛夫可說在伯仲之間。羅特的技巧與細心亦讓他刻劃出全曲所有的聲部。就詮釋精神而言，羅特也是採取自波里尼以降的現代式詮釋，但他也融合了俄式的詮釋法，在第二樂章中小心翼翼地維護一個溫柔的故事，用音色和層次來訴說小木偶的心聲。他在踏瓣上細膩乾淨的處理較貝洛夫傑出，音量對比也更分明，但在節奏的力感和張力上仍未及波里尼。羅特的音響處理與音色較貝洛夫更透明，帶有法式的韻味，演奏出一流暢而輕淡、技巧扎實的《彼得路希卡三樂章》。羅特較大的缺失是他的演奏會不自覺地放慢。一方面，這種情形出現在音量逐漸增強時，鋼琴家因爲被巨大音量所惑，但踏瓣並未隨之做更多的切換，使得自己受到音量影響而不自覺地放慢速度。另一方面，也因爲此曲左右手切換交替樂段頗多，鋼琴家一不留神就會導致速度上的稍稍放慢。這種情形在羅特演奏的第三樂章中出現最多，也證明了此曲演奏之不易。

　　羅特忠實於鋼琴版本的見解，而柯赫倫所演奏的則較吉利爾斯1957年版更進一步，演奏的

羅特採取自波里尼以降的現代式詮釋，但也融合了俄式的詮釋法，在第二樂章中小心翼翼地維護一個溫柔的故事，用音色和層次來訴說小木偶的心聲。

柯赫倫根據史特拉汶斯基1911年所寫的雙鋼琴版改成鋼琴獨奏版，但保留《彼得路希卡三樂章》的篇章，「互補有無」下補成鋼琴獨奏版的《彼得路希卡》。

是長達 38 分 31 秒的鋼琴版《彼得路希卡》全曲！柯赫倫根據史特拉汶斯基 1911 年所寫的雙鋼琴版改成鋼琴獨奏版，但保留《彼得路希卡三樂章》的篇章，「互補有無」下補成鋼琴獨奏版的《彼得路希卡》。就演奏技巧而言，柯赫倫的表現並不強勢，全曲風格平穩，宛如《彼得路希卡》總譜視奏。但就改編而論，柯赫倫保留《彼得路希卡三樂章》，也能自史特拉汶斯基的雙鋼琴版中編出音響效果傑出的獨奏，是相當用心的改編。本曲該有的節奏感和故事性，柯赫倫也有忠實而切合曲旨的詮釋。雖然沒有炫耀的技巧表現，但如此鋼琴版《彼得路希卡》亦有其優美之處，也是良好的詮釋。

七、1990 年代至今的版本

1. 俄國鋼琴家的成就

和七○年代的情形相同，九○年代也是《彼得路希卡三樂章》的好年頭，眾多精采版本在此時問世。而這些版本也沿襲了過去的傳統，企圖在傳統中求創新。其中俄國鋼琴學派名家齊出，筆者目前共有尤果斯基（Anatol Ugorski, 1942-）、卡斯曼（Yakov Kasman, 1967-）、魯迪（Mikhail Rudy, 1953-）、史塔克曼（Alexander Shtarkman, 1967-）和阿尼庫什金（Maxim Anikushin, 1976-）的演奏。他們的演奏皆具相當高的水準，也是俄國鋼琴學派的傳統發揮。特別有趣的是吉利爾斯的影響力仍然存在，說明了「典型」的影響力和延續性。

首先就卡斯曼的演奏而言（Calliope），卡斯曼以直追吉利爾斯的力道和技巧演奏《彼得路希

卡斯曼以直追吉利爾斯的力道和技巧演奏《彼得路希卡三樂章》，樂句處理和音響設計也是俄式傳統。其技巧相當高超，音色處理也頗佳，第三樂章的快速與力道更有托拉德澤的快意與狂飆。

卡三樂章》，樂句處理和音響設計也是俄式傳統。他的技巧相當高超，音色處理也頗佳，第三樂章的快速與力道，更有托拉德澤的快意與狂飆。不過如此演奏也必須付出相當的代價：卡斯曼的踏瓣使用過於氾濫，音響如浸在迴音的汪洋裡，第三樂章開頭以弱音表現雖是創舉，音響效果也很好，但隨後大而化之的演奏卻破壞了原有的成就，強力的觸鍵和快速演奏也未有精緻的控制，予人粗暴之感。托拉德澤的演奏之所以可貴，在於他從頭至尾皆訴諸力量與速度，是「暴力美學」的代表，但卡斯曼並非如此。而在「吉利爾斯典型」的影響上，卡斯曼模仿吉利爾斯加回了管絃樂版中介於〈保姆之舞〉和〈吉普賽人與商人〉之間的〈農人與熊〉樂段，在第二樂章裝飾奏段也參考了吉利爾斯的「修改」版，將八度顫音提高一個八度演奏（3'10"），證明吉利爾斯的影響確實存在。而他時而自添音符和自加重音的行為（如第三樂章1'34"處等），也就顯得「理所當然」。整體而論，卡斯曼擁有相當好的技巧，在音色上與音響也有創意，但演奏卻過於任性粗糙，是相當可惜之處。

魯迪的版本（EMI）則更是特別，繼柯赫倫之後，他也進一步改編整部《彼得路希卡》！而且他所「依據」的還不只是吉利爾斯，而是顧爾德（Glenn Gould, 1932-1982）。《彼得路希卡三樂章》是史特拉汶斯基融會天下至難技巧而成的作品，也因此能將各個聲部融合其中。魯迪則比照顧爾德，藉由錄音技術，以四手聯彈。分別錄製後再混合的方式，達到他自己改編樂段的豐富聲部，甚至加入管絃樂中的小鼓過門。對於史特

魯迪的版本仿傚顧爾德改編的華格納,藉由錄音技術,以四手聯彈分別錄製後再混合的方式達到他自己改編樂段的豐富聲部,甚至加入管絃樂中的小鼓過門。

拉汶斯基的改編,除了〈俄羅斯舞〉保留外,第二樂章的裝飾奏也參考了吉利爾斯提高八度的作法。第三樂章一方面混合管絃樂段落,另一方面也在一些樂段「減低」其技巧難度。對魯迪而言,這樣的演奏是他從小看木偶戲時就放在心裡的夢想。然而,這樣的演奏卻遠離了《彼得路希卡三樂章》,也只能出現在錄音當中(魯迪曾來台演奏此曲,也只能就「可以用雙手部分演奏」的樂段表演,舞台上也沒有小鼓)。而魯迪的技巧面對《彼得路希卡三樂章》的要求仍顯吃力,音色和層次的控制都不是他的最佳水準。雖然故事說得非常生動,筆者還是願意聽眞正的《彼得路希卡三樂章》。

在未自行改編的演奏中,史塔克曼(Divox Live)和尤果斯基(DG)也都表現出很好的技巧。史塔克曼對台灣許多樂界人士都不是陌生的人物,他是1991年台北國際鋼琴大賽的冠軍(只辦了一屆),當年在台北舉行的獨奏會也表演了《彼得路希卡三樂章》。他在Russian Disc有一張《彼得路希卡三樂章》錄音,筆者並未購得。此次提出討論的是他於1996年在布梭尼大賽奪冠後的演奏會錄音。史塔克曼的演奏較個人化,彈性速度較多。他的速度相當快,技巧也算扎實,除了在第二樂章第56小節和吉利爾斯一樣提高八度演奏裝飾音,史塔克曼仍算忠於樂譜的音符。不過他的銜接和段落處理仍顯粗糙,除了強勁的力道外,和卡斯曼一樣缺乏細節的琢磨,但彈性速度的運用總算仍爲保守。

尤果斯基的演奏則擁有最美的音色與最豐富的色彩,技巧也十分扎實,但分部處理並非十全

尤果斯基的演奏則擁有最美的音色與最豐富的色彩，技巧也十分扎實。他在第二樂章的詠嘆較魯迪更為迷人，帶有吹彈即破的夢幻輕柔。

布朗夫曼的演奏快速而清晰。

十美（特別是第一樂章）。尤果斯基以演奏俄式浪漫派的方式詮釋此曲，導致節奏力感缺乏，再加上尤果斯基的強音力道也不出色，更顯得樂句鬆散。而尤果斯基的踏瓣運用也略多，音響在多聲部樂段並非十分清晰。如果純就欣賞音色，尤果斯基確實令人激賞，而他在第二樂章的詠嘆較魯迪更為迷人，帶有吹彈即破的夢幻輕柔，但絕非具有節奏力感的演奏。

　　年紀最輕的阿尼庫什金，是雅布隆絲卡雅（Oxana Yablonskaya, 1941-）的高徒。錄音時只有23歲，但手指技巧之快速凌厲卻讓人驚豔（Belair）。雖然強弱控制和細節修飾尚未臻完美，但清晰的音響與扎實的觸鍵已相當傑出，整體技巧表現亦不遜於上述四家。阿尼庫什金的第二樂章表現理性自然，雖無濃烈的俄式情感，音響效果也較普通，銳利而強勢的音樂表情卻相當出色，配合其銀亮的音色更具美感。而第一、三樂章則熱情奔放，後者的音樂表情更是全曲最生動的表現，是值得矚目的明日之星。

2.俄國鋼琴家之外的詮釋

　　綜觀五位俄國鋼琴家的演奏，筆者以為在相當程度上，除了阿尼庫什金以外，他們皆避重就輕地演奏《彼得路希卡三樂章》，企圖藉音量、踏瓣或是莫名其妙的含糊，逃避《彼得路希卡三樂章》的技巧考驗，不肯面對波里尼版所彈出的清晰與絕對的乾淨。九〇年代也有不以俄式，而以波里尼現代式手法詮釋《彼得路希卡三樂章》的鋼琴家，布朗夫曼（Yefim Bronfman, 1958-）的版本就是一例（Sony）。但是他的技巧並不特別出眾，雖然忠實且乾淨地彈出了聲部和速度，

卻無法進一步修飾，音色的變化也相當有限。強音演奏有足夠的力道，但弱音對比不足，樂句亦僵硬不靈活。日本女鋼琴家 Nari Matsuura（Palexa）現場快速流暢的演奏更勝布朗夫曼，而其出色的節奏感和音樂性也表現出相當活潑生動的音樂。然而，她的觸鍵並不扎實，琴音虛浮，並不是特別優秀的演奏。

義大利鋼琴家查達（Riccardo Zadra, 1961-）的演奏和布朗夫曼相近，演奏乾淨清晰，詮釋則理性工整（Ermitage）。雖然在節奏力感的表現不夠強勁，第三樂章也不如前二樂章銳利，但他已表現出相當精確的技巧。他在第二樂章的情韻表現尤其傑出，較布朗夫曼設計出更具變化的音色和層次，不乏令人驚喜的片段。

出身漢諾威音樂院的貝勒翰（Markus Bellheim, 1973-），以德國鋼琴家的身分獲得2000年梅湘大賽冠軍，成為國際焦點之一。他於大賽後發行的比賽曲目錄音中，對《彼得路希卡三樂章》以現代音樂的解析角度處理，較波里尼還要理性而不帶感情（Jade）。貝勒翰為聲部和編號設計不同的層次，將本曲拆解得一清二楚，但旋律卻不生動。他的節奏感相當好，但許多技巧艱難處仍顯得力有未逮。不過其清晰乾淨、對細節仔細用心的演奏，仍值得嘉許。令人意外的，則是當代音樂專家希爾（Peter Hill）在本曲並沒有以解析手法表現本曲，他的演奏甚至還顯得過於浪漫，也不避諱更動樂譜（Naxos）。希爾的演奏已不復當年錄製梅湘《鳥類圖誌》時銳利，許多困難處都顯得力有未逮，力道表現也不足，第一樂章在不穩的速度中更顯凌亂。然而，他還是努力

義大利鋼琴家查達的演奏乾淨清晰，詮釋理性工整。他的技巧表現精確，第二樂章的情韻抒發尤其傑出。

卓普切斯基的演奏也會修改奏法，自行添加琶音或滑奏，但表現合宜並不誇張做作。藉由頻繁的重音變化與良好的節奏表現，他成功地塑造樂句的不同性格，彈出生動的音樂，是新一代鋼琴家中極具巧思的演奏。

地呈現出清晰的聲部與層次，也盡可能地設計不同音色，仍屬用心之作。

　　法國女鋼琴家顧瑞（Claire-Marie Le Guay）以艱深曲目打響知名度，然而她演奏的《彼得路希卡三樂章》並沒有特殊的成就（Accord）。顧瑞能細膩地表現音量層次，但力道表現不夠強勁，速度掌握也不夠精確，而將此曲當成了浪漫派作品詮釋。如此演奏在第二樂章自然格外哀愁，顧瑞也能琢磨出良好的歌唱句表現她的情感。可是論及此曲的現代性和技巧性，顧瑞的演奏就無法貼切表現本曲的性格；第三樂章力道和音響效果皆不理想，即使歌唱性傑出，甚至第304至311小節右手提高八度（7'59"-8'07"）以求音響變化，也無法帶來真正成功的演奏。

　　顧瑞的演奏僅作奏法上的少許更動，而馬其頓鋼琴家卓普切斯基（Simon Trpceski, 1979-），則回復到「吉利爾斯典型」的改編手法尋找創意（EMI）。卓普切斯基的演奏也會修改奏法，自行添加琶音或滑奏，但表現合宜並不誇張做作。他既有顧瑞的歌唱性，又能表現貝勒翰的節奏感。音響能如布朗夫曼清晰，樂句更如魯迪活潑可愛。他的第二樂章第86至87小節間（3'36"）也如卡斯曼般參考吉利爾斯挪移八度演奏，配合其充滿童趣的詮釋，確實創造出一豐富的幻想世界。卓普切斯基的音色變化並不豐富，但他能藉頻繁的重音變化與良好的節奏表現，塑造樂句的不同性格，彈出生動的音樂，是新一代鋼琴家中極具巧思的演奏。

　　然而，即使是卓普切斯基用心的設計，他也僅是在「波里尼典型」的理性架構下表現活潑的

樂句,並非表現俄國式的情感。筆者要問的是:
「俄式演奏和現代式演奏是否有可能融合」?從
吉利爾斯已降的熱烈情感難道無法和準確的節奏
互通?難道俄式演奏只能如卡斯曼或托拉德澤等
以粗糙代替精準與清晰,而精準與清晰無法和俄
式的浪漫互相融合?

八、陳毓襄的新典範

　　這個問題在女鋼琴家陳毓襄(Gwhyneth
Chen, 1970-)的詮釋中得到令筆者驚訝的解答
(ProPiano)。這位出身台灣的超技鋼琴家,自13
歲起就開始練習《彼得路希卡三樂章》,更以此
曲在波哥雷利奇鋼琴大賽上獲得壓倒性的勝利。
對筆者而言陳毓襄是本曲自吉利爾斯和波里尼的
版本後,又一詮釋與技巧上的經典詮釋。就她在
此曲的成就,筆者一樣從技巧和詮釋兩方面來分
析:

1.技巧成就

　　就陳毓襄在《彼得路希卡三樂章》所達到的
技巧成就,筆者以為可以分為下列數項分析:
　　⑴快速與清晰。在這一點上,陳毓襄有著超
越吉利爾斯、貝洛夫和羅特的成就。在清晰方
面,陳毓襄神乎其技地彈出樂曲所有的聲部要
求,並皆對其旋律和音色作出不同的處理。無論
是第三樂章的四聲部或是第一樂章的三聲部,她
的表現都是罕見的精采。在快速上,陳毓襄在第
一樂章彈出難以想像的凌厲曲速,如此具強大衝
擊力的句法自霍洛維茲後就只有在陳毓襄的演奏
中出現(不過自31秒起的放慢曲速則是缺失),
每一聲部的精準更是和波里尼等量齊觀。特別值

無論是斯拉夫式狂放的「俄羅斯舞」,還是第二樂章彼得路希卡在房內的內心話,陳毓襄的演奏都以動人的俄式句法與情感,詮釋出與眾不同的樂想,甚至第三樂章在她指下也有管絃樂的熱鬧與俄羅斯的熱情,締造本曲詮釋上一嶄新的里程碑。

得一提的是，陳毓襄在第二樂章中的和絃顫音演奏（1'00"分至1'14"、4'6"-4'20"），包括波里尼在內，沒有任一版本彈出較陳毓襄版更密實且高壓的顫音，而且每一音符皆清清楚楚，毫無瑕疵。這是本曲演奏史上又一技巧突破，值得我們珍視。

(2)力道控制。陳毓襄在此曲中所展現的力道也是所有版本中最高的水準。雖然沒有波里尼的指力，但在強弱音之間的控制與強音演奏上，陳毓襄都彈出了驚人的成就，音色更維持一定的美質，不因強音而爆裂。

(3)分部處理。和陳毓襄現場的演奏相較，她的首次錄音並沒有捕捉到她的音色變化，音質處理較乾，色彩也較淡。即使如此，我們還是能從她的演奏中聽到所有聲部的不同處理。像7分2秒起的四聲部，陳毓襄的演奏是唯一和波里尼一般既清楚乾淨，又能讓筆者對譜「數」出每一不同聲部的版本。在她的第三樂章演奏中，所有的聲部都有自己的歌唱線條與音色，每一段都清楚分明，是向不可能挑戰的成就。

2.詮釋成就

筆者以為這是此版除了技巧外，對所有鋼琴家最大的貢獻。陳毓襄以她的技巧和音樂處理，證明了俄式情感和音色處理並非必然建築在模糊的音響之上。只要演奏家有足夠的靈性與正視技巧的勇氣，以及解決技巧要求的能力，現代派的清晰與俄式的澎湃情感絕對可以結合得如此完美！無論是斯拉夫式狂放的「俄羅斯舞」，還是第二樂章彼得路希卡在房內的內心話，陳毓襄的演奏都以動人的俄式句法與情感，詮釋出與眾不

同的樂想，甚至第三樂章在她指下也有管絃樂的熱鬧與俄羅斯的熱情。陳毓襄以演奏實力和詮釋智慧證明了學派不是逃避技巧的藉口，同樣是俄式句法和俄國鋼琴學派的技巧，陳毓襄成功地彈出兼備現代式與俄式優點的演奏，也締造本曲演奏詮釋上一嶄新的里程碑。

結語

陳毓襄雖然以極佳技巧和音樂另闢蹊徑，結合傳統又能創新，但她的演奏畢竟建築在至高的技巧之上，對其他鋼琴家而言未免高處不勝寒，難以依照她的成就表現此曲。然而，無論陳毓襄的演奏是否能成爲下一個「典型」，或未來的鋼琴家能自陳毓襄的成就下再求突破，筆者希望所有愛樂者都能聽到音樂家精益求精的表現，也希望音樂評論者能對樂譜有更深的認識，對版本與詮釋史有更深的了解。挑戰不可能並非不可能，只要你不將其視爲不可能。

本文所用譜例：

鋼琴版：Boca Raton, Florida: Masters Music Publications, Inc.

總譜 (Original Version)：(1988). New York: Dover Publications, Inc.

本文所討論《彼得路希卡三樂章》CD版本

Claudio Arrau, 1928 (Dante HPC 001)

Vladimir Horowitz, 1932 (EMI CHS 763538 2)

Marcelle Meyer, 1953 (EMI CZS767405 2 B)

Alfred Brendel, 1955 (VOX BOX SPJ VOX 97203)

Emil Gilels, 1957 (Mezhdunarodnaya Kniga MK 417072)

Anatoly Vedernikov, 1963 (Denon COCQ-83043-45)

Shura Cherkassky, 1963 (Ermitage ERM 133 ADD)

Alexis Weissenberg, 1964 (Philips 456 988-2)

Michael Ponti, 1964 (Nouva Era 6716-DM)

Gina Bachauer, 1965 (Mercury 434 359-2)

Misha Dichter, 1966 (BMG 74321-52959-2)

Maurizio Pollini, 1971 (DG 419 202-2)

Emil Gilels, 1972 (Orfeo C 523 991 B)

Emil Gilels, 1973 (Philips 456 796-2)

Soulima Stravinsky, 1975 (Centaur CRC 2188)

Alexander Toradze, 1977 (VAI Audio VAIA 1146)

Michel Beroff, 1979 (EMI CZS 767276 2)

Dezsö Ranki, 1979 (Teldec 0927-40911-2)

Shura Cherkassky, 1979 (Decca 433 657-2)

Geoffrey Saba, 1984 (IMP Classics 30367 02662)

Roland Pontinen, 1984 (BIS CD-276)

Shura Cherkassky, 1985 (Nimbus NI 7148)

Benedikt Koehlen, 1986 (Arte Nova 74321 27807 2)

Johan Schmidt, 1987 (Cypres CYP 9612-8)

Louis Lortie, 1988 (Chandos CHAN 8733)

Jeffrey Swann, 1989 (Hunt CDAK 106)

Anatol Ugorski, 1991 (DG 435 616-2)

Riccardo Zadra, 1993 (Ermitage ERM 408)

Yakov Kasman, 1994 (Calliope CAL 9228)

Alexander Shtarkman, 1995 (Divox CDX 25219-2)

Peter Hill, 1996 (Naxos 8.553871)

Mikhail Rudy, 1998 (EMI 7243 5 56731 2)

Gwhyneth Chen陳毓襄, 1998 (ProPiano PPR224523)

Nari Matsuura, 1999 (Palexa CD-0521)

Claire-Marie Le Guay, 2001 (Accord 461 946-2)

Markus Bellheim, 2001 (Jade 198 775-2)

Maxim Anikushin, 2001 (Belair MusicBAM 2023)

Simon Trpceski, 2001 (EMI 7243 5 75 202 2 5)

參考書目

Walsh, Stephen (1999). *Stravinsky: A Creative Spring*. New York: Alfred A. Knopf. 164-165.

Taruskin, Richard (1996). *Stravinsky and the Russian Traditions*. Berkeley, Los Angeles: University of California Press. 763.

White, Eric Walter (1966). *Stravinsky: The Composer and His Works*. Berkeley, Los Angeles: University of California Press.203.

Stravinsky, Igor & Robert Craft, (2002). *Memories and Commentaries*. New York: Faber and Faber. 142.

Stravinsky, Vera & Robert Craft, (1978). *Stravinsky in Pictures and Documents*. New York: Simon and Schuster. 215.

忠實原作與改編創意
──穆索斯基《展覽會之畫》

　　穆索斯基《展覽會之畫》是鋼琴音樂中最具原創性的
經典之一。然而，也因為此曲在作曲方法與鋼琴技巧上的
「原始」，使得鋼琴家以各式各樣的改編版本演奏。本文就
作品本身劃分為「改編版」與「非改編」兩者討論，而
「改編版」中霍洛維茲以其卓越的設計與技巧，在此曲演
奏上成為具有決定性影響力的「典型」，亦是筆者討論的
重心。

俄國作曲家穆索斯基（Modest Mussorgsky，1839-1881）

作品解析

　　穆索斯基的《展覽會之畫》是一部相當引人注目卻又不容易討論的作品。就音樂本身而論，《展覽會之畫》以其動人的情感表現和膾炙人口的迷人旋律而歷久彌新，更因拉威爾的傑出管絃樂改編版而名聲更隆。然而，穆索斯基非學院訓練的「自然式作曲法」不但增加了學者們研究的困難，也讓鋼琴家在面對如此不合章法的樂譜時心存輕視，往往親自下手更改以求更「理想」的表現[1]。就音樂素材而論，穆索斯基以驚人的音樂素描功力讓圖畫轉為活生生的旋律，曲調既扣人心弦又鮮明生動，戲劇性效果堪稱古今罕聞。但是，若我們真正地探討穆索斯基這看似「自發性」的天賦旋律才華，我們又不得不承認，其實《展覽會之畫》的音樂並不如想像中的「渾然天成」。雖是自創的技巧，但李斯特的影子依然存在，縱有獨創的風格，俄羅斯民歌和東正教音樂的影響仍舊明顯。許許多多複雜的問題偷偷藏在美麗的旋律背後，為穆索斯基震古鑠今的絕代天才作了最好的註解，當然，也讓研究《展覽會之畫》的學者費盡了心思。

　　由於本文主旨在討論作品與詮釋者間的互動關係，故專注於樂曲本身的分析方法，並不在本文所設定討論的範圍之內。面對穆索斯基的《展覽會之畫》，筆者選擇以「創作背景分析」，「樂曲結構分析」和「文學標題分析」三個方向著手，企圖以這三項最易影響詮釋者認知的面向來討論各鋼琴家們的風采。然而，一如前述，《展覽會之畫》中種種「不合理」或「不夠精彩」的

1
對鋼琴技法批評，見Calvocoressi, M. D. Calvowress (1938 / 1962). *Modest Mussorgsky: His Life and Works.* New York: Collier Books. 227 (Original work published 1938).

樂段往往遭到鋼琴家們的改編，而這些改編版本也相當程度地呈現出《展覽會之畫》的新面貌，甚至進一步影響聽者對此曲的基本概念與音樂認識[2]。故筆者在討論的分類上便以「是否改編穆索斯基鋼琴原譜」作大方向的區分，並綜合各家改編手法作進一步的「再創作」討論；此外，無論改編與否，《展覽會之畫》在版本上皆是一片俄國／蘇聯鋼琴家的演奏天下，故筆者將另外抽出非屬俄國系統的鋼琴家，看看非俄式演奏如何對《展覽會之畫》作回應。

一、創作背景分析

《展覽會之畫》是穆索斯基為悼念英年早逝的畫家好友哈特曼（Victor Hartmann, 1834-1873）所作[3]。在哈特曼過世後友人針對其生前創作舉行追念展覽，穆索斯基則就展覽畫作和設計稿等寫下此曲[4]。雖然目前已有資料顯示穆索斯基在先前已有從事創作的念頭，但毫無疑問，哈特曼的驟逝所帶給穆索斯基的打擊，乃是促成他完成此曲的動力。是故，《展覽會之畫》的基本精神並非華麗炫技之作，許多鋼琴家在詮釋上也能延續穆索斯基在創作時的哀慟。事實上，就以第一曲〈漫步〉而言，穆索斯基所下的表情指示便是「俄羅斯風的適速快板，稍加持續著不帶高興的表情」（Allegro giusto, nel mode russico, senza allegrezza, ma poce sastenuto），即說明了此一根本精神。

二、樂曲結構分析

穆索斯基的《展覽會之畫》採取組曲的形式

[2] 事實上，即使首演成功，本曲在穆索斯基生前並未出版，而是其過世後經林姆斯基—高沙可夫修訂方問世，然此一修訂即非作曲家原意。見Emerson, C. (1999). *The Life of Musorgsky.* Cambridge: Cambridge University Press. 123.

[3] 關於哈特曼的詳細生平與藝術介紹，見Abraham, G. (1982). The Artist of Pictures from an Exhibition. In M. H. Brown (Eds.), *Musorgsky in Memoriam 1881-1981.* AnnArbor, Michigan: UMI Research Press. 229-235.

[4] Orlova, A. (Eds.) (1991). *Musorgsky Remembered.* (Veronique Zaytzeff and Frederick Morrison, Trans.). Indianapolis: Indiana University Press. 169.

哈特曼設計稿，穆索斯基〈雛雞之舞〉之創作靈感。

哈特曼設計稿，穆索斯基〈基輔城門〉之創作靈感。

哈特曼畫作，穆索斯基〈兩個猶太人〉之窮人形象來源。

5
穆索斯基對此一設計甚爲滿意，認爲這如「音樂看相」般抽絲剝繭地揭露本曲的精神。見Riesemann, O. von (1970). *Moussorgsky.* (Paul England, Trans.) New York: AMS Press. 290-293. (Original work published 1919)

6
Russ, M. (1992). Musorgsky: *Pictures at an Exhibition.* Cambridge: Cambridge University Press. 50-62.

寫成，然而，穆索斯基獨創的構思卻讓整部曲集有極爲動態的表現。相較於舒曼的鋼琴描述性作品，採用連繫一首首風格特異的小曲而組合整體的手法（如《狂歡節》或《克萊斯勒魂》等等），穆索斯基此曲雖然也是各音樂圖畫的組合，但他卻創造出了「漫步主題」貫穿整部組曲，達到令人耳目一新的新奇效果。不但使詮釋者能利用「漫步主題」整合全曲，更傳神地模擬參觀者漫步展示會，在圖畫間一一駐足欣賞的效果[5]。值得特別注意的，是「漫步主題」本身就是一「變奏動機」，巧妙地隱藏於各個圖畫中，從最明顯的〈牛車〉到最不明顯的〈市場〉，音樂學上的分析已經爲我們證明出穆索斯基作曲法上此一潛在的秘密。對於詮釋者而言，自當又是努力的目標。然而，穆索斯基將「漫步主題」以最直接的方式「入畫」者，就是以〈死者的語言和死者對話〉與最後一曲〈基輔城門〉。在解釋上，我們認爲前者代表了穆索斯基希望藉由「漫步主題」而在藝術作品中與哈特曼相見，充滿悼念和追思；後者則在曲終讓「漫步主題」和圖畫合而爲一，既是人入畫中，也因爲「基輔城門」是哈特曼生前最積極的心願，故以此作爲最後的結尾。故若就動機而言，《展覽會之畫》其實是一部「漫步主題變奏曲」，演奏者在詮釋處理上必須特別用心[6]。

三、文學標題分析與本文指涉

　　一般的樂譜和CD上皆不會指出此點，但穆索斯基在取用標題時卻是極盡巧思。用了法文、波蘭文、義大利文、俄文、拉丁文和意第緒語

哈特曼的畫作，穆索斯基〈兩個猶太人〉之富人形象來源。

哈特曼設計稿，穆索斯基〈女巫的小屋〉之創作靈感。

（Yiddish：即〈兩個猶太人〉──Goldenberg und Schmuyle，爲混合德語和希伯來語之語言[7]）這一方面其實應有詳盡的討論，分析穆索斯基的標題事實上就是詮釋各個圖畫的內涵，也代表穆索斯基所希望表現的音樂語彙[8]。另外，在本文寫作上，爲了指涉方便，筆者將穆索斯基本曲中的五段〈漫步〉自行編序，在本文中的對應關係如下表：

曲名原文　筆者譯名

Promenade（法文）　漫步一

Gnome（拉丁文）　侏儒

Promenade　漫步二

Il vecchio Castillo（義大利文）　古堡

Promenade　漫步三

Tuilerie（法文）　御花園

Bydlo（波蘭文）　牛車

Promenade　漫步四

Ballet des poussins dans leur coquille（法文）雛雞之舞

Samuel Goldenberg und Schmuyle（意第緒語）兩個猶太人

Promenade　漫步五（拉威爾管絃樂版刪除此段）

Le marche de Limoges（法文）　市場

Catacombes（拉丁文）　古墓

Con mortuis in Lingua mortua（拉丁文）以死者的語言與死者對話

Izbushka na kur'ikh nozhkakh（Baba Yaga）（俄文）　女巫的小屋

Bogatyrskie vorota（俄文）　基輔城門

7
哈特曼並未繪製〈兩個猶太人〉，目前認爲穆索斯基是自行取哈特曼兩幅繪畫並加上標題。因此，該曲可視爲穆索斯基個人的創見。見Taruskin, R. (1993). *Musorgsky: Eight Essays and an Epilogue.* Princeton: Princeton University Press. 382. 而穆索斯基自加此段的設計忠實地記錄於他的書信當中，見Leyda, J. & Bertensson, S. (Eds. & Trans.). *The Musorgsky Reader: A Life of Modeste Petrovich Musorgsky in Letters and Documents.* New York: W.W.Norton & Company. 271-276.

8
見Russ. 1992, 28-49.

實際演奏討論

一、維持穆索斯基原譜音符的演奏版本探討

1. 俄國／蘇聯鋼琴名家的演奏

⑴李希特——忠實於原譜的典型演奏

即使鋼琴技法表現不盡合理，《展覽會之畫》仍是俄國鋼琴學派最引以為傲的鋼琴鉅作。經過無數偉大教師與演奏者的鑽研，俄國鋼琴學派確實在本曲中開創出突破性的心得，完美地征服穆索斯基原創性的技法和音樂，在音樂詮釋與演奏技術上都有傲世成就。其中，李希特不僅將《展覽會之畫》視為其最重要的音樂會曲目之一，其演奏與詮釋也成為俄國鋼琴學派中經典性的里程碑。

相對於霍洛維茲在新大陸以極炫技的手法放肆改編穆索斯基的音符，李希特的演奏在很多方面都被視為俄羅斯正統精神的忠實回應，和名滿天下且影響力無與倫比的霍洛維茲分占美學天平的兩方極端。事實上，這也恰恰說明了為何李希特對此曲的詮釋能如此受到西方世界的重視！就筆者所收藏的6個李希特演奏版本中[9]，李希特展現出相似性甚高的演奏；6版的區分容後再敘，筆者先以其中最具代表性的1958年莫斯科版來討論他對《展覽會之畫》的詮釋觀點和演奏特色：

①忠實原譜和技巧表現

這兩點在討論《展覽會之畫》的表現中尤較其他作品具有緊密的連結性，因為之所以欲更動

相較於霍洛維茲的演奏，李希特的演奏在很多方面都被視為俄羅斯正統精神的忠實回應。他的演奏技巧精湛而忠實於原譜，結構處理更是精妙。此為1958年莫斯科版。

[9]
1952年莫斯科版、1956年Prague布拉格版，1958年三版現場錄音：BMG／JVC莫斯科版、Philips索菲亞版和Music & Arts布達佩斯版，以及1968年倫敦版。

原譜，除了炫耀技巧外，更顯示出鋼琴家對穆索斯基音響效果設計的不表贊同。然而，李希特蔚為奇觀的鋼琴絕技卻真讓一切不可能化為真實。先就技巧表達和原譜忠實度而言，李希特的詮釋是筆者所聞版本中最完美的典範。如〈侏儒〉第60節處，很多鋼琴家皆無法理解為何穆索斯基除了開頭裝飾音外，並不續加圓滑線的「不合理作法」。然而相對於氾濫踏瓣的逃避問題式處理，李希特真的彈出穆索斯基的要求並呈現精彩的音響效果。〈御花園〉李希特的十二度大手不但能完美彈出左手的大十度和絃，右手更細膩地區隔出跳音和非跳音的不同，讓所有全以跳音演奏的懶惰鋼琴家相形失色。同樣地，在〈女巫的小屋〉裡，一般鋼琴家以極大音量和快速狂奔而過的雙手八度樂段，李希特卻在快速和巨大音量下看到了穆索斯基寫下的八分休止符，以巧妙而自然的分句手法予以忠實呈現。上述三處，皆是一般鋼琴家不去注意，或是注意到也不想或不能解決的段落，李希特卻以技巧和智慧作最忠實的讀譜表現，立下偉大的成就。

其次，李希特的忠實原譜也表現在他對表情記號的嚴守分紀。除了極少數的樂段筆者和李希特的解釋有所不同外（即穆索斯基沒有加表情記號之處），李希特對樂譜上所有速度、音量和表情記號指示處全都做了相應的處理，其忠實且鞭辟入裡的微觀式細膩是筆者所聞之最。當然，能夠成就如是讀譜，李希特的技巧是最主要的依靠。〈牛車〉李希特遵循穆索斯基「由近駛遠」的音量指示，不但起承轉合處理得宜，且讓困惑鋼琴家甚久的第35小節突強（sf）處有了最適當

李希特1952年莫斯科版。

李希特1956年布拉格版。

的詮釋，其設計堪稱一絕。〈雛雞之舞〉中段本應以ppp（弱弱弱）演奏，李希特的超級弱音演奏的確足以讓聽者震驚。詮釋和技巧必須相輔相成，我們再一次於本版中得到證實。

　　縱使不論是否忠於原譜，李希特本身在《展覽會之畫》所展現的技巧就已是本世紀的奇觀。李希特的音色雖無霍洛維茲的鮮艷多彩，輕重明暗的層次卻是絕佳，再配合以完美的分部功力，《展覽會之畫》每一段畫中故事都有極生動的詮釋。〈古堡〉的動人詠嘆交疊於三聲部的迷情飄浮中，〈市場〉的喧鬧抒發於錯綜複雜的旋律對話……李希特的造境意象雖然不誇張，但生動而感人。〈古墓〉和〈基輔城門〉是兩段音量控制和音色處理的經典，李希特的強弱控制與層次設計堪稱登峰造極，也再一次留下他巔峰時期的不朽傳奇。

②對結構的重視和詮釋的處理

　　李希特向以對結構的精妙掌握聞名，從〈漫步一〉開始，他不但爲「漫步主題」作出色的性格描繪，更成功地讓六段「漫步主題」前後呼應、承上啓下。〈漫步一〉和〈侏儒〉中間不容髮的連結，將遊人漫步長廊突然被畫境所迷的神情傳神地表露。其餘的各段「漫步主題」，也能以音色變化和情韻設計將穆索斯基的調性轉換與圖畫關連作動人的詮釋。〈兩個猶太人〉到〈基輔城門〉的處理一段尤爲突出：李希特刻意不讓感情在〈兩個猶太人〉和〈市場〉作太多的著墨，倒是對其中的〈漫步五〉作雄壯明朗的演奏，讓對比和情感在〈古墓〉前不顯浮誇的表現，將眞正一氣呵成的連貫性強勁張力留給〈女

李希特1958年索菲亞版。

李希特1958年布達佩斯版。

巫的小屋〉和〈基輔城門〉，在曲終激起前所未聞的火花。面對〈基輔城門〉，李希特一方面演奏出駭人的巨大音量，另一方面又不讓音樂流於華麗浮面，誠心地將對友誼的追念化爲虔敬的祝福，表達許多鋼琴家所無法詮釋的眞摯。在各別小曲上，或許各個鋼琴名家各有所長，但就整體詮釋和統合性而言，李希特穩若磐石的速度調度和嚴謹洗練的細節刻劃，是筆者心中最佩服的詮釋。

就6版的個別表現而言，雖然李希特的詮釋主軸並未改變，但16年間也呈現相當程度的變化。就1952年的演奏而言，李希特技巧表現精湛，氣勢磅礴而凌厲快速，音樂詮釋極爲直觀自然（Parmassus）。對於結構面或詮釋面的難題，李希特的大刀闊斧一如亞歷山大大帝快刀斷繩，完全採取硬解題的方式表現音樂的自然面。〈古堡〉的情韻依然深刻，〈古墓〉和〈基輔城門〉一樣充滿沉痛的哀思，但〈漫步一〉和〈漫步五〉以58秒即演奏完的快速卻顯得粗糙，〈漫步三〉、〈牛車〉和〈兩個猶太人〉也快得嚇人，快到令人費解，甚至顯得嘈雜吵鬧。以筆者觀點而言，這是「璞玉」般的演奏，不過砂石實在嫌多。然而如〈雛雞之舞〉的彈性速度，李希特僅在此一錄音中表現，是往後不再出現的詮釋手法，值得注意。而〈女巫的小屋〉至〈基輔城門〉的壯麗音響和沛然豐美的表現，不僅是李希特最驚人的表現，也是鋼琴演奏史上的奇蹟。

1956至1958年四個版本，詮釋或演奏時間上皆相距無幾，故筆者將其視爲同一詮釋的不同展現。在此四次演奏中Philips和布拉格版錯音較

李希特1968年倫敦版。

多，而以Music & Arts版和BMG版錄音既佳而失誤甚少，尤其後者的莫斯科實況，更是李希特最為傑出的演奏之一，也是其流傳最廣、影響力最大的版本。就詮釋而言，李希特驚人的技巧琢磨地更加細緻，〈市場〉也更為精進。全曲的情感表現和速度調度也更為圓熟，不再如1952年版刺人的「直接」，確實是更上層樓的演奏，也是李希特在此曲完全成熟的表現。

之所以稱李希特1958年版是其「完全成熟」的詮釋，乃相較於1968年的現場演奏而得到的判斷（BBC）。即使比較演奏時間，相隔十年後李希特的演奏仍然相當一致，無論是全曲架構或各曲表現皆未見詮釋上的改變。在技巧表現上，李希特收起昔日的巨大音量，追求更細膩的細節修飾，情感也更為深長。但既然李希特仍以直接的詮釋為主軸，相形之下，1958的演奏自然更具特色，1968年反而顯得步向中庸但略失個性（如〈牛車〉在音量上趨於妥協），技巧表現失誤也較多，〈古墓〉甚至顯得失神。因此綜觀李希特6版演奏，筆者仍認為1958年莫斯科現場最具代表性，技巧和詮釋都是經典之作。

⑵俄國鋼琴學派的偉大傳承

除了李希特，俄國鋼琴學派對於《展覽會之畫》有著怎樣的詮釋？限於錄音資料，筆者對於李希特之前的俄國各名家詮釋了解不多，直到1950年代後才有較豐富的錄音記錄。在李希特的前輩中，筆者僅得尤金娜（Maria Yudina, 1899-1970）的奇特演奏（ARL）。就樂譜的角度而言，尤金娜的演奏無疑是怪異而離經叛道的。速度和節奏全都「不對」，雖然很有演奏效果，

尤金娜的詮釋怪異但不浮誇，奇特但不炫耀，每一曲都無比真誠。即使和樂譜相去甚遠，尤金娜仍真切地表現了穆索斯基的標題。

馬里寧的演奏，手指技巧相當扎實，句法工整嚴謹。

卻歸納不出邏輯。然而，標新立異、譁眾取寵的演奏，筆者所聞甚多，但尤金娜的演奏，卻給筆者極大的震撼。她的詮釋怪異但不浮誇，奇特但不炫耀，每一曲都無比真誠。即使和樂譜相去甚遠，尤金娜仍真切地表現了穆索斯基的標題。尤金娜並非爲了作怪而作怪，她是以「我是這樣理解穆索斯基的」這種心態來分享她的音樂世界。即使是〈古墓〉和〈女巫的小屋〉自加的音符，尤金娜的演奏都沒有一絲矯揉造作。

尤金娜的同班同學，作曲家蕭士塔高維契曾語帶貶意地回憶「尤金娜認爲穆索斯基是純宗教作曲家」。對這位虔誠的教徒，她真誠的《展覽會之畫》或許真是她向上帝溝通的媒介——這是一個筆者只能欣賞而無法討論的版本。這是俄國最神秘的傳奇，神秘的尤金娜。

①紐豪斯學派的傳承

和李希特同出紐豪斯（Heinrich Neuhaus, 1888-1964）門下，馬里寧（Evgeny Malinyin, 1930-2000）和凱爾涅夫（Vladimir Krainev, 1944-）同樣採取較直觀的詮釋，但表現方式卻截然不同。少年天才的馬里寧，手指技巧相當扎實，句法工整嚴謹。他的音質純粹且均衡，但色彩變化少（Multisonic）。整體而言雖顯單調，但也有如〈古墓〉和〈女巫的小屋〉等傑出的音響與音色設計，〈基輔城門〉也順勢彈出全曲最大的音量，可說極其努力。然而，錄音時方23歲的馬里寧雖已展現成熟的音樂，技巧掌握仍不全面。如〈古堡〉段落銜接有所奇突（1'45"），結尾對層次和踏瓣的運用也欠周延。〈御花園〉更喪失細膩的內聲部。就詮釋面而言，馬里寧切合

音樂風格而不失流暢，也有自然的歌唱性。他的
《展覽會之畫》相當忠於原譜，即使是反覆樂段
也都保持相同的奏法。在這樣的風格和技巧下，
其段落間自缺乏對比性，也沒有戲劇性的場面。
即使是〈兩個猶太人〉和〈市場〉，馬里寧也都
保持如此理性風格，使全曲更形統一。不過，馬
里寧溫和的風格倒也能爲全曲注入文雅之美，提
供另一番美感。

　　凱爾涅夫則是俄國鋼琴學派最精湛技巧的擁
有者之一（Harmonia mundi）。他手指鍛鍊驚人
而演奏氣勢雄渾，音樂表現直接而全曲一氣呵
成。雖然〈牛車〉參照拉威爾的音量指示，但他
未自弱奏開始，是結合穆索斯基和拉威爾觀點的
演奏；除了〈基輔城門〉結尾將左手分開演奏
（4'17"）外，整體而言並無對樂譜的更動，仍屬
忠實的演奏。在他厚實而優美的音色下，《展覽
會之畫》確實如圖畫般充滿色彩變化，情韻也能
有深刻的表現。就凱爾涅夫的技巧成就而言，他
的〈侏儒〉快速乾淨，音色層次豐富，〈古堡〉
的層次和歌唱句都極爲優秀，虛實交替的效果尤
爲突出。〈牛車〉和〈雛雞之舞〉能在朦朧的襯
底下始終保持右手旋律的凝聚明晰，音量控制更
是無懈可擊。只是凱爾涅夫早早便將豐富的音色
悉數展現，未能持續表現更特殊的音色變化。
〈漫步〉各段落則沒有特別的句法設計，僅是情
緒的引導。〈雛雞之舞〉、〈御花園〉和〈市場〉
只有乾淨的技巧和音色，缺乏細節修飾。〈兩個
猶太人〉技巧絕佳，但急躁的速度和粗糙的音樂
表情也喪失情感深度。〈古墓〉到〈以死者的語
言和死者對話〉一段，凱爾涅夫以高超技巧塑造

凱爾涅夫演奏氣勢雄渾，音樂表現
直接而全曲一氣呵成。其明亮燦爛
的〈女巫的小屋〉至〈基輔城
門〉，均衡穩定的音質、豐富美麗
的音色、與縝密控制的音量與層次
變化，實爲舉世罕有。

馬札諾夫追求樂曲間的強烈性格對比，也完全不以忠實樂譜為標準，自行塑造強弱音量對比。全曲在情韻表現、設計手法和技巧成就上皆有傑出表現。

音響的巨大動態對比和音色的多重層次，但直接的樂句卻不能深刻地表現情感。就詮釋面而論，凱爾涅夫雖然如李希特直觀，演奏卻未能達到相同的精密。

不過，凱爾涅夫的技巧仍然值得尊敬——明亮燦爛的〈女巫的小屋〉至〈基輔城門〉，均衡穩定的音質、豐富美麗的音色、縝密控制的音量與層次變化，實為舉世罕有。雖然詮釋少了幾分智性的計算，但情感詮釋卻不曾悖離穆索斯基，筆者仍相當欣賞。

②郭登懷瑟學派的傳承

就俄國鋼琴學派郭登懷瑟（Alexander Goldenweiser, 1875-1961）至芬伯格（Samuil Feinberg, 1890-1962）這一脈傳承上，芬伯格的學生中目前僅以馬札諾夫（Victor Merzhanov, 1919-）最具代表與影響力。馬札諾夫曾和李希特共同角逐首屆全蘇音樂大賽，而和李希特共享冠軍榮耀。在本曲中，他的演奏注重音粒清晰，甚至以斷奏保證每一音的絕對明確（Melodiya）。但馬札諾夫也能大量用踏瓣塑造虛實效果，在對比上刻意塑造和主旋律對應的聲部線條（尤以各「漫步主題」為最）如此手法，除了能輕易達到承上啟下的效果之外，也緊密地聯合各曲。在音色處理上，雖多以力道強弱配合明暗亮度變化為主，也能在〈雛雞之舞〉彈出真正的色澤變化。整體而論，技巧面表現可謂相當傑出。

就詮釋手法而言，馬札諾夫也提出不同於李希特等人直觀而忠實的詮釋。一方面，他追求樂曲間的強烈性格對比，如細心的〈御花園〉和粗暴〈牛車〉。另一方面，馬札諾夫則完全不以忠

實樂譜爲標準，自行塑造強弱音量對比。〈兩個猶太人〉則以大幅彈性速度塑造窮苦者的膽怯悲泣，樂句相當傳神。而〈市場〉的紛亂與〈女巫的小屋〉以弱奏銜接開頭主題（2'11"），兼具音響與情韻效果。細膩的層次與高低聲部交替強化，眞能達到管絃樂般的效果，是筆者最爲欣賞的設計。馬札諾夫的悖離並不止於表情與速度，他甚至自行添加低音，如〈漫步五〉（1'09"）和〈古墓〉，後者甚至將和絃改成琶音（0'13"）。然而就效果而言，並非全然理想。在其他未更動之處，馬札諾夫的表現也非曲曲成功。像〈古堡〉層次雖能清晰區分，音響效果卻是敗筆。總論馬札諾夫的詮釋，他以自由但非改編的演奏方式追求表現力的極大化。雖然未獲得全面性的成功，就情韻表現、設計手法和技巧成就而論，仍令筆者佩服，也是相當傑出的詮釋。。

　　郭登懷瑟本人晚年最得意的弟子則屬貝爾曼（Lazar Berman, 1930-2005）。貝爾曼於1977年的本曲錄音，以高超的技巧和忠實的讀譜聞名（BMG）。就前者而言，貝爾曼的演奏觸鍵扎實，無論是強音和弱奏，他都能保持音質的均匀與音響平衡，聲部區分精確，音色也有純淨的質感。就後者析論，貝爾曼遵守穆索斯基原譜上的指示，反覆段都相同地演奏，精準的再現足以和李希特比美。然而，雖在力道與手指等方面都有傑出的表現，但他在音色與音響上的塑造卻相當平庸，〈古堡〉雖有傑出的音量控制與歌唱線條，卻沒有立體的層次與音響。除了〈漫步四〉以外，貝爾曼並沒有塑造出眞正的音色變化。綜觀全曲，貝爾曼也僅用少數技巧塑造有限的音色

貝爾曼1977年版，其音質均匀且音響平衡，聲部區分精確，音色也有純淨的質感。

貝爾曼在第二次錄音中運用更多彈性速度，旋律表現更具張力，段落對比也更分明。他更注重情感的表現，音響效果、音色處理與動態對比皆更上層樓，音樂深刻而動人，呈現真正的大師風範。

和音響變化──或許他的本意原在追求乾淨的聲音──如同他踏瓣運用極其謹慎的〈市場〉，但事實上他的成就卻讓所有的彩色化為黑白！尤有甚者，貝爾曼對各曲的描繪也頗平面，無法引人入勝。雖有如〈兩個猶太人〉般動人的詮釋，卻在〈侏儒〉和〈女巫的小屋〉等段出現呆板的樂句，全曲也沒有情韻特別感人之處。對於一位超絕技巧的擁有者而言，貝爾曼的《展覽會之畫》實在令人失望且錯愕。

將近二十年後，《展覽會之畫》仍是貝爾曼音樂會中的保留曲目，他也再度錄音為自己的詮釋留下見證（AAOC）。技巧上，貝爾曼在聲部區分與力道平均上都略顯瑕疵，但這並無大礙，〈女巫的小屋〉甚至更為精細。貝爾曼的詮釋主軸並未改變，〈漫步一〉緊接〈侏儒〉等處理手法仍然相同，但昔日樂句時而僵化的問題終於消失，貝爾曼運用更多彈性速度，旋律表現更具張力，段落對比也更分明。〈侏儒〉變得緊湊而刺激，〈古堡〉也有了歷史滄桑，音響不再如無塵室般乾淨；貝爾曼更注重情感的表現，音響效果、音色處理與動態對比皆更上層樓。舊版即相當傑出的〈兩個猶太人〉和〈基輔城門〉，前者變得更為深刻且震撼，後者則建立起真正立體性的音響。甚至連〈漫步五〉，貝爾曼也開展出恢弘大度的格局，呈現真正的大師風範！在〈基輔城門〉將鋼琴音量逼至極限的壯麗聲響中，貝爾曼終於讓《展覽會之畫》成為他的代表作，留下一個精采而深刻的詮釋。

③伊貢諾夫學派的傳承

　　同樣以本曲揚名西方世界的阿胥肯納吉

阿胥肯納吉1967年版技巧表現極
為銳利，快速樂段乾淨俐落。音色
塑造雖不特別，但音量動態卻有強
烈的對比，也能以音量的區隔開展
出優異的層次效果。

（Vladimir Ashkenazy, 1937-），在本曲的演奏成
就也貝爾曼近似，也同樣留下兩次錄音（Dec-
ca）。阿胥肯納吉師承伊貢諾夫（Konstantin Igu-
monv, 1873-1948）門下的歐伯林（Lev Oborin,
1907-1974），在1967年的錄音中，他的技巧表現
極為銳利，快速樂段乾淨俐落，〈市場〉與〈兩
個猶太人〉觸鍵清晰、演奏精準而快速，樂句也
相當流暢。音色塑造雖不特別，但音量動態卻有
強烈的對比，也能以音量的區隔開展出優異的層
次效果。詮釋上阿胥肯納吉的演奏也不忠實樂
譜，而以自行塑造的效果為主。然而，他在各曲
間的詮釋卻有極大落差，不能成功地以「漫步主
題」連結各段。所能掌握者僅限於大段落的塑
造，小細節的處理仍然相當草率，〈古堡〉一段
就只有氣氛而無細節修飾。全曲多數歌唱句的處
理仍相當自然，但少數僵化、冷淡、虛應故事的
情感處理實同嚼蠟。尤有甚者，由於阿胥肯納吉
特別著重力道強弱的對比——他確實不放過任何
一個可以表現的機會，筆者雖能理解〈古堡〉的
氣若遊絲，但卻不解極笨重粗暴的〈漫步三〉、
〈牛車〉、〈古墓〉等等，究竟所為何來？阿胥肯
納吉意圖塑造樂曲性格和對比的用心值得肯定，
但其缺乏邏輯性的演奏實需精練琢磨。

　　相隔15年後，阿胥肯納吉於1982年再次錄
製此曲，甚至提出親自改編的管絃樂版本，頓時
成為話題。技巧上，阿胥肯納吉展現出驚人的進
步。除了強奏仍有敲擊爆裂之弊以外，無論是音
色變化、音響塑造或旋律設計，他都有大幅超越
以往的傑出表現。就詮釋而言，阿胥肯納吉的詮
釋基調並未改變，演奏的粗糙處仍然存在，歌唱

阿胥肯納吉1982版在技巧上展現驚人的進步。其詮釋基調並未改變，但藉由更突出的技巧所賦予的豐富表現力，他以更直觀純粹的角度演奏此曲，充分展現其暴力美學。

句法也沒有進步。但是，藉由更突出的技巧所賦予的豐富表現力，阿胥肯納吉以更直觀純粹的角度演奏此曲，卻也達到相當成就。〈女巫的小屋〉即可謂本版最出色的演奏，充分展現出他的暴力美學。新版另一特色是緊密連結各曲，甚至以完全不停頓的手法接連演奏，更徹底發揮其直接的詮釋效果。雖然筆者無法認同阿胥肯納吉激烈急躁的演奏，但在卓越的技巧表現下，也不得不承認他的確表達出其精彩的「一偏之見」。

和阿胥肯納吉同樣師承歐伯林，也同樣在伊麗莎白大賽上奪冠的女鋼琴家諾維茲卡雅（Eka-terina Ervy-Novitskaja, 1951-），其於大賽後音樂會所留下的本曲演奏錄音則差強人意（Cypres）。諾維茲卡雅手指技巧傑出，音色也有金屬性的銀亮。她的詮釋不乏大膽的創意，開頭和〈漫步五〉兩段「漫步主題」，諾維茲卡雅都設計出強弱交替的句法。〈古堡〉歌唱線條佳，但最後截斷式的終止更引人注意。〈牛車〉音量由弱至強，也有極佳的控制。然而，諾維茲卡雅自〈侏儒〉起就出現許多失誤，甚至連〈基輔城門〉最後數音都慘烈地錯誤，反成為極為尷尬的冠軍得主演奏。

④遠離學院的個人特質

不為蘇聯當局所容，卻奪下西方世界數項大賽大獎的魯迪（Mikhail Rudy, 1953-），投奔於西方世界後，在得到隆・提博大賽首獎的法國，錄下一系列錄音，本曲即為其中代表之一（Cal-liope）。魯迪當年的音色略呈透明而帶質樸的美感。音響設計雖不夠立體，但情韻掌握和樂句線條皆十分優秀，〈牛車〉的音量控制更是頂尖。

魯迪無意呈現一個戲劇化的《展覽會之畫》，反將詮釋焦點置於音樂的真誠與自然。

雷翁絲卡雅的詮釋注重樂句歌唱性和每一小段的戲劇性效果，甚至在樂句間作強烈的彈性速度。她的聲部區分細膩，也以此細膩的處理開展多聲部與層次，更大膽運用踏瓣塑造朦朧的效果，以增添樂句的層次感。

在詮釋面上，魯迪無意呈現一個戲劇化的《展覽會之畫》，反將詮釋焦點置於音樂的真誠與自然。〈侏儒〉乍聽之下並不特別，要到結尾才顯露出「地精」的真面貌，隨後的〈漫步二〉則像是孩童惡夢後來自母親的安慰；淡然歌唱的〈古堡〉，真有吟遊詩人的思古幽情，而〈牛車〉也沒有習以為常的悲悽，魯迪甚至設計樂句在中段轉折，彷彿轉彎後即開始另一段旅程。即使是最具兩極對比的〈兩個猶太人〉，魯迪也僅忠實於樂譜的指示，而不多作誇張的渲染。但是，這並不意味魯迪的演奏和貝爾曼舊版一樣無趣。〈市場〉的聒噪和〈女巫的小屋〉的狂放，〈古墓〉的傷痛與〈御花園〉的可愛，魯迪皆忠實而不造作地表現。在音色設計上，他更盡可能塑造不同效果，讓音樂顯得生動。

同樣早年即在西方世界連得大獎，音樂性格不同流俗的雷翁絲卡雅（Elisabeth Leonskaja, 1945-），也在本曲中表現出其獨到的見解（Teldec）。她的詮釋注重樂句歌唱性和每一小段的戲劇性效果，甚至在樂句間作強烈的彈性速度，〈牛車〉開頭的停頓更傳神地模擬出車輪開始運轉的動態。雷翁絲卡雅的聲部區分細膩，她也以此細膩的處理開展多聲部與層次，更大膽運用踏瓣塑造朦朧的效果，以增添樂句的層次感。表現最為出色的〈女巫的小屋〉，各種音響伴隨精密控制的力道，確實效果精湛，甚至在第74和186小節添加裝飾音（0'46"/2'48"）。〈市場〉的步步加速與跌落〈古墓〉的懷友深情，雷翁絲卡雅也有深邃的處理，在在令人佩服。然而，她並非每一曲皆有良好的效果，如〈古堡〉的聲部

設計缺乏一致性，刻意區分聲部的〈兩個猶太人〉也顯得激進而火爆。甚至，最讓筆者意外的，是本版的製作並不十分用心，如〈基輔城門〉第118小節 1'56" 鋼琴低音 E 竟未調準。另外，由於雷翁絲卡雅採用俄國舊版樂譜，故沿用〈基輔城門〉第101小節的錯誤和絃（2'38"-2'39"），也是應可避免的錯誤。不過，筆者仍極為肯定雷翁絲雅在技巧與設計上的努力，特別是她對「漫步主題」的設計——雷翁絲卡雅並非僅視「漫步主題」為連接性的工具，而將其詮釋為穆索斯基友情的化身。她堅定地以對話效果開展各曲，雖然音響建構時有失衡之處，音量控制也非無懈可擊，但在其最傑出的表現段落，卻是極為精彩。如〈漫步四〉就在巧妙的聲部遊移下，展現出如管絃樂的效果，也是其最獨到且精闢的見解。

⑤至俄國求學的非俄籍鋼琴家

　　此一類型的鋼琴家並不見得能對各式曲目皆有深刻的俄國情韻表現，然而或許是《展覽會之畫》的俄國性格太過強烈，筆者所蒐集的版本中，前東德的約塞爾（Peter Rösel）、法國的安潔黑（Brigitte Engerer, 1952-）和希臘的艾可諾蒙（Nicolas Economou, 1953-1993），都能成功地表現俄式特色，也呈現出風格的融合。

　　約塞爾的技巧扎實，琴音質地輕而音色亮，在抒情歌唱句顯得格外優美，也特別注重音響的乾淨（Berlin）。然而，約塞爾所能開展的層次仍然有限，聲部也沒有清楚的塑造。如〈古堡〉的多聲部就不甚明晰，就各小曲而言，約塞爾時有描繪傳神之作，如強調下行樂句〈侏儒〉，彷彿真要探究地精的歸所。但由於音色缺乏變化，約

約塞爾的詮釋中規中舉，琴音質地輕而音色亮，在抒情歌唱句顯得格外優美，也特別注重音響的乾淨。

法國鋼琴家安潔黑的樂句處理乾淨快速，指力均衡而富爆發力。她的〈侏儒〉和〈女巫的小屋〉皆是俄式本色，氣勢張力面面俱到。然而在〈古堡〉其音色設計又參照法式技巧，融合兩派音色設計而分別運用於不同聲部，效果特別傑出。

塞爾對各曲的性格掌握仍然不深，僅表現速度與音量等樂譜基本指示。相同的音色與音響效果一再重複，最終也使得各段缺乏眞正的區隔。整體而言，音樂表情雖尙稱自然通順，但樂句發展卻失之緊繃，缺乏彈性空間。不過，約塞爾的詮釋掌握到此曲的悼友之情，〈基輔城門〉兼顧鋼琴技巧的表現與懷故的哀思，詮釋面上雖然中規中矩，但也穩健踏實。

就技巧面而論，安潔黑音色和約塞爾相仿，但處理樂句更乾淨快速，指力均衡而富爆發力，確實自俄國鋼琴學派習得許多法派之外的技巧（Harmonia mundi）。她的〈侏儒〉和〈女巫的小屋〉皆是俄式本色，氣勢張力面面俱到。然而在〈古堡〉她的音色設計又參照法式技巧，融合兩派音色設計而分別運用於不同聲部，效果特別傑出。就詮釋而言，安潔黑並不完全忠實樂譜，而和阿胥肯納吉一般以個人情感設計爲主，〈女巫的小屋〉甚至自行添加滑音（0'45"/2'49"）。安潔黑也不作樂句上的雕琢設計，但也不落入阿胥肯納吉的生硬，而是以轉折順暢的情感自然地連結各曲。本質上，安潔黑的演奏仍帶有紐豪斯一派的自然直觀。如此直觀而不造作的詮釋利弊互見：在她的〈雛雞之舞〉和〈古墓〉等段有很好的發揮，運用到〈牛車〉則顯得單調，〈兩個猶太人〉也因此失去音樂韻味。

擁有多方面才華卻英年早逝的艾可諾蒙，在本曲的詮釋也反映出他的性格，以塑造各曲獨特性格爲主（DG）。他在〈侏儒〉採用長休止塑造懸疑感，〈古堡〉更以快速爲主（3'27"），將立體的音響化約爲單純的線條，但也更具吟遊詩人

艾可諾蒙在本曲的詮釋以塑造各曲
獨特性格為主,展現他的創意。

的風格。然而,他的設計並非每曲都有同樣的創
意和效果;〈御花園〉的設計便僅是一般,而此
曲毫無間隙地緊接〈牛車〉,雖形成聽覺上的驚
愕效果,卻缺乏邏輯性可言。〈漫步四〉到〈雛
雞之舞〉設計佳,卻生硬地切斷全曲的連貫。在
技巧上,〈兩個猶太人〉、〈市場〉和〈以死者
的語言與死者對話〉都有觸鍵不平均的缺點,
〈女巫的小屋〉和〈基輔城門〉甚至在精準度和
清晰度上都有問題,是至為可惜之處。機關算盡
後,反倒是〈漫步一〉在歌唱句中尚能呈現內聲
部,也能發揮其音色透明而音質平衡的特點,成
為全曲最佳演奏。就樂譜更動上,艾可諾蒙於
〈兩個猶太人〉第18小節後半右手改為八度
(1'00")、〈雛雞之舞〉第25小節左手更動
(0'26")和〈基輔城門〉添加左手低音,雖然更
動並不誇張,但效果並不突出,是可以避免的更
動。

⑥其他俄國鋼琴家的演奏

　　維許涅夫斯基(Valey Vishnevsky)的演奏
沉悶無趣,開頭〈漫步一〉遲滯僵硬的程度令人
難以想像,而他竟也不厭其煩地運用此停頓句法
演奏每一段〈漫步〉主題(Manchester)。維許
涅夫斯基並非沒有詮釋,他的〈牛車〉也參考了
拉威爾式的音量設計,〈女巫的小屋〉也努力作
出層次設計,〈基輔城門〉也終於出現順暢的情
感,但其灰暗的音色和不佳的技巧仍讓全曲成為
一場無可挽回的惡夢。

　　馬爾特(Alexander Malter, 1946-)的現場錄
音則展現出他的老練穩定(AC)。他的手指力道
均衡,快速音群尚稱乾淨清晰,但動態對比則稍

嫌保守，直到〈女巫的小屋〉方放手一搏。由於
音色缺乏變化，馬爾特運用踏瓣延音效果與彈性
速度來塑造不同效果，但運用過多的結果卻破壞
樂句表現（如〈御花園〉），音色的缺失終究使全
曲顯得沉悶無趣。不過，至少馬爾特和約塞爾等
人相同，都掌握到了此曲的悼念精神，在〈基輔
城門〉表現出真誠的情感。值得注意者，雖然馬
爾特並未更動音符，但他的〈牛車〉完全按照拉
威爾式的音量設計，也刪除〈兩個猶太人〉和
〈市場〉間的〈漫步〉，保留穆索斯基的音符但在
結構上取法拉威爾。

　　祖坦諾夫（Vladimir Soultanov）音色佳但缺
乏具效果的變化，手指技巧則相當傑出（Cas-
siopée）。他的〈市場〉快速且音粒清晰，〈女巫
的小屋〉八度迅捷凌厲，〈基輔城門〉更是劇力
萬鈞。然而，其「詮釋」卻異常地沉溺而恣意，
開頭如酒醉般的〈漫步〉，〈侏儒〉中的大膽斷
奏，持續酒醉、持續斷奏的〈古堡〉……幾乎每
一曲都隨便而怪異的演奏，事實上就是將所有的
曲子演奏成同一模式，反而沒有任何特殊性可
言。《展覽會之畫》成了祖坦諾夫的十六段囈
語，外人只見其睡而不知其夢。唯一可辨認者或
許是中段神似波哥雷利奇的〈女巫的小屋〉，傑
出的演奏讓人讚嘆祖坦諾夫的技巧之餘，也感嘆
為何他要採取這般詮釋。

　　和祖坦諾夫完全相反的則是塞維朵夫
（Arkady Sevidov）回復工整而傳統的演奏（Arte
Nova）。他的音色明亮但變化較少，不過技巧相
當扎實，力道表現和音響控制都相當傑出。雖然
不吝於表現強勁的力道，〈牛車〉一段也參考拉

沿用俄國版校訂版樂譜的塞維朵夫。

威爾的設計,但整體而言,其詮釋仍然十分保守,樂句工整且極少使用彈性速度,甚至連歌唱句都彈得拘謹而難以施展;在如此「客觀」到近乎冷漠的表現方式下,塞維朵夫自未就旋律作細膩的琢磨,使全曲成為單純的「演奏」而缺乏詮釋意義。只是塞維朵夫雖極力回歸原譜,「美中不足」的是他在〈基輔城門〉第101小節(2'51")仍用了俄國版錯誤的抄本(和雷翁絲卡雅相同)——不過就另一角度觀之,從〈牛車〉的音量設計和此一和絃異奏,塞維朵夫或許正是回復林姆斯基·高沙可夫校本的演奏[10],成為另一種版本欣賞趣味。

曾在里茲與伊麗莎白大賽獲獎的克魯欽(Semion Kruchin),技巧也相當扎實,在音響的協調度上更勝塞維朵夫,但音色表現並不突出,詮釋上也無特別的設計(Meridian);〈兩個猶太人〉雖運用彈性速度塑造不同的神情與語氣,但過快的速度卻難以醞釀情韻。〈女巫的小屋〉誇張運用延音踏瓣,效果也只是一般。介於美俄兩派之間的齊柏康特(Eduard Zilberkant)在音色上較為出色,但演奏和克魯欽一樣乏味,技巧瑕疵處也較多(Aca)。齊柏康特也未提出獨到的見解,惟一有趣的設計是〈基輔城門〉第89小節起(2'50"),以不同重音塑造右手分解和絃的不同效果,但也僅是聊備一格。兩人都參照拉威爾的設計演奏〈牛車〉,但音響與音量控制也僅是普通。

真正在傳統方式中彈出成績者,當屬范·克萊本大賽奪得亞軍的卡斯曼(Yakov Kasman, 1967-)卡斯曼的力道強勁,音色變化多,兼具

10 塞維朵夫所用的樂譜是莫斯科國家音樂出版社的版本(Redige par Paul Lamm, State Music Publishers Moscow, Leningrad 1947)。

卡斯曼的力道強勁，音色變化豐富。〈女巫的小屋〉和〈基輔城門〉結尾都有罕見的巨大音量與震撼力，全曲音色的設計也多有迷人之處。

約塞爾和安潔黑之長（Calliope）。〈女巫的小屋〉和〈基輔城門〉結尾都有罕見的巨大音量與震撼力，全曲音色的設計也多有迷人之處。就詮釋而言，卡斯曼開頭〈漫步〉運用從馬札諾夫、諾維茲卡雅和雷翁絲卡雅皆採用的對話式句法，強弱交替演奏主題，尚是優秀的演奏。但他隨後的表現卻顯得誇張。〈侏儒〉更改曲譜，〈古堡〉一段過於沉溺，〈漫步三〉到〈御花園〉急驟，但兩者都太粗糙，隨後的〈牛車〉更是暴力敲擊，非得將音量逼至聽覺忍耐極限。同樣的招數在〈漫步〉到〈雛雞之舞〉幾乎完全一樣地再度搬演，緊接的〈兩個猶太人〉也還是以暴力敲擊開場……好不容易猶太人的苦難結束，誰知卡斯曼又省略〈兩個猶太人〉結尾的休止符，以弱奏進入下一段〈漫步五〉──再駑鈍的人現在也該發現其中的規律：毫無例外，卡斯曼又以暴力敲擊演奏〈市場〉，再以弱奏演奏〈古墓〉與〈以死者的語言和死者對話〉，接著又以暴力敲擊演奏〈女巫的小屋〉，而再以弱奏演奏〈基輔城門〉。如此強弱設計雖能使得全曲行進節奏順暢，但未免太過單純，也失去細膩的表現。雖然卡斯曼在音色和精準上都有可取之處，但如是崇尚暴力對比的結果，僅造成聽覺疲乏，詮釋上也沒有值得嘉許的創意。必須特別提出討論的是卡斯曼在〈侏儒〉的更動：他於第38／39，47／48小節自改琶音（0'54"起），第60/66小節右手裝飾音則提升八度（1'38"／1'50"）如此作為無非冀望增強演奏效果，但筆者以為並沒有特殊成效可言，屬於無效更動。卡斯曼能不更改樂譜而以傑出的樂句推進力和驚人的音量詮釋出極輝煌燦爛的

齊柏絲坦的演奏在詮釋方向和精神定位上深受李希特典型的影響,但她又從傳統中淬煉出新的方向。其對穆索斯基引用民歌素材的掌握,精細的表現可謂前所未見。

〈基輔城門〉,更顯得在〈侏儒〉的更動缺乏思考。

(3)開拓新方向的努力

從呆板到誇張,從平靜到暴力,俄國／蘇聯鋼琴家在本曲中確實展現出多重面向,但卻不一定能提出邏輯嚴謹的新穎見解。就筆者觀點而言,近年來能為此曲提出如是成熟詮釋觀者,僅有著重民歌素材的齊柏絲坦(Lilya Zilberstein, 1965-)、縱情沉溺的尤果斯基(Anatol Ugorski, 1942-)和阿力納席夫(Valery Afanassiev, 1947-)、更改樂譜指示的德米丹柯(Nikolai Demi-denko, 1955-)和費爾茲曼(Vladimir Feltsman, 1952-)、充分表現個人特質的紀辛(Evgeny Kissin, 1971-)和提出全新解釋的波哥雷利奇(Ivo Pogorelich, 1958-)。這七個版本的共通性在於他們都不刪減或更改《展覽會之畫》的音符,卻各自以獨到的觀點塑造嚴謹的邏輯,詮釋出特殊但又言之成理的詮釋。尤有甚者,這六位鋼琴家皆掌握極為優異的演奏技巧,得以充分表現其詮釋,並在技巧面上提出新成就。對筆者而言,這七個版本不僅是自傳統中奏出創新的詮釋,更是俄國鋼琴學派輝煌歷史的一部分。

①著重民歌素材和歌唱旋律的齊柏絲坦

齊柏絲坦的演奏在詮釋方向和精神定位上深受李希特典型的影響,但是慧點如她自然又從傳統中淬煉出新的方向(DG)。筆者認為她對本曲的詮釋特色可分為下列兩點:

強調民歌式歌唱性旋律:

在穆索斯基的音樂世界中,「民歌」占有非常重要的地位。所有討論《展覽會之畫》或《鮑

利斯‧果多諾夫》的專著，都必然會研究這兩部作品中民間音樂的影響。然而，就連李希特在內，幾乎所有俄國鋼琴家都是以本能的直覺而「不經意」地表現這項特質，並不專就此點加以發揮。直到齊柏絲坦，這樣的演奏版本才終於有了足列經典的優秀詮釋。就以「漫步主題」而論，齊柏絲坦和波哥雷利奇皆能審視到不同調性和前後曲趣對「漫步主題」的影響，進而彈出論理合宜的詮釋。舉例而論，在〈漫步一〉，齊柏絲坦即將這最富民歌色彩的旋律作詠唱性的詮釋，和一般以精神飽滿縱向節奏爲主的演奏大爲不同，也預示了其後的處理方法。在〈漫步三〉，她一反眾鋼琴家以強大勁道的直觀式演奏，以左右手互相對唱應喝的方式演奏，將歌唱美感盡性發揮。事實上，在〈漫步二〉中，齊柏絲坦對如此輕描淡寫的旋律都能有超乎想像的轉折修飾，以恬雅的抒情美直入人心，不難想見她對此主題詮釋之用心。然而，最值得稱道的，或許還是〈漫步四〉和〈漫步五〉。〈漫步四〉承〈牛車〉而接〈雛雞之舞〉，齊柏絲坦將高音部大調的曲調風，架於低音部晦暗的小調上，不但靈活地轉移了兩曲間強烈的對比，更使〈雛雞之舞〉中她以左右手相爭相戲的設計顯得突出。〈漫步五〉則寓有深意。這是「漫步主題」最後一次以「漫步」型式出現，也是和〈漫步一〉最接近的一次變奏。齊柏絲坦爲了讓音樂行進足以承上啓下，且賦予這段「漫步主題」重新前進的定位。她不但在結尾的降B音彈出漂亮的延音連繫，更將其前的〈兩個猶太人〉作輕鬆而不沉重，甚至帶些喜感的詮釋！縱觀這五段「漫步主題」，齊

柏絲坦的慧心巧思的確令人激賞，也成功地將穆索斯基引用民歌素材的魅力盡可能地呈現。

對各小曲的情韻掌握：

齊柏絲坦對《展覽會之畫》的詮釋既以民歌式的歌唱手法為主軸，她便不會如李希特和波哥雷利奇般演奏出巨大的風格，反而收斂為貼心的小品。在〈古堡〉一曲中，齊柏絲坦將鋼琴最質樸純粹的音色發揮至極，以筆者前所未聞的古雅情韻彈出遊唱詩人的頌辭，造境之美令人難忘。〈市場〉的熱鬧嘈雜，齊柏絲坦的旋律寫意既不流於阿胥肯納吉的呆板，也不成為炫目燦爛的手指特技。她明確的音色變化和乾淨的音色處理，讓婦女的鬥嘴也變得可愛迷人。〈古堡〉和〈市場〉是筆者以為齊柏絲坦在本曲中成就最高的兩段音畫描繪，尤以〈古堡〉是筆者心中之最。和這兩段相對的，就是齊柏絲坦自〈古墓〉到結尾的連貫詮釋。她的〈古墓〉並無極強的音量，所承受的情感卻張力強勁。不但音色節節不同，她在特別放慢的曲速下更彈出了難得一聞的陰暗和幽深，隨著漸遠漸慢漸拉長的無止境旋律，驀地打開陰陽之門……〈以死者的語言和死者對話〉一段雖無波哥雷利奇的強烈主觀執著，但曲速緩慢和情韻的深刻，卻也和一般詮釋大為不同，在表現上更是動人。從各個小曲的表現而言，齊柏絲坦是以她高雅的音色為底，翻騰出各層次的變化和雋永而不訴諸戲劇性的詮釋。在她智慧的安排下，《展覽會之畫》也在她指下得到另一番清新的風貌。

然而，古樸的音色和高雅的詮釋固然造就了不少難忘的段落，但《展覽會之畫》本質上就包

尤果斯基將整部《展覽會之畫》當
成一幅巨大的輓聯，從頭至尾讓音
樂籠罩在一片哀悼的悲情之中。為
了達到這項終極詮釋目的，尤果斯
基統整五段「漫步主題」，以前後
夾擊、步步為營的方式，讓音樂始
終在愁雲慘霧中游移。

括戲劇性的因子，也需要音色和音量上的動態對
比。齊柏絲坦以民歌的演奏法詮釋〈牛車〉雖然
創新，但是單一的音色卻不能算是成功的設計。
〈侏儒〉和〈女巫的小屋〉都顯得平常，戲劇性
效果也明顯不足，令人若有所失。〈基輔城門〉
一曲固然三段式結構謹嚴，樂念沉雄且肅穆，但
也因此更對比出〈女巫的小屋〉在效果上的不
足。對於這樣一個聰明的詮釋而言，這些缺點總
是令人遺憾。

②逆向操作的憂鬱感傷──尤果斯基和阿方納席
　夫

　　相較於齊柏絲坦，尤果斯基和阿方納席夫的
版本在情韻的統一和速度的設定上皆有較成功的
整合。先就前者而言，尤果斯基的琴音相當美，
比齊柏斯坦更能代表俄國學派的音色傳統
（DG）。他的技巧亦是相當優秀，艱難的樂段和
分部要求，尤果斯基皆能彈出完美的詮釋。然
而，這都不是尤果斯基的詮釋之特別之處。此版
的獨特，在於尤果斯基對整曲情韻的設定和動靜
之間的對比；筆者分述如下：

　　「漫步主題」的運用和整體情韻的設計：

　　尤果斯基對《展覽會之畫》最重要的詮釋
點，就是他把整部組曲當成一幅巨大的輓聯，從
頭至尾讓音樂籠罩在一片哀悼的悲情之中。為了
達到這項終極詮釋目的，尤果斯基統整五段「漫
步主題」，並加上〈以死者的語言和死者對話〉
與〈基輔城門〉這兩段「漫步主題」的變型，以
前後夾擊、步步為營的方式，讓音樂始終在愁雲
慘霧中遊移。因此，尤果斯基詮釋下的「漫步主
題」便不像一般鋼琴家是作為調度各畫境之用，

反而逆向行駛，用來拖下各曲的獨立性格，而收攏於尤果斯基設定的悲傷詮釋精神。每一段「漫步主題」在尤果斯基指下都是盡可能地慢，低音部詭譎而神秘地帶來無盡的陰霾，將各曲間的動態對比消磨成哀怨的沉思。尤其甚者，是他對「漫步主題」所能帶來的悲傷力量的重視顯然超過他對畫境的認知。他寧可以6分22秒一音一淚的慢速在〈基輔城門〉來表達心中的苦痛，而不願更細的琢磨〈古墓〉與〈以死者的語言和死者對話〉。尤果斯基對「漫步主題」「擇善固執」的掌握讓他成功地為《展覽會之畫》立下一全新的悲觀式詮釋，為自己的一家之言做了論理嚴謹的呈現。

動靜間的對比和各圖畫的詮釋：

既然尤果斯基選擇以「漫步主題」來統整《展覽會之畫》的情思走向，聰明的他自當發現其最可能產生的弊病便是全曲一片死寂，毫無生命力可言。尤果斯基倒是清楚地認知到此點，故他以強化各個小曲性格，以求動態和靜態間的交流與平衡。〈御花園〉、〈牛車〉、〈市場〉和〈女巫的小屋〉在尤果斯基指下皆有偏快的曲速和凌厲的稜角，〈侏儒〉和〈兩個猶太人〉則有傳神的描繪。就以各圖畫的表現力而言，尤果斯基的詮釋較齊柏絲坦更能吸引聽者的注意。而他美麗的音色及豐富的變化，也是齊柏絲坦所不及之處。特別值得一提的是尤果斯基對〈牛車〉的詮釋。他在此並不按穆索斯基的指示演奏，反而選擇了拉威爾管絃樂版中「由遠而近而遠」的方式詮釋。然而，尤果斯基特別之處，就是在於他也不用一般人想當然爾的「pp - fff - ppp」的模

式，而是以踏瓣的運用來摹擬牛車的位移。尤果斯基以水汪汪的踏瓣模糊低音，以描繪牛車在遠處的音響，隨著逐步走近而漸收踏瓣，讓清晰的音粒浮現牛車近在眼前的效果，又漸漸踩下延音踏瓣以模糊聲響，牛車再度遠去……。筆者必須承認這是筆者所聞版本中最成功的詮釋之一，雖不合於穆索斯基原意，但效果卻是出奇地優異。雖然整體情感過於悲觀和沉痛，「漫步主題」連繫各畫的效果，被移花接木成強化淒冷的效果，筆者仍願意給尤果斯基匠心獨具的詮釋極高的評價。

阿方納席夫以更激烈的個人風格演奏《展覽會之畫》，在憂愁中開展其個人天馬行空且光怪陸離的音樂幻想。

和尤果斯基相似，但在西方世界成名已久的阿方納席夫，卻以更激烈的個人風格演奏《展覽會之畫》（Denon）。阿方納席夫也把整部組曲當成一幅巨大的輓聯，也以「漫步主題」來統整《展覽會之畫》的情思走向，但他的音樂並不只是哀悼，而是在憂愁中開展其個人天馬行空且光怪陸離的音樂幻想。尤果斯基的慢仍然順著音樂行進和樂曲發展，但阿方納席夫的演奏則完全以自己的意見為主。他的〈侏儒〉並不感傷，卻離奇地慢到5分10秒，幾近一般演奏的兩倍！〈基輔城門〉較尤果斯基還要緩慢沉痛，但〈古堡〉卻沒有特別緩慢。〈雛雞之舞〉詭異如木偶表演，〈御花園〉竟然步步凶險，〈市場〉卻又回到優美的線條和精準的聲部，阿方納席夫詮釋的奇特實令筆者費解。不過，他的詮釋仍有其獨到之處。就最後四段而言，阿方納席夫先是以3分22秒的慢速演奏〈古墓〉，彷彿時間就此凝結，再以強烈的音量對比塑造〈以死者的語言和死者對話〉一段的異想與傷痛；〈女巫的小屋〉詭譎

德米丹柯大幅更改穆索斯基在樂譜上的指示，卻又能證明在其詮釋系統下，他的更改確實合理並有深刻意義。

而邪惡，最後在〈基輔城門〉中以最大的戲劇落差效果塑造震撼性的情感力量，實是深刻而獨具特色的詮釋手法。就技巧表現而言，阿方納席夫的音色未若尤果斯基變化豐富，卻塑造出極為乾淨清晰的觸鍵與音響。如此理智的技巧控制和極端的詮釋手法竟然融合為一，更使阿方納席夫本版詮釋充滿強烈的衝突與對比效果（雖然部分段落稍添加了低音，但本質上仍未改編樂曲）雖然筆者對如此詮釋持相當大的保留態度，但阿方納席夫完整的詮釋和精湛的技巧仍值得尊敬與欣賞。

③ 另求解釋的德米丹柯和費爾茲曼

從李希特、齊柏絲坦到尤果斯基和阿方納席夫，我們可以看出穆索斯基原譜對鋼琴家的拘束力越來越小。到了德米丹柯手上，他更是大幅更改穆索斯基在樂譜上的指示，又能證明在其詮釋系統下，他的更改確實合理並有深刻意義（hyperion）。就整體演奏來看，德米丹柯的成就在於：

大膽更動原譜表情符號：

和一般胡亂更改的版本大異其趣，德米丹柯的每一更動都有自己的主張。有些段落筆者並不表贊同，如強奏循環但缺乏層次的〈牛車〉，和破壞推進張力的〈市場〉。然而，筆者也不否認德米丹柯藉由更動強弱指示，而在〈市場〉中彈出了不一樣的左手部旋律和雙手對話方式。筆者真正激賞之處，在於德米丹柯以弱音而非強音演奏〈女巫的小屋〉開場白，更以神來之筆的輕重調度，讓音響效果呈現極靈動的效果和駭人的動態對比。這是筆者最欣賞的〈女巫的小屋〉，甚

至李希特或波哥雷利奇，在首尾兩段的音響效果也都不如德米丹柯。多少年的等待，終於等到德米丹柯為我們詮釋出了嶄新的飛天妖婦，迥然不同的奇異效果。就以如是成果衡量，德米丹柯的更動樂譜指示確實有其頭頭是道的理由。

讀譜的細膩和音響效果的出色設計：

能有大膽的突破而又能自圓其說，德米丹柯對樂譜所投注的心血，也反映在他對音符的判讀和解釋上。穆索斯基並沒有在〈侏儒〉結尾處標示任何強弱指示，然而多數鋼琴家皆以強奏結束。德米丹柯雖然不是第一個改以弱奏收尾的鋼琴家，但卻是最能成功傳達出地底精靈倏地消失的演奏者。〈基輔城門〉一開始的主題呈示，德米丹柯用心地考慮到左手裝飾音，而利用其增添主旋律的音響效果。而其後他所展現的音色變化，力度收放和音響效果，足以一搶李希特的光彩，將他個人的詮釋能力和技巧推至頂峰！能有如此驚人的成就，德米丹柯仔細地反思樂句無疑也是助益良多。雖說本版仍有許多不足之處，但就德米丹柯所塑造出的這些不朽片段而言，本版就已穩固其經典的價值。

相較於德米丹柯，費爾茲曼的詮釋並不夠大膽（Urtext），他的〈女巫的小屋〉則自加了滑奏（0'50"/3'16"），第127小節則竟刻意不彈左手低音（2'36"），藉以形成足和德米丹柯媲美的設計。費爾茲曼真正特殊之處，在於其大量運用延音踏瓣。雖然音粒仍能保持清晰，卻造成極長的殘響，和其同質性高的音色共同塑造出一片水漾光影。如此手法在〈漫步一〉和〈漫步五〉形成迴盪的鐘聲，〈古堡〉和〈以死者的語言和死者

對話〉更是迷漫著朦朧的柔霧，效果相當特殊。費爾茲曼的分句也能別出心裁，在〈漫步一〉和〈牛車〉中都設計出獨到的轉折，既言之成理也能配合穆索斯基的音樂行進。全曲在如此奏法下宛如一場幻夢，直到〈基輔城門〉出現才又在感傷中回到現實，構思可謂特殊。然而，這樣的技巧與詮釋並非曲曲皆佳，他的〈雛雞之舞〉便顯得做作，〈兩個猶太人〉句法雖佳，但演奏略顯隨意即興，未能表達出更深刻的情感，音量控制也較粗糙。

④回復個人特質的紀辛

　　德米丹柯的努力在於罕見的極工盡巧，然而紀辛（Evgeny Kissin, 1971-）在多年錘鍊後所錄製的《展覽會之畫》卻回到最純真的個人風格（BMG）。就技巧成就而言，擁有鋼琴史上最扎實精湛絕藝之一的紀辛，近年來已發展出獨到的技巧體系：音響乾淨清晰，音粒分明無比，音色清淡而細膩，指力均衡與強弱控制無懈可擊，快速音群更直追霍洛維茲與波里尼的強勁、平均與清晰。簡言之，無論從明亮的音色到乾淨的音響，紀辛的技巧完全以清晰為最主要的考量，每一音在他指下皆清晰可辨，每一音都在完美的掌控之下。在這技巧下，紀辛的〈侏儒〉和〈市場〉完全達到波哥雷利奇所曾創下的快速與清晰，其凌厲快速甚至更為驚人；〈古堡〉和〈漫步五〉層次分明，每一個聲部都有自己的層次定位，音響與旋律控制嚴謹而精緻，〈雛雞之舞〉和〈基輔城門〉的平均與控制更是罕見的技巧成就。雖然紀辛並未發展絢爛的色彩變化而追求純粹的音質，但他在〈女巫的小屋〉中段的音色控制與

紀辛在多年錘鍊後所錄製的《展覽會之畫》，情感和詮釋竟還保有稚子的情懷。他的演奏藉由「漫步主題」保持淡淡的惆悵，但整體而言仍是一個相當純真的音樂天地，是孩童眼光的異想世界。

〈基輔城門〉的鐘聲縈繞，仍有高妙的音色處
理，將其個人的鋼琴美學發揮得淋漓盡致。

　　然而，如此嚴密的技巧控制，背後的支撐動
力其實是封閉的理性思維。因此，紀辛的演奏愈
是琢磨精整，技巧表現愈是完美，其音樂表現就
愈易走入單調乏味的困境，即使他的音樂性和旋
律歌唱性仍是相當傑出。不可諱言，筆者也認為
紀辛在本曲的表現稍嫌枯燥，特別是他忠實樂譜
而不誇張，僅能藉由超群的技巧塑造效果。然
而，紀辛在本版最獨特的詮釋，則是他的詮釋
「角度」。錄音時已年屆三十的紀辛，情感和詮釋
上竟還保有稚子的情懷。〈侏儒〉和〈女巫的小
屋〉在驚人的技巧下仍有怡然童趣，〈兩個猶太
人〉則是自然的故事述說，紀辛的演奏仍藉由
「漫步主題」保持淡淡的惆悵，在〈古墓〉至
〈以死者的語言與死者對話〉一段表現出深刻的
情感，整體而言仍是一個相當純真的音樂天地，
是孩童眼光的異想世界。僅以如此「罕見」的音
樂觀點，紀辛的演奏就足以名留青史，也讓筆者
深深感動。

　　綜論紀辛的《展覽會之畫》，筆者認為既是
俄國鋼琴學派的偉大傳承，也是紀辛個人藝術最
成熟且獨到的呈現。或許這樣理性完美的技巧還
會出現，但如此童真的音樂表現卻是獨一無二。

　　⑤對樂譜每一音符的全新解釋──波哥雷利
奇

　　李希特等人在俄國鋼琴學派建立本曲極其輝
煌燦爛的演奏傳統，也將該派忠實原譜一門的精
神發揮到頂巔。畢竟，為數不少的俄國鋼琴家視
《展覽會之畫》為自由改編炫耀技巧之作，李希

波哥雷利奇為「每一個」音符尋找在樂曲中的定位,為「每一段」旋律提出自己的解釋。其技巧無論在內聲部的表現、力度的控制,或歌唱性的樂句上,都已達到鋼琴家所能達到的頂尖,踏瓣和音色之精巧更是登峰造極。

特所承受的傳統,事實上並非絕對的主流。而李希特以剛正簡潔的忠實原譜詮釋,對比霍洛維茲的恣意改編,更成為主導本曲詮釋的兩大典型。

就在這樣的歷史脈絡下,波哥雷利奇版本的出現無疑更加引人注意(DG)。波哥雷利奇的詮釋向以不同流俗、眼光獨特而聞名。然而,面對《展覽會之畫》,要是忠實原譜,則已有李希特的典型;若想放手改編,則又有霍洛維茲身影在前。在上述五個版本所能提出的變異性之後,再來審視波哥雷利奇的詮釋,他還能表現出什麼創新嗎?在一片猜疑聲中,他令人吃驚地「回歸原譜」,就穆索斯基的樂思就更深入、更進一步的解讀。筆者以波哥雷利奇最特別、也最傑出的成就,分成以下數點來討論:

對原譜音符的詮釋和解讀:

李希特以降的傳統都是以研讀「作曲家指示」和「表達曲意」為主,就連霍洛維茲所代表的改編派亦然。但是,波哥雷利奇所提出的觀點卻全然不同:他要為「每一個」音符尋找在樂曲中的定位,為「每一段」旋律提出自己的解釋。這是一個較李希特更加微觀式的處理方式,也是筆者所聞獨一無二的詮釋觀。在波哥雷利奇無所不用其極地逼求樂曲下,我們也因此聽到了前所未見的生動音畫。他並不像李希特般完全遵重穆索斯基的表情記號,他只在大方向上同意而有自己的處理(如〈侏儒〉)。波哥雷利奇將關切的重心放在旋律線和音符。就旋律線的型塑而言,他不但把內聲部彈得完美無瑕,更能讓歌唱線條詠嘆得極其迷人。最扣人心絃的一段莫過於〈以死者的語言和死者對話〉。所有版本中只有波哥雷利奇

爲一開場右手的顫音作了「由弱漸強」的處理，在僅見的超緩慢曲速下，將音色也彈出由明到暗的轉變。這段音樂已被許多鋼琴大家詮釋得感人肺腑，但只有波哥雷利奇彈出了陰陽魔界的詭譎交會和迷離奇幻的幽冥情思。光是這一段，他在《展覽會之畫》的詮釋成就便足以不朽！

　　更驚人的分析還不只於此；就音符的解讀而言，波哥雷利奇是惟一一位明確區分出穆索斯基在〈女巫的小屋〉中段譜寫「二十四分音符」和「六十四分音符」不同的鋼琴家（譜例一A、B）。請注意，此二處的差別代表自第108小節起（譜例一B/1'58"），右手的顫音必須演奏得比第95小節起（譜例一A/1'10"）要快「2.7倍」！就算是絕技驚人如李希特，也因本段曲速設定較快而「客觀不能」地僅快上兩倍，各何況是一般不求甚解的版本。然而，波哥雷利奇不但注意到了此處的弔詭而放慢曲速，更能將第108小節後的樂段，藉著右手顫音的加速而詮釋出高壓式的緊張感，彈出完全不同的詮釋手法，表現能力竟較管絃樂還要出色！尤有甚者，波哥雷利奇對顫音的超絕演奏，更似乎已要超出鋼琴所能表達的極

譜例一A，原譜第95小節。

譜例一B，原譜第108小節。

限。他在此段顯現的過人洞見，實在足令天下鋼琴家汗顏──原來，在眾人皆習以爲常的演奏上，波哥雷利奇還是能在不疑處存疑，以嶄新的詮釋力搏世人的無知！

波哥雷利奇在《展覽會之畫》對原譜的謹愼和思考，已然到了令人匪夷所思的地步。也因此，他把許多鋼琴家忽略的，認爲不重要、不合理的樂段皆重新審視，以其強而有力的詮釋說服我們穆索斯基是對的。除了就音符本身和旋律線的思考外，他也對穆索斯基的指示符號作極用心的推敲。以〈牛車〉爲例，如果穆索斯基本意是要音量由ff至ppp，又爲何要在第38小節重回開頭旋律處，右手以八度來表現？李希特以分句轉折彈出合理的解釋，波哥雷利奇則以第35小節的漸快和突強（2'06"）完美地提出自己的看法。在〈兩個猶太人〉一段，他也是極少數能區分裝飾音和主旋律不同作用的鋼琴家。如此深刻而精到的詮釋手法，不但可說是前無古人，就是以後恐怕也難有後繼者。

技巧的全面性展現：

所謂全面的技巧，手指運動、音色和踏瓣缺一不可。就純手指上的功力而言，波哥雷利奇在內聲部的表現、力度的控制和歌唱性的表現上，都已達到鋼琴家所能達到的頂尖。筆者對此倒不想花太多篇幅討論；眞正讓人驚豔的，是波哥雷利奇對踏瓣和音色的錘鍊功深。以〈侏儒〉一開始的樂句而言，他便在弱音反覆段使用了弱音踏瓣，不只是爲了弱音的效果，更是以此產生音色較矇矓的變化，彷彿有了主體和影子掩映的幻象，更使得突強產生音色瞬間一亮的感覺

（0'16"）。在〈牛車〉中，聽似平凡的低音，卻蘊含了極精深的技巧——音量大但音粒卻相當凝聚，踏瓣的收放控制更營造出牛車「拖」地而行的神韻。尤其值得特別注意的，是開頭旋律和主題重現兩段（2'08"），前者踏瓣運用較淺而後者較深，配合旋律是單音或是八度而有所改變，但音響一樣清晰，實是用心設計之作。同樣的踏瓣靈活運用在〈女巫的小屋〉也有神效（0'07"-0'22"），波哥雷利奇成功地在鋼琴上展現管絃樂般的動態對比，讓這段已被彈濫的樂曲更顯光芒。至於音色的千變萬化，波哥雷利奇雖無霍洛維茲神奇，但也可圈可點。不論是〈市場〉左手純然明暗的變化，還是〈以死者的語言和死者對話〉那色調截然不同的對比，波哥雷利奇的表現都堪稱爐火純青。

結構和情韻

　　這一點非常值得玩味，然而也是波哥雷利奇在本曲中最易引起爭議之處。波哥雷利奇對各個「漫步主題」的掌握十分用心，在細膩的對比下甚至較李希特還要成功。如〈漫步五〉既爲上半部作了總結，結尾的降B音截斷更是尤富韻味。在原曲不相連的情況下，他巧妙的藕斷絲連令同是降B音的〈市場〉有了成功的連繫。波哥雷利奇對整部組曲的情感詮釋也認定爲穆索斯基悼念亡友之作，故在用心讀譜外更讓哀悽的情思貫徹全曲。然而，就恰恰因爲他的精密讀譜和用心，使得許多樂曲聽來過分的沉重（如〈牛車〉和〈古堡〉）。又因爲波哥雷利奇注重結構上的統一，故他更使全曲的基礎皆奠立在沉重的氣氛之下。這樣「過分沉重」且風格巨大的詮釋，對聽

Shura Cherkassky 1909-1995
Solo piano works by Chopin, Mussorgsky, Berg, Bernstein, Brahms,
Schumann, Beethoven, Liszt, Stravinsky, Grieg & Rachmaninov

7 CD SET

徹卡斯基在本曲往往出乎意料地強
調低音部或內聲部，塑造驚奇的效
果，圓滑奏與歌唱性都相當良好。

MODEST MUSSORGSKI
MAURICE RAVEL
Quadri di una Esposizione
ANDRE CLUYTENS
MODEST MUSSORGSKI
Quadri di una Esposizione
EDUARDO DEL PUEYO

德普祐的《展覽會之畫》是相當個
人化的詮釋，也有其特殊的音樂魅
力。

者而言可說是極大的負荷，也降低了本版對一般
聽眾的接受度。不過，筆者終究對波哥雷利奇的
驚人表現給予至高的肯定，也相當認同他的詮釋
風格和所揭示的新方向。

2.俄國／蘇聯鋼琴家以外的詮釋

(1)傳統浪漫風格的延續

　　誇張的徹卡斯基（Shura Cherkassky, 1909-
1995）在此曲雖然沒有改編，卻往往出乎意料地
強調低音部或內聲部，塑造驚奇的效果（Nim-
bus）。徹卡斯基在此琢磨出透明的音色，圓滑奏
與歌唱性都相當良好。在各別小曲上，也時能有
特別出色的詮釋，如特別可愛的〈雛雞之舞〉和
彈性速度大的〈牛車〉。而他於〈漫步五〉所表
現出的端正演奏，適時將樂曲詮釋歸於深刻，在
〈古墓〉表現出真誠的情感。以弱奏開始的〈基
輔城門〉更讓全曲終結於悼友的感傷。雖然技巧
表現不再凌厲，徹卡斯基在此曲仍展現傑出的詮
釋。

　　西班牙鋼琴名家德普祐（Eduardo del Pueyo,
1905-1986），其《展覽會之畫》是他頗為著名的
曲目（Hunt）。然而就其現場錄音而言，這是相
當個人化的詮釋。他的開頭〈漫步一〉彈性速度
就極為誇張，句法如說書人講講停停，毫無脈絡
可尋；其後數段「漫步主題」，速度、音量和句
法也都相當特殊，完全是德普祐個人化的演奏。
就各畫而言，〈侏儒〉也完全捨棄樂譜上的速度
變化，而呈現近乎統一的速度演奏。〈古堡〉則
又以自由隨性的態度演奏主旋律的裝飾音，在慢
速中塑造奇特的旋律。然而，個人化的演奏是一
回事，技巧的退化是另一回事。以傑出技巧聞名

的德普祐，在此並未展現他的最高水準。雖然他也有極為精湛的表現，如〈牛車〉由弱至強而弱的完美音量控制，慢速但平均的〈雛雞之舞〉和〈古墓──以死者的語言和死者對話〉，〈女巫的小屋〉更和波哥雷利奇一樣正視到中段顫音變化，甚為難得。但對於機械性的技巧如〈兩個猶太人〉，其八度已出現極大缺失，同音斷奏也不清楚；〈基輔城門〉自添高低音強化音響，卻發生記憶失誤。不過整體而言，德普祐極具個人魅力的演奏仍表現其獨特藝術，也有特殊的音樂魅力。

　　和德普祐相似，馬卡洛夫（Nitika Magaloff, 1912-1992）晚年的《展覽會之畫》現場演奏也展現出極為個人化的詮釋，技巧也出現瑕疵（Valois）。他的手指平均和力道表現，甚至精準度都受影響，不過大體而言仍屬傑出，音色也保持極佳水準。〈兩個猶太人〉得心應手，〈市場〉也努力彈出所有的聲部和效果。音樂表現上，馬卡洛夫的彈性速度大，樂句變化隨性。〈牛車〉仍是以弱奏開始，卻強化不同聲部形成特殊效果。〈古堡〉快速中的獨特韻味（3'36"），設計繁複的〈侏儒〉與單純可愛的〈雛雞之舞〉，堪稱他在此曲最有特色的詮釋。但快速的〈古墓──以死者的語言和死者對話〉一段，雖然馬卡洛夫在音色上有良好控制，但過於快速的演奏與浮面的情感卻喪失深度，〈基輔城門〉也僅是華麗而已。馬卡洛夫也和德普祐相似，添加自己的音符，且更動的幅度更大。〈女巫的小屋〉自添滑奏（0'49"/3'01"）尚是能想像的更動，但開頭〈漫步一〉第16小節（0'53"）更動旋律和第20

馬卡洛夫晚年的《展覽會之畫》現場演奏也展現出極為個人化的詮釋，設計繁複的〈侏儒〉與單純可愛的〈雛雞之舞〉，堪稱他在此曲最有特色的演奏。

小節減少八度（1'07"），〈侏儒〉第63小節
（1'34"）下行旋律更動等等，都讓筆者覺得有忘
譜之嫌，也是可議之處。

(2)德系鋼琴學派演奏家的表現

《展覽會之畫》情韻深邃，又融合變奏曲與
組曲的架構，自是表現鋼琴家深刻情感與思考的
最佳曲目之一。出乎筆者意料，德國鋼琴家對此
曲的偏愛也超過俄系其他作品，成為學派融合的
代表。

艾德曼（Eduard Erdmann, 1896-1958）於
1952年的演奏錄音不僅是本曲最早的錄音之
一，也是當時歐陸鋼琴家對此曲珍貴的演奏紀錄
（TAH）。艾德曼演奏精神抖擻，保持相當傑出的
技巧，〈漫步一〉、〈漫步五〉的快速與音量和
〈兩個猶太人〉的強勁指力，都讓筆者印象深
刻。就詮釋而言，艾德曼也以忠實樂譜為本，對
於〈牛車〉一曲回歸穆索斯基原譜的指示，在當
時的演奏氣氛下，顯得格外特別。然而，就全曲
設計而論，除了〈古墓〉仍有動人情懷以外，艾
德曼並未表現出德奧派深刻的思考，結構對比和
各曲刻劃皆相當直接。尤有甚者，艾德曼帶入德
國式的僵硬旋律線，樂句表現粗糙。速度雖快但
失誤亦多，並非細膩的演奏。不過他充滿熱力，
仍然值得一聽，特別是〈基輔城門〉激切到彈斷
琴弦的爆發力，更是其演奏生命力的最佳證明。

布倫德爾（Alfred Brendel, 1931-）向來以
「不演奏俄國曲目、法國曲目和蕭邦」這三大項
「聞名」。事實上，在成就國際性大師地位之前，
他仍然涉足過一些蕭邦（波蘭舞曲）和俄國作
品，但唯一在成名後仍演奏並錄音者，就僅有

艾德曼於1952年的演奏錄音不僅
是本曲最早的錄音之一，也是當時
歐陸鋼琴家對此曲珍貴的演奏紀
錄。其演奏精神抖擻，〈基輔城門〉
更有激切到彈斷琴弦的爆發力。

布倫德爾的1955年錄音，其演奏基本上忠實於樂譜，用心表現樂譜上的技術細節，但詮釋上則加入自己的設計。

《展覽會之畫》一曲。而從布倫德爾的兩次錄音中，我們也得以同時觀察到時代的轉變和布倫德爾的獨到見解。

在1955年的首度錄音中，布倫德爾的演奏基本上忠實於樂譜，用心表現樂譜上的技術細節（如圓滑線、斷奏），但詮釋上則加入自己的設計（voxBox）。如〈侏儒〉中段以罕見的快速演奏（0'46"），但言之成理，音樂也具有張力。〈雛雞之舞〉和〈市場〉的形象描繪在快速下更顯鮮明，雖然其技巧並非面面俱到。就音樂風格而言，布倫德爾確實沒有表現出俄式的音樂句法，而是西歐式的旋律風格（也非完全德奧式）「漫步主題」極為自然，沒有處處設計的句法，流暢的歌唱線條一樣能連貫全曲。如此演奏在〈古堡〉和〈女巫的小屋〉中顯得格外清新爽朗，頗有一新耳目的「解毒」之效。但同樣手法在〈兩個猶太人〉則略顯突兀，〈御花園〉到〈牛車〉之間的連結也缺乏足夠的情感醞釀。不過，筆者最意外的則是，布倫德爾竟然也會更動穆索斯基的原作——不僅〈牛車〉改依拉威爾的音量設計，在〈兩個猶太人〉結尾，布倫德爾竟然改成拉威爾管絃樂版的音符（第28小節/2'13"），同樣的更動也出現在〈女巫的小屋〉第74/186小節的自加滑音（0'49"/2'59"），和〈基輔城門〉結尾的自添裝飾和絃（第170小節/4'26"）。顯然布倫德爾參考了拉威爾管絃樂版，而悄悄融入自己的詮釋。

1984年的二度錄音，布倫德爾在技巧面進步甚多，旋律控制、聲部區分與音色等等都有精湛的表現（Philips）。〈御花園〉、〈雛雞之舞〉

布倫德爾的1984年版，旋律控制、聲部區分與音色等等，都有精湛的表現。他雖然仍未追求俄式風格，但「漫步主題」卻不再直觀。自然的歌唱句法仍在，卻多了細膩的小轉折，在鎖定的框架內追求戲劇表現。

和〈市場〉在細節刻劃和音色處理上皆有重大進展，〈基輔城門〉的音響設計和聲部塑造更是優異。就音樂風格而言，布倫德爾雖然仍未追求俄式風格，但「漫步主題」卻不再直觀。自然的歌唱句法仍在，卻多了細膩的小轉折，〈漫步五〉更有截然不同的音量設計──這正符合布倫德爾新版的方向：在鎖定的框架內追求戲劇表現，「漫步主題」是人的活動和感想，而畫作本身是固定的事實存在。〈古堡〉在這樣的詮釋主軸下不復昔日的清新，但音色與層次都更上層樓。〈女巫的小屋〉失之僵硬；〈兩個猶太人〉則修改昔日直接的句法，但仍然是「布倫德爾式」的猶太人。舊版最出色的〈侏儒〉大體設計未變，但由於技巧和經驗的大幅提升，布倫德爾彈出遠勝以往的詮釋。許多舊版效果不彰的段落，新版都表現得淋漓盡致，如第35小節（0'51"）的左手低音和結尾的張力，他的驚人進步足以讓此段〈侏儒〉成為所有版本中的最佳演奏！

如此強調理性的詮釋，自然也讓布倫德爾回歸原典。雖然布倫德爾並未按照樂譜的表情指示，但〈牛車〉回到穆索斯基的設計（而他還是加了自己的音量轉折），也不再自行添加音符──但唯一的小例外是開頭〈漫步〉第17小節起的左手低音（1'04"），看來布倫德爾還是對穆索斯基的音響設計稍有微詞！

較布倫德爾更回歸樂譜本身的，則是魏樂富（Rolf-Peter Wille, 1954-）的詮釋。魏樂富在本曲的演奏格局雄偉而氣勢壯大，極為忠實地實現樂譜指示（Philips）。就音量和表情而言，他也充分對應樂譜上的所有細節。從他的演奏中，筆者

魏樂富在本曲的演奏格局雄偉而氣勢壯大，極為忠實地實現樂譜指示。就音量和表情而言，他也充分對應樂譜上的所有細節。

幾乎能聽出〈御花園〉所有圓滑奏和斷奏指示。而「最忠實」的表現莫過於〈牛車〉幾乎不加踏瓣的處理，以表現譜上完全不加圓滑奏的低音。筆者佩服魏樂富打破成規的勇氣，雖然他還是保留自己的見解——如〈雛雞之舞〉中段（第23小節起／0'31"），魏樂富便沒有照譜上指示彈出較前段更弱的音量，卻將左手聲部彈得神靈活現。〈女巫的小屋〉則適時加了踏瓣以求詮釋上的音響效果。至於穆索斯基沒有指示的段落，如開頭的〈漫步〉，魏樂富則如齊柏絲坦回到作曲法，精細地強化編號的結構意義和塑造內聲部，深刻的思考令人激賞。無論是技巧或詮釋，魏樂富都在《展覽會之畫》表現出其獨到而嚴謹的見解與成就。然而，值得商榷的是其情韻和音量處理。〈市場〉雖然快速乾淨，但吵鬧太過。穆索斯基全曲最大音量只用了「ff」，就整體邏輯而言，魏樂富的〈牛車〉與〈古墓〉都太過大聲，〈侏儒〉更成了阿貝利希，也損及全曲的結構平衡。

近年來德國鋼琴界聲望最高的新生代明星，非弗格特（Lars Vogt, 1970-）莫屬，身為俄國女婿的他，也在和EMI簽約後不久即錄製本曲，表現德國曲目外的多方面才華，提出了相當特別的詮釋見解。本質上，弗格特將本曲視為真正的懷友悼念之作。因此，他指下的《展覽會之畫》全曲皆沉浸於感傷的哀悽之中。為了表現心中的苦痛，他大量運用段落內彈性速度和樂段間速度對比，也大量運用踏瓣塑造朦朧效果。〈漫步一〉與〈漫步五〉，弗格特就違反樂譜指示，在慢速中以弱奏詮釋。〈古墓——以死者的語言和死者

弗格特將本曲視為真正的懷友悼念之作,他指下的《展覽會之畫》全曲皆沉浸於感傷的哀悽之中。〈古墓——以死者的語言和死者對話〉一段則有真誠的情感,音響效果與旋律處理都扣人心弦,深刻的旋律在明晰的層次中歌唱,豐富的音色變化更塑造出奇異的光彩。

對話〉一段則有真誠的情感,音響效果與旋律處理都扣人心弦,深刻的旋律在明晰的層次中歌唱,豐富的音色變化更塑造出奇異的光彩。終曲〈基輔城門〉最是莊嚴凝重,旋律盡是聖堂裡的歌詠祝福。

然而,為了達到全曲的統一,弗格特也必須對其他各曲作合於情感一致性的詮釋。〈古堡〉彷彿是迷霧中的幻影,羅登巴赫(G.Rodenbach)筆下的《死城》。〈侏儒〉也變得奇特但陌生,似乎是夢中的精怪。然而,強調情感統一的結果雖然讓其個人主張充分發揮,但也面臨各曲性格趨同的問題,如其〈御花園〉除技巧外並無特殊之處。另一方面,弗格特的旋律線也往往無法承載過於投入的情感,甚至流於誇張。所幸〈市場〉和〈女巫的小屋〉兩段,他都以卓越的技巧彈出多重聲部和音響設計,〈牛車〉也如魏樂富在圓滑奏上回歸樂譜的指示,在一片感傷中彈出創意,也使其詮釋更為全面而完整。

(3)法國鋼琴學派的演奏

相較於德國系統的鋼琴家,法系演奏家對本曲似乎興趣不高。然而,由於不同音色、技巧和思考的互動,他們也能在此曲提出自己的意見,形成獨特的美感。

盧密葉(Jacques Rouvier, 1947-)、安垂蒙(Philippe Entremont, 1934-)和歐瑟(Cecile Ousset, 1936-)屬於二次大戰後法國鋼琴學派新生代的代表人物。他們的音色都保持傳統法國鋼琴學派的朦朧與透明,也有十分傑出的手指技巧。但在技法上他們卻受俄國鋼琴學派影響,轉而追求宏大音量與氣勢。就盧密葉而言,〈漫步一〉、

盧密葉的詮釋相當直觀，就樂譜的
指示表現音樂。對於樂譜尚未作指
示的部分，他則發揮其詮釋智慧和
純熟技巧，彈出更多巧思。其〈基
輔城門〉竟能彈出俄派的頂尖音
量，在音色變化上又盡現法式風
采，奇異的和諧實為迷人。

〈漫步三〉和〈漫步五〉都相當直接，精神抖
擻。整體詮釋也相當直觀，就樂譜的指示表現音
樂（Denon）。他的〈侏儒〉就沒有刁鑽的設
計，自然地彈出戲劇性效果；〈古墓〉音響極為
均衡穩重，音樂性亦佳。〈古堡〉優雅自然的歌
唱句自是法派頂尖之作，〈市場〉更是精準快
速！對於樂譜尚未作指示的部分，盧密葉則發揮
其詮釋智慧和純熟技巧，彈出更多巧思。如〈牛
車〉的踏瓣設計和左手斷奏的運用，就塑造出更
鮮明的轉折效果。雖然也有如〈御花園〉與〈兩
個猶太人〉出手太重之弊，但氣勢驚人的〈女巫
的小屋〉卻又讓人驚艷。〈基輔城門〉裡他彈出
俄派的頂尖音量，但在音色變化上又盡現法式風
采，奇異的和諧實為迷人。安垂蒙的演奏較盧密
葉更為強勢，力道極為強勁（ProArte）。若非音
色還保有清澄的特質，就施力法而論，實和俄國
鋼琴學派並無二致。他的分句法也不似鋼琴，反
而接近管絃樂的思考（以〈漫步一〉和〈女巫的
小屋〉為最）。如此演奏在〈侏儒〉、〈漫步
五〉、〈女巫的小屋〉和〈基輔城門〉等曲中確
有極耀眼的發揮，演奏也和盧密葉一般直接。然
而，安垂蒙卻未能如盧密葉般表現動人的歌唱
性，對各畫的表現也顯得浮面，「漫步主題」則
缺乏情感的醞釀與思索。全曲雖是流暢洗練，在
透亮音色音質下仍能展現驚人的爆發力，但筆者
仍期待更深刻的詮釋。

　　布可夫（Yury Boukoff, 1923-）晚年的演奏
的《展覽會之畫》，音色和表現手法皆遠離法國
學派，呈現較為傳統而俄式的詮釋（DEB）。他
的技巧已自高峰退下，手指持續力出現明顯破

綻，對於〈侏儒〉和〈市場〉的演奏皆不甚理
想。但整體而言仍然穩健扎實，音色質地優美，
力道表現也能強勁。布可夫在〈牛車〉的踏瓣設
計和音響效果相當出色，右手旋律始終能漂浮於
左手的車輪行進之上，聲部層次清晰分明。他的
演奏風格雖不誇張，但也會自行添加音符，適時
修飾演奏效果（如〈女巫的小屋〉和〈兩個猶太
人〉），是較自我的詮釋。

　　盧密葉和安垂蒙皆將《展覽會之畫》當成炫
技之作，歐瑟卻以嚴謹莊重的態度詮釋此曲
（EMI）。她的〈基輔城門〉神情凝重，〈古墓-
以死者的語言和死者對話〉則情感內斂，確實回
歸到此曲的創作本質。歐瑟在技巧上發揮法式傳
統的清晰，也能表現出強勁的氣勢和壯大的音
量，但更仔細於細節的琢磨，不把音響效果和技
巧表現當成演奏重心。她用心於音響與聲部的平
衡，圓滑奏和歌唱句也有良好表現。〈牛車〉未
以強奏開始，全曲表現仍屬忠於樂譜，沒有不必
要的誇張。雖然歐瑟的演奏不如前兩者燦爛耀
眼，甚至連〈市場〉和〈兩個猶太人〉也理性溫
和，筆者仍尊敬其修磨勻稱的聲部和回歸作曲家
創作初衷的詮釋。

　　師承梅湘夫人蘿麗歐（Yvonne Loriod）的
穆拉洛（Roger Muraro, 1959-），在1986年得到
柴可夫斯基大賽第四名後就以法系、現代與俄系
三面向的曲目開展演奏事業。穆拉洛的音色明亮
而現代，已不見傳統法國鋼琴學派的特色。在本
曲演奏中，穆拉洛自也未能如盧密葉彈出學派混
合的奇特美感，而是以近似俄式的音色表現穆索
斯基，在力道上也有相當強勁的表現（Ac-

穆拉洛能巧妙運用演奏梅湘作品的
心得，以類似的音色變化，處理
〈侏儒〉和〈御花園〉等曲，表現
出俄系鋼琴家所未運用的彈法，也
帶來不少創新效果。

捷克鋼琴家阿達契夫的《展覽會之
畫》則呈現出相當規矩的演奏。他
的動態對比和踏瓣運用都相當節
制，雖然也有過於樂譜指示的強弱
設計，但絕不誇張。

cord）。然而，穆拉洛此版成功之處並不是音色
上的俄國化，而是他能巧妙運用演奏梅湘作品的
心得，以類似的音色變化，處理〈侏儒〉和〈御
花園〉等曲，表現出俄系鋼琴家所未運用的彈
法，也帶來不少創新效果。就詮釋方法而言，穆
拉洛以穩健的「漫步主題」整合全曲，使各畫鑲
嵌於「漫步」之中，既充分表現畫境，也能適時
回復情感。比較可惜的，是穆拉洛對技巧與設計
都不夠仔細。他的〈市場〉結尾段彈得極為清晰
且具有諧趣效果，但全曲也有不少觸鍵模糊之
處。〈女巫的小屋〉加了拉威爾管絃樂版的滑奏
（0'50" / 3'01"），但樂句設計效果並不突出。平
心而論，穆拉洛已在本曲中展現出極為出色的音
量和技巧，〈基輔城門〉在此尤為出色，情感表
現也十分動人，但許多不該出現的細節瑕疵卻成
為極可惜的缺失，也損及本版的詮釋完整性。

　　(4)其他歐洲鋼琴家的迴響

　　和穆拉洛於同屆柴可夫斯基大賽得到第五名
的捷克鋼琴家阿達契夫（Igor Ardasev, 1967-），
其《展覽會之畫》則呈現出相當規矩的演奏
（Supraphon）。他的動態對比和踏瓣運用都相當
節制，雖然也有過於樂譜指示的強弱設計，卻絕
不誇張。本質上，阿達契夫相當遵守穆索斯基原
譜的指示，即使偏離也只是點到為止：如〈牛車〉
雖未以強奏開始，但音量也以「中至強至弱」表
現。〈市場〉開頭的彈性速度也僅止於引導作
用，對樂譜的更動也僅是在〈女巫的小屋〉添加
琶音（0'47" / 2'49"）。就手指技巧而言，阿達契
夫仍屬傑出，〈御花園〉和〈市場〉就相當準確
而清晰。然而，他在此現場錄音中卻失去音色的

揚多對結構與速度的掌握仍十分穩
健,也能營造巨大的音量,全曲保
持音樂的行進感。

華彩,色澤偏暗而缺乏亮度,以此音色演奏的
〈古堡〉自是沉悶乏味。較音色更嚴重的問題,
是阿達契夫疏離的情感——或許,他僅是負責搬
畫的管理員吧!

　　一如阿達契夫在捷克的地位,僅小其一歲的
法揚(Dened Varjon)也被視為新一代匈牙利鋼
琴家的代表(Laserlight)。法揚在本曲的演奏更
忠實樂譜,包括〈牛車〉等曲都完全按照穆索斯
基的指示。他的樂句和結構表現也相當規矩,卻
不像阿達契夫節制音量的對比,而是自然配合樂
譜而盡情表現。法揚在技巧也有扎實穩健的表
現。音色雖是類似席夫的歐式德奧傳統質樸音
質,但觸鍵和音響都相當平衡,演奏乾淨清晰,
快速樂段也自然流暢,整體表現較阿達契夫更為
出色。就詮釋設計而言,法揚雖然沒有特殊的見
解,但其忠實原作的表現也維繫住音樂的張力。
熱切的音樂表現力足以彌補其音色單調的缺失,
〈女巫的小屋〉到〈基輔城門〉更有恢宏的氣
勢,節奏與旋律都經過悉心設計,整體表現可謂
傑出。

　　法揚的前輩簡諾‧揚多(Jeno Jando, 1952-)
在本曲的演奏則過分地強調力道與氣勢,因而導
致音質粗暴且音色缺少變化(Naxos)。強力敲擊
也造成觸鍵笨重,連帶損及聲部區分。雖然力道
強勁,但動態張力設計和音量控制僅是一般水
準。種種技巧上的限制使得揚多的《展覽會之畫》
缺乏對比,自也難以引人入勝。詮釋面上,揚多
幾乎和魏樂富一般忠實原譜,幾乎完全遵守樂譜
上的指示演奏。但他的演奏卻不如魏樂富有趣,
思考也未如魏樂富深刻——但也因此,揚多避開

卡潘尼拉的音色具有義大利鋼琴派別的銀彩與厚度，輕重之間的控制更爲細膩，也能兼顧高低音與觸鍵的平衡。

了魏樂富因忠實反顯得突兀之處。所幸揚多對結構與速度的掌握仍十分穩健，也能營造巨大的音量，即使歌唱性不佳，仍能保持音樂的行進感。

　　揚多的優點正是義大利鋼琴家卡潘尼拉（Michele Campanella, 1947-）在本曲所面臨的問題（Nuova Eva）。揚多的演奏雖然粗糙，但演奏基調較快（32'28"）卡潘尼拉的技巧和揚多相似但較出色：他的音量爆發力和揚多相同，但音色具有義大利鋼琴派別的銀彩與厚度，輕重之間的控制更爲細膩，也能兼顧高低音與觸鍵的平衡（雖未建立立體的音響效果）。他一樣忠實樂譜，但卻採取偏慢的演奏（35'18"），加上過分厚重的低音和強音，導致音樂缺乏行進感。尤有甚者，卡潘尼拉所能作的音樂變化，僅止於強化樂譜指示，如〈侏儒〉結尾段的猛然加速，本質上仍單純地照譜演奏，沒有自己的詮釋與設計——如果他能在每一曲皆彈出〈基輔城門〉中段抒情縈繞的鐘聲（2'16"），此版必然更具聆賞價值。

　　義大利新生代鋼琴家，第九屆范‧克萊本大賽冠軍皮德羅尼（Simone Pedroni）在比賽上的演奏，則亦缺乏邏輯嚴謹的詮釋（Philips）。皮德羅尼的演奏一樣有許多設計，但幾乎全是片段的、以小節爲單位的效果。如開頭〈漫步〉結尾突然的弱奏、〈侏儒〉奇特的彈性速度、〈古堡〉中突然強化一小節等等作怪手法，缺乏邏輯與詮釋的意義。除了〈雛雞之舞〉以外，幾乎沒有眞正出色的演奏，音樂氣質也差。簡而言之，就是譁衆取寵。就技巧面而言，皮德羅尼在音質和音色都算不錯，演奏力道強勁之外也能處理層次與聲部，但手指力道並不平衡，樂句張力也不平

均，失誤亦偏多。這樣的畫作雖然也能展覽，筆者還是建議將其放在倉庫。

　　南斯拉夫鋼琴家波歌雷立基（Lovro Pogorelich, 1970-）和芬蘭鋼琴家穆斯托年（Olli Mustonen, 1967-），都意圖展現出自己的見解，但同樣缺乏嚴謹的邏輯。波歌雷立基的手指技巧扎實，音粒乾淨，但音色缺乏變化，歌唱旋律的音樂表情顯得生硬，〈古堡〉甚至連音響效果都不理想，是最大敗筆（Lyrinx）。詮釋上他力求對原譜的忠實表現，但以特別的慢速推展而出。雖然沒有特別的創意，但是其仔細而認真的表現，仍在不少樂段表現傑出的成果，例如樂句端正而準確的〈兩個猶太人〉和〈市場〉，就自然流露出演奏效果與情感。〈女巫的小屋〉細節處理和層次設計也相當用心，更彈出音樂的氣勢與想像力，只是表現力並不出色。

　　相較於波歌雷立基的本分，穆斯托年的《展覽會之畫》則充滿奇特的重音、斷奏和彈性速度（Decca）。他似乎走路比別人辛苦，其「漫步主題」宛如百米障礙，充滿艱險。〈兩個猶太人〉的對話也難讓他人參透玄機。他的音響處理十分大膽，〈牛車〉可以盡情渲染，卻又將〈古墓〉彈成冷藏室。除了恣意而為的隨性外，穆斯托年其實仍有可取之處。如他刻意模仿舞蹈腳步的〈雛雞之舞〉和「俏皮可愛」的〈侏儒〉，但整體而言，仍是個人化的自由派詮釋。技巧上音色缺少變化，音質尖銳而乾澀，強奏尤其惱人。在〈市場〉的快速樂段並不清晰，〈以死者的語言與死者對話〉一段未有分明的層次和音響效果，〈基輔城門〉更興奮過頭而顯得混亂。

穆斯托年《展覽會之畫》充滿奇特的重音、斷奏和彈性速度，但刻意模仿舞蹈腳步的〈雛雞之舞〉和「俏皮可愛」的〈侏儒〉，卻是難得的創意。

羅馬尼亞鋼琴家斐路（Andrei Vieru, 1959-）的演奏一樣展現自己的見解，但他的情感表現卻能貼近俄國句法（Harmonia mundi）。就音色而論，斐路的表現並不突出，踏瓣效果也僅是一般。即使他多處自行添加低音，還是無法形成傑出的音響。然而，他深刻的投入與適當的情感表現卻使其演奏具有說服力，「漫步主題」也有自己的心得，確實能連貫各曲。〈漫步五〉、〈基輔城門〉和〈女巫的小屋〉，他的演奏都快速而強勢，只是到〈基輔城門〉，他的音色和音量控制仍未見理想。若非受限於技巧表現，應能有更出色的詮釋成果。

(5)日本鋼琴家的演奏

筆者所蒐集的日本鋼琴家演奏，僅有小川典子（Hiroko Ogawa）和中村紘子（Hiroko Nakamura, 1944-）兩人，而她們不僅風格完全不同，連技巧也大相逕庭。小川典子的演奏相當保守，開頭〈漫步一〉平板無趣，其後數段〈漫步〉竟也一起僵硬，〈兩個猶太人〉與〈市場〉間的〈漫步〉甚至如同試譜練習，毫無音樂可言（BIS）。她的〈侏儒〉表現出氣勢，但音樂缺乏行進感，樂句相當僵硬。〈古堡〉的音色層次和歌唱性都不足，〈兩個猶太人〉則缺乏應有的對話和情境，〈古墓〉更未見其深度。所幸她的技巧終能展現出成績。急躁的〈御花園〉和〈雛雞之舞〉雖然音色仍舊缺乏變化，但音粒清晰乾淨，手指技巧表現佳。〈市場〉和〈女巫的小屋〉則克盡精準快速之責，是小川典子在本曲較佳的演奏。

中村紘子的演奏則完全相反——直接、誇

小川典子的演奏相當保守，〈市場〉和〈女巫的小屋〉則克盡精準快速之責。

張、銳利,這位神奇的鋼琴家錄製此曲時正值技巧巔峰(1982年),但她所展現出的音樂世界卻極為扭曲(Sony)。就技巧面而言,中村紘子展現出強勁的力道,同時保持相當的乾淨清晰,但音色變化與層次效果卻不足。她的旋律線在此曲中已脫離日本鋼琴家慣有的僵硬,但速度掌握卻不穩,彈性速度也運用極多(如〈古堡〉和〈雛雞之舞〉,後者尤為粗暴)。然而,除了強烈的個人特質,中村紘子的演奏其實混雜多種風格;她的〈牛車〉左手模仿霍洛維茲演奏琶音,也如拉威爾版刪除〈兩個猶太人〉與〈市場〉之間的〈漫步五〉,更會挪移樂句高低以強化音響效果,並非完全忠於樂譜音符。音樂表現時而炫耀誇張,但有時亦能表現情感。這是一個複雜但缺乏重心的演奏,筆者寧可欣賞小川典子的認真。

(6)英語系鋼琴家的詮釋

首先就美國鋼琴家而言,由於霍洛維茲的影響,在美國發展的鋼琴家多半都以改編為尚,即使是未改編的卡欽(Julius Katchen, 1926-1969)和龐提(Michael Ponti, 1937-),前者仍對樂譜作小更動,後者的演奏更無須改編就已相當誇張。卡欽的演奏強化重擊,音量大,也注重踏瓣效果,對「漫步主題」的設計尤為用心,段段不同而曲趣殊異(Decca)。但卡欽的踏瓣僅注重於段落間特定效果的處理,而未建立立體性的音響。他還是以手指為主的旋律塑造來描繪畫境。〈兩個猶太人〉不僅清晰、快速而且平均,卡欽甚至還能兼顧音色變化;〈市場〉與〈女巫的小屋〉,運指快如閃電且聲部明晰,力道更是強勁過人。然而,卡欽的詮釋顯得過於激動,樂曲情

卡欽的演奏強化重擊,音量大,也注重踏瓣效果,對「漫步主題」的設計尤為用心,段段不同而曲趣殊異。他的〈市場〉與〈女巫的小屋〉運指快如閃電且聲部明晰,力道更是強勁過人。

感易放難收。他的情感表現又偏重技巧面的快速
與力道，使得各曲的對比性隨之降低。「漫步主
題」在他「努力」用心演奏下顯得笨重，風馳電
掣的〈女巫的小屋──基輔城門〉更僅存炫技成
就而已。至於〈兩個猶太人〉第28小節
（4'02"）、〈牛車〉的音量設計與〈女巫的小屋〉
第74/186小節改成滑音（0'43"/2'28"）與〈基輔
城門〉多處高低音更改等等，或可歸類於拉威爾
版的影響。

　　就龐提的演奏而言，他的快速樂段表現不
穩，但整體而言技巧傑出，最可喜的是其透明的
音色（Dante）。然而，龐提卻不忠於原譜，而是
自行選擇表情和速度，〈基輔城門〉也加了自己
的低音和音符（1'56"起）。在演奏上，〈漫步一〉
即以重擊開場，隨後的〈侏儒〉更是一味敲打，
但弱音又極為小聲，充滿極端的強弱對比，尾段
彈性速度的誇張也不遑多讓──如此誇張的彈性
速度和強弱對比，即構成龐提的詮釋。他的〈古
堡〉幾乎每一段都換一次速度和音量，〈牛車〉
更是讓音量自幾不可聞的極弱奏開始，升至震耳
欲聾的巨響後又再度落入極弱奏。〈以死者的語
言和死者對話〉極為沉溺，〈兩個猶太人〉音樂
更是完全變形。除了〈御花園〉刻意區分左手，
塑造對應聲部的創意之外，龐提的演奏僅在音
量、速度和強弱上全力誇張，全曲吵雜喧鬧，詮
釋上僅〈御花園〉有一得之見。

　　布朗夫曼（Yefim Bronfman, 1958-）的《展
覽會之畫》是他極用心之作（Sony）。他在此表
現出優異的技巧，觸鍵扎實，音響乾淨且平衡。
音色變化雖不豐富，但也能適切表現樂曲。詮釋

MUSSORGSKY:
Pictures at an Exhibition
STRAVINSKY:
PÉTROUCHKA (Trois mouvements)
TCHAIKOVSKY: DUMKA
Yefim Bronfman
Piano

SONY
CLASSICAL

布朗夫曼的《展覽會之畫》表現出
優異的技巧，音響乾淨且平衡。他
的詮釋忠實樂譜，也採取較內斂的
演奏方式，力求每一曲的勻稱和協
調。

上，布朗夫曼忠實樂譜，也採取較內斂的演奏方式，力求每一曲的勻稱和協調。「漫步主題」的詮釋自然而抒情，各畫也不譁眾取寵。布朗夫曼表現最傑出者，在以結構對比為重的曲子上，如〈侏儒〉、〈市場〉和〈女巫的小屋〉，其工整的段落和簡潔的樂句，在均衡的音響和細心的修飾下自然顯得突出。然而，在偏重歌唱性旋律的〈御花園〉，布朗夫曼的表現僅是一般，〈古堡〉、〈牛車〉和〈兩個猶太人〉更顯單調，〈古墓——以死者的語言和死者對話〉缺乏動人的情韻。整體而言，雖然音色和層次變化有限，中規中矩的態度也未彈出任何新奇創見，但相較於許多誇張而技巧失誤的演奏，筆者更欣賞如此理性而技巧傑出的詮釋。

同樣是表現懷念故友的感傷，加拿大鋼琴家勒福瑞（Alain Lefevre）則更為誇張（analekta）。他將曲速放得更慢，也削弱每一曲的性格，減少對比而使全曲籠罩在沉悶的氣氛之中。為求如此詮釋，勒福瑞甚至不惜以圓滑奏來取代許多譜上的斷奏，〈古堡〉左手節奏也予以弱化，努力地剝奪各曲的活力，以徹底使全曲整合為同一種性格。勒福瑞缺乏變化與層次塑造力的音色更「成功」地使音樂陷入昏迷狀態。然而，如此遲緩而缺乏個性的演奏，究竟有何詮釋可言？聽完這樣的演奏尚能保持清醒，不知是對他的讚美或是誹謗？

原籍澳洲的鋼琴薩巴（Geoffrey Saba），其演奏雖然本分，但卻相當乏味（IMP）。他的歌唱句保守，樂句張力欠平均，音色單調而音樂平板，音量動態變化也相當有限。唯一傑出的演奏

道格拉斯在柴可夫斯基大賽上演奏的《展覽會之畫》，其仔細控制出的層次和音色可說難以挑剔。他甚至彈出罕見的快速、精準與清晰。〈市場〉除了極難得的清晰快速，更有聲部對話與旋律處理。〈女巫的小屋〉除了氣勢磅礴，音量對比驚人，八度跳躍之快更超乎想像。

道格拉斯得獎後的錄音室作品。

是〈女巫的小屋〉，薩巴終於找回音樂的生命力，而其在第123小節採用穆索斯基手稿紀錄的作法（2'08"／同霍洛維茲），也增加了音樂的新奇感。即使全曲平庸無趣，薩巴至少還能在〈古墓〉中沉澱情感，也忠實地在〈御花園〉、〈雛雞之舞〉和〈基輔城門〉中彈出對比。然而美國鋼琴家普拉特（Awadagin Pratt）則以更誇張的緩慢的速度（37'56"）和更平板的樂句演奏《展覽會之畫》（EMI）。即使在全無快速可言的速度下，普拉特仍未彈好音響設計、和絃平均與層次處理，也幾無音色變化表現可言。除了〈基輔城門〉結尾如噪音般的敲擊，普拉特的「展覽」可謂將一幅畫畫了十遍，非誠勿試。

眞正在本曲彈出驚人詮釋者，則是英國鋼琴家道格拉斯（Barry Douglas, 1960-）在柴可夫斯基大賽上的演奏（BMG）。若嚴格論其技巧，道格拉斯的觸鍵較硬，對歌唱句也不夠自然。但在這場演奏中，〈古堡〉與〈以死者的語言與死者對話〉旋律線歌唱性雖非絕佳，但他仔細控制出的層次和音色仍難以挑剔。勤能補拙的苦練，使得道格拉斯在比賽現場彈出罕見的快速、精準與清晰。〈御花園〉的聲部和音符皆相當清楚，〈市場〉除了極難得的清晰快速，更有聲部對話與旋律處理。〈女巫的小屋〉除了氣勢磅礴，音量對比驚人，還能兼顧力道的平均，八度跳躍之快更超乎想像。在音樂設計上，他更是極其用心，以求在工整之餘仍彈出獨到的心得。〈侏儒〉整體力道表現佳且具有戲劇性的動態對比，強弱設計迴異以往，結尾堪稱完美的顫音更讓人驚艷。同樣精心設計的演奏也反映在〈雛雞之舞〉

的細膩層次和有趣安排，道格拉斯在在給人新奇的感受。而〈牛車〉回歸穆索斯基原譜，開頭〈漫步〉運用馬札諾夫等人的對話呼應式句法，也是十分討好蘇聯評審的作法。當年評審之一的中村紘子認爲，道格拉斯是以《展覽會之會》得到冠軍，筆者認爲當之無愧。

7月獲頒金牌，道格拉斯11月到英國錄下比賽時的得意之作，但這份錄音卻沒有比賽現場的魔力（BMG）。這份錄音樂句不僅不夠流暢，設計也未作足，更少了比賽時的快速刺激。若非BMG發行道格拉斯的比賽現場錄音，筆者實懷疑他當年的得獎水準。道格拉斯藉由《展覽會之會》奪冠，但成就也僅止於一場無懈可擊的現場。

二、《展覽會之畫》的鋼琴改編版本

1.霍洛維茲和霍洛維茲典型的出現

⑴霍洛維茲以前的改編版本

《展覽會之畫》是一部音樂旋律優美，情境描寫生動的鋼琴音畫，鋼琴家對此自是情有獨鍾。然而，穆索斯基本身不合常理的鋼琴技法和許多不夠「炫」的寫作編排，卻令多數鋼琴家感到錯愕和不解。特別是〈基輔城門〉一段，在當時鋼琴家不能審視到穆索斯基追悼亡友的本意之下，其過於簡單的技巧要求實難以獲得鋼琴家認同。再者，既然《展覽會之畫》中各個小曲生動活潑，且造境效果尤爲出色，故多數鋼琴家在面對穆索斯基的原譜時，總在嫌其不夠精彩、渲染力不足之際，恣行改編。因此，直到李希特等俄國新一代鋼琴家出現前，《展覽會之畫》有好一

段時間是以「被改編」的面貌出現在世人面前。

根據錄音資料顯示，最早錄下《展覽會之畫》全曲版本者是以「蕭邦專家」姿態聞名的俄國鋼琴家布萊羅夫斯基（Alexander Brailowsky, 1896-1976），於1942年所留下的版本。慚愧的是筆者並未搜集到此一錄音。但就文獻比較顯示，《展覽會之畫》之大幅被改編確為常事。俄國鋼琴家莫伊塞維契（Benno Moiseiwitsch, 1890-1963）於1945年所留下的演奏，在錄音史上即為我們留下一個很好的證明（APR）。綜觀他的演奏，我們至少可以得到以下心得：

①延續俄國傳統──〈牛車〉的音量設計

在拉威爾的管絃樂改編版本中，他將穆索斯基對〈牛車〉一曲的音量設計由原本的「由近而遠」的「ff－ppp」，改為「由遠至近而遠」的「pp－fff－ppp」。然而，在穆索斯基的原典版未問世前，我們發現在俄國由林姆斯基‧高沙可夫的校訂版本中，就已作出如此設計，拉威爾並非全然的獨創。事實上，就樂評文件顯示，《展覽會之畫》在六〇年代前的西方世界裡，〈牛車〉此段幾乎皆按林姆斯基‧高沙可夫的版本演奏。莫伊塞維契的版本，在〈牛車〉一曲的表現，也確實反映了史實，成為詮釋研究上的重要資料。

②隨心所欲的自由改編

莫伊塞維契的改編手法並未有一定的章法和結構，也未照拉威爾的管絃樂的版本作鋼琴再改編。他的手法是按自己的詮釋和音響設計，時而刪減反覆樂段（如〈侏儒〉第十九小節），時而改變演奏指示和增加音符（如省略〈基輔城門〉第一主題的左手裝飾音；〈雛雞之舞〉的第22

莫伊塞維契的改編手法並未有一定的章法和結構，也未照拉威爾的管絃樂版本做鋼琴再改編。他的手法是按自己詮釋和音響設計，時而刪減反覆樂段，時而改變演奏指示和增加音符，或時而增加八度低音或挪移八度，造成更豐富的音響效果。

小節增加下行滑音），時而增加八度低音或挪移
八度，造成更豐富的音響效果。當然，在各鋼琴
家皆嫌不夠精彩的〈基輔城門〉，莫伊塞維契也
盡其可能地加花添錦，讓音樂更顯繽紛燦爛，炫
其技巧華麗之所能。這是《展覽會之畫》的老式
傳統演奏典型，莫伊塞維契的演奏忠實地反映出
時代風尚的變遷和沿革。

③對結構上的整理和詮釋整合

莫伊塞維契的演奏以技巧卓越和歌唱線條優
美而聞名，在《展覽會之畫》中，他也的確不負
盛名。對筆者而言，其於《展覽會之畫》中最出
色的成就在於〈女巫的小屋〉。莫伊塞維契對於
反覆段的主題並不滿意，故他自行拼貼組合先前
段落加以重組，但這並不是筆者欲強調的重點。
此版真正可貴之處，是莫伊塞維契看到了第106
到108小節，顫音速度必須快上「2.7倍」的問
題。莫伊塞維契的解決方法是拖延第107小節，
藉此營造出緊密的顫音和應之而生的效果，將音
樂氣氛成功地轉變！放眼古今版本，莫伊塞維契
是筆者所聞真正做出不同設計的第一人，其後也
只有佩卓夫和波哥雷利奇能真正作出對應（筆者
更欣賞後二者的處理方式），莫伊塞維契此版足
以因這一小節的成就而立足於樂壇歷史。

相隔16年後，莫伊塞維契在1961年（其過
世前兩年）的現場演奏錄音，仍然表現出類似的
設計，但其表現更為自由，對於和絃更為隨興地
改成琶音演奏，左手低音添加更多，彈性速度幅
度更大（Pearl）。〈古堡〉甚至添加更多內聲
部，各段「漫步主題」加油添醋更勝以往。就音
響與音色效果而言，莫伊塞維契此時堪稱爐火純

莫伊塞維契1961年版，其改編手法又有不同。

青，各式變化表現老練而自然。但在精確度上，頻繁的錯音和忘譜卻讓本版窘態百出。就重大改變部分，他如同拉威爾管絃樂版刪除了〈漫步五〉，對於〈市場〉也略作更動（部分是忘譜），〈女巫的小屋〉改以弱奏開始，成為德米丹柯版的先驅，樂段時而添加八度。第17至24小節和第31至32小節各反覆一次（0'16-0'18"/0'23"-0'24"），卻將第85至196小節完全刪除，既完全放棄原先的成就，更僅演奏此曲的三分之一，實是莫名其妙的拙劣手法！即使此版擁有絕妙的音色變化，筆者仍較欣賞其1945年的演奏。

　　然而莫伊塞維契此版仍有其珍貴價值，其最有趣且具有歷史意義的，是他竟然在〈牛車〉採取了霍洛維茲的琶音奏法，〈基輔城門〉也參考了霍洛維茲的改編（1'16"）——這位年長霍洛維茲14歲的一代鋼琴名家，在演奏生涯的晚年竟然反而受到這位後輩的演奏影響，更可見霍洛維茲在此曲所造成轟動與震撼。

　⑵霍洛維茲的改編版本

　　若說莫伊塞維契的演奏能反應出昔日俄式演奏的風格，同是俄國鋼琴家的霍洛維茲，必然要有更出色的改編和演奏才能成其典型。事實上，霍洛維茲也的確做到了！霍洛維茲的鋼琴絕技是二十世紀最神秘的傳奇，而他早年遊走於音樂內涵和討好聽眾的演奏風格，更是引人爭議不斷。霍洛維茲演奏生涯中，最為人爭議的演奏，便是他對《展覽會之畫》的詮釋。霍洛維茲自謂：「穆索斯基對鋼琴技巧的掌握並不如我好，對鋼琴性能也未能有效掌握。」仗著不世出的超卓技巧和對鋼琴性能、音色無出其右的了解，霍洛維

霍洛維茲1947年版。

霍洛維茲1951年版，其技巧表現
更為純熟，音色與音響也精益求
精。

茲大膽地以自我意識完全取代穆索斯基原意，在
極盡絢爛的改編下，將《展覽會之畫》推至無人
可及的華麗頂巔。而霍洛維茲全面而完整的改
編，不但為鋼琴演奏史再度立下一則傳奇，更讓
後輩意欲改編者皆或多或少地陷入霍洛維茲的巨
大身影裡，成就「霍洛維茲典型」的標竿和影響
力。

相較於之前如莫伊塞維契等較隨興的改編，
霍洛維茲的改編有著相當強勢的一致性和完整
性，值得研究者深入剖析。霍洛維茲目前留下的
1947和1951年兩個演奏版本，本質上是相同的
演奏（BMG）。然而，後者是現場演奏，感情更
生動活潑且錄音亦佳，而前者相較下，除了稍為
不夠生動外，霍洛維茲太過強勢的左手也造成音
響上的失衡。故筆者此次選擇霍洛維茲1951年
的版本作詮釋和改編上的討論。

霍洛維茲的改編特色

①重視音響效果的全面審視

霍洛維茲的改編之所以著名且影響力深遠，
就是在其全面性的重新思考。而若論及霍洛維茲
重新思考的主軸為何？一言以蔽之，就是對「音
響效果」的重新處理。霍洛維茲將《展覽會之畫》
視為「音樂圖畫」更勝變奏的連結和追悼的情
思。既然是對音響效果的重新整理，霍洛維茲的
目光就真正地放在每一小節的音響充實和豐沛度
上，和其他隨興所至的改編自不可相提並論。以
〈侏儒〉而言，霍洛維茲不但增加左手的低音八
度使音響效果更為陰暗詭譎，更在第60小節處
對低音部（顫音演奏）和高音部皆分別作不同的
強化處理，效果驚人。同樣的低音顫音演奏法也

出現在〈古墓〉一曲，霍洛維茲神乎其技的音色
魔法和駭人力道所呈現的效果，就連管絃樂也瞠
乎其後。至於像〈兩個猶太人〉和「漫步主題」
的八度提升，以形成更具立體感的音響層次（譜
例二 A, B），〈基輔城門〉那渾然忘我的魔法施
展等等，都是霍洛維茲奇思妙想的最好證明。

譜例二 A，原譜寫法。

譜例二 B，霍洛維茲改編版。

②對拉威爾管絃樂版的參考

　　這是相當有趣的改編，也引導了往後鋼琴家
的思考方向。霍洛維茲雖然對鋼琴性能的了解堪
稱百年僅見，但在改編上還是接納了對管絃音色
瞭若指掌的拉威爾管絃樂版。霍洛維茲主要的參
考有以下幾點：

　　‧〈牛車〉採用拉威爾「由遠至近而遠」
（pp－fff－ppp）的設計。當然，若以霍洛維茲
的輩份而論，自也可稱此項為舊日俄國傳統的延
續。

　　‧刪除〈兩個猶太人〉和〈市場〉間的「漫
步主題」。這是拉威爾改編版最受人爭議之處，
但霍洛維茲倒是認同拉威爾的意見並予以採納。

‧對反覆樂段的「再處理」。

拉威爾自然不會容許穆索斯基一成不變的反覆在他的管絃樂版中出現,故他在每一次反覆中皆予以強化(除了〈雛雞之舞〉的第一段),霍洛維茲除了在〈侏儒〉第19小節起的反覆保持原狀外,在其他拉威爾予以強化的改編處,反覆段亦皆予以加強。最明顯的段落在於〈雛雞之舞〉:霍洛維茲在第23小節的反覆樂段第二次提升八度演奏(並改以三度顫音),拉威爾則以高音樂器強化;第31小節的反覆樂段則更明顯。霍洛維茲不但增加了音符,所添加的還是拉威爾管絃樂版的音符!這是相當有趣的觀察,也是霍洛維茲閱歷廣博的證明。

③「還原原典版」的改編

這是筆者以為最有趣之處,也是霍洛維茲最用心研究原譜的證明以及和其他不知考證之版本不可相提並論之處。筆者提出兩項觀察:

‧在〈女巫的小屋〉第123小節到第126小節處,霍洛維茲採用了穆索斯基原來的設計(譜例三 A, B),再接以現版本第9到16小節。這是霍洛維茲獨創的發明,除了受其影響的版本外,並無鋼琴家照此改編演奏。

‧在〈基輔城門〉第47到63小節處,現在

32

譜例三 A,原譜寫法。

譜例三 B，霍洛維茲改編版。

版本是以平滑八度音階上下行進（譜例四 A）。然而霍洛維茲在演奏上除了左手自行添加音符外，對此八度的設計則還原爲穆索斯基廢棄的舊稿（譜例四 B, C），效果華麗無比。這點也是霍洛維茲的創見，亦影響了「霍洛維茲典型」中的鋼琴家。

譜例四 A，原譜寫法。

譜例四 B，作曲家舊稿。

譜例四C，霍洛維茲改編版。

④細節的設計和技巧的炫耀

霍洛維茲這位偉大技巧家自是不可能放過任何炫耀的機會。在〈市場〉和〈基輔城門〉的加花就是個人技巧盡情發揮的證明。特別是〈基輔城門〉，霍洛維茲的改編和演奏已是只此一次的傳奇，是鋼琴演奏史上的奇蹟。至於細節的更動上，霍洛維茲也充滿自己的意見。如〈侏儒〉第72到94小節的左手半音階輪奏，〈雛雞之舞〉的三度音、〈兩個猶太人〉第17和18小節右手添加裝飾音等等。最具特色的則是在〈以死者的語言和死者對話〉一段，霍洛維茲將右手顫音改成類似拉威爾在《加斯巴之夜》中〈水精〉一曲的右手，更增其詭魅的迷幻色彩（譜例五）。

霍洛維茲演奏所樹立的里程碑

除了改編手法蔚為風潮，霍洛維茲在演奏和詮釋上的成就也引人模仿。就筆者而言，霍洛維茲此版至少確立了以下不可動搖，甚至無法超越的地位：

譜例五，霍洛維茲改編版。

①歌唱性的完美展現

　　這是霍洛維茲的獨家，也是無人可敵的奇技。先前莫伊塞維契雖已樹立起相當卓越的成就，之後的堅尼斯和齊柏絲坦等後輩也有驚人的表現，但在霍洛維茲面前，他們在「歌唱性線條」上的努力全都相形見絀。霍洛維茲眞能讓每一段旋律開口歌唱，從不可思議的「漫步主題」到難以置信的〈雛雞之舞〉，他的成就著實是唯一的傳奇，值得所有鋼琴家省思效法。

　　②音量的動態對比和音色的豐富變化

　　從〈侏儒〉的低壓沉重，〈牛車〉的巨幅動態變化，到〈基輔城門〉沛然莫之能禦的氣勢，霍洛維茲的力量本身就是光和熱，將鋼琴燒得燦爛輝煌。而奇妙多姿的音色變化，更是霍洛維茲不變的絕技。他融合了音量對比、音色變化和歌唱旋律，將《展覽會之畫》推向一無人可及的技巧巔峰。雖說不忠於原譜，倒是絕對忠於霍洛維茲。

　　③音畫的描摹造境

　　霍洛維茲雖然絕藝驚人，但若不能對各個小曲有動人傳神的刻畫，也只能淪爲炫技罷了。畢竟霍洛維茲採取音響效果爲主的改編，在大前提上便已放棄如李希特等忠實原譜派所追求的內涵和整合，強調穆索斯基追悼本意的詮釋精神。然

而,霍洛維茲在描寫傳神面上的表現,果然非比尋常,足以成立其另一方面的典範價值,和李希特忠於原譜的努力分庭抗禮。〈雛雞之舞〉的歌唱線條是筆者所聞所有版本之最,〈市場〉的多聲部紛爭也令人嘆為觀止。在〈牛車〉中,霍洛維茲把左手在強拍的三和絃,以琶音(或添加裝飾音,如譜例六)彈出,而將其時值不斷增長,弱拍相對減弱,營造出牛車由遠駛近的音響效果,可說極為傳神。在〈以死者的語言和死者對話〉一段,霍洛維茲更是以「突強」的重音來開

譜例六,霍洛維茲改編版。

頭並結尾,宛如摹擬陰陽魔界倏然打開,又忽然消失的幻象情景,是筆者所聞版本中最特別的處理,也是最具想像空間的設計。霍洛維茲能有如此驚人表現,倒也稱得上震古鑠今。

(3)「霍洛維茲典型」的出現——卡佩爾和堅尼斯的詮釋

霍洛維茲情韻刻劃細膩動人,音響效果無出其右的《展覽會之畫》,自然對往後的鋼琴家留下不可磨滅的記憶。眾鋼琴家在模仿之際,卻因此落入「霍洛維茲典型」的陰影當中。就如同筆者在討論拉赫曼尼諾夫第三號鋼琴協奏曲時所分析過的,新大陸的鋼琴家對霍洛維茲詮釋的接受

卡佩爾1953年版，處處可見其模仿霍洛維茲。然而，他的音樂仍有自己的見解，將霍洛維茲的設計再進一步錘鍊，無論在氣勢或情韻上都可圈可點。

度和受其影響都是最深的。而此處也一如拉赫曼尼諾夫第三號鋼琴協奏曲，卡佩爾（William Kapell, 1922-1953）和堅尼斯（Byron Janis, 1928-）對《展覽會之畫》的演奏都受到霍洛維茲的強烈影響，無論就詮釋上或是改編上，都是如此。

先以卡佩爾的演奏來分析。目前筆者搜集卡佩爾所演奏的《展覽會之畫》共有1951和1953年兩個版本，然而，光這兩個版本就可發現霍洛維茲的影響力在短短兩年間，便在卡佩爾身上產生極大的影響。1951年的演奏中，卡佩爾對情境塑造的功力並非傑出，對霍洛維茲的模仿也有限（Arbiterm）。最直接的樂段只在於〈牛車〉左手的強拍以琶音演奏，〈基輔城門〉最後三小節左手以震音而非顫音演奏，〈兩個猶太人〉第9小節起左手低八度演奏，這些都可在霍洛維茲的版本中聞得。卡佩爾在此版的表現除了技巧的卓越外，倒無特別值得稱許之處，〈雛雞之舞〉第一段竟還不反覆，是爲缺失。

然而，到了1953年的版本，卡佩爾對霍洛維茲的模仿就非常明顯（BMG）。除了上述的三項外，卡佩爾更在〈女巫的小屋〉和〈基輔城門〉處，分別按霍洛維茲改編版演奏，霍洛維茲的身影明顯可見。然而，經過兩年的磨練，卡佩爾對音樂的表現火候也大幅成長。不但在〈侏儒〉一曲彈出新的處理，連〈牛車〉也都重新加以思考，將霍洛維茲的設計再進一步錘鍊，其音樂無論在氣勢或情韻上都可圈可點。只可惜天妒英才，1953年卡佩爾因空難逝世，帶走了無限樂迷的希望和夢想。

堅尼斯的演奏則更是奇特。堅尼斯以其出眾

堅尼斯1961年錄製的《展覽會之畫》,在〈兩個猶太人〉之前演奏充滿詩意而歌唱線條婉約優美,是相當難得一見的高雅版本。但在之後,堅尼斯則大量採用霍洛維茲的見解,試圖將音響效果彈得燦爛繽紛。

的才華得到霍洛維茲的注意而成為霍洛維茲的弟子,但他對於霍洛維茲的影響卻是深感矛盾。在他於1961年所錄製的《展覽會之畫》中,筆者很明顯地察覺到其詮釋前後差異甚大,除了音色和歌唱性線條的統一外,彷彿是兩位鋼琴家拼湊而成的詮釋(Mercury)!其分水嶺在於〈兩個猶太人〉,在此之前,堅尼斯的演奏充滿詩意而歌唱線條婉約優美,是相當難得一見的高雅版本,技巧和音色更是傑出。就改編上而言,除了對〈牛車〉的音量設計是按拉威爾的處理外,其餘尚稱忠實原譜,沒有多加自己的音符。

然而到了〈兩個猶太人〉,情況便大為不同,霍洛維茲的身影再度出現。先是在〈兩個猶太人〉增加左手八度以強化音響,和霍洛維茲的處理大致相同,再同霍洛維茲刪去了〈漫步五〉。堅尼斯的音樂表現也越來越誇張,狂飆和野性逐漸取代詩意和優雅,而霍洛維茲的詮釋手法愈來愈明顯;如在〈女巫的小屋〉第119小節起,他對右手八度的演奏就完全是霍洛維茲的演奏方法。進入〈基輔城門〉後,堅尼斯更是多處仿傚霍洛維茲增加低音或增加音符的作法,試圖將音響效果彈得燦爛繽紛。在最後結尾一段,他更是用上霍洛維茲的樂譜,彈出幾乎等同於霍洛維茲的結尾。關於此點,由於兩者幾乎相同,筆者認為堅尼斯在《展覽會之畫》結尾的演奏可說是得到霍洛維茲授權的演奏,雖然氣勢和力道仍無法企及霍洛維茲。然而,筆者更樂意聽到堅尼斯彈出自己的《展覽會之畫》,或是成功整合霍洛維茲的影響。包括卡佩爾1953年的版本在內,卡佩爾和堅尼斯或多或少都在霍洛維茲的影

響下失去了自己，卻也永遠無法超越霍洛維茲。
對於如筆者一般的版本研究者而言，總是希望聽
到更多詮釋的可能，而非看到一個個受「典型」
桎梏的靈魂。

⑷「霍洛維茲典型」的延續

從卡佩爾和堅尼斯的演奏中，這些得以親聞
霍洛維茲現場詮釋的鋼琴家，在此曲的演奏上展
現他們對這位前輩的模仿。然而，藉由唱片錄
音，「霍洛維茲典型」卻能超越時空永遠流傳，
也繼續影響後代鋼琴家的詮釋。就筆者所聞，依
「霍洛維茲典型」演奏的鋼琴家，至少還有以色
列鋼琴家巴伊蘭（David Bar-Illan）、波蘭鋼琴家
賈布隆斯基（Krzysztof Jablonski）、美國鋼琴家
布朗寧（John Browning, 1935-2003）與芬蘭鋼琴
家郭梭尼（Ralf Gothoni）。先就巴伊蘭的改編而
言（Audiofon），他的演奏特色為：

①對拉威爾管絃樂版的模擬：〈牛車〉採拉
威爾式的音量設計，並刪除〈漫步五〉。

②對霍洛維茲的模仿：前述與其說是對拉威
爾管絃樂版的模仿，不如說是對霍洛維茲改編版
的模仿，因為這也是霍洛維茲版的特色。就其他
樂段而言，巴伊蘭〈牛車〉的音響設計與左手改
以琶音演奏、〈雛雞之舞〉的華麗改編、〈兩個
猶太人〉的八度與結尾的延長音響、〈古墓〉的
低音顫音和〈以死者的語言與死者對話〉一段右
手的更動……上述片段中，巴伊蘭幾乎完全照著
霍洛維茲的改編演奏。至於〈基輔城門〉雖未能
按照霍洛維茲的版本演奏，巴伊蘭仍保留許多霍
洛維茲的設計，使其演奏成為「霍洛維茲典型」
的一員。

巴伊蘭的演奏模仿霍洛維茲的改
編，但許多華麗的改編技巧無法重
現，且並未採用霍洛維茲「還原原
典版」的處理。在音響的設計上，
巴伊蘭雖沒有霍洛維茲細膩，多半
僅是自行添加左手低音或移低八度
演奏，但就設計成果而言，仍和霍
洛維茲版十分相近。

至於巴伊蘭和霍洛維茲版之相異處，除了許多華麗的改編技巧無法重現外，最大的不同在於巴伊蘭並未採用霍洛維茲「還原原典版」的處理。〈女巫的小屋〉和〈基輔城門〉，巴伊蘭皆未演奏霍洛維茲所還原的段落。不過在音響的設計上，巴伊蘭雖沒有霍洛維茲細膩，多半僅是自行添加左手低音或移低八度演奏，但就設計成果來說，仍和霍洛維茲版十分相近。

就其演奏成果而言，巴伊蘭的技巧尚屬傑出，但沒有特別驚人的表現，情感也不深刻。〈侏儒〉和〈兩個猶太人〉的演奏浮面，效果缺乏醞釀。〈古堡〉和〈御花園〉歌唱性與層次處理皆不佳。〈雛雞之舞〉和〈市場〉則相當生動，雖然後者的音響並不清楚。未完全照霍洛維茲改編的〈女巫的小屋〉則有良好的設計，音響效果與手指技巧相得益彰，前後兩段則有聲部高低移動，中段也自加低音與和絃，是筆者認為全曲最傑出的演奏之一。

波蘭鋼琴家賈布隆斯基的改編則顯得相當保守，然而他於CD內文「標明」其按「霍洛維茲版本」演奏，筆者也從善如流（Accord）；就他的改編而言，其特色為：

①對拉威爾管絃樂版的模擬：〈牛車〉採拉威爾式的音量設計，並刪除〈漫步五〉。

②對霍洛維茲的模仿：賈布隆斯基對「霍洛維茲典型」的模仿其實有限。一方面他強化低音，以添加左手八度或左手移低八度的方式塑造音響效果。另一方面，他僅片段參考霍洛維茲的改編，如〈侏儒〉的八度顫音、〈牛車〉的音響設計與左手改以琶音演奏與音響設計、〈雛雞之

賈布隆斯基的改編相當保守，但「自承」其改編根據霍洛維茲。他的演奏樂句歌唱性佳而旋律抒情，音色更優美柔和，「漫步主題」尤為細膩精緻。雖仍注重各曲的聯繫，但他卻不採取緊密的連結，幾乎每一曲間都有停頓。他也不刻意表現戲劇化的張力，而是內斂而淡然、沉穩地走完展覽。

舞〉第23小節起的反覆樂段右手提高八度
（0'35"）、〈兩個猶太人〉部分低音添加、〈古
墓〉的低音與〈以死者的語言和死者對話〉的右
手、〈女巫的小屋〉中段增添和絃與〈基輔城門〉
部分樂段等等。

　　從上述比較中，我們可以發現，雖然賈布隆
斯基「自承」其改編根據霍洛維茲，但他的演奏
卻和霍洛維茲大相逕庭。就改編的選擇上，賈布
隆斯基僅只參考霍洛維茲更改音高、添加八度或
改變奏法的樂段（如和弦改琶音）。除了〈女巫
的小屋〉和〈基輔城門〉，賈布隆斯基幾乎不加
任何自己所寫的音符。即使在此兩段中，他也僅
以同和絃作不同的分解或補強，並不添加任何新
「旋律」。而實際演奏上，賈布隆斯基樂句歌唱性
佳而旋律抒情，音色更優美柔和，「漫步主題」
尤為細膩精緻。雖然賈布隆斯基仍然注重各曲的
聯繫，卻不採取緊密的連結，幾乎每一曲間都有
停頓。他也不刻意表現戲劇化的張力，而是內
斂、淡然、沉穩地走完展覽。〈兩個猶太人〉雖
然也有低音添加，但其無奈的對話和霍洛維茲的
咄咄逼人完全不同，自然也不會完全模仿霍洛維
茲，甚至連結尾都和霍洛維茲不同。如此自省而
理性的詮釋，雖「自承」其受「霍洛維茲典型」
影響，筆者認為賈布隆斯基此版仍走出新的道
路。

　　賈布隆斯基的演奏已經漸漸遠離「霍洛維茲
典型」，但意義上僅是「參考」霍洛維茲作法的
詮釋。真正自「霍洛維茲典型」中得到啟發，從
模仿中求得新改編模式者，筆者認為則屬布朗寧
和郭梭尼。就布朗寧的改編而言，雖深受霍洛維

布朗寧追求管絃樂的豐富效果與層次，〈市場〉的音色變化和強弱設計與斷句也是管絃樂思考，宛如總譜演奏。然而，本版最特別之處，在其〈基輔城門〉自行加入「漫步主題」於左手低音之中，不僅形成極為特殊的效果，更是獨一無二的創意。

茲影響，但他卻能提出新的改編方式與新的詮釋邏輯（Delos）。其特色為：

①對拉威爾管絃樂版的模仿：在〈侏儒〉第19至28小節的反覆樂段，增加拉威爾管絃樂版本的音符，第66到71小節下行半音階則以顫音演奏。〈牛車〉參考拉威爾的設計，但音量轉折是折衷式的演奏。〈雛雞之舞〉中第23小節的反覆樂段第二次提升八度演奏，第31小節的反覆樂段則添加拉威爾管絃樂版的音符。這點和霍洛維茲相同，但也是著眼於拉威爾管絃樂版。最後的〈基輔城門〉則參照拉威爾管絃樂之音響設計，安排鋼琴的音響處理，思考相當細密。

②對「霍洛維茲典型」的模仿：〈古堡〉的添加低音與延音踏瓣運用；〈牛車〉的左手改以琶音演奏，音響設計也比照「霍洛維茲典型」。〈兩個猶太人〉和〈古墓〉參考霍洛維茲的設計，〈以死者的語言與死者對話〉右手編號參照霍洛維茲版演奏，音響設計也參考霍洛維茲的版本，但更加入拉威爾管絃樂版的思考。〈基輔城門〉大量參考霍洛維茲，尾奏更幾乎照霍洛維茲版演奏（32'41"）。

③聲部的塑造：這是布朗寧最具個人創見之處。就聲部本身而言，布朗寧追求管絃樂的豐富效果與層次。他的〈兩個猶太人〉徹底管絃樂化，〈漫步五〉改變強弱與音高，成為晦暗的轉折。〈市場〉的音色變化和強弱設計與斷句也是管絃樂思考，宛如總譜演奏，第39至40小節更提高八度增大音域對比（21'16"）。〈女巫的小屋〉添加和聲、八度與改變音高，〈御花園〉結尾改和絃為琶音（11'26"）。種種用心使得全曲

音色與細節充滿變化，確實呈現多樣的聲部。然而，本版最特別的卻是布朗寧的聲部「寫作」：他在〈基輔城門〉的鐘聲和音響設計裡（31'06"-31'58"）自行加入「漫步主題」於左手低音之中（第93至110小節／31'30"起），不僅形成極為特殊的效果，更是獨一無二的創意。

　　就實際的演出成果而言，雖然筆者以為布朗寧並未在此展現出他最出色的技巧，但其用心與努力確實表現出良好的演奏。他的〈漫步三〉轉折成功，設計嚴謹；〈漫步四〉音色變化更豐富多彩。布朗寧對低音尤其注重，〈古墓〉低音設計極為出色，〈古堡〉也謹慎且仔細地添加低音以塑造音響，成功塑造陰暗的色調。〈牛車〉一曲的情境塑造更真正掌握霍洛維茲的神髓，音響與情感皆有傑出表現。雖然這是一個相當誇張的改編，但所有的誇張都是布朗寧的心血，而他的技巧也足以成就精湛的效果，是相當成功的演奏。

　　布朗寧就聲音的控制與塑造上，自「霍洛維茲典型」中提出新見，芬蘭鋼琴家郭梭尼則在素材選擇上模仿霍洛維茲。郭梭尼是芬蘭最富盛名的鋼琴家與教師之一，穆斯托年等人即出自其門下（Ondine）。他的《展覽會之畫》是一融合考古與模仿的奇特演奏。其特色為：

　　①對拉威爾管絃樂版的模仿：〈牛車〉音量改以拉威爾的設計，並刪除〈漫步五〉。

　　②添加和聲與低音與霍洛維茲的影響：郭梭尼的添加法，以管絃樂和鋼琴本身的對應思考為主，並常將和絃改為琶音演奏，以塑造管絃樂效果，如〈兩個猶太人〉，郭梭尼即以上下八度移

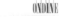

郭梭尼的《展覽會之畫》是一融合考古與模仿的奇特演奏，是少數參考手稿而進行改編的版本。

動的方式改變音高對應，〈御花園〉也特別設計琶音。然而值得特別提出者，是筆者認爲郭梭尼仍受到霍洛維茲的影響，如〈漫步一〉，即沿用霍洛維茲提高八度的手法。〈以死者的語言與死者對話〉右手八度和〈基輔城門〉結尾第170小節的高音添加方式（4'28"），都神似霍洛維茲的處理方式，後者第107至110小節添加的左手八度（3'03"-3'08"）則和霍洛維茲完全相同，證明郭梭尼確實參考霍洛維茲的改編。

③回復手稿：這可說是受「霍洛維茲典型」的啓發，但卻也是郭梭尼此版最特別之處。霍洛維茲改編版本已經導入穆索斯基的原始構想，但郭梭尼根據聖彼得堡國家文獻館內所藏，穆索斯基編號四十八手稿的演奏，更是將穆索斯基譜上劃去的原始樂思一一呈現。就與霍洛維茲相同的部分，〈女巫的小屋〉第122小節（譜例三B/2'17"）和〈基輔城門〉第47至63小節（譜例四B/1'31"-1'57"），郭梭尼都完整運用原稿素材。就霍洛維茲未運用的部分，如〈侏儒〉第44/53小節（1'07"/1'29"）郭梭尼則添加尾奏，第59小節起則添加一整段旋律（譜例九）。然而，郭梭尼並未運用所有的手稿素材，如〈雛雞之舞〉就未應用，因此只能稱爲「參考」手稿。

就演奏而言，郭梭尼的技巧相當傑出，觸鍵扎實，音樂也有良好表現。朦朧的音色變化雖不豐富，但也能達到應有的效果。即使是改編版本，郭梭尼的演奏仍然工整而不浮誇（〈基輔城門〉除外），保有穆索斯基的溫暖與眞誠，誠屬傑出的演奏。然而就演奏意義而言，郭梭尼顯然犯了最嚴重的悖論：一方面回復手稿，另一方面

卻模擬拉威爾的管絃樂版，顯然兩面都不討好，也無法標榜本版是回復手稿版的演奏。不管用了多少手稿素材，郭梭尼的演奏只能說是參考手稿而進行改編的版本，缺乏文獻意義。

2.「霍洛維茲典型」之外的改編版本

遠離「霍洛維茲典型」並不代表霍洛維茲的身影完全不存在，只是筆者認爲在〈牛車〉、〈女巫的小屋〉和〈基輔城門〉等霍洛維茲的影響特別明顯，改變樂段最重大處（也是卡佩爾和堅尼斯都受影響處），這些版本走出自己的看法並提出解釋。而這些各自改編版本的共同目標幾乎都是追求管絃樂的效果。

⑴拉威爾管絃樂版「鋼琴化」：佩卓夫和托拉德澤

首先就俄國鋼琴家佩卓夫（Nikolai Petrov, 1943-）和托拉德澤（Alexander Toradze, 1952-）的演奏而言，他們追求管絃樂效果的方法便是直接取法拉威爾的管絃樂版本。托拉德澤的演奏在拉威爾版之外，更受霍洛維茲影響，成爲融合性的詮釋（EMI）。他的改編特色爲：

①對拉威爾管絃樂的模仿

・在〈侏儒〉第19到28小節的反覆樂段，托拉德澤增加拉威爾管絃樂版本的音符。

・〈侏儒〉第60到71小節下行半音階以管絃樂版弦樂的顫音方式演奏。

・對〈牛車〉的音量設計按拉威爾的處理；但是在音量對比的表現上遠不若霍洛維茲或卡佩爾。

・〈雛雞之舞〉中第23小節的反覆樂段第二次提升八度演奏；第31小節的反覆樂段則添

托拉德澤的音色透明，力道強勁，其改編在拉威爾版之外，更受霍洛維茲影響，成爲融合性的詮釋。

加拉威爾管絃樂版的音符。這點和霍洛維茲相同，但托拉德澤的改編則著眼於拉威爾版的短笛部分。

‧〈女巫的小屋〉第74和186小節的八度跳躍改以拉威爾管絃樂版的滑音演奏。

‧〈基輔城門〉第102小節左手增加拉威爾管絃樂版中的豎琴滑音部分。結尾則模擬拉威爾管絃樂版中的鐘聲，且最後的顫音亦按拉威爾管絃樂版的漸強指示演奏。

②對「霍洛維茲典型」的模擬

‧〈市場〉的切分音時而提高八度。這是霍洛維茲版本中對〈市場〉的更動，托拉德澤在此亦挪用之。

‧〈基輔城門〉第114小節到155小節。這一段托拉德澤並未按拉威爾管絃樂版改編，但若比對霍洛維茲和堅尼斯，則可確定是霍洛維茲的改編手法。

‧添加左手低音以強化音響，如〈侏儒〉。

相較於托拉德澤，佩卓夫的演奏則更「忠於」拉威爾。佩卓夫師承紐豪斯的學生查克（Yakov Zak, 1913-1976），自小便展現出驚人的技巧，也是俄國鋼琴學派代表人物（Yedang）。他於1974年錄製的本曲，幾乎是「拉威爾管絃樂版鋼琴化」，甚至不受「霍洛維茲典型」影響。

就明顯的旋律更動而論，他的〈侏儒〉第19小節（1'47"）反覆段添加拉威爾管絃樂版的弦樂半音階，〈古堡〉模仿中音薩克斯風的旋律聲線，第105-106小節也將右手的八度改成單音（5'18"）。〈牛車〉運用拉威爾的音量設計，〈女巫的小屋〉於第74/186小節並添加拉威爾管

佩卓夫的演奏更「忠於」拉威爾。他於1974年錄製的《展覽會之畫》幾乎是「拉威爾管絃樂版鋼琴化」，甚至不受「霍洛維茲典型」影響。

絃樂版的滑奏（7'26"/9'35"），並同管絃樂版
（小號）反覆第93-94小節（7'40"），這些都是拉
威爾版的特色，和托拉德澤的改編也互爲輝映。

　　就管絃樂的效果而言，佩卓夫於〈兩個猶太
人〉第19小節起左手添加八度顫音，〈漫步五〉
於第20小節後自行添加和絃（1'01"），〈女巫的
小屋〉中段對右手樂段適時提高八度演奏，第
122小節的極弱奏顫音（8'51"）也改爲漸強處
理，也都是對應拉威爾管絃樂版而作出的效果。
〈基輔城門〉第85小節起左手改以琶音處理
（12'14"），第93小節起（12'27"）左手添加八度
音，並延伸第113小節的音階至低音的極限
（12'54"）：第114小節起的主題重現
（13'00"），佩卓夫更如霍洛維茲般添加和聲，但
手法仍是添加拉威爾管絃樂版的設計，並在高低
音上作八度音移動調整。無論是旋律更動或細節
改變，佩卓夫都以拉威爾管絃樂版爲準繩，徹底
將鋼琴管絃樂化。

　　就改編手法而言，筆者並不能稱他們的改編
是眞正的「拉威爾管絃樂版鋼琴化」，因爲他們
皆保留拉威爾刪除的〈漫步五〉。這樣的改編僅
流於效果，也難以往更深的曲境探求，同時缺乏
藝術家的原創性、沒有新的見解。然而，就改編
效果而言，此二版本皆非常傑出，在他們的優異
技巧下更有豐富的效果。托拉德澤的琴音醇美，
音質透明清澄，在技巧上的缺失亦不多。音色變
化雖略嫌不足，情韻掌控卻老練成熟，令人不致
於感到厭倦。雖然是改編版本，托拉德澤依然維
持了應有的平衡和穩重，也有自然的旋律表現。
佩卓夫的演奏則更爲優異，他的技巧強勁凌厲，

普雷特涅夫的《展覽會之畫》改編追求音響與音色效果，其演奏無論音色還是踏瓣都屬頂尖水準，而他也的確彈出許多他人所不能及的超技段落。在〈以死者的語言和死者對話〉一段，他更融合所有的技巧凝聚出最漂亮的一擊，將情韻、音色、踏板效果和音量等全數控制得精整完美，成為令人難忘的動人詮釋。

11
就筆者所聞，佩卓夫在第24小節停頓的作法，和俄國指揮大師 Nikolai Golovanov 的詮釋極為相似（USSR Large Radio Symphony Orchestra, 1947, Arlecchino ARL 101），或許是佩卓夫的靈感來源。

又能細膩地對各聲部賦予截然不同的音色，塑造豐富的層次。整體而言，佩卓夫追求管絃樂版的色彩和音響效果，〈古堡〉設計出明確的音響縱深，〈牛車〉也不只是在音量上模仿拉威爾的設計，而能真正就音色和層次模擬管絃樂的效果。從〈市場〉開始，佩卓夫更以豐富的音色與音響變化，佐以戲劇性的強弱對比，開展出直追霍洛維茲的管絃樂效果，也將其傲人超技作全面的表現。較之托拉德澤的透明音色，佩卓夫的表現力自然更廣。雖然〈市場〉稍嫌粗暴，但聲部表現相當清晰，快速演奏也乾淨無比，其特別的斷句法也相當特別[11]。〈漫步四〉情緒猶疑徬徨，陰暗且不安，情韻相當深刻，〈兩個猶太人〉更具有強烈的對比效果……既是改編拉威爾的管絃樂版本，佩卓夫真正在鋼琴上做到管絃樂的效果，可說是改編和演奏相當切合的詮釋。

⑵俄國／蘇聯鋼琴家另闢蹊徑的改編：普雷特涅夫

當然，在眾多改編版本中，自有不以拉威爾管絃樂版為模仿的演奏。從普雷特涅夫（Mikhail Pletnev, 1957-）到懷爾德（Earl Wild, 1915-），不同鋼琴家的不同努力呈現出不同的面貌，也增加本曲的欣賞趣味。

在自由改編的演奏中，踏瓣運用優異，情韻和效果得兼的普雷特涅夫，堪稱最負盛名的演奏（Virgin）。就筆者的分析，普雷特涅夫的改編和詮釋至少有下列四項特別之處：

①對拉威爾管絃樂版的模仿：普雷特涅夫雖然也沿用拉威爾的創意，但所用之處並不算多，其最明顯的引用為：

・刪除〈兩個猶太人〉和〈市場〉間的「漫步主題」。然而，普雷特涅夫也注意到可能的整合問題，故他自行在〈市場〉本曲前加入數降B音演奏以求連結。

・〈侏儒〉第60到71小節下行半音階以顫音演奏。這完全是拉威爾管絃樂版的設計。

・〈基輔城門〉第113小節後的增加樂段。雖然普雷特涅夫的演奏和拉威爾的改編略有不同，但基本方向卻是一致。

②音響效果的設計和踏瓣的傑出運用。普雷特涅夫在錄製此版《展覽會之畫》時，正值技巧的全盛時期，無論在音色還是踏瓣上都是頂尖水準，而他也的確彈出許多他人所不能及的超技段落。在〈侏儒〉中，普雷特涅夫在第28小節起的段落左手降低八度呈現，霍洛維茲也有類似的設計，但普雷特涅夫在踏瓣渲染的功力上則著墨更深，效果更加陰森恐怖。〈雛雞之舞〉後段和〈女巫的小屋〉中段，普雷特涅夫運用踏瓣琢磨出極具魅惑色彩的朦朧柔音，效果之奇特堪稱一絕。他對音色的變化運用也是高手；在〈以死者的語言和死者對話〉一段，普雷特涅夫融合所有的技巧凝聚出最漂亮的一擊，將情韻、音色、踏瓣效果和音量等全數控制得精整完美，成爲令人難忘的動人詮釋。〈基輔城門〉的改編和霍洛維茲相較自是遜色，但力道的強勁和氣勢的磅礡卻也有驚人之姿。

③情韻的抒發和描寫的生動。普雷特涅夫對《展覽會之畫》的演奏並不求一味絢爛的表現，他在各個小曲的表現上也都有過人的丰采。〈侏儒〉、〈雛雞之舞〉和〈以死者的語言和死者對

話〉，因有音響效果上的新設計而特別出色，
〈古堡〉和〈兩個猶太人〉則是以歌唱性和說話
性語調而各有千秋。筆者比較不能認同的，是普
雷特涅夫在〈女巫的小屋〉中的乖張怪異、扭曲
變形的彈性速度，嚴重破壞了音樂的順暢但又不
足以營造出足夠的邪惡感，是可惜的敗筆。

　　④對曲意的追求和「漫步主題」的整合。這
是普雷特涅夫版本最難能可貴之處。雖然普雷特
涅夫刪除〈漫步五〉，破壞了穆索斯基原作中的
平衡，但他還是在其他四段「漫步主題」上下足
功夫，在音色對比和情韻起迄上都作了整合的工
作，使全曲連續不斷。最令筆者激賞的設計，在
於〈基輔城門〉第一段的處理。普雷特涅夫在演
奏〈女巫的小屋〉結尾的八度時踩下踏瓣不放，
使音響呈現一片模糊，再於這迷濛雲霧之上，以
琶音彈出〈基輔城門〉第一段主題。如此的設計
不但成功地建造出一座天國中的城堡，更讓高高
在上的〈基輔城門〉第一段主題，更顯其原為
「漫步主題」變奏的本質，使全曲的結構更加緊
密，境界塑造也顯得具獨創性且崇高。普雷特涅
夫始終不曾忘記《展覽會之畫》是穆索斯基為哈
特曼所寫的音樂悼文，從各個「漫步主題」、
〈以死者的語言和死者對話〉一直到〈基輔城
門〉，他都成功地將悲傷的情思完美表露；在各
家改編版本中，普雷特涅夫這項成就特別值得稱
道，也是他人所不及之處。雖然，這樣的情感詮
釋取向，終究仍和普雷特涅夫對音響效果的華麗
設計、改編發生扞格，但普雷特涅夫整體而言仍
是做到兩全其美的成果，尤為與眾不同。

　　(3)俄國／蘇聯鋼琴家以外的改編版本

除了少數改編段落，芭喬兒的演奏仍忠於原譜音符，但盡可能求創意多變的表現。全曲結合創意和技巧，表現出富有個人魅力的演奏。

懷森伯格的《展覽會之畫》改編缺乏效果，其詮釋雖然結構緊密，但情韻抒發相當冷漠。

①略為更動的芭喬兒

　　希臘鋼琴女芭喬兒（Gina Bachauer, 1913-1976）的演奏，嚴格而言並不算「改編」，但她在〈基輔城門〉的更動卻讓筆者不得不以「改編版本」視之（EMI）。芭喬兒在第95-96 / 159 / 170-171小節右手均有升高八度之段落（2'45" / 4'00" / 4'20"），其間更有數段不知是讀譜錯誤或刻意而為的和絃錯誤與左手低音強化，更讓此段顯得「華麗」。然而除此之外，她的演奏仍忠於原譜音符，但在樂譜中盡可能求創意多變的表現。她的〈牛車〉以拉威爾式音量演奏，速度也緩慢許多，但旋律歌唱與音量掌握皆十分成功。「漫步主題」則相當注重內聲部，〈漫步二〉甚至連斷句都刻意設計如演奏巴赫一般，最為有趣。〈兩個猶太人〉芭喬兒將樂句的「說話體」表現得傳神至極，堪稱最生動、最接近人聲表現的經典。〈女巫的小屋〉結尾前25小節轉為慢速，如此神來之筆讓巴巴葉卡頓時變得可愛而有趣，也創造出一新穎的詮釋（0'50"/2'58"）就創意而言，芭喬兒確實極盡巧思。在技巧上，這位演奏氣勢磅礴的鋼琴女皇也展現出她冷靜而精密的控制。〈雛雞之舞〉在觸鍵平均、音色變化與旋律塑造上，皆是上乘之作。〈古堡〉能拙實古樸，但〈御花園〉和〈市場〉又能生動快速。雖然芭喬兒的強勁爆發力和爆裂性音質，在所有的突強上都顯得粗糙，〈侏儒〉和〈御花園〉快速樂段不清楚，張力也不平均。但整體而言，她確實能結合創意和技巧，表現出一富有個人魅力的演奏。

②漫無章法的懷森伯格

芭喬兒的改編相當本分,但以筆者觀點而言實無改編的意義與必要。同樣的問題在懷森伯格(Alexis Weissenberg, 1929-)的改編更爲嚴重(EMI)。他的改編可說相當具有「原創性」,因爲沒有人會用他那種亂七八糟的方式改編。若說是求得音響效果,在懷森伯格單調異常的音色下顯然無用;若說是求情境塑造,懷森伯格的「神來之筆」全都在糟蹋應有的美感;若說是整合性的全面重新思考,從懷森伯格漫無章法、這裡多加一個八度,那裡多添一筆裝飾音,這段突然抬高一個八度,那邊隨興加一個顫音……如此既無效又混亂的改編,筆者實無興趣一一列舉,僅能將一些有邏輯章法的改編提出討論:

對拉威爾管絃樂版的模擬:

・對〈牛車〉的音量設計按拉威爾的處理。

・〈雛雞之舞〉中第23小節的反覆樂段和第31小節的反覆樂段,左手的演奏改以拉威爾管絃樂版的小提琴部分。

・〈女巫的小屋〉第74和186小節的八度跳躍,改以拉威爾管絃樂版的滑音演奏。

對霍洛維茲的模擬:懷森伯格在〈以死者的語言和死者對話〉一段更改原本右手的顫音。然而懷森伯格並未和霍洛維茲一樣演奏,而是以漫無章法的隨意混合八度,顫音、跳躍音自由遊走。

總而論之,懷森伯格此版在改編上是一大敗筆,在詮釋上雖然結構緊密,但情韻抒發實爲貧乏。他的音色又不如托拉德澤和佩卓夫等人優美,音質在擊鍵時相當粗糙,音響效果更是空洞,各方面都有不小的缺失。這個版本提醒我

懷爾德的改編以音響音色塑造為主，追求管絃樂的效果，他也的確以此為詮釋。其〈基輔城門〉甚至塑造類似管風琴的音響，最為壯麗豐美。

們：若是沒有眞正的功力，恣意妄爲的改編終將背叛演奏者自己！

③模擬管絃樂效果的懷爾德

懷森伯格的改編雖然「豐富」，但是缺乏理性的邏輯與實際的演奏效果。眞正對本曲以不模仿「霍洛維茲典型」或拉威爾管絃樂版爲主，提出全面邏輯性改編，又能彈出效果的西方鋼琴家，則是懷爾德的演奏（Ivory）。就筆者的分析，他的改編可分爲下列兩項：

・拉威爾管絃樂版的模仿：〈牛車〉音量依拉威爾之設計，並刪除〈漫步五〉。

・對管絃樂音色的模仿：這是懷爾德眞正關注的焦點。爲了達此目的，他大量添加左手低音（如〈漫步一〉、〈侏儒〉、〈兩個猶太人〉、〈古墓〉和〈基輔城門〉等）以強化音響效果，並在音色處理上力求突破，盡可能表現豐富的色彩變化。就右手部分，只要能夠增強效果，如〈古堡〉和〈基輔城門〉，他也不放過，後者更是極盡誇張之能事。另一方面，懷爾德將許多和絃改爲琶音，塑造豎琴撥奏的效果。如〈古堡〉第74小節起添加和聲並調整音高，運用琶音浮現旋律。同樣的琶音也在〈以死者的語言與死者對話〉中發揮效果。但〈基輔城門〉的琶音卻是以塑造渲染式的音響爲主，屬另一種效果。

・旋律的更動：這是本版較奇特之處。懷爾德的〈侏儒〉第19至28小節並未反覆（0'29"），他刪除第92至93小節（2'34"）雖然更爲精簡，但卻沒有太大意義。

就演奏成果而言，懷爾德既以音響音色塑造爲改編，他也的確以此爲詮釋。〈古墓〉和〈以

死者的語言與死者對話〉音響設計和音色都有傑出表現，層次舖陳也相當卓越。〈基輔城門〉甚至塑造類似管風琴的音響，最為壯麗豐美。就各段音樂的表現而言，懷爾德也相當大膽，〈牛車〉「奔馳」呼嘯而過（僅用1分55秒），是最令人咋舌的瘋狂演奏。而其不甚流暢的旋律，甚至刻意塑造跌跌撞撞的樂句，令人費解。就管絃樂的色彩與效果而言，懷爾德確實有成功的表現，但就音樂的流暢度而言，筆者卻不以為然。

3. 樂譜版本的錯誤

本文最後，筆者必須提出關於本版樂譜的校本錯誤所造成的影響。由於筆者目前無法一一蒐集本曲校正版，此處僅是就錄音中所呈現的演奏現象作討論。在〈兩個猶太人〉中，拉威爾管絃

譜例七A，正確鋼琴版。

譜例七B，拉威爾所用之校正錯誤版。

樂版作用的鋼琴版本譜倒數第二小節出現謬誤
（譜例七A、B）。然而，就筆者所聞，卡欽、布
倫德爾第一版、芭喬兒、德普祐和龐提，他們也
照拉威爾的錯誤版本演奏。可能之一是他們模仿
拉威爾管絃樂版，但筆者更認爲這是原本樂譜的
錯誤所致，因爲筆者在美國所得的早期鋼琴樂譜
版本，竟也出現同樣錯誤。因此筆者不將他們在
此的演奏列爲「參考拉威爾管絃樂版」而作的更
動，而傾向將其演奏視爲選擇錯誤版本下的演
奏。

結 語

從上述的討論與介紹中，唱片錄音證實了霍
洛維茲的影響力以及他的改編，確實成爲後人不
斷模仿的「霍洛維茲典型」。李希特和波哥雷利
奇等名家雖能按照樂譜的音符詮釋本曲，但仍有
爲數甚多的鋼琴家，透過自行添加低音等舉動以
求更好的音響效果，也反映了從拉威爾到霍洛維
茲等改編版本的魅力。而「拉威爾管絃樂版」和
「霍洛維茲典型」成爲左右鋼琴家詮釋此曲時的
重要參考，影響力甚至超過穆索斯基原作本身，
更是值得我們再次深思音樂作品和典型演奏對其
後演奏者的影響。

本文所用譜例

穆索斯基鋼琴原典版本：Schandert, Manfred (Eds.), (1984). Vienna.Wiener Urtext Edition （UT 50076）, Schott / Universal Edition.

美國自印版（謬誤版）：Edward B. Marks Music Corporation.

拉威爾管絃樂版本:Jancsovics, Antal(Eds.), (1989). Budapest. Editio Musica Budapest.

本文所討論之穆索斯基《展覽會之畫》錄音版本

Benno Moiseiwitsch, 1945（APR CD APR 7005）

Vladimir Horowitz, 1947（BMG 09026-60526-2）

Julius Katchen, 1950（Decca 425 961-2）

Vladimir Horowitz, 1951（BMG 60449-2-RG）

William Kapell, 1951（Arbiterm108）

Sviatoslav Richter, 1952（Parnassus PACD 96-003/4）

Eduard Erdmann, 1952（TAH 199-200）

Evgeny Malinyin, 1953（Multisonic 31 0271-2）

William Kapell, 1953（BMG 09026-68997-2）

Alfred Brendel, 1955（Vox Classics SPJ VOX 97203）

Sviatoslav Richter, 1956（Praga PR 254 034）

Gina Bachauer, 1957（EMI YMCD-1071）

Sviatoslav Richter, 1958/Budapest（Music & Arts CD -775）

Sviatoslav Richter, 1958/Sofia（Philips 420 774-2）

Sviatoslav Richter, 1958/Moscow（BMG 74321 29469 2）

Eduardo del Peuyo, 1960（Hunt CDLSMH 34016）

Maria Yudina, 1960（?）（ARL 13）

Byron Janis, 1961（Mercury 434 346-2）

Benno Moiseiwitsch, 1961（Pearl GEMM CDS 9192）

Earl Wild, 1966（Ivory Classics 70903）

Vladimir Ashkenazy, 1967（Decca 425 045-2）

Ekaterina Ervy-Novitskaja, 1968（Cypres CYP9612-5）

Sviatoslav Richter, 1968（BBCL 4103-2）

Peter Rosel, 1971（Berlin Classics 0094642BC）

Nikolai Petrov, 1974（Yedang YCC-0003）

Lazer Berman, 1977（DG 431 170-2）

Michael Ponti, 1978（Dante PSG 9650）

Mikhail Rudy, 1981（Calliope CAL 9687）

Shura Cherkassky, 1981（Nimbus NI 1416）

Vladimir Ashkenazy, 1982（Decca 414 386-2）

Victor Merzhanov, 1982（Melodiya SUCD 10-00248）

Cecile Ousset, 1982（EMI CDC 7492622）

Hiroko Nakamura中村紘子，1982（Sony CSCR 8331）

Jacques Rouvier, 1983（Denon 38c37-7177）

Geoffrey Saba, 1984（IMP 30367 02662）

Alfred Brendel, 1985（Philips 420 156-2）

Barry Douglas, 1986（BMG 74321-52959-2）

Barry Douglas, 1986（RCA 5931-2-RG）

John Browning, 1987（DELOS D/CD 1008）

Brigitte Engerer, 1988（Harmonia mundi s.a. HMC 901266）

Jeno Jando, 1988（NAXOS 8.550044）

Elisabeth Leonskaja, 1988（Teldec 8.44088 ZK 243 672-2）

Nikita Magaloff, 1988（Valois V 4742）

Mikhail Pletnev, 1989（Virgin 0777 7596112 6）

Michele Campanella, 1989（Nuova Era 6826）

Nicolas Economou, 1989（DG 431 972-2）

Philippe Entremont, 1989（Proarte CDD 543）

Vladimir Krainev, 1990（Harmonia mundi s.a. LDC 288 049）

Rolf-Peter Wille, 1990（Philips 426 736-2）

Alexander Toradze, 1990（EMI CDC 7498862）

Yefim Bronfman, 1990（Sony SK 46 481）

David Bar-Illan, 1990（Audiofon CD 72031）

Ralf Gothoni, 1990（Ondine ODE 753-2）

Anatol Ugorski, 1991（DG 435 616-2）

Valery Afanassiev, 1991（Denon coco-70530）

Lars Vogt, 1991（EMI CDC 7 54548 2）

Olli Mustonen, 1991（Decca 436 255-2）

Denes Varjon, 1992（Laserlight 14 146）

Simone Pedroni, 1993（Philips 438 905-2）

Krzysztof Jablonski, 1993（Accord ACD 094-2）

Lovro Pogorelich, 1993（Lyrinx LYR 137）

Valey Vishnevsky, 1993（Manchester CDMAN 106）

Lilya Zilberstein, 1993（DG 437 805-2）

Yury Boukoff, 1993（DRB AMP105）

Yakov Kasman, 1994（Calliope CAL 9228）

Igor Ardasev, 1994（Supraphon 11 2194-2 131）

Ivo Pogorelich, 1995（DG 437 667-2）

Andrei Vieru,1996（harmonia mundi HMC 901616）

Lazer Berman, 1996（AAOC-94062）

Arkady Sevidov, 1996（Arte Nova 74321 46496 2）

Noriko Ogawa小川典子，1997（BIS CD-905）

Alexander Malter, 1997（Ahlo Classics AC-45597-2）

Nikolai Demidenko, 1997（hyperion CDA67018）

Awadagin Pratt, 1999（EMI 7243 5 56836 2 5）

Eduard Zilberkant, 2000（Aca CM20074）

Vladimir Soultanov, 2001（Cassiopee 969 316）

Roger Muraro, 2001（Accord 472 592-2）

Alain Lefevre, 2001（Analekta FL 2 3122）

Evgeny Kissin, 2001（BMG 09026 63884 2）

Semion Kruchin, 2002（Meridian CDE 84468）

Vladimir Feltsman, 2002（Urtext JBCC 064）

參考書目

Abraham, Gerald (1982). The Artist of Pictures from an Exhibition. In M. H. Brown (Eds.), *Musorgsky in Memoriam 1881-1981*. Ann Arbor, Michigan: UMI Research Press. 229-235.

Brown, David (2002). *Musorgsky: His Life and Works*. Oxford: Oxford University Press. 229-241.

Calvocoressi, M.D. (1962). *Modest Mussorgsky: His Life and Works*. New York: Collier Books. 227. (Original work published 1938)

Emerson, Caryl (1999). *The Life of Mussorgsky*. Cambridge: Cambridge University Press. 123.

Leyda, Jay, & Bertensson, Sergei (Eds. & Trans.). *The Musorgsky Reader: A Life of Modeste Petrovich Mussorgsky in Letters and Documents*. New York: W.W.Norton & Company. 271-276.

Riesemann, Oscar von (1970). *Mussorgsky*. (Paul England, Trans.). New York: AMS Press. 290-293. (Original work published 1919）

Russ, Michel (1992). *Mussorgsky：Pictures at an Exhibition*. Cambridge: Cambridge University Press.

Taruskin, Richard (1993). *Mussorgsky: Eight Essays and an Epilogue*. Princeton: Princeton University Press. 382.

Orlova, Alexandra (Eds). (1991). *Mussorgsky Remembered*. (Veronique Zaytzeff and Frederick Morrison, Trans.). Indianapolis: Indiana University Press. 169.

聖靈與慾望的意亂情迷
——史克里亞賓《第五號鋼琴奏鳴曲》

　　無論在史克里亞賓創作生涯，或是在浩瀚無垠的鋼琴音樂當中，史克里亞賓《第五號鋼琴奏鳴曲》，都是一項具有時代意義的重要作品。對史克里亞賓個人而言，《第五號鋼琴奏鳴曲》是他第一首單樂章鋼琴奏鳴曲，卻也是他最後一首調性之內的鋼琴奏鳴曲。對鋼琴作品而言，本曲不僅是作曲家將音色與音響表現至極的心血，是史克里亞賓本身精神與思想的化身，更是開創鋼琴表現力的經典。

　　就本曲的詮釋，俄國／蘇聯藉由作曲家本身的風格傳承與學理的解析，在史克里亞賓鋼琴作品詮釋形成「史克里亞賓—索封尼斯基—紐豪斯」的「脈絡典型」。這個典型影響並主導了俄國鋼琴家的詮釋，直到現代解析觀點出現，才逐漸打破其獨尊位置。因此，本文旨在探索此一元「典型」的傳承與變化，和西方世界對此「典型」的回應。

俄國作曲家、鋼琴家史克里亞賓
（Alexander Scriabin, 1871-1915）。

史克里亞賓《第五號鋼琴奏鳴曲》的創作背景

一、《狂喜之詩》的鋼琴倒影

　　1907年12月，史克里亞賓耗盡心力完成交響曲《狂喜之詩》，但洶湧澎湃的創作靈感卻未隨著《狂喜之詩》的完稿而停止，反而源源不絕地促使他繼續寫下第五號鋼琴奏鳴曲。「《狂喜之詩》讓我身心交瘁，所以你以爲此時的我必然想要好好休息一番，對吧？不！一點也不！今天我幾乎就要完成我的第五號奏鳴曲了。這是一部爲鋼琴而作的大型詩篇，也是我認爲至今我所寫過最好的鋼琴作品。我眞不知道是怎樣的奇蹟讓我完成它……」史克里亞賓曾這樣在信中描述他對這首奏鳴曲的喜愛，溢於言表的喜悅甚至超過了完成《狂喜之詩》的快樂[1]。

二、個人與宇宙，神聖與情慾

　　或許眞的是天啓神賜的奇蹟，史克里亞賓僅在九天內就完成了這部玄妙的作品。史克里亞賓自己將此曲視作一個幻想，是超越他自身的實在。他的哲學在於將超實質的感受化爲音樂，將聲音轉化爲狂喜（ecstasy），追求音樂儀式以捕捉遠古的音樂魔力。史克里亞賓認爲自己不過是三度空間中的「轉譯者」，轉譯宇宙的神秘與玄奇、生與死的大哉問[2]。如此神來之筆，史克里亞賓在樂譜上另附節自《狂喜之詩》的詩文：

　　我召喚你來生命之中！啊！神秘的力量！
　　沉浸在幽暗的心靈深處

1
Bowers, F. (1996). *Scriabin. A Biography Book II.* New York: Dover Publications.172.

2
Schloezer, Boris de, (1987). *Scriabin: Artist and Mystic* (N. Slonimsky. Trans.). Berkeley, Los Angeles: University of California Press. 108-154.

屬於造物主的精神，

我爲你帶來勇氣[3]

和詩文本身同樣引人入勝的，則是史克里亞賓在樂譜上大量的文字描述。不僅僅是強弱快慢，史克里亞賓在樂譜上激情地寫下「愛撫的」（accarezzevole）、「渴望的」（con voglia）、「具有幻想性的興奮」（con una ebbrezza fantastica）、「狂喜的」（estatico）等等「不堪入目」的情慾暗示，讓人在眼花撩亂之際，被牽入史克里亞賓無邊無際的魔幻世界。

至於音樂表現，史克里亞賓更創作出令人瞠目結舌的成就。結構上，史克里亞賓首次採用單樂章奏鳴曲形式，首尾各加導奏與尾奏。除了結構出色外，首尾相同的設計更讓全曲自成一生命循環，反應著天地人生的訊息[4]。在調性運用上，史克里亞賓緊扣奏鳴曲式的發展，以極不穩定的「洛克里安調式」（Locrian mode）開展全曲，造成奇幻而迷亂的音響色彩，也開始發展其執迷以終的「神秘和絃」[5]，造成屬於史克里亞賓本人的獨特神秘效果。至於鋼琴技巧本身，史克里亞賓也將鋼琴的特色發揮至極。結尾左手在低音部與高音旋律間的跳躍（第433至439小節），在本曲之前沒有一首曲子出現過如此誇張的幅度。史克里亞賓著魔似的演奏，具體地反應在本曲的鋼琴技巧要求之中，也形成對所有鋼琴家的挑戰[6]。

三、首演與評價

本曲於1909年2月由史克里亞賓於莫斯科首演。一些史克里亞賓的追隨者感動地到後台跪在

[3]
Macdonald, H. (1978). *Skryabin*. Oxford: Oxford University Press. 51-54.

[4]
第九和第十號鋼琴奏鳴曲也是如此，蘇聯音樂學者V.Bobrovsky認爲此爲史克里亞賓的「音樂編劇法」，見 Bowers, F. (1973). *The New Scriabin. Enigma and Answers.* New York: St Martin's Press. 177.

[5]
史克里亞賓在本曲將CEGBflatD此一和絃作五音獨立性的發展，但又能保持其根著於C音的維繫關係。見Swan: A. J. (1923). *Scriabin.* London: The Bodley Head Ltd. 91-93。關於神秘和絃的討論亦可見 Hull, A. E. (1918). *Scriabin: A Great Russian Tone-Poet.* New York: AMS Press, Inc. 101-115.

[6]
Hull. 141-144.

他面前，但譚納耶夫（Sergei Taneyev, 1856-1915）與拉赫曼尼諾夫卻大受「震撼」。「我好像被棍棒敲打」，曾是史克里亞賓老師的譚納耶夫顯然表示不悅，拉赫曼尼諾夫（Sergei Rachmaninoff, 1873-1943）更以好友的身分勸戒史克里亞賓「改邪歸正」，認為史克里亞賓「走錯了方向」。然而，這兩位師友最後仍接受了這部作品，甚至也都將第五號奏鳴曲排入演出曲目。綜觀史克里亞賓《第五號鋼琴奏鳴曲》，可說確實是史克里亞賓藝術哲學的完美代表作，融合欲望與夢境、現實與迷離，將物質與精神合而為一的整體性創作，而這樣的創作自有生命，無窮盡地創造。「史克里亞賓《第五號鋼琴奏鳴曲》的音樂並沒有結束，只是中斷。」譚納耶夫的評語不但中肯地道出本曲的特質，也表明史克里亞賓的創作哲學[7]。

史克里亞賓《第五號鋼琴奏鳴曲》的詮釋變化

作為史克里亞賓鋼琴作品中的分水嶺，也是二十世紀最具表現力的鋼琴作品之一，無論在錄音或是現場演奏會上，史克里亞賓《第五號鋼琴奏鳴曲》都是鋼琴家最受寵愛的曲目之一。在詮釋方法上，俄國鋼琴學派自史克里亞賓所留下的傳統，經由索封尼斯基與紐豪斯等巨擘的發揚，自成一深刻豐富的世界，成為「史克里亞賓－索封尼斯基－紐豪斯」的「脈絡典型」。然而，史克里亞賓突破傳統的作曲嘗試，也讓本曲具有現代性的實驗精神，讓鋼琴家得以繞過學派與傳統，直接由音樂本身探索其表現的可能性。這樣的現

史克里亞賓的老師譚納耶夫（Sergei Taneyev, 1856-1915）認為「史克里亞賓《第五號鋼琴奏鳴曲》的音樂並沒有結束，只是中斷」。

7
Bowers, 1996, 181-182.

代性詮釋，隨著俄國傳統的消逝而取得愈來愈高的地位，對於新一代的演奏家更具有指標性的影響。本文從俄國鋼琴學派出發，討論各個版本的詮釋方法與時代意義，試圖勾勒出本曲的詮釋變貌[8]。

一、俄國鋼琴學派的演奏

1.「史克里亞賓－索封尼斯基－紐豪斯」的「脈絡典型」之形成

(1)史克里亞賓本人的演奏遺風

在俄國究竟有什麼樣的史克里亞賓詮釋傳統？就筆者的分析以為，真正的史克里亞賓演奏傳統可分為兩項。第一項，就是史克里亞賓本人所留下的演奏風格。史克里亞賓本人的演奏除了可從他自己的解釋，當代鋼琴家的演奏，甚至其本人的鋼琴演奏錄音中得知外，後人從他生活本身和俄國文化所得到的靈感，也形成了對其音樂詮釋的來源。在此歷史記憶的影響下，重視音色表現，強調音樂熱情、靈感、激情和「魔性」的演奏，就成為俄國鋼琴家們的共同記憶。這樣的演奏自拉赫曼尼諾夫與郭登懷瑟（Alexander Goldenweiser, 1875-1961）等等鋼琴大師以降，每每添加新的創意和丰采，直到傳奇的索封尼斯基（Vladimir Sofronitsky, 1901-1961）始集其大成。索封尼斯基本人確實締造了一個史克里亞賓演奏史上真正的傳奇，他是超絕技巧的擁有者，迷幻音色的魔術師，是史克里亞賓的女婿，私生活也如岳父一般「混亂」。索封尼斯基的演奏不但符合俄國人心中所要求的史克里亞賓詮釋特質，他還活得像史克里亞賓！索封尼斯基無可取代的傳奇，是俄國／蘇聯史克里亞賓演奏傳統的代表，也是後世

8
本文所涉及之結構/段落分析，筆者以學者James Baker之研究為本，見 Baker, James M. (1986). *The Music of Alexander Scriabin*. New Haven: Yale University Press. 175-194.

索封尼斯基締造了史克里亞賓演奏
史上真正的傳奇。他是超絕技巧的
擁有者，迷幻音色的魔術師，甚至
還是史克里亞賓的女婿。他無可取
代的傳奇，是俄國史克里亞賓演奏
傳統的代表，也是後世鋼琴家演奏
史克里亞賓所參照的靈感來源。

鋼琴家演奏史克里亞賓所參照的靈感來源。

　⑵索封尼斯基：神秘而魔性的音樂力量

　　凡談論到史克里亞賓音樂，索封尼斯基的詮
釋永遠是經典的標竿。這位超群技巧與音色的擁
有者，不但娶了史克里亞賓的女兒，後來更讓自
己完全沉浸在史克里亞賓的音樂世界，甚至過著
如史克里亞賓一般放縱而受爭議的生活。愈是形
式自由而樂思迷離的作品，也就愈能契合索封尼
斯基神秘而魔性的演奏。史克里亞賓第五號奏鳴
曲正是除第九號奏鳴曲外，最能表現索封尼斯基
音樂氣質的作品。就筆者目前所得的兩次現場錄
音中（1955、1958），索封尼斯基皆彈出難忘的
經典（Arlecchino）。在1955年版中，索封尼斯
基極佳的節奏感使樂句充滿強勁的前進推力，炙
熱情感下依然自然流暢的歌唱旋律，更美妙地平
衡了音樂的緊張性，在瘋狂中透出一派優雅。在
結構設計上，索封尼斯基雖然強化樂句的彈性速
度（特別是第一主題），但亦特別重視各段區
隔，一方面保留譜上所有休止符應有的時值，另
一方面則刻意設計樂段的對比效果，使奏鳴曲式
的架構在凝聚的樂句中自然突顯。如此結構設計
配上浪漫而刺激的樂句，索封尼斯基的演奏自然
表現出巨大的戲劇性張力。也就在1955年版的
現場演奏中，索封尼斯基展示出他最偉大的技
巧。手指的凌厲快速自不待言，那在森冷質感下
透著銷熔烈焰的華彩音色，更達到燦爛的極致。
索封尼斯基在此瞬間彈出的爆炸性音色與音量，
幾乎是無人可追的成就，直到霍洛維茲
（Vladimir Horowitz, 1903-1989）才又重現了索封
尼斯基所創造的音樂奇蹟。無論從那一方面討

索封尼斯基1958年版。他以流暢若水的句法自然地連接各個段落，但狂熱的情感仍如蒸熔烈焰，竄著火舌燃燒出整片天地。

論，索封尼斯基1955年演奏的史克里亞賓《第五號奏鳴曲》，都是無庸置疑的經典，再加上傑出的錄音，傳神地捕捉索封尼斯基的音色魔法，此曲此版足稱索封尼斯基的演奏代表作。

1958年現場則較三年前的演奏更強調樂句的連續，奏鳴曲式的格局，在此化為敘事詩般的連續篇章。索封尼斯基完全以統一的整體概念演奏此曲，他模糊段落區隔，以流暢若水的句法，自然地連接各個段落，但狂熱的情感仍如蒸熔烈焰，竄著火舌，燃燒出整片天地。即使是這樣的流暢、這樣的狂熱，索封尼斯基仍未因他的投入而忘了樂譜。該表現的主題動機，樂譜上所標示的停歇與留白，索封尼斯基依然忠實地表現。已不知這是經年累月演奏的圓熟表現，還是與作品合而為一的物我不分，索封尼斯基彈出了難以超越的演奏成就，也成為後世詮釋此曲的指標與靈感來源。

(3)建立系統化詮釋的巨擘：紐豪斯父子的演奏傳承

索封尼斯基以史克里亞賓的狂熱與魔性彈出音樂史上的絕代傳奇，但俄國鋼琴學派中真正建立系統化的史克里亞賓詮釋者，則是偉大的紐豪斯（Heinrich Neuhaus, 1888-1964）。紐豪斯對史克里亞賓鋼琴音樂所提出的系統化指導原則，其實根著於俄國的演奏傳統，但他加強了理性的分析，並對史克里亞賓各個時期的音樂創作提出詮釋。截然不同於西方世界在一開始將史克里亞賓視為現代音樂作曲者，而重視和聲分析和聲部表現方式，紐豪斯特別強調演奏者對於旋律的體認。尤其在史克里亞賓早期作品中，強調主旋

紐豪斯對史克里亞賓鋼琴音樂所提出的系統化指導原則其實根著於俄國的演奏傳統。他加強理性的分析，並對史克里亞賓各個時期的音樂創作提出詮釋。截然不同於西方世界重視和聲分析與聲部表現，紐豪斯特別強調演奏者對於旋律的體認。其1953年的第五號奏鳴曲錄音，更呈現其偉大的詮釋。

9
詳細討論見Neuhaus, H. (1993). *The Art of Piano Playing*（K. A. Leibovitch, Trans.）. London: Kahn & Averill.

律，以及由明晰的旋律線開展情感與詮釋，遠比營造錯綜複雜的聲部要有意義。而紐豪斯本人對史克里亞賓的詮釋，也的確以偉大的表現彰顯了他的理論，為史克里亞賓音樂留下一極輝煌燦爛的經典[9]。在參照紐豪斯本人的理論下，筆者認為紐豪斯完美地達到了以下成就：

①對旋律線作精確而清晰的表現。「精確」意指紐豪斯讀譜非常細膩，對每一個細節和每一內聲部下的旋律都仔細地判讀；「清晰」則指紐豪斯能巧妙地安排旋律，適當地抓住真正重要的旋律，讓他所欲表現的主旋律永遠突出（通常是右手所負責的高音部），但其他附屬其下的和聲依然清楚並絕不喧賓奪主。

②兼具理性與感性的平衡性詮釋。傳統的史克里亞賓詮釋者往往只對譜上的音符負責而不對表情符號忠實，音樂表現常順著感覺走。紐豪斯詮釋高明之處，就在於他能充分發揮史克里亞賓音樂中的激情和爆發力，又能對樂譜上的指示作出忠實的表現。

就實際演奏而言，雖然紐豪斯未擁有超絕技巧，但其多變豐富的音色也讓他在名家輩出的俄國鋼琴界中贏得「聲音的魔法師」之美譽（就音色質感論之，紐豪斯的音色其實也較索封尼斯基更近似史克里亞賓）。

極其幸運的，目前吾人可得紐豪斯於1953年所留下的史克里亞賓《第五號鋼琴奏鳴曲》演奏，不但可讓我們一聞這位史克里亞賓名家的詮釋，也讓我們得以比對同時期紐豪斯與索封尼斯基的不同觀點（Denon）。

雖說紐豪斯所建立的史克里亞賓詮釋，強調

S‧紐豪斯在鋼琴音色的表現上習
得老紐豪斯的真傳,將鋼琴的音響
與音色融整成一套系統化的見解,
化為多采多姿又充滿魅惑的聲音魔
法。

S‧紐豪斯1979年現場錄音。

旋律線的分析與高音部主線的突顯;在線條之
外,則著重運用各式觸鍵與踏瓣技巧塑造瑰麗豔
美、變化多端的音色奇觀。然而,本版由於錄音
不佳,實無法忠實呈現紐豪斯的演奏藝術。雖然
我們仍能聽出紐豪斯對樂譜的細膩表現,但一些
極端複雜樂段,如發展部第２２７小節處
(4'50"),筆者實無法從朦朧的音響中明確分辨
紐豪斯所欲強化的旋律線,而整曲所呈現的音色
也顯得渾濁不清,完全不似紐豪斯原本的琴音,
是至為可惜的遺憾。然而,紐豪斯對本曲的樂段
分析與句法塑造,仍能從本錄音中一覽無疑。凡
是史克里亞賓在樂譜上以文字註記的段落與主
題,紐豪斯不僅忠實地予以對應處理,在全曲中
更表現出具邏輯性與發展性的設計。雖然不能如
索封尼斯基般挾泰山而超北海地在音量與音色上
掀起呼風喚雨的變化,但運於旋律而走的氣勢仍
然驚人。發展部第247至262小節 (5'06"-
5'19"),筆者認為只有紐豪斯真正彈出了此段在
拍子與氣氛上的意義,營造出獨一無二的特殊效
果。而步入結尾淋漓盡致、毫無保留的揮灑,更
是讓人震懾的演奏。雖然紐豪斯的詮釋也有令筆
者不解之處,如第142小節處樂譜清楚地標示空
白(3'12"),紐豪斯卻無視其存在而將樂句連續
演奏,以及進入再現部後的旋律紛亂(7'24")。
但整體而言,紐豪斯仍清楚地向後世示範他深刻
的史克里亞賓詮釋與見解。在10分2秒之中(筆
者所聞俄國鋼琴家演奏本曲的最快速度),卻留
下紐豪斯無盡的智慧與身為演奏家的風采。

　　紐豪斯門下不僅培育出眾多傑出卓越的學
生,其子S‧紐豪斯(Stanislav Neuhaus, 1927-

1980）也能克紹箕裘，成為一方鋼琴名家。以筆者目前所得，共能列出S·紐豪斯於1975與1979兩次現場錄音。S·紐豪斯在此兩次演奏中同質性甚高，也都表現出令人讚嘆的詮釋（De-non）。

　　就演奏而言，S·紐豪斯在鋼琴音色的表現上習得老紐豪斯的真傳，將鋼琴的音響與音色融整成一套系統化的見解，化為多采多姿又充滿魅惑的聲音魔法。在史克里亞賓《第五號鋼琴奏鳴曲》的詮釋上，父子二人也有許多傳承之處。就第142小節，S·紐豪斯在此處也並未真正予以留白（3'30"/3'26"）；進入再現部後，旋律一樣呈現紛亂的感覺。論及段落設計與樂句處理，S·紐豪斯更處處顯示出父親對他的重大影響，特別在進入白熱化的結尾，二人對速度與段落的掌握幾乎完全相同（筆者以為紐豪斯仍較為老練）。甚至在演奏速度上，S·紐豪斯也採取了幾乎和父親相同的快速（10'17"/10'34"）。除此之外，S·紐豪斯也有細膩的讀譜與聲部區分，從發展部一路推至結尾，劇力萬鈞的氣勢也不讓其父專美於前。S·豪斯在本曲的兩次現場錄音，同樣是極出色的詮釋，也是忠實闡釋紐豪斯理念的演奏。

2.超越傳統的個人精神：霍洛維茲與李希特

　　在史克里亞賓本人、索封尼斯基與紐豪斯父子的詮釋典範後，俄國鋼琴學派已然建立起輝煌的史克里亞賓詮釋傳統與風格。然而，如是傳統到了霍洛維茲和李希特（Sviatoslav Richter，1915-1997）手上，卻走出了另一番天地。雖然詮釋方法各異，大方向仍在「史克里亞賓－索封

李希特以極嚴謹的速度控制與句法，將此曲經營得結構工整、段落清楚而旋律明確。他不但完美表現出紐豪斯史克里亞賓詮釋系統的精髓，其技巧與詮釋都可說較紐豪斯父子更上層樓。此為其1962年版。

李希特1972年布拉格版。

李希特1972年華沙版。

尼斯基－紐豪斯」的表現裡，然而，他們的史克里亞賓卻成為另闢蹊徑的經典再造，在強烈的個人風格中，重塑史克里亞賓的形象。

(1)李希特：理性中的瘋狂

李希特的史克里亞賓雖然享有盛名，但第五號鋼琴奏鳴曲卻非其特別鍾愛的音樂會曲目。就目前最流行的錄音中，我們可得李希特1962與1972年演奏。就前者而言，李希特以極嚴謹的速度控制與句法，將此曲經營得結構工整、段落清楚而旋律明確。由於李希特自身獨特的原創性，筆者向來不以紐豪斯的詮釋解釋李希特的演奏，但在1962年義大利現場的史克里亞賓《第五號鋼琴奏鳴曲》中，李希特不但完美表現出紐豪斯史克里亞賓詮釋系統的精髓，其技巧與詮釋都可說較紐豪斯父子更上層樓。李希特既較紐豪斯更著重樂譜上休止符的意義與每一指示的相映變化，在旋律明晰與音色變化上又大大超越S.紐豪斯。即使在最激越的段落，李希特依然能彈出透明清澄的最強音，樂句旋律的平均勻稱更是不可思議的技巧奇蹟！在無懈可擊的技巧支持下，進入發展部後（3'52"），李希特不僅完美地以音色與速度的變化為各主題塑造不同的性格，其循序漸進、嚴格控制音量與樂句的作法，更讓整段發展部真正顯示出不同於呈示部的變化。而李希特將音量與彈性速度運用皆置於第305小節後（7'26"）的處理方式，也讓隨後而至的再現部（8'00"）得以表現出截然不同的分段感，成功地整合音色、樂句、結構與情感，詮釋出面面俱到的史克里亞賓。

整整十年後，李希特在波蘭與布拉格所留下

的巡迴演奏記錄（Arkadia / Praga），則讓我們驚訝其詮釋的理性與進展。就速度而言，即使相隔十年，李希特的演奏竟相差不到20秒（10'27" / 10'47"），速度控制之精準與樂思推展之凝煉，令人咋舌。而如此嚴格掌控的速度與樂思，所透露出的則是並未改變多少的樂句處理與結構設計。然而在情感處理上，李希特的表現更為自然，也更為深刻。雖然詮釋架構並未變動，但李希特卻更「人性」地運用彈性速度，不但成功地強化各段落的性格，也增強全曲的戲劇性對比，彈出更圓熟、更動人的史克里亞賓。

　　(2)霍洛維茲：瘋狂中的理性

　　相較於索封尼斯基、紐豪斯至李希特，霍洛維茲則是西方世界塑造二十世紀史克里亞賓音樂詮釋的代表。在《第五號鋼琴奏鳴曲》中，霍洛維茲以其自身的理解，創造出一相當不同於東方俄國傳統，但又充滿俄式感情的史克里亞賓詮釋。其中最顯而易見的，也是最大的相異點，則在於詮釋精神：霍洛維茲呈現出相當「智性思考」的史克里亞賓，這也是他和李希特在本曲演奏美學上最有趣的對比（BMG）。李希特雖然極嚴密地處理段落與音量，但如此封閉而高壓的控制反而更突顯李希特施予如是控制背後的偏執與瘋狂。特別是李希特深刻而凝聚的情感表現，更充分展現史克里亞賓的狂喜與激情。但霍洛維茲卻恰恰相反，雖然樂句狂放、音量對比動態極大，但每一段的誇張或冷靜，卻都是霍洛維茲理性設計的結果。證據之一即是霍洛維茲特別的速度設計，如開頭慢速而穩定的狂喜升揚，與發展部前所未見的陡然轉折，句句皆是精密計算，每一段

霍洛維茲的史克里亞賓是其理性設計的結果，句句皆是精密計算，每一段落都有細膩的速度變化。甚至連情感的奔放與收斂，都成為鋼琴家控制的一環。論及彈性速度的運用與音量的控制，霍洛維茲讓史克里亞賓的音樂走在他「神經質理性」的刀口上，彷彿再增減一分，失衡的智性與魔性即會反噬。

落更有細膩的速度變化。在如此精心設計之下，似乎連情感的奔放與收斂，都成為霍洛維茲理性控制的一環。論及彈性速度的運用與音量的控制，霍洛維茲更全盤掌控此曲，讓史克里亞賓的音樂走在他「神經質理性」的刀口上。彷彿再增減一分，失衡的智性與魔性即會反噬。霍洛維茲寓烈燄於寒冰、化白晝於黑夜的詮釋，確實無與倫比，也開創出獨一無二的史克里亞賓世界。

另一理性控制的證據表現在霍洛維茲對此曲的音響設計與樂譜更動。史克里亞賓雖然是音色大師，對鋼琴音響也多所著墨。但在本曲中，結尾段的音響效果仍有單薄之處。由於霍洛維茲在段落設計上已採取速度不同的區隔手法，因此自無法如李希特般，巧妙地以結構與重音處理音響。因此霍洛維茲便大膽改譜，將原本單薄的左手高音迴旋音階，改成延伸至低音部的塊狀和弦（第 422 至 424、第 430 至 431 小節； 11'22"-11'24" / 11'30"-11'31"）。但如此一來又太強化此段的音量，故霍洛維茲進一步將第 433 小節起的單音改成八度，第 437 小節屬於伴奏的雙手齊奏和弦改成雙手交替（11'45"），以製造最大、最密實的音量與音響效果。在霍洛維茲的技巧魔法下，前無古人的音色與音響幻境，超乎想像地呈現耳畔，其精準凌厲的指法與劇力萬鈞的動態對比更是獨步天下，創造出屬於霍洛維茲的史克里亞賓。

霍洛維茲對史克里亞賓音樂精深的詮釋與神奇的技巧表現，是無庸置疑的典範。然而，霍洛維茲所建立的史克里亞賓詮釋，其實已逸出俄國鋼琴學派傳統之外。無論多尊重樂譜，史克里亞

賓音樂中的神秘與情慾，還是需要鋼琴家超越樂
譜的解讀。就此以言，霍洛維茲在本曲中彈出前
所未見的燦爛升騰，也立下本曲演奏與詮釋上一
個新的里程碑。

3. 從傳統到變異：馬札諾夫、弗史特森斯基、貝克特瑞夫與祖可夫

　　無論是李希特理性中的狂放或是霍洛維茲狂
放中的理性，從索封尼斯基以降，俄國鋼琴學派
傳統中對史克里亞賓仍強調樂譜指示。作曲家雖
然迷狂而自由，但鋼琴家卻不能跟著罔亂而不知
章法，對樂譜的深入判讀乃是一切隨興的基礎。
然而，這樣的詮釋傳統卻在時代變遷中逐漸發生
變化。

　　先就弗史特森斯基（Mikhail Vostresensky,
1935-）的演奏而言。這位當今俄國最重要的鋼
琴教師之一，他對本曲的演奏則全在傳統之內
（Triton）。這位鋼琴家雖然也曾得過首屆范‧克
萊本大賽季軍，但他卻保留自己的舞台於教學。
他在1989年的演奏遵循了紐豪斯的見解，以凸
顯主旋律的方式，將史克里亞賓作清晰的表現，
音樂相當熱情奔放。然而弗史特森斯基的技巧僅
能讓他維持呈示部的清晰順暢。進入發展部後，
他的演奏過分偏重編號與結構的分析，又無法塑
造長句歌唱線，即使音樂表現熱情，旋律仍予人
零散之感。再現部就速度控制與精準度而言，其
演奏仍相當出色，但強弱表現依然受限。筆者相
當欣賞弗史特森斯基的理性與老練，但就演奏成
果而言，這樣的演奏雖然精湛，卻缺乏魅力。

　　尚在傳統之內的，是當今俄國少數老派大師
馬札諾夫（Victor Merzhanov, 1919-）。師承芬伯

弗史特森斯基對本曲的詮釋仍在傳
統之內。他遵循紐豪斯的見解，以
凸顯主旋律的方式，將史克里亞賓
作清晰的表現，音樂表現也相當熱
情奔放。

馬札諾夫在本曲中展現沉穩老練的
幻想性詮釋,其音色透明清澄又有
金屬性的亮彩。在發展部中,他運
用極大的彈性速度,卻能保持明晰
的旋律行進感,甚至以細膩的分
句、音色與節奏變化,賦予各聲部
豐富的性格。

貝克特瑞夫在原譜的範圍中謙虛地
表現個人見解,忠實且老練地表現
譜上的表情指示。

格(Samuel Feinberg, 1890-1962),75歲的馬札
諾夫在本曲中展現沉穩老練的幻想性詮釋(Vista
Vera)。雖然精準度和力道都不若以往,但音色
透明清澄又有金屬性的亮彩,堪稱爐火純青。在
發展部中,馬札諾夫運用極大的彈性速度,卻能
保持明晰的旋律行進感,甚至以細膩的分句、音
色與節奏變化,賦予各聲部豐富的性格。或許如
此深邃精妙的詮釋,來自芬伯格所立下的對位處
理,但馬札諾夫在此段的表現卻足稱偉大的一家
之言,繼承傳統而能有所超越。再現部轉回主旋
律的速度控制精確,也能呈現更深刻的音樂意
境。即使技巧的缺陷影響到詮釋的表現,論及音
色和發展部的處理,此版仍是俄國鋼琴學派頂尖
之作。值得一提的是,馬札諾夫結尾讓音樂殘響
自然消散,長達14秒的餘韻,將全曲的幻想精
神帶至幽微神秘(12'36"-12'50"),形成樂譜之
外的特殊創見,也讓本版更爲感人。

馬札諾夫尚在結尾提出背離樂譜的解釋,但
如貝克特瑞夫(Boris Bekhterev)這般的演奏
者,即是在原譜的範圍中謙虛地表現個人見解
(Phoenix)。貝克特瑞夫的音色和音質皆相當純
美,他也小心翼翼地維護這份美質。雖能忠實且
老練地表現譜上的表情指示,他對速度變化和音
量強弱的表現卻相當保守。在他指下,本曲成功
地成爲一整體,但所有的轉折都在「合理」的範
圍之內,缺乏戲劇性的張力和明確的個性。即使
是本曲最大的結構性分段(發展部4'26"/再現部
9'34"),貝克特瑞夫仍保持著謹愼的優雅。由於
貝克特瑞夫在技巧上僅以強弱而非音色來區分聲
部,踏瓣運用也缺乏變化,因此全曲雖然設計嚴

祖可夫的詮釋激進地消弭奏鳴曲式的結構與樂句本身的侷限，而讓全曲真正融合為一體，在意識流式的旋律線中，表現史克里亞賓的神秘思想。

謹而表現準確，對筆者而言仍嫌失之乏味。詮釋史克里亞賓無疑需要強烈的個人主張，即使如貝克特瑞夫深研樂譜者，也未必能獲致成功的結果。

　　然而，同樣是將全曲融整為一，身為紐豪斯最後幾名弟子的祖可夫（Igor Zhukov, 1936-），卻採行了「太有個性」的處理（Telos）。祖可夫一如紐豪斯投入史克里亞賓的詮釋。然而在其晚年錄音中，紐豪斯一派注重旋律線的詮釋法卻不復見，取而代之的則是他全然「浪漫」式的史克里亞賓。第47小節起的跳音，祖可夫竟能以慢速演奏，既不強調跳音斷奏，甚至更以延音踏瓣塑造柔和的襯底（1'32"）。全曲的音量對比並不強烈，祖可夫亦未表現出銳利的節奏感，甚至段落間隔也不明確，只剩下連綿不絕的旋律線在寬廣的迷濛音響中游移。就詮釋意義而言，祖可夫可說是「激進地消弭奏鳴曲式的結構與樂句本身的侷限，而讓全曲真正融合為一，在意識流式的旋律線中，表現史克里亞賓的神秘思想」。然而，比較祖可夫在史克里亞賓其他九首奏鳴曲中的表現，筆者認為錄音時64歲的祖可夫實已衰退，力不從心的技巧，迫使他不得不調整詮釋與樂句句法。但祖可夫的敗筆在於他的改變不完全，以致結尾仍塑造出「結尾式」的升騰而非意識流隨機性的舖敘，反倒破壞了其詮釋所可能具有的新意，是相當可惜之處。

4. 傳統、典型與創新：俄國新生代鋼琴家的詮釋
　　⑴傳統的延續：卡斯曼
　　由索封尼斯基與紐豪斯傳統、霍洛維茲的轉折到祖可夫的改變，俄國鋼琴學派史克里亞賓詮

卡斯曼所詮釋的史克里亞賓《第五號鋼琴奏鳴曲》極為熱情,對本曲所需的各種音響與音色效果也能成功表現,是俄國鋼琴學派在新時代的延續。

蘇坦諾夫的演奏參照霍洛維茲以雙手交替顫音取代原譜的作法。霍洛維茲1976年版對速度的設計與句法,也相當程度地反映在蘇坦諾夫的演奏中。

釋的變貌,在更新一代卡斯曼(Yakov Kasman, 1967-)、蘇坦諾夫(Alexei Sultanov, 1969-)與列夫席維茲(Konstantin Lifschitz, 1976-)的演奏中,亦得到有趣的對映。卡斯曼所詮釋的史克里亞賓《第五號鋼琴奏鳴曲》極為熱情,對本曲所需的各種音響與音色效果也能成功表現(Calliope)。整體而言,卡斯曼的演奏雖不十分忠於樂譜的指示,但無論是結構或情感,句法或詮釋,卡斯曼皆遵循自索封尼斯基以降的史克里亞賓演奏傳統,其演奏也是俄國鋼琴學派在新時代的延續。論及缺點,卡斯曼的情感表現缺乏醞釀舖陳,對細節的處理並非面面俱到,段落間的對比也往往同質性太高,強音演奏也面臨音質爆裂的敗筆。但平心而論,筆者仍相當欣賞卡斯曼熱切投入的表現。或許他的詮釋欠缺深沉與內斂,但如此毫無保留的揮灑也有其年輕的動人之處。

⑵霍洛維茲影響下的演奏:蘇坦諾夫

極為崇拜霍洛維茲的蘇坦諾夫,雖然不若在拉赫曼尼諾夫《第二號鋼琴奏鳴曲》中模擬霍洛維茲的改編,但在結尾段中,蘇坦諾夫仍參照霍洛維茲以雙手交替顫音取代原譜的作法(Teldec)。霍洛維茲1967年版的速度設計與句法(特別是樂句轉折),也相當程度地反映在蘇坦諾夫的演奏中。但瘋狂易學,理性難傚,霍洛維茲極度智性的內在深沉思維,畢竟是錄音時僅21歲的蘇坦諾夫難以模仿的藝術,但也正因如此,蘇坦諾夫本身對此曲的詮釋才得以彰顯。蘇坦諾夫所勾勒的旋律線與內聲部不若霍洛維茲清晰,在段落區隔上也不若霍洛維茲決斷,但年輕的浪漫氣息卻讓難解的神秘化為甜美的歌唱。雖然,

蘇坦諾夫的浪漫仍不足以掩飾其詮釋上的單純與青澀。結構鬆散固是極大的缺失，蘇坦諾夫甚至在技巧與音色的表現上也不夠完備，未能成熟地就編號或樂句塑造不同的對應效果。但筆者仍欣賞蘇坦諾夫自信中所流露的清新；特別在未延用霍洛維茲改編的結尾中，蘇坦諾夫一樣彈出令人信服的音響效果，是其最為可貴的成就。

上述的演奏畢竟是蘇坦諾夫奪下范‧克萊本大賽（第八屆）後的錄音，當時的他還虛心就教，在音樂面上多所用心。然而，不知道是太自大還是太天真，蘇坦諾夫不以范‧克萊本大賽為足，執拗地要向其他大賽扣關。1995年的蕭邦大賽，他仗著超技無視評審的眼光，終於在一片看好聲中硬被拉成第二（和法國鋼琴家Philippe Giusiano, 1973-並列，首獎從缺），他也拒絕領獎。不過，華沙的聽眾仍然愛他。1996年他以準冠軍的姿態回到華沙，蕭邦基金會為他特別舉辦演奏會且發行現場錄音（FCD）。但他的演奏卻流於瘋狂暴虐——史克里亞賓《第五號鋼琴奏鳴曲》被他彈得吵鬧不堪，令人嘆息。

(3)漫無邊際的自我：列夫席維茲

列夫席維茲也是俄國新生代中的佼佼者。17歲即以成熟穩健的巴赫《郭德堡變奏曲》技驚俄國，雖是少年得志，卻仍努力於多方面曲目的開拓，且彈出許多不同以往的詮釋。列夫席維茲所詮釋的史克里亞賓《第五號鋼琴奏鳴曲》即是一相當奇特的演奏（Denon）。祖可夫的慢速來自技巧與控制力的退化，但我們仍能從其樂句中聽出祖可夫所繼承的學派傳統與企圖形塑詮釋的用心。然而技巧頂尖的列夫席維茲，卻以極誇

列夫席維茲以極誇張的演奏，沉溺於大量慢速段落與延音踏瓣之中，大幅擺脫樂譜，發揮「奇異」的想像力。

張的演奏，沉溺於大量慢速段落與延音踏瓣之中，大幅擺脫樂譜而發揮「奇異」的想像力。開頭的上行樂句，列夫席維茲運用大量圓滑奏與踏瓣，營造出泉水湧出般的效果與詭異的神秘感，第47小節起的踏瓣運用與音響設計，更是如汪洋波濤（1'45"）。進入發展部前第143至156小節（4'11"-4'29"），列夫席維茲更對樂譜上的所有指示表現出細膩的處理，展現各個動機的存在。雖然與眾不同，列夫席維茲在呈示部的表現，仍是技巧與創意相結合的傑出詮釋。

然而，這一切聽似「合理」的詮釋也隨著呈示部的結束而結束。發展部幾乎慢到崩潰的速度，不僅令人錯愕，進入再現部的快速則又使人費解——是音樂迷亂了列夫席維茲，還是列夫席維茲想迷亂聽眾？

(4)傳統的盡頭：米開洛夫

米開洛夫在史克里亞賓的演奏上更顯出俄國傳統訓練的成果，詮釋表現也反映出他的認真。

和蘇坦諾夫或列夫席維茲的恣意相較，連得國際史克里亞賓和拉赫曼尼諾夫兩項鋼琴大賽冠軍的米開洛夫（Evgeny Mikhailov, 1973-），在史克里亞賓的演奏上，更顯出俄國傳統訓練的成果（MEL）。自1995年史克里亞賓大賽後，米開洛夫就積極鑽研其鋼琴音樂。1997年在史克里亞賓博物館所舉行的史克里亞賓鋼琴奏鳴曲全集音樂會，更奠定他該曲目上的詮釋地位。在樂句處理和樂譜研讀上，米開洛夫確實下了一番功夫，詮釋表現也反映出他的認真。他的音色稍薄，強奏時不能充分承擔力道，但仍具色彩變化。他的樂句亦能有凌厲快速的表現，在技巧面上足稱傑出——然而，在旋律表現上，米開洛夫的史克里亞賓卻沒有基本的音樂性可言。旋律線與樂句僵

硬是其一，更難堪的是其呆板與「截斷式」的轉折，其「斷然」的手法令筆者難以置信！米開洛夫在發展部一樣能逼出狂熱的速度和音量，但旋律線卻往往落得毫無重心，完全失控（如第219到246小節／6'14"-6'39"）。長段旋律流於索然無味，情思縱橫處又生硬粗糙，米開洛夫雖然以傳統俄式的精神和詮釋演奏此曲，但其成果卻讓筆者懷疑其獨立思考的能力，也反思今日俄國鋼琴教育的瓶頸。

5. 從傳統到現代：俄國鋼琴家的詮釋轉型

阿胥肯納吉與柏爾曼

雖然對史克里亞賓詮釋保持樂譜忠實性的傳統俄國鋼琴學派，和越過曲譜而直接追求「史克里亞賓精神」的列夫席維茲等人之演奏並不相符，但他們仍有共同點，就是強調史克里亞賓音樂中的神秘、狂想與俄式情感。然而，史克里亞賓既是二十世紀初開創獨特音樂語彙的作曲家，第五號鋼琴奏鳴曲又是其十首奏鳴曲中，首次以單樂章型式表現其創作理念之作，自然促使鋼琴家從現代音樂的觀點理解並加以表現。阿胥肯納吉（Vladimir Ashkenazy, 1937- ）與柏爾曼（Boris Berman）的演奏，即可稱是此一意義上的詮釋。

雖然史克里亞賓的音樂並未引用斯拉夫音樂，旋律形式也未摹擬俄羅斯各派民歌或東正教音樂，但音樂的浪漫與神秘，卻無一不顯示出俄式的情感。阿胥肯納吉的演奏忠實表現史克里亞賓樂譜的指示，也掌握到樂譜上神經質的動態對比與情感指示，但就音樂本質而論，卻未依史克里亞賓音樂的表現方法與內在邏輯詮釋（Dec-

SCRIABIN
THE PIANO SONATAS
DIE KLAVIERSONATEN
LES SONATES POUR PIANO
VLADIMIR ASHKENAZY

阿胥肯納吉的演奏忠實表現史克里亞賓樂譜的指示，卻未依史克里亞賓音樂的表現方法與內在邏輯詮釋，呈現客觀讀譜下的冷淡投入。

柏爾曼的錄音能兼容情韻與技巧，溫和地表現史克里亞賓的浪漫狂想，也具有「教學式」的示範意義，可說是深入淺出的「名家分析」。

ca）。換言之，阿胥肯納吉雖忠於樂譜，卻不見得忠於史克里亞賓。雖然阿胥肯納吉也以金屬性的音色，刻劃史克里亞賓神經質的旋律，並一一作出樂譜上的對應，但他的樂段間缺乏連結相關性，樂曲脈絡被化約成各自無機性的片段。除了發展部仍能聽出阿胥肯納吉較長大的樂段處理與設計外，筆者實難自其演奏中拼湊出一完整的詮釋概念。如此具有俄式最頂尖技巧的演奏，呈現的卻是客觀讀譜下的冷淡投入，無疑是最矛盾的技巧與詮釋搭配。但是，阿胥肯納吉的疏離與理性，除了在結尾無法達到應有的效果，及對第140小節編號（3'52"）與其重現在第281小節（7'30"）的處理嚴重缺乏意義外，他的演奏仍不失為良好的處理，其全盛期的技巧與外張式的樂句也令人印象深刻，可稱是以現代音樂的理性讀譜觀點，詮釋史克里亞賓的傑作。

　　和阿胥肯納吉同出於歐伯林門下，柏爾曼真正繼承了老師的透明音色，並以博古通今的曲目建立自己的名望。相較於阿胥肯納吉外放而強勢的樂句與音響，柏爾曼的樂句線條即顯得收凝而規矩，音響控制簡約謹慎，情韻流轉偏向清淡抒情（Music & Arts）。柏爾曼將結構的發展與主題的變化置為全曲詮釋主軸，雖然沒有震懾人心的效果，技巧表現嚴格論來實為變化單調，但柏爾曼卻極平穩冷靜地，在不破壞史克里亞賓旋律的前提下，明白交待本曲的旋律變化、結構發展與樂段對比。既讓聽者輕易地自其解析中了解本曲的結構與樂句，也讓聽者清楚地了解其詮釋的分析角度與樂句詮釋。柏爾曼如是錄音能兼容情韻與技巧，溫和地表現史克里亞賓的浪漫狂想，也

尤果斯基的音響效果和層次設計都
相當傑出，在清晰的音粒中表現悠
遊自如的歌唱句和音色變化，結構
處理和詮釋設計上則採現代音樂式
的解析，全曲在慢速中卻有精確控
制。

具有「教學式」的示範意義，可說是深入淺出的
「名家分析」，也是自俄國鋼琴學派傳統走向現代
的代表性錄音。

　　然而，俄國鋼琴學派始終在現代和傳統間擺
盪。就本曲的詮釋而言，仍是投入傳統者多，如
阿胥肯納吉與柏爾曼者少。然而，此二派眞的難
以融合嗎？尤果斯基（Anatol Ugorski, 1942-）爲
日本DG所錄製的詮釋，就是少數筆者認爲能充
分結合兩派觀點的精采演奏。就音色和情感表現
而言，尤果斯基仍堅守傳統俄國式的浪漫神秘。
他的速度較祖可夫更慢，但13分35秒中樂句延
展寬廣且銜接緊密，絲毫沒有祖可夫或列夫席維
茲的零散。尤果斯基的技巧優秀，在本曲樂句張
力雖不夠平均，但音響效果和層次設計都相當傑
出，在清晰的音粒中表現悠遊自如的歌唱句和音
色變化，充分表現出俄國演奏的神髓。然而，一
如其清晰的音響和嚴謹的樂句，尤果斯基在結構
處理和詮釋設計上，仍採現代音樂式的解析，全
曲在慢速中卻有精確控制。每一段旋律或編號都
有明確的對比，在工整的句法下表現浪漫。雖然
尤果斯基此版並未達到其技巧與音色之最佳水
準，這樣理性感性兼備的詮釋，仍值得讚賞與喝
采。

二、西方世界的詮釋者

　　俄國鋼琴學派以外，史克里亞賓並不普遍被
認爲是一流作曲家，其「神秘主義」的思想也常
被視爲精神病症，史克里亞賓濃郁的俄式浪漫也
難爲西方鋼琴家所體會。就詮釋方法上，筆者將
其歸納爲兩種方式：一爲以現代作品的方式解

擁有二十世紀最傑出的鋼琴技巧與最具開創性的踏瓣技法，季雪金對聲音和音響的探求，也導引他研究並推廣「現代音樂」，其本曲錄音不僅是他演奏史克里亞賓作品最大的成就，也是西方世界詮釋史克里亞賓史上最傑出的經典之一。

析，另一則以神秘主義的思考著手，以鋼琴家個人的領會表現史克里亞賓的玄奇奧秘。就前者而言，季雪金（Walter Gieseking, 1895-1956）堪稱西方世界最成功的第一人。

1. 技巧與音響的完美建構：季雪金

　　擁有二十世紀最傑出的鋼琴技巧與最具開創性的踏瓣技法，季雪金對聲音和音響的探求也導引他研究並推廣「現代音樂」，史克里亞賓即是其中之一。季雪金所演奏的史克里亞賓作品不多，他所留下的第五號鋼琴奏鳴曲錄音，不僅是他演奏史克里亞賓作品最大的成就，也是西方世界史克里亞賓詮釋史上最傑出的經典之一（Pearl）。

　　在技巧表現上，季雪金確實極為驚人。即使是最強音，他都能維持音色的透明與光亮；即使是複雜的三聲部至四聲部，季雪金也都賦予其不同的層次，並能刻劃其旋律走向。在發展部（3'22"），季雪金更彈出他最驚人的音色變化與音量對比，幅度之強烈甚至堪與霍洛維茲的成就相提並論。微妙的音響控制配合著和弦的變化，既反映出不同的效果與色彩，內聲部的旋律線也能一應俱全。至於各式困難的技巧要求，季雪金彈得面面俱到，在前所未見、後人難追的飛快速度下飆完全曲（9分2秒！筆者所聞最快的速度）。就技術層面，特別是音色與音響而言，季雪金確實立下足稱不朽的偉大成就，和俄國的聲音魔法師們分庭抗禮。

　　在詮釋層面上，季雪金狂熱而快速的演奏雖值得商榷，發展部的樂句也因快速而顯得凌亂，但他所呈現的結構仍然清晰嚴謹，對樂譜的表現

奧格東雖然相當忠實於譜面指示，但其演奏卻毫無絲毫侷促之感，寬廣恢弘的風格更拓展了此曲的表現幅度，讓史克里亞賓的音樂魔法得到另一種高妙的發揮。

也堪稱完備。季雪金的理性分析在本曲或許被其駭人氣勢與狂熱投入所掩蓋，但其異於俄國鋼琴學派的詮釋與就樂譜本身分析的處理仍然清晰可辨，也是以現代觀點詮釋史克里亞賓的先驅。

2.從理性解析到個人情感：奧格東

　　同樣是熱切地投入，同樣透明燦爛的音色，奧格東（John Ogdon, 1937-1989）詮釋的史克里亞賓較季雪金更能掌握到音樂的神秘色彩，在理性的結構面上也有更好的表現（EMI）。論及情感，奧格東的演奏深刻而不沉溺，對樂譜的指示也有仔細而深入的解讀。雖然相當忠實於譜面指示，但奧格東的演奏卻毫無侷促之感，其寬廣恢弘的風格拓展了此曲的表現幅度。屬於其個人風格的獨特神秘感，更讓史克里亞賓的音樂魔法得到另一種高妙的發揮。奧格東不僅彈出極出色的強弱控制，在音色上更配合樂譜展現出多層次的設計。發展部中第263小節起的三聲部至四聲部（7'03"），奧格東的演奏不僅精湛，樂句更充滿想像力。由此轉入再現部的樂句推進，他更充分發揮譜上跳音所隱含的斷奏，以乾淨的踏瓣奏出獨創性的新見解——或許，這就是奧格東在詮釋史克里亞賓上與俄國傳統最不同之處。即使樂譜上仔細標示情感、強弱與速度指示，史克里亞賓本人演奏其作品時，仍超越譜面上所指示的幅度，而深知史克里亞賓本人演奏的俄國名家們，也往往以此為衍伸發展。奧格東顯然未受此等傳統影響，而自樂譜與音樂本身尋找靈感，導致其詮釋出的史克里亞賓風格雖和俄國鋼琴學派不同，但一樣具有強烈的說服力。進入結尾時奧格東在理性架構下的瘋狂演出，強力敲擊中仍保持

席東的史克里亞賓《第五號鋼琴奏鳴曲》或許是一首向數學奇才納許致敬的禮讚：從理性墮入瘋狂，自瘋狂又返回理性的旅程。

音色純淨與旋律分明，更是一代超技的最佳證明！

奧格東最後在精神病中離開人世。至少我們會記得，在他清醒時，曾如此動人地詮釋過史克里亞賓。

3.從理性到瘋狂：席東

奧格東的超絕技巧與博學多聞，讓他毫無畏懼地嘗試鋼琴曲譜中各種艱深繁複之作。相較之下，同樣錄製了史克里亞賓鋼琴奏鳴曲全集，並錄製長達45分鐘的艾維士《第二號鋼琴奏鳴曲》的巴西鋼琴家席東（Roberto Szidon, 1941-），似乎也有這樣的冒險精神——在史克里亞賓《第五號鋼琴奏鳴曲》中，席東的詮釋比奧格東的演奏更接近瘋狂，彈出和列夫席維茲幾乎相同的詮釋，但演奏更為迷亂（DG）。

席東擁有相當傑出的技巧。音色雖未若奧格東迷人，層次感稍弱，但在色彩的表現上仍屬出色。以此技巧表現史克里亞賓，應有相當成功的表現。在呈示部中，雖然席東的表現相當激情，但其揮灑仍在理性的控制之內，樂句條理分明。然而進入發展部後（4'15"），席東則失去理性，以漫無邊際、大起大落的彈性速度演奏，誇張到節奏與拍點完全失去意義，音樂也失去前進的推力。從第157至304小節（4'15"-9'05"），席東的演奏完全超出筆者的理解範圍。筆者唯一可以理解者，乃是席東於再現部重回可追尋的拍點與節奏（9'49"），在熱情中呈現應有的理性——或許，這樣在發展部放任自己，測試聽眾極限的詮釋，就是席東和列夫席維茲的意圖！如果真是如此，那麼他們錄製的史克里亞賓《第五號鋼琴奏

顧爾德所詮釋的史克里亞賓《第五號鋼琴奏鳴曲》，是一個完全扭曲的世界。他將史克里亞賓的神秘和絃一一拆解，無視於譜上的表情記號與速度變化，完全沉浸於自己的音樂幻想，在慢速中有著令人瞠目結舌的轉折。

鳴曲》，將是一首向數學奇才納許致敬的禮讚：從理性墮入瘋狂，自瘋狂又返回理性的旅程。

4. 扭曲錯亂、執迷不悔：顧爾德

席東和列夫席維茲的瘋狂畢竟仍有其脈絡可循，但顧爾德（Glenn Gould, 1932-1982）所詮釋的史克里亞賓《第五號鋼琴奏鳴曲》卻是一個完全扭曲的世界。極慢而極「清晰」的開頭，本身即是一場理性又瘋狂的解構（Sony）。顧爾德將史克里亞賓的神秘和絃一一拆解，他無視於譜上的表情記號與速度變化，完全沉浸於自己的音樂幻想中。顧爾德的慢並不僅只是單純放慢速度：一方面，他彈出幅度最為劇烈誇張的彈性速度，慢速中有著令人瞠目結舌的轉折；另一方面，顧爾德對本曲的解釋和句法也都超乎樂譜的指示。史克里亞賓激情的「小號動機」，顧爾德在呈示部並未特別表現，直到發展部才強調其重要性。但與其說顧爾德在發展部強調了「小號動機」，還不如說顧爾德其實強調了所有的動機。在慢到如視譜練習的速度中，顧爾德將各個主題與旋律詮釋得極為完善，呈現史克里亞賓複雜織體中的精微細節。如此精細微觀的詮釋自是前所未見，也表現出史克里亞賓無法捉摸的神秘——然而，雖是葉葉脈絡分明，顧爾德指下的史克里亞賓森林卻讓人迷路。

這絕對是一複雜又具爭議性的演奏，也是難以討論的詮釋。一方是樂譜，一方是顧爾德。聽者面臨的是自我思考與顧爾德狂想之間的辯論。史克里亞賓？倒是在這議壇之外了。

5. 個人氣質的展現：拉蕾朵與陳宏寬

難道史克里亞賓的音樂真的只能在理性與瘋

拉蕾朵在詳細的讀譜下彈出神秘的樂思和浪漫的情感。她對各個主題動機的演繹皆有完整的思考,段落間的對比與發展更是設計周延。

狂間擺盪?難道個人對音樂的認識與個人氣質的發揮無法和這位俄國狂人接軌?拉蕾朵(Ruth Laredo, 1937-)和陳宏寬各擅勝場的演奏為我們提出有力的反證。論及對音樂與樂曲的探索,拉蕾朵是當今可稱「認真」的鋼琴家之一。偶然對於俄國音樂的興趣,竟導致她系統性地研究拉赫曼尼諾夫和史克里亞賓的作品,甚至錄下拉赫曼尼諾夫鋼琴獨奏作品全集與史克里亞賓鋼琴奏鳴曲全集,實是令人驚歎的成就。在本曲中,拉蕾朵也能深探史克里亞賓的心靈,在詳細的讀譜下彈出神秘的樂思和浪漫的情感(Nonesuch)。就結構面而言,拉蕾朵對各個主題動機的演繹皆有完整的思考,段落間的對比與發展更是設計周延。她遵循紐豪斯主旋律永遠明晰的指導,將本曲複雜的織體整理出明朗的線條,並以這些線條發展成支撐結構並推動樂曲前進的力量。在詮釋設計上,拉蕾朵告訴世人研究史克里亞賓一如研究貝多芬,努力後的豐碩成果,仍能成為深刻的傑出演奏。

然而,並非深思熟慮就必有良好表現,學富五車也不完全能完全轉化為音樂成就,拉蕾朵所面臨的最大的限制,便是她的技巧。史克里亞賓音樂中的豐富色彩與音響,皆非拉蕾朵所能表現。精準但又需逼向極限的音量控制,拉蕾朵也力有未逮。縱然設計精到,技巧的限制卻無法使她人定勝天。千變萬化的色彩,只能在夢中追尋。

「我極少聽到如此扣人心弦的音樂領悟。有人在聽嗎?」在一位鋼琴家於紐約Alice Tully廳的演奏會竟未得《紐約時報》評論時,拉蕾朵在

格林賽以抒情的筆調詮釋史克里亞賓，在乾淨的音響中將樂段銜接與樂句處理交代得一清二楚，呈現自然而流暢的詮釋。

奧斯博具有充滿金屬性的銀亮音色，他的詮釋段落間速度對比較大，也運用更多彈性速度，但速度變化多半遵循指示。

另一份刊物上罕見地寫了一篇評論來讚頌這位傑出的音樂家：這位鋼琴家就是陳宏寬。若非錄音不佳，陳宏寬於布梭尼大賽上演奏的史克里亞賓《第五號鋼琴奏鳴曲》，應能呈現遠勝過拉蕾朵的豐富色彩與音響效果（Nouva Era）。雖然並不俄國化，雖然是比賽實況，但陳宏寬一樣彈出極富才情、極富想像力的精采演奏。史克里亞賓在本曲中的慾望與情色，退至靈性與詩意的表現之下。陳宏寬的技巧凌厲而精準，對各式效果的掌握皆十分傑出，發展部的驚人張力與再現部的段落設計，都是成熟而穩健的詮釋，也是陳宏寬個人最傑出的演奏紀錄之一。

6. 新生代鋼琴家的詮釋

(1)現代性的表現

經歷過學派的交融與詮釋的變革，西方世界新生代的鋼琴家對於史克里亞賓採取更多元化的態度詮釋。就現代性的解析而言，格林賽（Bernd Glemser）、奧斯博（Hakon Austbo）和湯姆森（Gordon Fergus-Thompson）的演奏都是個中傑作。當今德國樂壇，名聲直追弗格特（Lars Vogt, 1970- ）的格林賽，以廣博的曲目和熱切的投入聞名。但是，他所錄製的史克里亞賓《第五號鋼琴奏鳴曲》，卻有著極理性的清晰（Naxos）。史克里亞賓音樂中常被人賦予的神秘、激情、浪漫和瘋狂，格林賽都輕輕地以抒情的筆調優美地帶過。沒有誇張的情感，沒有複雜的設計，在乾淨的音響中，他將樂段銜接與樂句處理交代得一清二楚，呈現自然而流暢的詮釋。這樣充滿智性的演奏，在格林賽以傑出技巧所表現出的快速中更顯得條理分明。若說這樣以現代手法

湯普森的段落轉折處順暢,再現部的情感投入也能與人共鳴。

詮釋的演奏有何缺失,或許只剩下格林賽本身的技巧還未達到支撐如是詮釋的能力。格林賽的音色透明,但層次和變化卻顯得不足。手指技巧水準雖高,但在主題表現與聲部控制上,仍非無懈可擊。

奧斯博是梅湘鋼琴大賽的冠軍得主,他的確以驚人的音色表現力在梅湘作品上取得傑出的成就。在史克里亞賓《第五號鋼琴奏鳴曲》中,奧斯博以充滿金屬性的銀亮音色和格林賽的透明分庭抗禮,在詮釋上則稍較格林賽浪漫,段落間的速度對比較大,也運用更多彈性速度(Brilliant)。在樂譜表現上,奧斯博對表情與強弱記號更為用心,對於應當表現的重音和聲部,他都盡量仔細的彈出,速度變化上也多半遵循指示。雖無格林賽的緊湊,卻是更全面的演奏。同樣讀譜用心的演奏則出於湯普森。湯普森所詮釋的史克里亞賓《第五號鋼琴奏鳴曲》在方法上和奧斯博幾乎完全相似,所表現出音色和技巧更出奇相近(ASV)。湯普森甚至較奧斯博更為老練,在段落轉折處更為順暢,情感的投入使得他在再現部的詮釋超越了格林賽與奧斯博,成為能「與人共鳴」的演奏。

不過,無論是格林賽、奧斯博或是湯普森,筆者以為其所架構的理性詮釋,更需要鉅細靡遺的細節表現與對動機的完美設計,否則整體詮釋將無可避免地失去樂譜解析之外的生命力,而成為樂理課上的教材。格林賽對主題與動機變化不夠用心、奧斯博在段落連結上時顯僵硬,湯普森的分部技巧不甚完美,在在都是不足之處。雖然諷刺,但即使是以理性主導詮釋,技巧在最後仍

陶柏的音色優美而柔和，其詮釋雖也偏向理性與分析，但仍保持抒情的旋律和彈性速度，在徐緩的速度和較自由的句法下表現此曲。

然決定了一切。

(2)自我的看法

格林賽、奧斯博和湯普森三人以淡然的情感將本曲詮釋得極為冷靜客觀，但更多的鋼琴家則欲提出自己的想法，雖然他們的所失可能大過所得。龐提（Michael Ponti, 1937-）和陶柏（Robert Taub）這兩位錄製奏鳴曲全集的鋼琴家就相當程度地回復注重情感的演奏風格。龐提的演奏尚稱工整，在熱情的句法下對結構仍有規矩的表現（VoxBox）。然而，他強奏的粗暴音質往往破壞音樂的順暢，對於細節的處理也顯得大而化之，有時更熱情過頭。和龐提相反，陶柏的音色優美而柔和，詮釋雖也偏向理性與分析，但仍保持抒情的旋律和彈性速度，在徐緩的速度和較自由的句法下表現此曲（Harmonia Mundi）。然而，他對發展部並不能提出音色與層次的變化處理，再現部也顯得過於沉溺，導致結尾與其分離，情感和段落上都無法連結。雖然他們二人都對本曲提出設計，但效果卻不全面。

日藉鋼琴家浦壁信二（Shinji Urakabe, 1968-）表現出稱職的技巧，在手指上下足了功夫（Solstice）。但是，在聲音與樂曲本身的認識上，浦壁信二的演奏卻暴露出他的不足。他企圖將每一段修整至平衡狀態，卻不知史克里亞賓在許多段落中所表現的便是由「不平衡」而帶來美感。浦壁信二的用心恰得其反地破壞了本曲最精妙的部分。就本曲而言，浦壁信二也未能掌握和聲與主題的意義。前者或可歸因於音色變化功力不夠，後者卻是理解上的不足。再加上浦壁信二不甚突出的音樂性，亦使本曲顯得單調。

傑布朗斯基彈出充滿想像力與年輕活力的詮釋,自然的浪漫雖不加修飾,卻也意外成為迷人之處。

漢默林的演奏平衡地掌握了理性的分析和感性的流露,在傑出的技巧下展現本曲複雜的織體。

另一位女日本鋼琴家原田英代(Hideyo Harada),她在本曲的表現就能深得俄式句法和情感(Fontec)之妙。她的技巧雖不如浦壁信二傑出,力道表現和音色變化都較弱,但卻詮釋出真正的幻想與合宜的動態對比。原田英代的分句不僅細膩,更有合理的邏輯,切合本曲的結構而對應出旋律的走向,是認真用心的詮釋。

傑布朗斯基(Peter Jablonski, 1971-)所詮釋的史克里亞賓《第五號鋼琴奏鳴曲》,則出乎筆者意料之外地展現出成熟表現(Decca)。雖然在技巧面上,傑布朗斯基對三聲部與多層次的聲音仍缺乏有效控制,細節琢磨也多有粗糙之處,但他確實彈出一充滿想像力與年輕活力的詮釋,段落與結構上也沒有嚴重的缺失。自然的浪漫雖不加修飾,也意外成為迷人之處。傑布朗斯基在呈示部的演奏尚稱平平,但進入發展部後卻愈彈愈佳,在結尾激發出耀眼的光彩。

瑞典鋼琴家阿克海茲(Dag Achatz)的詮釋則欲表現出史克里亞賓的神秘與激情(BIS)。他熱烈地投入此曲,誇張地表現重音與速度變化,發展部更是竭盡所能。然而,從樂曲開始,阿克海茲就極不忠實於樂譜。他的大膽並不止於表情與強弱,甚至包含音符的演奏。第142小節(3'44")並無留白不說,從第116小節開始(2'31"),阿克海茲就憑喜好任意將和絃改成琶音,竄改之處不可勝數。阿克海茲在透明音色中不斷夾雜強音爆破聲的演奏,在對樂譜的隨意處理更惹人厭惡。筆者並不否認阿克海茲確實達到了他欲表現的效果,但實在無法認同他的品味。

相形之下,加拿大鋼琴家漢默林(Marc-An-

dre Hamelin, 1961-）與馬其頓鋼琴新秀卓普切斯基（Simon Trpceski, 1979-）所詮釋的史克里亞賓《第五號鋼琴奏鳴曲》，則可稱是筆者近年來所聞最傑出的同曲錄音。漢默林的演奏平衡地掌握了理性的分析與感性的流露，在傑出的技巧下展現史克里亞賓作品中複雜的織體（hyperion）。漢默林在音色層次與變化上未能取得傑出的成就，但就整體情感表現與樂句的緊密銜接而言，他確實彈出具有邏輯的一貫性、言之成理的演奏。甚至，在理性分析下，漢默林更彈出了俄式的史克里亞賓句法與感情，熱切的投入與清晰的結構都讓人難忘，而發展部更有創意的奏法。本曲錄音是筆者認為漢默林至今最優異的作品，在技巧和詮釋表現上都有所斬獲。

卓普切斯基的詮釋雖然也是接近現代手法而非俄式情懷的演奏，但他能在理性的分析中注入清新的抒情美，將史克里亞賓彈得如同貝爾格一般（EMI）。不過他以明確節奏推動樂句的手法卻減少本曲的神秘美，許多段落也顯得過於活潑，甚至轉為普羅柯菲夫式的句法。但整體而言，卓普切斯基的演奏技巧扎實而音響清晰，樂思明朗自然，為此曲帶來難得一聞的「輕鬆感」，是特別而有個人魅力的演奏。

結語

綜觀本曲37個版本所呈現出的詮釋面貌，俄國鋼琴學派本身「史克里亞賓－索封尼斯基－紐豪斯」等一脈從感官揮灑到理論確定的詮釋傳承，至今仍是史克里亞賓的詮釋重心。然而，本

曲恰巧位於史克里亞賓創作的分界點，自此開展的現代性更讓許多鋼琴家著迷，而以「音樂解析」而非「宗教神秘」的態度詮釋此曲，試圖表現此曲的純粹之美。「理性的現代風格」、「感性的俄國傳統」以及由俄國詮釋精神衍伸而出的「自我催眠式表現法」完全主導本曲的詮釋方向，其他鋼琴學派幾乎皆未於此曲呈現，成爲相當特殊的詮釋現象。未來本曲是否能以其他鋼琴學派的風格解釋，在迷亂與理性中能否另闢蹊徑，且讓我們拭目以待。

本文所討論之史克里亞賓《第五號鋼琴奏鳴曲》演奏版本

Walter Gieseking, 1947（Pearl GEMM CD 9011）

Heinrich Neuhaus, 1953（Denon COCO 80725）

Vladimir Sofronitsky, 1955（Arlecchino ARL 42）

Vladimir Sofronitsky, 1958（Arlecchino ARL 188）

Sviatoslav Richter, 1962（DG 423 573-2）

Glenn Gould, 1969（Music&Arts CD 683）

Ruth Laredo, 1970（Nonesuch 73035-2）

Roberto Szidon, 1970（DG 431 747-2）

John Ogdon, 1971（EMI 7243 5 72652 25）

Vladimir Ashkenazy, 1972（Decca 452 961-2）

Sviatoslav Richter, 1972（Arkadia CDGI 910.1）

Sviatoslav Richter, 1972（Praga PR 254 056）

Michael Ponti, 1973-74（VoxBox CDZ 5184）

Stanislav Neuhaus, 1974（Denon COCO-80644）

Vladimir Horowitz, 1976（RCA 6215-2-RG）

Dag Achatz, 1978（BIS CD-119）

Stanislav Neuhaus, 1979（Denon COCO-80643）

Hung Kuan Chen陳宏寬, 1982（Nuova Era 6720-DM）

Robert Taub, 1988（harmonia mundi HMU 907141.42）

Boris Berman, 1989（Music & Arts CD 605）

Mikhail Voskresensky, 1989（Triton DMCC-48001/2）

Hakon Austbo, 1990（Brilliant 6137-1）

Alexei Sultanov, 1990（Teldec 2292-46011-2）

Gordon Fergus-Thompson, 1991（ASV CD DCA 776）

Peter Jablonski, 1992（Decca 440 281-2）

Bernd Glemser, 1994（Naxos 8.553158）

Victor Merzhanov, 1994（Vista Vera VVCD-96008）

Konstantin Lifschitz, 1995（Denon CO-18026）

Marc-Andre Hamelin, 1995（hyperion CDA67131/2）

Shinji Urakabe浦壁信二, 1995（Solstice SOCD 136）

Yakov Kasman, 1996（Calliope CAL 9254）

Alexei Sultanov, 1996（FCD 001）

Evgeny Mikhailov, 1998（MEL CD 10 00638）

Igor Zhukov, 1999（Telos Music TLS 035）

Boris Bekhterev, 2000（Phoenix PH 00606）

Anatol Ugorski, 2000（DG UCCG-1041）

Simon Trpceski, 2001（EMI 7243 5 75 202 2 5）

Hideyo Harada原田英代, 2001（Fontec FOCD20033）

參考書目

Baker, James M. (1986). *The Music of Alexander Scriabin*. New Haven: Yale University Press. 175-194.

Bowers, Faubion, (1996). *Scriabin: A Biography Book II*. New York: Dover Publications.172.

Bowers, Faubion (1973). *The New Scriabin. Enigma and Answers*. New York: St Martin's Press.

Hull, A. Eaglefied (1970). *Scriabin: A Great Russian Tone-Poet*. New York: AMS Press, Inc. 141-144.

Neuhaus, Heinrich, (1993). *The Art of Piano Playing* (K. A. Leibovitch, Trans.). London: Kahn & Averill.

MacDonald, Hugh (1978). *Skryabin*. Oxford: Oxford University Press. 51-54.

Schloezer, Boris de (1987). *Scriabin: Artist and Mystic* (N.Slonimsky. Trans.). Berkeley, Los Angeles: University of California Press. 108-154.

Swan, Alfred J. 1923, *Scriabin*. London: The Bodley Head Ltd. 91-93.

索 引

經典CD縱橫觀 2 — 典型影響與典型轉移

2005年7月初版　　　　　　　　　　　定價：新臺幣600元
有著作權・翻印必究
Printed in Taiwan.

著　者	焦	元	溥	
發 行 人	林	載	爵	

出 版 者　聯 經 出 版 事 業 股 份 有 限 公 司
台 北 市 忠 孝 東 路 四 段 ５ ５ ５ 號
台 北 發 行 所 地 址：台北縣汐止市大同路一段367號
　　　　　　電話：（ ０ ２ ）２ ６ ４ １ ８ ６ ６ １
台 北 忠 孝 門 市 地 址：台北市忠孝東路四段561號1-2樓
　　　　　　電話：（ ０ ２ ）２ ７ ６ ８ ３ ７ ０ ８
台 北 新 生 門 市 地 址：台北市新生南路三段９４號
　　　　　　電話：（ ０ ２ ）２ ３ ６ ２ ０ ３ ０ ８
台 中 門 市 地 址：台 中 市 健 行 路 ３ ２ １ 號
台 中 分 公 司 電 話：（ ０ ４ ）２ ２ ３ １ ２ ０ ２ ３
高 雄 辦 事 處 地 址：高 雄 市 成 功 一 路 ３ ６ ３ 號 Ｂ １
　　　　　　電話：（ ０ ７ ）２ ４ １ ２ ８ ０ ２
郵 政 劃 撥 帳 戶 第 ０ １ ０ ０ ５ ５ ９ - ３ 號
郵 撥 電 話：２ ６ ４ １ ８ ６ ６ ２
印 刷 者　世 和 印 製 企 業 有 限 公 司

叢書主編　林　芳　瑜
校　訂　　張　永　健
特約編輯　鄭　天　凱
封面設計　翁　國　鈞

行政院新聞局出版事業登記證局版臺業字第0130號

本書如有缺頁，破損，倒裝請寄回發行所更換。　　ISBN　957-08-2797-1（平裝：第2冊）
聯經網址 http://www.linkingbooks.com.tw
　　信箱 e-mail:linking@udngroup.com

國家圖書館出版品預行編目資料

經典 CD 縱橫觀 2—典型影響
與典型轉移 / 焦元溥著 .
初版 . 臺北市：聯經，2005 年（民 94）
440 面；17×23 公分 .

ISBN　957-08-2797-1(平裝：第 2 冊)

1.鋼琴　2.音樂-鑑賞

917.1　　　　　　　　　　　　　93024140

山中咖啡屋 — 北島篇
黃嘉裕◎著‧定價300元

現代人追求「簡單」的感覺，你不妨在工作之餘到山中民宿小住一天。或在山中咖啡屋待上一、兩個小時，就近浮生半日遊，跟情人、家人，閒話家常，親近自然與放鬆。
作者喜歡遊山玩水，雖不是咖啡專家，每走訪一家咖啡屋，就像交了朋友，或有「家」的感覺、或像是發現一座秘密花園、藝術生活空間、或理想境界。主人的品味和咖啡屋的特色，讓人流連忘返。
本書精挑細選了不少你或許沒有發現的台灣美景。介紹台中縣、南投縣以北的80多家風格獨特的咖啡屋，以及數家咖啡屋連成的風景帶，附加周圍的玩法。

山中咖啡屋 — 南島篇
黃嘉裕◎著‧定價300元

作者走訪南島各縣市具有特色50家咖啡屋，《南島篇》包括南投、彰化、嘉義、雲林、台南、高雄、屏東、花蓮及台東，以山線風景為主，採用主題式玩法，分為「品味」、「懷舊」、「新奇」、「公路咖啡」等單元；讀者可以循著玩法，例如：搭集集支線去喝咖啡、坐台糖五分車去玩、到阿里山森林火車站奮起湖等，接觸濃濃的懷舊風，搭配人文、生態介紹，充實旅行的意義。
挑選適當的季節、優質的住宿環境，安排一趟身心放鬆的旅行吧。來趟咖啡印象之旅，發現台灣之美！

聯經出版事業公司
http://www.linkingbooks.com.tw

海岸咖啡屋

作者：黃嘉裕 定價280元

有一次，在陰陽海的水湳洞附近，我的牽手突然說：
「走吧！去石城喝咖啡。」沿著東北角海濱公路，打
開車窗，鹹鹹的海風灌入車內，一個小時後，置身在
石頭砌成的咖啡城堡，享受一杯石城咖啡，那種感覺
真幸福。

現在，不只是石城，台灣有62家值得一訪的海岸咖啡
館正等著你。什麼時候你也要說——「走吧！去海邊
喝咖啡。」

繼《山中咖啡屋》北島篇、南島篇出版後，作者再次
走遍台灣、離島，尋覓咖啡最香、景觀最美的海岸咖
啡屋，進而呈現台灣的海洋之美。全書介紹62家咖啡
屋。圖片為主，散文式文字為輔，也著重美食。附相
關地圖、咖啡護照。

北京 逛街地圖

作者：Yan & Coco
攝影：黃仁達 定價350元

北京逛街購物新發現／實用自助旅遊書。以
北京各類傳統與現代，中外商品為主；共挑
選約150間特色商店、購物商場、市集、老
街等分別介紹。

全書以分區方式介紹；各區附清晰的街道圖
及商店指南，並附地址、電話、營業時間等
資料；書末還附地圖、交通圖及實用自助旅
遊資訊。

上海 逛街地圖

作者：Yan & Coco
攝影：黃仁達 定價350元

上海最新逛街購物旅遊娛樂資訊。

本書圖、文並重，每篇以 100～150 字說明，用
分區方法介紹上海最新行旅娛樂資訊。在盡量
避免重複介紹市場既有資料的大前題下，本書
另行挑選不同的中／西餐美食館、博物館、酒
吧、私人藏館／美術館、特色市場／專賣店、
名人故居／老街建築等共約100間，每篇附店
名、地址、地圖及消費等實用資訊。

聯經出版事業公司
http://www.linkingbooks.com.tw

聯經出版公司信用卡訂購單

信用卡別：　　　　□VISA CARD □MASTER CARD □聯合信用卡
訂購人姓名：　　　_____
訂購日期：　　　　_____年_____月_____日
信用卡號：　　　　_____ _____ _____ _____
信用卡簽名：　　　_____(與信用卡上簽名同)
信用卡有效期限：　_____年_____月止
聯絡電話：　　　　日(O)_____夜(H)_____
聯絡地址：　　　　□ □□_____
訂購金額：　　　　新台幣_____元整
　　　　　　　　　（訂購金額 500 元以下，請加付掛號郵資 50 元）

發票：　　　　　　□二聯式　　　　□三聯式
發票抬頭：　　　　_____
統一編號：　　　　_____
發票地址：　　　　_____

如收件人或收件地址不同時，請填：
收件人姓名：　　　　　　　　　　　□先生
_____□小姐
聯絡電話：　　　　日(O)_____夜(H)_____
收貨地址：　　　　_____

・茲訂購下列書種・帳款由本人信用卡帳戶支付・

書名	數量	單價	合計
		總計	

訂購辦法填妥後
直接傳眞 FAX：(02)8692-1268 或(02)2648-7859
洽詢專線：(02)26418662 或(02)26422629 轉 241

網上訂購，請上聯經網站：http://www.linkingbooks.com.tw